History of Aesthetics

I

ANCIENT AESTHETICS

Wladyslaw Tatarkiewicz

HISTORY OF AESTHETICS
by Wladyslaw Tatarkiewicz

초판발행 2005년 4월 20일
초판3쇄 2016년 8월 25일
지은이 W. 타타르키비츠
옮긴이 손효주
펴낸이 지미정
펴낸곳 미술문화
경기도 고양시 일산동구 중앙로 1275번길 38-10, 1504호
전화 (02)335-2964 팩스 (031)901-2965
등록번호 제10-956호
등록일 1994. 3. 30
www.misulmun.co.kr

ISBN 89-86353-38-5
ISBN 89-86353-37-7(세트)
값 25,000원

타타르키비츠

美學史

W. 타타르키비츠
손효주 옮김

고대미학

MISUL MUNHWA

I 고졸기의 미학

III

헬레니즘 미학

서론

I 미학에 대한 연구는 미이론과 예술이론, 미적 대상과 미적 경험, 기술
(記述)과 규정, 분석과 해설 등의 양쪽 모두를 적용하고 탐구하면서 여러 가
지 방향으로 이루어진다.

1 미에 대한 연구와 예술에 대한 연구 미학은 전통적으로 **미**에 대한 연구로
규정되어왔다. 그러나 미개념이란 것이 결정될 수 없고 모호해서 탐구하기
에 적합하지 않다고 생각한 일부 미학자들은 미학을 **예술**에 대한 연구로
규정하고 예술을 탐구하는 쪽으로 방향을 돌렸다. 그런가 하면 미와 예술
모두를 다루고 싶어 해서 그 둘을 미학의 두 분야로 나누면서도 양쪽 모두
를 연구하는 미학자들도 있었다.

　미와 예술이라는 두 개념은 분명히 매우 다른 영역이다. 미는 예술에
한정되어 있지 않으며, 예술은 반드시 미만을 추구하지 않는다. 어떤 시대
에는 미와 예술간에 연관성이 거의 없거나 아예 없다고 생각한 적도 있다.
고대인들은 미와 예술 모두를 연구했지만, 그 둘을 왜 연관지어야 하는지
알지 못한 채 각각 별도로 다루었다.

그러나 미에 관한 수많은 사상들이 예술연구에서 나왔고 예술에 관한 수많은 사상들이 미에 대한 연구에서 나온 이상, 근대 사상가들에게 있어서 이 두 영역을 떼어놓기란 사실상 불가능하다. 고대 시대는 이 두 영역을 별도로 취급했지만 후세에는 예술미와 예술의 미적 측면에 우선 관심을 가지면서 이 둘을 한데 결합시켰다. 미와 예술이라는 두 영역은 한곳으로 모이게 되는 경향을 가졌는데 이것이 사실 미학사의 특징이다. 미나 예술 둘 중의 하나에만 관심을 가지는 미학자가 있을 수는 있으나, 전체로서의 미학은 미에 대한 연구와 예술에 대한 연구 양쪽 모두를 포괄하는 이원적인 연구다. 이것이 미학의 첫 번째 이원성이다.

2 객관적 미학과 주관적 미학 미학은 미적 대상들에 대한 연구지만 그 안에는 주관적인 미적 경험에 대한 연구도 포함되어 있다. 객관적인 미와 예술작품에 대해 진단하다보면 점차 주관적인 문제들도 나오게 된다. 세상 어느 한 곳에서 어느 한 사람에게라도 아름답다고 여겨지지 않는 것은 아마 없을 것이다. 모든 것이 다 아름다울 수도 있고, 아름다운 것이라고는 없을 수도 있다. 그래서 많은 미학자들이 이 분야의 원리가 미나 예술이 아니라 미적 경험, 즉 사물에 대한 미적 반응이며 이것이 미학의 진정한 관심사라는 결론에 도달하게 되었던 것이다. 또 어떤 미학자들은 미학이 전적으로 미적 경험에 대한 연구이므로 심리학적으로 접근해야만 하나의 학문으로 될 수 있다는 견해를 갖기도 했다. 그러나 이것은 너무 과격한 해결책이다. 왜냐하면 미학에는 주관적 경험에 대한 연구와 객관적 문제에 대한 연구, 양쪽 모두를 위한 자리가 있기 때문이다. 그래서 미학자들에게는 두 가지 연구노선이 있으며, 이 이원성은 미와 예술에 관한 첫 번째 이원성만큼이나 피할 수 없는 것이다.

미학의 이런 이원성은 자연적인 조건에 의한 미와 인간에 의해 조건화된(인위적인) 미의 대조를 통해 표현될 수 있을지도 모르겠다. 인간은 여러 가지 방식으로 미학과 연관되어 있다. 미와 예술을 창작하기도 하고 평가하기도 하며 예술가, 수용자, 비평가 등으로서 참여하기도 한다.

3 심리학적 미학과 사회학적 미학 인간이 예술에 참여하는 것은 사회집단으로 뿐 아니라 개인으로서 참여하기도 한다. 그러므로 미학은 부분적으로 미와 예술의 심리학에 관한 연구이면서 부분적으로는 미와 예술의 사회학에 대한 연구이기도 하다. 이것이 미학의 세 번째 이원성이다.

4 기술적 미학과 규정적 미학 미학분야의 많은 저서들은 사실들을 확립하고 일반화시킨다. 그런 책들은 우리가 아름답다고 간주하는 것들의 속성과 아름다운 사물들이 우리에게 불러일으키는 경험을 기술한다. 그러나 사실들을 확립시키는 일 이상의 작업을 해내는 책들도 있다. 말하자면 훌륭한 예술과 참된 미를 생산해내는 방법, 그것을 제대로 평가하는 방법을 제시해주는 책들이다. 달리 말하면 미학은 기술하는 일 외에 규정하는 일도 다룬다는 것이다. 미학이 반드시 경험적이거나 기술적이거나 심리학적이거나 사회적 혹은 역사적 학문일 필요는 없다. 미학에는 규범적인 성격도 있다. 17세기의 프랑스 미학은 주로 규범적이었고, 18세기의 영국 미학은 기술적이었다. 이것이 미학의 네 번째 이원성이다.

다른 분야도 그렇겠지만 미학에서의 규정이란 경험적인 탐구를 토대로 하고 있는 경우가 많다. 이 경우의 규정은 기술에서 나온 단순한 결론이다. 그러나 언제나 경험적인 탐구를 토대로 하고 있지는 않다. 그중 일부는 이미 성립되어 있는 사실들에서 나오는 것이 아니라 어떤 특정 시점에 선

호되는 취미의 원리와 기준에서 나오기도 하는 것이다. 이 경우의 기술적 미학과 규정적 미학의 이원성은 최극단에 속한다.

5 적합한 미학이론과 미학적 정치학 이 경우의 이원성은 이론과 정치라는 이원성과 유사하다. 사실들을 확립시키는 일은 예술이론을 위한 것이지만 그것을 제시하는 것은 예술의 정치학을 위한 것이다. 이론은 예술과 미에 관한 보편적인 견해를 제공하려 하지만, 정치학은 여러 가능한 예술개념들 중 하나에 의존한다. 원근법이 사물의 형태와 색채를 바꾸어놓아서 우리가 사물을 있는 그대로 볼 수 없게 한다고 데모크리토스가 주장한 것은 예술이론에 기여한 것이다. 그러나 플라톤이 예술가에게 원근법을 무시하고 사물을 보이는 대로가 아니라 있는 그대로 재현하도록 요구한 것은 예술의 정치학을 실행한 것이다. 다르게 말하면, 미학의 명제들은 부분적으로는 지식의 표현이면서 부분적으로는 취미의 표현이다.

6 미학적 사실과 미학적 설명 다른 분야들과 마찬가지로 미학도 우선적으로 그 연구대상의 고유성을 확립하려 한다. 그러면서 동시에 그 고유성들을 설명하려 하는데, 말하자면 미는 **왜** 일정한 방식으로 작용하는가, 예술은 왜 일정한 형식을 채택하는가 등이 그것이다. 설명하는 데는 종류가 여럿 있을 수 있다. 미학은 미의 영향을 심리학적으로 설명하기도 하고 생리학적으로 설명하기도 한다. 아리스토텔레스가 사물의 미는 그 크기에 달려 있다고 말했을 때 그는 하나의 사실을 확립시킨 것이다. 그러나 전체가 한눈에 들어올 수 있을 정도의 크기일 경우에만 찬탄을 불러일으킬 수 있고 너무 큰 사물은 한눈에 편안하게 일별할 수 없기 때문에 그럴 수가 없다고 말한 것은 사실에 대한 설명을 하려고 한 것이다. 아리스토텔레스가 예술

이 모방이라고 했을 때는 (그것이 맞거나 틀리건 간에) 하나의 사실을 확립한 것
이지만, 인간이 본성적으로 모방하려는 경향을 가지고 있다고 한 것은 그
것을 설명하는 것이다. 고대 미학은 전체적으로 사실들을 확립하는 데 더
많은 관심을 쏟았고, 근대의 미학자들은 그것들을 설명하는 데 더 큰 비중
을 두었다. 이것이 미학을 지배하는 일곱 번째 이원성이다. 즉 사실 및 미
와 예술의 법칙들을 확립하는 것과 설명하는 것의 이원성이다.

7 철학적 미학과 개별적 미학　가장 찬양 받았던 미학이론들은 철학자들이
만들어낸 이론들이었다. 예컨대 플라톤, 아리스토텔레스, 흄, 버크, 칸트,
헤겔, 크로체, 듀이 등이 그들이다. 그러나 레오나르도와 같은 예술가들이
이루어낸 이론들도 있고 비트루비우스나 비텔로 같은 학자들이 만든 이론
들도 있다. 이탈리아 르네상스 시대에는 두 사람의 위대한 미학자가 있었
는데, 그중 피치노는 철학자였고 알베르티는 예술가이자 학자였다.

　　모든 종류의 미학이 선험적일 뿐 아니라 경험적일지 모른다. 그러나
철학은 선험성을 추구하는 경향이 있다. 수백 년 전 페히너는 '**위**로부터의
미학과 **아래**로부터의 미학(von oben und von unten)'을 대립시켜 말한 바 있
다. 역사가는 양쪽 모두에 관심을 가지게 마련이다.

8 일반 예술들의 미학과 문예 미학　미학은 그 소재를 여러 예술들에서 얻는
다. 그래서 시의 미학, 회화의 미학, 음악의 미학 등이 있다. 예술들은 서로
다르며 각각의 미학이론 또한 다른 노선을 걷는다. 현실적으로는 감각에
직접 호소하는 **미술**과 언어적 기호에 토대를 두는 **시**가 구별된다. 문학에
근거를 두는 이론과 사상이 있는가 하면 미술에 근거하는 이론과 사상도
있고, 감각적 이미지를 강조하는 이론과 사상이 있는가 하면 지적 상징을

강조하는 이론과 사상도 있기 때문에, 미학이론과 사상들도 서로 다르다고 보는 것이 당연하다. 완벽한 미학이론이라면 당연히 감각적인 미와 지적인 미, 직접적 예술과 상징적 예술 양쪽 모두를 포괄해야 한다. 그리고 완벽한 미학이론이라면 문예의 미학뿐 아니라 미술의 미학이기도 해야 한다.

요약해보자 미학자들은 자신의 취향에 따라 여러 노선들 중 하나를 취해 나간다. 미학자는 1) 미에 더 관심을 가질 수도 있고 예술에 더 관심을 가질 수도 있다, 2) 미적 대상에 더 관심을 가질 수도 있고 주관적인 미적 경험에 더 관심을 가질 수도 있다, 3) 기술할 수도 있고 규정할 수도 있다, 4) 미의 심리학 분야를 연구할 수도 있고 미의 사회학 분야를 연구할 수도 있다, 5) 예술이론을 추구할 수도 있고 예술의 정치학을 추구할 수도 있다, 6) 사실들을 확립할 수도 있고 그 사실들을 설명하고 해석할 수도 있다, 7) 자신의 견해의 근거를 문학에 둘 수도 있고 미술에 둘 수도 있다. 미학자는 이런 노선들 중에서 선택하면 되지만, 자신의 주제전개를 제시하고 싶어 하는 역사가들은 이 모든 노선들을 따라가야 한다.

　　역사가는 여러 세기에 걸쳐 미학사상과 미학적 관심사들이 매우 많이 변화했다는 것을 깨닫게 된다. 예술과 미에 관한 사상들이 점진적으로 한 곳으로 수렴된 것, 객관적 미에 대한 연구가 미에 대한 주관적 경험에 대한 연구로 점차 변화한 것, 심리학적·사회학적 탐구방법의 도입, 규정의 방법을 버리고 기술의 방법을 채택한 것 등이 미학사에서 나타나는 의미 있는 현상들이다.

II 미학사가는 다양한 종류의 미학들이 전개되어가는 동향들을 연구해 야 할 뿐 아니라 스스로 다양한 방법과 견해들을 실제로 해보아야 한다. 옛 미학사상들을 연구하는 경우에는 단순히 미학이라는 이름 하에 표현되어 왔거나 이미 결정된 미학의 분야들에 소속되거나 "미"와 "예술"이라는 용 어를 적용하는 것만으로는 충분하지 않다. 이미 명시되어 쓰여지거나 활자 화된 명제들에만 의지해서도 안 된다. 역사가는 자신이 주목한 어떤 한 시 대의 심미안에서도 조력을 구해야 할 것이며 그 시대가 생산해낸 예술작품 들도 참조해야 할 것이다. 또한 조각과 음악, 시와 변론술 등에 관해서 이 론뿐만 아니라 실제 작업 역시 눈여겨보아야 할 것이다.

A 미학사가 미학이라는 명칭 하에서 등장한 것으로만 한정된다면 미 학사는 매우 늦게 시작된 것이라고 해야 할 것이다. 미학이라는 명칭을 처 음 사용한 것은 1750년 알렉산더 바움가르텐이었다. 그러나 훨씬 더 이전 에 다른 이름으로 꼭같은 문제들이 논의되고 있었다. "미학"이라는 명칭은 중요한 것이 아니며, 그 명칭이 확립된 이후에도 모든 사람들이 다 그 명칭 을 고수한 것은 아니었다. 바움가르텐의 저서보다 후에 완성되긴 했지만 미학을 다룬 칸트의 위대한 저술은 "미학"이라 불리지 않고 "판단력 비판" 이라 불렸으며, 칸트가 사뭇 다른 목적으로 적용한 "미학"이라는 용어는 인식론의 일부, 즉 공간과 시간의 이론을 뜻했다.

B 미학사가 특정한 개별분야의 역사로 취급된다면 아마도 미학은 18 세기까지도(바뙤, 『순수예술들의 체계』, 1747) 시작되지 않은 것으로 될 것이며, 고작해야 두 세기에 걸쳐 이루어진 것으로밖에 되지 않을 것이다. 그러나 미는 훨씬 더 이전부터 다른 분야에서 연구되고 있었다. 많은 경우 미의 문

제는 플라톤의 경우에서처럼 철학 일반과 섞여 있었다. 미학에 그토록 많은 공헌을 한 아리스토텔레스조차도 미학을 하나의 독립된 영역으로 다루지 않았다.

C 미학사가 특별히 미를 다룬 문헌들 속에서 진술된 사상들만을 다룬다면 제재 선택의 방법상 매우 피상적으로 될 것이다. 미학의 발전에 그렇게 커다란 영향을 끼친 피타고라스 학파도 그런 문헌을 쓰지는 않았던 것 같다. 사실 그들의 어떤 문헌도 알려진 것이 없다. 알려진 대로 플라톤은 미에 관한 논문을 썼지만, 미에 대한 자신의 주된 사상들은 다른 저술들 속에서 해설하고 있다. 아리스토텔레스는 이 주제에 관한 논문들을 남겼다. 아우구스티누스는 하나를 썼지만 잃어버리고 말았다. 토마스 아퀴나스는 미에 관한 논문을 쓰시 않았을 뿐 아니라 자신의 저술 어디에도 그 주제에 대해 할애하지 않았다. 그렇지만 그는 여기저기에서 다른 사람들이 이 주제로 전체를 쓴 저서들에서보다 더 많이 언급했다.

그러므로 미학사가는 소재를 선택하는 데 있어 특정한 이름이나 특정한 연구분야와 같은 외적 기준을 따라갈 수는 없다. 설혹 다른 명칭들과 다른 학문영역 속에 있다 할지라도 미학적 문제들과 관련이 있고 미학적 개념들을 사용한다면 그 **모든** 것들을 포함시켜야 한다.

이러한 과정을 밟다보면 미학적 탐구가 미학이라는 특정한 명칭과 연구영역이 개별화되기 2천 년 이상 더 전에 유럽에서 시작되었다는 것이 확실해질 것이다. 그 옛날에 이미 문제들은 제기되었고 후에 "미학"이라는 명칭 하에서 제시된 것과 유사한 방식으로 해결되고 있었다.

1 <u>**미학사상의 역사와 용어의 역사**</u> 역사가가 미에 대한 인간의 사상들이 전개해온 길을 기술하고자 한다면 스스로 "미"라는 용어에만 한정될 수는 없

다. 왜냐하면 미에 대한 인간의 사상들은 다른 명칭으로도 등장했었기 때문이다. 특히 고대 미학에서는 미보다는 하르모니아(*harmonia*), **심메트리아** (*symmetria*), 에우리드미아(*eurhythmia*)에 관해 논해진 바가 더 많다. 반대로 "미"라는 용어는 오늘날의 우리가 이해하는 것과는 다른 의미로 사용되었다. 말하자면, 고대에는 미가 미적 덕목이라기보다는 도덕적인 의미를 담고 있었던 것이다.

마찬가지로 "예술"이라는 용어도 그 당시에는 모든 종류의 숙련된 제작을 의미했고 미술에 국한된 것은 아니었다. 그러므로 미학사로서는 미를 미로 칭하지 않고 예술을 예술로 칭하지 않았던 그런 이론들도 고려해야만 한다. 여기서 여덟 번째 이원성이 나온다. 미학사는 단순히 미와 예술에 관한 사상의 역사가 아니라 "미"와 "예술"이라는 용어의 역사이기도 하다. 미학의 전개는 사상들의 전개만을 고려할 것이 아니라 용어의 전개사 역시 고려해야 하는데, 이 두 가지 전개의 역사는 동시적인 것이 아니다.

2 <u>명시적 미학의 역사</u>와 <u>암시적 미학의 역사</u> 미학사가가 학식 있는 미학자들에게서만 정보를 구한다면 미와 예술에 관해서 과거에 생각되어졌던 모든 기록을 다 담아낼 수는 없을 것이다. 미학사가는 예술가들에게서도 정보를 얻어야 하며 학술서적뿐만 아니라 떠돌아다니는 의견들과 여론(*vox populi*)에 나타난 표현들에서 발견한 사상들도 고려해야 할 것이다. 많은 미학적 사상들이 즉각 언어적 표현으로 발견되지는 않으며, 처음에는 예술작품들 속에서 구체화되어 언어가 아니라 형태와 색채, 소리 등으로 표현되는 것이다. 명시적으로 진술된 것은 아니지만 그 작품의 출발점과 토대로서 드러나는 미적 주제들을 추론해낼 수 있게 하는 예술작품들이 있다. 넓은 의미로 본 미학사에는 미학자들에 의해 이루어진 명시적인 미학적 진술

들뿐만 아니라 시중의 취미 혹은 예술작품들 속에 암시적으로 존재하는 것들도 포함되어 있다. 넓은 의미의 미학사는 미학이론뿐 아니라 그 미학이론을 드러나게 하는 예술적 실제 또한 포괄해야 한다. 원고나 저서들 속에서 과거의 미학사상들을 읽어내는 역사가도 있고, 예술작품·유행·관습 등에서 이삭 줍듯 얻어내는 미학사가들도 있다. 이것이 미학과 미학사에 나타나는 또 하나의 이원성이다. 저술들에서 명시적으로 전달되어진 미학적 진리들과 취미나 예술작품들 속에 암시적으로 담겨 있는 미학적 진리들의 이원성인 것이다.

미학의 전개는 상당부분 철학자들이 이루어낸 것이지만, 심리학자들과 사회학자들이 이루어낸 부분도 있다. 예술가와 시인, 감정전문가와 비평가들 역시 미와 예술에 관한 수많은 진리들을 들추어내었다. 시나 음악, 회화나 건축에 대한 그들 각각의 주목이 예술과 미에 관한 보편적 진리들을 발견케 했던 것이다.

지금까지 미학사가들은 거의 철학적 미학자들과 명시적으로 정립된 그들의 이론들만을 다루어왔다. 고대에 관한 어떤 논의에서도 플라톤과 아리스토텔레스의 사상은 고려의 대상이 되어왔다. 그러나 플리니우스나 필로스트라투스는 어떤가? 그들 역시 예술비평사뿐만 아니라 미학사에서도 자신들만의 고유한 위치를 가지고 있다. 그렇다면 피디아스는? 그는 조각사에 속할 뿐만 아니라 미학사에도 속한다. 그리고 예술에 대한 아테네인들의 태도는 어떠한가? 그것 역시 취미의 역사와 미학사에 속한다. 피디아스가 높은 기둥 위에 비례에 맞지 않게 큰 기둥머리를 올리려고 한 것을 아테네인들이 반대했던 경우는 양측 모두 플라톤이 제기했던 한 미학적 문제에 관한 의견을 표현한 것이다. 즉 예술이 인간의 인지법칙을 고려해서 자연을 인지법칙에 맞추어야 하는가 하는 문제였다. 아테네인들의 의견은 플

라톤의 의견과 비슷했으나, 피디아스는 반대의견을 피력했다. 아테네인들의 의견이 플라톤의 의견과 같았고 따라서 그 의견이 미학사에 담기게 된 것은 지극히 당연한 일이었다.

3 자기설명적인 역사와 조건설명적인 역사 과거 시대에 태동한 미학사상들 중에는 매우 자연적이고도 자기설명적인 것들이 있다. 역사가는 그저 그 사상들이 언제, 어디서 등장했는지를 진술할 뿐이다. 반대로 사상들이 일어나게 만든 환경조건들, 이를테면 그 사상을 주창한 예술가 · 철학자 · 감정전문가들의 심리학, 예술에 대한 당대의 견해들, 그리고 그 시대의 사회적 구조와 취미 등이 알려질 경우에만 명확해지는 사상들도 있을 수 있다. 미학사의 열한 번째 이원성이 바로 이것이다.

(a) 사회 · 경제 · 정치적 조건들의 직접적인 영향을 통해서 생겨나는 미학사상들이 있다. 그런 사상들은 그것을 구성하는 요소들이 살고 있는 제도와 그것들이 속한 사회집단에 의존해왔다. 로마 제국 시대의 삶은 아테네 민주정 시대 및 중세 수도원에서 전개된 것과는 다른 미와 예술의 개념을 낳았다. (b) 이념과 철학적 이론들로부터 더 많은 영향을 받으면서 사회 · 정치적인 환경에는 간접적으로 의존하는 사상도 있다. 이데아론자인 플라톤의 미학은 소피스트들의 상대주의적 미학과는 유사성이 거의 없다. 양자가 동일한 사회 · 정치적 환경 속에서 살았는데도 말이다. (c) 당대 예술로부터 영향을 받은 미학사상도 있다. 필요에 따라 예술가들이 미학자들에게 의존하기도 하지만 그 반대 역시 사실이다. 때로는 이론이 예술적 실제의 영향을 받지만, 예술적 실제 역시 미학이론의 영향을 받는다.

미학사가는 이러한 상호의존성을 고려해야 한다. 미학사상의 전개를 진술하면서 미학사가는 정치제도, 철학, 예술의 역사를 되풀이해서 언급해

야 한다. 이 임무는 어려운 만큼이나 필수적이다. 왜냐하면 미학이론에 끼친 정치적 · 예술적 · 철학적 영향들은 다양했을 뿐만 아니라 모호하고 예상치 못하게 뒤얽혀 있기 일쑤였기 때문이다. 예를 들어, 예술에 대한 플라톤의 평가는 하나의 정치제도를 모델로 삼고 있었다. 그러나 그 제도는 플라톤이 태어나 생애를 보낸 아테네의 정치제도가 아니라 먼 스파르타의 정치제도였다. 그의 미개념은 철학에 근거를 두고 있었는데 그것은 (후세에는 더구나) 자신의 이데아 철학이라기보다는 수에 대한 피타고라스의 철학이었다. 예술에 대한 그의 이상은 당대의 그리스 예술을 토대로 한 것이라기보다는 고졸기 예술에 토대를 두고 있었다.

4 미학적 발견의 역사와 유행하던 사상들의 역사 미학사가는 일차적으로 미와 예술에 대한 개념들의 기원과 전개, 미이론의 형성과정, 예술과 예술적 창조, 그리고 예술적 경험의 형성과정에 관심을 가진다. 그의 목표는 그러한 개념과 이론들이 언제 · 어디서 · 어떤 환경에서 · 누구를 통해서 일어났는지를 확립하는 것이다. 그는 누가 미와 예술의 개념을 처음 규정했는지, 누가 처음으로 심미적 미와 도덕적 미, 예술과 공예를 구별했는지, 누가 처음으로 예술과 창조적 상상력, 그리고 미감에 대한 명확한 개념을 도입했는지 발견해내려고 노력한다.

 미학사가들이 마땅히 중요하게 여겨야 할 또다른 문제가 있다. 즉 미학자들이 발견해낸 개념과 이론들 중 어느 것이 사람들의 관심과 반응을 얻었는가, 어느 것이 인정받고 사람들의 마음을 사로잡았는가 하는 것이다. 그리스 사상가들과 일반 그리스인들이 오랫동안 시를 예술로 간주하지 않고, 조각과 음악간에 어떠한 유사성이나 연관성을 찾지 못했던 것, 그리고 그들이 예술에 있어 예술가의 자유로운 활동보다는 규칙을 더 많이 강

조했던 것 등은 의미심장한 문제다.

역사가의 여러 관심사 속에 있는 이(열두 번째) 이원성 때문에 미학사는 다음과 같은 두 노선을 걸어왔다. 하나는 미학적 사상의 발견 및 전개의 역사요, 다른 하나는 그것을 수용하는 역사, 즉 대다수의 사람들에게서 인정을 받고 수세기동안 유행했던 미학적 개념과 이론들을 탐구하는 일이다.

미학은 여러 갈래 길을 걸어왔고 역사가는 그 모두를 따라가야 한다.

III

1 미학사의 기원 미학사는 언제부터 시작되는가? 미학이라는 용어를 가장 넓은 의미로 이해해서 "잠재적" 미학까지 포함시킨다면 미학사의 기원은 시간 속에 실종되어 임의적으로 정해질 수밖에 없을 것이다. 역사가는 역사의 어느 한 시점을 잡고 이렇게 선언해야 한다: 나는 여기서부터 시작하겠다고. 이 책에서의 역사는 이런 식으로 진행된다. 아주 신중하게 그 임무를 제한한다면, 미학사는 유럽, 더 좁게는 그리스에서 시작된다. 유럽 외에 동방, 특히나 이집트에서도 "잠재적" 미학뿐만 아니라 "명시적" 미학도 존재했다는 사실을 부인하지는 않는다. 그러나 이것은 다른 역사적 주기에 속한다.

이 책에서의 역사에는 유럽 이외의 미학이 포함되어 있지 않지만 비유럽 미학과 유럽 미학간의 관계와 상호의존성에는 주의를 기울인다. 상호 접촉한 첫 번째 사례가 이 책의 처음에 나온다.

2 이집트와 그리스 디오도로스 시쿨루스는 이집트인들이 그리스 조각가들을 자신들의 제자들이라 주장했다고 쓴 바 있다.[주1] 그 예로, 이집트인들은

초기 시대에 조각가로 일하면서 사모스 섬에서 아폴론 상을 제작했던 두 형제를 인용했다. 이집트 조각가들이 흔히 그랬듯이 그 형제들은 작업의 양을 분담했다. 한 명은 자신이 맡은 몫을 사모스 섬에서 완성하고 다른 한 명은 에페수스에서 완성했는데도, 두 부분이 너무나 정확히 잘 맞아서 마치 한 사람의 예술가가 제작한 작품 같았다는 것이다. 그러한 결과는 일정한 작업방식이 채택되었을 경우에만 가능하다. 이집트 예술가들은 엄격하게 규정된 작업의 노선체계를 가지고 있어서 한결 같이 그것을 적용했다. 그들은 인체를 스물한 부분으로 나누고 그 기준에 따라 신체의 각 부분을 제작했다. 디오도로스는 이 방법을 '카타스케우에(kataskeue)'라 불렀는데, 그것은 "구성" 혹은 "조립제작"의 의미였다.

디오도로스는 이집트에서는 매우 일반적이었던 이 방법이 "그리스에서는 전혀 채택되지 않고 있다"고 진술한다. 사모스 섬의 아폴론 상을 제작했던 조각가들과 같은 최초의 그리스 조각가들은 이집트의 방식을 사용했지만, 그들의 계승자들은 그 방식을 버렸다는 점이 의미심장하다. 그들이 버린 것은 측량법과 표준율이 아니라 엄격한 제도들이었다. 그렇게 함으로써 색다른 방식뿐만 아니라 색다른 예술개념까지 도입하게 되었다.

고대 동방의 사람들, 특히 이집트인들은 완벽한 예술과 비례의 개념을 가지고 있어서 그것에 따른 표준율을 건축 및 조각에 정착시켰다.[주2] 그

주1 Diodorus Siculus, I, 98.

주2 C.R. Lepsius, *Denkmäler aus Ägypten und Äthiopien* (1897). J. Lange, *Billedkunstens Fremstilling ar menneskeskikkelsen i den oeldste Periode.* W. Schäffer, *Von ägyptischer Kunst* (1930). E. Panofsky, "Die Entwicklung der Proportionslehre", *Monatshefte für Kunstwissenschaft*, IV(1921), p. 188. E. Iversen, *Canon and Proportions in Egyptian Art* (London, 1955). E. C. Keilland, *Geometry in Egyptian Art* (London, 1955). K. Michalowski, *Kanon w architekturze egipskiej* (1956)

들은 오늘날 우리가 예술에 대해 이해하는 식으로 더 단순하고 더 자연스러운 예술개념은 갖고 있지 않았다. 기존의 것들이 판단기준이었으므로 그들은 실재의 재현이나 감정의 표현, 혹은 보는 이들에게 즐거움을 주는 일 등에는 큰 중요성을 부여하지 않았다. 그들은 예술을 자신들을 둘러싼 현세보다는 종교 및 내세와 더 연관지었다. 그들은 사물의 외양보다는 본질을 작품 속에 구현하고자 했다. 그들은 이 세계의 유기적 형식보다는 도식화된 기하학적 형식에 더 우위를 두었다. 이 세계의 유기적 형식에 대한 해석은 동방과는 일단 관계를 끊고 독자적인 진로로 나아가서 새로운 시대를 열었던 그리스인들의 몫으로 남겨졌다.

그리스 미학은 그것이 언어적으로 표현되기 이전에 그리스 예술에서 먼저 구체화되었다. 그것을 처음 언어적으로 표현한 이들은 시의 기능과 가치에 대해서 썼던 시인 호메로스와 헤시오도스였다. 학자들, 주로 피타고라스 학파의 학자들이 이 주제를 다루게 된 것은 나중에 BC 4세기 혹은 5세기나 되어서 이루어진 일이었다.

3 미학사의 시기들 유럽 미학은 고대 그리스 시대에서부터 전개되어왔고 지금도 전개되어가고 있다. 이 전개과정은 연속적으로 이루어져왔지만, 그렇다고 해서 위기나 정지, 후퇴나 전환점 등이 없었던 것은 아니다. 가장 격렬한 전환점들 중 하나는 로마 제국의 몰락 이후에 일어났고, 또 하나는 르네상스 시대에 일어났다. 유럽 문화사 전체의 전환점들이기도 한 이 두 전환점들로 인해 미학사는 세 시기로 나뉘어지게 되었다: 고대, 중세, 그리고 근대가 그것이다. 이것이 오랜 시간의 시련을 견뎌내고 가장 잘 정립된 연대기적 구분이다.

일반 미학사의 참고 문헌
BIBLIOGRAPHY OF GENERAL HISTORIES OF AESTHETICS

R. Zimmermann, *Geschichte der Ästhetik als philosophischer Wissenschaft* (1858).

M. Schasler, *Kritische Geschichte der Ästhetik* (1872)

B. Bosanquet, *A History of Aesthetics* (3rd ed., 1910)
(이상 세 책 모두 19세기에 나온 것이어서 보다 최근의 견해들 및 전문적인 내용은 다루고 있지 않다.)

B. Croce, *Estetica come scienza dell' espressione, e linquistica generale* (3rd ed., 1908) (간략하고 피상적으로 다룬 고대 미학과 중세 미학).

E. F. Carritt, *Philosophies of Beauty* (1931) (선집).

A. Baeumler, Ästhetik in: *Handbuch der Philosophie*, I (1954).

K. Gilbert and H. Kuhn, *A History of Aesthetics* (1939).

E. De Bruyne, *Geschiedenis van de Aesthetics*, 5vols (1951-3) (르네상스까지).

M. C. Beardsley, *Aesthetics from Classical Greece to the Present* (1966).

아무리 철저하게 다루었다 해도 일반 철학사에는 미학에 관한 정보가 거의 없거나 극히 미미한 정도로 밖에 다루어지지 않는다. 우리가 가지고 있는 현재의 지식상태에 대해 가장 완전하게 그려내고 있는 가장 최근의 저작은 이탈리아에서 나온 것으로서 『미학사에서의 사건과 문제 *Momenti e problemi di storia dell' estetica*』(Milan, 1959, 지금까지 고대에서 낭만주의에 이르는 부분을 다룬 두 권이 나왔다).

전문적인 문제들을 다룬 연구 논문들 중에서는 다음의 논문들이 특히 중요하다.

F. P. Chambers, *Cycles of Taste* (1928).
History of Taste (1932).

E. Cassirer, *Eidos und Eidolon* (1924).

E. Panofsky, *Idea* (1924).

P. O. Kristeller, "The Modern System of the Arts", *Journal of the History of Ideas* (1951).

H. Read, *Icon and Idea* (1954).

26

음악미학의 역사:

R. Schäfke, *Geschichte der Musikästhetik in Umrissen* (1934).

다음과 같은 음악사들도 음악미학의 역사를 다루고 있다:

J. Combarieu, *Histoire de la musique*, I (1924).

A. Einstein, *A Short History of Music* (2nd ed., 1953).

시 미학의 역사:

G. Saintsbury, *History of Criticism and Literary Taste*, 3vols (1902).

조형예술 미학의 역사:

L. Venturi, *Storia della critica d' arte* (1945).

An older, unfinished work is A. Dresdner' s *Die Kunstkritik*, vol.I (1915).

J. Schlosser의 *Die Kunstlitteratur* (1924)는 원칙적으로 근대만 다루고 있지만 중세에 나온 예술관련 저술들에 대한 소개도 담고 있다.

고대 미학 연구서들
STUDIES OF ANCIENT AESTHETICS

E. Müller, *Geschichte der Theorie der Kunst bei den Alten*, 2vols. (1834–7) (여전히 가치가 있다).

J. Walter, *Geschichte der Äesthetik im Altertum* (1893) (역사라기 보다는 주요 그리스 미학자 삼인을 다룬 논문).

K. Svoboda, *Vývoj antické estetiky* (1926) (간단한 개괄).

W. Tatarkiewicz, "Art and Poetry, a Contribution to the History of Ancient Aesthetics", *Studia Philosophica*, Leopoli, II (1937).

C. Mezzantini, "L' estetica nel pensiero classico", *Grande Antologia Filosofica*, I, 2 (1954).

E. Utitz, *Bemerkungen zur altgriechischen Kunsttheorie* (1959).

A. Plebe, "Origini e problemi dell' estetica antica", *Momenti e problemi di storia dell' estetica*, I (1959).

C. Carpenter, *The Aesthetic Basis of Greek Art* (1959, 1st ed. 1921).

J. G. Warry, *Greek Aesthetic Theory* (1962).

E. Grassi, *Theorie des Schönen in der Antike* (1962).

J. Kruenger, *Griechische Ästhetik* (1965) (an anthology).

On Plato's aesthetics:

F. Jaffré, *Der Bergiff der techne bei Plato* (1922).

E. Cassirer, *Eidos und Eidolon* (1924).

G. M. A. Grube, "Plato's Theory of Beauty", *Monist* (1927).

P. M Schuhl, *Platon et l'art de son temps* (1933).

L. Stefanini, *Il problema estetico in Platone* (1935).

W. J. Verdenius, *Mimesis: Plato's Doctrine of Artistic Imitation and its Meaning to Us* (Leiden, 1949).

C. Murely, "Plato and the Arts", *Classical Bullentin* (1950).

E. Huber-Abrahamowicz, *Das Problem der Kunst bei Plato* (Winterthur, 1954).

A. Plebe, *Plato, antologia di antica letteraria* (1955).

B. Schweitzer, *Platon und die bildende Kunst der Griechen* (1953).

R. C. Lodge, *Plato's Theory of Art* (1963).

Important earlier books:

E. Zeller, *Philosophie der Griechen*, II Theil, 1 Abt., IV Aufl. (1889).

G. Finsler, *Platon und die aristotelische Poetik* (1900).

E. Frank, *Plato und die sogenannten Pythagoreer* (1923)

On *Aristotle's aesthetics:*

G. Teichmüller, *Aristotelische Forshungen, II: Aristotlels' Philosophie der Kunst* (1869).

J. Bernays, *Zwei Abhandlungen über die aristotelische Theorie des Dramas* (1880).

Ch. Bénard, *L'esthétique d'Aristote* (1887).

J. Bywater, *Aristotle on the Art of Poetry* (1909).

S. H. Butcher, *Aristotle's Theory of Poetry and Fine Arts* (1923).

L. Cooper, *The Poetics of Aristotle, its Meaning and Influence* (1924).

K. Svoboda, *L'esthétique d'Aristote* (1927)

L. Cooper and A. Gudeman, *Bibliography of the Poetics of Aristotle* (1928).

E. Bignami, *La poetica di Aristotele e il concetto dell'arte presso gli antichi* (1932).

D. de Montmoulin, *La poétique d'Aristote* (Neufchatel, 1951).

R. Ingarden, "A Marginal Commentary on Aristotle's Poetics", *Journal of Aesthetics and Art Criticism* (1953).

H. House, *Aristotle's Poetics* (1956).

G. F. Else, *Aristotle's Poetics: the Argument* (1957).

고대 미학

유럽 미학의 기원과 기초를 형성한 고대 미학의 역사는 거의 천 년에 달한다. 고대 미학은 BC 5세기(혹은 6세기일지도 모른다)에 시작되어 AD 3세기까지 이어졌다.

고대 미학은 거의가 그리스인들의 작업이었다. 처음에는 전적으로 그들의 업적에 의한 것이었지만, 후에는 다른 국가들도 함께 동참했다: 처음에 "그리스(헬레닉)" 미학과 "헬레니즘" 미학이 있었다고 말할 때 이런 변화를 염두에 두고 있는 것이다. 이 때문에 고대 미학은 BC 3세기에 일어난 구분에 따라 그리스 미학과 헬레니즘 미학의 두 시기로 나누어진다.

그리스 미학은 다시 고졸기와 고전기라는 연속되는 두 시기로 나누어진다. 그리스 미학의 고졸기는 BC 6세기와 BC 5세기 초에 해당되며, 고전기는 BC 5세기 말부터 BC 4세기에 걸쳐 있다. 위의 두 구분을 결합하면, 고대 미학은 다음과 같은 세 시기로 나뉘게 된다: 고졸기, 고전기, 헬레니즘 시대가 그것이다.

고졸기는 완전한 미학이론을 소유하기에는 아직 이른 시기였다. 그 시기에는 주로 개별적인 것에 관심을 보였던 단편적인 성찰과 관념들이 나왔으며 예술과 미 일반보다는 시만을 다루었다. 고대 미학사가 고전기와 헬레니즘 시대로 이루어진다고 보고 고졸기를 고대 미학의 선사 시대로 볼 수도 있겠다. 그러나 그렇게 축소시킨다 할지라도 고대 미학의 역사는 여덟 세기에 달한다.

I. 고졸기의 미학

AESTHETICS OF THE ARCHAIC PERIOD

1. 고졸기
THE ARCHAIC PERIOD

1 민족적 환경 그리스인들이 미학에 대한 성찰을 처음 시작했을 때 그들의 문화는 미숙하지 않았고 이미 길고 복잡한 역사를 가지고 있었다. BC 2000년에 이미 문화와 예술이 (전설 속의 미노스 왕을 이름을 딴 미노스 문화) 크레테에 창궐하고 있었던 것이다. 그후 BC 1600년과 1260년 사이에는 북방으로부터 그리스에 온 "원(原) 그리스인들(proto-Hellenes)"에 의해 색다른 문화가 탄생되었다. 그들의 색다른 문화와 예술은 남방의 미노스 문화와 북방 문화의 특징을 결합시키면서 펠로폰네소스의 미케네에 중심을 두었으므로 미케네 문화로 알려지게 되었다. 미케네 문화의 가장 빛나는 시기는 BC 1400년경이었지만, 북방민족들의 침략으로부터 스스로를 지켜내지 못해 BC 13, 12세기에 이미 쇠퇴하기 시작했다. 북방민족들은 도리아족으로서 그리스 북부의 땅을 지배하고 있었는데, 다뉴브 강 유역에서 이주해온 일리리아족들의 압박으로 남쪽으로 이주하기 시작했던 것이다. 그들은 미케네의 부유한 도시를 정복하고 파괴하며 자신들의 규칙과 문화를 정립했다.

BC 12세기 도리아족의 정복에서 5세기에 이르는 그리스 역사의 시기가 "고졸기"로 알려져 있다. 고졸기는 두 시기로 이루어져 있다. 첫 번째 시기는 아직 원시적인 삶이었지만 두 번째 시기 — BC 7세기에서 BC 5세기 초까지 — 에는 정부와 학문, 그리고 예술 등 그리스 문화의 근본 토대가 놓였다. 이 두 번째 시기에 최초의 미학사상들의 흔적을 발견할 수가 있다.

도리아족의 침략 이후 그리스에는 침략 이전에 그곳에서 살았던 여러 부족들과 침략자들이 같이 살게 되었다. 옛날부터 살아오던 부족들, 특히 이오니아족들은 부분적으로 그리스 반도를 벗어나 인근의 섬들과 소아시아 해변을 따라 거주하기도 했다. 그렇게 되어 그리스에서 이오니아와 도리아의 영토 및 도시국가들은 서로 접하게 되었지만, 주민들의 성격과 운명은 서로 달랐다. 도리아족과 이오니아족은 민족적·지리적인 것뿐만 아니라 경제, 국가조직, 이데올로기 등에서까지 차이를 보였다. 도리아인들은 귀족정치를 고수했지만, 이오니아인들은 민주적인 규칙을 확립했다. 도리아인들은 군인들이 이끌었지만, 이오니아인들 사이에서는 오래지 않아 상인들이 지도적 위치에 나서게 되었다. 도리아인들은 전통을 숭상했지만, 이오니아인들은 새로운 것에 대한 호기심이 많았다. 그렇게 해서 그리스인들은 아주 이른 단계에서부터 도리아 문화와 이오니아 문화라는 두 가지 유형의 문화를 지니게 되었다. 이오니아인들은 미케네 문화를 더 많이 보존하면서 동시에 크레테 문화 및 자신들이 인접하여 살던 동방의 융성한 문명과 문화의 영향을 받았다. 도리아 문화와 이오니아 문화의 이 이원성이 상당기간동안 그리스를 지배하여 그리스 역사, 특별히 그리스의 예술사와 예술이론사에서 뚜렷이 나타난다. 예술에 있어서 항구적인 규준과 미를 지배하는 불변의 법칙들을 추구했던 그리스인들의 특성은 도리아의 전통에서 비롯된 것이며, 살아 있는 실재와 감각적 지각을 애호했던 특성은 이오니아의 전통에서 비롯된 것이다.

GEOGRAPHICAL CONDITIONS

2 지리적 환경 그리스 문화는 놀라운 속도로 빛을 발하며 전개되어갔다. 그러한 발전에 대해서는 그리스인들이 살았던 지역의 유리한 자연환경으로 최소한 부분적인 설명이 가능하다. 잔잔한 바다로 둘러싸인 항구들과 함께 발달한 해안선을 가지고 있었던 그리스 반도 및 섬들의 지리적인 상황은 여행과 상업 및 다른 국가들이 지닌 부를 개발해내는 일을 용이하게 했다. 온화하고 건강에 좋은 기후와 비옥한 땅은 사람들이 생존을 위한 투쟁과 인간의 기본욕구를 충족시키는 데 에너지를 써버리게 하는 것이 아니라 학문과 시, 예술을 위해 사용될 수 있게 도와주었다. 또 한편으로 그리스의 비옥함과 자연적인 풍요는 그리스인들에게 잘 맞아서 그리스인들은 스스로 향락에 탐닉하거나 에너지를 낭비하지 않았다. 그리스의 성공적인 발전은 또한 사회·정치적인 조직 덕택이기도 했는데, 특히 국가를 수많은 도시를 가진 여러 작은 도시국가로 나누어서 그들간에 생활과 노동, 문화 등에서 경쟁관계에 놓이게 했던 것도 큰 힘이 되었다.

그리스 풍경의 일정하고 조화로운 구조는 그리스의 예술문화에 특별한 영향을 미쳤다. 이로 말미암아 그리스인들의 눈이 규칙성과 조화에 익숙하게 되었고 그들의 예술에서 그것을 체계적으로 적용시켰다.

SOCIAL CONDITIONS

3 사회적 환경 그리스인들은 수세기에 걸쳐 영토를 확장했다. 아시아에서 지브랄타에 걸친 식민지들과 더불어 그들은 지중해를 지배했다. 이오니아인들은 소아시아에서 동방의 식민지를 찾았고, 도리아인들은 이탈리아 서부, 즉 소위 대 그리스에서 식민지를 찾았다. 지중해를 지배하게 됨으로써 그리스인들은 일개 해안국가에서 해양국가로 발전하게 되었고 나아가서

더 큰 결과를 낳았다.

그리스는 BC 7세기까지 소규모의 산업량을 가진 농업국가였다. 그리스인들은 자신들이 제조하지 못하는 수많은 생산품들을 동방의 페니키아에서 사왔다. 그러나 그리스인들이 식민지를 얻게 되면서부터 상황은 달라졌다. 그리스 밖에 있는 식민지들에서 그리스 농산물의 수요가 늘어남에 따라 그리스인들의 생산도 증가하게 되었고 식민지에서 난 산물들은 다른 나라들로 판로를 개척해나갔다. 그리스인들은 점토뿐만 아니라 철과 구리 원광을 소유하고 있었고 수많은 가축떼들 덕분에 양모의 공급이 가능했다. 이 모든 것들에 대한 수요와 함께 수출도 가능했을 것이다. 제조품들의 수출에 이어 원재료의 수출이 따랐다. 유리한 조건의 무역이 산업에 박차를 가했으며, 야금술과 요업, 직조에 토대를 둔 산업의 중심지들이 나라 전체에 생겨났다. 그렇게 해서 산업은 무역을 증대시켰고 그리스인들은 중개인과 상인이 되었다. 무역의 중심지는 코린트와 이후 아테네 등의 유럽쪽 그리스뿐만 아니라 이오니아의 식민지들, 특히 밀레토스에 자리잡았다. 항해와 무역은 그리스인들을 점점 번영하게 했을 뿐 아니라 세계에 대한 지식을 증대시키고 더이상 한낱 작은 반도의 시민에 그치지 않고 세계시민이 되고자 하는 열망도 높여주었다. 그런 커다란 열망을 갖게 되면서 그들의 위대한 가능성이 그토록 작은 나라에서 세계수준의 예술가와 학자들을 배출하게 되었던 것이다.

대부분 BC 7세기와 6세기에 일어난 경제적인 변화들은 인구통계학적·사회적·정치적 변화를 야기했다. 도시들은 일단 경제적 중심으로 확립되면서 (아크로폴리스 발치에 있던) 시골사람들뿐만 아니라 도시사람들까지도 끌어모았다. 도시들은 그다지 크지 않았지만—BC 6세기의 코린트와 아테네도 인구가 각각 2만 5천 명에 불과했다—도시의 숫자는 많았고 도시들

은 서로간에 경쟁관계에 있었다. 산업과 무역으로 부유한 중간 계층이 생겨나면서 귀족계급과의 충돌이 뒤따랐다. 그 결과, 귀족계급의 지지를 받던 족장정치의 왕국들이 몰락한 후 처음에는 금권정치가, 다음에는 민주정이 그 자리를 대신했다. 민주정은 일반대중과 중간계층뿐 아니라 스스로 새로운 환경에 적응할 수 있는 계몽되고 부유한 귀족계층에도 기반을 두었다. 이런 식으로 국가 전체가 그리스 문화의 창조에 참여했던 것이다.

그리스의 체제는 민주적이었으나 토대는 노예제에 두고 있었다. 그리스에는 수많은 노예들이 있었다. 어떤 지역에서는 자유시민보다 노예의 숫자가 더 많기도 했다. 노예들 덕분에 자유시민들은 육체적 노역에서 해방되어 자신들의 관심사를 추구할 수 있게 되었는데 처음에는 그것이 정치적인 관심사였다가 후에는 학문·문학·예술까지 포함하게 되었다.

4 종교적 믿음 이러한 것들이 BC 7세기와 6세기 그리스의 ─ 비록 노예제에 기반을 두긴 했지만 민주적인 체제와 더불어 알맞게 부유하고 풍요로웠고 부분적으로 산업화되었던 ─ 생활환경이었다. 이러한 환경이야말로 널리 경탄해 마지않았던 그리스 문화를 낳은 요인이다. 수세기에 걸쳐 여행과 무역이 번성하고 산업화와 민주적 과정이 전개되면서 그리스는 초기에 가졌던 종교적 신념에서 벗어나 자연적인 것이 초자연적인 것보다 더 큰 의미를 갖는 세속적인 사고방식을 지향하게 되었다. 그러면서도 그리스인들은 자신들의 믿음과 선호도, 그리고 나아가 예술 및 학문에서도 옛 요소들을 계속 지니고 있었다. 산업종사자와 상인들로 이루어진 개화되고 세계화된 공동체 속에서도 희미한 과거로 회귀하는 메아리와 옛 사고방식들이 존재했던 것이다. 이런 점은 특히 종교에서 주목할 만하며 성스러운 유적

지와 전통이 사라진 식민지들에서보다 그리스 본토에서 더욱 그러했다.

그리스 종교는 하나로 통일되어 있지 않았다. 우리가 호메로스와 헤시오도스, 그리고 대리석 조각상들을 통해 알게 되는 올림포스 종교는 새로운 환경과 보다 개화된 시대의 산물이었다. 그것은 고귀하고 행복하며 신과 같이 지고한 것이었으며, 인간적이면서 신인동형적(神人同形的)이었고, 빛과 평온함으로 가득 차 있었으며 주술이나 미신, 귀신숭배나 신비 등과는 거리가 멀었다.

그러나 사람들의 믿음 속에는 이런 종교와 나란히 그리스 원주민들이 공통적으로 가지고 있었던 비밀스런 신성의 암울한 종교가 남아 있었는가 하면 외부, 특히 동방으로부터 신비스럽고 도취적인 오르페우스 종교와 디오니소스 숭배가 스며들어왔다. 이것은 신비와 주신제(酒神祭)에서 출구를 찾으면서 이 세계로부터의 도피와 해방의 수단을 제공하는 야만적이고도 거친 종교였다. 그렇게 해서 그리스 종교에는 두 흐름이 나타나게 되었는데, 하나는 질서와 명료함, 자연성의 정신을 구현하는 것이고, 다른 하나는 신비의 정신을 구현하는 것이었다. 전자는 그후 오랫동안 전형적으로 그리스적인 것으로 간주되어질 그리스인들만의 특징을 만들어내었다.

인간주의적이고 환경에 순응하는 올림포스 종교는 그리스의 시와 조각을 지배했다. 오랫동안 그리스의 시인들은 올림포스의 신들을 찬양하는 노래를 지었고, 그리스의 조각가들은 인간 존재의 모습을 조각하기 이전에 신의 형상들을 조각했다. 종교는 그리스인들의 예술에 깊게 퍼져 있었고 미학은 그들의 종교 속에 깊이 스며들어 있었다.

그리스 예술에서, 적어도 시와 조각에 있어서는 신비의 종교를 별로 찾아볼 수가 없다. 그러나 음악은 신비의 종교에 봉사했으므로 신비한 정신에 따라 해석되었다. 그러나 그리스의 신비종교는 주로 철학에서 드러나

며 철학을 통해 미학에 영향을 주었다. 초기 미학의 두 흐름 중 하나가 철학적 계몽의 표현이었다면, 다른 하나는 신비-종교적 철학의 표현이었다. 이것이 미학사에 나타는 첫 번째 충돌이었다.

철학은 그리스에서 BC 6세기에 등장했는데 처음에는 그 범위가 한정되어 있었다.

초기 철학자들은 미와 예술의 이론보다는 자연에 관한 이론에 관심을 가졌다. 미와 예술에 관한 이론들은 시인들의 작품 속에서 그 모습을 처음 드러낸다. 시인들의 관찰과 미학적 일반화는 범위가 넓지 않았지만 미학사에 있어서는 매우 중요하다. 거기에는 그리스인들이 미와 예술에 관해 어떠한 학문적 명제도 정립하지는 못했지만 눈부신 예술작품들을 생산해내던 시기에 미에 대해 어떤 반응을 보이고 있었던가를 보여주고 있다.

2. 시의 기원
THE ORIGINS OF POETRY

a 코레이아

THE TRIUNE *Choreia*

1 삼위일체의 코레이아 그리스에서 예술들의 기원적인 성격과 체계는 간접적이고 가설적이지만 체계뿐 아니라 성격까지도 후세의 그것과는 매우 달랐다는 것만은 확실하다. 사실 그리스인들은 표현적 예술과 구성적 예술이라는 두 가지 예술에서 출발했다.[주1] 이 두 예술에는 각기 여러 가지 종류가 있었다. 표현적 예술에는 시·음악·춤의 혼합물이 있었고, 구성적 예술에는 건축·조각·회화가 포함되었다.

　　건축은 구성적 예술의 기본이었다. 조각과 회화는 신전 건축에 있어 건축을 완성시키는 요소들이었다. 무용은 표현적 예술의 핵을 이루었다. 춤에는 언어와 음악적 소리가 동반되었다. 춤이 음악 및 시와 결합되어 하나의 전체를 이룬 것이 저명한 문헌학자인 T. 찔링스키가 "삼위일체의 **코레이아**"로 기술했던 바로 그것이다. 이 예술은 인간의 감정과 충동을 언어와 제스처, 멜로디와 리듬으로 표현해내는 것이었다. 코레이아라는 용어는

주 1 니체는 대단한 통찰력으로 그리스 예술의 이 이원성에 주목하고 이를 "아폴론적 예술"과 "디오니소스적 예술"이라 칭했지만 그는 이것을 예술의 두 흐름으로 보았을 뿐이다. 그러나 사실 그리스인들에게 있어서 원래 이들은 서로 다른 두 가지 예술이었다.

춤의 중요한 역할을 강조한 것이다. **코레이아**는 원래 집단춤을 뜻하는 **코로스**(koros, 합창)에서 유래된 용어다.

2 카타르시스 AD 2세기로 넘어갈 무렵 왕성한 활동을 펼쳤던 저술가 아리스티데스 퀸틸리아누스는 그리스의 고졸기 예술에 대해서 그것이 무엇보다도 감정의 표현이었다고 말하고 있다.

> 고대 시대에 이미 사람들은 기분이 좋을 때나 즐거움과 환희를 경험할 때 즐기는 세련된 노래와 음악을 알고 있었으며 우울과 분노를 경험할 때 탐닉하는 음악들도 있었고, 신적인 광기에 휩싸였을 때의 음악도 있었다.

코레이아라는 예술로서 사람들은 위안을 가져다줄 것을 기대하면서 감정을 표현했던 것이다. 아리스티데스는 저급한 문화 단계에서는 춤과 노래에 직접 참여하는 사람들만이 위안과 만족을 경험하지만, 후에 더 고급한 지적인 단계에서는 관객과 감상자들까지도 그런 경험을 하게 된다고 말했다.

처음에는 춤이 그 역할을 다 맡았지만 후에는 연극과 음악이 그 역할을 이어받았다. 그 당시 춤은 가장 중요하면서 가장 강력한 자극을 주는 예술이었다. 후에 관객과 감상자들에게 가능하게 되는 그러한 경험들이 처음에 저급한 단계에서는 직접 참여자, 즉 춤을 추고 노래를 부르는 이들에게만 가능했다. 원래 정화시키는 기능을 가진 예술은 신비와 숭배의 테두리 내에서 이루어졌다. 아리스티데스는 "디오니소스 및 그와 유사한 희생제의는 거기에서 이루어지는 춤과 노래가 위안을 주는 효과를 가지기 때문에

정당화되었다"고 덧붙였다.

아리스티데스의 증언은 여러 가지 이유에서 중요하다. 초기 그리스의 코레이아가 표현적인 성격을 가졌다는 것을 알 수 있게 하며, 형체화된 사물보다는 감정을 표현하는 것이라는 사실도 알 수 있게 하고, 관조보다는 행위를 뜻한다는 것도 말해주는 것이다. 아리스티데스는 이 예술이 춤, 노래부르기, 음악으로 이루어져 있다는 것과 동시에 특별히 디오니소스와 연관되어 있는 숭배의식 및 제의(祭儀)와 관계가 있다는 것을 보여준다. 그것은 감정을 어루만져서 위로해주려는 것이며, 현대적 표현으로 하자면 영혼을 정화시키는 것이다. 그러한 정화를 그리스인들은 **카타르시스**라 칭했는데, 그것은 그리스인들이 예술과 관련해서 매우 일찍부터 적용한 용어다.

MIMESIS

3 미메시스 아리스티데스는 이런 초기의 표현적 예술을 가리켜 "모방" 즉 **미메시스**라 불렀다. **카타르시스**와 마찬가지로 **미메시스**라는 용어와 그 개념은 일찍부터 등장했기 때문에 그리스 미학에서 오랜 이력을 지니고 있다. 그러나 후에는 미메시스가 (특히 연극, 회화, 조각 등의) 예술을 통한 실재의 재현을 의미하게 되었지만, 그리스 문화의 여명기에는 춤에 적용되어 사뭇 다른 의미를 갖고 있었다. 말하자면 동작과 소리, 말 등을 통한 감정의 표현과 경험의 표명이라는 의미였던 것이다.[주2] 원래의 이 의미는 나중에 변화되었다. 초기 그리스에서 **미메시스**는 모방이라는 의미였지만 모사(模寫)가 아니라 행위에 적용되는 의미에서의 모방이었다. 그것은 아마도 제의 집행자들의 흉내술과 제의 춤을 의미하는 디오니소스 숭배의식과 관련해서 처음 등장했을

..

주2 H. Koller, *Die Mimesis in der Antike*, Dissertationes Bernenses(Bern, 1954).

것이다. 아폴론 찬가와 핀다로스에서는 **미메시스**라는 단어가 춤을 의미한다. 초기의 춤들, 특히 제의 춤들은 모방적이 아니라 표현적이었다. 감정을 모방하기보다는 감정을 표현했던 것이다. 후에 **미메시스**는 배우의 예술을 의미하게 되었고 그 다음으로는 음악에 적용되었으며 더 후에는 시와 조각에 적용되었는데, 원래의 의미가 변화하게 된 것은 바로 그 시점에서였다.

감정의 이완과 정화를 야기할 목적을 가진 표현적인 제의 춤들이 그리스 문화에만 있는 것은 아니었고 초기 시대의 많은 사람들에게 널리 알려져 있었다. 그러나 그리스인들은 문화의 정점에 도달했을 때조차도 그러한 춤을 계속 보존하고 있었다.[주3] 그것들은 단순히 제의적으로가 아니라 대중들을 위한 좋은 구경거리로도 그리스 사람들을 사로잡고 있었다. 처음에는 이 춤들이 그리스인들의 기본적 예술을 이루고 있었다. 그 당시까지도 그리스인들은 음악을 동작 및 제스처와는 분리된 독립된 완전체로서 발전시키지 못하고 있었다. 시 역시 독립시키지 못하고 있었다. 한 학자는 "그리스 고졸기에는 시라는 게 없었다"[주4]고 말한 바 있다. 이 말은 동작과 제스처를 동반하지 않고 오직 언어를 통해서 표현된 독자적 예술로서의 시란 없었다는 의미이다. 그러나 머지 않아 "삼위일체의 **코레이아**"로부터 독자적인 시와 독자적인 음악이 갈라져나왔다.

예술의 초기 이론은 초기의 이 표현적인 예술에 근거를 두고 있다. 초기 그리스인들은 시와 음악을 표현적이고도 정서적으로 해석했다. 숭배제의 및 주술 등과 연관되면서 **코레이아**는 후에 시가 일종의 마법이라는 이론

주3 A. Delatte, *Les conceptions de l'enthousiasme chez philosophes présocratiques*(1934).

주4 T. Georgiades, *Der griechische Rhythmus*(1949): "Altgriechische Dichtung hat es nie gegeben".

을 받아들이게끔 길을 열어주었다. 더구나 코레이아는 그것이 지닌 표현성 때문에 예술의 기원에 대한 최초의 이론을 전개하는 데 필요한 바탕을 제공했다. 예술의 기원을 다룬 최초의 이론은 예술이 인간의 자연적 표현이고 꼭 필요한 것이며 인간 본성이 드러나는 것이라고 진술하는 것이다. 이 표현적인 예술은 한편으로는 시와 음악의 이원성, 다른 한편으로는 조형예술에 대한 그리스인들의 의식이 발전하는 데 기여하기도 했다. 그리스인들은 오랫동안 시와 조각과 같은 예술들 사이에 어떤 연관성을 발견하지 못했다. 그 이유는 그들에게 있어 시는 하나의 표현이었던 반면, 조각은 표현성의 관점에서 해석되지 않았기 때문이었다.

b 음악

ASSOCIATION WITH CULTS

1 제의와의 연관성 한편, 음악은 상당히 일찍부터 초기의 삼위일체 **코레이아**에서 특별한 지위를 차지하고 있었으며 점차 감정을 발성하게 됨으로써 주요한 표현적 예술의 기능을 담당하게 되었다.[주5] 동시에 음악은 종교적 제의와도 계속 연관성을 유지하고 있었다. 여러 신성과 연관된 제의에서부터 음악의 다양한 형식들이 나왔다. 아폴론을 찬양하는 찬가, 봄의 제전에

주5 R. Westphal, *Geschichte der alten und mittelalterlichen Musik*(1864). F.A.Gevaêrt, *Histoire de sa musique de l'antiquité*, 2 vols.(1875-81). K.v.Jan, *Musici auctores Graeci* (1895). H. Riemann, *Handbuch der Musikgeschichte*, Bd.I.J. Combarieu, *Histoire de la musique*, vol.I (1924)

서 합창대가 불렀던 디오니소스를 찬양하는 디튀람보스, 행렬의식 때 불려졌던 운율 등이 그것이다. 음악은 신비작용의 한 특징이어서, 가수인 오르페우스는 신비의 기원이기도 하면서 동시에 음악의 기원으로 간주되었다. 음악은 공적·사적인 여러 의식을 통해 전파되면서도 종교와의 연관성을 계속 유지하고 있었다. 음악이 신들로부터 내려온 특별한 선물로 여겨졌던 것이다. 주술적 능력과 같은 특별한 속성이 음악에 부여되어, 사람들은 노래를 부르는 것(*aoide*)이 인간에게서 행동하는 자유를 빼앗고 인간에게 어떤 힘을 행사한다고 믿었다. 오르페우스 파는 자신들이 사용하는 광기어린 음악이 육신의 한계로부터 영혼을 일시적으로나마 구해낸다고 생각했다.

ASSOCIATION WITH THE DANCE

2 춤과의 연관성 그리스의 음악은 삼위일체의 코레이아와 거리가 멀어진 이후에도 춤과의 연관성을 계속 유지하고 있었다. 사튀로스의 복장을 하고 디튀람보스를 부르는 가수들은 춤추는 사람들이기도 했다. 그리스어로 **코레우에인**(*choreuein*)에는 두 가지 의미가 있는데, 한 가지는 집단춤이고 또 한 가지는 합창이다. "오케스트라", 즉 극장에서 합창대를 위해 마련된 자리는 춤을 뜻하는 "**오르케시스**(*orchesis*)"에서 유래된 것이다. 노래하는 사람이 직접 리라 악기를 연주했으며, 합창대는 반주와 함께 춤도 추었다. 팔동작도 다리 동작만큼이나 중요했다. 음악의 경우와 같이 동작의 가장 중요한 특성은 리듬이었다. 기술적 숙련을 요하지 않는 것, 일인 공연이 없는 것, 급격한 회전이 없는 것, 포옹이 없는 것, 여성이 없는 것, 에로티시즘이 없는 것, 그것이 춤이었다. 춤도 음악처럼 표현적 예술이었던 것이다.

3 시와의 연관성 초기 그리스의 음악은 시와 밀접한 연관성을 갖고 있었다. 불려지지 않는 시가 없었던 것처럼, 모든 음악은 성악이었으며 악기는 단순히 반주의 역할을 할 뿐이었다. (장단격 3절 운율의 리듬에 맞춰 합창대가 불렸던) 디튀람보스도 음악적 형식일 뿐만 아니라 시적 형식이기도 했다. 아르킬로쿠스와 시모니데스는 둘 다 시인이면서 음악가였으며 그들의 시는 노래로 불려졌다. 아이스킬로스의 비극들 속에서는 노래로 불려진 부분들(*mele*)이 말하여진 부분들(*metra*)보다 더 우세했다.

원래 노래에는 반주가 없었다. 플루타르코스에 의하면 7세기에 반주를 도입한 것은 아르킬로쿠스였다고 한다. 노래가 없는 음악은 나중에 나온 것이다. 키타라를 연주하며 혼자 노래하는 것은 BC 588년 델피의 경연장에서 새로이 도입된 것이었는데 하나의 예외로 남아 있었다. 그리스인들은 기악이나 오늘날 우리가 알고 있는 유형의 음악을 발전시키지 않았다.

그리스의 악기들은 그다지 공명이 크지 않고 특별히 인상적이지도 않은 부드러운 소리를 냈다. 이런 점은 오랫동안 악기가 반주에만 사용되었던 것을 생각하면 쉽게 이해할 수 있다. 그런 악기는 기교도 부릴 수 없고 좀더 복잡한 작곡에는 사용할 수도 없었다. 그리스인들은 금속악기나 가죽악기를 사용하지 않았다. 리라와 리라를 개선한 키타라가 유일한 국가적 악기들이었다. 이 악기들은 너무나 단순해서 누구라도 연주할 수 있을 정도였다.

그리스인들은 동방으로부터 관악기, 특히 **아울로스**(*aulos*)를 들여왔는데, 그것은 플루트와 비슷했다. 아울로스만이 연속적인 멜로디로 연결되지 않는 음들을 대신할 수가 있었기 때문에 이 악기를 처음 들여왔을 때 고대 그리스인들은 강렬한 인상을 받았다. 아울로스는 주신제와 같은 자극을 주

는 것으로 간주되었고 아폴론 숭배의식 때 리라가 담당하는 역할과 비교할 수 있을 정도로 디오니소스 숭배의식 때 주요한 위치를 차지했다. 리라가 희생제의, 행렬의식, 일반교육 때 연주되는 것처럼 아울로스는 연극과 춤에서 꼭같은 역할을 했다. 그리스인들은 두 가지 유형의 악기들을 서로 너무나 다른 것으로 간주해서 모든 기악곡들을 하나의 개념 속에 포함시키지 못했다. 아리스토텔레스 역시 "키타라 음악"과 "아울로스 음악"을 서로 판이한 것으로 취급했다.

RHYTHM

4 리듬 그리스 음악은 특히나 초기에는 매우 단순했다. 반주는 언제나 단성부였고 이성부에 대해서도 의문의 여지가 없었다. 그리스인들은 다성음악에 대해서 전혀 아는 바가 없었다. 그러나 이 단순성은 원시주의의 한 특징으로, 다른 음악을 시도할 능력이 없어서가 아니라 일정한 이론적 입장, 즉 협화음(*symphonia*)의 이론에서 비롯된 것이다. 그리스인들은 음들간의 협화음이란 그들의 표현대로 음들이 "포도주와 꿀처럼" 혼합되어 서로 구별할 수 없을 정도까지 뒤섞여졌을 때 얻어지는 것이라 주장했다. 그들의 생각으로는, 음들간의 관계가 가장 단순한 상태로 존재할 때에만 협화음이 이루어진다는 것이었다.

그리스인들의 음악에서 리듬은 멜로디보다 우위에 있었다.[주6] 그리스의 음악에는 근대의 음악보다 멜로디가 적고 리듬은 더 많았다. 나중에 할리카르나소스의 디오니시우스는 "멜로디는 귀를 즐겁게 하지만 자극을 주는 것은 리듬이다"라고 쓰고 있다. 그리스 음악에서 리듬의 우위는 음악이

주6 H. Abert, "Die Stellung der Musik in der antiken Kultur", *Die Antike*, XII(1926), p.136.

시 및 춤과 연관되어 있었다는 사실로 부분적인 설명이 가능하다.

5 노모스 그리스 음악의 기원은 고졸기로 거슬러 올라가며 BC 7세기 스파르타에서 살았던 테르판데로스와 연관되어 있었다. 그의 업적은 음악적 표준율을 확립시킨 것이었다. 그래서 그리스인들은 그리스 음악의 기원을 일정한 표준율이 확립된 시기와 연관짓는다. 그들은 테르판데로스의 활동을 "최초로 표준율을 결정한 것"으로 기술하곤 하며, 그가 결정지은 음악적 형식(옛날 제의에서 하던 영창에 근거하여)을 그리스인들은 법칙 혹은 질서라는 뜻에서 **노모스**라 불렀다. 테르판데로스의 **노모스**는 일곱 부분으로 이루어진 단성부곡이었다. 그것은 델피에서 네 번이나 우승을 차지하고 마침내 필수적 형식이 되었으며 여러 가지 텍스트를 만들어낸 뼈대가 되었다. 후에 스파르타에서 활약하던 크레테인 탈레타스에 의해 수정이 가해졌는데, 플루타르코스에 의하면 이것이 "두 번째 표준율 결정"의 원인이 되었다고 한다. 표준율들은 변화되었지만 그리스 음악은 그 당시나 그후에도 계속 그 표준율들에 의존했다. 표준율들은 BC 6세기와 5세기의 황금 시대에 가장 엄격하게 지켜졌다. **노모스**라는 용어는 그리스에서 음악을 연마하는 것이 의무적인 표준율에 의해 통제되었음을 뜻한다. 나중에 그리스 음악학자 플루타르코스조차 다음과 같이 쓰고 있다.

　음악에 있어 가장 고귀하고 가장 적합한 특징은 모든 것에서 알맞은 척도를 유지하는 일이다.

　표준율은 작곡자나 연주자(노래를 부르는 이)에게 꼭같이 적용되었다. 고

대 시대에는 근대에서처럼 작곡자와 연주자의 구별이 없었다. 작곡자들은 연주자에 의해 세세히 완성되어질 작품의 뼈대를 제공해줄 뿐이었다. 어떤 면에서 둘 다 작곡자라고 할 수 있지만, 그들에게 주어진 작곡의 자유는 일정한 표준율에 의해 제한되어 있었다.

C 시

EXCELLENCE

1 탁월성　그리스인들의 위대한 서사시는 BC 8세기와 7세기로 추정되는데, 『일리아드』는 8세기에, 『오딧세이』는 7세기에 속한다. 이 작품들은 유럽에서 최초로 쓰여진 시이며 그 탁월성을 능가하는 작품은 없었다. 이 작품들은 구전(口傳)되어진 것으로 선례가 없었지만, 최종적으로는 천재성을 지닌 시인들에 의해 기록되기에 이르렀다. 이 두 작품은 서로 매우 비슷하지만 각각 다른 작가에 의해 기록되었다. 『오딧세이』는 보다 후에 나온 것으로 남쪽 지역에 관한 이야기가 더 많다. 그리스는 그 다음 시기에 여러 천재적인 비극작품들을 연이어 생산해냈듯이, 그 이후 수천 년동안 견줄 데 없는 천재성을 지닌 두 서사시인들을 배출해냈다. 그래서 미학사상에 있어 첫 발자국을 내딛던 그 당시 그리스는 이미 위대한 시를 소유하고 있었다.

　　이 시는 곧 전설이 되었다. 그 시를 창작한 이들은 이내 그들의 개인성을 상실했다. 적어도 그리스인들에게는 호메로스라는 이름이 시인과 동의어가 되었다. 그는 반신(半神)으로 추앙받았고 그의 시는 계시로 간주되

었다. 그것은 예술로서 뿐만 아니라 지고한 지혜로 다루어졌으며, 이러한 태도는 미와 시에 대한 그리스인의 최초의 사고에 뚜렷한 족적을 남겼다.

원래 그리스인들이 가지고 있었던 미학적 견해는 호메로스 시의 성격에서 비롯된다. 그의 시는 신화로 가득 차 있었고, 인간영웅뿐 아니라 신적영웅도 다루어서 올림포스 종교를 공고하게 했을 뿐 아니라 상당부분 창작하기까지 했다. 그러나 호메로스 시의 시적이고 신비한 세계에서는 질서가 지배하며 모든 것들이 이성적이고 자연적인 방식으로 벌어졌다. 신들은 기적을 만드는 존재들이 아니었으며 신들의 행동은 초자연적인 힘보다는 자연의 힘에 종속되어 있었다.

그리스인들이 미와 예술에 대해 사고하기 시작할 당시 그들은 이미 다양한 종류의 시들을 소유하고 있었다. 호메로스의 시 이외에도 그들에게는 헤시오도스의 서사시가 있었는데 그것은 무장한 영웅주의가 아닌 노동의 신성함을 찬양하는 것이었다. 그들에게는 또 아르킬로쿠스와 아나크레온, 사포와 핀다로스의 서정시도 있었다. 이 서정시는 그 나름대로 거의 호메로스의 서사시만큼이나 완벽했다. 원시주의나 소박하고 미숙한 흔적을 전혀 보여주지 않는 초기 시들의 탁월성은 그것이 오랜 전통을 이어왔고 전문적인 시인들에 의해 기록되기 이전에 사람들의 입을 통해 오랫동안 가다듬어져 왔다는 사실로 설명할 수 있을 뿐이다.

POETRY'S PUBLIC CHARACTER

2 시의 공적인 성격　이렇게 일찍 예기치 않게 등장한 그리스인들의 시는 산문을 앞질렀다. 그 당시에는 문학적 산문이라고는 없었고 철학적 논술들조차도 시의 형식으로 되어 있었다. 시는 음악과 결합되어 번성했고 **코레이아**에서 빠질 수 없는 요소였다. 시가 종교 및 제의와 연관된 이후에는 시

가 예술 이상의 것이 되었다. 노래는 행렬의식과 희생제의 등의 한 특징이었다. 스포츠의 업적을 찬양한 핀다로스의 승리가도 반쯤 종교적인 분위기를 띠고 있었다.

그리스 시는 제의와 연관되어 공적·사회적·공동체적·국가적 성격을 가지고 있었다. 심지어 엄격한 스파르타인들까지도 그 점을 인정해서 음악·노래·춤 등과 더불어 시가 의식에 있어 없어서는 안 될 요소라고 여겼다. 그들은 예술의 기준을 유지하는 것을 중요하게 생각해서 가장 훌륭한 예술가들을 자국에 초청하기도 했다. 호메로스의 서사시는 스파르타와 아테네 등의 국가행사에서 공식적인 프로그램에 포함되면서 그리스인들의 공동자산이 되었다.

제의와 의식 때 사용된 시는 개인적으로 읽기보다는 암송과 구송을 위한 것이었다. 이것이 모든 시에 적용되어, 심지어 색정적인 서정시까지도 개인적인 성격보다는 대중 연회의 노래로서의 성격이 더 짙었다. 아나크레온의 노래들은 법정에서 불려졌고 사포의 노래들은 연회를 위한 것이었다.

공동체적이고 제의적인 시는 개인의 정서보다는 대중의 감정과 힘을 표현하는 것이어서 사회적 투쟁을 위한 도구로 사용되었다. 민주주의를 위해 자신의 재능을 바치는 시인들이 있었는가 하면, 과거를 수호하기를 선택한 시인들도 있었다. 솔론의 비가(悲歌)들은 본질적으로 정치적이었고 헤시오도스의 시들은 사회적 부정에 대한 저항의 표현이었으며 알케우스의 서정시들은 독재자들을 비난하는 것이었던 한편, 테오그니스의 시들은 지위를 상실한 귀족계급의 불만을 나타낸 것이었다. 사회 문제에 관여하는 것뿐만 아니라 의식용에다 대중적인 성격까지 더해져서 당시의 시는 국가적으로 특별한 관심을 끌었다.

초기의 그리스 시는 당면한 문제들을 수용하면서 동시에 과거와의 연결고리도 가지고 있었다. 과거와의 연결은 오랜 역사를 지닌 구전의 전통 때문이었다. 과거를 계승하는 데는 신화가 포함되어 있었는데, 이것이 시의 필수적인 요소가 되었다. 이렇게 먼 과거적이고 신비한 특질들로 말미암아 시와 사람들간에는 건너기 어려운 틈이 있었다. 시는 듣는 이로 하여금 현세적인 몰두에서 벗어나 이상적인 영역으로 옮아가게 했을 것이다. 적어도 『일리아드』와 『오딧세이』에 관한 한 그 간격은 그리스 고전기에 와서 인위적이고 잘 사용되지 않는 언어 때문에 더욱 강조되었다. 이 거리가 그 시들의 숭고성과 기념비적 성격을 한층 고양시켰다.

A DOCUMENT AND A MODEL

3 기록과 모범 오래된 것이지만 걸출했고, 민중문학에 근거를 두면서도 문학적 성취가 가득했고, 당면한 주제에 시사적이면서도 아득한 영광을 지녔으며, 서정적이면서도 대중적이었던 그리스인들의 시는 미학사가들에게 아직은 그 사상이 명시적으로 정립되지 않았던 시대가 예술적으로 이해하고 있었던 바를 반영하는 자료를 제공해준다. 또한 그것은 그 시대가 순수 시와 예술을 위한 예술은 좋아하지 않았음을 보여준다. 반대로 그것은 시를 종교 및 제의와 연관된 것으로, 사회정치적 · 일상적 욕구에 봉사할 수 있는 공동체적이고 사회적인 행위로서 간주했으며 동시에 현세로부터 물러나서 인간들에게 먼 유리한 위치에서 말을 건네는 것으로 간주했다.

초기 그리스 미학자들은 이 초기 시들을 하나의 모범으로 삼아서, 미와 예술에 관한 최초의 관념과 정의를 정립할 때 확고부동하게 그것을 염두에 두었다. 그런데 그들은 그것의 피상적인 특징에만 주목하고 근본적인 특징들은 간과함으로써 부분적으로만 이 모범에 의지했다. 시작(詩作)하는

이들의 경우도 마찬가지였는데, 그 이유는 그들 역시 시에서 자신들이 표현한 모든 것을 명시적으로 발언할 수 없었기 때문이다. 그 당시에는 훌륭한 미학자가 되기보다는 훌륭한 시인이 되기가 더 쉬웠던 것처럼 보인다.

THE COMMON MEANS OF EXPRESSION
4 공통된 표현수단 "시·노래·영창 등이 공통된 표현수단이었던 때가 있었다"고 플루타르코스는 말한다. 타키투스와 바로의 생각 역시 마찬가지였다. 이것이 고대인들이 시·음악·춤의 기원에 대해 설명하던 방식이었다. 그들은 그것을 인간들이 감정을 표현하는 원형적·자연적 형식이라 여겼다. 그러나 그것들의 기능과 위상이 변화하는 시기가 왔다. 플루타르코스는 이어서 말한다.

> 후에 인간의 삶과 운명, 그리고 자연에 어떤 변화가 몰려왔을 때 제거될 수 있는 것들은 모두 버림받았다. 사람들은 머리에서 황금장식을 떼어내고, 부드러운 자주빛 의상을 버렸으며, 긴 머리타래를 잘라내어 버렸고, 굽이 높은 신발을 벗어버렸다. 왜냐하면 사람들이 단순성에서 자부심을 느끼고 단순한 것에서 가장 멋진 장식과 광채를 발견하는 데 익숙해졌기 때문이다. 언어 역시 진실과 신화를 구별해내는 산문과 더불어 그 성격이 변화되었다.

아마도 시·음악·춤이 "공통된 표현수단"이었던 시절이 있었을 것이다. 그리고 어쩌면 그때가 예술이 시작된 시기였을 것이다. 그러나 시·음악·춤에 대한 **이론**이 생겨나고 고대의 미학이 시작되면서 그 시기는 막을 내렸다.

3. 조형예술의 기원
THE ORIGINS OF THE PLASTIC ARTS

그리스인들은 건축·조각·회화 사이에는 어떤 밀접한 연관성이 있다고 생각했지만, 시·음악·춤과는 아무런 연관성이 없다고 여겼다. 전자와 후자의 기능은 서로 달랐다. 전자는 시각을 위해 대상을 제작하지만 후자는 감정을 표현하며, 전자가 관조적이라면 후자는 표현적이었다. 그럼에도 불구하고 그것들 모두가 동일한 시대와 동일한 국가에 속해 있었다. 양측 사이의 차이에도 불구하고 역사가는 그들간에 그리스인들이 주목하지 못했던 공통된 특징들이 있다는 것을 알 수 있다.

ARCHITECTURE
<u>1 건축</u> BC 8세기에서 6세기 때는 최초의 위대한 그리스 시가 등장한 때로서, 그 시기에 위대한 건축물이 제작되었는데 이것은 호메로스의 시처럼 급속히 25세기 후의 근대 건축가들이 모든 다른 시대의 형식을 무시하고 모범으로 삼을 정도로 탁월했다. 예술과 미를 처음으로 탐구하기 시작했던 그리스인들은 최고급의 건축과 시를 모두 가지고 있었던 셈이다.

그리스의 건축은 다른 국가들, 특히 이집트(예를 들면 기둥과 열주)와 북방 (용마루로 된 신전 지붕)에서 몇몇 요소들을 빌려왔다. 그렇지만 전체적으로 볼 때 그리스 건축은 독창적이며 통일된 창작품이었다. 그리스 건축은 역사의 어느 시점에서 외세의 영향을 떨어버리고 자기 나름의 논리에 따라 독자적으로 계속 발전해나가 그리스인들로부터 고유의 업적으로 간주되기에 이

르렀다.

그렇게 해서 그리스인들은 그리스 건축이 기술적인 한계와 사용한 재료의 요구사항에도 굴하지 않고 스스로 이룩해낸 자유로운 창작품이며, 기술적인 수단을 지도한 것도 다른 나라 사람들이 아니라 그리스인 자신들이라고 쉽게 확신하게 되었다. 그들은 자신들의 목적에 필요한 기술을 발전시켜나갔다. 무엇보다도 그들은 돌로 작업하는 기술에 숙달되었다. 그들은 처음에 택했던 목재와 부드러운 석회석에서 나아가 BC 6세기에 이미 대리석과 같은 귀한 재료를 사용하게 되었다. 그들은 일찍부터 거대한 규모의 작업을 감행했다. 예컨대, BC 6세기 말부터로 추정되는 사모스 섬에 있는 헤라 여신의 신전은 135개의 기둥을 가진 실로 거대한 건축물이었다.

그리스 건축은 시와 마찬가지로 종교 및 제의와 연관되어 있었다. 초기 그리스 건축가들은 신전 건축에 모든 노력을 쏟아부었다. 당시의 일반 거주지에는 예술적 의도가 없이 전적으로 실용적인 성격만 있었다.

SCULPTURE

2 조각 조각은 고졸기 그리스에서 이미 중요한 역할을 하고 있었지만 건축과 같은 탁월성에는 도달하지 못했고, 형식에 있어서도 독자적이거나 명확하지가 않았다. 그럼에도 불구하고 조각은 예술과 미에 대해 그리스인들이 가졌던 태도의 몇몇 특징들을 건축보다 더 강하게 드러내보였다.

조각 역시도 제의와 연관성이 있었다. 조각은 신상(神像) 및 가블과 메토프와 같은 신전 장식에 한정되어 있었다. 처음에는 오로지 죽은 사람들만을 조각했으나 시간이 가면서 레슬링 경기의 승리자 등과 같이 살아 있는 유명한 사람들도 조각했다. 조각과 종교간의 이 연관성은 조각의 성격이 초기 예술에서 기대될 수 있는 것보다 더 복잡하다는 사실로 설명이 된

다. 예술가는 인간의 세계가 아닌 신의 세계를 재현했던 것이다.

그리스의 신앙은 신인동형적이었는데, 조각 역시 그랬다. 그리스 조각은 신에게 봉사하면서도 인간을 묘사했고, 자연이나 기타 인간 이외의 다른 형상은 묘사하지 않았다. 인간중심적이었던 것이다.

그리스 조각은 인간을 묘사하긴 했으나 인간 개인을 재현하지는 않았다. 초기의 그리스 조각상들은 개인성을 재현하려는 어떤 시도도 없고 그저 일반적인 성격을 가진 것처럼 보이며, 초상화는 전혀 없었다. 초기의 조각가들은 얼굴을 도식적으로 다루었으며 어떤 표현을 심어주려 하지 않았다. 사실 그들이 표현성을 부여한 것은 얼굴이라기보다는 팔다리였다. 그들은 인간 형상을 재현하면서 유기적 신체를 관찰하기보다는 기하학적인 고안물에 더 의존했고, 이런 이유에서 인간형상을 변경하고 왜곡해서 기하학적 패턴으로 만들어놓았다. 그들은 실제적인 것과는 상관없이 장식적 패턴에서 머리카락과 옷주름을 옛날 방식으로 배치해놓았다. 이런 점에서 그들은 독창적이지 않았다. 그리스 예술가들은 초인간적 주제의 창안자이면서 기하학적 형식의 창안자들이기도 했으며 이 두 가지 면에서 그들은 동방의 것을 그대로 따라간 것이었다. 그들이 이런 영향을 거부하게 되었을 때에야 그리스인들은 진정으로 자신들의 근거를 발견하게 되었지만, 그런 일은 고전기 때까지도 일어나지 않았다.

CONSCIOUS RESTRICTION

3 의식적 제한 초기의 그리스 조형예술은 언제나 한정된 주제와 한정된 형식에 의지했다. 거기에는 다양성, 독창성 혹은 새로움 등에 대한 요구가 없었다. 제한된 수의 주제, 유형, 도상적 모티프, 구성의 패턴, 장식적인 형식과 기본 개념 및 해결방법 등만 다루었던 것이다. 극히 일부의 변이가 허용

되는 건축물은 주랑이 있는 신전뿐이었다. 조각은 언제나 균형이 잡히고 정면을 향하는 남성 나체상과 주름이 드리워진 의상을 입은 여성상이 고작이었다. 머리가 어느 한 방향을 향하거나 수직을 이루는 것과 같은 단순한 모티프조차도 BC 5세기 전에는 없었다. 그러나 이러한 한계 속에서도 예술가는 상당한 자유를 누렸다. 비록 정해진 계획에 종속되긴 했지만 신전은 각 부분들, 기둥의 수와 높이, 그리고 기둥의 배열, 기둥들간의 공간 및 엔타블레이처의 무게 등의 비례에 있어 서로 달랐다. 유사한 변이가 조각에서도 허용되었다. 그러나 고졸기의 완고한 엄격성과 좁은 한계에도 긍정적인 결과가 있었다. 즉 예술가들이 스스로 동일한 임무를 담당하고 동일한 기획을 반복해서 실행함으로써 꼭 필요한 기술과 형식에 숙련될 수 있었던 것이다.

ARTISTIC CANONS

4 예술적 표준율 그리스 예술가들은 예술을 영감과 상상력의 문제로 보기보다는 기술의 숙련과 일반적 규칙에 순종하는 것으로 여겼다. 그래서 그들은 예술에 보편적이고 일반적이며 이성적인 특징을 부여했다. 그리스에서 성립된 예술개념 속에 합리(이성)주의가 들어왔고 그것이 그리스 철학자들로부터 인정을 받았다. 예술의 이성적인 성격과 규칙에 대한 의존성이 고졸기 그리스 예술에 함축된 미학의 결정적인 요점이었다. 이런 규칙들은 절대적인 것이었지만 **선험적인** 입장에 근거를 두지는 않았다. 규칙들은 특히 건축에 있어서 구조적 필요성에 의해 결정되었다. 기둥의 형식과 신전의 엔타블레이처, 트리글리프와 메토프 등이 통계 및 건축 재료의 성질에 따라 결정된 것이다.

그리스의 조형예술에는 그것이 지닌 보편성과 합리성에도 불구하고

수많은 변이들이 있었다. 거기에는 도리아식과 이오니아식의 두 가지 양식이 있었다. 이오니아식은 보다 많은 자유와 상상력을 나타내는 한편, 도리아식은 보다 완고하면서 엄격한 규칙에 종속되었다. 이 두 양식은 비례에 있어서도 서로 달랐는데, 이오니아식에서 사용된 비례는 도리아식에서 사용된 것보다 더 빈약했다. 두 양식이 동시에 전개되었지만 보다 일찍 완벽에 도달한 도리아식이 고졸기의 특징적인 형식이 되었다.

19세기의 한 저명한 건축가는 빛에 대한 감각이 그리스인들에게 우리에게는 알려지지 않은 어떤 기쁨을 주었다고 말한 바 있다.[주7] 음악적으로 감각이 있는 사람들이 음의 조화를 느끼는 것처럼 그리스인들은 형태의 조화를 느꼈으며 그들이 "완벽한 시야"를 가졌다고 할 수도 있겠다.

그리스인들은 여러 대상들이 결합된 것보다는 단독으로 특정한 대상에 주목했다. 그들의 예술에서 이런 증거를 찾아볼 수가 있다. 즉, 신전의 가블에 나타나는 초기의 집단 형상들은 하나하나 떨어진 조각상들을 한데 모아놓은 것들이었던 것이다.

고졸기가 끝날 무렵 그리스인들은 이미 위대한 예술을 소유하고 있었지만 어떠한 예술이론도 이뤄내지 못했고 혹 그렇지 않다 해도 우리에게 기록으로 전해내려온 것은 전혀 없었다. 그 시대의 학문들은 전적으로 자연과 관련되어 있었지 인간의 작업과는 관련이 없었기 때문에, 거기에는 미학이 포함되어 있지 않았다. 그럼에도 불구하고 그리스인들은 고유한 미와 예술의 개념을 가지고 있었지만 기록으로 남기지는 않았다. 다만 그들이 남긴 예술적 실제들을 보면서 우리가 재구성할 수는 있다.

주7 E. E. Viollet-le-Duc, *Dictionnaire d′ architecture*: "Nous pouvons bien croire que les Grecs étaient capables de tout en fait d′ art, qu′ ils éprouvaient par le sens de la vue des jouissances que nous sommes trop grossiers pour jamais connaître."

4. 그리스인들의 공통된 미학적 입장
THE COMMON AESTHETIC ASSUMPTIONS OF THE GREEKS

그리스인들은 자신이 창조해낸 예술에 관해 생각하고 토론하기 위해 언어를 만들어내야 했다.[주8] 그들이 공통적으로 채택한 개념 중 일부는 철학자들이 등장하기도 전에 형성된 것들이었다. 철학자들은 그 개념들을 부분적으로나마 채택하여 확대하고 변형시켰다. 그러나 그것들은 수세기에 걸친 학문적 논의를 거친 후에 오늘날 일반적으로 사용하게 된 그런 개념과는 매우 달랐다. 사용한 용어는 동일한 것이라 할지라도 의미가 달랐다.

THE CONCEPT OF BEAUTY

<u>1 미의 개념</u> 우선, 그리스인들이 사용하고 우리가 "미"로 번역하는 **칼론**(*kalon*)이라는 단어는 오늘날 우리가 일반적으로 사용하는 그 단어와는 다른 의미를 가지고 있었다. **칼론**은 즐거움을 주고 마음을 끌어당기며 찬탄을 불러일으키는 모든 것을 뜻했다. 달리 말해서 그 용어의 범위는 오늘날보다 훨씬 더 넓었다는 것이다. 거기에는 눈과 귀를 즐겁게 하는 것, 형태로 인해 즐거움을 주는 것이라는 의미가 포함되어 있었던가 하면, 또다른 방식과 다른 이유로 즐거움을 주는 수많은 다른 것들도 포함되어 있었다. **칼론**은 시각적인 것과 소리 이외에도 인간의 마음과 성격의 질(質)도 의미했는데, 여기서 우리는 오늘날과는 상이한 질서의 가치를 만나게 되며 아

주8 W. Tatarkiewicz, "Art and Poetry", *Studia Philosophica*, II(Lwów, 1939).

름답다는 단어가 은유적으로 사용되고 있다는 것을 알아야만 "아름답다"고 칭하게 된다. 델피 신탁의 유명한 선언인 "가장 정의로운 것이 가장 아름답다"는 말은 그리스인들이 미를 이해한 방식을 보여준다. 그리스인들이 보통 사용했던 광범위하고도 일반적인 미개념으로부터 비록 점진적이긴 하지만 보다 협소하고 보다 특정한 미학적 미의 개념이 나왔다.

그리스인들은 처음에 이 좁은 미개념에 다른 이름을 붙였다. 시인은 "사자(死者)에게 기쁨을 주는" "매혹"에 대해 썼고, 송가에서는 우주의 "하르모니아(*harmonia*)"를 노래하였으며, 조각가들은 "심메트리아 (*symmetria*: *syn* - 함께, *metron* - 척도)", 즉 적절한 척도나 균형을 언급했고, 변론가들은 에우리드미아(*eurhythmia*: *eu* - 훌륭한, *rhythmos* - 리듬), 즉 적절한 리듬과 훌륭한 비례에 관해 말했던 것이다. 그러나 이런 용어들은 후에 보다 성숙한 시대가 오기 전까지는 일반화되지 못했다. 하르모니아, 심메트리아, 에우리드미아 등의 용어를 보면 피타고라스 학파 철학자들의 흔적이 역력하다.

THE CONCEPT OF ART

2 예술의 개념 그리스인들은 우리가 "아트"로 번역하는 용어인 테크네 (techne)[주9]에도 보다 넓은 의미를 부여했다. 그들에게 테크네는 숙련된 모든 제작을 의미했고 건축가들뿐만 아니라 목수와 직조공의 작업까지 포함시켰다. 그들은 이 용어를 (인지적이 아니라) 제작적이고, (영감보다는) 기술에 의존하며, 일반적인 규칙에 의식적으로 따를 경우, (자연과 대립되게) 인간에 의해 만들어진 모든 재주라는 의미로 사용했다. 그들은 예술에서는 기술이

주9 R. Schaerer, ($E\pi\iota\sigma\tau\acute{\eta}\mu\eta \ \tau\epsilon\chi\nu\eta$), *étude sur les notions de connaissance et d' art d' Homère à Platon* (Mâcon, 1930).

가장 우선이라고 확신했고, 그 때문에 (목수와 직조공의 예술을 포함해서) 예술은 정신적 행위여야 한다고 주장했다. 그들은 예술이 수반하는 지식을 강조하면서 무엇보다도 지식의 관점에서 예술을 평가했다.

그러한 예술개념에는 건축 · 회화 · 조각에서 뿐만 아니라 목공일과 직조작업에까지 공통된 특징이 포함되어 있었다. 그리스인들은 미술, 즉 건축 · 조각 · 회화만을 지칭하는 용어를 갖고 있지 않았다. 그들의 광범위한 예술개념은 (오늘날로 치면 아마도 "기술"로 칭할 수 있을 것이다) 고대 말까지 계속되어 유럽 언어상에서 아주 긴 이력을 지니게 된다 (유럽 언어에서는 회화나 건축의 특별한 특징들을 강조할 때 그저 단순히 예술이라고 하지 않고 "순수한 fine" 예술이라고 해야 했다). "순수하다"는 서술적 형용사를 빼려는 시도와 함께 "예술"이라는 용어가 "순수예술"과 동의어로 간주되게 된 것은 19세기가 되어서 이루어진 일이었다. 예술개념의 전개는 미개념의 전개와 비슷하다. 처음에는 광범위했다가 점차 특별하게 미학적인 개념으로 좁혀져간 것이다.

DIVISION OF THE ARTS

3 예술의 분류 그리스인들에 있어서 후에 순수예술로 불리게 될 예술들은 독자적인 그룹을 이루고 있지 못했다.[주10] 순수예술과 기능술로 구분하지 않았던 것이다. 그들은 모든 예술이 순수예술로 간주될 수 있다고 생각했고 어떤 분야의 기능인(데미우르고스 *demiourgos*)이든 완벽에 도달해서 장인(아르키텍톤 *architekton*)이 될 수 있다는 것을 당연하게 여겼다. 예술에 관계된 것에 대한 그리스인들의 태도는 복잡했다. 그것이 **지식**을 요한다는 점 때

주10 W. Tatarkiewicz, "Art and Poetry", *Studia Philosophica*, II(Lwów, 1939), pp. 15-16.
 P. O. Kristeller, "The Modern System of the Arts", *Journal of the History of Ideas* (1951),
 pp. 498-506.

문에 평가를 받았는가 하면 숙련된 노동자의 작업과 동일한 수준이고 생계의 수단이 된다는 이유로 경멸을 받기도 했다. **지식**을 요한다는 사실로 인해 오늘날의 우리보다도 기술과 기능에 더 많은 가치를 부여했으며, **힘든 노동**을 수반한다는 사실로 인해 예술을 평가절하했던 것이다. 이러한 태도는 철학 이전 시대부터 있어왔던 것이지만 그것을 인정하고 유지시킨 것은 철학자들이었다.

그리스인들에게 가장 자연스러운 예술의 분류는 신체적인 노역을 요하는지의 여부에 따라 자유로운 예술과 노예적인 예술로 나누는 것이었다. 힘든 노동을 필요로 하지 않는 자유로운 예술은 훨씬 더 높은 평가를 받았다. 그들은 우리가 "순수하다"고 칭하는 예술들을 부분적으로는 자유로운 예술(예를 들면 음악), 부분적으로는 노예적인 예술(예를 들면 건축과 조각)로 분류했다. 회화는 처음에 노예적인 예술로 간주되었다가 나중에 보다 높은 범주로 신분상승되었다.

그리스인들이 "예술" 일반에 대해서는 매우 광범위하게 다루었지만, 각 특정 예술에 대해서는 매우 좁은 개념을 가지고 있었다. 이미 살펴보았듯이, 그들은 플루트 연주술(auletics)을 키타라 연주술(citharoetics)과 별개로 간주하여 음악의 개념 속에서 그 둘을 같이 결합시키는 일이 거의 없었다. 또 그들은 석조술과 청동조각술을 같은 위치에 두지 않았다. 재료와 도구, 방식들이 달라질 때마다 혹은 서로 다른 유형의 사람들이 작업할 때마다 두 가지의 상이한 예술이 제작되었던 것이다. 마찬가지로 비극과 희극, 서사시와 디튀람보스도 서로 다른 창작행위의 유형들로 간주되어 시라는 공통된 개념 하에서 결합되는 일이 드물었다. 음악의 개념 혹은 조각의 개념 등은 거의 사용되지 않았다. 훨씬 더 일반적인 전체로서의 예술개념 혹은 플루트 연주술, 키타라 연주술, 석조술, 청동조각술 등과 같이 극도로 세분

화된 개념이 더 일반적이었다. 역설적으로 그리스인들은 위대한 조각과 시를 창출해내었지만 그들의 개념적인 어휘 속에는 그런 창작행위를 지칭할 만한 장르상의 용어가 없었다.

　(시, 음악, 건축과 같은) 용어들이 지금과 마찬가지로 사용되었지만 수세기 전의 그리스인들에게 의미가 달랐다는 점 때문에 그리스어의 어휘는 우리를 혼란스럽게 만든다. (제작한다는 뜻의 포이에인 *poiein*에서 파생된) **포이에시스** (*poiesis*)는 원래 유형에 상관없이 제작을 의미하고, 포이에테스(*poietes*)는 시의 제작자뿐만 아니라 대상에 상관없이 제작자를 뜻했다. 용어의 의미가 좁혀진 것은 나중의 일이었다. ("뮤즈 여신들 muses"에서 파생된) **무시케**(*mousike*)는 단지 음의 예술만이 아니라 뮤즈 여신들의 보호를 받는 모든 행위를 가리켰다. 무시코스(*mousikos*)는 교양 있는 모든 사람들에게 적용되었다. 아르키텍톤(*architekton*)은 "주임"을 뜻했고, 아르키텍토니케(*architektonike*)는 일반적인 의미에서의 "주요한 기술"을 뜻했다. "제작", "교육", "주요한 기술" 등을 의미하는 이런 용어들의 의미가 좁혀져서 각각 시, 음악, 건축을 뜻하게 된 것은 한참 후의 일이었다.

　예술에 관한 그리스인들의 관념은 그리스인들이 실제로 배양한 예술들과 관련되어 이루어진 것이었고 이것들은 특히나 초기 단계에서는 우리의 관념과 매우 달랐다. 읽혀지기 위한 목적의 시는 없었고 단지 읊거나 노래하는 목적의 운율만 존재했다. 그들에게는 순수한 기악곡이 없었고 성악곡만 있었다. 그리스인들은 오늘날 별개로 취급하는 예술들 중 일부를 서로 결합시켜 작업하고 하나의 예술 혹은 적어도 서로 연관되는 예술로서 취급했다. 연극, 음악, 춤 등이 그런 경우였다. 비극이 노래, 춤과 함께 무대화되었기 때문에 그리스적인 관념체계에서 연극은 (서사)시보다는 음악 및 춤과 더 가까운 것이었다. 음의 예술이라는 의미로 좁혀지고 난 후에도

"음악"이라는 용어에는 여전히 춤이 포함되어 있었다. 그로 말미암아, 음악이 두 가지 감각(청각과 시각)에 작용하는 반면 시는 한 가지 감각(청각)에만 작용한다는 식으로 우리에게는 생소한 관념이 등장하게 되었다.

THE CONCEPT OF POETRY
4 시의 개념 그리스의 예술개념은 오늘날의 개념보다 전체적으로 더 광범위했지만, 한 가지 중요한 경우, 말하자면 시의 경우에는 더 좁았다. 그리스인들은 기술과 규칙에 근거한 물질적인 제작이라는 예술개념에 시는 맞지 않는다는 이유에서 시를 예술로 분류하지 않았다. 그들은 시를 기술의 산물이 아니라 영감의 산물로 간주했다. 조형예술에서는 기술이 영감의 존재를 무색하게 만들지만 시에서는 영감이 기술의 존재를 무색하게 만들기 때문에 조각과 시 사이에 어떠한 공통점도 발견할 수가 없었던 것이다.

그리스인들은 시와 다른 예술간에 관련성을 찾지 못했기 때문에 시와 예언간의 관련성을 발견하고자 했다. 그들은 조각가를 기능인 속에 두었고 시인은 예언가 속에 두었다. 그들의 생각으로 조각가는 (선조로부터 전해내려온) 기술 덕분에 임무를 수행할 수 있는 데 반해 시인은 (천상의 능력으로 부여된) 영감 덕분에 과업을 수행할 수 있다는 것이다. 예술은 그들에게 배울 수 있는 제작술을 의미했지만, 시는 그렇지 못했다. 시는 신적 능력이 개입하여 그 덕분에 지고한 질서의 지식을 제공한다. 시는 영혼을 인도하고 인간을 교육하며 인간을 더 나은 상태로 만들 수 있다고 믿었다. 한편 예술은 매우 다른 일을 하는 것이었다. 즉 예술은 유용하며 때로는 완벽한 대상을 제작하는 것이다. 예술도 영감에 종속되고 예술도 영혼을 인도하며 바로 이런 것들이 시와 예술들간에 얼마나 많은 공통점이 있는가를 보여주는 것이므로, 시에 부여한 모든 것들이 예술의 목적과 가능성 속에 위치한다는

것을 그리스인들이 깨닫게 되기까지는 오랜 시간이 걸렸다.

초기 시대의 그리스인들이 시와 조형예술에서 공통된 특징들을 주목하지 못하고 보다 고급한 통일원리를 발견하지 못했던 반면, 그들은 시와 음악의 관련성을 지각했을 뿐 아니라 그 둘을 한 가지의 동일한 창조영역으로 취급했을 정도로 둘간의 관련성을 과장해서 생각했다. 그들이 시를 청각적으로 이해했으며 시를 음악과 함께 읊었다는 사실이 이를 설명해준다. 그들의 시는 노래로 불려지는 것이었고 그들의 음악은 목소리에 의한 것이었다. 더구나 그들은 시와 음악 모두가 어떤 고양된 상태로 인도한다는 것에 주목했다. 이 점이 둘을 한데 묶고 조형예술과는 대립되게 하는 데 한몫을 했다. 그들은 때로 음악을 개별적인 예술로서가 아니라 시의 한 요소로서 이해했고 시 역시 마찬가지였다.

뮤즈 여신들의 역할은 그 시대의 관념들을 신화적으로 표현하는 것이었다. 뮤즈 여신은 모두 아홉이었다. 탈리아(Thalia)는 희극을 대표하고, 멜포메네(Melpomene)는 비극을, 에라토(Erato)는 비가를, 폴리힘니아(Polyhymnia)는 서정시(신성한 노래?)를, 칼리오페(Calliope)는 변론술과 영웅시를, 에우테르페(Euterpe)는 음악을, 테르시코레(Tersichore)는 춤을, 클리오(Clio)는 역사를, 그리고 우라니아(Urania)는 천문술을 대표하였다. 이 아홉 집단에는 세 가지 특징이 있다. 첫째, 시의 전영역을 관장할 뮤즈가 없다는 점이다. 서정시·비가·희극과 비극 등의 문학적 범주가 제각각의 뮤즈를 가지고 있어서 하나의 개념으로 포괄되지 않는다. 둘째, 문학적인 장르가 뮤즈 여신들에 의해 관장되므로 음악 및 춤과 연관이 있다는 점이다. 셋째, 고유의 뮤즈를 갖고 있지 않은 시각예술과는 관련이 없다는 점이다. 그리스인들은 시가 시각예술보다 우위에 있다고 보았다. 그들에게는 역사와 천문술의 뮤즈는 있었지만 회화·조각·건축의 뮤즈는 없었다.

THE CONCEPT OF CREATION

5 창조의 개념 초기 그리스인들에게는 창조의 개념이 없었다. 그들은 예술을 기술이라 여겼다. 그들은 예술에 세 가지 요소가 있다고 보았다. 즉 자연이 제공한 재료, 전통이 제공한 지식, 그리고 예술가가 제공하는 노동이 그것이다. 그들은 창조적 개인이라고 하는 네 번째 요인에 대해서는 전혀 알지 못했다. 그들에게는 창조적 예술가의 작업과 기술공의 작업간에 아무런 구별이 없었다. 그들은 독창성에도 아무런 중요성을 부여하지 않았다. 그들은 새로운 것을 전통을 따르는 것보다 더 낮은 위치에 두었다. 그들은 전통을 따르는 데서 영구성과 보편성, 그리고 완벽성을 찾을 수 있다고 생각했다. 초기 시대의 예술가들은 개인의 실명으로 거론되지도 않았다. 그리스인들에게 "표준율(canon)", 즉 예술가가 따라야 할 일반적 규칙들보다 더 중요한 것은 없었던 것 같다. 훌륭한 예술가란 자신의 개성을 표현하기보다는 규칙들을 잘 배우는 사람이라는 주장이었다.

THE CONCEPT OF CONTEMPLATION

6 관조의 개념 미적 경험에 대한 그리스인들의 견해는 예술적 제작에 대한 견해와 유사했다. 그들은 예술적 제작이 다른 유형의 인간적 제작과 본질적으로 다른 것이라고 보지 않았는데, 그와 비슷하게 그들이 미적 경험을 **독특한 것**(*sui generis*)으로 간주했다는 증거는 전혀 없다. 그들에게는 미적 경험을 가리키는 특별한 용어가 없었다. 그들은 미적 태도와 과학적 태도를 구별하지 못했으며 미적 관조와 과학적 탐구, 즉 본다는 의미의 **테오리아**(*theoria*)를 기술할 때 같은 단어를 사용했다. 아름다운 대상을 관조할 때도 일상적인 대상의 지각과 다른 점을 발견하지 못했다. 이 관조에는 당연히 즐거움이 수반되지만 그들은 이것이 모든 지각과 인지의 특징이라고 생

각했다.

BC 5세기 그리스에서 학문이 성숙단계에 도달하여 심리학자들이 등
장했을 때, 그들은 미와 예술작품을 지각하는 것에 어떤 특정한 성질이 있
을 수도 있다는 점을 내세우지 못한 채 일반적으로 주장되어온 그 낡은 견
해를 계속 유지했다. 그들은 지각작용을 탐구의 일종으로 생각했지만 한편
으로는 탐구를 지각(테오리아)이라 여기기도 했다. 그들은 사고가 지각보다
우위에 있다고 믿으면서도, 비록 시지각에 국한되긴 하지만 사고가 지각과
유사하다고 여겼다. 그들은 시각이 본질적으로 청각과 다르다고—다른
감각들의 지각은 언급할 필요도 없이—보았고 시각예술이 청각에 의해
지각된 예술과는 전혀 다르다고 생각했다. 음악이 위대하고 신성한 예술이
며 영혼을 표현할 수 있는 유일한 예술이라는 점을 인정하면서도 그들은
시각예술만을 아름답다고 말했다. 그들의 미개념은 도덕적 미까지 포괄하
는 보편적인 개념이었지만 그들이 미를 감각적 미로 제한하려고 했던 것은
시지각으로 제한한 것이다. 그래서 그들은 (후에) 형태와 색채로 미개념을
규정하면서 이 한 가지 감각에 근거해서 보다 좁은 미개념을 세웠다.

이것이 일반적으로 받아들여지던 그리스인의 미학적 관념인데, 후에
철학자·비평가·예술가들의 미학이론은 모두 이를 바탕으로 한 것들이
다. 그런 관념들은 근대에 와서 일반인과 철학자들이 채택한 것과는 매우
달랐다. 그리스인의 예술개념이 더 광범위했으며 예술을 규정한 것도 지금
과는 달랐다. 미개념도 마찬가지였다. 그들은 예술을 다른 방식으로 나누
고 분류했다. 그들은 시와 시각예술을 대립시켰는데 이는 근대 사상에서는
찾아볼 수 없는 것이다. 그들에게는 예술적 창조에 대한 관념도, 미적 경험
에 대한 관념도 없었다. 그리스인들은 후에 이런 관념 중 일부를 포기하고
빠진 것들을 보충했지만, 근대가 될 때까지 그 작업은 마무리되지 못했다.

5. 초기 시인들의 미학
THE AESTHETICS OF THE EARLY POETS

POETS ON POETRY

1 시에 대한 시인들의 견해　시인들의 미학적 진술들은 논문이 아닌 시 속에서 구체화되기 때문에 이론가들의 진술을 앞지른다. 초기의 시인들은 수많은 사물들에 관해 쓰는 과정에서 예술일반에 대해서는 아니지만 시에 대해서는 가끔씩 언급하곤 했다. 호메로스와 헤시오도스 같은 초기의 서사시인들, 아르킬로쿠스 · 솔론 · 아나크레온 · 핀다로스 · 사포 등과 같은 서정시 및 비가(悲歌)시인들에게서도 시에 대한 언급을 찾아볼 수 있다. 그들은 단순한 문제들을 제기했으나 후세의 미학에는 매우 중요한 것들이었다.[주11] 그 문제들은 주로 다음과 같은 것들이었다. 시의 기원은 무엇인가? 시의 목적은 무엇인가? 시는 인간에게 어떻게 영향을 주는가? 시의 주제는 무엇인가? 시는 어떤 가치를 가지는가? 시가 말하는 것은 진리인가?

THE PROBLEMS IN HOMER

2 호메로스에게서 등장하는 문제들　그 시대에 가장 단순하면서도 비교적

주 11　K. Svoboda, "La conception de la poésie chez les plus anciens poètes grecs", *Charisteria Sinko*(1951). W. Kranz, "Das Verhältnis des Schöpfers zu seinem Werk in der althellenischen Literatur", *Neue Jahrbücher für das klassische Altertum*, XVII(1924). G. Lanata, "Il problema della technica poetica in Omero", *Antiquitas*, IX, 1-4(1954). "La poetica dei lirici greci arcaici", *Miscellanea Paoli*(1955).

가장 전형적이었던 해결책은 호메로스에게서 발견할 수 있을 것이다. 우선 '시는 어디에서 왔는가'라는 물음에 대해 그는 시가 뮤즈 여신[1] 혹은 더 일반적으로는 신들로부터[2] 온다고 단순하게 대답했다.주12 『오딧세이』에서는 "나 자신 이외에 누구도 나를 가르치지 않았다"[3]고 덧붙이기는 하지만, "신께서 내 가슴속에 내 시의 모든 방식을 넣어주셨도다"라고 노래하고 있다. 둘째, 시의 목적은 무엇인가? 여기에 대해서도 역시 호메로스는 단순한 대답을 제시했다. 시의 목적은 즐거움을 제공하는 것이다. "신께서 인간을 즐겁게 해주시기 위해 시인에게 노래를 주셨다."[4]

호메로스는 시가 제공하는 즐거움이 음식이 주는 즐거움과 다르다거나 더 고급하다고 여기지 않았다.[5] 가장 즐거움을 줄 수 있고 가장 가치 있는 것으로 호메로스는 연회·춤·음악·의복·따뜻한 목욕과 휴식 등을 들었다.[6] 그는 시에 알맞는 대상이 연회를 장식하는 것이라고 생각했는데 이는 의심할 바 없이 당시 통용되던 견해였다.

> 넓은 홀에서 음유시인의 노래를 들으며 줄지어 앉아 연회에 참석하는 것보다 더 매력적인 일은 없다 … 그것이 내게는 세상에서 가장 아름다운 일인 것처럼 여겨진다.[7]

셋째, 시는 인간에게 어떤 영향을 미치는가? 호메로스는 시가 즐거움뿐 아니라 마력도 전파한다는 생각을 표명했다. 그는 사이렌의 노래를 기술하면서 시의 마력에 대해 말하고 있다.[8] 그렇게 해서 그는 시를 통해 마법을 건다는 관념을 주창한 셈인데, 이것은 후에 그리스 미학에서 중요한

주12 숫자 [1]는 각 장의 뒷부분에 수록된 원전의 출처를 밝히는 번호임.

역할을 하게 된다. 넷째, 시의 주제는 무엇이어야 하는가? 호메로스의 대답은 시의 주제가 유명한 행위여야 한다는 것이었다. 당연히 서사시를 염두에 두고 한 말이었다. 다섯째, 무엇이 시를 가치 있게 하는가? 시가 시인들을 통한 신들의 목소리로 존재한다는 사실과 또 시가 인간들에게 즐거움을 주고 예전의 행위에 대한 기억을 보존해준다는 사실이 그 답이 되겠다.

시에 대한 호메로스의 사상이 지닌 일반적인 특징들은 거기에 자율적인 예술에 대한 관념의 흔적이 없다는 것이다. 시는 신들로부터 왔으며 시의 목적은 포도주의 목적과 다를 바 없고, 시의 주제는 역사의 주제와 다를 것이 없으며, 시의 가치는 신의 음성·포도주·역사 등의 가치와 비슷하다는 것이다.

그럼에도 불구하고 호메로스는 신들이 주신 이 선물을 높이 평가했으며 "음성으로 신의 말씀을 듣는 것 같게 해주는"[11] 음유시인들을 격려했다. 국가에 유익한 사람들로 이루어진 집단을 꼽을 때 (이것이 『오딧세이』에서 "데미우르고스"라는 용어에 부여된 또다른 의미이다), 호메로스는 예언가, 의사, 그리고 기술공 다음으로 음유시인을 두었다. 음유시인은 "드넓은 땅 어디에서나 환영받는다"[12]고 하였다. 호메로스에게 있어 신들로부터 부여받은 시인의 기술은 확실히 초인간적이다. "열 개의 혀, 열 개의 입, 지칠 줄 모르는 음성, 그리고 청동의 심장"[13]을 가지고 있다한들 뮤즈 여신들의 도움 없이는 실제로 아무 것도 할 수 없다는 것이다. 그것은 보통사람들이 "소문만을 듣고 아무 것도 모르는" 반면, 시인의 작업에는 지식이 요구되기 때문이었다. 오직 뮤즈 여신들만이 "모든 것을 알고 있다"고 하였다.

그러나 이것이 호메로스가 시에 내린 최고의 칭송은 아니었다. 『일리아드』에서 헬레나는 트로이 전쟁의 영웅들이 노래덕분에 "다음 세계에서 오래오래 길이 살아남을 사람들"[14] 사이에서 살게 될 것이라고 말한다. 마

찬가지로 『오딧세이』에서는 페넬로페의 덕목들에 대한 명성이 기억된다면 그것은 노래덕분이라고 말하는 구절을 읽을 수 있다.[15] 달리 말해서 시는 인생보다 더 영속적이라는 것이다. 시로 살아남기 위해서는 최악의 운명으로 고통받는 일도 그럴만한 보람이 있다. 신들은 그런 자들에게 "후세의 민중들 사이에서도 귀에 울리는 노래로 존재할 수도 있음"을 주지시켰다.[16] 이것이 예술에 관한 호메로스의 진술 중 가장 놀라운 것일 것 같다.

시는 진실을 말하는가 아니면 꾸며내는가? 호메로스는 시가 진실을 말한다고 생각했고 신실함 때문에 시를 높이 평가했다. 그는 마치 그 때 그 자리에 있었던 것처럼 지나간 사건에 대해 노래하는 음유시인을 칭송했다.[17] 그는 조각에서도 꼭같이 신실함을 높이 평가하고, 황금으로 만들어졌지만—조각된 방식덕분에—쟁기질이 된 땅과 비슷하게 보이는 방패에서 예술의 위대한 경이를 발견했다. 그러나 호메로스도 예술에 자유가 필요하다는 것을 알고 있었다. 페넬로페가 음유시인에게 이미 인정받은 기성의 양식을 요구했을 때 그녀의 아들은 그녀에게 자신의 정신이 스스로를 감동시킬 그런 방식으로 노래하게 해달라고 간청했다.[19]

이것이 호메로스가 제기한 주된 시적 문제들이었다. 다른 문제들은 지나가면서 잠깐씩 언급할 뿐이었지만, 이 문제들은 특별히 다루었다. 예컨대 시의 효과를 성취하는 수단으로서 새로운 것의 역할 등이 그렇다. 『오딧세이』에서는 모든 노래들 중에서 "사람들은 귀에 가장 새롭게 울리는 노래를 가장 높이 평가했다"[20]는 구절을 읽을 수 있다.

THE SOURCE OF POETRY

3 시의 근원 다른 초기 시인들의 견해도 호메로스의 견해와 크게 다르지 않았다. 헤시오도스는 시의 근원에 관해서 뮤즈 여신들이 자신을 헬리콘

산(역자주: 아폴론과 뮤즈 여신들이 살았다는 그리스 남부의 산)으로 가게 했다고 쓴 바 있다.[21] 호메로스와 마찬가지로 핀다로스도 신들은 시인들에게 죽은 자들이 발견해낼 수 없는 것들을 가르칠 수 있다고 주장했다.[22] 그는 "천둥처럼 포도주가 머리를 때렸기 때문에"[23] 디튀람보스를 노래할 수 있게 되었다고 썼다. 그에게 포도주는 뮤즈 여신을 대신하는 것이었다.

THE AIM OF POETRY

4 시의 목적 헤시오도스는 시의 목적이 즐거움을 준다고 한 호메로스의 말에 동의했다. 그는 뮤즈 여신들이 제우스에게 즐거움을 준다고 말함으로써 이 생각을 표현했다.[24] 그러나 헤시오도스는 시가 제공하는 즐거움의 종류에 관해서 생각이 달랐다. 그는 뮤즈 여신들이 위안을 주고 근심에서 해방되게 해주기 위해 창조되었다고 주장했다. 그러므로 그가 제시한 목적은 부정적이었으되 좀더 인간적이었다. 아나크레온은 시인을 연회에서 노래하는 사람으로 보는 전통적인 견해를 고수하고 있었지만, 시인이 갈등과 전쟁 이외에 다른 것들에 대해 노래하고 뮤즈 여신의 선물을 아프로디테의 선물과 결합하여 듣는 이들을 즐겁게 해주기를 원했다. 초기 시대에는 시에 대한 견해에서 다양성이 거의 없었다. 아나크레온의 말은 솔론에 의해 거의 그대로 반복되었다. 솔론은 아프로디테, 디오니소스, 그리고 뮤즈 여신들, 즉 사랑, 포도주, 그리고 시의 즐거움을 주는 작업을 찬미했다.[25] 이 시대에는 아직 시가 교훈적인 목적을 구체화시키지 못했던 것이다. 아리스토파네스가 "시인은 어른들의 교사다"라고 말하게 되기까지 시의 교훈적인 목적에 대해서는 인식한 바가 별로 없었다.

5 시의 효과 헤시오도스는 시의 목적에 따라 시의 효과를 다음과 같이 기술했다.

전에 없이 슬퍼하는 영혼으로 비탄을 느끼는 사람을 가정해보자. 음유시인이 옛날 사람들의 영광과 축복받은 신들을 노래해준다면 그는 즉시 자신의 우울을 잊어버리고 근심도 기억하지 못하게 될 것이다.[26]

사포는 "뮤즈 여신들에게 봉사하는 사람들의 집에 슬픔이 거한다는 것은 있을 수 없다"고 썼다. 핀다로스는 "신이 노래에게 주문을 보낸다"라고 쓰고 또 "주술은 죽은 자에게 즐거운 모든 것을 주며 달콤한 미소를 일깨운다"고 썼다. "주술(charm)"에 해당하는 그리스어는 **카리스**(charis)이며 아름다움과 우아, 기쁨을 상징하는 세 자매는 카리테스(Charites)였다. 주술과 마법에 대한 초기의 이런 관념들은 미학사에서 강조되어야 한다. 왜냐하면 당시 사용되던 모든 용어들 중에서 이것들이 오늘날의 우리가 '미' 라 부르는 것과 가장 가깝기 때문이다. 시의 효과에 대해 약간 다른 관념은 『호메로스의 찬미가 *Homeric Hymns*』에 나타나는데, 거기에는 시가 "마음의 평안, 사랑의 동경, 백일몽"[27] 등으로 기술되어 있다.

6 시의 주제 헤시오도스는 시의 주제에 관해서 뮤즈 여신들이 과거나 현재, 그리고 미래에도 시의 주제가 무엇인지 말해주며, 그것이 시인으로 하여금 "과거와 미래에 관해" 노래하게끔 하는 것이라고 썼다. 헤시오도스 자신의 시는 다양한 주제를 다루었다. 『신통기 *Theogny*』는 신들을 다룬 것

이고, 『일과 나날들 *Works and Days*』은 인간의 일상생활을 기술한 것이다.

핀다로스 역시 '예술가에게 천부적인 재능과 습득된 지식 중 어느 것이 더 중요한가' 하는 물음에 대해 의견을 표명했다. 그의 답은 재능이 더 중요하다는 것이었다. 예술가는 "본성적으로 지식을 가지고 있는" 자이지, 그가 배워온 것을 가르치기만 하는 자가 아니라는 것이다.[28] 그의 의견은 시를 실제로 써본 데서 나온 것이었는데, 초기의 그리스인이 그 의견을 조각이나 건축에 적용했을지 여부는 의심스럽다. 조각이나 건축은 규칙에 의존한다고 믿었기 때문이었다.

THE VALUE OF POETRY

7 시의 가치 초기의 시인들은 시를 현실적으로 평가했다. 솔론은 뮤즈 여신들에게 시적 재능을 구걸하는 대신 편안함과 명성, 친구에게 친절하고 적에게 단호할 수 있는 힘을 달라고 부탁했다. 여러 가지 직업을 열거하면서 그는 시인을 상인·농부·기술공·예언가 및 의사와 함께 분류했다. 시인은 이들보다 더 낮지도 높지도 않게 취급되고 있다. 이것은 일상생활에서의 유용성의 관점에서 나온 평가다.

핀다로스는 예술이 어렵다고 말한 사람이다.[29]

POETRY AND TRUTH

8 시와 진실 그리스인들은 그들이 중요하다고 생각했던 또다른 요인과 관련하여 시를 평가했다. 여기에서 그들의 판단은 다소 비호의적이었다. 솔론은 음유시인들이 진실을 말하지 않고 이야기를 꾸며내기 때문에[30] 거짓말을 하는 것이라고 비난했다. 나중에 철학자들이 등장해서 시에 대해 진술한 것도 이와 유사하다. 핀다로스는 시인들이 진실을 무시하고 다양하게

꾸며낸 이야기로 죽은 자들의 영혼을 미혹해서 달콤한 주술의 말로 가장 있을 수 없는 이야기도 그럴 듯하게 만든다고 쓴 바 있다.[31] 헤시오도스는 더 신중했다. 뮤즈 여신들이 시인에게 진실과 유사한 허구를 노래하라고 말했지만 뮤즈 여신들이 원한다면 "무엇이 진실인지"[32]를 말할 수도 있을 것이라고 했던 것이다.

그러나 솔론은 스스로 지혜를 뮤즈 여신에게 빚지고 있다고 말하기도 했다.[33] 시를 지혜와 동일시하고 시인을 현인과 동일시하는 것은 그리스인들이 시와 시인들에 대해 바칠 수 있는 최고의 찬사였다. 그러나 지혜(소피아 sophia)에는 두 가지 의미가 있었다. 지혜는 한편으로 가장 심오한 진리를 인지하는 것이었는데 이것이 시인들, 그중에서도 특히 호메로스가 추구하고 스스로에게 부여한 지혜였다. 시인들이 철학자나 과학자가 없던 시절에 지혜를 스스로에게 구했던 것이다.

그러나 솔론이 지혜를 뮤즈 여신에게 빚지고 있다고 했을 때는 분명 작시술과 같은 실제적인 지혜를 의미하는 것이었다. 이와 비슷하게 핀다로스에게 있어서도 **소피아**는 "예술"의 의미였고 **소포스**(sophos)는 "예술가"를 의미했다. 이런 의미의 지혜에는 진리라는 의미가 담겨 있지 않았다.

시인들이 자신들의 작업을 아주 우호적인 관점에서 보는 또다른 입장도 있었다. 그들은 시만이 인간과 인간들의 행위를 살아남게 보장해주는 것이라고 한 호메로스를 따르는 입장이었다. 특히 핀다로스는 언어가 공적을 지속시켜준다고 말했다.[34] 즉 "노래를 결여한 힘의 행위는 깊은 어둠의 나락으로 떨어지게 된다"는 것이다.[35] 그는 또 호메로스덕분에 오딧세우스의 명성이 고통보다 가치 있게 되었기 때문에 오딧세우스의 고통은 겪을 만한 것이었다고 말했다.

초기 그리스인들에게 시는 예술 및 기술과는 매우 다른 것이었다. 그

들은 시를 예술 및 기술과 비교조차 하지 않았다. 그러나 그리스인들이 여러 시대를 통해 반복하게 될 시와 회화간의 비교를 감행한 시인이 고졸기에 있었다. 시모니데스가 회화는 말없는 시이며 시는 말로 된 회화라고 주장했던 것이다.[36]

9 미 "미"와 "아름답다"는 단어들은 시인들이 거의 쓰지 않았던 단어들이었다. 테오그니스는 "아름다운 것은 즐겁게 해주지만, 추한 것은 그렇지 않다"[37]고 쓴 바 있다. 사포는 어느 시에서 "아름다운 사람은 외모가 그렇다는 것인데, 선한 사람도 그에 못지않게 아름답다"[38]고 했다. 이 단어들은 마음을 홀리고 찬탄을 불러일으키며 인정을 받는 것(그리스인들이 아름답다고 불렀던 모든 것)이면 무엇이든지 모두 소중히 여김을 받을(이것을 선하다고 했다) 가치가 있다는 뜻을 가지고 있었다. 사포의 경구는 미와 선(칼로카가디아, *kalokagathia*)에 대한 그리스적 연관성을 표현한 것으로서 미를 단순히 근대적이고 순수하게 미적인 의미에서 언급한 것만은 아니다. 사포의 경구는 호메로스만큼이나 미학사에서 큰 위치를 차지한다. 호메로스는 미에 대해서 전혀 언급하지는 않았지만 『일리아드』에서 노인들로 하여금 헬레나를 가리켜 그런 여인을 위해서라면 전쟁을 일으키고 모든 불편을 감수할 가치가 있다고 말하게 한 것을 보면 분명히 미를 염두에 두고 있었던 것 같다.

10 척도와 적합성 헤시오도스는 다음과 같은 규칙을 정립했다. 즉 "중용을 지켜라. 모든 일에 있어서는 적절한 시기가 가장 좋은 것이다."[39] 테오그니스는 거의 같은 말로 그것을 두 번 반복했다.[40] 이 규칙은 미학적 원리를 의

도한 것이라기보다는 도덕적 기준을 제시한 것이다. 그러나 그것은 미와 예술을 독립된 것이 아니라 도덕적 가치 및 삶의 다른 측면들과 함께 취급한 것은 이 초기 시대의 특징이라 하겠다. 그러나 초기의 한 시인이 그리스 미학의 근본개념이 될 이 두 용어("척도"와 "적합성")를 이미 적용하고 있었던 것은 주목할 만한 일이다.

요약하면, 고졸기의 시인들은 시의 근원을 신적인 영감에서 찾았고, 시의 목적은 과거를 영광스럽게 만드는 일뿐 아니라 즐거움과 마력을 퍼뜨리는 일이라고 보았으며, 시의 적절한 주제는 신과 인간들의 운명이라 생각했다. 시인들은 시의 가치를 확신했지만 그것이 명백히 예술 고유의 가치라고는 인식하지 못했다. 그들의 태도는 어떤 면에서 후에 낭만적이라고 불리는 것과 가까우며, 형식주의와는 거리가 멀다. 당시의 조각가 · 화가 · 건축가들이 그들의 견해를 기록했다면 형식을 보다 강조하는 것과는 다른 특징을 드러냈을 것이다.

ODYSSEY VIII 73.

1. Μοῦσ' ἄρ' ἀοιδὸν ἀνῆκεν
 ἀειδέμεναι κλέα ἀνδρῶν.

오딧세이 VIII 73. 시의 근원

1. 뮤즈 여신들은 음유시인들을 자극해서 유명한 사람들에 대한 노래를 부르게 했다.

ODYSSEY VIII 497.

2. αὐτίκ' ἐγὼ πᾶσιν μυθήσομαι
 ἀνθρώποισιν,
 ὡς ἄρα τοι πρόφρων θεὸς ὤπασε θέσπιν
 ἀοιδήν.

오딧세이 VIII 497.

2. 그러니 내가 모든 사람들 앞에서 신이 그대에게 놀라운 노래라는 선물을 어떻게 주었는지에 대한 증거가 될 것이로다.

ODYSSEY XXII 344.

3. γουνοῦμαί σ', 'Οδυσεῦ, σὺ δέ
 [μ' αἴδεο καί μ' ἐλέησον.
 αὐτῷ τοι μετόπισθ' ἄχος ἔσσεται, εἴ κεν
 ἀοιδὸν
 πέφνῃς, ὅς τε θεοῖσι καί ἀνθρώποισιν
 [ἀείδω.
 αὐτοδίδακτος δ' εἰμί, θεὸς δέ μοι ἐν φρεσίν
 [οἴμας
 παντοίας ἐνέφυσεν.

오딧세이 XXII 344.

3. 오딧세우스, 그대에게 무릎을 꿇고 탄원하노니 부디 저에게 자비와 동정을 베푸소서. 그대가 신들과 인간들 앞에서 노래를 부르는 음유시인인 저를 죽이신다면 후에 그대에게 슬픔이 되어 돌아갈 것이오. 아, 나 이외에 그 누구도 나를 가르치지 않았다네. 신은 음유하는 방법을 내 가슴 속에 넣어주셨을 뿐.

ODYSSEY VIII 43.

4. ... καλέσασθε δὲ θεῖον
 [ἀοιδόν,
 Δημόδοκον· τῷ γάρ ῥα θεὸς πέρι δῶκεν
 [ἀοιδὴν
 τέρπειν, ὅππῃ θυμὸς ἐποτρύνῃσιν ἀείδειν.

오딧세이 VIII 43. 시의 목적

4. 신께서 데모도코스에게 어떤 방법이든 그의 영혼이 그로 하여금 노래하도록 자극을 주는 방법으로 사람들을 기쁘게 해주도록 음유의 기술을 주셨다네.

주13 Excerpts from: *Odyssey*, tr. by S. H. Butcher and A. Lang; *Iliad*, tr. by A. Lang, W. Leaf and E. Myers; Hesiod, tr. by J. Banks; Pindar, tr. by E. Myers; Thucidides, tr. by B. Jowett; Solon, tr. by K. Freeman; Homeric *Hymns*, tr. by A. Lang.

ODYSSEY I 150.

5. αὐτὰρ ἐπεὶ πόσιος καὶ ἐδητύος
[ἐξ ἔρον ἕντο
μνηστῆρες, τοῖσιν μὲν ἐνὶ φρεσὶν ἄλλα
μεμήλει,
μολπή τ' ὀρχηστύς τε·τὰ γάρ τ' ἀναθή-
ματα δαιτός.

오딧세이 I 150.

5. 구혼자들이 고기와 마실 것에 대한 욕망을 다 채우자 이번에는 다른 재미, 즉 노래와 춤에 마음을 돌렸다. 이런 것들이 잔치의 절정이었다.

ODYSSEY VIII 248.

6. αἰεὶ δ' ἡμῖν δαίς τε φίλη κίθαρίς
[τε χοροί τε
εἵματά τ' ἐξημοιβὰ λοετρά τε θερμὰ καὶ
[εὐναί.

오딧세이 VIII 248.

6 ··· 우리에게 소중한 것은 연회와 하프, 춤, 의상을 바꾸는 것, 그리고 따뜻한 목욕, 사랑과 잠이다.

ODYSSEY IX 3.

7. 'Αλκίνοε κρεῖον, πάντων
ἀριδείκετε λαῶν,
ἤτοι μὲν τόδε καλὸν ἀκουέμεν ἐστὶν
ἀοιδοῦ
τοιοῦδ' οἷος ὅδ' ἐστί, θεοῖς ἐναλίγκιος
[αὐδήν.
οὐ γὰρ ἐγώ γέ τί φημι τέλος χαριέστερον
εἶναι
ἢ ὅτ' ἐϋφροσύνη μὲν ἔχῃ κατὰ δῆμον
ἄπαντα,
δαιτυμόνες δ' ἀνὰ δώματ' ἀκουάζωνται
[ἀοιδοῦ
ἥμενοι ἑξείης, παρὰ δὲ πλήθωσι τράπεζαι
σίτου καὶ κρειῶν, μέθυ δ' ἐκ κρητῆρος
[ἀφύσσων
οἰνοχόος φορέῃσι καὶ ἐγχείη δεπάεσσι·
τοῦ τό τι μοι χάλλιστον ἐνὶ φρεσὶν εἴδεται
[εἶναι.

오딧세이 IX 3.

7. 모든 사람들 가운데 가장 유명한 알키누스 왕이시여, 진실로 이와 같이 음유시인의 노래를 듣는 것은 신의 목소리를 듣는 것과 같이 훌륭한 일입니다. 저로 말하면, 한 사람이 좌중을 즐겁게 만들어주고, 사람들은 넓은 홀의 연회에서 질서 있게 앉아서 가수의 노래를 듣고, 테이블에는 빵과 고기가 가득하며 와인을 따라주는 사람이 돌아다니면서 컵 가득히 와인을 따라주는 것보다 더 품위있거나 완벽한 즐거움은 없다고 말할 수 있습니다. 이것이 제게는 세상에서 거의 가장 아름다운 일인 것 같습니다.

ODYSSEY XII 41.

8. ὅς τις ἀϊδρείῃ πελάσῃ καὶ φθόγγον ἀκούσῃ
Σειρήνων, τῷ δ' οὔ τι γυνὴ καὶ νήπια τέκνα
οἴκαδε νοστήσαντι παρίσταται οὐδὲ γάνυνται,
ἀλλά τε Σειρῆνες λιγυρῇ θέλγουσιν ἀοιδῇ

오딧세이 XII 41. 노래의 효과

8. 누구든 영문도 모른 채 가까이 가서 사이렌의 소리를 듣기만 하면 그는 고향에 돌아가 아내나 아이들에 둘러싸여 기쁨을 누릴 수 없게 됩니다. 사이렌이 청아한 노래소리로 그의 넋을 홀리기 때문이지요.

ODYSSEY VIII 499.

9. ὅ δ' ὁρμηθεὶς θεοῦ ἄρχετο, φαῖνε δ' ἀοιδήν.

오딧세이 VIII 499. 시의 가치

9. 음유시인이 신으로부터 자극을 받고서 자신의 음유술을 펼쳐내기 시작했다.

ODYSSEY VIII 479.

10. πᾶσι γὰρ ἀνθρώποισιν ἐπιχθονίοισιν
[ἀοιδοὶ
τιμῆς ἔμμοροί εἰσι καὶ αἰδοῦς, οὕνεχ' ἄρα σφέας
οἴμας Μοῦσ' ἐδίδαξε, φίλησε δὲ φῦλον ἀοιδῶν.

오딧세이 VIII 479.

10. 뮤즈 여신이 세상 모든 이들에게 노래의 길을 가르쳐주고 음유시인들을 사랑하는 까닭에 음유시인들이 영예와 경배의 풀밭을 얻게 되었다네.

ODYSSEY I 369.

11. νῦν μὲν δαινύμενοι τερπώμεθα, μηδὲ
[βοητὺς
ἔστω, ἐπεὶ τό γε καλὸν ἀκουέμεν ἐστὶν ἀοιδοῦ
τοιοῦδ' οἷος ὅδ' ἐστί, θεοῖς ἐναλίγκιος αὐδήν.

오딧세이 I 369.

11. … 잔치를 열고 즐겁게 놀되 소란이 없게 하라. 왜냐하면 신들의 음성을 듣는 것처럼 음유시인의 노래를 듣는 것이 좋기 때문이지.

ODYSSEY XVII 382.

12. τίς γὰρ δὴ ξεῖνον καλεῖ ἄλλοθεν
[αὐτὸς ἐπελθὼν
ἄλλον γ', εἰ μὴ τῶν οἳ δημιοεργοὶ ἔασι,
μάντιν ἢ ἰητῆρα κακῶν ἢ τέκτονα δούρων,
ἢ καὶ θέσπιν ἀοιδόν, ὅ κεν τέρπῃσιν ἀείδων;
οὗτοι γὰρ κλητοί γε βροτῶν ἐπ' ἀπείρονα
[γαῖα.

오딧세이 XVII 382.

12. 누구든 멀리서 온 이방인을 찾아내서 잔치에 못 오도록 금지시키지 않겠는가? 장인이나 예언자 혹은 질병을 고치는 자나 배를 만드는 사람, 신과 같은 음유시인들만을 제외하고 말이네. 그런 사람들은 땅 위의 누구에게나 환영받는다네.

ILIAD II 484.

13. ἔσπετε νῦν μοι, Μοῦσαι Ὀλύμπια
[δώματ' ἔχουσαι,
ὑμεῖς γὰρ θεαί ἐστε, πάρεστέ τε, ἴστε τε
[πάντα,
ἡμεῖς δὲ κλέος οἷον ἀκούομεν οὐδέ τι ἴδμεν…
πληθὺν δ' οὐκ ἂν ἐγὼ μυθήσομαι οὐδ'
[ὀνομήνω,
οὐδ'εἴ μοι δέκα μὲν γλῶσσαι, δέκα δὲ στόματ'
[εἶεν,
φωνὴ δ' ἄρρηκτος, χάλκεον δέ μοι ἦτορ ἐνείη,
εἰ μὴ Ὀλυμπιάδες Μοῦσαι…μνησαίαθ'…

일리아드 II 484. 시의 신성

13. 이제 말씀해주소서. 올림포스 궁전에 사시는 뮤즈 여신들이여. 그대들은 여신들이라 어디에나 친히 임하시므로 만사를 아시지만 우리들은 뜬소문만 들을 뿐 아무것도 아는 것이 없기 때문입니다 … 그러나 백성들에 관하여 일일이 이름을 들어 이야기한다는 것은 올림포스의 뮤즈 여신들께서 일리오스에 간 모든 사람들에 관하여 일일이 일러주시지 않을진대 설사 내게 열 개의 입과 열 개의 혀가 있고 지칠 줄 모르는 목소리와 청동의 심장이 있다 할지라도 나로서는 도저히 감당할 수 없는 일입니다.

ILIAD VI 357.

14. οἷσιν ἐπὶ Ζεὺς θῆκε κακὸν μόρον,
[ὡς καὶ ὀπίσσω
ἀνθρώποισι πελώμεθ' ἀοίδιμοι ἐσσομένοισι.

일리아드 VI 357. 시의 영속성

14. … 제우스께서 우리 두 사람에게 비참한 운명을 정해주셨으니 우리는 후세 사람들에게도 노래로 남게 될 것입니다.

ODYSSEY XXIV 196.

15. ... τῷ οἱ κλέος οὔ ποτ' ὀλεῖται
ἧς ἀρετῆς τεύξουσι δ'ἐπιχθονίοισιν ἀοιδὴν
ἀθάνατοι χαρίεσσαν ἐχέφρονι Πηνελοπείη.

오딧세이 XXIV 196.

15. 그녀가 지닌 미덕의 명성은 결코 사라지지
않고 신들께서 정숙한 페넬로페의 명성에 대해
서 자비로운 노래를 지어주실 것입니다.

ODYSSEY VIII 578.

16. ... 'Ιλίου οἶτον...
τὸν δὲ θεοὶ μὲν τεῦξαν, ἐπεκλώσαντο
[δ' ὄλεθρον
ἀνθρώποις, ἵνα ᾖσι καὶ ἐσσομένοισιν ἀοιδή.

오딧세이 VIII 578.

16. ⋯ 일리오스의 노래 ⋯ 이 모든 것을 신들이
만드셨으며 사람들을 위한 죽음의 실타래를 짜
셨으니 후대의 사람들에게서도 귓속에 노래로
전하게 되리로다.

ODYSSEY VIII 489.

17. λίην γὰρ κατὰ κόσμον 'Αχαιῶν
[οἶτον ἀείδεις,
ὅσσ' ἔρξαν τ' ἔπαθόν τε καὶ ὅσσ' ἐμόγησαν
'Αχαιοί,
ὥς τέ που ἢ αὐτὸς παρεὼν ἢ ἄλλου ἀκούσας.

오딧세이 VIII 489. 시와 진실

17. ⋯ 그대는 마치 거기에 있었던 것처럼 혹은
다른 사람에게서 그 이야기를 들었던 것처럼, 아
카이아인들의 항해를 그들이 수고하고 고통받고
노력한 모든 것까지 제대로 노래하도다.

ILIAD XVIII 548.

18. ἡ , δὲ μελαίνετ' ὄπισθεν, ἀρηρομένη
δὲ ἐῴκει,
χρυσείη περ ἐοῦσα· τὸ δὴ περὶ θαῦμα τέτυκτο.

일리아드 XVIII 548.

18. 밭은 뒤쪽으로 갈수록 점점 검어져 황금으로
새겼는데도 실제로 갈아 놓은 밭처럼 보이니 실
로 놀라운 솜씨가 아닐 수 없다.

ODYSSEY I 346.

19. τί τ' ἄρα φθονέεις ἐρίηρον ἀοιδὸν
τέρπειν ὅππῃ οἱ νόος ὄρνυται;

오딧세이 I 346. 시에서의 자유

19. 그대는 달콤한 음유시인이 자신의 정신이 움
직여가는 대로 우리를 기쁘게 하는 것을 왜 싫어
하는가?

ODYSSEY I 351.

20. τὴν γὰρ ἀοιδὴν μᾶλλον ἐπικλείουσ'
ἄνθρωποι,
ἥ τις ἀκουόντεσσι νεωτάτη ἀμφιπέληται.

오딧세이 I 351. 시에서의 새로움

20. ⋯ 사람들은 언제나 자신들의 귀에 가장 새
롭게 울리는 노래를 가장 높이 산다네.

HESIOD, Opera et dies 662.

21. Μοῦσαι γάρ μ' ἐδίδαξαν ἀθέσφατον
[ὕμνον ἀείδειν.

헤시오도스, Opera et dies 662. 시의 근원

21. ⋯ 뮤즈 여신들이 나에게 그 신성한 노래를
가르쳐주셨도다.

PINDAR, Paean VI 51 (ed. C. M. Bowra).

22. ταῦτα θεοῖσι μέν
πιθεῖν σοφούς δυνατόν,
βροτοῖσιν δ' ἀμάχανον εὑρέμεν.

펀다로스, Paean VI 51(ed. C.M. Bowra).

22. 신들이 인간에게 가르칠 수 있고 인간들이 발견할 수 없는 문제들.

ARCHILOCHUS, frg. 77 (ed. E. Diehl).

23. ὡς Διωνύσοι' ἄνακτος καλὸν
[ἐξάρξαι μέλος
οἶδα διθύραμβον οἴνῳ συγκεραυνωθεὶς φρένας.

아르킬로쿠스, frg. 77(ed. E. Diehl).

23. 포도주가 천둥처럼 내 머리를 치면 나는 위대한 디오니소스에게 바치는 아름다운 노래, 디튀람보스를 부를 수 있다.

HESIOD, Theogonia 52.

24. Μοῦσαι 'Ολυμπιάδες... τάς...
Κρονίδη τέκε πατρὶ μιγεῖσα Μνημοσύνη...
λησμοσύνην τε κακῶν ἄμπαυμά τε
[μερμηράων.

헤시오도스, Theogonia 52. 시의 목적

24. ··· 올림포스의 뮤즈 여신들 ··· 뮤즈 여신들은 므네모시네가 질병을 망각하게 하고 근심으로부터 벗어나 편안한 휴식을 하게 하는 수단이라고 전한 바 있다.

SOLON, frg. 20 (Diehl).

25. ἔργα δὲ Κυπρογενοῦς νῦν μοι φίλα
[καὶ Διονύσου
καὶ Μουσέων, ἃ τίθησ' ἀνδράσιν εὐφροσύνας.

솔론, frg. 20(Diehl).

25. 그 키프러스 출신과 디오니소스, 뮤즈 여신들의 작품들은 이제 나에게 소중하며 인간들에게 기쁨을 준다.

HESIOD, Theogonia 96.

26. ὁ δ' ὄλβιος, ὅν τινα Μοῦσαι
φίλωνται· γλυκερή οἱ ἀπὸ στόματος ῥέει
[αὐδή.
εἰ γάρ τις καὶ πένθος ἔχον νεοκηδέι θυμῷ
ἄζηται κραδίην ἀκαχήμενος, αὐτὰρ ἀοιδὸς
Μουσάων θεράπων κλέεα προτέρων
[ἀνθρώπων
ὑμνήσῃ μάκαράς τε θεούς, οἳ "Ολυμπον
[ἔχουσιν,
αἶψ' ὅ γε δυσφροσυνέων ἐπιλήθεται οὐδέ
[τι κηδέων
μέμνηται· ταχέως δέ παρέτραπε δῶρα θεάων.

헤시오도스, Theogonia 96. 시의 효과

26. 누구든지 뮤즈 여신들이 사랑하게 되는 사람은 행복할 것이며, 그의 입에서 흘러나오는 소리는 달콤할 것이다. 슬퍼하는 영혼 속에 고통을 끌어와서 한탄하며 지내는 사람을 생각해보자. 뮤즈 여신들을 섬기는 음유시인이 옛날 사람들의 영광과 올림포스를 지키는 축복받은 신들을 노래한다 해도, 그가 즉시 자신의 우울함을 잊어버리지도 않고 자신의 근심을 기억하지도 못하며 신들의 선물을 즉시 받게 되지도 않는다.

HOMERIC HYMNS, In Mercurium 439.

27. νῦν δ' ἄγε μοι τόδε εἰπέ,
[πολύτροπε Μαιάδος υἱέ,
ἦ σοι γ' ἐκ γενετῆς τάδ' ἄμ' ἔσπετο

호메로스의 송가, In Mercurium 439.

27. 그런데 이제 내게 와서 이것을 말해주게, 마이아의 교활한 아들인 그대에게는 태어날 때부터 이렇게 놀라운 일들이 있었는지, 아니면 어떤

[θαυμάτα ἔργα
ἠέ τις ἀθανάτων ἠὲ θνητῶν ἀνθρώπων
δῶρον ἀγαυὸν ἔδωκε καὶ ἔφρασε θέσπιν
 ἀοιδήν;...
τίς τέχνη, τίς μοῦσα ἀμηχανέων μελεδώνων,
τίς τρίβος· ἀτρεκέως γὰρ ἅμα τρία πάντα
 πάρεστιν,
εὐφροσύνην καὶ ἔρωτα καὶ ἥδυμον ὕπνον
 [ἑλέσθαι.

PINDAR, Olympia II 86 (Bowra).

28. σοφὸς ὁ πολλὰ εἰδὼς φυᾷ.
μαθόντες δὲ λάβροι
παγγλωσσίᾳ κόρακες ὡς
ἄκραντα γαρύετον.

PINDAR, Olympia IX 107 (Bowra).

29. σοφίαι μὲν αἰπειναί.

SOLON, frg.21 (Diehl)

30. πολλὰ ψεύδονται ἀοιδοί.

PINDAR, Olympia I 28 (Bowra).

31. ἦ θαυμάτα πολλά, καί πού τι καὶ
 βροτῶν
φάτιν ὑπὲρ τὸν ἀλαθῆ λόγον
δεδαιδαλμένοι ψεύδεσι ποικίλοις
ἐξαπατῶντι μῦθοι.
χάρις δ' ἅπερ ἅπαντα τεύχει τὰ μείλιχα
 θνατοῖς
ἐπιφέροισα τιμὰν καὶ ἄπιστον ἐμήσατο πιστόν
 ἐμμέναι τὸ πολλάκις.

HESIOD, Theogonia 22.

32. αἲ νύ ποθ' Ἡσίοδον καλήν
 [ἐδίδαξαν ἀοιδήν...
τόνδε δέ με πρώτιστα θεαὶ πρὸς μῦθον
 [ἔειπον,
Μοῦσαι Ὀλυμπιάδες...
ἴδμεν ψεύδεα πολλὰ λέγειν ἐτύμοισιν ὁμοῖα
ἴδμεν δ', εὖτ' ἐθέλωμεν, ἀληθέα γηρύσασθαι.

불멸의 사람이든지 혹은 목숨이 유한한 사람이
든지 그대에게 영광스러운 선물을 주시고 그대
에게 신성한 노래를 보여주신 것인가?

펀다로스, Olympia II 86(Bowra).

28. 본성적으로 지식을 갖춘 자의 예술은 진실되
다. 지식을 가졌으되 수많은 말들로 터무니없이
배운 사람들은 제우스의 신성한 새와 싸우면서
헛된 것을 조잘대는 까마귀와 같다.

펀다로스, Olympia IX 107(Bowra)

29. 모든 종류의 기술은 습득하기 어렵다.

솔론, frg. 21(Diehl) 시와 진실

30. 음유시인들은 거짓을 많이 말한다.

펀다로스, Olympia I 28(Bowra)

31. 참으로 많은 것들이 놀라우며 때로는 사람들
의 말이 진실을 넘어서기도 한다. 우리는 화려한
허구로 장식된 이야기들에 현혹당한다.

헤시오도스, Theogonia 22.

32. ··· 그들[땅·바다·어두운 밤·불사의 신들
등]이 헤시오도스에게 사랑스러운 노래를 가르
쳐준 적이 있다 ··· 그러나 무엇보다 먼저 올림포
스의 뮤즈 여신들이 내게 다음과 같이 말했다:
··· 우리는 진실에 가까운 허구들을 노래하는 법
을 알고 있으며, 우리가 하려고 하면 진실된 것을
말하는 법도 알고 있다.

THUCYDIDES, II 41 (Pèricles' speech)

οὐδὲν προσδεόμενοί οὔτε
'Ομήρου ἐπαινέτου οὔτε ὅστις ἔπεσι μὲν
τὸ αὐτίκα τέρψει, τῶν δ' ἔργων τὴν
ὑπόνοιαν ἡ ἀλήθεια βλάψει.

투키디데스, II 41(페리클레스의 연설)

호메로스가 사실들을 재현하는 것이 낮의 빛을
견뎌내지 못할지라도, 우리에게는 호메로스의
찬양이나 잠시동안 즐거움을 주는 다른 찬양자
들이 필요하지 않을 것이다.

SOLON, frg. 1 w. 49 (Diehl).

33. ἄλλος 'Αθηναίης τε καὶ
['Ηφαίστου πολυτέχνεω
ἔργα δαεὶς χειροῖν ξυλλέγεται βίοτον,
ἄλλος 'Ολυμπιάδων Μουσέων πάρα δῶρα
[διδαχθείς,
ἱμερτῆς σοφίης μέτρον ἐπιστάμενος.

솔론, frg. 1 w. 49(Diehl). 시의 가치

33. 어떤 사람은 아테나와 헤파이스토스의 작품
에 숙련된 유능한 장인으로서 그의 두 손으로 생
활을 꾸려나간다. 또 어떤 사람은 올림포스 뮤즈
여신들의 은총 속에서 훈련을 받아 아름다운 운
문의 척도에 대한 지식을 가지고 있다.

PINDAR, Nemea IV 6 (Bowra).

34. 'Ρῆμα δ' ἐργμάτων χρονιώτερον
[βιοτεύει
ὅτι κε σὺν χαρίτων τύχᾳ
γλῶσσα φρενὸς ἐξέλοι βαθείας.

핀다로스, Nemea IV 6(Bowra).

34. 카리테스의 도움으로 혀가 가슴 저 깊은 데
로부터 연설을 이끌어낼 때마다 연설은 행동보
다 생명력이 더 길다.

PINDAR, Nemea VII 12 (Bowra).

35. καὶ μεγάλαι γὰρ ἀλκαὶ
σκότον πολὺν ὕμνων ἔχοντι δεόμεναι·
ἔργοις δὲ καλοῖς ἔσοπτρον ἴσαμεν ἑνὶ σὺν
[τρόπῳ,
εἰ Μναμοσύνας ἕκατι λιπαράμπυκος
εὕρηται ἄποινα μόχθων κλυταῖς ἐπέων
[ἀοιδαῖς...
ἀφνεὸς πενιχρός τε θανάτου πέρας
ἅμα νέονται. ἐγὼ δὲ πλέον' ἔλπομαι
λόγον 'Οδυσσέος ἢ πάθαν διὰ τὸν ἀδυεπῆ
[γενέσθ' "Ομηρον.
ἐπεὶ ψεύδεσί οἱ ποτανᾷ τε μαχανᾷ
σεμνὸν ἔπεστί τι· σοφία δὲ κλέπτει
[παράγοισα μύθοις·

시를 통해 살아남기

35. 힘이 있는 행위도 노래가 없으면 깊은 암흑
으로 떨어지지만, 므네모시네의 은총을 빌린다
면 훌륭한 행위의 거울에 대한 지식을 얻게 된다
… 그들은 목소리와 운문의 소리에 의하여 수고
를 보상받게 된다.

　　부자든 가난한 사람이든 똑같이 모든 것의
끝인 죽음을 향해간다. 이제 나는 오딧세우스의
명성이 호메로스가 부른 아름다운 노래를 통해
그의 수고보다 더 위대해졌음을 느낀다. 그의 날
개달린 재능에 대한 이야기 위에는 어떤 권위가
깃들고, 그의 솜씨의 탁월함이 우리를 설득해서
알려지지 않은 그의 신화로 이끈다.

PINDAR, frg. 106 b (Bowra).

... πρέπει δ' ἐσθλοῖσιν ὑμνεῖθαι
... καλλίσταις ἀοιδαῖς.
τοῦτο γὰρ ἀθανάτοις τιμαῖς ποτιψαύς μόνον
θνᾴσκει δὲ σιγαθὲν καλὸν ἔργον ⟨ἅπαν⟩.

펀다로스, frg. 106 b(Bowra).

··· 아름다운 노래 속에서 고귀한 이들을 묘사하
는 일은 가치 있으며, 이것만이 불멸의 신의 특권
과 동등하게 되는 길이다. 그러나 모든 고귀한 행
위도 망각 속으로 떨어지면 사라진다.

PLUTARCH, De gloria Atheniensium 3.

36. ὁ Σιμωνίδης τὴν μὲν ζωγραφίαν ποίη-
σιν σιωπῶσαν προσαγορεύει, τὴν δὲ ποίησιν
ζωγραφίαν λαλοῦσαν.

플루타르코스, De gloria Atheniensium. 회화와 시

36. 시모니데스는 회화를 말없는 시라고 하고,
시는 말로 된 회화라고 한다.

THEOGNIS 15.

37. Μοῦσαι καὶ Χάριτες, κοῦραι Διός...
... καλὸν ἀείσατ' ἔπος·
«ὅττι καλόν, φίλον ἐστί· τὸ δ' οὐ καλὸν οὐ
[φίλον ἐστίν».

테오그니스 15. 미

37. 제우스의 딸들인 뮤즈 여신들과 카리테스 자
매들이 아름다운 노래를 불렀다: "아름다운 것은
즐거움을 주고, 추한 것은 그렇지 않다네."

SAPPHO, frg. 49 (Diehl).

38. ὁ μὲν γὰρ κάλος, ὅσσον ἴδην,
[πέλεται ⟨ἄγαθος⟩,
ὁ δὲ κἄγαθος αὔτικα καὶ κάλος ἔσσεται.

사포, frg. 49(Diehl).

38. 아름다운 사람은 외모가 그렇다는 것인데 선
한 사람도 그에 못지않게 아름답다.

HESIOD, Opera et dies 694.

39. μέτρα φυλάσσεσθαι· καιρὸς δ' ἐπὶ
[πᾶσιν ἄριστος.

헤시오도스, Opera et dies 694. 척도

39. 중용을 지켜라. 모든 일에 있어서는 적절한
시기가 가장 좋은 것이다.

THEOGNIS 401.

40. μηδὲν ἄγαν σπεύδειν· καιρὸς δ' ἐπὶ
[πᾶσιν
ἄριστος ἔργμασιν ἀνθρώπων.

테오그니스 401.

40. 너무 많은 것을 바라지 마라. 모든 인간 행동
에서 카이로스가 최고다.

II. 고전기의 미학

AESTHETICS OF THE CLASSICAL PERIOD

1. 고전기
THE CLASSICAL PERIOD

1 아테네 시대 그리스 역사의 두 번째 시기는 가장 빛났던 시기였다. 군사적인 정복과 사회적 발전의 시기였고 점점 번영해가던 시기였으며 예술과 학문의 위대한 업적들이 나왔던 시기였다. 그 당시 또다른 위대한 세력이었던 페르시아를 정복함으로써 그리스는 무적의 국가가 되었다. 군사적으로 페르시아인들에게 승리한 후 그리스인들은 페르시아인들과 페니키아인들을 무역의 중심지에서 내쫓고 무역분야에서도 우위를 차지했다. BC 5세기의 성장속도는 깜짝 놀랄 만한 것이었다. 정복은 계속 이어졌고, 정치적 개혁과 과학적 발견 및 예술의 걸작품들이 빠른 속도로 계속 이어졌다.

이 눈부신 시기에 평화는 없었다. 오히려 서로 다른 그리스 국가들과 사회계급, 파벌들과 지도자들 사이에 끊임없는 싸움이 있었던 시기였다. 그리스인들은 평화롭게 살지 못하고 긴장상태로 살았다. 침입자들에 대항한 전쟁은 애국적 열기를 불러일으키고 힘과 국가적 통일에 대한 염원을 공고히 했다.

무수한 정치·산업·무역의 중심지들 및 학문의 전당들이 난립하는 가운데 마침내 한 지역이 우세를 떨치게 되었는데 그것은 아티카, 특히 아테네였다. 아티카는 지리적으로 훌륭한 위치를 차지하고 있었고 상당한 천연자원도 보유하고 있었다. 피시스트라투스는 BC 6세기에 이미 아테네를 해상강국으로 개발하고 기술과 무역을 결집시켰으며 문학과 예술을 위한

후원제를 확립시켰다. 5세기 중반까지 아테네는 시민권을 자유로이 부여하였는데, 외부인들도 그곳에서 자유롭게 무역에 종사할 수 있었다. 5세기 중엽에 이르러 아테네인들의 부와 인구의 규모는 시라쿠사를 능가할 정도가 되었다. 아테네의 명성은 군사적 승리와 문화적 확장으로 얻어진 것이었다. 델로스 동맹도 아테네의 지도력 하에서 이루어진 것이며, 자금 또한 델로스에서 아테네로 옮겨지고 있었다. 아테네의 위대성이 절정에 이른 것은 5세기 중반을 향하던 페리클레스 시대였다. 이후 그 시기는 "아티카 시대" 혹은 "아테네 시대"로 불려졌다.

　　5세기 초가 되어서야 비로소 그리스 문화는 두 노선을 따라 전개되기 시작했다. 하나는 도리아인들이 추구하던 노선이고 다른 하나는 이오니아적인 것이었다. 그러나 아테네 사회에는 이 두 요소들이 함께 나타나서 아테네 문화 속에 서로 뒤섞여 있었다. 도리아식과 이오니아식은 이제 두 지역의 서로 다른 양식들이 아니라 한 국가의 서로 다른 두 가지 양식이 되었다. 아크로폴리스에 있는 도리아식의 파르테논 옆에 이오니아 양식의 에렉테이움이 서 있는 식이었다. 비슷한 상황이 학문들, 특히 미학에서도 만연되었다. 즉 아테네의 소피스트들이 이오니아의 경험적인 방식을 따르는가 하면, 플라톤이 도리아의 합리적인 접근방식의 전통을 주장하기도 했던 것이다.

THE DEMOCRATIC PERIOD

2 민주적 시기　아테네의 발전은 사회 발전과 생활의 민주화로 향했다. 개혁은 이미 BC 6세기에 솔론 하에서 시작되었는데 5세기 클레이스테네스 하에서는 상당히 확대되어 시민의 권리가 균등하게 되었고 모든 사람들이 정부에 참여하도록 허용되었다. 최후의 비민주적인 기관이었던 아레오파

구스는 BC 464년에 그 힘을 상실했다. 페리클레스 치하에서는 유급관직을 확립시켜 아무리 가난한 자라 할지라도 정부에 참여할 수 있도록 하였다. 관직은 투표가 아니라 제비를 뽑아서 정했다. 헌법에 따라 시민회의(Ecclesia)가 한 달에 적어도 세 번 열렸다. 당면한 현안들도 5백명의 위원회가 공동으로 결정했다. 모든 아테네인들은 공적인 업무에 참여했고 또 계속 그렇게 했다. 모든 아테네인들이란 노예를 제외한 모든 아테네인들을 말하는데, 노예들이 노동을 담당함으로써 시민들은 다스리는 일과 학문 및 예술에 종사할 수가 있었다.

　예술이 그토록 국가의 일생과 밀접하게 연관되어 있었던 경우는 없었다. 비극과 희극도 경제적·정치적 사안들을 찬양하거나 비난함으로써 정치에 봉사했다.

THE ATHENIAN PEOPLE

3 아테네 사람들　가장 빛나던 시대에 국가를 지배했던 아테네 사람들을 계몽된 시민 혹은 진보와 덕의 모범으로 간주하는 것은 잘못된 일일 것이다. 계몽을 주창했던 소크라테스를 죽음에 이르게 한 것을 보더라도 그들은 계몽에 그다지 열심이지 않았다. 소크라테스를 통해 말했던 크세노폰은 시민회의가 시장에서 장사를 하면서 어떻게 하면 더 싸게 사고 더 비싸게 팔 것인지 하는 것만을 생각하던 사람들로 이루어져 있었던 것에 주목했다. 우리는 아테네인들의 부정적인 특질들에 관해 알고 있다. 즉 그들의 탐욕·질투·허영심, 그리고 가식적인 태도 등이 그것이다. 그러나 그들의 위대한 장점 역시 의심의 여지가 없다. 그들은 흥분하기 쉽고 예민했으며 상상력이 매우 풍부했고, 퉁명스러운 스파르타인들과는 달리 온화하고 명랑했다. 그들은 자유 없이는 존재할 수 없는 자유인들이었으며, 미를 숭배했고,

훌륭한 예술을 볼 줄 아는 훌륭한 취미와 감식안을 가졌으며, 천성적인 감성을 추상적 관념에 대한 애호와 결합시킬줄 알았다. 그들은 근심거리가 없는 여가 생활을 사랑했지만 필요할 때는 희생과 영웅주의에 투신할 줄도 알았다. 그들은 자기본위였지만 야망을 가지고 있어서, 그 야망이 그들을 관대하게 만들었다. 그들은 전문적인 일과 사회적인 일, 그리고 여흥에 시간을 배분할 줄 아는 만능인들이었다. 더 나아가서 저명한 문헌학자인 T. 싱코가 지적했듯이 "모든 시민은 예비군 아니면 퇴역군인이었다."

아테네인들의 생활을 부유하고 사치스러우며 편안한 것으로 상상한다면 그것은 착각이다. 투키디데스는 페리클레스의 다음과 같은 말을 새기고 있다.

우리는 적당히 미를 사랑하며, 유약함에 빠지지 않으면서 지혜를 사랑한다.

그들은 자기 자신들에게는 요구하는 것이 거의 없었다. 그들의 공공건축물은 눈부셨지만 개인거주지는 그렇지 못했다. 그들은 자신들의 부를 자랑하지도, 가난을 가장하지도 않았다. 그들은 적은 것에 만족했기 때문에 그들 중 많은 수가 물질적 근심에서 자유로웠고, 예술을 창조하지는 못할지라도 적어도 향유할 줄은 알았다. 이소크라테스는 페리클레스 시대를 회고하면서 "매일매일이 축제였다"고 했으며, 아낙사고라스가 아테네 시대의 큰 혼잡에도 불구하고 죽는 것보다 사는 것이 더 좋은 이유에 답하면서 "하늘과 우주의 조화를 쳐다볼 수 있으니까"라고 말한 것으로 알려진 것도 바로 그때였다.

4 아테네 시대의 종말 그리스의 우호적인 정치적 환경은 그다지 오래 가지 못했다. BC 5세기 말로 향하면서 그리스 도시국가들간의 동맹은 알력과 경쟁관계로 인해 깨어지고, 특히 장기간에 걸친 펠로폰네소스 전쟁은 그 땅을 피폐하게 만들었다. 특히 아테네인들이 심한 타격을 입었다. 포위공격, 질병, 치열한 대격전, 빈번한 정치적 변동, 정치제도에 가해진 제한, 헤게모니를 되찾기 위한 아테네인들의 헛된 시도 등등. 그런 가운데 4세기와 더불어 마케도니아와 카에로네아 시대가 도래했다. 아테네는 정치적으로 쇠퇴하고 있었다. 정치적 관점에서 보자면 고전기를 BC 5세기까지로 한정하는 근거가 있을 지도 모르겠지만 지적 삶에 있어서는 그런 시기구분이 적용될 수가 없다. 이런 점에서 4세기는 아무런 의미 있는 변화를 가져오지 못했고 아테네인들은 문학과 변론술, 예술과 과학의 수도로 남아 있었다. 그리스의 도시국가는 쇠퇴하고 있었지만 그들의 문화는 너무나 융성하여 세계를 지배하는 보편적인 문화가 될 수 있었다. 그리스인들의 정치 · 사회적인 업적들은 단명했지만 그들의 예술은 예술에 대한 그들의 지식과 마찬가지로 수세기동안 지속되었다.

5 고전주의 "고전주의"라는 용어는 그리스 문화의 짧지만 우수했던 시기에 적용되며 그 시기의 예술과 문학은 "고전적"이라 일컬어진다.[주1] 그러나 이 용어는 사실 애매모호하다.

　A 어떤 의미에서 우리는 가장 성숙하고 가장 뛰어난 문화의 산물을 고전적이라 부른다. 그래서 BC 5세기와 4세기의 그리스, 특히 페리클레스 시대는 가장 위대한 완성과 정점의 시기였기 때문에 고전적이라 불리울 수

있다. 그러나 이런 의미에서는 페리클레스 시대의 그리스 문화와 다른 문화들도 고전적이라 불릴 수 있다는 것을 기억해야 한다. 비슷하지는 않지만 13세기의 고딕 문화도 이 관점에서는 고전적이라 할 수 있다. 왜냐하면 고딕 문화가 중세 시대의 성숙된 표현이었기 때문이었다. 어떤 문화를 이런 식으로 고전적이라 기술할 경우 우리는 그 문화의 성격이 아닌 가치를 규정하는 것이다. 고전적인 시기들은 보통 매우 짧게 지속된다. 문화와 예술, 시는 정점에 도달하자마자 쇠퇴하기 시작한다. 계속 절정의 상태로 있기란 어려운 일이기 때문이다. 그리스에서의 고전기는 말할 필요도 없이 짧은 페리클레스 시대였다. 좀더 느슨하게 보면 두 세기 정도로 늘려잡을 수가 있다.

고전적인 시와 예술의 반대는 이런 의미에서 덜 완벽하고 덜 성숙한 예술과 시였다. 보다 정확히 말하면, 고전주의의 반대는 한편으로는 예술이 아직 성숙기에 도달하지 못한 때인 "아르카이즘(archaism)"이나 "원시주의"이며, 다른 한편으로는 퇴폐적인 예술이다. 과거에는 퇴폐적인 예술이 "바로크"라고 불려지곤 했으나 오늘날에는 바로크 역시 그 나름의 고전기와 쇠퇴기를 거친 예술의 한 유형이라는 견해로 기울고 있다.

주 1 G. Rodenwaldt, "Zum Begriff und geschichtlichen Bedeutung des Klassischen in der bildenden Kunst", *Zeitschrift für Ästhetik u. allg. Kunstwissenschaft*, XI(1916). *Das Problem des Klassischen in der Kunst, acht Vorträge*, ed. W.Jaeger(1931)(the works of B. Schweitzer, J. Stroux, H. Kuhn and others). A. Körte, "Der Begriff des Klassischen in der Antike", *Berichte über Verhandlungen der Sächsischen Akademie der Wissenschaften*, Phil.-hist. Klasse, CXXXVI, 3(1934). H. Rose, *Klassik als künstlerische Denkform des Abendlandes*(1937). Volume of *Recherches*, II(1946)(Works by W. Deonna, P. Fierens, L. Hautecoeur and others). W. Tatarkiewicz, "Les quatre significations du mot 'classique'", *Revue Internationale de Philosophie*, 43(1958).

B "고전적"이라는 용어는 또다른 의미를 가지고 있는데, 그것은 일정한 특징들, 즉 중용 · 절제 · 조화, 부분들간의 균형 등의 특징을 지닌 문화 · 예술 · 시를 뜻하는 것이다. BC 5세기와 4세기의 그리스 예술과 시는 이런 의미에서도 고전적이어서, 절제와 조화, 균형을 목표로 삼는 후세의 예술에 모범이 되었다.

이런 의미에서는 더 이상 "13세기의 고전주의"라든가 혹은 "고전적인 고딕"에 관해서 말할 수가 없다. 왜냐하면 고딕 예술은 절제에 대한 요구가 없었기 때문이다. 바로크와 낭만적 예술 역시 중용보다는 종말을 추구하기 때문에 마찬가지다. 첫 번째 의미에서의 "고전적"이 가치판단의 개념이라면(완벽이라는 근거 위에서 고전주의를 판별하므로), 두 번째 의미에서는 기술적인 개념이다.

페리클레스 시대(혹은 BC 5세기와 4세기 전체)의 예술, 문학, 그리고 문화는 두 가지 의미에서 모두 고전적이었다. "고전적"이라는 용어는 때로 고대시대 전체를 기술하는 데 쓰이기도 하지만, 그런 식의 용법은 이 용어의 두 가지 의미 어느 것에도 해당되지 않는다. 고대는 처음부터 성숙했던 것이 아니며, 끝까지 절제와 균형의 특징을 유지하지도 않았기 때문이다. 고대 시대에도 바로크와 낭만적 시대가 있었다. 고대의 고전기는 BC 5세기와 4세기에만 해당되는 것이다.

이때가 전형적인 고전 시대이긴 했지만 역사상 유일한 고전 시대는 아니었다. 고대 후기, 중세, 그리고 근대에도 탁월하고 절제 있는 시기가 있었다. 아우구스투스 대제 치하의 로마 시대, 샤를마뉴 대제 치하의 프랑스, 그리고 메디치가의 피렌체가 그랬다. 루이 14세와 나폴레옹 시대에는 고전 예술뿐만 아니라 그리스인들의 그것과 맞먹는 예술을 성취하려는 시도가 이루어졌다. 원래의 고전적 형식들 대신에 옛 것이 모방되었다. 19세

기에는 그런 모방적인 고전 예술을 "유사-고전적"이라 했고 오늘날에는 "고전주의자" 혹은 "신고전적"이라 부른다. 소포클레스의 연극들은 고전적이지만, 라신의 연극은 신고전적이다. 피디아스의 조각은 고전적이지만 카노바의 조각은 신고전적이다.

페리클레스 시대는 **고전적** 시기였을 뿐만 아니라 다른 고전적 시기들의 전형이자 신고전적 시대들의 모범이기도 했다.

2. 문학
LITERATURE

TRAGEDY

1 비극 그리스의 고전 시대는 새로운 위대한 서사시나 서정시를 배출하지는 않았고 호메로스 및 초기 서정시인들의 시가 계속 상당한 중요성을 가지고 있었다. 호메로스는 여전히 가장 위대한 시인으로서 뿐만 아니라 현인으로 간주되었다. 즉 미뿐 아니라 지혜의 원천으로 인정받고 있었던 것이다. 초창기 미학자들의 눈으로 보면 그 최초의 위대한 시인들의 시는 이미 먼 과거에 속하는 것이었지만 세월이 준 후광으로 둘러싸여 있었다.

그러나 고전기에도 위대한 시는 있었는데, 그것은 바로 그리스 비극이었다. 다음과 같은 그리스 비극의 특징들이 미학사에서 특별히 중요하다.[32]

A 그리스 비극은 종교적 숭배의식에 속하는 제의에서 나온 것이며 그

리스 서사시나 서정시보다도 제의와 더 밀접한 관계를 가지고 있었다. 그것은 원래 **코레이아**, 즉 춤과 노래에서 유래된 것이지만 삶과 인간의 운명이라는 거대한 문제들에 관계된 사상과 주제 때문에 위대성을 획득하게 되었다.

B 그리스 비극은 시각적으로 비극보다는 근대 오페라와 더 비슷했다. 우선 합창대가 주도적 역할을 했다. 배우는 단 한 명이었는데, 두 번째 배우를 도입한 것은 아이스킬로스였다. 합창대의 낭송은 모두 노래였다. 음악과 춤은 언어와 소리, 동작에 의존하는 원시적인 삼위일체의 **코레이아**의 연속이었다. 그것은 장경(spectacle)보다는 소리에 의한 공연에 더 가까웠다. 특히 처음에는 무대장치의 중요성이 부수적이었다.

C 우선 비극은 리얼리즘과는 공통점이 없었다. 초기에는 인간의 문제보다는 인간적인 것과 신적인 것 사이의 경계선상의 문제를 다루었다. 아이스킬로스의 비극들은 디튀람보스의 칸타타에 가까웠다. 그 주제는 신화적이었고 플롯은 단순했는데 주로 신과 인간간의 관계, 자유와 필연성간의 관계 등을 다루었다. 인물들을 다르게 만들거나 실재를 재현하려 하지 않고 기적과도 같은 초자연적인 분위기 속에서 전개되었다. 이 드라마들은 설계상 파르테논 신전의 고전적 조각보다는 올림피아의 고졸기적 조각에 더 가까웠다.

D 비극은 모두를 위한 예술이었다. 페리클레스 시대에서부터 모든 아테네 시민들은 국가로부터 연극표를 구입할 수 있는 돈을 받았다. 다섯

주2 E. Egger, *L' histoire de la critique chez les Grecs*(1887). J. W. H. Atkins, *Literary Criticism in Antiquity*(1934). 이 두 저술은 미학사에는 크게 공헌한 바가 없다.

명의 공식 판관들이 작품들을 선정했으나 그들의 선정기준은 대중관객들의 입맛에 맞춘 것이었다.

E 비극은 한 개인의 작품이었지 시인·작곡가·제작자의 연합작품이 아니었다. 작가는 대본을 쓸 뿐만 아니라 음악과 노래를 작곡하고 안무도 담당했으며, 제작자이자 배우이며 심지어는 매니저까지 겸한 셈이었다.

F 나중에 한결같이 말하는 대로 비극은 누구도 넘볼 수 없는 절정에 도달했다. 이상한 "연속의 법칙"에 따라 세 사람의 그리스 비극작가들이 연이어 등장했으니, 아이스킬로스(525-456 BC), 소포클레스(496-406 BC), 그리고 에우리피데스(480-406/5 BC)가 그들이었다. 이들 중 최연소자가 비극을 쓰기 시작했을 때 최연장자는 여전히 활동 중이었다.

그리스 비극은 깜짝 놀랄 정도로 빠른 속도로 발전했다. 아이스킬로스는 합창대의 크기를 축소하고 대사를 발전시켰으며 보다 화려한 무대장치를 도입하고 배우들에게 흐르는 듯한 의상과 이전보다 굽이 더 높은 반부츠를 신게 했다. 소포클레스는 아이스킬로스에게 여전히 나타나던 아르카이즘을 버렸는데, 그의 비극들은 보다 복잡하고 뒤얽혀 있었으며 보다 현실적이고 보다 인간적이었지만 조화롭고 이상화되어 있었다. 그는 인간들을 "꼭 그래야 할 바대로" 보여주었다고 주장했다.[1] 마지막 무대는 에우리피데스의 것으로서, 그는 인간을 "있는 그대로" 묘사했으며 신적인 비극을 인간적인 비극으로 바꾸어놓은 현실주의자였다.

G 위대한 비극작가들은 사회적 현실에 관심을 갖고 있었다. 소포클레스는 정의의 관념을 재현하고 소피스트들의 급진적인 계몽에 반대했는가 하면, 에우리피데스는 소피스트들과 연관되어 있었다. 이 두 작가들의 작품들에서는 전통과 변혁, 보수적 경향과 진보적 경향간의 갈등이 예술에 도입된 것이며, 얼마 지나지 않아 예술이론에도 영향을 미쳤다.

2 비극작가들과 에피카르모스의 미학적 의견 비극작가들의 작품 속에서 미학에 관한 진술을 찾기란 어렵다. 그들은 형식보다는 주제에 더 관심을 두었기 때문에 윤리적 문제들에 관한 의견을 표명하는 경우가 더 많았다. 그럼에도 불구하고 소포클레스에서는 연극이 제공하는 유용성과 즐거움에 대한 언급을 찾을 수 있다. 에우리피데스에서는 사랑이 사람을 시인으로 만든다는 구절을 읽게 되고,[2] 테오그니스가 했던 "아름다운 것은 즐거움을 주는 것이다"는 진술을 반복하는 구절 또한 찾을 수 있다.[3]

미학에 관해서 보다 이해하기 쉬운 언급은 에피카르모스에게서 발견할 수 있는데, 그는 시칠리아의 현실적이고 비제의적인 드라마를 대표하는 인물이었다. 에피카르모스는 아이스킬로스와 동시대인이었으며 아마 그보다 나이가 더 많았을지도 모른다. 그는 극작가뿐 아니라 철학자이자 학자였기 때문에 그의 언급들은 더 완벽했다. 디오게네스 라에르티우스는 말하기를 에피카르모스의 저술들 중에는 경구들을 모아놓은 것뿐만 아니라 자연학과 의학에 관한 논술도 포함되어 있다고 했다. 몇몇 문헌학자들이 『자연에 관하여 *On Nature*』가 그의 논문이라는 점을 의문시하긴 했지만 그 논문은 고대 시대에 잘 알려져 있었다. 미학에 대한 그의 주목이 발견되는 것이 바로 이 논문에서이다. 그는 피타고라스 학파로 분류되곤 했으나 우리에게 전해내려온 단편들(미학에 관한 단편들을 포함해서)을 보면 그것과는 거리가 멀고 당대 철학의 다른 쪽 기둥, 즉 소피스트들의 경험적이고 상대적인 입장에 더 가깝다는 것을 보여준다.

그의 것으로 알려져 있는 한 단편은 예술적 형식의 상대성, 인간에 대한 예술적 형식의 의존 등에 대해 말하고 있다. 또다른 단편은 예술에서 가장 중요한 것이 천부적으로 부여받은 예술가의 재능이라고 진술하고 있

다.**4** 세 번째 단편에서는 "마음에 눈이 있고 마음에 귀가 있다"**5**고 되어 있다. 이것은 우리의 지식이 눈과 귀를 통해 나오는 것 같지만 실은 우리의 사고에서 나오는 것이라는 그리스 지성주의를 정확하게 공식화해놓은 것이다. 이 견해는 미와 예술이론에도 역시 중요하며, 그런 과격한 표현을 한 사람이 시인이었을 것이라는 점도 주목할 만하다.

THE END OF TRAGEDY; ARISTOPHANES

3 비극의 종말, 아리스토파네스 위대한 드라마의 시대는 짧았고 5세기 이후로는 계속 이어지지 못했다. 아테네의 비극은 소포클레스와 에우리피데스의 죽음과 더불어 끝났다. 4세기에도 연극작품들이 계속 나오기는 했다. 사실 작품 수는 점점 증가했고 많은 작가들이 무대에 올리기 위한 작품들을 썼다. 일부 작가들은 상당히 많은 작품을 생산해냈다. 아테네의 아스티다무스는 240편의 비극과 풍자극을 썼고, 아크라가스의 카르키무스는 160편을, 아테네의 안티파네스는 245편의 희극을, 투리의 알렉시스는 280편을 썼다. 그러나 수준은 그다지 높지 않았고 4세기의 저명한 인물들은 산문쪽으로 방향을 돌렸다. 관객들은 그리스를 순회하던 연극과 무대의 스타들을 사랑했지만 연극에 대한 예찬은 주로 배우에 대한 예찬이었다. 아리스토파네스는 당시 배우가 시인 이상의 의미였다고 말한다.

소포클레스와 에우리피데스가 죽은 뒤인 406년에 아리스토파네스는 희극 『개구리 *The Frogs*』로 아테네 비극의 무대를 장악했다. 그는 비극이 종말을 고했다고 결론짓고 그 점에 대해 마지막 비극작가(에우리피데스)를 비난했다. 그는 비극이 종말을 고하게 된 불운을 에우리피데스의 근대적이고 계몽적인 견해탓으로 돌렸으며 그것이 나라를 망쳤다고 생각했다. 주된 원인은 에우리피데스가 소크라테스의 영향 하에 들어가 철학으로 기울게 되

었고, 숭고함을 온건함으로 바꾸었던 데 있었다. 이 판단은 소크라테스와 소피스트들, 즉 철학과 계몽이 그리스 문화에 어떤 변화를 야기했다는 정도까지는 정확하다. 4세기에는 산문이 시보다 점차 중요하게 되었다. 철학은 시로부터 그리스 지성적 삶의 주요 역할을 이어받았다. 비극을 낳게 했던 인간 존재라는 커다란 문제들은 이제 그 빛을 잃어갔다. 왜냐하면 그런 문제들은 다른 곳에서 다른 방식으로 제기하는 것이 더 만족스럽고 시인들보다는 철학자들이 그런 문제들을 다루는 것이 더 낫다는 생각이 일반화되었기 때문이다. 이로 말미암아 철학자들이 시와 예술이론을 구축하게 되었기 때문에 이것은 간접적으로 예술에는 이로운 결과를 가져왔다.

아리스토파네스는 이론가는 아니었지만 사회의 도덕적 · 정치적 욕구에 따라 예술을 비판하는 입장을 창시하고 이런 관점에서 예술을 인도해가야 한다고 주장함으로써 이론에 영향을 주었다.[6] 그렇게 생각한 것이 그 한 사람은 아니었지만 그가 최초로 그 원리를 발표한 사람이었던 것이다. 그는 시의 구절 속에서 그런 원리를 발표했는데 이 교훈적인 원리는 머지 않아 철학자들에 의해 채택되었다.[주3]

그는 또 예술이론의 또다른 모티프를 창시했다. 자신의 한 희극에서 그는 "현실에서 우리가 갖고 있지 않은 것은 (시에서의) 모방으로 얻을 수 있다"[7]고 말한다. 이것은 모방(미메시스)에 관한 옛 개념을 새롭게 재진술한 것이었다. 머지 않아 철학자들이 그것을 전개시키게 된다.

주3 B. Snell, "Aristophanes und die Ästhetik", *Die Antike*, XIII(1937), p. 249ff. G.Ugolini, "L' evoluzione della critica letteraria d' Aristofane" , *Studi italinani de filologia classica*(1923).

4 산문 4세기의 주된 업적들 중 하나인 산문은 위대한 역사가인 헤로도토스와 투키디데스, 이소크라테스와 후의 데모스테네스와 같은 변론가들의 산문이었다. 아테네의 정부체계는 그리스의 서사시와 비극과 마찬가지로 누구도 넘볼 수 없는 변론의 발전을 장려했다. 그러나 이런 변론문들은 예술이론가들에게 어떤 문제점으로 작용했는데, 그것은 변론문도 예술작품이긴 하지만 그 대상이 너무 실제적이어서 예술의 영역에 전혀 속하지 않는 것으로 보였기 때문이다.

그리스에서 산문을 처음 지은 사람들 속에는 예술이론을 창시한 고르기아스와 플라톤이 포함되었다. 후에 또다른 그리스인인 필로스트라투스는 고르기아스가 예술적 산문에 기여한 것과 아이스킬로스가 비극에 기여한 것을 비교하게 된다. 플라톤은 독특한 언어와 양식뿐 아니라 학술적 논문과 드라마를 결합한 독특한 문학 형식을 전개시켰다. 빌라모비츠가 주목하듯이, 플라톤의 산문은 그것의 아름다움이 드러날 수 있게 소리내어 크게 읽어야 한다. 왜냐하면 그것은 "인간의 언어로 뛰어넘을 수 없는" 것이기 때문이다. 아리스토텔레스는 단순하고 사무적인 과학적 산문의 모범을 제시했는데 그것이 가진 최고의 장식은 장식이 없는 것이었다.

3. 조형예술
THE PLASTIC ARTS

1 예술에 관한 예술가들의 견해 BC 5세기와 4세기의 그리스 건축은 주로 옛 유적에서, 그리스 고전 조각은 주로 모조품에서, 그리스 회화는 오직 설명으로만 알고 있다. 그러나 이런 유적·모조품·설명문 등만으로도 그리스 고전 예술이 위대한 예술이라는 것을 확신시키기는 충분하다. 후세에는 또다른 예술이 나왔지만 오랫동안 형성되어온 일반적인 의견에 따르면 그리스 예술보다 더 뛰어난 예술은 나오지 못했다.

예술이론은 그 위대한 예술과 나란히 발전되었다. 그 둘간에는 직접적인 연관성이 있었다. 그 당시 많은 예술가들은 건축하고, 조각하고 그림을 그렸을 뿐만 아니라 예술에 관해서 글도 썼다. 그들의 논문들 속에는 실제적 경험에 근거한 기술적인 정보와 사고뿐 아니라 "법칙과 균제" 및 "예술의 표준율"에 관한 일반적인 논의까지 담겨 있었고, 당대의 예술가들에게 지침을 제공하는 미학적 원리도 담겨 있었다.[8]

자신들의 예술에 관해서 썼던 고전기의 건축가들 중에는 『도리아 양식의 균제에 관하여 On Dorian Symmetry』라는 책의 저자인 실레누스, 파르테논 신전을 건축한 익티누스 등이 있었다. 위대한 폴리클레이토스는 에우프라노로스와 같이 조각에 대해서 썼다. 위대한 화가인 파라시우스는 『회화에 관하여 On Painting』라는 논문을 남겼고 화가인 니키아스도 마찬가지였다. 화가인 아가타르쿠스는 당시 실물 같은 착각을 일으키는 효과(trompe d'

oeil)로 말미암아 큰 논란을 불러일으켰던 무대를 위한 회화에 대한 글을 썼다. 필로스트라투스는 "이전의 현인들은 회화에 있어서 균제에 관하여 글을 썼다"고 말했는데 이때 "현인들"이란 예술가들을 뜻하는 것이었다.

이 모든 이론적 논술들은 분실되었지만 일부 고전 예술작품들은 남아 전하고 있다. 역사가가 당시의 미학적 견해를 발견해야 한다면 그것은 그런 예술작품들에서이다. 역사가는 1) 그리스인들이 원칙적으로 표준율에 순응했다, 2) 그러면서도 의식적으로 표준율에서 벗어나려고 했다, 3) 그들은 유기적 형식을 위해 전통적인 것을 버리고 도식적 패턴을 취했다는 것을 알게 될 것이다. 고전 예술의 이 세 가지 특징들이 일반적인 미학적 중요성을 가진 만큼 앞으로 차례차례 논의되어야 하겠다.

I **THE CANON**
2 표준율 그리스인들의 고전 예술은 모든 작품에 있어서 하나의 표준율(카논 kanon), 즉 예술가가 예속되어 있는 형식이 존재한다는 입장을 취한다. 카논이라는 용어는 음악에서의 노모스라는 용어와 동의어로서 조형예술에서 사용되었다. 두 용어는 궁극적으로 같은 의미를 가지고 있었다. 그리스의 음악가들이 자신들의 법칙, 즉 노모스를 확립했듯이, 그리스의 조형예술가들은 자신들의 척도, 즉 카논을 정했던 것이다. 그들은 카논을 추구하고 발견한 것을 확인했으며 그것을 작품에 적용시켰다.

예술사는 "카논에 의한(canonical)" 시기와 "카논에 의하지 않는(noncanonical)" 시기를 구별한다. 이것은 예술가들이 카논을 완벽함을 보증하는 것으로서 추구하고 지켰던 시기가 있었던가 하면, 카논을 예술의 자

유를 제한하는 위험한 것으로서 회피하던 시기도 있었다는 것을 의미한다. 고전기의 그리스 예술은 카논에 의한 시기였다.

역사에 알려진 대부분의 표준율들은 제의적 혹은 사회적으로 정당화되고 기원 역시 거기에서 비롯되었지만 부분적으로는 예술적인 규범들을 가장 완벽하다는 이유에서 규정한 경우도 있었다. 이 경우는 미학적 근거에서 정당화된 경우이다. 그리스의 표준율은 사실 미학적으로 정당화된다. 이것이 주된 특징이다. 또 하나는 표준율의 융통성이었다. 즉 고정되기보다는 계속 추구되었고 개정되고 교정되어질 수 있었던 것이다. 세 번째 특징은 비례와 연관되어 있고 수로 표현될 수 있었다는 점이다. 완벽한 기둥의 밑부분이 어떻게 양감에 있어서 주두를 능가할 수 있는지, 완벽한 조각상의 몸체가 어떻게 머리보다 더 크게 되는지 등으로 이루어져 있었다. 표준율의 뒤를 받쳐주고 있었던 철학적 입장은 가장 완벽한 비례가 오직 하나라는 것 뿐이었다.

CANON IN ARCHITECTURE

3 건축에서의 표준율 건축가들은 그리스 예술가들 중 처음으로 표준율의 형식을 정립했다. BC 5세기까지 그들은 표준율을 신전건축에 적용하고 논문으로 기록했다.[주4] 이 시기로 추정되는 유적들을 보면 표준율이 당시 이미 일반적으로 적용되고 있었다는 것이 입증된다. 표준율은 기둥

주4 G. Dehio, *Ein Proportionsgesetz der antiken Baukunst*(1896). A. Thiersch, "Die Proportionen in der Architektur", *Handbuch der Archäologie*, IV, 1(1904). O. Wolff, *Tempelmasse, das Gesetz der Proportionen in den antiken und altchristilichen Sakrabauten*(1912). E. Mössel, *Die Proportion in der Antike und Mittelalter*(1926). Th. Fischer, *Zwei Vorträge über Proportionen*(1955).

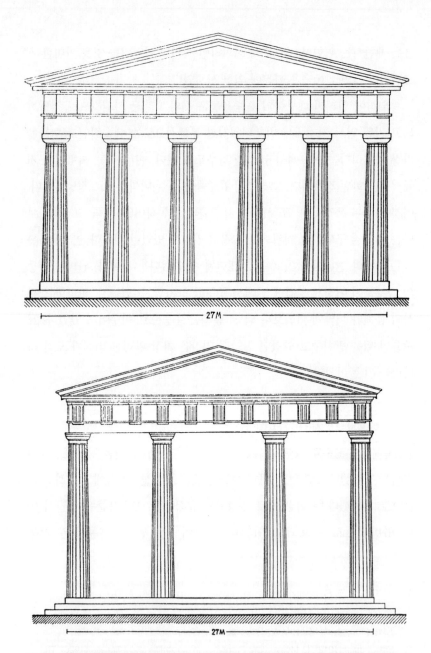

그림1,2 이 그림들은 고대 신전의 항구적인 비례를 보여준다. 비트루비우스에 의하면 이런 비례들은 주랑이 넷이든 여섯이든 그 폭이 27모듈이 되고 1모듈은 밑둥에서 측정된 기둥의 반폭과 같게 하는 방식으로 결정되었다.

(column)·주두(capital)·코니스(cornice)·프리즈(frige)·가블(gable) 등과 같은 부분들에 뿐만 아니라 건축물 전체에 광범위하게 적용되었다. 그리스 건축의 영구적이고 표준율에 의한 형식들은 그리스 건축물들을 객관적이고 비개인적이며 필연적으로 보이게 했다. 마치 예술가들은 창작자가 아니라 작업의 시행자에 불과한 것처럼, 그리고 건축작업이 개인 및 시대와는 무관한 영원한 법칙들을 따른 것처럼, 예술가들의 실명을 알려주는 자료는 거의 없다.

고전적인 그리스 건축의 표준율은 성격상 수학적이었다. 고전적인 그리스 건축의 전통을 계속 이었던 로마인 비트루비우스는 이렇게 썼다.

구성은 균제에 의존하는데 건축가들은 균제의 법칙을 엄격하게 준수해야 한다. 균제는 비례를 통해 창조된다 … 우리는 건축물의 비례를 이미 정립된 모듈(기준치수)에 따라 전체뿐 아니라 각 부분들과도 상관되는 계산법이라 부른다.

(고고학자들간에는 도리아식 신전의 기준치수가 트리글리프인지, 아니면 기둥바닥의 절반 길이인지 의견이 분분하지만 두 입장 모두 신전을 재건축하는 데는 문제가 없다.)

그리스 신전에서 각각의 부분들은 정해진 비례를 따른 것이다. 만약 기둥의 반 폭을 한 모듈로 잡는다면, 아테네의 테세우스 신전에는 정면에 여섯 개의 기둥이 있고 그것은 총 27모듈에 해당한다. 여섯 개의 기둥이 12모듈이며 세 개의 중간 통로가 3.2모듈, 두 개의 측랑이 각각 2.7모듈, 그래서 모두 27모듈이 되는 것이다. 기둥과 중간 통로의 비율은 2:3.2 혹은 5:8이다. 트리글리프는 폭이 1모듈인데 메토프는 1.6모듈이므로 그 비율이 또 5:8이 된다. 수많은 도리아식 신전들^{그림1.2}에서 꼭같은 숫자들을 발견할 수가 있다.

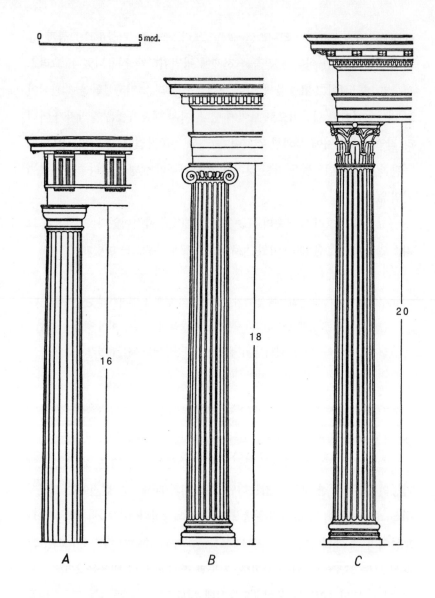

그림 3 그리스 건축은 여러 요소들의 비례를 규정하는 일반적인 표준율에 의해 지배되었지만 이 표준율의 테두리 내에서 적어도 세 가지의 "양식"이 있었다. 즉, 도리아식(A), 이오니아식(B), 코린트식(C)이 그것이다. 이런 비례들은 보다 더 엄격하거나 보다 이완된 효과를 내면서 더 무겁기도 하고 더 가볍기도 했다.

비트루비우스는 다음과 같이 썼다

모듈은 모든 계산법의 기초다. 기둥 하나의 직경은 2모듈과 같아야 하며, 주두
를 포함한 기둥의 높이는 14모듈이어야 한다. 주두의 높이는 1모듈과 같아야 하
고 폭은 $2\frac{1}{6}$ 이어야 한다. 평방은 테니아 및 드롭과 함께 높이가 1모듈이어야
한다 … 평방 위에는 트리글리프와 메토프가 위치해야 한다. 트리글리프는 높이
가 $1\frac{1}{2}$ 이고 폭은 1모듈이어야 한다.

그는 다른 요소들의 질서에 대해 비슷한 식으로 기술하였다. 모든 요소들
이 수적으로 결정되어진다는 극히 중요한 사실과 비교해서 사소한 숫자들
은 미학사가에게 큰 관심사가 아니었다.[그림3]
　　고대 시대에는 표준율이 주로 신전들에 적용되었지만 극장 건축[주5] 역
시 표준율에 예속되어 있었다.[그림4] 비트루비우스는 다음과 같이 썼다.

극장의 형태는 다음과 같은 방식으로 설계되어야 한다. 즉 나침반의 방위를 측
정하여 극장 아랫부분의 원주 중심에 놓고 원을 그려야 한다. 그 원 안에는 네
개의 정삼각형이 새겨져야 하며 그 정점들은 꼭같은 간격으로 원주와 닿아 있어
야 한다.

극장의 이런 기하학적인 설계는 고전 시대에부터 그리스에서 사용되었다.
알려진 것으로는 가장 오래된 석조 극장인 아테네의 디오니소스 극장에서

주5　W. Lepik-Kopaczyńska, "Mathematical Planning of Ancient Theatres", *Prace
　　Wroclawskiego Towarzystwa Naukowego*, A. 22(1949).

그림 4 극장 건축은 기하학적 원리 위에서 이루어졌다. "나침반의 방위를 측정하여 극장 아랫부분의 원주 중심에 놓고 원을 그려야 한다. 그 원 안에는 네 개의 정삼각형이 새겨져야 하며 그 정점들은 꼭같은 간격으로 원주와 닿아 있어야 한다. 원주를 교차하는 지점에 있는 무대에서 가장 가까운 그 삼각형의 측면은 무대의 정면선이 된다"(비트루비우스). 이것이 로마 극장들의 건축원리였다. 그리스의 원리는 삼각형 대신에 사각형에 근거를 두었다는 점을 제외하면 이와 비슷했다.

그림 5 그리스 신전에서 기둥들의 높이와 배열은 일반적으로 변들의 비례가 3:4:5로 되어 있던 소위 피타고라스의 삼각형을 따른 것이다.

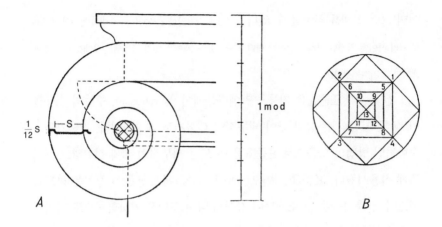

그림 6 이 드로잉들은 고대의 건축가들이 소용돌이 장식을 그렸던 방식을 예증하는 것이다. 곡선은 원에 새겨진 사각형들에서 나온 꼭지점들을 따라 기하학적으로 결정되었다. 이것들이 서로간에 특정한 관계를 보여주는 소위 "플라톤의" 사각형들이었다.

그림 7 그리스의 표준율은 주로 기둥의 홈 숫자들을 정하는 것과 관련이 있었지만(A), 홈의 깊이가 어느 정도 되어야 하느냐도 결정했다. 도리아 양식(B)에서는 홈의 호(弧) 위에 사각형을 작도해서 그런 것들을 결정했다. 즉 홈의 깊이를 사각형의 가운데 중심과 함께 원의 호로 결정했다는 것이다. 이오니아 양식에서도 역시 기하학적으로 결정하긴 했지만 동일한 식은 아니었다(C). 고대인들이 가장 완벽한 기하학적 도형의 하나로 간주했던 3:4:5 비율의 변으로 이루어진 삼각형이 대신 채택되었다.

이미 그런 설계를 찾아볼 수 있다. (극장을 디자인한 건축가들도 무대의 높이와 관객과의 거리 사이에 일정한 비례가 있어야 한다고 주장했다. 후에 높이가 축소될 경우에는 비례상 관객석이 더 가까워졌다.)

건축상의 표준율은 기둥,그림5 엔타블레이처(entablature), 주두의 소용돌이 장식, 기둥의 홈 등과 같이 세부적인 데까지도 해당되었다. 건축가들은 수학적인 방법의 도움으로 표준율을 이 모든 세부적인 데에 정확하고 세심하게 적용시켰다. 표준율은 이오니아식 기둥들에 소용돌이 장식을 하도록 했으며, 건축가들은 그 소용돌이 장식의 나선 도면을 기하학적으로 기입했다.도판6 표준율은 기둥의 홈 숫자(도리아식 기둥에는 20개, 이오니아식 기둥에는 24개)까지 정했을 뿐 아니라, 홈의 깊이까지도그림7 규정했다. 도리아식에서는 홈의 선 위에 작도된 사각형의 두 대각선이 교차하는 점으로부터 반경을 취하여 그 깊이를 정했다. 이오니아식에서는 그리스인들이 특별히 완벽한 기하학적 도형이라 주장했던 소위 피타고라스의 삼각형의 도움으로 그 깊이를 얻어냈다. 원 역시 완벽한 도형으로 간주되었다.

고대 건축의 표준율은 어떤 상황에서는 눈뿐 아니라 귀도 고려했다. 극장 건축의 표준율은 건축물의 형태뿐 아니라 훌륭한 음향을 얻을 수 있는 방법까지 규정했던 것이다. 음향관들은 목소리의 세기를 증폭시킬 뿐 아니라 목소리를 필요한 톤으로 만들어주도록 설계되는 특별한 방법으로 전개되었다.

CANON OF SCULPTURE

4 조각의 표준율 그리스 조각가들 역시 자신들의 예술을 위해 표준율을 확립시키고자 했다. 이런 면에서 폴리클레이토스가 가장 성공적이었다고 알려져 있다. 조각의 표준율 역시 수에 의한 것이며 정해진 비례에 의지하는

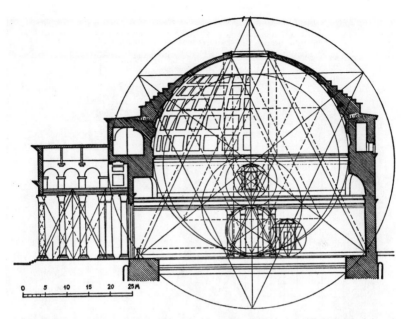

그림 8 로마 판테온의 내부 비례들을 보면 고대 건축의 일부 비례들이 원의 원주와 관련이 있다는 것을 알 수 있다. 원의 직경은 건축물의 벽과 둥근 천장을 사이로 두고 근본적으로 구분되어진다. 이 드로잉은 판테온의 비례들을 결정짓는 많은 다른 원과 삼각형들도 보여주고 있다.

그림 9 이 드로잉은 고대의 건축가들이 극장에 음향관을 어떻게 배치했는지를 보여준다. 이것들은 음성을 증폭시킬 뿐 아니라 적절한 감까지 전달할 수 있게 선택되고 배치되었다.

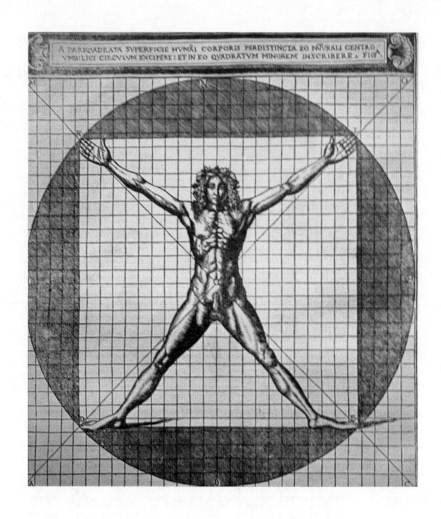

그림10 호모 콰드라투스: 그림은 비트루비우스의 1521년 판을 따른 것이다.

것이었다. 갈레누스^{그림9}가 알려준 대로 미는 "부분들의 비례속에 깃든다 …
그것은 폴리클레이토스의『표준율 Canon』에서 설명하듯이, 손가락과 손가
락의 비례, 다섯 손가락과 손바닥 및 손목의 비례, 그것들과 전박(前膊)의
비례, 전박과 상박(上膊)의 비례, 모든 부분들간의 상호비례 등이다." 그와
비슷하게 비트루비우스는 "자연은 인체를 디자인할 때 턱에서부터 이마의
윗부분 및 머리카락의 뿌리에 이르는 머리가 신체 길이의 10분의 1과 같게
되도록 했다"고 주장하고, 나아가서 인체 여러 부분들의 비례를 수적으로
규정했다. 고전적 조각가들은 이 표준율을 엄격하게 지켰다. 폴리클레이토
스의 논문에서 유일하게 남아 전하는 단편을 보면 예술작품에서의 "완전
함(to eu)은 수많은 수적 관계에 달려 있으며 작게 변화를 준 것들이 결정적
이다"[10]라고 되어 있다.

조각가들의 표준율은 예술이 아니라 자연에 관계된 것이다. 그것은
조각상에 나타나야 하는 비례보다는 자연, 특히 잘 만들어진 인간에 나타
나는 비례를 측정했다. 그래서 파노프스키의 표현대로^{주6} 그것은 "인체측
정"의 표준율이었다. 그런 식으로 그것은 조각가가 자연을 개량하기 위해
해부학과 원근법으로 교정을 시도할 권리를 가졌는지에 관해서는 아무런
원칙도 정하지 않았다. 그러나 그리스 조각가들이 자연의 표준율에 관심을
가지고 그것을 예술에 사용했다는 사실은 표준율이 예술을 구속하는 것으
로 간주하기도 했다는 것을 입증한다. 계속해서 비트루비우스는 이렇게 말
했다. "화가들과 유명한 조각가들은 (현실에서는 잘생긴 사람의 특징인) 이런 비례
에 대한 지식을 개발해서 스스로 위대하고 영구적인 명성을 얻었다." (그리

주6 E. Panofsky, "Die Entwicklung der Proportionslehre als Abbild der Stilentwicklung", für
Kunstwissenschaft, IV(1921).

스인들은 자연, 특히 인체가 수적으로 규정된 비례를 보여준다는 것을 당연시했는데 이는 예술에서 자연을 재현하기 위해서는 그와 유사한 비례를 보여주어야 한다는 것을 의미했다.)

조각가들의 표준율은 신체 전체의 비례들뿐만 아니라 신체 각 부분들의 비례, 특히 얼굴의 비례에까지 미치고 있다.[7] 그들은 얼굴을 이마, 코, 그리고 턱을 포함한 입술 이렇게 세 부분으로 나누었다. 그러나 자세한 측정법에서 알 수 있듯이 표준율은 변이를 일으키기 쉽다. 5세기 중 한 특정 시기의 조각은 얼굴의 아랫부분이 가늘고 길게 되어 있고 이마가 낮다. 폴리클레이토스는 얼굴을 꼭같이 세 부분으로 나누었지만, 에우프라노르스는 그 구분에서 살짝 비켜나 있다. 고전기동안 그리스인들의 취향은 어느 정도 변화되어 객관적인 예술을 추구하는 그들의 노력에도 불구하고 조각에서의 비례는 당시 유행하던 취향에 따라 움직여갔다.

그리스의 고전기동안 인간의 이상적인 신체에는 원과 사각형과 같은 단순하고 기하학적인 형태들이 포함된다는 생각이 확립되었다.

어떤 사람이 등을 중심으로 팔다리를 펼치고 배꼽을 중심으로 원을 그리면, 그 원의 원주는 그 사람의 손가락과 발가락 끝에 닿게 될 것이다.

그리스인들은 인체가 사각형 속에 들어갈 수 있다고 생각하여 이로 말미암아 사각형의 인간(그리스어로는 아네르 테트라고노스 *aner tetragonos*, 라틴어로는 호모 콰드라투스 *homo quadratus*)이라는 개념이 생겼으며 이것은 근대에까지 예술해부학에 남아 있는 개념이다.

주7 A. Kalkman, "Die Proportionen des Gesichts in der griechischen Kunst", 53 Programm der archäolog. Gesellschaft in Berlin(1893).

THE CANON IN VASES

5 화병의 표준율 화병 제작이라는 비교적 덜 중요한 그리스 예술에서도 표준율은 있었다. 햄브릿지와 캐스키[주8]라는 두 미국 학자는 그리스의 화병들에도 비례가 정해져 있었고 그중 일부는 사각형의 비례처럼 매우 단순했지만 대부분은 $1:\sqrt{2}$ 이나 $1:\sqrt{3}$ 혹은 $1:\sqrt{5}$ 로 되어 자연적인 수로는 표현될 수 없는 것들이라는 점을 알아냈다. 그들은 이 숫자를 산술적인 것과는 다른 "기하학적인 것"으로 불렀다. "황금비"의 비례도 화병에서 발견할 수 있다.[그림11]

　　매우 일반적으로 말해서 그리스인들은 완벽한 미의 형식은 가장 단순한 기하학적 도형들, 즉 삼각형·사각형·원 등이라고 주장했다. 가장 단순한 수적 비례야말로 그들에게 있어 형태의 미를 결정짓는 것 같았다(음들의 조화에서 그랬듯이). 그들이 완벽한 것으로 간주했던 삼각형들은 이등변삼각형이며 "피타고라스의 삼각형"이었는데, 그 삼각형의 변들은 3:4:5의 비례를 가지고 있었다.

THE COGNITIVE ASPIRATIONS OF ART

6 예술에 대한 인지적 열망 우리의 입장은 수학적 표준율에 대한 이런 믿음이 그리스 예술에서 자발적으로 일어나지 않았다는 것이다. 그런 믿음은 예술가들 자신에게서 나오기도 하고 철학자들에게서도 나왔다. 특히 피타고라스 학파와 플라톤주의자들에게서 유래되었다고 하겠다. 후에 그리스인들은 (원래는 건축업자의 규칙을 뜻했던) 카논이라는 용어가 철학자 피타고라스 덕분에 은유적인 의미를 갖게 되었다고 생각하게 되었다.[주9] 미학적인 의미

주8 L. D. Caskey, *Geometry of Greek Vases*(Boston, 1922).

9 H. Oppel, "Kanon", Suppl.-Bd. des *Philologus*, XXX, 4(1937).

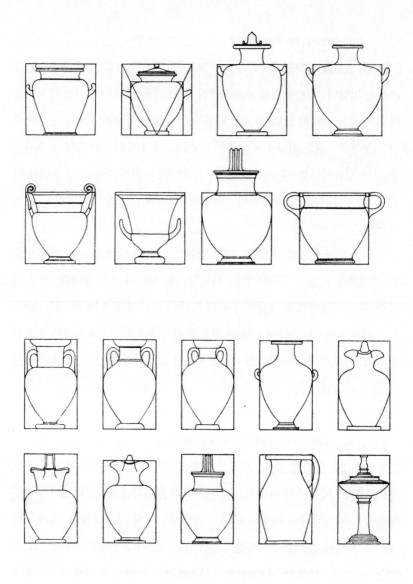

그림 11 그리스의 건축물과 마찬가지로 그리스의 화병들은 일정한 기하학적 비례를 보여준다. 위의 여덟 개(위의 두 줄)는 사각형의 원리, 즉 높이와 너비가 1:1이 되는 비례에 근거하고 있다. 아래의 열 개(아래 두 줄)는 높이와 너비가 $1 : \frac{\sqrt{5-1}}{2}$, 즉 1:0.618이 된다. 이것들은 J. 햄브릿지의 계산법과 L.D.캐스키의 저술을 따라 재생한 것이다.

에서는 처음에 건축물과 관련하여 사용되었지만 후에는 음악과 조각에도 적용되어 쓰였다. 그 용어는 폴리클레이토스 덕분에 널리 쓰이게 되었다.

그리스의 예술가들은 작품 속에서 대자연을 지배하는 법칙들을 적용해서 드러내보이고 있으며, 작품들이 사물의 외관뿐 아니라 항구불변한 구조까지도 재현한다고 믿었다. **심메트리아**라는 그들의 기본 개념은 예술가에 의해서 만들어진 것이 아니라 대자연의 속성인 비례를 의미하는 것이었다. 이런 관점에서 보면, 예술은 지식의 한 종류였다. 특히 조각가들 중 시퀴온 파는 예술을 지식으로 간주했다. 이런 견해는 호메로스를 비롯한 시인들을 "지혜의 스승"이라고 보는, 당시 널리 알려졌던 견해에 속하는 것이었다. 플리니우스는 위대한 아펠레스의 스승인 화가 팜필루스가 산술과 기하를 모르고서는 누구도 훌륭한 예술가가 될 수 없다고 주장한 유명한 수학자였다는 것을 말하고 있다. 많은 그리스 예술가들은 조각을 하고 그림을 그렸을 뿐 아니라 자신들의 예술이론을 탐구하기도 했다. 그들은 예술에서의 표준율을 발명이 아닌 발견으로 간주했다. 표준율을 인간이 만들어낸 것이라기보다는 객관적인 진리로 여겼던 것이다.

THREEFOLD BASIS OF THE CANONS

7 표준율의 삼중적 토대 그리스인들은 표준율을 정할 때 여러 판단기준에 의지했다. **(a)** 무엇보다 먼저, 일반적인 **철학적** 토대가 있었다. 그리스인들은 우주의 비례는 완벽하므로 인간이 고안해내는 것들은 그 우주적 비례를 지켜야 한다고 믿었다. 비트루비우스는 이렇게 썼다. "자연이 신체의 각 부분들과 전체간에 비례가 잘 맞도록 창조한 이상, 고대인들의 원리는 건축물에서도 부분들의 관계가 전체와 잘 상응해야 한다는 것이었다." **(b)** 표준율의 또다른 토대는 **유기적** 신체를 관찰하는 데 있었다. 이것이 조

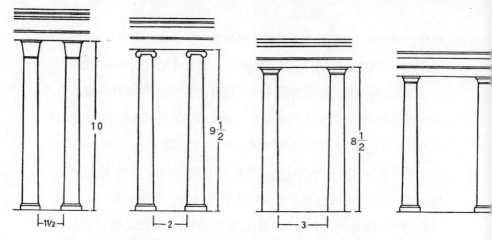

그림 12 이 그림은 기둥들이 어떤 간격으로 배열되어 있었나를 보여준다. 높이가 높을수록 간격은 더 좁아진다. 그림 A는 소위 "pycnostylos"를 보여주는 것인데, 이것은 기둥들의 높이가 10모듈이고 간격은 $1\frac{1}{2}$인 경우다. 그림 B는 높이가 $9\frac{1}{2}$이고 기둥 사이의 간격이 2모듈인 "systylos"를 보여준다. 그림 C는 "diastylos"로서, 높이가 $8\frac{1}{2}$이고 기둥 사이 간격은 3모듈이다. "areostylos"를 보여주는 그림 D는 높이가 8모듈이고 기둥 사이의 간격이 4이다. 기둥이 높을수록 엔타블레이처는 더 무거워지고 필요한 버팀도 더 많아지기 때문에 이런 규칙들이 적용되었다. 신전의 형태는 시각적 고려와 함께 정역학에 의해 지배되고 있었다.

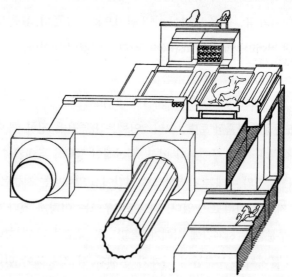

그림 13 (L. Niemojewski에 의한) 이 그림은 파르테논을 예로 들면서 고대 신전을 마무리하는 원리를 보여준다. 그것은 정지의 원리이다. 각 부분들의 상호 연관성이 우리가 완벽하게끔 느끼는 형태와 비례를 낳는 것이다.

각 및 인체측정적 표준율에서 결정적인 역할을 했다. **(c)** 세 번째 토대는 건축에서 중요했던 것으로, **정역학**(Statics, 靜力學)의 법칙에 대한 지식에서 얻은 것이었다. 기둥의 높이가 높을수록 엔타블레이처는 더 무거워지고 더 많은 버팀을 필요로 했다. 그러므로 그리스의 기둥들은 높이에 따라 다양한 간격을 유지하고 있었다.^{그림12} 그리스 신전의 형식들은 기술적인 숙련성과 함께 재료의 속성에 익숙했던 결실이다. 이러한 요인들이 그리스인들이 완벽하다고 느꼈고 또 우리도 그렇게 느끼는 그런 형식들과 비례를 낳은 원인이 되었다.^{그림13}

II ART AND VISUAL REQUIREMENTS

8 예술과 시각적 요구 그리스인들은 수학적 비례와 기하학적 형식에 따라 작품을 구성했지만 어떤 경우에는 거기에서 일탈하기도 했다. 그들이 의식적이고 계획적이지 않았다고 보기에는 그런 불규칙성이 너무나 일관되게 나타났다. 거기에는 분명한 미학적 의도가 있었다. 그중 일부 목적은 형태들을 인간의 시각이 요구하는 대로 맞추려는 데 있었다. 디오도로스 시쿨루스는 그리스 예술이 시각의 요구를 참조하지 않고 작업했던 이집트인들의 예술과 바로 이 점에서 달랐다고 쓰고 있다. 그리스인들은 시각적인 왜곡에 반대하고자 함으로써 이 현상을 당연하게 받아들였다. 그들은 정확하게 이 방법을 사용해야만 형태들이 규칙적으로 나타난다는 것을 알고서, 형태를 그리고 조각할 때 불규칙적으로 만들었다.

　회화, 특히 연극에서의 회화에서도 비슷한 방법들이 사용되었다. 연극의 장식들은 멀리서 보게끔 의도된 것이므로 원근법을 고려한 특정 기술

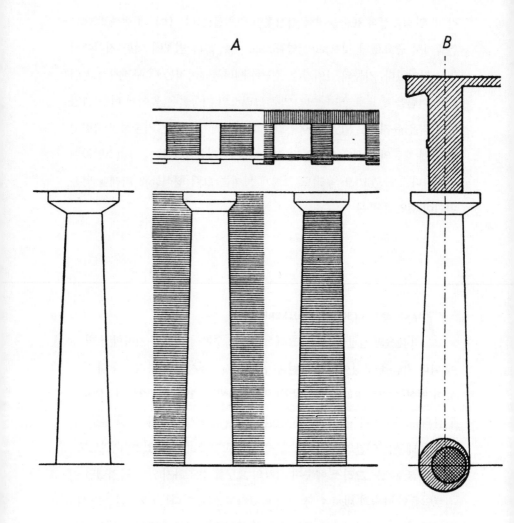

그림 14 그림 A는 완전히 빛을 받고 서 있는 기둥은 그늘에 서 있는 기둥보다 더 가늘게 보인다는 것
을 예시해준다. 그리스인들은 모든 기둥들이 동일하게 보이기를 원했으므로 빛을 받고 서 있는 바깥쪽
기둥을 더 두껍게 만들고 그늘에 서 있는 안쪽의 기둥은 더 가늘게 만들었던 것이다. 그림 B에서도 비
슷한 절차를 예증하고 있다. 즉 바깥쪽 기둥들이 중심을 향해 기울어져 있게 함으로써 똑바르게 서 있
는 것처럼 보이게 했던 것인데, 만약 그렇게 하지 않았다면 중심에서 바깥쪽으로 기울고 있다는 인상을
주었을 것이다.

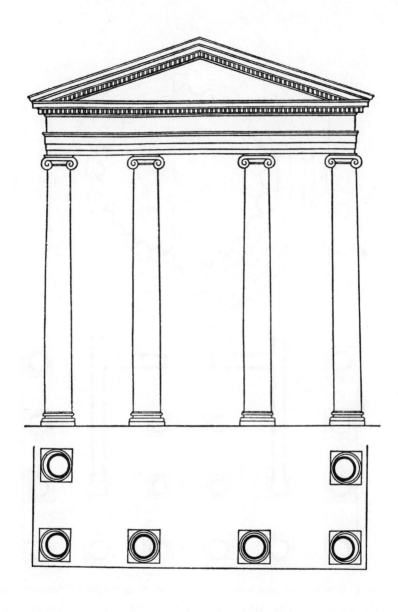

그림 15 시각적인 왜곡현상을 없애기 위해 바깥쪽 기둥들을 기울게 만드는 원리.

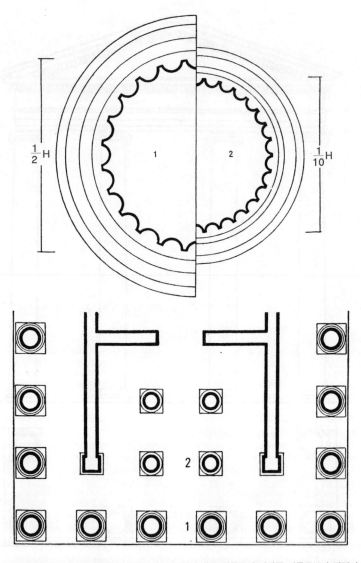

그림 16 이 두 그림들은 그늘에 위치한 그리스 신전의 안쪽 기둥들이 바깥쪽 기둥들보다 직경이 더 작다는 것을 보여준다. 직경들간의 비율은 8:10이었는데(안쪽 기둥은 높이의 $\frac{1}{10}$ 이고, 바깥쪽 기둥은 높이의 $\frac{1}{8}$ 이었다), 그 이유는 이 비율로 되어야만 두 기둥이 꼭같다는 환영을 자아내기 때문이었다. 안쪽 기둥들의 기둥몸이 가는 것은 홈의 숫자를 늘림으로써 해소되었는데 그 비율은 30:24였다(비트루비우스, IV, 4, 1).

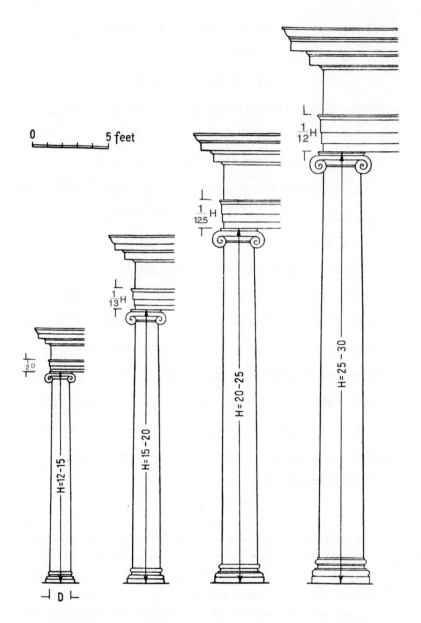

그림 17 이 그림은 지각의 요구로 인해 생긴 고대 건축의 특징을 한 가지 더 보여주고 있다. 기둥이 높을수록 기둥에 의지하는 아키트레이브(architrave)도 더 높다.

을 적용해야 했다. 모든 원근법적 회화를 스케노그라피아(*skenographia*)라고
불렀던 이유가 여기에 있다.주10

　구상 조각의 규모가 매우 크거나 위치상 매우 높은 곳에 있는 경우에
도 유사한 방법들이 사용되었다. 기둥 맨 위에 두어야 해서 그 형체를 피디
아스가 주도면밀하게 왜곡시킨 아테네 여신상에 대해서는 이미 언급한 바
있다.주11 프리에네의 한 신전의 비문은 글자들의 크기가 서로 다르다.

　건축가들의 작업방식도 같았는데, 그들에게는 이런 개선책에 특별한
중요성이 있었다. BC 5세기 중엽 이후 지어진 도리아식 신전들은 중간 부
분이 넓게 되어 있다.11 주랑의 측면 기둥들은 서로 간격이 넓다. 이 기둥들
은 약간 안쪽으로 기울어져 있는데 그 이유는 그런 식으로 해야 곧바른 것
처럼 보이기 때문이었다. 기둥이 조명을 받으면 그늘에 있을 때보다 더 가
늘어보이는데 이런 환영은 기둥의 굵기를 적절히 조절해서 교정했다.그림14-
16 비트루비우스가 후에 언급하듯이 "눈의 환영은 계산법으로 수정"되기
때문에 건축가들은 이 방법에 의존했다. 한 폴란드 학자가 그랬듯이,주12 그
들은 선적 비례가 아니라 각에 의한 비례를 적용했다. 그들에게 정해진 척
도는 기둥이나 엔타블레이처가 아니라 기둥과 엔타블레이처가 취하는 각
도였다. 그러므로 기둥과 엔타블레이처의 크기는 위치가 더 높아지거나 더
멀어질 경우에 변화되어야 했다.그림17

주10　P.M. Schuhl, *Platon et l'art de son temps*(1933). 5세기부터 그리스 회화는 인상주의적으
　　　로 되었다. 즉 플라톤이 화가들을 비난한 대로 바짝 접근해보면 형체 없는 물감에 지나지 않았지만,
　　　실재의 환영을 부여할 수 있게 하는 방식으로 명암을 배치했던 것이다. 그리스인들은 이런 인상주
　　　의적 회화에 스키아그라피아(skiagraphia: *skia*-그림자라는 뜻)라는 용어를 사용했다.

　11　Tzetzes, *Historiarum variarum chiliades*, VII, 353-69, ed. T. Kiesling(1826), pp. 295-6.

　12　J. Stuliński, "Proporcje architektury klasycznej w świetle teorii denominatorów",
　　　Meander, XIII(1958).

9 일탈 그리스의 건축가들은 한층 더 나아가 직선에서 벗어났다. 그들은 직선일 것이라고 기대되는 선들을 구부렸다. 고전 건축에서 보면 수평선과 수직선뿐 아니라 주춧돌·코니스·기둥들의 윤곽선도 약간 곡선으로 처리되어 있다. 파르테논과 파아에스툼 신전들과 같은 가장 훌륭한 건축물들을 보아도 그것은 사실이다. 이렇게 직선에서 일탈한 것은 매우 가벼운 정도이며 그것도 최근에서야 발견되었다. 그것을 처음 발견한 것은 1837년이었으나 1851년까지 기록되지 않았다.주13 처음에는 다들 쉽사리 믿지 않았다가 이제는 의심의 여지없는 사실로 알려져 있다. 물론 그것에 대한 설명이 아직도 완전히 믿기지는 않지만 말이다.

이러한 일탈 역시 시각적 왜곡현상들을 교정하기 위한 시도로 설명될 수 있을까? 그림18은 그렇다는 것을 말해준다.그림18 이것은 건축물의 위치가 그 건축물이 보여지는 지점을 결정하는 경우였을 것이다. 특히 파르테논의 경우에서처럼 바라보는 위치가 그 건축물과는 다른 높이에 위치할 때는 더욱 그렇다.

그리스 건축에서 직선으로부터 일탈한 데는 또다른 이유가 있었는데 그것은 화가가 자와 컴퍼스의 도움 없이 직선물체와 곡선을 그릴 때와 꼭

주13 그리스 건축에 나타난 불규칙성은 1837년경에 영국의 J. Pennethorne이 주목한 것이다. 그리스 왕을 섬기던 독일의 건축가 J. Hoffer도 같은 시기에 그 점을 주목하고 있었다. 이것에 관해 지금까지 가장 완벽하고 가장 철저하게 집대성해놓은 책은 F.C. Penrose의 『아테네 건축의 원리에 대한 연구 *An Investigation of the Principles of Athenian Architecture*』(1851)였다. 보충 정보는 G. Hauck의 『도리아 양식의 가로곡선에 대한 주관적인 원근법 *Subjective Perspective of the Horizontal Curves of the Doric Style*』(1879)과 G. Giovannoni의 *La curvatura della linee nel tempeio d Ercole a Cori*(1908)에서 얻을 수 있다. 이 문제를 종합적으로 다룬 것은 W. H. Goodyear의 『그리스적 세련미 *Greek Refinements*』(1912)이다.

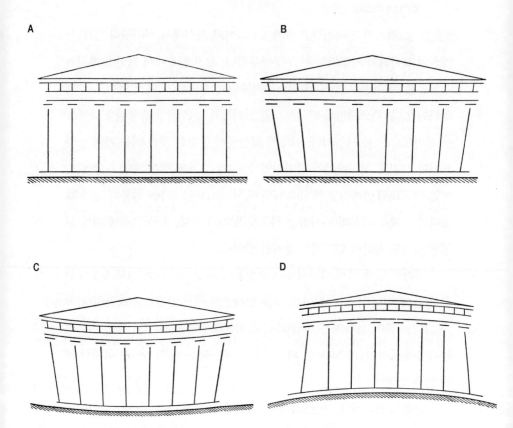

그림18 그림 A는 신전이 어떻게 보여져야 하는가를 보여준다. 즉 신전은 직사각형의 인상을 주어야 하는 것이다. 그러나 그리스 건축가들은 자신들이 신전을 실제로 직사각형으로 건축할 경우 우리의 지각 양식이 있는 그대로가 되면서 직사각형의 수직선들이 그림 B에서 보이는 것처럼 갈리게 되는 한편, 수평선들은 그림 C에서처럼 기울어 보이게 될 것이라는 점을 주목했다. 그러므로 B와 C의 왜곡을 막고 A와 같은 효과를 내기 위해서 고대의 건축가들은 그림 D에서 보여지는 방식대로 건축했다. 말하자면, 그들은 형체들을 왜곡하여 왜곡되지 않게 보이는 효과를 낸 것이다. A. Choisy를 따라 그린 이 그림들에서는 왜곡된 것이 크게 보이지만, 실제로 그리스인들이 도입했던 시각적 일탈과 조정은 상대적으로 최소한의 것이었다.

같은 이유였다. 규칙성을 고집하면서도 목적은 자유의 인상을 전달하고 고착성을 탈피하려는 것이었다.

비트루비우스는 나중에 이렇게 설명했다.

> 눈은 쾌적한 시야를 찾는다. 만약 우리가 비례를 적용하고 모듈을 수정하는 것으로 눈을 만족시키지 못한다면, 보는 이들에게 매력이 결여된 쾌적하지 못한 시야를 제시하는 꼴이 되고 말 것이다.

그리스 예술가들이 의존했던 "모듈의 수정"은 시야의 왜곡현상의 균형을 맞추는 데 기여했을 뿐 아니라 건축물의 외곽선에 일정한 자유를 허용하는 데도 기여했다. 이런 "세련미"에 대해 자세히 연구한 미국의 고고학자는 훌륭한 예술에서는 인정되지 않고 비예술적인 단조로움과 수학적 정확성을 피함으로써 눈에 즐거움을 주기 위해 고안된 것이라고 설명한다.

그리스 건축물에서 직선과 직각을 피했던 것은 분명히 두 가지 목적을 위한 것이었다. 즉 고착성뿐만 아니라 시각적 왜곡현상을 피하는 것이었다. 이 이중의 목적은 수직선의 경우에 특별히 뚜렷하게 나타났다. 고대의 건축가들은 바깥쪽 기둥들을 중앙으로 기울게 만들었다. 그렇게 하지 않으면 시각적 환영으로 말미암아 기둥들이 중심으로부터 바깥으로 기울어진 것 같은 인상을 주게 되기 때문이었다. 그러나 그들은 또 건축물에 견고함과 단단한 지지물이 있다는 인상을 강조하기 위해 그 방법을 쓰기도 했을 것이다. 그들은 대체적으로 자신들이 지은 건축물이 뛰어난 이유를 설명하기보다는 건축물 짓는 일을 더 잘했을 것이다. 그들은 학문적 전제를 토대로 하기보다는 경험적이고 직관적으로 실제에서 기술을 연마해나갔을 것이다. 그렇지만 그들은 실제를 뒷받침해주는 이론을 구축하기도 했는데 그것이야말로 그리스적 행동양식이었다.

10 표준율의 융통성 그리스 건축가들이 표준율을 가지고 단순한 비례를 따랐던 것이 사실이라면, 그리스 신전들 중 어느 것도 서로 꼭같지 않다는 것도 사실이다. 만약 표준율이 인정사정없이 무자비하게 적용되었다면 그리스 신전들은 모두 다 꼭같았을 것이다. 그리스 신전들이 다양한 것은 건축가들이 표준율과 비례를 적용하는 데 일정한 관용을 허용했다는 사실로 설명할 수 있다. 그들은 표준율과 비례에 맹종하지 않고 그것을 명령이 아닌 지침으로 여겼다. 표준율이 일반적이긴 했지만 거기서 벗어나는 것도 널리 허용되었다. 직선과 수직선에서 벗어나고 곡선과 기울어진 선을 사용한 것은 미약하나마 건축물에 자유와 개성을 부여하고 엄격한 그리스 예술을 자유롭게 만드는 미세한 변형을 일으켰다.

고전 예술은 그것을 제작한 사람들이 자유와 개성뿐 아니라 규칙성에 대한 미학적 중요성을 의식하고 있었음을 입증해준다.

III ORGANIC VERSUS SCHEMATIC FORMS

11 유기적 형식 대 도식적 형식 그리스인의 고전적 예술에 드러난 세 번째 중요한 특징이 있었다. 그것은 특별히 고전적 조각에서 표현되었다.

생명력 있는 형식을 재현하기 위해 고졸기의 조각이 도시적이고 기하학적인 형식에 접근했다면, 고전기의 조각은 유기적 형식에 의존했다. 그렇게 함으로써 동방의 고졸적 전통에서 벗어나 자연에 더 가깝게 갈 수 있었던 것이다. 이것은 대단한 변화였다. 일부 역사가들은 그것이 예술사에서 가장 위대한 것이었다고 평가한다. 그리스 예술은 도식적 형식에서 실

재 형식으로, 인위적 형식에서 생명력 있는 형식으로, 꾸며낸 형식에서 관찰된 형식으로, 상징이라는 이유 때문에 관심을 끌었던 형식에서 본질적으로 매력적인 형식으로 변화되었다.

그리스 예술은 거의 믿을 수 없을 정도의 속도로 유기적 형식을 습득해나갔다. 그 과정은 BC 5세기에 시작되어 그 세기의 중간쯤에 완성되었다. 당시 최초의 위대한 조각가였던 미로는 고졸기적 도식에서 벗어나 자유로운 조각을 시작하여 자연에 가깝게 만들기 시작했고, 그를 따랐던 폴리클레이토스는 유기적 자연을 관찰한 것에 기반을 둔 표준율을 성립시켰다. 그리고 머지 않아 또 한 사람의 5세기 조각가였던 피디아스는 그리스인들의 여론이 말한 대로 완성의 절정에 도달했다.

고전기 조각가들은 인체의 **살아 있는** 형체를 재현하면서 그것이 지닌 **항구적인** 비례를 발견하고자 노력했다. 그런 결합이 그들 예술의 가장 특징적인 면모였다. 그들은 모사물이 아닌 살아 있는 신체의 종합을 재현했다. 그들이 신체길이를 얼굴길이의 7배로 하고 얼굴길이를 코길이의 3배로 한 것은, 이런 수적 관계에서 인체비례의 종합을 식별한 때문이었다. 그들은 생명력 있는 실재를 재현했지만 그 속에서 공통되고 전형적인 형체를 찾고자 했다. 그들은 추상에서 벗어난 만큼이나 자연주의에서도 벗어나 있었다. 페리클레스 시대의 조각가들에 대해서는 소포클레스가 스스로에게 말하곤 했던 것을 말할 수 있겠다.

그들은 인간들이 그렇게 되어야 할 바대로 재현했다. 그들의 작품들 속에서 실재는 이상화되었기 때문에 그로 말미암아 그들의 작품들은 영원하며 사라져버리지 않을 것이라는 느낌을 주었을 것이다. 제욱시스는 왜 그렇게 천천히 그림을 그리느냐는 질문에 대해 "나는 영원을 그리기 때문"이라고 대답했다.

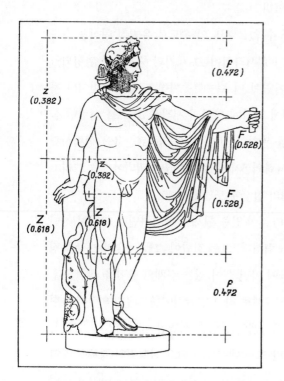
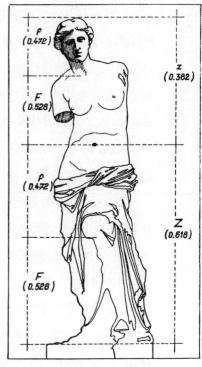

그림 19 고대 조각에서는 약 0.618:0.382가 되는 황금분할(Z, z) 및 약 0.528:0.472를 이루는 황금분할의 기능과 같은 인체비례를 발견할 수 있다. 여기에서 그런 척도들을 입증하는 데 사용된 조각상들은 벨베데레의 아폴로와 밀로의 비너스다. 측정은 소비에트의 건축가 촐토프스키에 의한 것이다.

12 척도로서의 인간　그리스 조각과 고전적 건축물의 비례의 표준율은 여러 군데에서 입증되고 있다. 여기에서 신전의 정면은 27모듈이어야 하고 인체의 길이는 7모듈이어야 한다는 것을 알게 된다. 더구나 그리스 유적들의 도량법은 한층 일반적인 규칙성을 드러내는데, 말하자면 조각상과 건축물 모두 황금분할이라는 동일한 비례에 따라 제작되었다는 것이다. 황금분할은 긴 부분과 전체의 비가 짧은 부분과 긴 부분의 비와 같은 선분할에 붙여진 명칭이다. 수학적으로 표현하면, $\frac{\sqrt{5}+1}{2} = 1:\frac{\sqrt{5}-1}{2}$ 이 된다. 황금분할은 선을 약 0.618:0.382의 비율로 분할한다. 파르테논과 같이 훌륭한 신전이나 벨데베레의 아폴로 상과 밀로의 비너스 상과 같이 유명한 조각상들도 황금분할의 원리 혹은 소위 황금분할과 유사한 0.528:0.472의 비율로 제작되었다.<u>그림19</u>

이런 도량법의 정확성에는 논란이 있을 수 있지만, 일반적으로는 일치하고 있다. 조각과 건축 모두 비슷한 비례를 가지고 있으며 조각의 비례는 살아있는 사람들의 종합적인 비례를 지향하고 있다. 그러므로 조각에서뿐만 아니라 건축에서도 고전 시대의 그리스인들이 적용했던 비례는 그들 고유의 비례였다. 즉 그들이 사용한 모든 비례는 인간이라는 척도 위에서 이루어진 것이었다.

특정 문화 시대에는 인간들이 자신들만의 고유한 비례에 대한 척도를 가장 아름답다고 여겼으며 그것에 따라 작품을 제작했다. 이것이 "고전적인" 시대들의 특징이다. 그런 시대들은 사물을 인간의 척도에 맞춤으로써 자연적인 인간의 비례를 선호하는 것이 특징이다. 그러나 인간적인 것보다 더 위대한 대상과 유기적 비례보다 더 완벽한 비례를 추구하면서 이런 형식과 비례를 피하던 시대들도 있었다. 그러므로 취미 · 비례 · 예술 및 미학

등은 변화하게 되어 있다. 고전적인 그리스 예술은 완전한 형식을 자연적 형식과, 완전한 비례를 유기적 비례와 같다고 생각하는 미학의 산물이었다. 조각에서는 그러한 미학이 직접적으로, 건축에서는 간접적으로 표현되었다. 고전적 그리스 조각은 신들을 재현하되 인간의 형상으로 재현했다. 고전적 그리스 건축은 신들을 위한 신전을 제작했지만 그들의 척도는 인간적 비례에 근거를 두고 있었다.

PAINTING

13 회화 그리스 조각은 단편적으로나마 전해지고 있지만 그리스 회화는 후손들의 기억 속에서 사라지고 조각에 가려져 빛을 잃었다. 그렇지만 회화는 고전 예술에서 중요한 위치를 차지하고 있었다. 고전 시대 이전에는 화가들이 삼차원이나 명암법 등에 대해 알지 못하고 있었고 단색화를 넘어서기란 아주 드문 일이었다. 폴리그노투스의 그림들도 그 지방 특유의 네 가지 물감으로 채색된 밑그림들이었다. 그러나 그런 원시적인 회화를 성숙한 예술로 바꾸는 데는 BC 5세기의 두어 세대만으로 충분했다.

조각과 마찬가지로 5세기의 회화는 고전적 태도의 표현이었고 유기적 형식과 인간적 척도를 특징으로 하고 있었다. 그러나 어떤 면에서는 조각과 다른 성격을 띠고 있었다. 조각보다 훨씬 더 다양하고 복잡한 주제들과 씨름했던 것이다. 파라시우스는 아테네 사람들을 미덕 및 단점들과 함께 의인화해서 그리려고 시도했고, 에우프라노로스는 기병대의 전투와 미친 척하는 오딧세우스를 그렸다. 니키아스는 동물을 그렸고, 안티필루스는 인간의 얼굴에 불꽃이 반사되는 것을 그렸던 한편, 테베의 아리스티데스는 어느 저자의 말대로 "최초로 영혼과 성격을 그렸다." 콜로폰의 디오니시우스는 인간 존재만을 그렸던 까닭에 "인물화가"로 불렸다. 팜필루스는 천둥

과 번개를 그렸는데, 플리니우스의 말대로 "그려질 수 없는 것을 그렸다 (*pinxit et quae pingi non possunt*)." 이것은 고전적 예술이 통일성이 있었음에도 불구하고 넓은 다양성을 제시했다는 것을 보여준다.

그리스인들에게는 "형식", "내용" 등의 용어가 없었지만, 그들의 예술 특히 회화는 형식과 내용의 문제를 제기했다. 제욱시스는 대중들이 회화의 솜씨를 제쳐놓고 "제재"에 열광하는 것에 분개했지만, 니키아스는 "새나 꽃" 등과 같이 사소한 것에 예술을 낭비하는 자들에 반대해서 무게 있는 주제들의 중요성을 강조했다.[12]

THE AESTHETICS OF CLASSICAL ART

14 고전적 예술의 미학　요약하자면, 고전적인 그리스 예술에 함축되어 있었던 미학은 첫째, **표준율적인** 형식의 미학이었다고 말할 수 있다. 그것은 객관적인 미와 객관적으로 완전한 비례가 존재한다는 확신에 근거를 두고 있었다. 또 비례를 수학적으로 파악하고 있었으며 객관적인 미가 수와 척도에 의존한다는 확신에 근거하고 있었다. 그러나 이 미학은 객관적이고 수학적인 성격에도 불구하고 예술가로 하여금 예술을 자기 나름대로 표현할 수 있는 충분한 **자유**의 여지를 남겼다.

둘째, 그것은 **유기적** 형식을 선호하는 특징을 가진 미학이었다. 그리고 가장 위대한 미는 형식, 비례, 그리고 인간존재의 척도 속에 나타난다는 믿음에 근거하고 있었다. 고전적인 예술은 수학적 요소와 유기적 요소 사이의 균형을 잘 유지하고 있었다. 폴리클레이토스의 표준율은 수에 표현된 유기적 형식의 표준율이었다.

셋째, 고전적 예술의 미학은 예술이 자연으로부터 미를 이끌어온다는 믿음에 의존하고 있었다는 의미에서 **실재론적**(realistic)이었다. 즉 자연의 미

를 예술미와 대립시키도록 요구할 수도 없었고 그렇게 요구당하지도 않았던 것이다.

넷째, 그것은 움직임 속에서 **정지되어 있는** 형식의 미, 균형잡히고 정지된 형식의 미에 최고의 지위를 부여하는 정적인 미학이었다. 또 풍부함보다는 **단순함**을 훨씬 더 가치 있게 평가하는 미학이기도 했다.

다섯째, 그것은 형식과 내용을 모두 포괄하는 **정신물리학적** 미, 즉 정신적이면서 물질적인 미의 미학이었다. 이런 미는 무엇보다도 영혼과 육체의 통일성과 조화 속에 위치한다.

고전적 예술에서 구현된 이런 미학은 당대의 철학자들이 정립한 미학과 상대적 대응관계를 이루었다. 즉 수학적 원리들은 피타고라스 철학에서, 정신물리학적 원리들은 소크라테스와 아리스토텔레스의 철학에 나타나는 것이다.

이 미학의 일부 특징들은 그리스인들의 예술과 예술론 속에 계속 남아 있었다. 그러나 그 외의 것들은 고전 시대와 더불어 사라져버렸다. 정지와 단순함의 미학의 경우 특히 그렇다. "고요한 위대와 고귀한 단순"은 예술의 이상으로서 오랫동안 머무르지 못했고 오래지 않아 예술가들은 풍부한 삶과 강력한 표현을 제시할 임무에 착수하기 시작했던 것이다. 객관주의자의 열망에도 꼭같은 일이 벌어졌다. 예술가들과 미학도들 모두 미의 주관적인 조건을 깨닫고 객관적인 "심메트리"주의(主義)로부터 주관적인 "에우리드미아"주의로 옮아가기 시작했던 것이다.

EVOLUTION OF CLASSICAL ART AND INTIMATIONS OF A NEW ART
15 고전적 예술의 전개와 새로운 예술의 모방 BC 5세기와 4세기는 보통 함께 고전 시대로 간주되지만, 그 두 세기간의 차이는 컸다. 첫째, 4세기에는

비례가 우선이었다. 건축에서는 보다 섬세한 이오니아 양식이 도리아 양식보다 우세했는가 하면, 조각에서는 폴리클레이토스의 표준율이 너무 과중하다고 여겨지게 되었고 에우프라노르스가 새로운 표준율을 도입하기도 했다.

둘째, 4세기에는 풍부함·색채·빛·형태·움직임 등에서 다양성이 선호되었는데, 이것을 그리스인들은 **폴리킬리아**(*polikilia*)라고 불렀다. 조형예술에서는 심적 역동주의, 정서적 긴장과 파토스 등이 증가되었다.

세 번째 변화는 미학적 관점에서 가장 중요한 것이었다. 뤼시푸스는 그것을 다음과 같이 표현했다.

> 지금까지는 사람들을 있는 그대로 재현해왔지만 나는 내가 느끼는 바대로 재현한다.

이것은 사물의 객관적인 형식을 재현하는 것에서 사물에 대한 예술가의 주관적인 인상으로 옮아가는 것이었다. 달리 말하면 그 자체로 아름다운 형식에 대한 추구에서 인간의 시각조건에 맞기 때문에 아름다워 보이는 형식으로 옮아가는 것이다.

최초로 환영주의를 채택한 무대장경(스케노그라피아 *skenographia*)을 위한 회화는 이젤 회화에 영향을 주었고, 모든 회화가 원근법적인 왜곡(스키아그라피아 *skiagraphia*)을 적용하기 시작했다. 그리스인들은 그림을 멀리서 보는 법을 배우게 되었다. 에우리피데스는 "화가처럼 뒤로 물러서라"고 말했다. 당시의 사람들은 회화가 실재를 떠나는 바로 그 순간에 실재의 환영을 준다는 사실을 인상적으로 받아들이게 되었다. 플라톤은 환영주의 회화를 용인될 수 없는 "불확실하고 기만적인" 사기로 비판했지만, 보수적인 이론가들은 예술이 주관주의와 인상주의로 전개되어나가는 것을 방해하는 데 성공하지는 못했다.

SOPHOCLES (Aristotle, Poët. 1460b 36).

1. Σοφοκλῆς ἔφη αὐτὸς μὲν οἵους δεῖ
ποιεῖν, Εὐριπίδην δὲ οἷοι εἰσι.

소포클레스(아리스토텔레스, 시학 1460b 36).

이상화와 리얼리즘

1. ⋯ 소포클레스가 말하기를, 자신은 인간들이 그래야 할 바대로 그리고, 에우리피데스는 인간들을 있는 그대로 그린다고 했다.

EURIPIDES (Plut., De Pyth. orac.
405 F).

2. ... ὁ δ' Εὐριπίδης εἰπών, ὡς «ἔρως
ποιητὴν διδάσκει, κἂν ἄμουσος ᾖ τοπρὶν»
ἐνενόησεν, ὅτι ποιητικὴν καὶ μουσικὴν ἔρως
δύναμιν οὐκ ἐντίθησιν, ἐνυπάρχουσαν δὲ κινεῖ,
καὶ ἀναθερμαίνει λανθάνουσαν καὶ ἀργοῦσαν.

에우리피데스(Plut., De Pyth. orac. 405 F).

시와 에로스

2. 에우리피데스가 "시인이 이전에 뮤즈 여신에 대해 아무 것도 몰랐다 할지라도 사랑이 그를 가르친다"고 썼을 때, 그의 생각은 사랑이 한 시인에게 시적이거나 음악적 기능을 주입시켜주지는 않는다는 것이었지만, 그런 기능이 어떤 시인에게 이미 존재하고 있을 경우에는 사랑이 그것을 자극시켜 활발하고 열정적으로 만들어준다는 것이었다.

PLATO, Convivium 196 E.

πᾶς γοῦν ποιητὴς γίγνεται, κἂν ἄμουσος
ᾖ τὸ πρίν, οὗ ἂν "Ερως ἅψηται.

플라톤, Convivium 196 E.

사랑에 닿기만 하면 이전에 음악을 몰랐던 사람들도 누구나 시인이 된다.

EURIPIDES, Bacchae 881.

3. ὅ τι καλὸν φίλον ἀεί.

에우리피데스, Bacchae 881.

3. 고귀한 것은 언제나 가치 있다.

EPICHARMUS (Stob. Eclog. II 31, 625;
frg. B 40 Diels).

4. φύσιν ἔχειν ἄριστόν ἐστι, δεύτερον δὲ
⟨μανθάνειν⟩.

에피카르모스(Stob. Eclog. II 31, 625;
frg. B 40 Diels). 재능과 배움

4. 천부적인 재능이 있다면 가장 좋고 그 다음으로 좋은 것은 배우는 것이다.

EPICHARMUS (Plut., De fort. Alex. 336b; frg. B 12, Diels).

5. νοῦς ὁρῇ καὶ νοῦς ἀκούει· τἄλλα κωφά καὶ τυφλά.

에피카르모스(Plut., De fort, Alex. 336b; frg. B 12 Diels). 깨달음

5. 마음에 눈이 있고 귀가 있다. 그 밖의 것은 모두 귀먹고 눈멀었다.

ARISTOPHANES, Ranae 1008.

6. ἀπόκριναί μοι, τίνος οὕνεκα χρή
 [θαυμάζειν ἄνδρα ποιητήν;
δεξιότητος καὶ νουθεσίας, ὅτι βελτίους τε
 [ποιοῦμεν
τοὺς ἀνθρώπους ἐν ταῖς πόλεσιν.

아리스토파네스, Ranae 1008.

도덕적 목적에 기여하는 예술

6. 내게 말해주게, 무슨 이유로 사람들은 시인을 칭송하는가? 능력과 충고 때문이지. 우리는 여러 도시에 사는 사람들을 더 나은 사람들로 만들기 때문이라네.

ARISTOPHANES, Ranae 1053-1056.

ἀλλὰ ἀποκρύπτειν χρή τὸ πονηρὸν τόν γε
 [ποιητήν,
καὶ μὴ παράγειν μηδὲ διδάσκειν. τοῖς μὲν
 [γὰρ παιδαρίοισιν
ἔστι διδάσκαλος ὅστις φράζει, τοῖς ἡβῶσιν
 [δε ποιηταί.
πάνυ δὴ δεῖ χρηστὰ λέγειν ἡμᾶς...

아리스토파네스, Ranae 1053-1056.

그렇지만 시인은 어떤 경우에도 밑에 깔린 것은 숨기고 앞으로 끌어내서 무대에 올리지 않아야 하네. 왜냐하면 어린아이들을 가르치는 것은 학교의 교사이지만 어른들을 가르치는 것은 시인이기 때문이지. 두루 살펴보면 훌륭한 것들에 대해 말해주는 것이 우리의 임무라네.

ARISTOPHANES, Thesm. 156.

7. ἃ δ᾽ οὐ κεκτήμεθα μίμησις ἤδη ταῦτα συνθηρεύεται.

아리스토파네스, Thesm. 156. 미메시스

7. 현실에 없는 것이 (시에서는) 모방으로 나타나게 된다.

PHILOSTRATUS THE YOUNGER, Imagines, Proem. (p. 4, ed. Schenkl-Reisch).

8. δοκοῦσι δε μοι παλαιοί τε καὶ σοφοὶ ἄνδρες πολλὰ ὑπὲρ συμμετρίας τῆς ἐν γραφικῇ γράψαι.

필로스트라투스(동생). 심메트리아

8. 과거에 학식 있는 자들이 회화에서의 심메트리아에 관해서 많은 것을 써놓았다고 믿는다.

LAERTIUS DIOGENES, VIII 47.

Πυθαγόραν... πρῶτον δοκοῦντα ῥυθμοῦ καὶ συμμετρίας ἐστοχάσθαι.

라에르티우스 디오게네스, VIII 47

피타고라스(레기움 출신, 조각가)가 최초로 리듬과 심메트리아를 목표로 삼았던 것 같다.

POLYCLITUS (Galen, De plac. Hipp. et
Plat. V, Müll. 425; frg. A 3, Diels).

9. [Χρύσιππος]... τὸ δὲ κάλλος οὐκ ἐν
τῇ τῶν στοιχείων, ἀλλὰ ἐν τῇ τῶν μορίων
συμμετρίᾳ συνίστασθαι νομίζει, δακτύλου πρὸς
δάκτυλον δηλονότι καὶ συμπάντων αὐτῶν πρός
τε μετακάρπιον καὶ καρπὸν καὶ τούτων πρός
πῆχυν καὶ πήχεως πρὸς βραχίονα καὶ πάντων
πρὸς πάντα, καθάπερ ἐν τῷ Πολυκλείτου
Κανόνι γέγραπται. Πάσας γάρ ἐκδιδάξας
ἡμᾶς ἐν ἐκείνῳ τῷ συγγράμματι τὰς συμμε-
τρίας τοῦ σώματος ὁ Πολύκλειτος ἔργῳ τὸν
λόγον ἐβεβαίωσε δημιουργήσας ἀνδριάντα
κατὰ τὰ τοῦ λόγου προστάγματα καὶ καλέσας
δὴ καὶ αὐτὸν τὸν ἀνδριάντα καθάπερ καὶ τὸ
σύγγραμμα Κανόνα.

폴리클레이토스(Galen, De plac. Hipp. et Plat. V,
Mull. 425; frg. A 3, Diels). 표준율

9. 크뤼시푸스는 여러 요소들의 비례가 아니라
여러 부분들의 비례 속에 미가 깃든다고 주장한
다. 즉, 폴리클레이토스의 『표준율』에 나와 있다
시피, 손가락과 손가락, 다섯 손가락과 손바닥,
손목, 손과 전박, 전박과 상박, 모든 부분들 상호
간 등등의 비례를 말한다. 폴리클레이토스는 그
논문에서 인간형상의 모든 비례에 관해 가르치
면서 실제 도판으로 자신의 이론을 확인시키고
그 이론이 지시하는 대로 조각상을 제작하여 그
것을 자신의 표준율이라 불렀다.

POLYCLITUS (Galen, De temper. I g,
Helm 42, 26; frg. A 3, Diels).

οὕτω γοῦν καὶ πλάσται καὶ γραφεῖς ἀν-
δριαντοποιοί τε καὶ ὅλως ἀγαλματοποιοί τὰ
κάλλιστα γράφουσι καὶ πλάττουσι καθ' ἕκασ-
τον εἶδος, οἷον ἄνθρωπον εὐμορφότατον ἢ ἵπ-
πον ἢ βοῦν ἢ λέοντα, τὸ μέσον ἐν ἐκείνῳ
τῷ γένει σκοποῦντες. καὶ πού τις ἐπαινεῖται
Πολυκλείτου Κανὼν ὀνομαζόμενος ἐκ τοῦ πάν-
των τῶν μορίων ἀκριβῆ τὴν πρὸς ἄλληλα
συμμετρίαν ἔχειν ὀνόματος τοιούτου τυχών.

폴리클레이토스(Galen, De temper, I g, Helm 42,
26; frg. A 3, Diels).

조각상을 제작하는 화가와 조각가들은 다양한
종류의 가장 아름다운 회화 및 조각을 만들어낸
다. 즉 그들은 가장 좋은 형태의 인간·황소·사
자 등을 가장 일반적인 데 관심을 기울이면서 만
들어내는 것이다. 결국 표준율이라고 불려지는
폴리클레이토스의 조각상은 신체 모든 부분들
상호간의 비례에서 전형적인 비례를 가지고 있
기 때문에 그런 명칭을 얻게 되었다.

POLYCLITUS (Philon, Mechan. IV, 1 p. 49,
20, R. Schöne; frg. B 2, Diels).

10. τὸ εὖ παρὰ μικρὸν διὰ πολλῶν ἀριθ-
μῶν γίνεται.

폴리클레이토스(Philon, Mecchan. IV, I p. 49, 20,
R Schone; frg. B 2, Diels). 미와 수적 관계

10. 완전함은 수많은 수적 관계들에 의존하는데,
약간의 변이가 결정적이다.

HERON (Th.-H. Martin, p. 420).

11. οὕτω γοῦν τὸν μὲν κύλινδρον κίονα,
ἐπεὶ κατεαγότα ἔμελλε θεωρήσειν καὶ μέσα
πρὸς ὄψιν στενούμενον, εὐρύτερον κατὰ ταῦτα
ποιεῖ.

헤론(Th.-H, Martin, p. 420). 시각적 환영

11. 원주모양의 기둥이 눈으로 보기에는 가운데
로 기울어져 있는 것처럼 보이기 때문에 [건축가
가] 그 부분을 더 굵게 만드는 것이다.

NICIAS (Demetrius, De eloc. 76).

12. Νικίας δ' ὁ ζωγράφος καὶ τοῦτο εὐθὺς ἔλεγεν εἶναι τῆς γραφικῆς τέχνης οὐ μικρὸν μέρος τὸ λαβόντα ὕλην εὐμεγέθη γράφειν, καὶ μὴ κατακερματίζειν τὴν τέχνην εἰς μικρά, οἷον ὀρνίθια ἢ ἄνθη, ἀλλ' ἱππομαχίας καὶ ναυμαχίας... ᾤετο γὰρ καὶ τὴν ὑπόθεσιν αὐτὴν μέρος εἶναι τῆς ζωγραφικῆς τέχνης, ὥσπερ τοὺς μύθους τῶν ποιητῶν. οὐδὲν οὖν θαυμαστόν, εἰ καὶ τοῖς λόγοις καὶ ἐκ πραγμάτων μεγάλων μεγαλοπρέπεια γένηται.

니키아스(Demetrius, De eloc. 76). 중요한 주제

12. 화가인 니키아스는 화가가 자신의 예술을 작은 새나 꽃과 같이 작은 것들로 만들어나가지 않고 처음에 어느 정도 무게 있는 주제를 선택하는 데에서는 어떤 예술적 재능도 보이지 않는다고 주장하곤 했다. 그가 말하는 올바른 주제는 해전 및 기병대의 교전 등과 같은 것들이었다 … 그의 견해는 고대의 전설이 시예술의 한 부분이듯이 주제 자체가 예술의 한 부분이라는 것이다. 그러므로 산문을 쓸 때도 훌륭한 주제를 선택해야 전체의 수준이 고양된다는 것은 당연한 일이다.

4. 미학과 철학

AESTHETICS AND PHILOSOPHY

THE FIRST PHILOSOPHERS-AESTHETICIANS

1 최초의 철학-미학자들 그리스에서 먼저 태동된 철학은 고전 시대동안 그 범위를 넓혀서 미학의 문제들까지 포함하게 되었다.[주14] 당시까지 미학은 특정 학문분야에 소속되어 있지 않았고 예술작품을 보고 들을 수 있는 모든 시민들의 능력 속에 내재되어 있을 뿐이었다. 미학이 속할 수 있는 관심 분야에 해당하는 지식의 영역은 없었다. 초기 그리스인들이 예술과 미에 관해 생각했던 것은 예술작품 자체와 시인들의 흔하지 않은 언급 등에서만 배울 수 있는 것이었다. 고전기동안 예술작품들과 시인들의 언급은 줄곧 미학적 사고의 주된 진원지가 되었지만, 그것들이 유일하거나 가장 중요한 근거는 되지 못했다. 왜냐하면 철학자들이 미학적 사고의 대변자가 되었기 때문이었다.

처음에는 철학자들이 자연의 문제에 관심을 가졌기 때문에 미학적 문제에 대해서는 의견을 표명하지 않았다. 미학적 문제에 대해 최초로 언급한 것은 피타고라스 학파의 도리아 출신 철학자들이었다. 그러나 그것조차 아마도 BC 5세기까지는 이루어지지 않았던 일이었다. 더구나 그들은 미학적 문제들을 과학적 관점에서 극히 일부만 고찰하였고 또 부분적으로는 종

주14 피타고라스 학파, 데모크리토스, 헤라클레이토스, 소피스트들과 고르기아스 등의 철학적 미학의 기원에 대한 모든 자료들은 H. Diels, *Fragmente der Vorsokratiker*(4판, 1922)에 집대성되어 있는데, 다른 문제들에 관해서는 특별히 눈에 띄지 않는다.

교적 전통에 의존하기도 했다. 이오니아 철학자들은 그 당시 완전히 자연철학에 몰두하고 있었다. 미학적 문제들을 보다 폭넓게 고찰했던 것은 그중 가장 나중에 나왔으나 가장 뛰어났던 데모크리토스였는데, 그는 이오니아 철학자들의 특징인 경험적인 방법으로 미학적 문제들에 뛰어들었다.

데모크리토스는 이미 다음 세대의 철학자들, 즉 소크라테스와 저 유명한 소피스트들에 속해 있었다. 이 세대에서는 인간의 문제들이 자연의 문제만큼이나 중요한 자리를 차지했다. 아테네는 철학의 중심이 되었다. 도리아의 사상과 이오니아의 사상간의 대립은 사라지고 아테네식의 문화와 철학의 형식으로 종합을 이루었다. 이런 종합적인 철학은 그 다음 두 세대—플라톤과 아리스토텔레스의 세대—에서 나타났다. 이 철학자들의 저작들은 고전 미학의 양대 봉우리를 이루었는데 그것은 전체 고대 미학의 두 봉우리이기도 하다.

CONSEQUENCES OF MERGING AESTHETICS WITH PHILOSOPHY

2 미학과 철학을 결합한 결과 고전 시대가 시작된 이후 대부분의 미학적 사상은 철학의 테두리 내에서 이루어졌다. 그렇게 됨으로써 두 가지 결과가 빚어졌는데, 한 가지는 긍정적이고 다른 한 가지는 부정적인 것이다. 한편으로 미학은 단독으로가 아니라 인간의 다른 주요한 문제들과 함께 결합되어 전개되었고, 다른 한편으로는 철학적 사변이 전문가적 연구를 두 번째의 지위로 강등시키려는 경향을 보이면서 미학에 대한 욕구는 충족되지 않은 채 남아 있게 되었다. 다른 학문분야들, 특히 인문학들도 처음에는 비슷한 상황이었으나 보다 먼저 철학으로부터 독립해나갔다.

처음부터 철학자들은 미학을 두 방향으로 다루었다. 하나는 현상과 개념을 분석하는 방향이었다. 데모크리토스, 소피스트들, 그리고 소크라테

스에게서 이런 분석이 많이 나타난다. 다른 한편으로는 철학자들의 체계에 따라 미학적 현상과 개념들을 형성하는 방향이 있었다. 소피스트들은 미학에 극소주의 철학을 도입했고 플라톤은 영원한 이데아와 절대적 가치들에 대한 사상과 더불어 극대주의적 사상을 도입하는 데 중요한 역할을 했다. 그 시대의 철학에는 수많은 체계들이 있었고 수많은 관점을 적용했으며 내적 논쟁이 많았는데, 그 모든 것들을 미학에 물려주었던 것이다.

예술에 대한 철학자들의 태도에도 두 방향이 있었다. 한편에는 예술가들의 경험에 의지해서 예술은 자연을 재현할 수도 있고 이상화할 수도 있다는 이론과 함께 예술의 실제를 근거로 예술이론을 정립한 철학자들이 있었다. 이 경우에는 이론이 실제를 따라간 셈이다. 다른 한편에는 예술가들에게 영향을 준 예술이론들을 주창해낸 철학자들이 있었다. 예를 들어, 건축가들과 조각가들이 표준율과 수학적 측량법을 적용한 것은 피타고라스 철학에 근거가 있었다.

이렇게 고전 시대의 미학을 고찰하는 일은 철학자들이 그들의 미학이론을 구축할 때 익숙해 있던 시와 예술에서부터 시작해야 한다. 그런 시와 예술에는 미학적 판단이 내재되어 있었다. 즉 조각에는 미에 대한 수학적 이해가, 시에는 도덕적인 이해가 내재되어 있었던 것이다. 그러나 고전 미학의 가장 중요한 부분은 철학자들의 미학에서 찾을 수 있다. 그것은 적어도 네 세대에 걸쳐 있었다. 즉 첫 번째 세대에는 피타고라스 학파의 도리아 미학이, 두 번째 세대에는 데모크리토스의 이오니아 미학 및 소피스트들과 소크라테스의 아테네 미학이, 세 번째 세대에는 플라톤의 미학이, 네 번째 세대에는 아리스토텔레스의 미학이 있었던 것이다. 거기에는 여전히 고졸적인 원시적 시도에서부터 충분히 발전된 문제와 해결에까지 위대한 사상과 정밀한 연구가 풍성하다.

5. 피타고라스 학파의 미학
PYTHAGOREAN AESTHETICS

THE PYTHAGOREAN IDEA OF PROPORTION AND MEASURE

__1 비례와 척도에 관한 피타고라스 학파의 사상__ 피타고라스 학파는 도덕적이고 종교적인 성격의 집단을 형성했지만 학문적 연구, 특히 수학분야의 연구를 수행하기도 했다. 그들은 원래 이탈리아의 도리아 식민지에서 시작되었고 창시자는 BC 6세기에 살았던 피타고라스였다. 그러나 이 학파의 학문적 업적은 피타고라스 덕분이 아니라 5세기와 4세기의 계승자들 덕분이었다. (부분적으로는 종교적이고 부분적으로는 학문적이었던) 피타고라스 학파의 두 가지 성격이 그들의 미학에 반영되어 있었다.[주15]

세계가 수학적으로 구성되어 있다는 피타고라스 학파의 철학적 개념이 미학에서 근본적인 중요성을 가지고 있었다. 아리스토텔레스는 그들이 수학에 너무 빠져 있어서 "그들은 수학의 원리가 만물의 원리라고 생각했다"고 쓴 바 있다.[1] 특히 그들은 현들의 음이 길이에 따라 소리가 달라진다는 것을 주목하고 음향학에서 수학적 질서를 세웠다. 현들의 길이가 직접적인 수적 비율을 이루고 있으면 조화로운 음을 낸다. 2:1의 비율이 되면 한 옥타브가 되고, 2:3이 되면 5도 음정이 된다. 그리고 $1 : \frac{2}{3} : \frac{1}{2}$ 의 비율이 되면 "화음"이라고 부르는 C-G-c 코드가 된다. 그래서 그들은 조화, 척도, 수라는 어려운 현상을 비례의 관점에서 설명하고 조화는 부분들의 수학적

주15 A. Delatte, *Études sur la littérature pythagoricienne*(1915).

관계에 달려 있다고 생각했다. 이것은 중요한 발견이었다. 그 덕분에 음악이 예술로 되었던 것이다. 그리스적 의미에서의 예술로 말이다.

피타고라스 학파는 미학을 독립된 학문으로 추구할 생각이 없었다. 그들에게는 조화가 우주의 한 속성이었기에 그들은 조화를 우주론의 테두리 속에서 보았다. 그들은 "미"라는 용어를 사용하지 않고, 대신 자신들이 만든 것으로 보이는 "조화"라는 용어를 채택했다. 피타고라스 학파의 필로라우스는 "조화는 뒤섞인 많은 요소들의 통일이며 서로 맞지 않는 요소들을 일치시키는 것이다"[2]라고 썼다. 어원적으로 조화는 조율 및 통일과 같은 의미이며, 구성부분들의 일치와 합일을 뜻한다. 조화가 피타고라스 학파에게 그리스적인 광범위한 의미에서 긍정적이고 아름다운 것이었던 것은 주로 이 때문이었다. 필로라우스는 "서로 같지 않고 상관도 없으며 균일하지 않게 배열된 것은 반드시 그러한 조화로 함께 결합되어야 한다"[3]고 썼다. 그들은 음들의 조화를 보다 심오한 조화의 표현으로, 사물의 구조에 내재한 내적 질서의 표현으로 간주했다.

피타고라스 학파의 이론이 지닌 본질적인 특징은 첫째, 그들이 조화와 비례(심메트리아)를 가치 있고 아름다우며 유용한 것으로서 뿐만 아니라 객관적으로 결정된 바와 같이 사물의 **객관적인** 속성으로 간주했다는 점이었다.[4] 둘째, 사물의 조화를 결정짓는 속성은 사물의 **규칙성**과 질서라는 것이다. 셋째, 조화는 특정 대상의 한 속성이 아니라 수많은 대상들의 올바른 배열이었다. 피타고라스 학파의 이론은 더 나아가, 넷째, 조화는 수·척도·비례에 의존하는 수학적이고 수적인 배열상태라고 주장했다. 이 명제는 그들의 수학적 철학에서 유래되어 그들이 음향학에서 발견한 것을 토대로 하여 피타고라스 학파의 독특한 이론을 낳았다. 그것은 또 그리스 예술, 특히 음악에도 영향을 주었고,[5] 간접적으로는 조각과 건축에도 영향을 주

었다.[6] 피타고라스 학파의 철학은 규칙성이 조화와 미를 보증해준다는 그리스적 신념을 강화시켰다. 음악에 대한 수학적 해석은 피타고라스 학파의 업적이었다. 그러나 시각예술의 표준율은 시각예술의 산술적인 측량법 및 기하학적 구성과 함께 피타고라스 학파의 사상이 낳은 결과가 아니었다.

그리스인들은 미를 가시적 세계의 한 속성이라 여겼지만 미에 대한 그들의 이론은 주로 시각예술이 아닌 음악의 영향을 받았다. 음악은 미가 비례 · 척도 · 수의 문제라는 확신을 처음으로 불러일으켰던 것이다.

THE HARMONY OF THE COSMOS

2 우주의 조화 우주가 조화롭게 구성되어 있다고 믿은 이상 피타고라스 학파는 우주를 **코스모스**(kosmos), 즉 "질서"라는 이름으로 불렀다. 그렇게 함으로써 그들은 우주론 및 우주론을 기술하기 위해 채택한 용어에 미학적 특질을 도입하였다. 그들은 우주적 조화라는 주제에 관해서는 원대한 사색에 잠겨 있었다. 모든 규칙적인 움직임은 조화로운 소리를 낸다는 입장을 갖고,[7] 그들은 우주 전체가 "천구(天球)의 음악", 즉 지속적으로 소리가 나기 때문에 우리의 귀에는 들리지 않는 협화음을 낸다고 생각했다. 이 전제에서 더 나아가 그들은 이 세계의 모양 역시 규칙적이고 조화로워야 한다는 결론에 도달했다. 그들은 천구가 그런 모양이므로 이 세계가 당연히 구형이어야 한다는 입장을 취했다. 그들의 심리학 역시 미학의 물이 들어 있었다. 그들은 영혼을 육체와 유사하다고 보고 조화롭게 구성된 영혼, 즉 부분들이 적절한 비례를 이루고 있는 영혼은 완전하다는 입장을 갖고 있었다.

비록 미가 부분들의 배열에서의 규칙성과 질서의 문제라는 보다 느슨한 의미에서이긴 하지만, 피타고라스 학파의 미학적 원리는 그리스에서 보편적으로 인정받았다. 그런 의미에서 그것이 고대 미학의 경구가 되었다고

할 수도 있겠다. 미를 수 및 수적 질서의 문제로 보는 보다 좁은 의미는 일부 예술 및 예술이론의 동향으로 남게 되었다. 첫 번째 의미에서의 미에 대해서 그리스인들은 피타고라스 학파의 용어인 **하르모니아**(*harmonia*)를 고수했고, 두 번째 의미에서의 미를 기술하기 위해서는 통상 **심메트리아**라는 용어를 사용했다.

THE ETHOS OF MUSIC

3 음악의 에토스　피타고라스 학파를 미학사에서 기억되게 만든 또 하나의 이론이 있다. 이것 역시 음악과 관계된 것이지만 성격은 완전히 달랐다. 첫 번째 이론은 음악이 비례에 근거를 두고 있다고 주장한 것이고, 두 번째 이론은 음악이 영혼에 작용하는 힘이라고 역설하는 것이다. 첫 번째 이론은 예술의 본질에 관계된 것이고, 두 번째 이론은 인간에게 미치는 예술의 효과에 관계된 것이다.

　이 이론은 말과 제스처, 그리고 음악을 통해서 실현되던 그리스인들의 표현적인 예술 "삼위일체의 **코레이아**"에 상응하는 것이었다. 그리스인들은 원래 **코레이아**가 전적으로 춤추는 사람이나 노래하는 사람 자신의 감정에 작용하는 것이라 생각했다. 그러나 피타고라스 학파는 춤의 예술과 음악의 예술이 보는 이와 듣는 이들에게 마찬가지의 효과를 낳는다는 점에 주목했다. 그들은 그것이 동작을 통해서 뿐만 아니라 동작을 보는 것을 통해서도 작용한다는 것을 깨달았다. 교양 있는 자가 격렬한 감정을 경험하기 위해서는 그저 바라보는 것만으로 충분하기 때문에 주신제의 춤을 직접 출 필요가 없다는 것을 깨달은 것이다. 나중에 그리스 음악사가인 아리스티데스 퀸틸리아누스는 이런 사상이 "고대의" 음악이론가들에게는 이미 널리 통용되고 있었다는 것을 알려준다. 그것은 분명히 피타고라스 학파를

염두에 두고 한 말이었던 것 같다. 왜냐하면 그들은 움직임, 소리, 그리고 감정간의 관계라는 관점에서 예술의 강력한 효과를 설명하고자 했기 때문이다. 움직임과 소리는 감정을 표현하고 또 감정을 불러일으키기도 한다. 소리는 영혼 속에서 반향을 찾으며 그 반향은 소리와 함께 조화를 이룬다. 이것은 한 쌍의 리라와 같다. 한쪽 리라를 치면, 옆에 있는 다른 한쪽의 리라가 반응하는 것이다.

여기에서부터 음악이 영혼에 작용할 수 있다는 결론이 나온다. 선한 음악은 영혼을 개선시킬 수 있으나 반대로 나쁜 음악은 영혼을 타락시킬 수 있다는 것이다. 그리스인들은 여기에 "영혼을 인도한다"는 뜻으로 사이코아고기아(*psychagogia*)라는 용어를 사용했다. 그래서 춤, 자세하게 말하면 음악은 "영혼을 인도하는" 힘을 가졌다고 했다.

그리스인들이 생각한 대로 음악은 영혼을 선하거나 악한 "에토스(마음의 상태)"로 인도할 수 있다. 이런 배경 하에서 그들은 음악의 에토스에 대한 연구, 즉 영혼을 인도하고 교육하는 음악의 효과에 대한 연구를 발달시켰고, 이것이 음악에 대한 그리스인들의 견해에서 항구불변한 특징이 되어 음악에 대한 수학적 해석보다 더 널리 알려지게 되었다. 이런 가르침에 맞추어 피타고라스 학파와 그들의 사상을 계승한 후대인들은 선한 음악과 사악한 음악을 구별하는 것을 크게 강조했다. 그들은 선한 음악이 법적으로 보호받아야 한다고 주문했고, 도덕적·사회적으로 중요한 것으로서 자유 및 자유에 수반되는 위험부담은 허락되어서는 안 된다고 했다.[8]

4 오르페우스적 요소: 예술을 통한 정화 음악의 힘에 관한 피타고라스 학파의 원리는 그리스 종교, 보다 정확히 말하면 오르페우스 신앙의 원천이 있었다. 이 신앙의 본질은 영혼이 그 죄 때문에 육신 속에 갇혀 있는데 영혼이 정화되면 해방될 수 있고 이 정화와 해방이 인간의 가장 중요한 목표라는 것이었다. 그 목표는 춤과 음악을 사용하는 오르페우스적 신비를 통해 도달된다. 그런데 피타고라스 학파는 다른 무엇보다도 음악이야말로 영혼을 정화한다는 사상을 도입했다. 그들은 음악 속에서 영혼을 인도하는 힘도 보았지만 영혼을 정화시키는 힘("카타르시스적" 힘)도 보았는데, 그것은 윤리적일 뿐 아니라 종교적인 것이기도 하다. 아리스토크세누스에 의하면 "피타고라스 학파"는 육체를 정화하기 위해서는 의술을, 영혼을 정화하기 위해서는 음악을 이용했다고 한다.[9] 바쿠스 축제의 음악에서 야기되는 들뜬 상태로부터 그들은 영혼이 그 영향 하에서 스스로를 해방시키고 순간적으로 육체를 떠난다는 결론을 이끌어냈다. 이런 사상과 오르페우스적 신비 간의 관계 때문에 그것을 예술이론에서의 오르페우스적 요소라 부를 수 있겠다.

5 여타의 예술들과는 다른 예술, 음악 피타고라스 학파는 모든 예술이 표현적이고 영혼을 인도하는 힘을 가졌다고 보지는 않았고 오직 음악만이 그렇다고 생각했다. 그들은 영혼에 영향을 미치는 효과적인 방법은 다른 것이 아니라 청각에 의한 것이라고 주장했다.

그렇기 때문에 그들은 음악을 예외적인 예술,[10] 즉 신들에게서 오는 선물이라 여겼다. 그들은 음악이 인간의 산물이 아니라 "자연의" 선물이라

주장했다. 리듬은 자연에 속하며 인간에게는 타고나는 것이라 했다. 인간은 임의적으로 리듬을 만들어낼 수 없으며 단지 리듬에 따르기만 하면 된다는 것이다. 영혼은 본래부터 스스로를 음악으로 표현하며 음악은 영혼의 자연스런 표현인 것이다. 그들은 리듬이 영혼(psyche)과 닮은 꼴(호모이오마타 *homoiomata*)이며 성격의 "표시"이자 표현이라고 말했다.

음악을 통한 정화 이론에 관한 피타고라스 학파의 이론은 다음과 같은 명제들로 이루어져 있었다: 1) 음악은 영혼과 영혼의 성격 · 기질 · 에토스 등의 표현이다. 2) 음악은 "자연스런" 표현이며 매우 독특하다. 3) 음악은 그것이 표현해내는 성격에 따라 선하거나 사악한 음악으로 나뉜다. 4) 영혼과 음악간의 연관성 덕분에 음악을 통해서 영혼을 개선하거나 타락시키는 등 영혼에 영향을 미칠 수 있다. 5) 그러므로 음악의 목표는 단순히 즐거움을 선사하는 것이 아니라, 아테나에우스가 후에 "음악의 목표는 즐거움이 아니라 덕에 봉사하는 것이다"라고 썼듯이 성격을 형성하는 것이다. 6) 선한 음악을 통해서 영혼은 정화되고 육신의 사슬로부터 해방될 수 있다. 7) 그러므로 음악은 여타의 예술들과는 다른 예외적이고 독특한 것이다.

6 관조 피타고라스 학파는 미학에 중요한 또 하나의 개념, 즉 관조의 개념을 입안해냈다.[11] 그들은 관조를 행위에 대립시켰는데, 말하자면 바라보는 입장과 행위하는 입장을 대립시킨 것이다. 디오게네스 라에르티우스에 의하면 피타고라스 학파는 인생을, 어떤 이는 경기에 참가하기 위해 오고 어떤 이는 사고 파는 일을 하며 또다른 이는 계속 구경만 하고 있는 게임에 비유했다. 그는 계속 구경만 하는 입장을 가장 고귀하다고 여겼는데 그 이

유는 그 입장이 명성이나 이익에 대한 관심에서 나오는 것이 아니라 지식을 얻기 위한 것이기 때문이었다. 관조의 개념은 미와 진리 모두를 보는 것이다. 나중에 가서야 진리에 대한 인식론적 관조와 미에 대한 미학적 관조가 구별지어지게 된다.

DAMON'S DOCTRINE

7 다몬의 교설 음악에 대한 종교적인 해석이 피타고라스적이고 오르페우스적 사상으로 남아 있었다면, 음악에 대한 심리학적 · 윤리적 · 교육적 해석은 그리스인들 사이에서 광범위한 인식을 얻었다. 그 해석은 피타고라스학파 및 그와 관련된 범위를 넘어서고 심지어는 도리아 국가들까지도 넘어서서 퍼져나갔다. 사실, 경험적인 이오니아 사상가들의 공격을 받기도 했다. 이오니아 사상가들에게는 그런 해석이 너무 신비적으로 비쳐졌기 때문이었다. 그러나 그들의 공격은 도리어 5세기의 아테네에서 방어자세를 취하게 만들었다.**주16** 이 단계에서 문제는 그 이론적인 의미의 일부를 상실하고 대신에 정치 · 사회적 의미를 획득하게 되었다.

다몬은 BC 5세기 중반에 왕성하게 활동했다. 그의 저술들은 남아 전하지 않지만 아레오파구스 재판소 구성원들에게 그가 보낸『전송 *Envoi*』의 내용은 알려져 있다. 사회적 · 교육적 위험 때문에 음악에 있어서의 개혁을 경계하는 내용이 담겨 있는 것이다. 그는 피타고라스 학파의 이론에 근거하여 음악과 인간의 영혼간의 연관성 및 공공 교육에서 음악이 지니는 가치를 설파했다. 적절한 리듬은 잘 정돈된 영적 삶의 징표이며 영적 조화(에

주16 피타고라스 학파의 이론에 가장 인상적으로 방어한 것이 다몬이었다. K. Jander, *Oratorum et rhetorum Graecorum nova fragmenta nuper reperta*(Rome, 1913).

우노미아 *eunomia*)를 가르쳐준다. 그는 노래하며 즐기는 행위가 청년들에게 용기와 절제뿐만 아니라 정의까지도 가르쳐준다고 주장했다. 그는 음악의 형식을 변화시키는 것은 그렇게 깊은 영향이 있기 때문에 정부체계에도 변화를 유발할 수밖에 없다고 주장했다. 음악의 정치-사회적 역할에 대한 이런 사상은 다몬 자신의 고유한 주장이라 생각할 수 있다.

다몬에 대해서는 주로 플라톤을 통해 알게 되는데, 플라톤은 다몬의 견해와 뜻을 같이 했고 다몬의 주장을 널리 알리는 데 주된 역할을 한 것으로 보인다. 피타고라스 학파의 음악 개념이 그리스의 예술이론 전체에 뚜렷한 흔적을 남긴 것 역시 플라톤의 덕분이었다. 그들의 이론이 플라톤을 통해서 한편으로는 비례·척도·수라는 기치 아래, 다른 한편으로는 영혼을 완성하고 "정화"한다는 기치 아래 전개되어나갔다. 그리스인들의 이런 초기의 미학-철학적 사상은 음악이 그리스에서 다른 모든 예술들과는 다른 예외적인 예술로 취급되고, 표현적이며 치유적인 특질을 가진 유일한 예술이었다는 사실의 원인이 되었다. 음악은—세계를 지배하는 법칙들을 드러내주기 때문에—도덕적·구원적 의미뿐 아니라 인식론적으로도 의미가 있다고 믿었던 반면, 음악에 대한 미학적 고찰은 종속적인 위치로 강등되어 있었다.

THE HERACLITEAN DOCTRINE

8 헤라클레이토스의 교설 다몬과 플라톤은 아테네에서 피타고라스 학파에 동조한 이들이었다. 그러면서 동시에 그들은 서로 다르고 대립적이었던 이오니아 문화와 철학의 대표자들이기도 했다. 그들은 피타고라스 학파로부터 단 하나의 중요한 사상, 즉 조화의 사상만을 이어받았다. 플라톤이 등장하기 수년 전에 이 사상은 동쪽으로 퍼져나가 이오니아까지 전파되었다.

그것을 이어받은 사람이 BC 5세기 초에 활약하던 에페소스의 헤라클레이토스였다. 그들은 분명히 피타고라스 학파의 대표자들과 교분을 나누었을 것이다. 주로 세계의 다양성, 변화, 그리고 대립을 강조했던 이 철학자는 세계의 통일성과 조화도 추구했다.

조화에 대한 그의 단편들 중 네 편은 남아 전한다. 첫 번째 단편에서는 조화가 다양한 음들로부터 나올 때 가장 아름답다고 말한다.[12] 두 번째 단편은 한층 더 나아가 조화가 대립하는 힘들로부터 생겨나는 것이라고 말하기까지 한다.[13] 헤라클레이토스는 조화의 예로서 활과 리라를 들었다. 활과 리라는 긴장이 크면 클수록, 다시 말해서 그것들에 작용하는 힘이 여럿으로 나뉘어지면 질수록 활은 더 효과적으로 쏘게 되고 리라 또한 더 효과적으로 소리를 낸다는 것이다. 헤라클레이토스의 세 번째 단편에 의하면 "감춰진" 조화[14]가 가시적인 조화보다 더 "강력한" 것으로 되어 있다("감춰진" 조화란 대립하는 것들로부터 생기는 조화를 뜻했던 것 같다). 마지막으로 네 번째 단편에서는 자연뿐 아니라 예술에서도 대립하는 것들로부터 협화음이 생겨나며 그것에 의해서 예술은 자연을 모방한다고 말하고 있다.[15]

조화는 피타고라스 학파에서와 마찬가지로 그의 세계관에서 매우 큰 역할을 하고 있다. 그러나 그가 거기에 수학적 성격을 부여했다는 것을 시사하는 것은 아무 데도 없다. 그는 다소 느슨하고 질적인 의미에서의 조화를 염두에 두었고 조화가 대립하는 것들에서 생겨난다는 것을 강조했다. 조화가 대립하는 것들에서 발생한다고 하는 교설이야말로 헤라클레이토스가 미학에 기여한 부분이었다.

조화의 개념은 뿌리를 내려서, 헤라클레이토스만이 아니라 나중에 이오니아 철학자들 모두가 받아들였다. 엠페도클레스는 조화가 자연의 통일성을 결정한다고 썼고, 데모크리토스는 조화가 인간의 행복을 결정한다고

했다. 그러나 그것은 미학적인 개념이었다기보다는 우주론적 혹은 윤리적 개념이었다. 그것은 기껏해야 우주론과 윤리학에 미학적 요소를 도입한 정도로 말할 수밖에 없겠다.

9 질서(코스모스)와 혼돈(카오스) 조화 및 그 반대인 부조화에 대한 그리스의 개념은 한층 더 넓은 개념에 근거를 두고 있었다. 그리스인들은 측량될 수 있고 규칙적이며 명료하고, 질서와 규칙성을 구현하는 사물들만이 이해 가능하다고 여겼다. 이해 가능한 것만이 이치에 맞는 것으로 간주되었으며, 이치에 맞는 것만이 선하고 아름다운 것으로 여겨졌다. 그러므로 그리스인들의 견해로 보자면 이치에 맞는 것, 선한 것, 그리고 아름다운 것은 질서 잡히고 규칙적이며 유한한 것과 동일하며, 불규칙하고 무한한 사물들은 혼돈, 불가해한 것, 이치에 합당하지 않은 것으로 간주되어 선할 수도 아름다울 수도 없었다. 이러한 믿음은 아주 초기부터 그리스인들의 예술 속에서 구체화되었고 또 그들의 철학 속에서 진술되고 있다. 처음에는 철학자들, 즉 피타고라스 학파에 의해 정립되었지만 사실상 그리스인들의 타고난 기질에 맞는 것이었을 것이다. 왜냐하면 그렇지 않고서야 그렇게까지 널리 받아들여지지 못했을 것이며, 수세기에 걸쳐 그들의 예술 및 미학의 원리가 될 수도 없었을 것이기 때문이다.

C 피타고라스 학파와 헤라클레이토스의 텍스트 인용

PYTHAGOREANS (Aristotle,
Metaph. A 5, 985b 23).

1. οἱ καλούμενοι Πυθαγόρειοι τῶν μα-θημάτων ἁψάμενοι πρῶτοι ταῦτα προήγαγον καὶ ἐντραφέντες ἐν αὐτοῖς τὰς τούτων ἀρχὰς τῶν ὄντων ἀρχὰς ᾠήθησαν· εἶναι πάντων... ἐπειδὴ τὰ μὲν ἄλλα τοῖς ἀριθμοῖς ἐφαίνετο τὴν φύσιν ἀφωμοιῶσθαι πᾶσαν, οἱ δ' ἀριθμοὶ πάσης τῆς φύσεως πρῶτοι, τὰ τῶν ἀριθμῶν στοιχεῖα τῶν ὄντων στοιχεῖα πάντων ὑπέλαβον εἶναι, καὶ τὸν ὅλον οὐρανὸν ἁρμονίαν εἶναι καὶ ἀριθμόν.

피타고라스 학파(Aristotle, Metaph. A 5, 985b 23).

심메트리아와 조화

1. 피타고라스 학파는 수학에 헌신했다. 그들은 최초로 수학연구를 진행시켰는데, 그 속에서 배우면서 그들은 수학의 원리가 만물의 원리라고 생각했다 … 다른 모든 것들이 본성적으로 수를 좇아 만들어진 것 같고 수가 자연 전체에서 최초의 것인 것 같으니, 그들은 수의 요소들을 만물의 요소라고 생각하고 천체가 음계이며 수라고 생각했다.

PHILOLAUS (Nicomachus, Arithm. II 19,
p. 115, 2; frg. B 10, Diels).

2. ἔστι γὰρ ἁρμονία πολυμιγέων ἕνωσις καὶ δίχα φρονεόντων συμφρόνησις.

필로라우스(Nicomachus, Arithm. II 19, p. 115, 2; frg. B 10, Diels).

2. 조화는 여러 가지 혼합된 [요소들의] 통일체이며 맞지 않는 [요소들] 사이의 합치이다.

PHILOLAUS (Stobaeus, Ecl. I 21, 7d;
frg. B 6, Diels).

3. τὰ μὲν ὦν ὁμοῖα καὶ ὁμόφυλα ἁρμο-νίας οὐδὲν ἐπεδέοντο, τὰ δὲ ἀνόμοια μηδὲ ὁμόφυλα μηδὲ ἰσοταγῆ ἀνάγκα τᾷ τοιαύτᾳ ἁρμονίᾳ συγκεκλεῖσθαι, οἵᾳ μέλλοντι ἐν κόσμῳ κατέχεσθαι.

필로라우스(Stobaeus, Ecl. I 21, 7d; frg. B 6, Diels).

3. 서로 비슷하고 연관이 있는 사물들은 조화가 필요 없다. 그러나 서로 같지 않고 상관이 없으며 균등하지 않게 배열된 사물들은 우주 내에서 지속하게 해주는 조화로 함께 결속되어야만 한다.

*PYTHAGOREANS (Stobaeus IV 1,
40 H.; frg. D 4, Diels).

4. ἡ μὲν τάξις καὶ συμμετρία καλὰ καὶ σύμφορα, ἡ δ' ἀταξία καὶ ἀσυμμετρία αἰσχρά τε καὶ ἀσύμφορα.
(Alike Jambl. Vita Pyth. 203)

피타고라스 학파(Stobaeus IV 1, 40 H.;
frg. D 4, Diels).

4. 질서와 비례는 아름답고 유용하나. 무질서하고 비례가 없는 것은 추하고 쓸모가 없다.

PHILOLAUS (Stobaeus, Ecl. I, proem. cor. 3; frg. B 11, Diels).

5. Ἴδοις δέ καὶ οὐ μόνον ἐν τοῖς δαιμο-νίοις καὶ θείοις πράγμασι τὰν τῶ ἀριθμῶ φύσιν καὶ τὰν δύναμιν ἰσχύουσαν, ἀλλὰ καὶ ἐν τοῖς ἀνθρωπικοῖς ἔργοις καὶ λόγοις πᾶσι παντᾶ καὶ κατὰ τὰς δημιουργίας τὰς τεχνικὰς πάσας καὶ κατὰ τὰν μουσικάν. ψεῦδος δὲ οὐδὲν δέχεται ἁ τῶ ἀριθμῶ φύσις οὐδὲ ἁρμονία.

필로라우스(Stobaeus, Ecl. I, proem. cor. 3; frg. B 11, Diels).

5. 수의 본질과 그 힘이 초자연적이고 신적인 존재들에서 뿐 아니라 모든 인간활동 및 말들에서도 모든 기술적 제작과 음악을 통해 작용하고 있음을 알 수 있을 것이다. 수와 조화의 본질은 거짓을 허용하지 않는다.

PYTHAGOREANS (Sextus Emp., Adv. mathem. VII 106).

6. πᾶσά γε μὴν τέχνη οὐ χωρὶς ἀναλο-γίας συνέστε· ἀναλογία δ' ἐν ἀριθμῷ κεῖται. πᾶσα ἄρα τέχνη δι' ἀριθμοῦ συνέστη... ὥστε ἀναλογία τις ἔστιν ἐν πλαστικῇ, ὁμοίως δὲ καὶ ἐν ζωγραφίᾳ, δι' ἣν ὁμοιότητα καὶ ἀπα-ραλλαξίαν κατορθοῦται. κοινῷ δὲ λόγῳ πᾶσα τέχνη ἐστὶ σύστημα ἐκ καταλήψεων, τὸ δὲ σύστημα ἀριθμός. τοίνυν ὑγιὲς τὸ ἀριθμῷ δέ πάντ' ἐπέοικε τουτέστι τῷ κρίνοντι λόγῳ καὶ ὁμοιογενεῖ τοῖς τὰ πάντα συνεστακόσιν ἀριθ-μοῖς. ταῦτα μὲν οἱ Πυθαγορικοί.

피타고라스 학파(Sextus Emp., Adv. mathem. VII 106).

6. 비례 없이는 어떤 예술도 가능하지 않은데, 비례는 수 안에 있다. 그러므로 모든 예술은 수를 통해 생겨난다 … 그래서 조각과 회화에서도 일정한 비례가 있다. 이 비례 덕분에 그것들이 완벽한 정당성을 획득한다. 일반적으로 말해서 모든 예술은 지각의 한 체계인데, 그 체계가 수다. 그러므로 "사물이 아름다운 것은 수 때문이다"라고 말할 수 있다. 그 의미는 판단할 수 있고 만물의 원리인 수와 연관되어 있는 덕분이라는 뜻이다. 이것이 피타고라스 학파가 주장한 바다.

PYTHAGOREANS (Aristotle, De coelo B 9. 290b 12).

7. γίνεσθαι φερομένων ⟨τῶν ἄστρων⟩ ἁρμονίαν, ὡς συμφώνων γινομένων τῶν ψό-φων... ὑποθέμενοι δὲ ταῦτα καὶ τὰς ταχυτῆ-τας ἐκ τῶν ἀποστάσεων ἔχειν τοὺς τῶν συμ-φωνιῶν λόγους, ἐναρμόνιόν φασι γίγνεσθαι τὴν φωνὴν φερομένων κύκλῳ τῶν ἄστρων.

피타고라스 학파(Aristotle, De coelo B 9, 290b 12).

7. … 별들의 운행이 조화를 낳는다는 이론, 즉 별들의 운행이 자아내는 소리는 조화롭다고 하는 이론 … 이러한 논의에서 출발해서 그 거리에 의해 측정된 대로 속도를 기술하는 것이 음악적 조화와 같은 비율로 되어있다. 그들은 별들의 순환운동에 의해 발생하는 소리가 조화라고 주장한다.

PYTHAGOREANS (Aristides Quintilian II 6, Jahn 42).

8. ταῦτ' οὖν ὁρῶντες ἐκ παίδων ἠνάγκα-ζον διὰ βίου μουσικὴν ἀσκεῖν καὶ μέλεσι καὶ ῥυθμοῖς καὶ χορείαις ἐχρῶντο δεδοκιμασμέ-

피타고라스 학파(Aristides Quintilian II 6, Jahn 42). 음악의 효과

8. 이런 것들[음악의 효과들]을 관찰하여 그들은 모든 사람들이 어린 시절부터 음악을 배양하는

ναις, ἔν τε ταῖς ἰδιωτικαῖς εὐφροσύναις καὶ
ταῖς δημοσίαις θείαις ἑορταῖς συνήθη μέλη
τινὰ νομοθετήσαντες, ἃ καὶ νόμους προση-
γόρευον, μηχανήν τινα εἶναι τῆς βεβαιότητος
αὐτῶν τὴν ἱερουργίαν ποιησάμενοι καὶ μένειν
δὲ ἀκίνητα διὰ τῆς προσηγορίας ἐπεφήμισαν.

것이 필수적이라는 결론을 내렸으며 그 목적을
위해 그들은 잘 검증된 멜로디·리듬·춤 등을
취했다. 그들은 공공 행사에 어떤 멜로디가 사용
될 것인지 정해서 그것을 "법칙"이라 불렀으며,
사적인 여흥을 위한 멜로디도 정했다. 그런 멜로
디들을 제의에 도입하면서 그들은 멜로디의 영
원한 형식을 확실하게 했고, 그들이 붙인 명칭으
로 그것들의 불변성을 강조했다.

PYTHAGOREANS (Iamblichus, Vita Pyth. 169).

9. χρῆσθαι δὲ καὶ ταῖς ἐπῳδαῖς πρὸς
ἔνια τῶν ἀρρωστημάτων. ὑπελάμβανον δὲ καὶ
τὴν μουσικὴν μεγάλα συμβάλλεσθαι πρὸς
ὑγιείαν, ἄν τις αὐτῇ χρῆται κατὰ τοὺς προ-
σήκοντας τρόπους. ἐχρῶντο δὲ καὶ 'Ομήρου
καὶ 'Ησιόδου λέξεσιν ἐξειλεγμέναις πρὸς ἐπα-
νόρθωσιν ψυχῶν.

피타고라스 학파(Iamblichus, Vita Pyth. 169).

9. 그들은 특정한 질병을 물리치기 위해 주문을
외웠다고 한다. 그들은 음악도 적절한 방법으로
사용될 경우 건강에 큰 영향을 준다는 입장을 가
지고 있었다. 그들은 또 영혼을 치료하기 위해 호
메로스와 헤시오도스의 구절을 이용하기도 했
다.

PYTHAGOREANS (Cramer, Anecd. Par. I 172).

ὅτι οἱ Πυθαγορικοί, ὡς ἔφη 'Αριστόξενος,
καθάρσει ἐχρῶντο τοῦ μὲν σώματος διὰ τῆς
ἰατρικῆς, τῆς δὲ ψυχῆς διὰ τῆς μουσικῆς.

피타고라스 학파(Cramer, Anecd. Par. I 172).

아리스토크세누스에 의하면, 피타고라스 학파는
육체를 정화하기 위해서는 의술을, 영혼을 정화
하기 위해서는 음악을 사용했다고 한다.

THEON OF SMYRNA, Mathematica I (Hiller, p. 12).

καὶ οἱ Πυθαγορικοὶ δέ, οἷς πολλαχῇ ἔπεται
Πλάτων, τὴν μουσικήν φασιν ἐναντίων συναρ-
μογὴν καὶ τῶν πολλῶν ἕνωσιν καὶ τῶν δίχα
φρονούντων συμφρόνησιν· οὐ γὰρ ῥυθμῶν
μόνον καὶ μέλους συντακτική, ἀλλ' ἁπλῶς
παντὸς συστήματος· τέλος γὰρ αὐτῆς τὸ
ἑνοῦν τε καὶ συναρμόζειν. καὶ γὰρ ὁ θεὸς
συναρμοστὴς τῶν διαφωνούντων, καὶ τοῦτο
μέγιστον ἔργον θεοῦ κατὰ μουσικήν τε καὶ
κατὰ ἰατρικὴν τὰ ἐχθρὰ φίλα ποιεῖν. ἐν μου-
σικῇ, φασίν, ἡ ὁμόνοια τῶν πραγμάτων, ἔτι
καὶ ἀριστοκρατία τοῦ παντός καὶ γὰρ αὕτη
ἐν κόσμῳ μὲν ἁρμονία, ἐν πόλει δ' εὐνομία,
ἐν οἴκοις δὲ σωφροσύνη γίνεσθαι πέφυκε· συ-

Theon of smyrna, Mathematica I(Hiller, p. 12).

플라톤이 뒤를 따랐던 피타고라스 학파는 여러
가지 면에서 음악을 대립하는 것들의 조화, 서로
같지 않은 것들의 통일, 적대적인 것 들의 화해로
불렀다. 왜냐하면 그들은 리듬과 멜로디뿐 아니
라 [세계의] 전 체계까지도 음악에 의존하고 있
다고 주장했기 때문인데, 음악의 대상은 통일과
조화였다. 신은 적대적인 요소들을 조화롭게 만
드는데, 사실 이것이 음악과 의술에서 신의 가장
큰 목표다. 즉 신은 적대적인 사물들을 화해시킨
다. 음악은 자연 속에 있는 사물들간에 일치의 토
대가 되며 우주 내에서 가장 훌륭한 통치의 토대

στατικὴ γάρ ἐστι καὶ ἑνωτικὴ τῶν πολλῶν·
ἡ δὲ ἐνέργεια καὶ ἡ χρῆσις, φησί, τῆς ἐπισ-
τήμης ταύτης ἐπὶ τεσσάρων γίνεται τῶν ἀν-
θρωπίνων, ψυχῆς. σώματος, οἴκου, ·:όλεως·
προσδεῖται γὰρ τῃῦτα τὰ τέσσαρα συναρ-
μογῆς καὶ συντάξεως.

가 된다. 대개 음악은 우주에서 조화의 모습으로,
국가에서는 합법적인 정부의 모습으로, 가정에
서는 양식 있는 생활방식의 모습으로 나타난다.
음악은 일치와 통일을 가져온다. 〔음악적〕 지식
의 효과와 적용은 네 가지 인간 영역에서 드러나
는데 그것은 영혼, 육체, 가정, 그리고 국가이다.
왜냐하면 조화롭고 일치되어야 할 필요가 있는
것이 이것들이기 때문이다.

PYTHAGOREANS (Strabo, X 3, 10).

10. Καὶ διὰ τοῦτο μουσικὴν ἐκάλεσε Πλά-
των καὶ ἔτι πρότερον οἱ Πυθαγόρειοι τὴν
φιλοσοφίαν, καὶ καθ᾽ ἁρμονίαν τὸν κόσμον
συνεστάναι φασί, πᾶν τὸ μουσικὸν εἶδος θεῶν
ἔργον ὑπολαμβάνοντες· οὕτω δὲ καὶ αἱ Μοῦσαι
θεαὶ καὶ Ἀπόλλων Μουσαγέτης καὶ ἡ ποιη-
τικὴ πᾶσα ὑμνητική.

피타고라스 학파(Strabo, X 3, 10).

10. 이런 점에서 플라톤 및 심지어는 그 이전 시
대의 피타고라스도 철학을 음악이라 불렀다. 그
리고 그들은 음악의 형식들은 모두 신들의 작품
이라는 입장을 취하면서 우주가 조화에 맞게 구
성되어 있다고 말한다. 또 이런 의미에서 뮤즈는
여신들이며, 아폴로는 뮤즈여신들을 이끄는 신
이다. 그리고 시는 전체적으로 신들을 찬미하는
것이다.

PYTHAGORAS (Laërt. Diog. VIII 8).

11. Καὶ τὸν βίον ἐοικέναι πανηγύρει. ὡς
οὖν εἰς ταύτην οἱ μὲν ἀγωνιούμενοι, οἱ δὲ
κατ᾽ ἐμπορίαν, οἱ δέ γε βέλτιστοι ἔρχονται
θεαταί, οὕτως ἐν τῷ βίῳ οἱ μὲν ἀνδραποδώ-
δεις, ἔφη, φύονται δόξης καὶ πλεονεξίας θη-
ραταί, οἱ δὲ φιλόσοφοι τῆς ἀληθείας.

피타고라스(Laert. diog. VIII 8). 관조의 개념

11. 그는 인생이 운동경기와 같다고 말했다. 경
기하러 가는 사람이 있는가 하면, 사업을 위해 가
는 사람도 있다. 그러나 가장 좋은 것은 구경하러
가는 사람들이다. 마찬가지로 인생에서 노예의
정신상태를 가진 사람들은 명성이나 이익을 추
구하지만 철학적인 마음가짐을 가진 사람들은
진리를 추구한다.

HERACLITUS (Aristotle, Eth. Nic. 1155b 4; frg. B 8 Diels).

12. τὸ ἀντίξουν συμφέρον καὶ ἐκ τῶν
διαφερόντων καλλίστην ἁρμονίαν καὶ πάντα
κατ᾽ ἔριν γίνεσθαι.

헤라클레이토스(Aristotle, Eth, Nic, 1155b 4; frg. B 8 Diels). 대립적인 것들의 조화

12. 서로 대립하고 있는 것이 서로 협력하고 있
는 것이며, 서로 다른 것들에서 가장 아름다운 조
화가 나온다.

HERACLITUS (Hippolytus, Refut. IX g;
B 51 Diels).

13. οὐ ξυνιᾶσιν ὅκως διαφερόμενον ἑωυτῷ
ὁμολογέει· παλίντροπος ἁρμονίη ὅκωσπερ τόξου
καὶ λύρης.

헤라클레이토스(Hippolytus, Refut. IX g;
B 51 Diels).

13. [사람들은] 서로 다른 것들이 어떻게 일치하
게 되는지 이해하지 못한다. 조화는 활과 리라의
경우처럼 서로 대립되는 긴장으로 이루어져 있
다.

HERACLITUS (Hippolytus, Refut. IX g;
frg. B 54 Diels).

14. ἁρμονίη ἀφανὴς φανερῆς κρείττων.

헤라클레이토스(Hippolytus, Refut. IX g;
frg. B 54 Diels).

14. 숨겨진 조화가 가시적인 조화보다 더 강하다
[혹은 더 훌륭하다].

HERACLITUS (Pseudo-Aristotle,
De mundo, 396b 7).

15. ἴσως δὲ τῶν ἐναντίων ἡ φύσις γλί-
χεται καὶ ἐκ τούτων ἀποτελεῖ τὸ σύμφωνον,
οὐκ ἐκ τῶν ὁμοίων·... ἔοικε δὲ καὶ ἡ τέχνη
τὴν φύσιν μιμουμένη τοῦτο ποιεῖν.

헤라클레이토스(Pseudo-Aristotle, De mundo,
396b 7).

15. 그러나 어쩌면 자연은 사실상 대립적인 것들
을 좋아하는지도 모른다. 자연이 조화를 이루어
내는 것은 유사한 사물들에서부터가 아니라 대
립적인 것들로부터이다. 예술이 자연을 모방함
으로써 그런 일을 하는 것도 마찬가지다.

6. 데모크리토스의 미학
THE AESTHETICS OF DEMOCRITUS

THE AESTHETIC WRITINGS OF DEMOCRITUS

1 데모크리토스의 미학적 저술들 이오니아 철학자들이 그리스에서 최초의 철학 학파를 형성했고 데모크리토스가 그중 한 사람이었지만, 그는 그 학파의 마지막 시기를 대표했으며 연대기적으로나 본질적으로나 고졸기 철학자는 아니었다. 그의 생애에 관해서는 논란이 많지만, 그는 BC 4세기 초에도 여전히 생존해 있었고 프로타고라스와 소크라테스보다 더 오래 살았으며 절정기의 플라톤과 동시대인이었던 것으로 알려져 있다.

유물론 · 결정론 · 경험주의 등에 경도되어 있던 이오니아 철학자들 중에서 그는 가장 확신에 찬 유물론자 · 결정론자 · 경험주의자였다. 이것은 예술에 관한 그의 사상에서 분명히 나타난다.

그는 매우 다양한 주제에 관해 저술활동을 했고 많은 분야에서 학문적 연구를 창시했거나 진행시킴으로써 철학자일 뿐만 아니라 박식가이기도 했다. 그가 고찰했던 주제들 중 하나가 시와 예술의 이론이었다. 후에 트라실루스가 집대성한 4부로 된 그의 저술들 중에서 이 부분이 열 번째와 열한 번째의 절반을 차지한다. 그가 이 주제를 고찰했던 텍스트는『리듬과 조화에 관하여』,『시에 관하여』,『말의 아름다움에 관하여』,『소리가 좋은 글자와 소리가 나쁜 글자들에 관하여』,『호메로스에 관하여』,『노래 부르기에 관하여』등이다. 이 모든 저술들은 사라져버리고 그 제목들과 작은 단편들만이 남아 전하고 있다. 그러나 이것으로 보아 시에 관한 이론뿐만 아

니라 그는 순수예술에 관한 이론도 연구했던 것을 알 수 있다. 후에 그리스 역사가들은 그를 미학을 창시한 학자로 간주했다. 어쨌든 그는 미보다는 예술들에 연관된 세부적인 연구들을 처음 시작한 인물이었다. 이 분야에 관한 그의 광범위한 연구에 대해서는 우연히 남아 전하는 몇몇 사상만을 알 수 있을 뿐이다.

ART AND NATURE

2 예술과 자연 예술에 관한 데모크리토스의 일반적인 사상들 중 하나는 자연에 대한 의존성과 관련이 있다. 데모크리토스는 이렇게 말했다.

> 우리는 근본적인 중요성이라는 점에서 〔동물들의〕 제자들이다. 직조와 수선에서는 거미의 제자이며, 집을 짓는 일에서는 제비의 제자이고, 노래를 흉내내는 데 있어서는 달콤한 목소리의 백조와 나이팅게일의 제자인 것이다.[1]

여기서 데모크리토스는 예술에 의한 자연의 "모방"에 대해 말하고 **미메시스**라는 용어를 사용한다. 그러나 **코레이아**에서의 모방이라거나 배우가 감정을 모방한다는 의미에서가 아니라, 자연이 활동하는 방법을 모방한다는 의미에서였다. 이 두 번째의 의미는 첫 번째의 의미와 사뭇 다르다. 첫 번째 것은 춤과 음악에서의 모방이지만, 두 번째 것은 건축과 직조에서의 모방이다. 세 번째 개념, 즉 회화와 언어에서 외양을 모방한다는 개념은 머지않아 가장 일반적으로 되는 것인데 그 당시까지는 아직 그리스인들에게 알려져 있지 않았다.

데모크리토스가 자연의 방식을 모방하는 예술개념을 생각했던 최초의 인물은 아니었을 것이다. 헤라클레이토스도 그 개념을 분명히 알고 있

었던 것 같다. 왜냐하면 그가 몸담았던 집단에서 발기한『음식물섭취에 관하여』라는 논문에 그 개념이 나오기 때문이다. 그리스인들은 그것을 따랐고 요리법을 예로 들어 그것을 그림으로 나타내어 유기체에 의해 영양분이 소화되는 것을 모방하는 과정을 통해 음식이 준비되는 것을 보여주었다. 그들이 "예술은 자연을 모방함으로써 그 임무를 수행한다"고 썼을 때 염두에 두었던 것이 바로 이것이었다. 헤라클레이토스에게서도 상응하는 개념이 나온다. "예술들은 … 인간의 본질과 같다"[2]고 한 것이 그것이다.

데모크리토스 역시 미와 자연 사이의 또다른 연관성에 관심을 두었다. 그는 미에 대해 유능하고 미를 추구하는 사람들이 있다는 사실 역시 자연의 선물이라고 생각했다.[3]

THE JOYS OF ART

3 예술의 즐거움 데모크리토스의 사상 중에는 예술의 효과에 관심을 둔 것도 있었다. 그는 "큰 즐거움은 아름다운 작품들을 보는 데서 생긴다"[4]고 주장했다. 이런 진술에는 **미와 관조**, 그리고 **즐거움**의 개념들 사이의 연관성에 대한 초기의 인식이 담겨 있다. 쾌락주의자였고—미와 예술까지를 포함해서—만물을 그것이 제공하는 즐거움의 관점에서 보았던 데모크리토스에 의해서 그런 진술이 나왔을 것이라는 사실은 놀랄 일이 못된다.

INSPIRATION

4 영감 그의 다음 개념은 창조적 예술과 특히 시의 기원에 관련된 것이었다. 키케로와 호라티우스가 그랬듯이 그는 "정열로 불타오르지 않는 사람은 훌륭한 시인이 될 수 없다"[5]고 주장했다. 그리고 더 강렬하게 "광기 (*furor*)의 상태가 되지 않고서는 위대한 시인이 될 수 없다"[6]고 하기도 했다.

"취하지 않은 감각의 시인은"[7] 헬리콘 산에서 추방될 것이라고도 했다. 그가 정상적인 상태와는 다른 특별한 정신상태에서 시적 창조성이 나온다고 생각했다는 것을 이런 발언들이 입증해준다.

데모크리토스의 이런 개념들은 후에 자주 상기되고 다양하게 해석되었다. 초기 교부(敎父)들 중 한 사람인 알렉산드리아의 클레멘트는 데모크리토스를 따라서 시적 창조는 초자연적인 "신적 영감"[8]에 의해 인도된다고 썼다. 그러나 그의 철학과 갈등을 일으키는 것이 바로 이런 해석이다. 왜냐하면 데모크리토스는 단순히 자연현상들을 인식하고 그것들을 순전히 기계론적으로 간주했기 때문이다. 그는 지각을 기계론적으로 감각에 대한 사물들의 기계적인 행위의 결과로 해석했다. 그리고 아리스토텔레스가 기록한 대로 그는 시인의 마음속에서 발생하는 시적 이미지들에도 동일한 해석을 적용했다. 그래서 그는 시적 창조를 초자연적 힘에 의해 인도되는 것으로 보지 않고 오히려 반대로 시적 창조를 기계적인 힘에 종속되는 것으로 제시하려 했던 것이다. 시인들이 그들의 창조성을 뮤즈 여신들의 영감에서 끌어낸다고 하는 전통적인 믿음을 깨고 나간 것이 바로 이런 새로운 태도였다.

그에게는 창조가 세계의 다른 모든 일처럼 하나의 기계적인 과정이었지만 예외적인 환경에서만 발생하는 것이었다. 그런 환경은 초자연적인 것은 아니지만 적어도 초정상적인 것이기는 했던 것이 사실이다. 그는 최초로 시인들이 신들에 의해 영감을 받을 필요가 있다는 것을 부인했지만, 시인들에게 영감이 전혀 필요없다고 결론을 짓지는 않았다. 그는 영감이 자연적인 것으로 간주될 수도 있다고 주장했다. 그는 초자연적인 것과 시에 대한 지적인 개념에 대해서도 꼭같이 반대입장을 취했다. 그는 시가 "영혼이 불타오를 때"에만 가능한 것이라고 생각했다. 이런 점에서 그는 플라톤

과 의견이 같았는데, 그렇지 않았으면 플라톤과는 거의 완전히 달랐을 것이다.

그러나 그가 조형예술을 유사한 방법, 즉 "영감", "열정", 그리고 "영혼의 불타오름" 등의 관점에서 설명했던 흔적은 없다. 그는 시와 예술간에 유사성보다는 차이를 더 확실히 인식했던 시대에 속해 있었다. 그 당시 다른 그리스인들과 마찬가지로 그에게는 시가 영감의 문제였으므로 결코 예술이 아니었던 때문이었다.

DEFORMATION IN ART

5 예술에서의 변형 데모크리토스가 예술에 적용했던 또 하나의 개념이 있었다. 그것은 당시의 회화, 특히 무대회화의 유파와 연관되어 있었다. 그리스의 극장에서는 관객들이 장식물을 멀리서 보게 되어 있었기 때문에 장식물들이 원근법상 변형되어 보였다. 그래서 데모크리토스는 어떻게 하면 그러한 변형을 바로 잡아서 해가 없게 만들까를 고심했다. 비트루비우스는 그가 자연법칙에 따라 광선이 어떻게 발산되고 시각에 어떻게 영향을 주는지, 그리고 불분명하게 그려진 건축의 장면을 어떻게 분명한 그림으로 바꿀 것인지, 이차원적인 형상들을 어떻게 부조로 나타나게 할 것인지를 탐구했다고 말한다.[9]

데모크리토스의 철학은 감각적 특질들을 감각의 주관적인 반응으로 간주하고 특히 색채를 눈의 반응으로 취급했기 때문에 이 문제에 특별히 관심을 가졌던 것으로 보인다. 그는 전통주의자들과는 반대로 장경화가들의 변형이 정당화될 수 있다고 여겼다. 왜냐하면 장경화가들은 관객들이 사물을 실제 그대로의 모습대로 보게 만들려고 노력했기 때문이다. 어떤 경우에든 데모크리토스는 그의 전체적인 철학적 조망에 맞게 예술가들이

추구하는 목표에 따라 예술가를 가르치지 않고 그들이 목표를 성취하기 위해 적용해야 하는 수단에 따라 가르쳤다. 그는 예술에 관한 법을 제정하기보다는 예술을 분석하고자 하는 그런 미학자들의 모범이었다. 플라톤은 반대파의 모범으로 부상하게 될 것이었다.

PRIMARY COLOURS

6 일차색들 우리에게 전해내려온 데모크리토스의 몇몇 다른 사상들은 회화에 관련된 것이었다. 그는 우리가 아는 모든 색채들이 환원될 수 있는 일차색들을 발견하는 데 몰두했다. 그 스스로 제시한 이 문제는 사물의 다양한 성질을 몇 개의 원자 유형으로 축소시킨 그의 철학의 일반적 경향과도 잘 맞았다.

그러나 그가 이 문제에 관심을 가졌던 당시 유일의 철학자는 아니었다. 피타고라스 학파와 엠페도클레스도 이 문제에 대해 논의했다. 하나의 문제로서 그것은 주로 광학에 속했지만 예술이론에도 침범해왔다. 엠페도클레스와 마찬가지로 데모크리토스는 흰색·검정색·빨간색·노란색의 네 가지 기본 색채를 구별했다.[10] 그의 목록은 당시 화가들의 팔레트와 일치하는 것이었다.

MUSIC A MATTER OF LUXURY

7 사치의 문제로서의 음악 데모크리토스는 음악에 대한 견해도 표명했는데 대부분의 그리스인들이 가졌던 신비적 태도에 반대하는 입장이긴 했지만 그의 견해는 부정적이었다. 필로데무스는 이렇게 말했다. "모든 옛 철학자들 가운데 가장 과학적인 마인드를 가졌을 뿐 아니라 역사적 연구에도 적극적이었던 데모크리토스는 음악이 최근에 발전했다고 말했으며, 음악

이 필요성에서 나온 것이 아니라 사치의 결과라고 말함으로써 자신의 주장을 뒷받침한다."[11] 이것은, 첫째 데모크리토스에 의하면 음악이 인간의 근본적인 활동 중의 하나가 아니라는 뜻이며, 둘째 음악이 필요성이 아니라 사치에서 나온 결과라는 의미이다. 당시의 표현대로 말하면, 음악은 자연의 산물이 아니라 인간의 고안물이라고 말할 수 있다. 데모크리토스의 직접적인 혹은 거리가 먼 제자들 모두가 그리스 전통과의 직접적인 갈등을 빚으면서 음악에 대한 이런 식의 냉정한 견해를 계속 방어했다.

MEASURE, THE HEART AND SIMPLICITY

8 척도, 가슴, 그리고 단순함 오랫동안 그리스 사상의 최전선에 있었던 "올바른 척도"의 이론은 데모크리토스에게서도 나타났다. 이 이론은 그리스인들 사이에 일반적으로 퍼져 있었으므로 시인들과 냉정한 철학자들 사이에서도 이런 면에서 일치가 이루어졌다. 다른 그리스인들과 마찬가지로 데모크리토스는 예술과 미를 포함한 모든 인간 활동들과 산물들에 있어서 중용을 높이 평가했다.[12] 그러나 그는 이 경우에도 그의 철학의 특징인 쾌락주의적 색채를 자신의 사상에 가미했다. "누구든지 척도의 한계를 넘어서면 가장 유쾌한 사물도 가장 불쾌하게 되어버릴 것이다."[13]

남아 전하는 데모크리토스 저술의 단편들은 그의 태도의 다방면성을 입증해주고 있다. 그는 정신적인 미와 신체적 미 모두를 인정했고, 신체적인 미도 지성의 요소가 없다면 한갓 동물의 미에 불과하다고 썼다.[14] 그는 미가 감각에만 호소하거나 지성, 즉 정서가 아니라 그의 표현대로 "가슴이 없는"[15] 지성에만 호소할 경우 불완전하다는 것을 깨닫고 미에서 이성적인 요소 이외에 정서적인 요소도 인정했다.

그의 저술 중 남아 전하는 단편들은 그의 취향을 넌지시 알려준다. 단

편들 중 하나에서는 "장식에 있어서는 단순함이 아름답다"는 말이 나온다. 그러나 그것은 그만의 취향이 아니라 그 당시의 취미이기도 했는데, 데모크리토스의 이 단편이 고전기 그리스 예술의 모토가 될 수 있을 것이다.[16]

SUMMARY

9 요약 비록 데모크리토스의 저술들은 사라지고 단편들만 남아 있긴 하지만, 후세 저술가들의 인용과 요약 덕분에 미학에 대한 그의 견해에 대해 일반적으로는 알 수가 있다. 1) 그의 입장은 경험주의자 및 유물주의자의 입장이었는데, 그런 입장은 우선 그가 미보다는 예술이론에 더 관심을 갖고 있었다는 사실에서 드러난다. 2) 예술에 관한 한 그는 규정하기보다는 기술하기에 더 관심을 가지고 있었고 개념형성보다는 사실정립에 더 관심이 많았다. 3) 그는 예술을 인간의 자연적 능력이 성취한 것으로 간주했다. 그는 예술이 신적 영감과는 무관하게 생겨나는 것이며, 자연은 예술의 모델이 되고 즐거움이 예술의 목표가 되며, 더구나 이것이 그리스인들이 예외적인 예술로 취급했던 음악을 포함한 모든 예술에 적용된다고 믿었다.

데모크리토스가 미학에서 취한 입장은 새롭고 시인들 및 일반사람들이 취했던 고졸기적 입장과는 다른 것이었다. 수학적이지도 신비하지도 않았기 때문에 피타고라스 학파의 입장과도 달랐다. 그것은 미학사에 나타난 첫 번째 계몽주의의 한 표현이었다. 그러나 거의 동시에 계몽주의의 또다른 국면이 소피스트들에 의해 드러나게 되었다. 데모크리토스의 주의 깊고 억제된 미학은 일반적인 이론들을 삼가는 경향이 있었지만, 소피스트들은 최소주의적인 예술이론들과 함께 등장했다.

DEMOCRITUS (Plutarch, De sollert. anim. 20, 974 A.).

1. ἀποφαίνει μαθητὰς ἐν τοῖς μεγίστοις γεγονότας ἡμᾶς· ἀράχνης ἐν ὑφαντικῇ καὶ ἀκεστικῇ, χελιδόνος ἐν οἰκοδομίᾳ καὶ τῶν λιγυρῶν, κύκνου καὶ ἀηδόνος ἐν ᾠδῇ κατὰ μίμησιν.

데모크리토스(Plutarch, De sollert. anim. 20, 974 A). 예술과 자연

1 … 우리는 근본적인 중요성이라는 점에서 [동물들의] 제자들이다. 직조와 수선에서는 거미의 제자이며, 집을 짓는 일에서는 제비의 제자이고, 노래를 흉내내는 데 있어서는 달콤한 목소리의 백조와 나이팅게일의 제자인 것이다.

HERACLITEAN SCHOOL (Hippocrates, De victu I 11).

2. οἱ δὲ ἄνθρωποι ἐκ τῶν φανερῶν τὰ ἀφανέα σκέπτεσθαι οὐκ ἐπίστανται. τέχνῃσι γὰρ χρεόμενοι ὁμοίῃσιν ἀνθρωπίνῃ φύσει οὐ γινώσκουσιν.

헤라클레이토스 학파(Hippocrates, De victu I 11).

2. 그러나 인간들은 가시적인 것을 통해 비가시적인 것을 관찰하는 법을 이해하지 못한다. 왜냐하면 그들이 적용하는 예술들은 인간의 본질과 같지만 그래도 그들은 그것을 알지 못하기 때문이다.

DEMOCRITUS (Democrates, Sent. 22; frg. B 56 Diels).

3. τὰ καλὰ γνωρίζουσι καὶ ζηλοῦσιν οἱ εὐφυέες πρὸς αὐτά.

데모크리토스(Democrates, Sent. 22; frg. B 56 Diels).

3. 고귀한 행위는 자연적으로 선한 성질의 사람들에게 인정받고 그들과 동격을 이룬다.

DEMOCRITUS (Stobaeus, Flor. III 3, 46; frg. B 194 Diels).

4. αἱ μεγάλαι τέρψεις ἀπὸ τοῦ θεᾶσθαι τὰ καλὰ τῶν ἔργων γίνονται.

데모크리토스(Stobaeus, Flor. III 3, 46; frg. B 194 Diels). 예술의 즐거움

4. 큰 즐거움은 아름다운 작품들을 보는 데서 온다.

DEMOCRITUS (Cicero, De orat. II 46, 194).

5. Saepe enim audivi poëtam bonum neminem (id quod a Democrito et Platone in scriptis relictum esse dicunt) sine inflammatione animorum exsistere posse et sine quodam adflatu quasi furoris.

데모크리토스(Cicero, De ort. II 46, 194). 영감

5. 데모크리토스와 플라톤이 기록으로 남겼다시피 — 정열로 불타오르지 않고 광기와 같은 것으로 영감을 받지 못하는 사람은 누구라도 훌륭한 시인이 될 수 없다고 들었다.

DEMOCRITUS (Cicero, De divin. I 38, 80).

6. Negat enim sine furore Democritus quemquam poëtam magnum esse posse, quod idem dicit Plato.

데모크리토스(Cicero, De divin. I 38, 80).

6. 데모크리토스는 광기의 상태가 되지 않고서는 어떤 사람도 위대한 시인이 될 수 없다고 말하며, 플라톤도 같은 말을 한다.

DEMOCRITUS (Horace, De art. poët. 295).

7. Ingenium misera quia fortunatius arte Credit et excludit sanos Helicone poëtas Democritus.

데모크리토스(Horace, De art. poet. 295).

7. 데모크리토스는 타고난 재능이 초라한 기교보다 더 큰 혜택이며 취하지 않은 감각을 가진 시인들은 헬리콘 산에서 추방된다고 믿고 있다.

DEMOCRITUS (Clement of Alex., Strom. VI 168; frg. B 18 Diels).

8. Καὶ ὁ Δημόκριτος ὁμοίως: «ποιητής δὲ ἄσσα μὲν ἂν γράφῃ μετ᾽ ἐνθουσιασμοῦ καὶ ἱεροῦ πνεύματος, καλὰ κάρτα ἐστίν».

데모크리토스(Clement of Alex., Strom. VI 168; frg. B 18 Diels).

8. 시인이 열정과 신적 영감을 가지고 쓰는 것이 가장 아름답다.

DEMOCRITUS ET ANAXAGORAS (Vitruvius, De architectura VII pr. 11).

9. Primum Agatharchus Athenis Aeschylo docente tragoediam scaenam fecit et de ea commentarium reliquit. Ex eo moniti Democritus et Anaxagoras de eadem re scripserunt quemadmodum oporteat ad aciem oculorum radiorumque extentionem certo loco centro constituto lineas ratione naturali respondere, uti de certa re certae imagines aedificiorum in scaenarum picturis redderent speciem et quae in directis planisque frontibus sint figurata, alia abscedentia, alia prominentia esse videantur.

데모크리토스와 아낙사고라스(Vitruvius, De architectura VII pr. 11). 광학적 변형

9 ⋯ 우선: 아이스킬로스가 비극을 공연하고 있었을 때 아테네의 아가타르쿠스는 무대를 관리하고 연극에 대한 논평을 쓰고 있었다. 그의 말을 이어 데모크리토스와 아낙사고라스는 방법을 보여주기 위해 같은 주제에 관해 썼다. 만약 외부를 향하는 눈의 시선과 빛의 투사를 위해 중앙을 고정시키게 된다면, 우리는 불확실한 대상, 불확실한 영상들을 가지고 무대장경에서 건축물인 것처럼 보일 수 있도록 하고, 수직 혹은 평면에 그려진 것이 어떻게 어느 부분은 나오고 어느 부분은 들어가게 보이도록 하는지 자연의 법칙을 좇아가는 노선을 따라가야 한다.

DEMOCRITUS (Theophrastus, De sens. 73; frg. B 135 Diels³, 46).

10. τῶν δὲ χρωμάτων ἁπλᾶ μὲν λέγει τέτταρα.

데모크리토스(Theophrastus, De sens. 73; frg. B 135 Diels, 46). 일차색들

10. 단순한 색채들은 네 가지라고 그는 말한다.

EMPEDOCLES (Aëtius, Plac. I 15, 3; frg. A 92 Diels).

'Εμπεδοκλῆς χρῶμα εἶναι ἀπεφαίνετο τὸ τοῖς πόροις τῆς ὄψεως ἐναρμόττον. τέτταρα δὲ τοῖς στοιχείοις ἰσάριθμα, λευκὸν, μέλαν, ἐρυθρὸν, ὠχρόν.

엠페도클레스(Aetius, Plac. I 15, 3; frg. A 92 Diels).

엠페도클레스는 색채가 눈의 동공에 대응하는 것이라고 주장했다. 그 요소들의 수에 대응하는 네 가지 색채가 있는데 흰색 · 검정색 · 빨간색, 그리고 노란색이다.

DEMOCRITUS (Philodemus, De musica, Kemke 108, 29).

11. Δημόκριτος μὲν τοίνυν, ἀνὴρ οὐ φυσιολογώτατος μόνον τῶν ἀρχαίων, ἀλλὰ καὶ τῶν ἱστορουμένων οὐδενὸς ἧττον πολυπράγμων, μουσικήν φησι νεωτέραν εἶναι καὶ τὴν αἰτίαν ἀποδίδωσι λέγων μὴ ἀποκρῖναι τἀναγκαῖον, ἀλλὰ ἐκ τοῦ περιεῦντος ἤδη γενέσθαι.

데모크리토스(Philodemus, De musica, Kemke 108, 29). 음악

11. 모든 옛 철학자들 가운데 가장 과학적인 마인드를 가졌을 뿐 아니라 역사적 연구에도 적극적이었던 데모크리토스는 음악이 최근에 발전했다고 말했으며, 음악이 필요성에서 나온 것이 아니라 사치의 결과라고 말함으로써 자신의 주장을 뒷받침한다.

DEMOCRITUS (Democrates, Sent. 68; frg. B 102 Diels).

12. καλόν ἐν παντὶ τὸ ἴσον· ὑπερβολὴ δὲ καὶ ἔλλειψις οὔ μοι δοκεῖ.

데모크리토스(Democrates, Sent. 68; frg. B 102 Diels). 중용

12. 모든 사물들에 있어서 균등한 것이 공정한 것이지, 지나치거나 모자란 것은 공정치 않다고 생각한다.

DEMOCRITUS (Stobaeus, Flor. III 17, 38; frg. B 23 Diels).

13. εἰ τις ὑπερβάλλοι τὸ μέτριον, τὰ ἐπιτερπέστατα ἀτερπέστατα ἂν γίγνοιτο.

데모크리토스(Stobaeus, Flor. III 17, 38; frg. B 23 Diels).

13. 누구든지 척도의 한계를 넘어서면 가장 유쾌한 사물도 가장 불쾌하게 되어버릴 것이다.

DEMOCRITUS (Democrates, Sent. 71; frg. B 105 Diels).

14. σώματος κάλλος ζῳῶδες, ἢν μὴ νοῦς ὑπῇ.

데모크리토스(Democrates, Sent. 71; frg. B 105 Diels). 지성미

14. 지성이 없는 신체적인 미는 [한갓] 동물적인 것에 불과하다.

DEMOCRITUS (Stobaeus, Flor. III 4, 69; frg. B 195 Diels).

15. εἴδωλα ἐσθῆτι καὶ κόσμῳ διαπρεπέα πρὸς θεωρίην, ἀλλὰ καρδίης κενέα.

데모크리토스(Stobaeus, Flor. III 4, 69; frg. B 195 Diels). 미와 정서

15. 의상과 장식이 눈에 띄는 영상들은 가슴이 없는 것이다.

DEMOCRITUS (Stobaeus, Flor. IV 23, 38; frg. B 274 Diels).

16. καλόν δὲ καὶ κόσμου λιτότης.

데모크리토스(Stobaeus, Flor. IV 23, 38; frg. B 274 Diels). 단순함의 미

16. 장식이 부족한 것도 아름답다.

7. 소피스트들과 소크라테스의 미학

THE AESTHETICS OF THE SOPHISTS AND OF SOCRATES

I **THE SOPHISTS**

1 소피스트들 BC 5세기 중엽 그리스인들의 학문 연구는 그들이 처음에 몰두했던 자연을 넘어서서 인간의 기능 및 산물들과 함께 인간 연구를 포함하게 되었다. 이런 변화의 주된 매개자들은 아테네의 소피스트들이었다. 소피스트라는 명칭은 어른들의 교사를 직업으로 삼고 사회철학자를 사명으로 삼았던 사람들 집단에 붙여진 이름이다.주17 그들 중 가장 철학적인 인물은 피타고라스(481-411? BC)였는데 소피스트들의 주된 사상들이 그에게서 나왔다. 직업상 소피스트가 아니었지만 그들과 견해를 같이 했던 고르기아스도 유사한 사상들을 정립했고, 전문 변론가였던 이소크라테스도 비슷한 견해를 표명했다.주18

소피스트들은 주로 도덕성 · 법 · 종교에 관심을 가졌지만 예술의 문제에도 관심을 가지고 있었다. 그들의 연구는 그들이 다룬 주제뿐 아니라 경험적인 방식에서도 두드러졌다. 소피스트들의 활동이 보여준 첫 번째 특징이 철학적 관심사를 자연에서 인간 문화로 옮아간 것, 즉 철학의 **인간화**라면, 두 번째 특징은 일반적 주장에서 보다 상세한 관찰로 옮아간 것, 즉

주17 M. Untersteiner, *Sofisti, testimonianze e frgmmenti*(1949).

18 E. Mikkola, *Isokrates, seine Anschauungen im Lichte seiner Schriften,*(Helsinki, 1954).

철학의 개별화(particularisation)였다. 세 번째 특징은 결과의 **상대주의적** 성격이었다. 즉 연구 속에 인간의 산물들을 포함시키면서 그들은 이 산물들이 상대적이며 수많은 요인들에 의지한다는 사실을 간과하지 않았던 것이다. 이 상대주의는 미와 예술에 대한 그들의 이론에서도 나타나는데, 그들이 미와 예술이론 분야에서 상대주의적 흐름을 창시했던 것이다.

소피스트들의 저술들, 그중에서도 특히 지도자격이었던 프로타고라스의 저술들 중 불과 몇 개의 단편들만이 남아 전하고 있다. 유일하게 좀더 폭넓은 저술이 전해지는 것으로는 익명의 소피스트가 쓴 『디아렉시스 *Dialexis*』 혹은 『디소이 로고이 *Dissoi logoi*』라는 제목의 저술이 있을 뿐이다. 고르기아스의 것으로, 『헬레나의 방어』라는 제목으로 알려진 예술에 관한 좀 긴 텍스트도 있기는 하다. 변론에 관한 이소크라테스의 의견들도 알려져 있다. 논쟁을 담은 플라톤의 대화편들 역시 소피스트들의 미학적 견해들에 관한 정보를 전해주는 창구가 될 수 있다.

소피스트들이 가졌던 관심사의 본질은 그들의 견해가 미보다는 예술이론을 다루었다는 사실에 기인한다. 그들은 예술과 자연, 실용예술과 즐거움을 주는 예술, 형식과 내용, 재능과 교육 등 새롭고도 의미 있는 여러 개념적 구별을 내세웠다. 그들은 또 자신들 나름의 미와 예술이론을 만들어내기도 했는데 미의 상대주의 이론과 예술의 환영 이론이 그것이다.

NATURE VERSUS ART

2 자연 대 예술　프로타고라스는 예술·자연·우연 등의 개념들을 대립시킨 것에 책임이 있다.[1] 그 대립은 광범위한 그리스적 의미에서 예술의 전영역을 망라한다. 즉 순수예술 이상을 망라했던 것이다. 예술은 인간의 산물이었던 반면, 자연은 인간과는 별개로 존재하기 때문에 예술의 개념이 자

연의 개념과 대립되는 것은 당연했다. 그러나 예술개념의 완전한 의미는 예술개념이 우연의 개념과 대립될 때에만 드러나는 것이었다. 왜냐하면 인간의 산물이라고 해서 모두 다 예술작품은 아니기 때문이다. 예술작품은 우연히 창조되는 것이 아니라 일반적 원리들을 따라 주도면밀하게 이루어지는 것이다. 그리스의 예술개념에서 이 두 번째 구별 역시 중요했다. 그들에게 예술이란 임의성과 우연을 배제한 목적 있는 행위의 산물이었던 것이다. 소피스트들은 예술에서보다는 자연 속에서 우연을 찾았다. 플라톤의 한 대화편에 의하면, 프로타고라스는 자연을 우연과 동등하게 보고 자연을 예술과 대립시켰으며 이런 이중의 관계에서 예술을 규정하였다.

USEFUL ARTS VERSUS PLEASURABLE ARTS

3 실용적인 예술 대 즐거움을 주는 예술 소피스트들은 즐거움과 실용성이라는 또 하나의 의미 있는 대립을 채택하여 그것을 예술에 적용했다. 소피스트인 알키다마스는 조각상들이 우리에게 기쁨을 주지만 실용적이지는 않다고 말했다.[2] 그러나 "시인은 사람들에게 즐거움을 주기 위해 작품을 쓴다"[3]고 주장한 소피스트들도 있었다.

소피스트들과 가까웠던 변론가 이소크라테스는 이런 대조법으로 인간적 산물을 실용적인 것과 즐거움을 주는 것의 두 가지 유형으로 구별했다.[4] 이것은 자연적인 구별이었지만(그 기원은 시인인 테오그니스와 시모니데스, 그리고 나중에 소포클레스에게서 찾을 수 있다), 그것을 예술에 적용한 것은 소피스트들이었다. 실용적인 예술과 즐거움을 주는 예술이라는 두 유형의 예술을 솔직하게 구별하는 것은 (즐거움을 주는) 순수예술들과 수많은 (실용적) 예술들을 구별하는 잠정적인 수단의 구실을 했던 것 같다. 그러나 이런 사상은 그리스인들 사이에서 그다지 큰 반향을 불러일으키지 못했다.

4 미에 대한 쾌락주의적 규정 소피스트들이 즐거움의 개념을 적용시킨 또 다른 방법이 있었는데, 그들은 그것을 미를 규정하는 데 사용했다. 미에 대한 다음의 정의는 그들에게서 나온 것이다.

미는 청각과 시각을 통해 즐거움을 주는 것이다.[5]

이것은 소피스트들이 집착했던 감각주의와 쾌락주의의 미학적 표현이었다. 도덕적 미에는 적용시키지 않았던 것을 보면 미개념을 좁히고 미학적 미를 구별해내려는 움직임이 있었던 것 같다. 플라톤과 아리스토텔레스 둘다 이 정의를 언급하면서 배척한다. 그들은 그 정의가 누구의 것인지 밝히지 않았지만, 소피스트들 중의 한 사람이 아니면 누가 그런 것을 생각해낼 수 있었겠는가? 그러므로 우리는 소피스트들이 최초로 미와 예술에 관한 쾌락주의적 개념을 정립했다고 생각할 수 있겠다.[6]

5 미에 대한 상대주의적 이론 미와 예술의 상대성에 대한 신념은 미와 예술에 대한 쾌락주의적 개념과 마찬가지로 소피스트들의 일반적 입장에서 비롯된 것이다. 그들은 법과 정치제도 및 종교를 상대적이고 관습적인 것으로 간주했기 때문에 당연히 예술도 비슷한 방식으로 취급했던 것이다. 그들은 선과 진도 상대적인 것으로 간주했으므로 미도 당연히 비슷한 시각으로 보았다. 이것은 "인간은 만물의 척도"라고 하는 그들의 기본적인 신념에서 나온 결과였다. 이 문제는 『디아렉시스』로 알려진 논문에서 논의되었다. 이 짧은 저술의 뒷부분 전체가 "미와 추"를 다루고 있다.[7] 거기에서는

미의 상대성을 예를 들어 설명하고 있다. 즉 여성이 치장을 하고 자신을 꾸밀 때는 아름답지만 남성이 그렇게 하면 추하다는 식이다. 트라케에서는 문신이 "장식"으로 간주되지만 다른 국가에서는 문신이 죄인에 대한 형벌이라고 하였다.

예술과 미의 상대성에 대한 이 이론은 소피스트들의 일반 철학과 긴밀하게 연관되어 있었다. 그러나 그것이 전적으로 그들만의 것은 아니었다. 초기 철학자들 중 한 사람인 크세노파네스에게서도 그런 이론이 나온다. 그는 다음과 같이 썼다.

> 황소와 〔말과〕 사자들에게 손이 있거나 혹은 손으로 그림을 그릴 수가 있어서 인간들이 제작한 것과 같은 예술작품을 창조할 수 있다면, 말들은 말과 닮은 신의 그림을 그릴 것이고 소는 소와 같은 신을 그릴 것이니, 각각의 종(種)들이 가지고 있는 형태에 따라 〔자기네 신의〕 신체를 제작하는 것이다.[8]

이 말과 함께 크세노파네스는 일차적으로 종교의 절대적 성격을 공격하고 있지만 예술의 상대성에 대한 신념을 표현하고 있기도 하다.

철학적으로 사색하는 극작가인 에피카르모스도 우리가 스스로에게 감탄하고 자신이 멋지게 만들어졌다고 생각하는 것은 놀랄 일이 아니라고 쓴 바 있다. "개에게는 개가, 소에게는 소가 … 그리고 심지어 돼지에게는 돼지가 가장 멋지게 보이는 것이다."[9] 이 단편에는 보통의 미학적 상대주의 이상의 것이 있다. 그것은 "인간은 만물의 척도"라고 한 프로타고라스의 인식론적 명제에 상응하는 미학적 명제를 구체화한 것이다. 에피카르모스는 덜 간결하긴 하지만 모든 피조물에게 미의 척도는 그것이 속하는 종이라고 좀더 일반적으로 말했다.

6 적합성　미의 다종다양성을 주목했던 BC 5세기의 사상가—아마도 프로타고라스일 것이다—는 미가 상대적이라는 결론을 끌어냈지만, 고르기아스나 소크라테스는 사물이 그 목적·본성·시간·환경에 알맞을 때, 즉 적합할(그리스인들이 후에 표현하기로는 프레폰 *prepon*이라 했다) 때 아름답다는 또다른 결론을 내렸다. 사실 미가 적합성이라고 하는 말은 BC 5세기의 새로운 의견이었다. 상대주의자들의 결론과 마찬가지로 이 결론은 그리스인들이 원래 가지고 있었던 미학적 입장과는 대립되는 방향을 겨냥하고 있었다. 한쪽이 그리스인의 절대주의를 공격한 것이라면, 다른 한쪽은 그리스인의 보편주의를 공격한 것이다. 초기 그리스인들이 어떤 사물에 대해 아름답다고 입증했던 형식은 다른 사물들에도 적용될 수 있을 것이라는 입장을 취하는 경향을 가졌던 반면, 미학적 적합성의 개념은 아름다운 사물은 각각이 나름의 방식대로 아름답다는 입장을 취하지 않으면 안 되게 만들었다.

　　"적합성"과 미학적 개별주의에 대한 이론은 그리스인들 사이에서 인정을 받았다. 그때부터 그들의 미학은 대립적인 두 노선을 따라 전개되어 나갔다. 한쪽은 미가 영원한 법칙과 일치를 이루는 것에 달려 있다고 주장했고, 다른 한쪽은 미가 개별적 여건에 따라 조정되는 것에 달려 있다고 주장했다.

FORM VERSUS CONTENT

7 형식 대 내용　프로타고라스는 자신의 이름을 제목으로 한 플라톤의 대화편에서 호메로스·헤시오도스·시모니데스의 시에 나오는 언어들은 지혜를 담는 그릇에 불과하며 이것이 시의 적절한 주제라고 말한다. 지혜 속에서 시의 진정한 의미, 즉 시의 인지적 측면을 깨닫게 되는 것으로 생각한

이 대표적인 소피스트는 시가 어떤 미학적 의미를 가질 수 있다는 것을 부인했던 것 같다. 그러나 플라톤이 흔히 그랬던 것처럼 다른 사람의 입을 빌어 자신의 사상을 나타낸 것은 아닌지 의심할 수도 있다. 왜냐하면 다른 자료들을 통해 소피스트들이 정확히 반대의 견해를 가지고 있었다는 것, 즉 시구절들과 언어의 리듬이 시의 본질적인 요소라고 하는 견해를 가지고 있었다는 것을 알고 있기 때문이다. 이런 견해는 소피스트들과 긴밀했던 고르기아스와 이소크라테스 등과 같은 저술가들이 주장했던 것이다.[10] 어쩌면 소피스트들은 두 사상을 결합했을지도 모른다. 양쪽 입장 모두가 그들의 입장과 맞았고 결국에는 만족스럽게 합쳐질 수 있었을 것이니 말이다. 어쨌든 그들은 시의 본질이 언어가 내는 소리에 있는 것인지 아니면 언어에 담겨 있는 지혜 속에 있는 것인지 등의 문제를 논의했다. 좀더 근대적인 방법으로, 그리고 당시의 그리스인들이 갖고 있지 못했던 용어로 그 중요한 문제를 말하자면, 시에서 본질적인 요소가 형식인지 혹은 내용인지 하는 문제였다. 그들은 그 문제에 어떻게 답해야 할지 확신이 없었을지도 모른다. 그러나 이 경우 문제를 제기하는 것 자체가 그 문제에 답하는 것 못지 않게 중요하다고 생각될 수 있다.

TALENT VERSUS EDUCATION

8 재능 대 교육 소피스트들 사이에서 논의되었던 또 하나의 문제는 예술가에게 재능과 교육 중 어느 것이 더 중요한가 하는 것이었다. 알키다마스는 어느 것이 더 중요한지 결정하지 않은 채 이 두 요소들을 구별짓기만 했다. 이소크라테스는 재능이 더 중요하다고 주장하고[11] 훈련을 받아야 한다고 주장했다.[12] 프로타고라스는 예술과 훈련 모두가 필요하고,[13] 훈련 없이 예술은 아무 것도 아니며 예술 없이는 훈련도 소용없다고 주장했다.[14] 이 문

제가 당시에 거론되었지만— 형식과 내용의 문제와 마찬가지로— 해결되기보다는 거론되었다는 것 자체에 의미가 있다.

GORGIAS' DOCTRINE: ILLUSIONISM

9 고르기아스의 교설: 환영주의 사상적으로 소피스트에 가까운 고르기아스는 직업적으로 변론가였는데, 미학사에서 한 역할을 맡았던 수많은 변론가들 중 최초의 인물이었다. 그는 철학적으로 엘레아 학파와 같은 부류로서, 엘레아 학파의 극단적이고 역설적인 사고방식을 소피스트들의 상대주의와 결합시켰다. 유명한 그의 세 가지 존재론적-인식론적 명제들은 다음과 같다: 첫째, 존재하는 것은 아무 것도 없다. 둘째, 설사 존재하는 것이 있다 하더라도 우리는 그것을 알 수 없다. 셋째, 우리가 아무 것도 아는 것이 없다면 그것과 소통할 수도 없을 것이다. 그의 주된 미학적 명제는 그의 세 번째 인식론적 명제와 거의 대립되는 것 같다.

『헬레나의 방어 *Enkomion Helenes*』라는 논문에서는 모든 것이 언어로 표현될 수 있다고 주장했다.[15] 말은 무엇이든 확인할 수 있고 듣는 사람으로 하여금 심지어 존재하지 않는 것 조차도 믿게끔 만들 수도 있다는 것이다. 말은 "힘센 권력가"이며 준(準)마법적이고 마력적인 힘을 가지고 있다는 것이다. 어떤 말은 사람을 슬프게 만들 수도 있고, 기쁘게 만들 수도 있으며, 무섭게 할 수도 있고, 용기를 줄 수도 있다. 말을 통해서 연극의 관객은 공포 · 연민 · 감탄 혹은 슬픔으로 마음이 움직여지며 다른 사람들의 문제를 마치 자신의 일인 양 경험할 수도 있는 것이다.[주19] 육체에 해독을 끼치는 물질이 있듯이 말은 영혼에 해독을 끼칠 수 있다. 말은 영혼을 매혹시

주 19 E. Howard, "Eine vorplatonische Kunsttheorie", *Hermes*, LIV(1919).

켜서 주문과 주술(goeteia)을 건다. 주문은 영혼을 속여서 환각 혹은 오늘날의 표현대로 망상의 상태로 이끈다.주20 이런 속임수 · 환각 · 망상의 상태를 그리스인들은 아파테(apate)라고 불렀다.주21 이것은 특별히 극장에서 유익했다. 그래서 고르기아스가 비극에 대해 "그것은 속이지 않는 자보다 속이는 자가 더 정직한 속임수다"16라고 말한 것이다.

모든 면에서 근대적으로 보이는 이 환영 혹은 아파테 이론은 원래 고대인들이 생각해낸 것이었다. 그 이론에 대해서는 소피스트들의 저술들, 즉 우리에게 저자불명으로 전해내려온 『디아렉시스』17와 『생활양식에 관하여 Peri diaites』18 등에서 찾을 수 있을 뿐 아니라, 그 반향은 폴리비우스19, 호라티우스, 에픽테투스에게서도 들려온다. 그러나 그것을 처음 생각해낸 사람은 고르기아스였다.

고르기아스는 자신의 이론을 비극과 희극에 적용했고 변론술에도 적용시켰다. 더구나 그가 "화가들은 수많은 색채들과 신체들로부터 하나의 신체, 하나의 형상을 만들어냄으로써 눈을 즐겁게 한다"고 쓴 것은 시각예술, 특히 회화에서도 유사한 현상을 지각했기 때문이었던 것 같다. 이 언급은 아테네의 회화 특히 인상주의, 환영주의 및 주도면밀한 변형 등과 함께 무대장경과 관련이 있었을 것 같고, 당대의 철학자 데모크리토스와 아낙사고라스의 관심도 끌었다.

주20 M. Pohlenz, "Die Anfänge der griechiechen Poetik", *Nachrichten v.d. Königl. Gesellschaft der Wissenschaften zu Göttingen* (1920). O. Immisch, *Gorgiae Helena*(1927).

21 Q. Cataudella, "Sopra alcuni concetti della poetica antica", I. "$\dot{\alpha}\pi\dot{\alpha}\tau\eta$", *Rivista di filologia classica*, IX, N.S.(1931). S. W. Melikova-Tolstoi, "M$\dot{\iota}\mu\eta\sigma\iota\varsigma$ und $\dot{\alpha}\pi\dot{\alpha}\tau\eta$ bei Gorgias-Platon, Aristoteles", *Recueil Gebeler*(1926).

아파테 이론은 감각주의 · 쾌락주의 · 상대주의 · 주관주의와 더불어 미와 예술에 관한 소피스트들의 이론과 잘 어울렸다. 한편 그것은 피타고라스 학파의 객관적 · 합리적 견해와는 정면으로 대립되는 입장이었다.

고전기에 그리스인들에 의해 제작된 예술과 특별히 이상적 형태를 향한 그들의 추구는 당시의 예술가들이 피타고라스 학파와 더 가까웠으며 그들이 철학에서 이론을 이끌어낸다면 피타고라스 학파로부터 끌어내었을 것이라는 결론을 정당화시킨다. 당시의 대중에 대해서 우리가 아는 범위 내에서 보자면 대중들이 소피스트들에게 공감하지 않았을 것 같다. 주관주의자였던 소피스트들은 고대 그리스의 다수 대중들에게서 즉각 반응을 얻지 못한 새로운 사상을 설파했던 소수여서 반대하는 사람들이 있었다.

고르기아스를 소피스트로 분류할 경우, 미학에서 소피스트들이 이룬 업적은 상당한 정도이며 다음과 같은 내용으로 간추릴 수 있다: 1) 미에 대한 규정, 2) 예술에 대한 규정(예술을 자연 및 우연과 대립시킴), 3) 예술의 목적과 효과에 대한 적절한 논평, 4) 미와 예술을 좀더 좁은 미학적 의미에서 분화시키려는 최초의 시도들. 그러나 그들과 대립적인 입장이었던 소크라테스의 업적도 결코 그에 못지 않았다.

II SOCRATES AS AN AESTHETICIAN

10 미학자로서의 소크라테스 소크라테스의 견해가 어떤 것이었나를 정립하는 데 있어서 어려움으로 알려져 있는 점은 그가 아무 것도 써놓은 것이 없고 그에 대해 썼던 사람들—크세노폰과 플라톤—이 그의 견해에 대해 상충되는 정보를 전해주고 있다는 사실이다. 그러나 그의 미학사상에 관해서는 정보를 제공하는 사람이 크세노폰(『메모라빌리아 *Memorabilia*』, III권, 9, 10장) 한 사람밖에 없기 때문에 이 문제가 덜 심각한 편이다. 플라톤이 소크라테스의 입을 빌어 미에 관해 말하는 것은 아마 플라톤 자신의 견해일 것으로 생각되지만, 크세노폰이 기록한 예술가들과의 대화는 모든 정황으로 보아 믿을 만한 것이다.

소크라테스(469-399 BC)는 소피스트들이 제기한 문제들과 비슷한 인간주의적 문제를 제기했지만 그가 채택한 입장은 소피스트들과는 달랐다. 소피스트들은 상대주의자들이었던 반면 소크라테스는 상대주의에 반대하는 입장이었다. 그러나 미학의 경우에는 그렇지 않았다. 삶에 대한 소크라테스의 근본적 입장에서는 절대적 선과 절대적 진리를 부정하지는 않았지만, 예술에서의 상대주의적 요소를 인식하지 못하는 것은 아니었다. 소크라테스가 윤리학에 있어서는 소피스트들에 반대했지만, 미학에서는 그렇게 하지 않고 오히려 비슷한 방향으로 나아갔다.

소크라테스는 주로 윤리학과 논리학으로 알려져 있지만 미학사에서도 한 자리를 차지할 만한 자격이 있다. 크세노폰이 전하는 바에 의하면 예술에 대한 소크라테스의 사상은 새롭고 올바르며 의미 있는 것이었다. 그러나 일부의 주장대로 그것이 소크라테스 자신의 사상이 아니고 단순히 크세노폰이 소크라테스의 것이라고 한 것이라면? 그렇다면 저작권은 바뀌어

지겠지만 그 사상들이 BC 5세기로 넘어갈 무렵 아테네에서 일어났다는 것과 미학사에서 가장 중요한 것이 이 사실이라는 점은 여전히 진실로 남아 있게 될 것이다.

REPRESENTATIONAL ARTS

11 재현적 예술들 크세노폰의 기록에 의하면 소크라테스는 무엇보다도 예술가 · 화가 혹은 조각가가 제작한 작품의 목적을 확립하고자 했다. 그러는 과정에서 그는 회화나 조각 같은 예술이 인간의 다른 노력들과 어떻게 다른지 혹은―근대적 용어를 사용하자면―"순수예술"과 다른 예술들을 구별하는 특징이 무엇인지에 대해 설명해주었다. 그것은 이런 노선에서 사고하려고 했던 시도들 중 최초의 것임이 분명하다. 소크라테스의 설명은 대장장이나 구두 제조공과 같은 다른 예술(기술)들은 자연이 만들지 못하는 것을 만드는 반면, 회화와 조각은 자연이 이미 만든 것을 반복하고 모방한다는 것이었다. 말하자면, 그는 그런 예술들이 다른 예술들과는 다르게 모방적이고 재현적인 성격을 가지고 있다고 생각한 것이다.[20] 소크라테스는 화가인 파라시우스에게 "확실히 회화는 우리가 보고 있는 것의 재현이다"라고 말했다. 이러한 말로써 그는 예술에 의한 자연의 모방 이론을 정립하였다. 그리스인들에게는 이런 생각이 자연스러웠다. 왜냐하면 전체로서의 마음의 수동적인 본성을 믿는 그들의 믿음과 잘 어우러졌기 때문이다. 그러므로 그 견해는 인정을 받았고 미학사상 최초의 위대한 체계인 플라톤과 아리스토텔레스 사상의 근본이 되었다. 소크라테스와 파라시우스의 대화는 이 사상이 처음에 어떻게 나타나게 되었는가에 대한 예증이다. 대화 중에 그 철학자와 예술가는 재현을 나타내기 위해 결정되지 않은 용어를 사용하고 여러 가지 용어들(*eikasia, apeikasia, apsomoiosis, ekmimesis, apomimesis* 등)

을 채택한다. 후에 인정을 얻게 되는 명사형 **미메시스**(*mimesis*)는 당시 아직
사용되지 않고 있었다.

12 소크라테스의 교의: 예술에서의 이상화　예술에 대한 소크라테스의 두 번
째 생각은 첫 번째 생각과 연관된 것이었다. 그는 파라시우스에게 이렇게
말했다.

> 자네는 인간의 모습을 흠 없이 재현하고 싶겠지. 아무런 흠이 없는 형상을 찾기
> 란 어려우므로 이상적인 전체를 만들기 위해서는 수많은 모델을 놓고 그 각각의
> 최상의 모습을 취해서 그려보아야 하네.

이런 말로써 그는 예술에 의한 자연의 이상화 이론을 정립한 것이다. 이것
은 예술을 통한 자연의 재현 이론을 보충해주었다. 예술에 대한 재현적인
개념이 그리스인들 사이에서 처음 나왔을 때부터 거기에는 언제나 단서가
담겨 있었다. 그것은 철학자들에게 국한된 것이 아니라 예술가들에게 인식
되었고 이론뿐 아니라 예술적 실제에서도 나타났다. 파라시우스는 "사실
저희는 선생님께서 말씀하신 대로 하고 있습니다"라고 소크라테스에게 동
의했다. 그리스인들의 고전적 예술은 실재를 재현했지만 거기에는 이상화
라는 요소가 담겨 있었다. 그러므로 이상화 및 선별로서의 예술개념은 그
리스인들의 마음속에서 재현으로서의 예술개념과 갈등을 일으키지 않았
다. 왜냐하면 후자 속에는 이상화를 위한 여지가 있었기 때문이었다. 그렇
지만 소크라테스 및 다른 그리스인들에게 있어서는 자연의 선별적인 모방
도 하나의 모방이었다.

소크라테스의 두 번째 명제는 첫 번째 명제만큼이나 성공적이었다. 고대의 후기 저술가들이 그것을 확대시켰던 것이다. 그들은 자연 고유의 미를 선별하고 증폭시킴으로써 자연을 이상화시키는 최상의 방법을 찾았다. 그들은 보통 화가인 제욱시스에 관한 이야기로 그것을 예증했는데, 제욱시스는 크로톤에 있는 헤라 여신의 신전에 헬레나를 그리기 위해 그 도시의 가장 아름다운 여인들 가운데에서 다섯 명을 뽑았다고 한다. 그것이 특별히 소크라테스의 특징적인 명제였으니만큼 그것을 소크라테스의 교의라고 부르는 것이 합당하다.

SPIRITUAL BEAUTY

13 정신적인 미 그의 세 번째 명제(그는 여기에서 특별히 조각을 염두에 두었다)는 예술이 신체뿐 아니라 영혼도 재현한다는 것이었으며, "이것이 가장 흥미 있고 가장 매력적이며 가장 놀라운 것이다"라고 했다. 파라시우스는 소크라테스와 대화하면서 (역시 크세노폰이 기록하였다) 이러한 명제들에 대해 처음으로 의심을 표명하고 그 명제들이 예술의 가능성을 넘어서지 않을까 의아해했다. 왜냐하면 영혼에는 예술이 의지하는 **심메트리아**나 색채가 없기 때문이었다. 그러나 그는 결국 소크라테스의 주장을 믿고 조각상에서는 특별히 눈이 영혼을 표현해낼 수 있다는 데 동의했다. 눈이 친절하거나 적대적인 것, 성공에 취해 있거나 불운으로 의기소침해 있는 것, "장엄함과 고귀함, 비열함과 치사함, 자제와 지혜, 무례함과 미숙함" 등을 표현한다는 것이었다. 이것이 예술에 대한 순수하게 재현적인 개념의 두 번째 수정이었다. 거기에는 당대 예술의 토대가 들어 있었지만 새로운 개념이어서 그리스인들에게 즉각 받아들여지지는 않았다. 조각상이 보다 개별적으로 생각되게 만들었고 특히나 눈의 개별적인 표현에 있어서 더욱 그랬던 조각가인

스코파스 및 프락시텔레스와 그것과의 연관성을 찾기란 어렵지 않았다.

정신적인 미에 대한 소크라테스의 생각은 오로지 형식주의자였던 피타고라스 학파의 미개념에서 탈피하는 것이었다. 피타고라스 학파에게서는 미가 **비례**에 달려 있었으나, 이제는 미가 영혼의 **표현**에도 의존하는 것이다. 이 생각은 인간보다는 우주에서 미를 추구했던 피타고라스 학파의 개념보다 미를 인간에게 더 가깝게 다가오게 만들었다. 정신적인 미에 대한 개념은 그리스 문화의 고전기 때까지 나타나지 않았다. 그리스의 후기 미학체계에서는 두 개념 — 형식의 미와 정신의 미 — 모두가 꼭같이 강력하고 생명력을 얻게 되었다.

BEAUTY AND THE ADJUSTMENT TO ENDS

__14 미와 목적에 맞추기__ 미에 대한 소크라테스의 다른 사상들은 아리스티푸스와의 대화 속에 남아서 전해져왔는데, 그것 역시 크세노폰이 기록하였다. 무엇이든지 아름다운 사물에 대해 아는 것이 있느냐는 물음에 대해 소크라테스는 아름다운 사물들은 어느 것도 서로 같지 않고 가지각색이라고 아리스티푸스에게 답했다. 아름다운 달리기 선수는 아름다운 레슬러와는 다르고, 아름다운 방패는 아름다운 창과는 다른데, 방패는 방어를 잘했을 때 아름답고 창은 빨리 던질 수 있을 때 아름다우므로 그럴 수밖에 없다는 것이다. 각각의 사물은 그 목적을 잘 달성할 때 아름답다고 한다. "황금으로 만든 방패라 할지라도 방패가 서투르면 추하고, 쓰레기통이라도 목적에 잘 맞으면 아름답다." "모든 사물들은 그 목적과 보조가 잘 맞으면 선하면서 아름답고, 목적과 잘 맞지 않으면 악하고 추하다."[21]

이런 것을 보면 소크라테스는 자신이 선에 대해서 말하는 것을 미에 대해서도 말하고 있는 것이다. 아리스티푸스가 그에게 이것을 상기시켰을

때 그는 선한 것은 마땅히 아름다울 수밖에 없다고 대답했다. 그리스인들에게는 이렇게 선과 미를 동일시하는 것이 자연스러웠다. 왜냐하면 그들에게는 어떤 사물이 그 기능을 잘 수행하면 선하고, 찬탄을 불러일으키면 아름다운 것이었기 때문이다. 소크라테스는 기능을 잘 수행하는 것 이외에는 그 어떤 것도 찬탄을 받을 수가 없다고 확신하고 있었다. 소크라테스는 사물의 미가 그 합목적성에 있다는 이 생각을 특별히 건축에 적용시켰다.

> 집이란 언제나 그 주인이 그 집을 자신에게 가장 쾌적한 쉼터요, 어떤 그림이나 조각이 있든 간에 자신의 소유물을 위해서는 가장 안전한 은신처라고 생각할 수 있어야 가장 기분좋고 가장 아름다운 집으로 간주될 수 있다.

소크라테스의 명제는 소피스트들의 명제만큼이나 상대주의적으로 들리지만, 둘 사이에는 근본적인 차이가 있다. 그는 방패가 목적에 적합했을 때 아름답다고 생각했지만, 소피스트들은 방패가 그것을 바라보는 사람의 취향에 부응했을 때 아름답다고 간주될 수 있다고 생각했던 것이다. 소크라테스의 견해는 기능적이었지만, 소피스트들의 견해는 상대적이고 주관적이었다.

EURHYTHMY

15 에우리드미아 소크라테스와 병기공 피스티아스와의 대화 속에는 그에 못지 않게 중요한 개념이 나온다. 갑옷은 입는 사람의 몸에 잘 맞을 때 훌륭한 비례를 가진 것이라고 그 병기공은 말했다. 그러면 비례상태가 좋지 않은 몸을 가진 사람을 위한 갑옷은 어떤가? 혹은 당시의 표현대로 하면, 에우리드미아가 좋지 않게 만들어진 사람을 위해서 에우리드미아가 잘된

갑옷을 만들 수도 있을까? 이 경우 병기공은 그런 몸에 잘 맞출 것을 고려해야 하는가 아니면 그럼에도 불구하고 훌륭한 비례를 찾아야 하는가? 피스티아스는 이 경우 갑옷은 몸에 맞추어 제작되어야 한다는 의견을 가지고 있었다. 훌륭한 비례는 거기에 달려 있기 때문이었다. 여기에서 모순이 생기는데, 인체의 훌륭한 비례에 적용하는 비례와 갑옷의 훌륭한 비례에 적용하는 비례는 그 원리가 다르다는 사실로 모순을 해결할 수 있을 것 같다. 그런데 그는 소크라테스가 또다른 정당한 구별법을 소개했던 것을 해결책으로 제시했다. 피스티아스는 그 자체로 아름다운(eurhythmon kat heauton) 비례에 대해 말하고 있는 것이 아니라 한 특정 인물에게 아름다운 비례를 말하고 있는 것이다. 사물 그 자체의 미와 그 사물을 사용하는 사람을 위한 미(eurhythmon pros ton chromenon) 사이에는 구별이 있다.[22] 이 구별은 아리스티푸스와의 대화를 확대하고 수정한 것이다. 그 대화에서는 한 종류의 에우리드미아를 말했는데 사실 두 종류의 에우리드미아, 즉 훌륭한 비례에는 두 종류가 있다는 것이다. 이러한 유형의 미 중 오직 한 유형만이 적합성과 합목적성으로 이루어져 있다.

미학을 위해 의심의 여지없이 중요한 이런 소크라테스적 구별은 인정을 받았고 그리스와 나중에 로마에서도 여러 저술가들에게 채택되었다. 소크라테스는 목적에 잘 맞는 미를 하르모톤(harmottom: harmonia와 어원이 같다)이라 불렀는데 후에 그리스인들은 그것을 프레폰(prepon)이라 했다. 로마인들은 이 용어를 데코룸(decorum) 혹은 앞툼(aptum)이라 번역하고 풀크룸(pulchum)과 데코룸이라는 두 가지 유형의 미를 구별했다. 즉 형식 때문에 아름다운 사물과 목적 및 실용성 때문에 아름다운 사물을 구별한 것이다.

소크라테스의 미학적 어휘 속에는 이미 후세의 그리스인들이 광범위하게 사용하게 될 용어들이 포함되어 있었다. 여기에는 "리듬"이라는 표현

과 그것의 파생어들이 있었다. 그는 훌륭한 비례가 "척도와 리듬"으로 성격을 나타낸다고 말하곤 했다. 그는 훌륭한 비례를 "에우리드미아"라 불렀고 그 반대를 "아리드미아"로 불렀다. 그리스인들은 "에우리드미아"를 "하르모니아" 및 **십메트리아**와 더불어 미, 다시 말해서 보다 좁고 미학적인 의미에서의 미를 기술하는 중요한 용어로 여기게 되었다.

예술에 대한 소크라테스의 가설적인 분석은 소피스트들의 분석과 비슷한데, 철학의 다른 분야에서 소크라테스와 소피스트들이 서로 대립적인 진영을 이루었다면 미학 및 예술의 개념에서는 심각하게 의견이 나뉘는 일은 없었다.

XENOPHON

<u>16 크세노폰</u> 소크라테스의 미학에 관해 우리가 가지고 있는 정보는 그의 제자인 크세노폰이 우리에게 전달한 것이다. 크세노폰도 비슷한 노선을 따라 비슷한 주제에 대해 발표하기도 했다. 그러나 크세노폰이 예술과 미학적 미에 정말 관심이 있었던 것이 아니었기 때문에 그 유사성은 외견상의 것에 불과하다. 『심포지움 *Symposium*』에서 그는 스승과 일치되게 사물의 미가 목적에 맞추기에 달려 있고 동물 및 인간들의 신체는 자연이 알맞게 만들어주었을 때 아름답다고 단언하고[23] 자신의 논의를 뒷받침하기 위해 놀라운 예들을 들었다. 그는 튀어나온 눈이 가장 잘 볼 수 있기 때문에 가장 아름다우며, 큰 입술이 먹기에 편하기 때문에 최고라고 썼다. 그래서 눈이 튀어나오고 입술이 큰 소크라테스는 훌륭한 외모를 가진 것으로 유명했던 크리토불루스보다 더 아름답다는 것이다. 그러나 크세노폰이 "아름답다"를 그리스의 옛 의미에서 "실용적이다"와 비슷하게 사용하고 있었다고 추정해본다면 이 독특한 예가 그다지 모순되는 것은 아니다.

그러나 그가『경제론 *Oeconimicus*』에서 집을 지을 때 "질서"를 유지할
것을 권유하고 질서를 지닌 사물은 "보고 들을 만한 가치가 있다"고 썼던
것은 그 용어를 일상적이고 실제적인 의미로서 뿐 아니라 미학적 의미로도
사용했던 것이다.

SOPHISTS (Plato, Leges X 889 A).

1. Ἔοικε, φασί, τὰ μὲν μέγιστα αὐτῶν καὶ κάλλιστα ἀπεργάζεσθαι φύσιν καὶ τύχην, τὰ δὲ σμικρότερα τέχνην.

ALCIDAMAS, Oratio de sophistis 10.

2. ταῦτα μιμήματα τῶν ἀληθινῶν σωμάτων ἐστί, καὶ τέρψιν μὲν ἐπὶ τῆς θεωρίας ἔχει, χρῆσιν δ᾽ οὐδεμίαν τῷ τῶν ἀνθρώπων βίῳ παραδίδωσι.

DIALEXEIS 3, 17.

3. τέχνας δὲ ἐπάγονται, ἐν αἷς οὐκ ἔστι τὸ δίκαιον καὶ τὸ ἄδικον. καὶ τοὶ ποιηταὶ οὔ [το] ποτ᾽ ἀλάθειαν, ἀλλὰ ποτὶ τὰς ἀδονὰς τῶν ἀνθρώπων τὰ ποιήματα ποιέοντι.

ISOCRATES, Panegyricus 40.

4. καὶ μὲν δὴ καὶ τῶν τεχνῶν τάς τε πρὸς τἀναγκαῖα τοῦ βίου χρησίμας καὶ τὰς πρὸς ἡδονὴν μεμηχανημένας, τὰς μὲν εὑροῦσα, τὰς δὲ δοκιμάσασα χρῆσθαι τοῖς λοιποῖς παρέδωκεν.

SOPHISTS (Plato, Hippias maior 298 A).

5. τὸ καλόν ἐστι τὸ δι᾽ ἀκοῆς τε καὶ ὄψεως ἡδύ. *κύων*
(This view is also quoted by Aristotle, Topica 146 a 21).

GORGIAS, Helena 18 (frg. B 11 Diels).

6. ἀλλὰ μὴν οἱ γραφεῖς ὅταν ἐκ πολλῶν χρωμάτων καὶ σωμάτων ἓν σῶμα καὶ σχῆμα

소피스트(플라톤, 법률 X 889 A). 자연과 예술

1. 가장 위대하고 가장 아름다운 것은 자연과 우연의 작품이며 예술은 그보다 덜하다고들 한다.

알키다마스, Oratio de sophistis 10.

즐거움에 봉사하는 예술

2. [조각상들은] 실제 육체의 모방이다. 그것들은 보는 이들에게 기쁨을 주지만 실용적인 목적에는 기여하지 못한다.

디아렉시스 3, 17.

3. 시인들은 진리를 위해서가 아니라 사람들에게 즐거움을 주기 위해서 작품을 쓰기 때문에 그 안에 정의도 부정도 없는 예술을 불러일으키는 것이다.

이소크라테스, Panegyricus 40.

4 … 아테나 여신은 생활에 꼭 필요한 것을 만들어내는 데 유용한 예술과 우리에게 즐거움을 주기 위해 고안되어진 예술 모두를 발명 혹은 승인하고 그것들을 즐기라고 세상에 내놓았다.

소피스트(플라톤, 대히피아스 298 A).

5. 미는 청각과 시각을 통해 즐거움을 주는 것이다.

고르기아스, Helena 18(frg. B 11 Diels).

6. 화가들이 수많은 색채와 물체들로부터 한 가지 물체와 한 가지 형태를 창조해낼 때 그들은 눈

τελείως ἀπεργάσωνται, τέρπουσι τὴν ὄψιν· ἡ δὲ τῶν ἀνδριάντων ποίησις καὶ ἡ τῶν ἀγαλμάτων ἐργασία θέαν ἡδεῖαν παρέσχετο τοῖς ὄμμασιν.

에 즐거움을 주는 것이다. 인체조각상과 신상을 제작하는 것은 시각에 즐거움을 제공한다.

DIALEXEIS 2, 8.

디아렉시스 2, 8. 미의 상대성

7. οἶμαι δ', αἴ τις τὰ αἰσχρὰ ἐς ἓν κε-λεύοι συνενεῖκαι πάντας ἀνθρώπως, ἃ ἕκαστοι νομίζοντι, καὶ πάλιν ἐξ ἀθρόων τούτων τὰ καλὰ λαβέν, ἃ ἕκαστοι ἄγηνται, οὐδὲ ἕν ⟨κα⟩ καλλειφθῆμεν, ἀλλὰ πάντας πάντα διαλαβέν. οὐ γὰρ πάντες ταὐτὰ νομίζοντι. παρεξοῦμαι δὲ καὶ ποίημά τι·
καὶ γὰρ τὸν ἄλλον ὧδε θνητοῖσιν νόμον ὄψῃ διαιρῶν· οὐδὲν.ἦν πάντῃ καλόν, οὐδ' αἰσχρόν, ἀλλὰ ταῦτ' ἐποίησην λαβὼν ὁ καιρὸς αἰσχρὰ καὶ διαλλάξας καλά.
ὡς δὲ τὸ σύνολον εἶπαι, πάντα καιρῷ μὲν καλά ἐστι, ἀκαιρίᾳ δ' αἰσχρά.

7. 만약 사람들에게 자기가 추하다고 판단한 것은 모두 더미 위에 올리고, 아름답다고 생각하는 것은 모두 버리라고 한다면 거기에 남아 있는 것은 아무 것도 없을 거라고 믿는다. 왜냐하면 사람들마다 의견이 다르기 때문이다. 시 한 편을 증거로 내세우겠다: "되돌아보면 인간에게는 다른 법이 있다는 것을 알게 될 것이다. 그 어느 것도 아름답기만 하거나 추하기만 한 것은 없었다. 사람들을 파악하고 구분해서 어떤 사람들은 추하게, 어떤 사람들은 아름답게 만드는 것은 카이로스 (kairos: 알맞음, 비례 등의 뜻-역주)였다." 그러니 일반적으로 모든 것은 카이로스 덕분에 아름다우며 카이로스를 결여한 것은 무엇이든 추하다.

XENOPHANES (Clement of Alex., Strom· V 110; frg. B 15 Diels).

크세노파네스(Clement of Alex., Strom V 110; frg. B15 Diels).

8. ἀλλ' εἰ χεῖρας ἔχον βόες ⟨ἵπποι τ'⟩ ἠὲ λέοντες ἢ γράψαι χείρεσσι καὶ ἔργα τελεῖν ἅπερ ἄνδρες, ἵπποι μέν θ' ἵπποισι βόες δέ τε βουσὶν ὁμοίας καὶ ⟨κε⟩ θεῶν ἰδέας ἔγραφον καὶ σώματ' ἐποίουν τοιαῦθ' οἷόν περ καὐτοὶ δέμας εἶχον ⟨ἕκαστοι⟩.

8. 황소와 [말과] 사자들에게 손이 있거나 혹은 손으로 그려서 인간들이 제작한 것과 같은 예술작품을 창조한다면, 말은 말과 닮은 신의 그림을 그릴 것이고, 소는 소와 같은 신을 그릴 것이다. 그들은 각 종들이 가지고 있는 형태에 따라 [자기네 신의] 몸을 그릴 것이다.

EPICHARMUS (Laërt. Diog. III 16; frg. B 5 Diels).

에피카르모스(Laert, diog, III 16; frg, B 5 Diels).

9. θαυμαστὸν οὐδὲν ἀμὲ ταῦθ' οὕτω
[λέγειν,
καὶ ἀνδάνειν αὐτοῖσιν αὐτοὺς καὶ δοκεῖν καλῶς πεφύκειν· καὶ γὰρ ἁ κύων κυνί

9. 우리가 이런 사물들에 대해 이러쿵 저러쿵 말하면서 우리 자신에게 즐거움을 제공하고 우리 스스로가 자연으로부터 능력을 잘 부여받았다고 생각하는 것은 전혀 놀랄 일이 아니다. 왜냐하면

κάλλιστον εἶμεν φαίνεται, καὶ βοῦς βοΐ, ὄνος δὲ ὄνῳ κάλλιστον, ὗς δέ θην ὑΐ.

개에게는 개가 가장 멋지고, 소에게는 소가, 당나귀에게는 당나귀가, 심지어 돼지에게도 돼지가 가장 멋지게 보이기 때문이다.

ISOCRATES, Euagoras 10.

이소크라테스, Euagoras 10. 리듬

10. πρὸς δὲ τούτοις οἱ ⟨ποιηταὶ⟩ μὲν μετὰ μέτρων καὶ ῥυθμῶν ἅπαντα ποιοῦσιν, οἱ δ' οὐδενὸς τούτων κοινωνοῦσιν· ἃ τοσαύτην ἔχει χάριν, ὥστ' ἄν καὶ τῇ λέξει καὶ τοῖς ἐνθυμήμασιν ἔχῃ κακῶς, ὅμως αὐταῖς ταῖς εὐρυθμίαις καὶ ταῖς συμμετρίαις ψυχαγωγοῦσι τοὺς ἀκούοντας.

10. 게다가 시인들은 운율과 리듬으로 작품을 구성하지만 변론가들은 이런 장점들을 하나도 갖고 있지 못하다. 그것들은. 시인들에게 양식과 사상이 부족하다 하더라도 리듬과 조화의 마력으로 듣는 이들을 매혹시키는 그런 매력을 부여한다.

ISOCRATES, Philippus 27.

이소크라테스, Philippus 27.

ταῖς περὶ τὴν λέξιν εὐρυθμίαις καὶ ποικιλίαις... δι' ὧν τοὺς λόγους ἡδίους ἂν ἅμα καὶ πιστοτέρους ποιοῖεν.

리듬감 있는 흐름 및 양식의 다양한 장점들을 수단으로 하여 그들은 변론을 보다 더 즐겁게 그리고 동시에 더 믿음직하게 만들 수 있다.

ISOCRATES, De permutatione 189.

이소크라테스, De permutatione 189. 재능과 연습

11. ταῦτα μὲν οὖν ἐστίν, ἃ κατὰ πασῶν λέγομεν τῶν τεχνῶν... τὸ τῆς φύσεως ἀνυπέρβλητόν ἐστι καὶ πολὺ πάντων διαφέρει.

11. 이제 이런 결과를 모든 예술에 적용할 수 있겠다 ⋯ 타고난 능력이 가장 중요하며 다른 무엇보다 먼저다.

ISOCRATES, Contra sophistas 17.

이소크라테스, Contra sophistas 17.

12. δεῖν τὸν μὲν μαθητὴν πρὸς τῷ τὴν φύσιν ἔχειν οἷον χρή, τὰ μὲν εἴδη τὰ τῶν λόγων μαθεῖν, περὶ δὲ τὰς χρήσεις αὐτῶν γυμνασθῆναι.

12. 이를 위해서 학생은 꼭 필요한 적성을 가져야 할 뿐 아니라 여러 다른 종류의 강론들을 배우고 그것을 이용하여 연습해야 한다.

PROTAGORAS (Cramer, Anecd. Par. I 171).

프로타고라스(Cramer, Aanecd. Par. I 171)

13. φύσεως καὶ ἀσκήσεως διδασκαλία δεῖται.

13. 가르치는 일에는 타고난 재능과 연습이 필요하다.

PROTAGORAS (Stobaeus, Flor. III. 29, 80).

프로타고라스(Stobaeus, Flor. III. 29, 80).

14. Ἔλεγε μηδὲν εἶναι μήτε τέχνην ἄνευ μελέτης μήτε μελέτην ἄνευ τέχνης.

14. 〔그는 말하기를〕 연습 없는 예술과 예술 없는 실제는 아무 것도 아니다.

GORGIAS, Helena 8
(frg. B 11 Diels).

15. λόγος δυνάστης μέγας ἐστίν, ὃς σμικροτάτῳ σώματι καὶ ἀφανεστάτῳ θειότατα ἔργα ἀποτελεῖ· δύναται γὰρ καὶ φόβον παῦσαι καὶ λύπην ἀφελεῖν καὶ χαρὰν ἐνεργάσασθαι καὶ ἔλεον ἐπαυξῆσαι. ταῦτα δὲ ὡς οὕτως ἔχει δείξω· δεῖ δὲ καὶ δόξῃ δεῖξαι τοῖς ἀκούουσι· τὴν ποίησιν ἄπασαν καὶ νομίζω καὶ ὀνομάζω λόγον ἔχοντα μέτρον· ἧς τοὺς ἀκούοντας εἰσῆλθε καὶ φρίκη περίφοβος καὶ ἔλεος πολύδακρυς καὶ πόθος φιλοπενθής, ἐπ' ἀλλοτρίων τε πραγμάτων καὶ σωμάτων εὐτυχίαις καὶ δυσπραγίαις ἴδιόν τι πάθημα διὰ τῶν λόγων ἔπαθεν ἡ ψυχή. φέρε δὴ πρὸς ἄλλον ἀπ' ἄλλου μεταστῶ λόγον. αἱ γὰρ ἔνθεοι διὰ λόγων ἐπῳδαὶ ἐπαγωγοὶ ἡδονῆς, ἀπαγωγοὶ λύπης γίνονται. συγγινομένη γὰρ τῇ δόξῃ τῆς ψυχῆς ἡ δύναμις τῆς ἐπῳδῆς ἔθελξε καὶ ἔπεισε καὶ μετέστησεν αὐτὴν γοητείᾳ. γοητείας δὲ καὶ μαγείας δισσαὶ τέχναι εὕρηνται, αἵ εἰσι ψυχῆς ἁμαρτήματα καὶ δόξης ἀπατήματα.

GORGIAS (Plutarch, De glor. Ath. 5, 348 c;
frg. B 23 Diels).

16. ἡ τραγῳδία... παρασχοῦσα τοῖς μύθοις καὶ τοῖς πάθεσιν ἀπάτην, ὡς Γοργίας φησίν, ἣν ὅ τε ἀπατήσας δικαιότερος τοῦ μὴ ἀπατήσαντος καὶ ὁ ἀπατηθεὶς σοφώτερος τοῦ μὴ ἀπατηθέντος.

DIALEXEIS 3, 10.

17. ἐν γὰρ τραγῳδοποιίᾳ καὶ ζωγραφίᾳ ὅστις ⟨κα⟩ πλεῖστα ἐξαπατῇ ὅμοια τοῖς ἀληθινοῖς ποιέων, οὗτος ἄριστος.

고르기아스, Helena 8(frg. B 11 Diels).

예술과 속임수

15. 말은 위대한 힘을 가지고 있어서 가장 작은 것과 최소한의 보이는 것으로도 가장 신성한 작품을 이루어낸다. 말은 심지어 공포를 중지시키고 슬픔을 제거하고 기쁨을 만들어내며 연민을 증가시킬 수도 있는 것이다. 이제 그것을 입증해 보도록 하겠다. 그러려면 듣는 사람들에게 발표할 필요가 있다.

모든 시는 운율로 된 말이라 할 수 있다. 시를 듣는 사람들은 공포에 떨고 연민으로 눈물을 흘리며 슬프게 그리워한다. 말에 영향받은 영혼은 다른 사람들의 행동과 삶의 행운과 불운으로 촉발된 감정을 자기 자신의 것인 양 느낀다. 이제 다음 논의로 넘어가보자.

영감을 받고 암송하면 즐거움을 이끌어내고 슬픔을 피할 수 있다. 왜냐하면 암송의 힘이 영혼 속에서 감정과 합쳐지면서 그 마법에 의해 위안을 주고 설득하고 도취하게 만들기 때문이다. 마법에는 두 가지 유형이 있는데 영혼에서의 실책과 이성에서의 속임수가 그것들이다.

고르기아스(Plutarch, De glor. Ath. 5, 348c;
frg. B 23 Diels).

16. 비극은 전설과 감정이라는 수단에 의해, 속이는 사람이 속이지 않는 사람보다 더 정직하고 속임을 당하는 사람이 속임을 당하지 않는 사람보다 더 지혜로운 그런 속임수를 만들어낸다.

디아렉시스 3, 10.

17. 비극과 회화에서는 실재하는 사물과 닮은 사물을 창조해냄으로써 잘못으로 인도하는 데 가장 능한 사람이 최고다.

HERACLITUS (Hippocrates, De victu I 24).

18. ὑποκριτικὴ ἐξαπατᾷ εἰδότας. ἄλλα λέγουσιν καὶ ἄλλα φρονέουσιν· οἱ αὐτοὶ ἐσέρπουσι καὶ ἐξέρπουσι καὶ οὐχ οἱ αὐτοί.

헤라클레이토스(Hippocrates, De victu I 24).

18. 배우의 예술은 알고 있는 사람을 속인다. 그들은 말과 생각이 다르다. 그들은 오고 가지만 같은 사람도 같지가 않다.

EPHORUS OF CYME (Polybius IV 20).

19. Οὐ γὰρ ἡγητέον μουσικήν, ὡς Ἔφορός φησιν ἐν τῷ προοιμίῳ τῆς ὅλης πραγματείας, οὐδαμῶς ἁρμόζοντα λόγον αὐτῷ ῥίψας, ἐπ' ἀπάτῃ καὶ γοητείᾳ παρεισῆχθαι τοῖς ἀνθρώποις.

Ephorus of Cyme(Polybius IV 20).

19. 에포루스가 『역사』의 서문에서 그답지 않게 경솔한 주장을 펴면서, 음악은 속임수와 기만을 목적으로 사람들이 도입한 것이라고 말하는 것처럼 입장을 취하면 안 된다.

XENOPHON, Commentarii III 10, 1.

20. εἰσελθὼν μὲν γὰρ ποτε πρὸς Παρράσιον τὸν ζωγράφον καὶ διαλεγόμενος αὐτῷ· Ἆρα, ἔφη, ὦ Παρράσιε, ἡ γραφικὴ ἐστιν εἰκασία τῶν ὁρωμένων; τὰ γοῦν κοῖλα καὶ τὰ ὑψηλὰ καὶ τὰ σκοτεινὰ καὶ τὰ φωτεινὰ καὶ τὰ σκληρὰ καὶ τὰ μαλακὰ καὶ τὰ τραχέα καὶ τὰ λεῖα καὶ τὰ νέα καὶ τὰ παλαιὰ σώματα διὰ τῶν χρωμάτων ἀπεικάζοντες ἐκμιμεῖσθε. Ἀληθῆ λέγεις, ἔφη. Καὶ μὴν τά γε καλὰ εἴδη ἀφομοιοῦντες, ἐπειδὴ οὐ ῥάδιον ἑνὶ ἀνθρώπῳ περιτυχεῖν ἄμεμπτα πάντα ἔχοντι, ἐκ πολλῶν συνάγοντες τὰ ἐξ ἑκάστου κάλλιστα οὕτως ὅλα τὰ σώματα καλὰ ποιεῖτε φαίνεσθαι. Ποιοῦμεν γάρ, ἔφη, οὕτω. Τί γάρ; ἔφη, τὸ πιθανώτατον καὶ ἥδιστον καὶ φιλικώτατον καὶ ποθεινότατον καὶ ἐρασμιώτατον ἀπομιμεῖσθε τῆς ψυχῆς ἦθος; ἢ οὐδὲ μιμητόν ἐστι τοῦτο; Πῶς γὰρ ἄν, ἔφη, μιμητὸν εἴη, ὦ Σώκρατες, ὃ μήτε συμμετρίαν μήτε χρῶμα μήτε ὦν σὺ εἶπας ἄρτι μηδὲν ἔχει μηδὲ ὅλως ὁρατόν ἐστιν; Ἆρ' οὖν, ἔφη, γίγνεται ἐν ἀνθρώπῳ τό τε φιλοφρόνως καὶ τὸ ἐχθρῶς βλέπειν πρός τινας; Ἔμοιγε δοκεῖ, ἔφη. Οὐκοῦν τοῦτό γε μιμητὸν ἐν τοῖς ὄμμασι; Καὶ μάλα, ἔφη. Ἐπὶ δὲ τοῖς τῶν φίλων ἀγαθοῖς καὶ τοῖς κακοῖς ὁμοίως σοι δοκοῦσιν ἔχειν τὰ πρόσωπα οἵ τε φροντίζοντες καὶ οἱ μή; Μὰ Δί' οὐ δῆτα, ἔφη· ἐπὶ μὲν γὰρ τοῖς ἀγαθοῖς φαιδροί,

크세노폰, Commentarii III 10, 1. 재현적 예술

20. 어느 날 화가 파라시우스의 집으로 들어가면서 대화하는 중에 그가 물었다: "파라시우스여, 회화는 보여진 사물의 재현인가? 어쨌든 그대 화가들은 색채로써 형상들을 높고 낮게, 명암으로 단단하고 부드럽게, 거칠고 유연하게, 젊고 늙게 재현하고 재생하는 것이네." "옳습니다."

"그리고 더 나아가서 그대가 미의 여러 유형들을 모사할 때 완벽한 모델을 발견하기란 너무 어렵기 때문에 몇몇 중에서 가장 아름다운 부분들을 결합시켜서 전체 형상을 아름답게 보이도록 궁리하는 것이지." "예, 그렇습니다."

"그렇다면 그대는 영혼의 성격도 재생하는가? 최고도로 사람의 마음을 사로잡고, 즐거우며, 우호적이고, 매혹적이며 사랑스러운 성격 말일세. 그렇지 않다면 그것을 모방하기란 불가능한 것인가?" "아닙니다, 소크라테스여. 형태나 색채 혹은 지금 선생님께서 언급하신 특질들 중 어느 것도 갖지 못하고 심지어 볼 수도 없는 것을 어떻게 모방할 수 있겠습니까?"

"인간존재들은 그 외모에 의해서 동정과 반감의 감정들을 공통적으로 표현하는가?" "그렇다고 생각합니다."

ἐπὶ δὲ τοῖς κακοῖς σκυθρωποὶ γίγνονται.
Οὐκοῦν, ἔφη, καὶ ταῦτα δυνατὸν ἀπεικάζειν;
Καὶ μάλα, ἔφη. Ἀλλὰ μὴν καὶ τὸ μεγαλο-
πρεπές τε καὶ ἐλευθέριον καὶ τὸ ταπεινόν τε
καὶ ἀνελεύθερον καὶ τὸ σωφρονικόν τε καὶ
φρόνιμον καὶ τὸ ὑβριστικόν τε καὶ ἀπειρόκαλον
καὶ διὰ τοῦ προσώπου καὶ διὰ τῶν σχημάτων
καὶ ἑστώτων καὶ κινουμένων ἀνθρώπων δια-
φαίνει. Ἀληθῆ λέγεις, ἔφη. Οὐκοῦν καὶ ταῦτα
μιμητά.

"그러면 눈으로는 많은 것이 모방될 수가 없
는가?" "확실히 그렇습니다."

"사람들의 얼굴에 그 친구들의 기쁨과 슬픔
이 꼭같이 표현된다고 생각하는가? 그들이 진정
염려하는지 아닌지 말일세." "아닙니다. 물론 그
렇지 않습니다. 그들이 기쁠 때는 빛나보이고 슬
플 때는 우울해보입니다."

"그러면 그런 외모도 재현할 수 있을까?"
"물론입니다."

"더구나 고귀함과 위엄, 겸손과 비굴, 신중함
과 이해력, 오만함과 무례함 등은 얼굴에 반영되
며 가만히 있든지 움직이든지 신체의 태도에도
나타나지." "사실입니다."

"그러면 이런 것들도 모방될 수 있겠지. 그럴
수 없을까?" "확실히 그렇습니다."

XENOPHON, Commentarii III 8, 4.

크세노폰, Commentarii III 8, 4. 미와 어울림

21. Πάλιν δὲ τοῦ Ἀριστίππου ἐρωτῶν-
τος αὐτόν, εἴ τι εἰδείη καλόν· Καὶ πολλά,
ἔφη. Ἄρ᾽ οὖν, ἔφη, πάντα ὅμοια ἀλλήλοις;
Ὡς οἷόν τε μὲν οὖν, ἔφη, ἀνομοιότατα ἔνια.
Πῶς οὖν, ἔφη, τὸ τῷ καλῷ ἀνόμοιον καλὸν ἂν
εἴη; ὅτι νὴ Δί᾽, ἔφη, ἔστι μὲν τῷ καλῷ πρὸς
δρόμον ἀνθρώπῳ ἄλλος ἀνόμοιος καλὸς πρὸς
πάλην, ἔστι δὲ ἀσπὶς καλὴ πρὸς τὸ προβάλ-
λεσθαι ὡς ἔνι ἀνομοιοτάτη τῷ ἀκοντίῳ καλῷ
πρὸς τὸ σφόδρα τε καὶ ταχὺ φέρεσθαι. Οὐδὲν
διαφερόντως, ἔφη, ἀποκρίνει μοι ἢ ὅτε σε
ἐρώτησα, εἴ τι ἀγαθὸν εἰδείης. Σὺ δ᾽ οἴει,
ἔφη, ἄλλο μὲν ἀγαθόν, ἄλλο δὲ καλὸν εἶναι;
οὐκ οἶσθ᾽ ὅτι πρὸς ταὐτὰ πάντα καλά τε
κἀγαθά ἐστι; πρῶτον μὲν γὰρ ἡ ἀρετὴ οὐ
πρὸς ἄλλα μὲν ἀγαθόν, πρὸς ἄλλα δὲ καλόν
ἐστιν, ἔπειτα οἱ ἄνθρωποι τὸ αὐτό τε καὶ
πρὸς τὰ αὐτὰ καλοί τε κἀγαθοὶ λέγονται, πρὸς

21. 다시 아리스티푸스는 그가 아름다운 것에 대
해 알고 있는 것이 있는지 물었다: "많은 것을 알
고 있지요" 하고 소크라테스가 대답했다.
"모두 서로 같은 것입니까?"

"오히려 어떤 것들은 가능한 한 같지 않습니
다." "그렇다면 아름다운 것과 같지 않은 것이 어
떻게 아름다울 수 있단 말입니까?"

"물론 그 이유는 아름다운 레슬러가 아름다
운 달리기 선수와 같지 않고, 방어하기에 아름다
운 방패가 빠르고 강하게 던지기에 아름다운 창
과 전혀 같지 않다는 데 있습니다."

"그것은 그대가 선한 것에 대해 아는 것이 있
는지 물었던 제 물음에 그대가 주었던 답과 꼭같
군요." "그대는 선한 것과 아름다운 것이 별개의
것이라고 생각합니까? 그대는 모든 사물이 동일
한 사물과 관련하여 아름다우면서 동시에 선하
다는 것을 모르십니까? 우선, 어떤 경우에는 덕

τὰ αὐτὰ δὲ καὶ τὰ σώματα τῶν ἀνθρώπων καλά τε κἀγαθὰ φαίνεται, πρὸς ταὐτὰ δὲ καὶ τἆλλα πάντα, οἷς ἄνθρωποι χρῶνται, καλά τε κἀγαθὰ νομίζεται, πρὸς ἅπερ ἂν εὔχρηστα ᾖ. Ἆρ᾽ οὖν, ἔφη, καὶ κόφινος κοπροφόρος καλόν ἐστι; Νὴ Δί᾽, ἔφη, καὶ χρυσῆ γε ἀσπὶς αἰσχρόν, ἐὰν πρὸς τὰ ἑαυτῶν ἔργα ὁ μὲν καλῶς πεποιημένος ᾖ, ἡ δὲ κακῶς. Λέγεις σύ, ἔφη, καλά τε καὶ αἰσχρὰ τὰ αὐτὰ εἶναι; καὶ νὴ Δί᾽ ἔγωγε, ἔφη, ἀγαθά τε καὶ κακά· [...] πολλάκις δὲ τὸ μέν πρὸς δρόμον καλὸν πρὸς πάλην αἰσχρόν, τὸ δὲ πρὸς πάλην καλὸν πρὸς δρόμον αἰσχρόν· πάντα γὰρ ἀγαθὰ μὲν καὶ καλά ἐστί πρὸς ἃ ἂν εὖ ἔχῃ, κακὰ δὲ καὶ αἰσχρὰ πρὸς ἃ ἂν κακῶς.

도 선한 것이 아니며 아름다운 것도 어떨 때는 마찬가지입니다. 사람들의 한 면을 가지고 '아름답고 선하다'고 하기도 합니다. 인체가 아름다우면서 선하게 보이는 것과 인간이 사용하는 다른 모든 것이 아름답고 선하다고 생각되기도 한다는 것은 동일한 사물과의 관계에서, 즉 "그것들을 쓸모있게 사용하는 그런 사물들과의 관계에서 그런 것입니다."

"그러면 분뇨통은 아름답습니까?" "물론입니다. 그러나 황금방패는 추합니다. 전자가 그 특별한 쓰임새에 맞게 잘 만들어진 것이라면 후자는 잘못 만들어진 것입니다."

"같은 사물이 아름다우면서 동시에 추하기도 하다는 뜻입니까?" "물론 – 선하면서 동시에 악하지요. 달리기를 위해 아름다운 것은 레슬링하기에는 흔히 추하고, 레슬링을 위해 아름다운 것은 달리기를 위해서는 추합니다. 왜냐하면 모든 사물들은 그 목적에 잘 맞으면 선하고 아름다우며, 목적에 맞지 않으면 악하고 추하기 때문입니다."

XENOPHON, Commentarii III 10, 10.

22. ἀτάρ, ἔφη, λέξον μοι, ὦ Πιστία, διὰ τί οὔτ᾽ ἰσχυροτέρους οὔτε πολυτελεστέρους τῶν ἄλλων ποιῶν τοὺς θώρακας πλείονος πωλεῖς; Ὅτι, ἔφη, ὦ Σώκρατες, εὐρυθμοτέρους ποιῶ. Τὸν δὲ ῥυθμόν, ἔφη, πότερα μέτρῳ ἢ σταθμῷ ἀποδεικνύων πλείονος τιμᾷ; οὐ γὰρ δὴ ἴσους γε πάντας οὐδὲ ὁμοίους οἶμαί σε ποιεῖν, εἴ γε ἁρμόττοντας ποιεῖς. Ἀλλὰ νὴ Δί᾽, ἔφη, ποιῶ· οὐδὲν γὰρ ὄφελός ἐστι θώρακος ἄνευ τούτου. Οὐκοῦν, ἔφη, σώματά γε ἀνθρώπων τὰ μὲν εὔρυθμά ἐστι, τὰ δὲ ἄρρυθμα; Πάνυ μὲν οὖν, ἔφη. Πῶς οὖν, ἔφη, τῷ ἀρρύθμῳ σώματι ἁρμόττοντα τὸν θώρακα εὔρυθμον ποιεῖς; Ὥσπερ καὶ ἁρμόττοντα, ἔφη· ὁ ἁρμόττων γάρ ἐστιν εὔρυθμος. Δοκεῖς μοι, ἔφη ὁ Σωκράτης, τὸ εὔρυθμον οὐ καθ᾽ ἑαυτὸ λέγειν, ἀλλὰ πρὸς τὸν χρώμενον.

크세노폰, Commentarii III 10, 10. 상대적인 미

22. "내게 말해주게, 피스티아스, 그대는 갑옷의 가슴받이를 왜 다른 병기공보다 더 비싸게 받는가? 다른 것들보다 더 강하지도 않고 만드는 데 비용이 더 드는 것도 아닌데 말일세."

"제가 만든 것의 비례가 더 훌륭하기 때문입니다. 소크라테스."

"그대가 더 높은 값을 요구할 때 이렇게 그 비례를 보여주는가? 무게로? 아니면 척도로? 그대가 그것들을 모두 꼭같은 무게나 꼭같은 크기로 제작하지 않는다고 짐작하네. 말하자면 그것들을 꼭 맞게 만든다면 말일세."

"꼭 맞게? 물론입니다. 갑옷 가슴받이는 꼭

맞지 않으면 아무런 쓸모가 없습니다."

"그런데 훌륭하지 않은 몸을 가진 사람들도 있고 비례가 안 맞는 사람들도 있지 않은가?"

"그렇습니다."

"갑옷 가슴받이가 비례가 좋지 않은 몸에도 잘 맞을 수 있으려면 그것을 어떻게 비례가 잘 맞게 만들 것인가?"

"그것을 맞추어야겠지요. 그것이 몸에 잘 맞으면 비례가 잡힌 것이지요."

"그러면 비례가 잘 맞다는 것은 절대적으로 그런 것이 아니라 입는 사람에 맞추어 그렇다는 의미로군 …"

XENOPHON, Convivium V, 3.

23. Πότερον οὖν ἐν ἀνθρώπῳ μόνον νομίζεις τὸ καλὸν εἶναι ἢ καὶ ἐν ἄλλῳ τινί; Ἐγὼ μὲν ναὶ μὰ Δί᾽, ἔφη, καὶ ἐν ἵππῳ καὶ βοΐ καὶ ἐν ἀψύχοις πολλοῖς· οἶδα γοῦν οὖσαν καὶ ἀσπίδα καλὴν καὶ ξίφος καὶ δόρυ. Καὶ πῶς, ἔφη, οἷόν τε ταῦτα μηδὲν ὅμοια ὄντα ἀλλήλοις πάντα καλὰ εἶναι; Ἦν νὴ Δί᾽, ἔφη, πρὸς τὰ ἔργα, ὧν ἕνεκα ἕκαστα κτώμεθα, εὖ εἰργασμένα ᾖ ἢ εὖ πεφυκότα πρὸς ἃ ἂν δεώμεθα, καὶ ταῦτ᾽, ἔφη ὁ Κριτόβουλος, καλά.

크세노폰, Convivium V, 3. 미의 영역

23. "그대는 미가 인간에게서만 발견된다고 생각하는가, 아니면 다른 물체들에서도 찾을 수 있다고 생각하는가?"

크리토불루스: "제 의견은 미가 말이나 소 혹은 다른 어떤 무생물체에서도 발견될 수 있다는 것입니다. 그러니 어쨌든 방패나 검이나 창도 아름다울 수 있다는 것을 압니다."

소크라테스: "그것들이 완전히 서로 다른데 어떻게 이 모든 것들이 아름다울 수 있단 말인가?" "그것들은 아름답습니다"라고 크리토불루스가 답했다. "그것들이 각각의 기능에 맞게 잘 만들어졌다거나 혹은 천연적으로 우리의 필요에 잘 맞게 만들어져 있다면 말입니다."

XENOPHON, Oeconomicus VIII, 3.

24. ἔστι δ᾽ οὐδὲν οὕτως, ὦ γύναι, οὔτ᾽ εὔχρηστον οὔτε καλὸν ἀνθρώποις ὡς τάξις. καὶ γὰρ χορὸς ἐξ ἀνθρώπων συγκείμενός ἐστιν· ἀλλ᾽ ὅταν μὲν ποιῶσιν ὅ, τι ἂν τύχῃ ἕκαστος, ταραχή τις φαίνεται καὶ θεάσασθαι ἀτερπές, ὅταν δὲ τεταγμένως ποιῶσι καὶ φθέγγωνται, ἅμα οἱ αὐτοὶ οὗτοι καὶ ἀξιοθέατοι δοκοῦσιν εἶναι καὶ ἀξιάκουστοι.

크세노폰, Oeconomicus VIII, 3. 질서

24 … 인간존재를 위해 질서만큼 편리하고 좋은 것은 없다. 합창대는 사람들을 모아놓은 것이다. 그러나 합창대의 구성원들이 각자 원하는 대로 한다면 그 합창대는 혼란스러워질 것이고 합창대를 구경하는 즐거움도 없을 것이다. 반대로 합창대가 질서 있게 행동하고 노래한다면 같은 합창대라 할지라도 보고 들을 가치가 있게 될 것이다.

8. 플라톤 이전 미학의 주장들
ASSESSMENT OF PRE-PLATONIC AESTHETICS

피타고라스 학파·헤라클레이토스·데모크리토스·소피스트들, 그리고 소크라테스의 미학에서 성취한 것들을 요약하다보면 BC 5세기에 상당한 진전이 이루어졌다는 것을 알게 된다. 이 철학자들은 비록 서로 다른 학파에 속해 있었지만 미학적 논의에서 공통점을 보여주었고, 최소한 비슷한 문제들에 관심을 나타냈다. 조화는 이탈리아의 피타고라스 학파뿐 아니라 에페소스에 있었던 헤라클레이토스와 데모크리토스에 의해서도 논의되었다. 데모크리토스 역시 조화에 관한 저술을 썼던 것이다. 척도는 피타고라스 학파의 미학뿐 아니라 헤라클레이토스와 데모크리토스 미학에서도 근본적인 개념이었다. 척도를 다룬 또다른 개념인 질서는 소크라테스와 크세노폰에게서 등장한다. 데모크리토스뿐 아니라 엠페도클레스도 일차색들에 관심을 가졌으며, 데모크리토스, 아낙사고라스 및 아가타르쿠스와 같이 원근법에 의해 야기되는 변형에 대해 연구했다. 데모크리토스와 소크라테스 모두 육체의 미 속에서 정신의 표현을 추구했다. 소크라테스와 고르기아스는 서로 비슷하게 예술에서 실재의 이상화에 관해서 말했다. 미의 상대성은 엘레아 학파의 소피스트들뿐 아니라 철학적 취미를 가진 저술가들이었던 크세노파네스와 에피카르모스가 다루었던 주제들이었다. 몇몇 소피스트들은 예술과 미, 즐거움과 실용성의 관계에 대해 설파했다. 재능과 예술의 관계는 소피스트들과 데모크리토스 모두가 논의했다. 표준율은

주로 예술가들이 관심을 가졌던 주제였지만 철학자들도 그 주제에 이끌렸다. 존재와 인식에 관한 당시의 이론들은 매우 심각한 갈등으로 분열되어 있었지만, 미학 분야에서는 상당히 일치했다.

5세기의 철학자들이 씨름했던 문제들은 이전에 시인들이 제기했던 문제들보다 더 멀리 나아간 것들이었다. 그렇지만 뮤즈 여신들에 의해 촉발된다고 시인들과 데모크리토스의 영감 이론을 연결하는 끈은 있었다. 헤시오도스와 핀다로스가 시에서의 진리에 대해 썼던 것은 철학자들의 **미메시스** 및 속임수 이론과 연관되고, 그들이 시의 효과에 대해 말했던 것은 시의 유혹적인 마법에 관한 고르기아스의 확신과 다르지 않았던 것이다. 플라톤 이전 초기 미학은 만화경 이상의 것이었다. 거기에는 이론의 일치가 있었고 전개의 연속성이 있었다.

미에 대해서는 세 가지 이론이 일어났다. 첫째 피타고라스 학파의 수학적 이론(미는 척도 · 비례 · 질서, · 조화에 달려 있다), 둘째 소피스트들의 주관주의 이론(미는 눈과 귀의 즐거움에 달려 있다), 셋째 소크라테스의 기능적 이론(사물의 미는 그 사물이 수행하게 될 임무에 맞는 적합성에 있다)이 그것들이다. 그 이른 시기에 이미 미학자들은 물질적 미와 정신적 미, 절대적 미와 상대적 미를 대립시키고 있었던 것이다. 피타고라스 학파는 절대주의 이론을, 소피스트들은 상대주의 이론을 주장했다.

그리스인들의 초기 미학적 사상들에도 **미학적 경험에 관한 세 가지 이론**들이 포함되어 있었다: 즉 피타고라스 학파의 카타르시스적 이론, 고르기아스의 환영주의 이론, 그리고 소크라테스의 모방적 이론. 첫 번째 이론에 의하면 이 경험들은 마음을 정화시킨 결과이고, 두 번째 이론에 따르면 마음속에서 환영이 창출되기 때문인데, 세 번째 이론은 예술가의 산물들과 자연 속에 있는 모델들 사이에 유사성이 발견되면 그런 경험들이 발생한다

고 한다.

플라톤 이전 철학자들이 정립한 **예술**에 대한 견해들도 못지 않게 주목할 만하다. 소피스트들은 예술을 우연과 대립시키고 "눈과 귀에 즐거움을 주는" 예술들을 실용적인 예술에 대립시키면서 예술을 설명했다. 소크라테스는 예술이 실재를 재현하면서도 실재를 이상화한다는 사상을 정립했다. 논의는 예술작품에서의 형식과 내용, 예술가에게 있어서 재능과 교육의 적절한 관계에서 시작되었다.

이 초기 시대에는 **예술가에 대한** 다양한 **개념**들도 전개되었다. 예술가는 성격을 표현하거나 (피타고라스 학파에 의하면 예술가는 일종의 과학자였다) 자연의 법칙을 발견하는 것으로 생각되었다. 일부 소피스트들은 예술가를 자연을 변형시키는 활동가로 보았던 한편, 고르기아스는 예술가를 환영과 마법을 창출하는 일종의 마술사로 생각했다. 이 초기 시대에 예술을 실재의 재현으로 보는 단순한 자연주의적 이론에 상대적으로 관심이 덜했던 것은 주목할 만하다. 미와 예술이라는 두 영역들은 여전히 별개의 것이었으나 그 둘은 점진적으로 천천히 한곳으로 모이게 된다.

플라톤 이전 시대의 탐구들은 예술 일반보다는 조각(소크라테스), 회화(데모크리토스), 그리고 비극(고르기아스)에 관련된 것들이었다. 그러나 그들은 이런 좁은 분야에서 미와 예술 전체 영역에 적용할 수 있는 해결책을 찾았다.

예술가를 감정을 표현하는 인간으로 보는 개념은 춤 이론에 그 기원이 있었다. 예술가가 실재를 재생시킨다고 보는 개념은 시각예술에서 유래되었고 과학자로 보는 개념은 시에서 나왔다―마술사로 보는 개념은 음악에서 나왔다.

9. 플라톤의 미학
THE AESTHETICS OF PLATO

1 미학에 관한 플라톤의 저술들 유명한 그리스 철학사가인 젤러는 고전기의 위대한 아테네 철학자인 플라톤(427-347 BC)에 대해서 그가 미학을 언급하지 않았으며 예술이론은 그의 연구영역 밖에 있었다고 말했다. 이것은 그의 선배들과 동시대인들도 미학을 다루지 않았다는 그 정도까지에서만 사실이다. 말하자면 플라톤은 미학적 문제 및 명제들을 체계적으로 집대성하지 않았지만 자신의 저술들 속에서 미학의 모든 문제들을 다루었다는 말이다. 미학 분야에서의 그의 관심과 능력, 그리고 독창적 사상들은 매우 폭넓게 걸쳐 있었다. 그는 미와 예술의 문제들을 반복해서 다루었는데 특별히 그의 위대한 두 저작 『국가』와 『법률』에서 더욱 그랬다. 『향연』에서는 미의 이상주의 이론을 설명하고, 『이온』에서는 시의 정신주의 이론을, 그리고 『필레보스』에서는 미적 경험을 분석했다. 『대(大)히피아스』(이 저술의 진정성은 부당하게 의문시되어왔다)에서는 미 규정의 어려움에 대해 말했다.

플라톤보다 더 폭넓은 영역에 걸쳐 있었던 철학자는 없었다. 그는 미학자이자 형이상학자이며 논리학자이면서 윤리학의 대가였다. 그의 마음 속에서 미학적 문제는 다른 문제들, 특히 형이상학 및 윤리학과 함께 뒤섞여 있었다. 그의 형이상학적·윤리적 이론들은 미학이론에 영향을 주었다. 존재에 대한 이상주의적 이론과 인식의 선험적 이론은 미개념에 반영되어 있고, 인간에 대한 정신주의적 이론과 삶에 대한 도덕주의 이론은 예술개

넘에 반영되어 있다.

미와 예술의 개념은 처음으로 위대한 철학체계 속으로 들어가게 되었다. 이 체계는 이상주의 · 정신주의 · 도덕주의의 성격을 가지고 있었다. 플라톤의 미학은 이데아 · 영혼 · 이상국가 등에 대한 그의 이론들과의 관련하에서 이해 가능하다. 그러나 그의 체계와는 별개로 플라톤의 저작들에는 미학에 관한 수많은 고찰들이 포함되어 있다. 비록 그것들이 주로 암시 · 요약 · 힌트 · 직유 등의 형식으로 나오고 있기는 하지만 말이다.

플라톤의 작업은 반 세기에 걸쳐 이루어졌고, 보다 나은 해결책을 위한 끊임없는 탐구로 자신의 견해를 여러 번 바꾸었다. 미학에 관한 그의 사상들은 그런 변동 속에서 간파해야 하는데 그의 미학사상은 그로 하여금 예술을 다르게 이해하고 평가하게 만들었다. 그럼에도 불구하고 사상의 특징들이 되풀이되어 나온 덕택에 그의 미학은 하나의 통일체로 제시될 수 있다.

2 미의 개념 플라톤은 『향연』에서 "무언가를 위해서 살아야 하는 것이 있다면 그것은 미를 바라보는 것이다"라고 썼다. 그리고 그 대화편 전체가 미를 최고의 가치로서 열광적으로 찬미하는 내용으로 이루어져 있다. 이것이 미에 대해 문헌상으로 알려진 최초의 찬사임에 틀림없다.

그러나 미를 찬양할 때 플라톤은 미라는 용어에 대해 오늘날 이해하는 뜻과는 다른 것을 찬양했다. 플라톤 및 일반적인 그리스인들에 있어서 형태, 색채 및 멜로디는 미의 전영역 중 한 부분에 불과한 것이었다. 그들은 미라는 용어 속에 물리적 대상뿐 아니라 심리적 · 사회적 대상, 성격과 정치제도, 덕과 진리까지 포함시켰던 것이다. 그들은 보고 듣기에 기쁨이

되는 사물들뿐 아니라 찬탄을 불러일으키고 즐거움과 찬사, 유쾌함을 유발하는 모든 것까지를 포함시켰다.

『대히피아스』에서 플라톤은 미개념을 규정하려고 했다. 이야기의 주인공은 소크라테스와 소피스트인 히피아스인데, 두 사람 모두 미의 본질을 명확히하려고 시도한다. 그들이 처음 제시한 예들—아름다운 소녀·말·악기·화병 등—은 그들이 보다 좁고 순전히 미학적인 의미에 관심을 두고 있다는 것을 가리키는 것 같다. 그 대화편에서는 이어서 계속 아름다운 사람, 색채가 풍부한 디자인, 그림, 멜로디와 조각 등을 다루고 있다. 그럼에도 불구하고 거기에서 든 예들을 모두 논하지는 않는다. 소크라테스와 히피아스는 아름다운 직업, 아름다운 법률, 정치와 국가에서의 아름다움도 고려한다. 그들은 "아름다운 신체"와 더불어 "아름다운 법률"도 언급한다. 실용주의자 히피아스는 "가장 아름다운 것은 부자가 되고, 건강을 즐기고 명성을 얻으며 완숙한 노년이 될 때까지 사는 것이다"라고 믿었던 한편, 도덕주의자 소크라테스는 "모든 것 중에서 지혜가 가장 아름답다"고 주장했다.

플라톤은 다른 대화편들에서도 비슷한 미개념을 표명했다. 그는 여성들의 미, 아프로디테의 미뿐 아니라 정의와 신중함의 미, 훌륭한 관습의 미, 학습과 덕의 미, 그리고 영혼의 미까지 언급했다. 그러므로 플라톤의 미개념이 매우 광범위하다는 것은 의심할 여지가 없다. 그는 미개념 속에 우리가 "미학적"이라 칭하는 가치들뿐 아니라 도덕적·인지적 가치들도 포함시켰다. 사실 그의 미개념은 폭넓게 이해되었던 선의 개념과 거의 차이가 없었다. 플라톤은 미와 선을 구별 없이 사용했던 것이다. 『향연』은 부제가 "선에 관하여"이지만 미를 다루고 있다. 거기에서 미의 이데아에 대해서 말하는 것은 다른 대화편들에서 선의 이데아에 대해서 말하는 것과

일치한다.

이것은 플라톤 개인의 사상이 아니라 고대인들이 일반적으로 받아들이고 있던 견해였다. 그들은 미에 대해 근대와 마찬가지로 많은 관심을 가지고 있었지만 의미는 약간 달랐다. 근대의 미개념은 보통 미학적 가치로 제한되어 있다. 그러나 고대의 미개념은 더 범위가 넓었고 상대적으로 유사성이 거의 없는 사물들을 한데 모았다. 그런 광범위한 개념은 보다 정확한 공식화가 요구되는 곳에서는 딱히 쓸모 있지 않지만 철학적 미학의 매우 일반적인 사상들을 정립하는 데는 도움이 되었을 것이다.

그래서 『향연』에서 플라톤이 미를 찬양하는 것을 읽을 때는 그가 형식들의 미학적 미만을 찬양한 것이 아니라는 것을 기억해야 한다. "미는 위해서 살만한 가치가 있는 유일한 것이다"라고 한 플라톤의 말은 근대에 와서 미학적 미의 우월성을 인정하려는 시도가 있을 때마다 상기되곤 했다. 그러나 플라톤이 그렇게 했던 것은 분명 아니었다. 그는 미학적 미보다 진과 선의 미를 한층 더 높이 평가했다. 이 경우 후대인들은 그의 실제 사상보다는 그의 권위를 더 많이 이용한 셈이 된다.

3 진, 선, 미 플라톤은 인간 최고의 가치들인 저 유명한 삼위(三位) "진선미"의 창시자였다. 그는 미를 다른 지고한 가치들보다 위에 놓지 않고 그것들과 함께 놓았다. 플라톤은 이 삼위를 『파이드로스』[1]와 그리고 약간 다른 형식이긴 하지만 『필레보스』에서도 여러 번 언급했다. 그러나 후에 이 삼위는 계속 다른 의미로 상기되어졌다. 플라톤이 진선미를 언급할 때는 보통 그 다음에 "그리고 다른 유사한 사물들도"라는 구절이 뒤따라 나오는데, 이것을 보아 그가 그 삼위를 완벽한 견본이라 여기지 않았다는 것을 알

수 있다. 이 맥락에서 더 중요한 것은 "미"에 전적으로 미학적이지만은 않았던 그리스적 의미가 있었다는 것이다. 플라톤의 삼위는 후세에 채택되었지만 그가 상상한 것보다 미학적 가치를 더 많이 강조하였다.

4 미에 대한 쾌락주의적 · 기능주의적 이해에 반대 플라톤이 미에 가치를 부여한 것은 확실한데, 그러면 그는 미를 어떻게 이해했을까? 『대히피아스』에서 그는 다섯 가지 정의를 검증한다. 즉 **적합성**으로서의 미, 효력으로서의 미, 실용성으로서의 미(즉 선을 증진시키는 데 유효한 것으로서의 미), **눈과 귀에 즐거움을 주는 것으로서의** 미, 그리고 만족한 유용성으로서의 미이다. 이 정의들은 다음 두 가지로 줄일 수 있다. 적합성으로서의 미(효력과 실용성은 적합성의 변이로 간주될 수 있다)와 눈과 귀에 즐거움을 주는 것으로서의 미.

이 정의들에 대한 플라톤의 태도는 어땠을까? 그의 초기 대화편 중 하나인 『고르기아스』에서 그는 두 정의를 동시에 인정하려는 것처럼 보인다. 왜냐하면 그가 어떤 사물이 아름다우려면 목적을 위해 실용적이거나 바라보기에 즐거운 것이어야 한다고 썼기 때문이다.[2] 디오게네스 라에르티우스는 플라톤에 의하면 미가 합목적성과 실용성 혹은 눈을 즐겁게 해주는 형태에 달려 있다고 말하면서 이것을 확인해주고 있다.[3] 그러나 플라톤이 두 정의 모두를 고려했다 하더라도 그중 어느 것도 받아들이지 않았기 때문에 이 설명은 잘못되었다.

A 두 정의 모두가 플라톤 이전 철학에서 사용되었다. 첫 번째 정의— 미는 적합성이다—는 소크라테스의 것이었다. 플라톤은 그것에 대해 논하면서 "달리기에 아름다운" 신체가 있는가 하면 "싸우기에 아름다운" 신체도 있다고 말하는 등 소크라테스를 그대로 따르면서 소크라테스와 꼭같

은 예를 들었다. 소크라테스는 용도에 적합한 쓰레기통이 방어하기에 쓸모 없는 황금방패보다 더 아름답다고 말함으로써 자신의 사상을 예증했고, 플라톤은 나무로 만든 숟가락은 황금 숟가락보다 더 적합하므로 더 아름답다고 주장했던 것이다.

플라톤은 이 정의에 대해 두 가지 반대를 제기했다. 첫째, 선한 목적의 수단이 되는 적합한 사물은 그 자체로는 선할 필요가 없지만 미는 언제나 선하다는 것이다. 플라톤은 이것을 원칙으로 간주하고 여기에 일치하지 않는 어떤 정의도 인정하지 않았다. 둘째, 아름다운 신체 · 형태 · 색채 · 소리들 가운데 실로 우리가 그 적합성을 높이 평가하는 그런 것들이 있긴 하지만, 우리가 높이 평가하면서도 소크라테스의 정의 속에는 포함되지 않는 것들도 있다는 것이다. 실제로 소크라테스는 그 자체로 아름다운 사물과 적합성 때문에 아름다운 사물을 구별했다.

B 소피스트들에게서 유래한 두 번째 정의는 미가 "청각과 시각이라는 감각을 통해 우리가 향유하는 것"⁴으로 이루어져 있다는 것이다. 플라톤은 이것 역시 거부했다. 귀를 위한 미가 존재하기 때문에 미는 가시적인 용어로는 규정될 수 없다. 또 눈을 위한 미도 존재하기 때문에 가청적인 용어로도 규정될 수가 없다. 소피스트들의 정의는 미가 눈과 귀에 공통된 것이라고 선언하는 것이지만, 그들은 그 공통된 것이 무엇인지에 관해서는 아무런 말도 하지 않았다.

소피스트들의 정의는 외형과 형식의 미로 한정시키면서 그리스의 미 개념을 좁혀주었다. 그러나 플라톤은 미는 찬탄을 불러일으키는 모든 것이라는 예전의 개념에 집착했다. 미가 눈과 귀를 위한 미로 한정될 수 없다는 것이다. 거기에는 지혜 · 덕 · 고귀한 행위 · 올바른 법률 등도 포함되었다.

5 미에 대한 객관적 이해 플라톤은 소피스트들의 정의가 미를 주관적으로 설명한다는 이유에서도 비난했다. 즐거움을 유발하는 것은 아름다운 사물의 객관적인 속성이 아니라 주관적인 반응이다. 그는 쓰기를, "나는 사람들에게 아름답게 보이는 것에는 관심이 없고 사물의 본질에 관심이 있다"고 했다. 이런 점에서 그는 개혁자가 아니라 전통적인 그리스의 견해를 따랐다. 새롭고도 다른 사고방식을 나타낸 것은 소피스트들이었다.

미에 대한 플라톤의 이해는 여러 가지 면에서 소피스트들과 달랐다. 그는 첫째, 미가 감각적 대상에 한정되지 않는다고 말했다. 둘째, 미는 객관적인 속성, 즉 미에 대한 인간의 주관적인 반응이 아니라 아름다운 사물 속에 내재한 속성이라고 했다. 셋째, 미를 검증하는 것은 즐거움이라는 일시적 감정이 아니라 미에 대한 타고난 감각이라고 했다. 넷째, 우리가 좋아하는 모든 것이 다 진정으로 아름다운 것은 아니라고 했다.

플라톤은 『국가』에서 진정한 미의 애호자들과 단순히 보고 듣기를 원하는 사람들 및 소리·색채·형태에서 즐거움을 찾는 사람들을 대립시켰다.[5] 아마도 그가 진정한 미와 외견상의 미를 구별한 최초의 인물일 것이다. 이것이 플라톤의 업적이었을 거라는 추정은 놀랄 일이 아니다. 그는 진정한 덕과 외견상의 덕도 구별했기 때문이다.

플라톤은 사람들이 좋아하는 사물이 아름답다는 원칙에서 벗어났고, 그렇게 한 것은 파급효과가 컸다. 한편으로 미학적 비평을 위한 길을 열고 타당한 미학적 비평과 타당치 않은 미학적 비평을 구별하게 했으며, 다른 한편으로는 "진정한" 미에 대한 사색을 위한 길을 열어 많은 미학자들로 하여금 경험적 연구에서 벗어나게 했던 것이다. 그래서 우리는 플라톤을 예술비평과 미학적 사색의 창시자로 간주할 수 있다.

『히피아스』에서 그는 미에 대한 기존의 모든 규정들을 거부했지만 더 나은 정의를 발견하지는 못했다. 후기 저술에서도 정식 규정을 내놓지는 못했다. 사실 그가 적용한 개념은 두 가지였다. 하나는 피타고라스 학파를 기원으로 한 것이며 다른 하나는 그 자신의 것이었다. 플라톤 자신의 개념은 그의 완숙기에 나온 대화편들, 즉 『국가』와 『향연』에서 전개되었고, 말기의 저작인 『법률』에서는 피타고라스 학파의 개념을 채택했다.

BEAUTY AS ORDER AND MEASURE

6 질서와 척도로서의 미 플라톤이 채택하여 전개시킨 피타고라스 학파의 개념에 의하면, 미의 본질은 질서(탁시스 *taxis*), 척도, 비례(심메트리아), 협화, 조화 등에 있다. 말하자면 미는 첫째로 부분들의 배열(배치, 조화)에 달려 있는 하나의 속성으로 이해되었고, 둘째로는 수(척도, 비례)로 표현될 수 있는 수적 속성으로 이해되었다.

플라톤은 "척도(*metriotes*)와 비례(*symmetria*)는 … 미와 덕이다"[6]라는 말로 『필레보스』를 끝맺는다. 이 대화편은 미의 본질이 척도와 비례에 있다고 주장했다. 또다른 대화편에서도 꼭같은 사고를 발견할 수 있는데, "불균형이라는 특질은 … 언제나 추하다"[7]는 의미에서 부정적인 내용으로 보충한 대화편 『소피스트』가 그것이다. 말기 저작 중 하나인 『티마에오스』에서도 플라톤은 미와 척도의 관계에 대해서 말하고 "선한 것은 모두 아름다우며 아름다운 것은 비례를 결여할 수가 없다"[8]고 일반적인 용어로 선언했다. 그는 척도가 통일성을 부여하기 때문에 사물의 미를 결정한다고 설명했다.[9] 대화편 『폴리티쿠스』는 "척도"가 수로 이해되는 경우가 있는가 하면 중용과 적합성으로 이해되는 경우가 있다는 것을 확실히 한다.[10]

척도와 비례에 관한 이 피타고라스적 교의는 플라톤의 철학에서 비

교적 후기에 등장했지만 등장한 후에는 플라톤 철학의 영원한 특징이 되어 플라톤 노년기의 위대한 저작인 『법률』에 등장하는 플라톤 미학의 마지막 단어를 마련해주게 된다. 플라톤은 인간에게 고유한[11] 미에 대한 감각이 질서·척도·비례, 그리고 조화에 대한 감각과 비슷하게 "인간과 신들과의 관계"에 대한 표현이라고 주장했다. 예술에 대한 그의 평가도 이것을 토대로 하고 있다. 그는 이집트인들이 예술에서 질서와 척도를 가장 중요하게 생각하고 일단 적절한 척도를 찾게 되면 그것을 지키면서 다른 새로운 형식을 추구하지 않아야 한다고 했다는 이유에서 이집트인들을 칭찬했다. 그는 척도를 버리고 "무질서한 쾌락"의 유혹에 굴복하는 당대의 아테네 예술을 비난했다. 그는 척도를 토대로 한 좋은 예술과 인간의 감각적·감정적 반응에 의지하는 나쁜 예술을 대립시켰다. 그는 이성의 판단보다 귀의 판단을 더 우위에 놓는 당대의 음악가들을 꾸짖었다. 감각의 판단은 미와 예술을 위해 적절치 못한 판단기준이라고 말했다.

　플라톤은 미가 척도에 맞추는 문제라고 주장했을 뿐 아니라 그 척도란 것이 무엇인지 찾아내려고 시도하기도 했다. 대화편 『메논』에서 그는 어떤 사각형의 한 변이 다른 사각형의 대각선의 절반과 같게 되는 관계를 가진 두 개의 사각형을 예로 들었다. 이것을 그가 이상적인 비례로 여긴 것 같다. 그의 말을 권위로 인정해서 수세기동안 건축가들은 이 사각형들의 관계를 토대로 구조를 계획했다.

　『티마에오스』에서 플라톤은 다른 비례들에 대해서도 이야기했다. 그는 규칙성 때문에 "완벽한 물체"인 규칙적인 3차원 형상들이 오직 다섯 개만 존재한다는 당대 수학자들의 견해를 이용했다. 그는 신이 우주를 건설할 때 불완전한 비례를 적용할 리가 없으므로 세계가 그 다섯 형상들에 기초하고 있다고 주장하면서 가장 완벽한 비례를 지닌 다섯 형상들에 우주론

적인 의미를 부여했다. 그는 그것과 꼭같은 비례를 예술에 추천했다. 특히 그는 피타고라스적 정삼각형들을 추천했는데, 그것들이 그 완벽한 물체들을 구성하는 요소들이라 여겼던 것이다. 그는 이것들만이 진정으로 아름다운 완벽한 형식들이라 생각했다. 그는—『메논』의 사각형들 말고도—『티마에오스』의 삼각형들이 예술가들, 특히 건축가들의 이상이 되었던 사실에 대한 원인제공자였다. 처음에는 그리스, 다음에는 로마, 그리고 그후에 중세의 건축물들이 수세기동안 삼각형과 사각형의 원리를 근거로 설계되었던 것이다. 그러므로 기하학이 미학의 근본 토대를 제공한 셈이다.

플라톤은 척도 · 질서 · 비례를 다룬 자신의 미학이론에서 형식주의를 옹호하지는 않았다. 그가 미와 예술에서 형식이 결정적인 역할을 담당하게 한 것은 사실이지만 그것은 "부분들의 배열"이라는 의미에서였지 "사물의 외관"으로서 이해되어진 형식은 아니었다. 그는 외형의 미를 찬양했지만 내용의 미 역시 찬양했다. 그가 "누구든지 아름답게(kalos) 춤추고 노래부르는 사람은 아름다운(ta kala) 것을 춤추고 노래하는 것이다"라고 쓰면서 그것들의 상관관계를 강조했다.

THE IDEA OF BEAUTY

7 미의 이데아 플라톤이 중년기에 옹호했던 또다른 미개념은 정신주의적이고 이상주의적이었던 그 자신의 철학적 신념에서 유래한 것이었다. 그는 육체뿐만 아니라 영혼의 존재도 인정했고, 감각적 현상뿐 아니라 영원한 이데아의 존재도 인정했다. 플라톤에게 있어 영혼은 육체보다 더 완벽하며, 이데아는 육체나 영혼보다 더 완벽한 것이었다. 이러한 신념으로부터 미학에 관련된 귀결이 따라나왔다. 플라톤이 본대로 미는 육체에 국한된 것이 아니라 영혼과 이데아를 특징짓는 것인데, 영혼과 이데아의 미는 육

체의 미보다 더 우월하다는 것이다. 플라톤의 철학적 전제들에서 나온 결과는 미의 정신화·이상화였고, 미학에 있어서는 경험에서 구성으로 옮아가는 것이었다.

플라톤은 인간들이 아름다운 물체에서 즐거움을 발견한다는 것을 부인하지 않으면서도 사고 및 행동이 신체(물체)보다는 더 아름답다고 여겼다. 정신적인 미는 지고한 것은 아닐지라도 보다 고급한 미였다. 그것은 "이데아" 속에 있는데, 이데아만이 "순수한 미"이다. 어떤 사람이 아름다운 것을 행하는 일에 성공할 경우 그는 스스로 이데아를 모범으로 삼고 있는 것이다.[12] 육체와 영혼이 아름답다면 그것은 그 육체와 영혼이 미의 이데아를 닮았다는 사실 때문이다[13]. 그것들의 미는 일시적인 것이지만 미의 이데아는 영원하다.

> 그대가 미의 이데아를 인식한다면 황금, 다이아몬드, 그리고 가장 아름다운 소년과 청년들도 아무 것도 아닌 것이 된다.

플라톤은 『향연』[14]에서 영구불변한 미를 기술하기 위해 최고의 용어를 사용했다. 즉 그것은 생성하지도 소멸하지도 않고, 커지지도 작아지지도 않는다. 그것은 부분적으로 아름답고 부분적으로 추한 것도 아니고, 어느 때는 아름답다가 또 어느 때는 추한 것도 아니며, 여기서는 아름답다가 저기서는 추한 것도 아니고, 어떤 사람에게는 아름답지만 다른 사람에게는 추한 그런 것이 아니며, 얼굴이나 손 혹은 육체적인 어떤 것의 미와 같지 않고 사상이나 학문 혹은 생물체나 지구나 하늘 그 외의 것들의 미와도 같지 않다. 그것은 절대적이며 그 자체로 홀로 존재하고 독특하며 영원한데, 생성하고 소멸하는 모든 다른 아름다운 사물들은 그것에 참여하여 나누어

가진다.

미의 이데아가 모든 이해를 능가하는 것이라고 생각했을 때 플라톤은 그리스인들의 믿음으로부터 떠난 것이다. 이것은 플라톤 개인의 개념이었지만, 단순히 새로운 것으로 그치지 않는 하나의 혁명이었다. 그 개념은 미를 초월적인 지평으로 옮겨놓았던 것이다.

그 혁명은 삼중으로 이루어졌다. 첫째, 원래 광범위했던 그리스인들의 미개념은 한층 더 넓어져서 이제는 경험을 넘어선 추상적인 대상들까지 포함하게 되었다. 둘째, 새로운 평가기준이 도입되어 실제의 미는 이상적 미에 비해 평가가 절하되었다. 셋째, 새로운 미의 척도가 도입되었다. 실재하는 사물의 미의 척도는 이제 미의 이데아와의 거리에 달려 있게 되었다.

이제까지 철학자들은 미의 세 가지 척도를 도입했다. 소피스트들의 척도는 거기에 포함된 즐거움의 정도에 따라 주관적인 미적 경험 속에 있는 것이었다. 피타고라스 학파에게는 미의 척도가 객관적인 규칙성과 조화였다. 소크라테스는 그 사물이 수행하게 될 임무에 맞는 정도에 따라 미의 척도를 정했다. 이제 플라톤이 네 번째 척도를 가지고 등장했다. 즉 우리가 마음속에 가지고 있고 사물의 미를 측정할 때 기준이 되는 미의 이데아가 그것이다. 이상과의 합치는 확실히 미가 주는 즐거움, 미가 가진 형식, 그리고 미가 수행하는 임무와는 다른 미의 척도였다.

플라톤의 개념은 소피스트들의 개념과는 첨예하게 대립되며 소크라테스의 견해와도 맞지 않았다. 그러나 피타고라스 학파의 개념과는 일치했다. 사실 그 둘은 상호보충적이기까지 했다. 정확함과 조화 말고 도대체 어디에 미의 이데아가 존재할 수 있단 말인가? 말년에 플라톤은 자기 자신의 개념보다는 피타고라스 학파의 개념을 더 강조했다. 그렇게 해서 그는 형이상학적 미학뿐 아니라 수학적인 미학까지를 후세에 물려주었다.

플라톤의 철학적 견해는 그의 미학에 **이상주의적** 색채를 부여했으며 **도덕주의적** 색채도 더했다. 그리스인들은 미학적 미뿐만 아니라 도덕적 미도 높이 평가했다. 그러나 고전기에 그들은 가시적 세계의 미, 즉 연극의 장경 · 조각 · 신전 · 음악과 춤 등에 특히 매료되었다. 플라톤에게는 도덕적인 미가 우세한 지위를 얻었다. 그는 선과 미를 동일시하는 그리스적 사고방식을 지지하면서도 강조점은 뒤집어놓았다. 일반적인 그리스인들에게 있어 가장 확실한 사실은 정확히 그 **자체**로 선한 아름다운 사물들이 존재한다는 것이었다. 플라톤에게 있어 가장 확실한 사실은 선한 사물들이 존재하며 그렇게 존재함으로써 찬탄을 불러일으키고 아름다운 것으로 여겨진다는 것이었다.

GREAT BEAUTY AND THE BEAUTY OF MODERATION;

RELATIVE AND ABSOLUTE BEAUTY

<u>8 장대한 미와 온건한 미: 상대적 미와 절대적 미</u> 플라톤은 예술가이자 예술애호가였지만, 예술을 믿지 못하는 철학자이기도 했다. 그의 **일반적인** 미개념과 예술개념은 그의 철학에서 유래되었지만 그의 예술적 능력과 감식안이 그의 **특별한** 관찰 · 사고 · 분석 · 구별 등을 가능케 했다.

『법률』에서 플라톤은 장대한(*megaloprepes*) 예술과 온건한(*cosmion*) 예술, 진지한 예술과 경박한 예술을 구별했다. 그는 음악과 춤뿐 아니라 시와 연극에서 이 이원성을 찾았다. 그가 구별지은 것은 18세기에 중요하게 될 숭고와 미의 구별의 기원이 되었다.[15]

우리 시대에는 플라톤이 내린 구별들 중 다른 것이 한층 더 중요하고 시대에 더 잘 맞는 것 같다. 그는 『필레보스』에서 실재하는 사물들(및 회화에서 그것들을 재현한 것)의 미와 추상적 형식, 직선이나 원, 평면과 고체 등의 미

를 구별지었다.[16] 그가 생각한 첫 번째 미는 상대적인 것으로, 그는 두 번째 미만이 "언제나 그 자체로 아름답다"고 간주했다. 그는 단순한 추상적 형체들과 순수한 색채들의 미를 선호했는데, 그것들은 그 자체로 "아름답고 즐거움을 준다"고 생각했던 것이다. 만약 그가 추상예술을 알고 있었다면 그것을 인정했을 것이라고 생각할 수 있다. 시각예술에 대한 그의 태도는 음악에 대한 피타고라스 학파의 태도와 비슷했다. 그는 아름답고 단순한 형태·색채·소리 등이 즐거움을 준다고 생각했다.[17] 그런 즐거움들은 고통과 섞여 있지 않다는 점에서 예외적이었다. 그 점에서 미학적 경험과 다른 경험들을 구별할 수 있었던 것이다.

가장 심오하고도 의미 있는 플라톤 특유의 이런 의견들은 예술에 대한 그의 일반적인 개념보다는 훨씬 영향이 덜했다. 예술에 대한 그의 일반적 개념은 그 특유의 의견들보다 훨씬 문제가 많았는데도 불구하고 그후 수세기동안 영향력을 발휘하고 그의 진정한 미학적 유산으로 입증되었다.

THE CONCEPT OF ART: POETRY VERSUS ART

9 예술의 개념: 시 대 예술 플라톤의 예술개념과 미개념의 연관성은 다소 느슨했다. 그는 가장 위대한 미를 예술이 아니라 삼라만상 속에서 찾았다. 그는 기술까지를 포함하는 광범위한 그리스적 예술개념을 사용했다. 다른 그리스인들과 마찬가지로 그에게 있어서는 회화나 음악뿐 아니라 인간이 의도적으로 정교하게 제작한 것은 모두 예술이었다. 그는 자연이 인간에게 모든 것을 적절하게 제공해주지 않아서 보호가 필요했기 때문에 인간이 예술을 발견한 것이라고 말했다. 이렇게 말하면서 플라톤은 자연스럽게 회화와 조각이 아니라 베짜기와 집짓기를 생각하고 있었다.

플라톤의 예술개념에는 기술이 포함되어 있었다. 그러나 그가 기술의

문제가 아니라 영감의 문제로 간주했던 시는 예술에 포함되지 않았다. 그는 시에 대한 그리스인들의 견해를 발전시켜서 시를 예언적이고 비이성적이라고 생각했다. 그는 『이온』에서 다음과 같이 말하였다.

> 우리가 찬미하는 저 위대한 시의 저자들은 어떤 예술의 규칙들을 통한 탁월함을 얻으려 하지 않고, 영감의 상태에서 자기 것이 아닌 영혼에 사로잡힌 채 … 신성한 광기의 상태로 시의 아름다운 멜로디를 노래하는 것이다.[18]

> 시인들은 … 신성을 전달하는 사람들로서, 시인 각각이 어떤 하나의 신성에 사로잡혀 있는 것이다.[19]

『파이드로스』에서도 플라톤은 시를 고상한 **광기**(mania)로 묘사했다. 뮤즈 여신들이 영감을 불러일으켜주면 "영혼은 노래와 다른 형식의 예술적 창조로 흘러넘친다."

> 누구라도 기술만이 훌륭한 시인을 만들 수 있다고 확신하여 뮤즈 여신의 광기 없이 시의 문전에 온다면, 그와 광기어리지 않은 그의 작품은 … 광기의 시 앞에서 아무 것도 아닌 것이 되어버릴 것이다.[20]

이런 발언은 영감과 숙련된 기술이 대립된 것을 강조하는 것이다. 플라톤이 시를 영감의 영역으로 보았던 유일한 인물은 아니었다. 데모크리토스도 마찬가지로 생각했었다. 이상주의자와 도덕주의자 모두 시를 심리학적으로 예외적인 것으로 간주했던 것이다. 시에서만 영감을 보고 예술들을 기술과 함께 분류했던 것이 이 초기 시대의 특징이었다.

플라톤은 한층 더 나아가서 시와 예술의 대립을 강조했다. 그러나 동

시에 스스로 그 대립을 훼손시키기도 했다. 기계적으로 판에 박힌 것에 의존하는 작가들도 있기 때문에 시라고 해서 모두 다 영감은 아니라는 것을 깨달았던 것이다. 시적 황홀경에서 태어난 "광기의" 시가 있는가 하면[21], 작시기술에 의해 제작된 "기술적" 시도 있다는 것이다. 이 두 유형의 시가 균등한 가치를 가진 것은 아니었다. 플라톤은 첫 번째 유형을 인간 최고의 활동으로 간주했고, 두 번째 유형은 다른 것들처럼 하나의 예술로 보았다. 『파이드로스』에서 제시했던 인간들의 위계질서 계보에서 그는 시인들에게 두 종류의 지위를 부여했다. 기술자와 농부들과 함께 낮은 지위에 있는 시인들이 있는가 하면, "뮤즈 여신들에게 선택받아서" 철학자들과 함께 최고의 지위를 부여받은 시인들도 있는 것이다. 마찬가지로 『향연』에서도 신과 인간의 중간매개자인 "신성한 인간" 음유시인과, 일정한 기술을 알고 있어서 "작업자"에 불과한 사람들을 대립시켰다. 그는 시인들에게서 이 음유시인-기술자의 이원성을 인식했으나 예술가들에게서는 그러지 않았다. 그의 견해로는 화가 및 조각가들이 기술자에 불과했던 것이다.

DIVISION OF ART: IMITATIVE ARTS

10 예술의 구분: 모방예술 베짜기와 구두제조뿐 아니라 회화와 조각 모두를 포괄했던 예술은 그 광범위한 영역 탓에 분류가 필요했다. 플라톤은 수차례에 걸쳐 분류를 시도했다. 『향연』에서 그는 예술을 세 부류로 나누었다.[22] 사물을 활용하는 예술, 사물을 제작하는 예술, 그리고 사물을 모방하는 예술이 그것들이다. 『소피스트』에는 비슷하지만 좀더 복잡한 구분이 나오는데, 거기에서 그는 자연 속에 존재하는 것을 이용하는 예술인 "크테티케(*ktetike*)"와 자연에 결여되어 있는 것을 제작하는 예술인 "포이에티케(*poietike*)"를 구별하였다(여기에서 "포이에티케"라는 용어는 넓은 의미로 사용되었고 예술

에 국한된 것은 아니었다). 크테티케에는 사냥과 낚시도 포함되어 있었다. 포이에티케는 인간에게 직접 봉사하는 것과 인간에게 간접적으로 봉사하는 것(연장 제작), 그리고 모방하는 것으로 세분되었다.

미학을 위해서 이 분류에서 가장 중요한 것은 사물을 재생하는 예술과 사물을 제작하는 예술을 분리한 것이었다. 말하자면 **제작적** 예술과 **모방적** 예술의 구분이었다. 그러나 플라톤은 모방예술의 목록을 제공하지 않았고 그 용어를 정확하게 규정하지도 않아서, "모방적" 예술의 범위는 유동적으로 남게 되었다. 그는 시와 모방예술을 대립시킨 적도 있고, 시를 모방예술 속에 포함시킨 적도 있었다. 한 번은 시 속에 음악을 넣었다가(『향연』에서), 다른 곳(『국가』)에서는 음악 속에 시를 넣기도 하였다. 그는 모방예술의 이론을 위한 첫걸음을 내딛었던 것에 불과했다.

그럼에도 불구하고 플라톤은 모방 이론의 전개에 결정적인 영향을 미쳤다. 물론 예술이 실재를 모방하거나 재현한다는 개념은 이전의 그리스인들에게 생소하지 않았다. 그들은 『오딧세이』가 오딧세우스의 모험을 재현하고 아크로폴리스의 조각상이 인체를 재현했다는 것을 쉽게 깨달았다. 그러나 그들은 예술의 이런 기능에 대해서는 상대적으로 관심을 덜 보였다. 그들은 무언가를 표현하는 음악과 춤 같은 예술에 대해 더 많이 몰두했다. 그러나 조각 및 회화 같은 재현적인 예술의 경우, 그리스인들은 그런 예술들이 실재와는 다르다는 사실, 즉 고르기아스가 주장했듯이 그것들이 환영을 창출한다는 사실에 더 관심을 가졌다. 재현적 예술에 이렇듯 관심이 없었던 것은 BC 5세기 중엽 이전 그리스 시각예술이 실재와 거의 유사성이 없었고 인간형상의 재현에는 실재보다는 기하학이 더 많이 작용했다는 사실로 설명될 수 있겠다. 크세노폰이 기록했던 소크라테스와 파라시우스의 대화와는 상관없이 플라톤 이전의 저술가들에게서 예술을 통한 실재의 재

현에 관한 것을 찾기란 어려운 일이다.

예술을 통한 재현을 뜻하는 데 사용된 용어는 정해져 있지 않았다. 소크라테스는 대화 속에서 **미메시스**와 가까운 몇몇 용어를 포함해서 다양한 용어들을 구사했지만 정작 **미메시스**라는 용어 자체는 사용하지 않았다. 당시 그리스인들은 실재의 모방이 아니라 성격의 표현과 배역의 연기를 의미하기 위해 미메시스를 사용하고 있었다. **미메시스**라는 용어는 음악 및 춤과 연관된 제관들의 제의적 행위를 묘사하는 데 사용되었지, 시각예술을 묘사하는 데 사용되지 않았던 것이다. 데모크리토스와 헤라클레이토스 학파는 "자연을 따른다"는 의미로 그 용어를 사용했으나 "사물의 외관을 그대로 따라한다"는 의미로 사용하지는 않았다. 그런 옛 용어를 새롭게 적용해서 처음 도입한 사람이 플라톤이었다.

플라톤 시대에는 조각이 기하학적 양식을 버리고 실제로 살아 있는 사람을 묘사하기 시작했으며, 회화도 비슷한 변화를 보였다. 플라톤은 "뮤즈 여신들을 섬기는" 예술들이 실재의 재현을 생생한 쟁점으로 만드는 것을 주목할 수 있었다. 그는 이 새로운 현상을 **미메시스**라는 옛 이름으로 언급했고, 그렇게 함으로써 그 용어의 의미를 변화시키지 않으면 안 되게 되었다. 그는 계속해서 그 용어를 음악[24]과 춤[25]에 적용해보았고, 시각예술에도[26]—『국가』의 제10권 때까지는 아니지만—적용시켰다. 그는 이 용어를 성격과 감정의 재현에도 적용하고 사물 외관의 재현을 의미하는 데도 사용했다. 처음에는 전통을 따라서 배우나 춤추는 사람의 경우처럼 예술가 자신이 도구로서 행동하게 되는 그런 예술들만을 "모방적"이라 불렀지만,[27] 나중에는 그 용어를 확대해서 다른 예술들까지 포괄하게 되었다. 『국가』에서 플라톤은 "모방적" 시를 비극에서처럼 주인공이 스스로 말하는 경우까지로 한정했다. 그러나 『법률』에서는 모든 "음악적" 예술, 즉 뮤즈 여신들

을 섬기는 예술들 모두가 "재현적이고 모방적"이라고 칭하여진다.

플라톤은 예술이 실재를 재현할 때의 진실함에 관심을 가졌다. 『크라틸루스』에서 그는 충실한 모사는 원본의 복사에 불과하므로 불필요하다고 썼다. 그러나 다른 한편으로 충실치 않은 모방은 거짓이다. 그러므로 플라톤은 모방이 예술에 있어서 바람직한 것인지를 놓고 회의했던 것이다.[28]

IMAGE-CREATING ARTS

11 이미지를 창조하는 예술들 화가나 조각가가 어떤 사람을 "모방"할 때, 그들은 물론 그 모델과 비슷한 다른 사람을 만들어내는 것이 아니라 그저 그의 **이미지**를 만들어내는 것이다. 한 인간의 이미지라는 것은 실재하는 인간 존재와는 다른 질서에 속한다. 유사성이 있기는 하지만 속성들이 서로 다르다. 플라톤이 깨달았던 것이 바로 그것이었다. 그래서 그의 "미메시스" 개념에는 두 가지 면이 있었다. 첫째, 예술가는 실재의 영상을 창조한다. 둘째, 이 영상은 비실재적이다.[29] "모방"인 예술작품은 "환영"이다. 플라톤은 영상과 환영을 창조하는 "모방적인 예술들"과 "사물을 창조하는" 예술들을 대립시켰다. 그에게 있어서 모방예술인 회화·조각·시·음악 등의 본질적인 특징은 모방성뿐만 아니라 그 산물의 **비실재성**이다.

『소피스트』에서 예술을 사물을 제작하는 예술과 영상만을 만들어내는 예술로 구분한 후 플라톤은 더 나아가서 후자를 사물의 고유한 비례와 색채를 보존하기 위해 사물을 묘사하는 예술과 사물들을 변경시키는 예술로 더 세분했다.[30] 이 두 번째 범주는 사실 "모방"이 아니라 "환영"으로 이루어져 있다. 플라톤은 이런 구분을 소개하면서 당대 예술의 환영주의 및 색채와 형태의 계획적인 변형 등에 영향을 받았다. 그는 다음과 같이 썼다.

오늘날 예술가들은 진리를 고려하지 않고 그 자체로 아름다운 비례가 아니라 아름답게 **보이는** 비례를 작품에 부여한다.

그는 환영주의적 회화가 "놀라움"과 "마법"을 시도한 "기만"의 예술이었다고 썼다. 그는 그 속에서 고르기아스가 발견했던 것과 꼭같은 속성들을 간파했지만, 고르기아스가 이 유혹적인 마법을 높이 평가했던 반면 플라톤은 그것을 탈선이자 해악으로 간주했다. 플라톤을 설득하여 그것에 대해 부정적으로 설명하게 했던 것은 예술의 재현적인 성격이 아니라 환영주의였다. 그러나 그는 환영주의가 예술의 필수적인 특징이라 생각하지 않았다. 오히려 그는 예술이 환영주의를 벗을 때 제 기능을 발휘할 수 있다고 믿었다.

12 예술의 기능: 도덕적 유용성과 올바름 그러면 플라톤은 예술의 기능이 무엇이라고 믿었을까? 그 첫 번째 기능은 유용성이었다. 이것은 플라톤에게 있어서 유일하게 참된 유용성인 **도덕적** 유용성을 뜻했다. 예술은 인격을 도야하고 이상국가를 형성하는 수단이어야 하는 것이다.

두 번째이자 가장 중요한 것은, 예술이 기능을 수행하기 위해서 세계를 지배하는 법칙을 따라야 하며 우주의 신성한 계획을 꿰뚫어보고 거기에 맞추어 사물들을 형태지어야 하는 것이다. 그러므로 진실됨과 올바름(*orthotes*)[31]은 예술의 두 번째 근본적인 기능이다. 예술이 제작하는 사물들은 마땅히 "적합하고, 정확하고, 정의로우며, 탈선이 없어야 한다." 세계를 지배하는 법칙에서 탈선하는 것은 모두 잘못이며 실수다.

측량과 척도만이 예술에게 올바름을 보증해줄 수 있다. 플라톤의 예술이론 중 이 부분은 피타고라스 학파에게서 물려받은 것이었다. (단순히 경

험과 직관에 의해 인도되는 예술과는 다르게) 측량과 척도를 적용한 예술만이 확실하게 기능을 다할 수 있다. 건축이 그 예다. 예술작품의 "올바름"은 무엇보다도 부분들의 적절한 배열, 내적 질서, 그리고 훌륭한 구조에 달린 것이다. 그것은 머리나 발이 없이는 살 수 없는 생명체나 유기체처럼, "시작, 중간 그리고 끝"을 가져야 한다. 중간과 양 끝이 있어서 부분들 서로간에 그리고 전체 작품에 맞게 구성되어야 하는 것이다.[32] 화가는 각 부분들을 올바르게 재현해야만 아름다운 전체를 창조해낼 수 있다.[33] 이것을 성취하기 위해서 예술가는 세계를 지배하는 법칙들에 대해 알고 그것들을 적용해야 하는 것이다.

그러므로 세계의 법칙과 일치한다는 의미에서의 "올바름"과, 도덕적 성격을 형성하게 할 수 있는 가능성이라는 의미에서의 "유용성"이 훌륭한 예술의 판단기준이 된다. 예술에서의 즐거움은 기껏해야 그것을 보충하는 정도밖에는 되지 않는다. 소피스트들이 주장했듯이, 즐거움은 예술의 목표도 예술의 가치를 판단하는 기준도 아니다. 즐거움을 제공하는 것을 목표로 삼는 예술은 나쁜 예술이다. 예술의 판단기준은 올바름에 있으므로 그지도원리는 마땅히 감정이 아니라 이성이어야 하는 것이다.

그러면 미에 대해서는 어떤가? 플라톤은 자신이 예술가여서 예술에서의 미에 무감각할 수가 없긴 했지만, 그의 철학은 여러 가지 다른 것들을 요구했다. 그의 눈은 예민했지만, "주지한 바대로 내부를 향하는 그의 눈은 외부로 향하는 그의 시선을 점차 가리웠다."[34] 그러나 그는 도덕적 미를 포괄하는 넓은 의미에서의 미를 이야기했다. 그런 의미의 미는 도덕적 유용성 및 올바름과 다르지 않았다.

그러면 예술의 가치를 판단하는 기준은 예술작품의 **내향적** 진리가 아닌가? 플라톤의 『국가』에는 다음과 같은 문장이 있다.

어떤 화가가 이상적으로 아름다운 형상을 그려서 마지막 손질까지 끝냈다고 가정해보자. 그가 그처럼 아름다운 사람이 존재할 수 있다는 것을 보여주지 못했다 하더라도 그에 대해 나쁘게 생각할 수 있을 것인가?[35]

이 문장은 예술작품의 가치가 외적 진리보다는 내적 진리에 의해서 결정된다고 말하는 듯하다. 고유한 "예술적 진리"에 대해 플라톤이 인식했다는 것을 뜻하기 위해 말한 문장이었을 것이다. 그렇지만 플라톤은 이 개념에 대해서 그저 어렴풋이 알고 있었던 것 같다. 그것에 대해 딱 한 번 언급한 후 다시는 언급하지 않았기 때문이다. 사실 예술에 대한 그의 전이론은 예술적 진리라는 개념과는 맞지 않는다. 그는 예외적으로 단호하게 문자 그대로 이해된 진리 및 순응주의를 예술에 적용시켰다. 그의 원칙은 예술이 사물을 적당하고 내재적인 비례로 묘사해야 한다는 것이었다. 그렇지 않을 경우 예술은 진실이 아니며 진실이 아닌 예술은 나쁜 예술인 것이다. 그런 이유에서 그는 당대의 인상주의적 회화를 비난했다. 왜냐하면 인상주의적 회화는 보는 이들로 하여금 **적절한** 비례와 색채를 **보게** 만들기는 하지만 사물의 비례와 색채를 변경시키기 때문이었다.

플라톤의 견해는 예술이 자율성을 누려서는 안 된다는 것이었다. 예술은 두 가지 점에서 비자율적이어야 했다. 즉 예술이 재현할 실재 존재와의 관계에서, 그리고 예술이 도모해야 할 도덕적 질서와의 관계에서 비자율적이어야 했던 것이다.

그러므로 플라톤은 예술에게 두 가지를 요구했다는 결론을 얻게 된다: 즉 예술은 우주의 법칙에 따라 예술작품을 만들어야 하며, 선의 이데아에 따라 성격을 형성해야 한다는 것이다. 여기에서부터 훌륭한 예술을 위해서는 오직 두 가지 규준이 있을 뿐이라는 결론이 나온다. 그것은 올바

름과 도덕적 유용성이다.

예술은 이런 이상적 요구를 진정으로 완수할 수 있는가? 플라톤은 그럴 수 있다고 생각했으며, 초기 그리스인들의 고졸기 예술과 특히 이집트인들의 예술에서 이미 완수했다고 생각했다.

ART CONDEMNED

13 비난받은 예술 그러나 당시 예술에 대한 플라톤의 태도는 일종의 비난이었다. 그는 환영을 산출하고 비례를 왜곡시키기 위해 새로움과 다양함을 목표로 삼는 이런 예술을 인정하지 않았다. 그의 목적은 주관주의와 비진실로부터 예술을 수호하는 것이었다. 당대 예술에 대한 그의 비판은 너무나 일반적으로 정립되어서 마치 플라톤이 모든 예술의 적인 것처럼 되어버렸다.

보다 정확히 말해서 플라톤은 예술이 자신이 정한 두 규준 중 어느 하나도 완수하지 않았다는 이유에서 예술을 부정적으로 평가했다. 말하자면 예술은 올바르지도 유용하지도 않다는 것이었다. 첫째 예술은 실재에 대한 잘못된 그림을 제시하며, 둘째 예술은 사람들을 타락시킨다는 것이다. 예술은 사물을 왜곡시킨다고 했다. 사물들을 왜곡시키지 않을 경우에도 사물의 표면, 즉 피상적 외관만을 재현할 뿐이라는 것이다. 플라톤에 의하면 실재의 외적 · 감각적 현상은 피상적일 뿐만 아니라 잘못된 영상이기도 한 것이다.[36-40]

플라톤의 철학에 의하면, 예술은 감정에 작용하며 인간이 이성에 의해서만 인도되어야 하는 순간에도 감정을 불지르기 때문에 사람들을 타락시킨다고 한다. 예술은 감정에 영향을 주어서 성격을 약하게 만들고 인간의 도덕적 · 사회적 경계를 무너뜨린다는 것이다. 예술에 대한 플라톤의 첫

번째 주장은 우선 시각예술에 관련된 것이며 다음으로는 주로 시와 음악에 관련되어 있었다.

예술에 대한 플라톤의 첫 번째 주장은 인식론과 형이상학에서 나온 것이며, 두 번째 주장은 윤리학에서 나왔다. 플라톤은 미학에서는 아무 것도 이끌어내지 못했다. 시가 도덕적 관점에서 판단되어 비난받은 것은 이번이 처음이 아니었다. 이미 플라톤 이전에 아리스토파네스가 그렇게 했던 적이 있었다. 그러나 이 관점을 일반적인 예술의 철학 속으로 끌어들인 것은 플라톤이 처음이었다. 그는 예술의 철학과 예술 자체 사이에 분열을 야기했다. 이것이 유럽 역사에서 이 분야에서 이루어진 최초의 분열이었을 것이다. 플라톤 이전 이론가들의 견해는 당대의 예술적 실제와 맞아떨어지는 것들이었다. 그러나 플라톤은 예술이 **자신**의 견해에 일치하기를 바랐다. 그는 예술이 어때야 하는가에 대해서 **규정**을 정했다. 그의 규정들은 공교롭게도 당대의 예술들이 택한 방향과는 반대방향으로 움직였다. 그 거리는 피할 수 없는 것이었다.

당시 예술에 대해 불만족했던 플라톤은 예술이 전통을 지키기를 원했다. 그는 과거 예술로 돌아가기를 주장했다고 알려진 최초의 사상가였기 때문에 "최초의 고전주의자"로 불려졌다.

플라톤의 주장들은 설득력에 한계가 있었다. 믿지 못한 그리스 예술가들은 플라톤에게 아무런 주의를 기울이지 않았고 계속 그와 상관없이 자신들의 예술을 전개시켜나갔다. 플라톤의 주장들은 자신의 고유한 입장을 토대로 한 것이었다. 즉 사물의 인지가능한 속성이 존재의 참된 속성들과 일치하지는 않으며, 예술을 제작하고 시민들을 교육하는 데는 오직 **한 가지** 올바른 방법이 있을 뿐이라는 입장이었다. 그의 비판은 예술에 대한 **미학적** 평가가 **아니라**, 인지적이고 도덕적인 관점에서 기껏해야 예술이 유해

하다는 것을 논증하는 것이었다. 그러나 플라톤의 견해로는 낮은 가치가 높은 가치에 완전히 예속되어야 하므로 미는 진리와 덕 밑에 있는 것이었다. 더구나 예술이라고 해서 모두 실재를 왜곡하는 것이 아니고 예술이라고 해서 모두 성격을 약하게 만드는 것이 아니기 때문에, 그의 주장들이 예술 전체를 비난하지는 않았다. 그의 주장들은 예술이 객관적 진리에 엄중하게 순응해야 하며, 이성에 동의해야 하고, 이데아적 형상의 세계에 접근해야 한다는 그의 원칙들을 인정한 사람들에게만 관심이 있었다. 플라톤도 자신의 주장을 항상 따르지는 않았다. 그의 대화편들 속에는 예술을 찬양하는 구절과 시인들이 "신들의 통역자들"이라고 선언하는 부분이 포함되어 있었다.

그러나 예술에 대한 플라톤의 마지막 판단은 부정적이었다. 예술을 비난하지 않은 곳에서조차 그는 예술을 하찮게 보았다. 그는 『정치가』에서 다음과 같이 쓴 바 있다.

> 모든 모방 예술들은 한갓 노리개(*paignia*)다. 거기에는 진지한 것이라고는 담겨 있지 않으며 오로지 오락적인 것밖에 없다.

모방은 확실히 매력적인 것이긴 하지만 한낱 게임일 뿐이다. 그것은 사람들을 숭고한 의무로부터 끌어내는 진지하지 못한 일이다. 플라톤은 실재하는 사물이 아니라 영상을 갖고 작업하는 화가의 예술을 "자연과 공동작업하는 진지한" 예술들, 즉 의술·농사술·체육·혹은 정치술 등과 대립시켰다. 예술은 게임이라는 그의 주장만큼 플라톤의 입장의 특징을 잘 드러내준 것은 없을 것이나, 반면 미는 매우 진지하고 어려운 것이었다(*chalepa ta kala*).

그렇지만 플라톤은 예술의 결점들이 무엇인지 밝히지는 않았다. 오히려 그는 불가피하게 생각되지는 않는 그런 결점들을 치유하고자 노력했다. 나쁜 예술도 있지만 훌륭한 예술도 있을 수 있다는 것이다. 훌륭한 예술에는 지도와 조절이 필요하다. 플라톤은 "감탄하지 않을 수 없는 시인들"[41]에 관해서 쓴 바 있다. 그는 대변동이 가져올 사회정치적 결과를 우려하면서 음악에 새로운 사상과 변혁을 막고 싶어했다.[42] 그는 법률을 제정하는 사람들이 "설득해야 하며 만약 설득이 실패할 경우에는 시인들을 재촉해서 이루어야 할 바대로 구성해야 한다"[43]고 요구했다. 그는 예술을 노리개라고 칭했지만, 예술의 힘에 대해서도 잘 알고 있었던 것이 분명하다. "정치적인 법률의 변혁이 없고서는 음악에서의 양식의 변화도 결코 일어나지 않는다"고 쓴 걸 보면 그렇다.

THE CONFLICT BETWEEN PHILOSOPHY AND ART

<u>14 철학과 예술간의 갈등</u> 플라톤은 예술을 좋아했고 많은 예술가들과 교분을 나누었다. 그 자신이 그림을 그리고 시도 지었으며, 그의 대화편들은 예술작품이다. 그럼에도 불구하고 플라톤은 예술을 부정적으로 평가했다. 좀더 자세히 들여다보면 예술에 대한 플라톤의 부정적인 태도는 그의 개인적인 견해들에서 비롯된 결과만은 아닌 것 같다. 거기에는 그리스의 사고방식 및 철학과 예술간의 "해묵은 갈등"이 반영되어 있었다.[44] 이 갈등의 기원은 그리스의 시가 철학과 같은 방식으로 사람들을 가르쳤다는 주장 속에 숨어 있다. 신들에 대해서 그리스인들이 생각했던 것은 호메로스와 헤시오도스의 탓이었고, 인간의 운명에 대해 그리스인들이 생각했던 것은 아이스킬로스의 탓이었다. 시인들이 왜 존경받아야 하는가 하는 물음에 대해 아리스토파네스는 "그들이 제공하는 **가르침** 때문"이라고 대답했다.

철학이 등장하자마자 시와 철학간의 갈등은 불가피해졌다. 철학자들은 상대주의적인 접근법으로 시를 또다른 인식의 근원으로서 묵인했다. 그러나 진리가 하나임을 믿었던 플라톤은 그렇지 않았다. 그는 철학만이 진리에 접근할 수 있다고 확신했다. 『소크라테스의 변명』에서 그는 다음과 같이 썼다.

시인들은 예언가 및 신탁과 같다. 그들은 자신들이 무엇을 말하는지 알지 못한다. 그러나 그들은 자신들의 시 때문에 스스로를 그들이 전혀 배우지 못한 사물들에 대해 학식이 있는 것으로 간주한다는 것도 알게 되었다.

여기에는 학문과 시의 갈등이 있었고, 예술은 시의 자연적 동류로서 그 갈등에 이끌려 들어간 것이다.

SUMMARY

15 요약 아주 짧게 요약하자면, 미학이라는 주제에서 플라톤의 입장은 다음과 같다. 영구한 형상에 따라 구축되고 불변하는 법칙에 의해 지배되는 이 세계는 질서와 척도에 있어서 완벽하다. 모든 것은 그 질서의 작은 조각에 불과한데 그 속에 그것의 미가 존재한다. 이성은 그 미를 파악할 수 있지만, 감각들은 거리가 멀고 불확실하며 우연적인 반영만 나타낼 뿐이다.

이런 관점에서 예술가들이 해야 할 일은 단 한 가지뿐이며, 그것은 서로 다른 사물들의 독특하고 완벽한 형체들을 발견하고 재현하는 일이다. 거기에서 벗어나는 것은 모두 거짓이며 속임수고 해악이다. 많은 예술가들은 오직 환영을 창출함으로써 잘못을 저지르고 있다. 이론상으로 예술의 기능은 고귀하고 유용하지만 실제로 예술은 잘못을 저지르고 해를 끼친다.

미와 예술에 관해서, 미는 인간이 만들어낸 것이 아니라 실재의 한 속성이며, 예술은 인식에만 근거를 둘 수 있고, 예술 속에 자유 · 개성 · 독창성 혹은 창조성을 위한 여지는 없으며, 실재의 완전성과 비교해볼 때 예술의 가능성은 하찮은 것이라는 플라톤의 발언들보다 더 극단적인 발언은 결코 없었다.

이런 주장의 기원은 분명하다. 플라톤은 세계가 수학적 질서와 조화라는 피타고라스 학파의 우주론적 신념에 근거를 두고 있었다. 그는 이 이론을 소크라테스의 이론(도덕적 가치가 최우선이다) 및 아리스토파네스의 이론(예술은 도덕에 의해 인도되어야 한다)과 결합시켰다. 피타고라스 학파나 소크라테스는 그들의 이론에서 플라톤이 이끌어낼 결론들을 상상조차 못했다. 미에 대한 이상주의적 해석 및 예술에 대한 모방적 · 도덕적 해석을 창시한 사람은 플라톤이었다. 두 해석 모두 그의 형이상학적 견해를 토대로 삼아 고락을 함께 했다.

플라톤의 견해는 고립된 것처럼 보인다. 그의 초월적 미개념은 이 세계에 내재한 미를 높이 평가하는 고전기에는 좀 낯선 것 같다. 그는 그와 동시대인들로서 상대주의적인 입장을 가졌던 소피스트들과는 특히 심한 대립을 보였다. 그는 형이상학자이자 정신주의자였지만, 소피스트들은 계몽의 선봉에 서 있었다. 그러나 고전기의 그리스 문화는 다양성을 특징으로 하고 있었다. 거기에는 미학적 태도뿐 아니라 도덕주의의 태도도 있었다. 계몽에 대한 관념뿐 아니라 이상주의에 대한 관념도 일어났었다. 소피스트들이 관념의 한쪽 끝을 대표했다면, 플라톤이 다른 쪽 끝을 대표했던 것이다.

PLATO, Phaedrus 246 E.

1. τὸ δὲ θεῖον καλόν, σοφόν, ἀγαθόν, καὶ πᾶν ὅ τι τοιοῦτον.

플라톤, 파이드로스 246E. 미, 진, 선

1. 공정하고 지혜로우며 선하면서 다른 모든 탁월함을 소유한 신성한 자연.

PLATO, Gorgias 474 D.

2. τὰ καλὰ πάντα, οἷον καὶ σώματα καὶ χρώματα καὶ σχήματα καὶ φωνὰς καὶ ἐπιτηδεύματα, εἰς οὐδὲν ἀποβλέπων καλεῖς ἑκάστοτε καλά; οἷον πρῶτον τὰ σώματα τὰ καλὰ οὐχὶ ἤτοι κατὰ τὴν χρείαν λέγεις καλὰ εἶναι, πρὸς ὃ ἂν ἕκαστον χρήσιμον ᾖ, πρὸς τοῦτο, ἢ κατὰ ἡδονήν τινα, ἐὰν ἐν τῷ θεωρεῖσθαι χαίρειν ποιῇ τοὺς θεωροῦντας;

플라톤, 고르기아스 474 D. 미, 유용성, 즐거움

2. 신체와 색채, 모양과 소리, 관습 등과 같이 모든 아름다운 사물들—이것들을 각각의 경우에 아름답다고 부르는 것은 아무런 기준도 없는 것인가? 먼저 아름다운 신체가 아름답다고 말할 때는 각각 쓰여지는 특정 목적을 위한 용도의 관점 혹은 그것을 바라보는 사람에게 기쁨을 불러일으킬 때 발생하는 즐거움의 관점, 이 둘 중 하나여야 한다.

LAERTIUS DIOGENES III, 55
(on Plato).

3. Τὸ κάλλος διαιρεῖται εἰς τρία· ἓν μὲν γὰρ αὐτοῦ ἔστιν ἐπαινετόν, οἷον ἡ διὰ τῆς ὄψεως εὐμορφία· ἄλλο δὲ χρηστικόν, οἷον ὄργανον καὶ οἰκία καὶ τὰ τοιαῦτα πρὸς χρῆσιν εἰσι καλά· τὰ δὲ πρὸς νόμους καὶ ἐπιτηδεύματα καὶ τὰ τοιαῦτα πρὸς ὠφέλειάν εἰσι καλά. τοῦ ἄρα κάλλους τὸ μέν ἐστι πρὸς ἔπαινον, τὸ δὲ πρὸς χρῆσιν, τὸ δὲ πρὸς ὠφέλειαν.

라에르티우스 디오게네스 III, 55. 미의 세 가지 개념

3. 미에는 세 부분이 있다. 첫 번째는 보기에 아름다운 형식으로서 찬양의 대상이 되는 것이다. 두 번째는 쓸모 있는 것이다. 도구나 집 등은 사용하기에 아름답다. 나머지 것 또한 제도, 일 등에 관계 있는 것은 쓸모 있기 때문에 아름답다. 미로 말한다면, 찬양의 대상이 되는 미가 있고 용도를 위한 미가 있는가 하면 그것이 얻게 되는 이익을 위한 미도 있는 것이다.

PLATO, Hippias maior 297 E.

4. εἰ δ ̓ ἂν χαίρειν ἡμᾶς ποιῇ, μήτι πάσας τὰς ἡδονάς, ἀλλ ̓ ὃ ἂν διὰ τῆς ἀκοῆς καὶ τῆς ὄψεως, τοῦτο φαῖμεν εἶναι καλόν, πῶς τι ἄρ ̓ ἂν ἀγωνιζοίμεθα; οἵ τέ γέ που καλοὶ ἄνθρωποι, ὦ Ἱππία, καὶ τὰ ποικίλματα πάντα καὶ ζωγραφήματα καὶ τὰ πλάσματα τέρπει ἡμᾶς

플라톤, 대히피아스 297E. 눈과 귀를 위한 미

4. 우리가 향유하는 것이면 무엇이든—모든 즐거움을 다 포함시키는 것이 아니라 청각과 시각을 통해 우리가 향유하는 것만을 의미한다—아름답다고 말한다면, 우리가 힘겹게 지낼 때에는 어떻게 해야 하는가? 아름다운 인간, 모든 장식

όρῶντας, ἃ ἂν καλὰ ᾖ· καὶ οἱ φθόγγοι οἱ καλοὶ καὶ ἡ μουσικὴ ξύμπασα καὶ οἱ λόγοι καὶ αἱ μυθολογίαι ταὐτὸν τοῦτο ἐργάζονται,... τὸ καλόν ἐστι τὸ δι' ἀκοῆς τε καὶ ὄψεως ἡδύ.

물, 그림과 조형예술 등은 우리가 그것들을 아름 답다고 보면 즐거움을 주는 것이 확실하다. 또한 아름다운 소리, 음악 전체, 담화, 상상에 의한 이 야기 등도 같은 효과를 갖는다 … 미는 청각과 시 각을 통해 오는 유쾌한 것이다.

PLATO, Respublica 476 B.

플라톤, 국가 476 B 진정한 미

5. Οἱ μέν που… φιλήκοοι καὶ φιλοθεά- μονες τάς τε καλὰς φωνὰς ἀσπάζονται καὶ χρόας καὶ σχήματα καὶ πάντα τὰ ἐκ τῶν τοιούτων δημιουργούμενα, αὐτοῦ δὲ τοῦ κα- λοῦ ἀδύνατος αὐτῶν ἡ διάνοια τὴν φύσιν ἰδεῖν τε καὶ ἀσπάσασθαι.

5. 시각과 소리를 애호하는 사람들은 아름다운 음악 · 색채 · 형태 및 그것들이 들어간 모든 예 술작품들을 좋아한다. 그러나 그들은 미 그 자체 의 본질을 보고 즐길 수 있는 능력은 가지고 있지 않다.

PLATO, Philebus 64 E.

플라톤, 필레보스 64 E. 미와 척도

6. μετριότης γὰρ καὶ συμμετρία κάλλος δήπου καὶ ἀρετὴ πανταχοῦ ξυμβαίνει γίγνεσ- θαι… Οὐκοῦν εἰ μὴ μιᾷ δυνάμεθα ἰδέᾳ τὸ ἀγαθὸν θηρεῦσαι, σὺν τρισὶ λαβόντες, κάλλει καὶ ξυμμετρίᾳ καὶ ἀληθείᾳ.

6 … 척도와 비례는 어디서나 미 및 덕과 같은 것 으로 인식된다 … 만약 한 이데아의 도움으로 선 을 잡을 수 없다면 세 가지 — 미, 비례, 진 리 — 를 가지고 쫓아가보자.

PLATO, Sophista 228 A.

플라톤, 소피스트 228A.

7. ἀλλ' αἶσχος ἄλλο τι πλὴν τὸ τῆς ἀμε- τρίας πανταχοῦ δυσειδὲς ὄν γένος;

7. 그러면 왜곡이란 언제나 추한 불균형이라는 특질이 나타난 상태 이외의 것인가?

PLATO, Timaeus 87 C.

플라톤, 티마에우스 87C.

8. πᾶν δὲ τὸ ἀγαθόν καλόν, τὸ δὲ καλὸν οὐκ ἄμετρον· καὶ ζῶον οὖν τὸ τοιοῦτον ἐσό- μενον ξύμμετρον θετέον· … οὐδεμία ξυμμετρία καὶ ἀμετρία μείζων ἢ ψυχῆς αὐτῆς πρὸς σῶμα αὐτό.

8. 선한 것은 모두 아름다우며, 아름다운 것은 비 례가 없을 수가 없다. 생물체의 경우에도 그런 비 례를 결여할 수가 없다 … 비례가 없거나 불균형 의 상태가 영혼 자체와 육체 자체의 사이에 있는 상태보다 더 중요하다.

PLATO, Timaeus 31 C.

플라톤, 티마에우스 31C.

9. Δύο δὲ μόνω καλῶς συνίστασθαι τρί- του χωρὶς οὐ δυνατόν· δεσμὸν γὰρ ἐν μέσῳ δεῖ τινὰ ἀμφοῖν ξυναγωγὸν γίγνεσθαι· δεσ- μῶν δὲ κάλλιστος ὃς ἂν αὐτόν τε καὶ τὰ

9. 세 번째의 것이 없으면 두 가지로는 아름답게 만들어질 수가 없다. 그러므로 그것들을 한데 모 을 수 있게 묶을 것이 필요하다. 모든 묶음 가운

ξυνδούμενα δ τι μάλιστα ἕν ποιῇ. τοῦτο δὲ πέφυκεν ἀναλογία κάλλιστα ἀποτελεῖν.

데 가장 아름다운 것은 그 자체로 되는 것과 함께 묶는 것이며, 이것이 비례에 의해서 가장 완벽하게 이루어진다.

PLATO, Politicus 284 E.

플라톤, 폴리티쿠스 284 E.

10. Δῆλον ὅτι διαιροῖμεν ἂν τὴν μετρητικήν, καθάπερ ἐρρήθη, ταύτῃ δίχα τέμνοντες, ἕν μὲν τιθέντες αὐτῆς μόριον ξυμπάσας τέχνας, ὁπόσαι τὸν ἀριθμὸν καὶ μήκη καὶ βάθη καὶ πλάτη καὶ παχύτητας πρὸς τοὐναντίον μετροῦσι· τὸ δὲ ἕτερον, ὁπόσαι πρὸς τὸ μέτριον καὶ τὸ πρέπον καὶ τὸν καιρὸν καὶ τὸ δέον καὶ πάνθ' ὁπόσα εἰς τὸ μέσον ἀπῳκίσθη τῶν ἐσχάτων.

10. 지금까지 말해진 것에 따라 척도에 관한 이론을 두 부분으로 나누어야 하겠다. 첫 부분은 수·길이·깊이·폭·두께 등을 반대되는 것과 관련해서 재는 모든 기술로 이루어져 있고, 다른 부분은 양 극단 사이의 중간에 위치한 적당한 것·잘 맞는 것·마주보고 있는 것·필요한 것, 그리고 다른 모든 표준적인 것들로 이루어져 있다.

PLATO, Leges 653 E.

플라톤, 법률 653E. 인간과 조화와 리듬

11. τὰ μὲν οὖν ἄλλα ζῷα οὐκ ἔχειν αἴσθησιν τῶν ἐν ταῖς κινήσεσι τάξεων οὐδὲ ἀταξιῶν, οἷς δὴ ῥυθμὸς ὄνομα καὶ ἁρμονία· ἡμῖν δὲ οὓς εἴπομεν τοὺς θεοὺς συγχορευτὰς δεδόσθαι, τούτους εἶναι καὶ τοὺς δεδωκότας τὴν ἔνρυθμόν τε καὶ ἐναρμόνιον αἴσθησιν μεθ' ἡδονῆς.

11. 동물들에게는 이런 움직임에 있어서 질서나 무질서에 대한 지각이 전혀 없고 우리가 리듬이나 멜로디라고 부르는 것에 대한 감각도 전혀 없다 … 그러나 우리 인간의 경우 신들은 리듬과 멜로디를 지각하고 향유할 능력을 우리에게 주셨도다.

PLATO, Timaeus 28 A.

플라톤, 티마에우스 28A. 미의 이데아

12. ὅτου μὲν οὖν ὁ δημιουργὸς πρὸς τὸ κατὰ ταὐτὰ ἔχον βλέπων ἀεί, τοιούτῳ τινὶ προσχρώμενος παραδείγματι, τὴν ἰδέαν καὶ δύναμιν αὐτοῦ ἀπεργάζηται, καλὸν ἐξ ἀνάγκης οὕτως ἀποτελεῖσθαι πᾶν· οὗ δ' ἂν εἰς τὸ γεγονός, γεννητῷ παραδείγματι προσχρώμενος οὐ καλόν.

12. 무엇이든 만드는 사람이 꼭같은 것에다 시선을 고정시켜서 그것을 모델로 삼아 형식과 질을 만드는 경우, 그렇게 해서 만들어진 것은 반드시 언제나 아름답다. 그의 시선은 과거에 이루어진 것을 향하는데, 그의 모델이 앞으로 이루어질 것이라면 그의 작품은 아름답지 않다.

PLATO, Timaeus 29 A.

플라톤, 티마에우스 29A.

13. εἰ μὲν δὴ καλός ἐστιν ὅδε ὁ κόσμος ὅ τε δημιουργὸς ἀγαθός, δῆλον ὡς πρὸς τὸ ἀΐδιον ἔβλεπεν.

13. 이 세계가 아름다운 것이고 그것을 만드신 이가 선하다면 그의 시선은 영원한 것을 향하고 있었을 것이 분명하다.

14. Ὅς γὰρ ἂν μέχρι ἐνταῦθα πρὸς τὰ ἐρωτικὰ παιδαγωγηθῇ, θεώμενος ἐφεξῆς τε καὶ ὀρθῶς τὰ καλά, πρὸς τέλος ἤδη ἰὼν τῶν ἐρωτικῶν ἐξαίφνης κατόψεταί τι θαυμαστὸν τὴν φύσιν καλόν, τοῦτο ἐκεῖνο, ὦ Σώκρατες, οὗ δὴ ἕνεκεν καὶ οἱ ἔμπροσθεν πάντες πόνοι ἦσαν, πρῶτον μὲν ἀεὶ ὂν καὶ οὔτε γιγνόμενον οὔτε ἀπολλύμενον, οὔτε αὐξανόμενον οὔτε φθῖνον, ἔπειτα οὐ τῇ μὲν καλόν, τῇ δ' αἰσχρόν, οὐδὲ τοτὲ μέν, τοτὲ δ' οὔ, οὐδὲ πρὸς μὲν τὸ καλόν, πρὸς δὲ τό αἰσχρόν, οὐδ' ἔνθα μὲν καλόν ἔνθα δὲ αἰσχρόν, ὡς τισὶ μὲν ὂν καλόν, τισὶ δὲ αἰσχρόν· οὐδ' αὖ φαντασθήσεται αὐτῷ τὸ καλὸν οἷον πρόσωπόν τι οὐδὲ χεῖρες οὐδὲ ἄλλο οὐδὲν ὧν σῶμα μετέχει, οὐδέ τις λόγος οὐδέ τις ἐπιστήμη, οὐδέ που ὂν ἐν ἑτέρῳ τινί, οἷον ἐν ζῴῳ ἢ ἐν γῇ ἢ ἐν οὐρανῷ ἢ ἐν τῷ ἄλλῳ, ἀλλὰ αὐτὸ καθ' αὑτὸ μεθ' αὑτοῦ μονοειδὲς ἀεὶ ὄν, τὰ δὲ ἄλλα πάντα καλὰ ἐκείνου μετέχοντα τρόπον τινὰ τοιοῦτον, οἷον γιγνομένων τε τῶν ἄλλων καὶ ἀπολλυμένων μηδὲν ἐκεῖνο μήτε τι πλέον μήτε ἔλαττον γίγνεσθαι μηδὲ πάσχειν μηδέν. ὅταν δή τις ἀπὸ τῶνδε διὰ τὸ ὀρθῶς παιδεραστεῖν ἐπανιὼν ἐκεῖνο τὸ καλὸν ἄρχηται καθορᾶν, σχεδὸν ἄν τι ἅπτοιτο τοῦ τέλους. τοῦτο γὰρ δή ἐστι τὸ ὀρθῶς ἐπὶ τὰ ἐρωτικὰ ἰέναι ἢ ὑπ' ἄλλου ἄγεσθαι, ἀρχόμενον ἀπὸ τῶνδε τῶν καλῶν ἐκείνου ἕνεκα τοῦ καλοῦ ἀεὶ ἐπανιέναι, ὥσπερ ἐπαναβαθμοῖς χρώμενον, ἀπὸ ἑνὸς ἐπὶ δύο καὶ ἀπὸ δυεῖν ἐπὶ πάντα τὰ καλὰ σώματα, καὶ ἀπὸ τῶν καλῶν σωμάτων ἐπὶ τὰ καλὰ ἐπιτηδεύματα, καὶ ἀπὸ τῶν καλῶν ἐπιτηδευμάτων ἐπὶ τὰ καλὰ μαθήματα, ἕως ἀπὸ τῶν μαθημάτων ἐπ' ἐκεῖνο τὸ μάθημα τελευτήσῃ, ὅ ἐστιν οὐκ ἄλλου ἢ αὐτοῦ ἐκείνου τοῦ καλοῦ μάθημα, καὶ γνῷ αὐτὸ τελευτῶν ὅ ἔστι καλόν. ἐνταῦθα τοῦ βίου... εἴπερ που ἄλλοθι, βιωτὸν ἀνθρώπῳ, θεωμένῳ αὐτὸ τὸ καλόν.

14. 그런 식으로 사랑의 사물들에 대해 배우고 정해진 질서와 차례 속에서 아름다운 것을 보는 법을 배워온 사람은 종국에 나아가면 갑자기 놀라운 미의 본질을 파악하게 될 것입니다(소크라테스, 이것이야말로 우리가 이전에 겪었던 모든 수고의 최종원인입니다) - 그 본질은 우선 그 생이나 사, 성장 혹은 쇠퇴를 알지 못하니 영구불변한 것입니다. 둘째, 어느 한 관점에서 보면 공정하나 다른 관점에서는 부정하다거나 어느 한 시간과 장소, 관계에서는 공정하나 다른 시간, 장소, 관계에서는 부정하다거나 하지 않습니다. 어떤 것에는 공정하나 다른 것에는 부정하다거나, 얼굴이나 손 또는 신체의 다른 부분들과 닮았다거나, 어떤 연설이나 지식의 형태로 나타나거나, 천상에 있건 지상에 있건 간에 어떤 생명체와 같은 개별존재 속에 존재하는 것과 같지 않은 것입니다. 그러나 절대적이고 단독적이며 단순하고 영구한 미는 다른 모든 아름다운 사물들 중에서 생성·소멸하는 미들에로 분유되어 그 자체로 줄어들지도 늘어나지도 변화를 일으키지도 않게 되는 것입니다. 진정한 사랑의 영향 하에 이들 지상의 사물들로부터 올라가는 그는 미가 종국과 멀지 않음을 인지하기 시작합니다. 그러한 진행 혹은 다른 것들에 의해 사랑의 사물들에게도 인도되어 나아가는 것의 진정한 질서는 지상의 미들로부터 시작하여 다른 미를 얻기 위해 위로 올라가는 것입니다. 그것은 지상의 미들을 유일한 계단으로 이용하여 첫 계단에서 두 번째 계단으로, 두 번째 계단에서 모든 아름다운 물질적 형식들에게로, 아름다운 물질적 형식들로부터 아름다운 실제들에게로, 아름다운 실제들로부터 아름다운 학문들에게로, 그리고 아름다운 학문으로부터 내가 말했던 학문, 즉 절대적 미 이외에는

다른 대상이 없는 학문에 도달할 때까지 올라가
서 마침내 그 자체로 아름다운 것을 알게 되는 것
입니다. 이것이 … 바로 절대적 미를 관조하면서
인간이 살아가야 할 만물 위의 삶인 것입니다.

PLATO, Leges 802 D.

15. Ἔτι δὲ θηλείαις τε πρεπούσας ᾠδὰς
ἄρρεσί τε χωρίσαι που δέον ἂν εἴη τύπῳ τινὶ
διορισάμενον, καὶ ἁρμονίαισι δὴ καὶ ῥυθμοῖς
προσαρμόττειν ἀναγκαῖον·… ἀναγκαῖον δὴ
καὶ τούτων τὰ σχήματά γε νομοθετεῖν… τὸ
δὴ μεγαλοπρεπὲς οὖν καὶ τὸ πρὸς τὴν ἀν-
δρείαν ῥέπον ἀρρενωπὸν φατέον εἶναι, τὸ δὲ
πρὸς τὸ κόσμιον καὶ σῶφρον μᾶλλον ἀποκλῖ-
νον θηλυγενέστερον ὡς ὂν παραδοτέον ἔν τε
τῷ νόμῳ καὶ λόγῳ.

플라톤, 법률 802 D. 크기와 중용의 미

15. 남성에게 알맞는 노래와 여성에게 알맞는 노
래 사이에 대충 일반적인 구별을 할 필요가 있을
것이다. 그러므로 두 종류 모두에게 적합한 음계
와 리듬을 부여해야 할 것이다 … 그러니 이런 점
들에 대해서 대략적으로라도 법률을 마련해야
할 것이다 … 따라서 위엄 있는 것과 용기를 향하
는 모든 것들을 남성적인 것으로 공표하게 될 것
이며, 질서와 순수함을 향하는 것은 여성적인 것
이라 하는 것이 우리의 법률과 이론의 전통이 될
것이다.

PLATO, Philebus 51 B.

16. Πάνυ μὲν οὖν οὐκ εὐθὺς δῆλά ἐστιν
ἃ λέγω, πειρατέον μὴν δηλοῦν. σχημάτων τε
γὰρ κάλλος οὐχ ὅπερ ἂν ὑπολάβοιεν οἱ πολλοὶ
πειρῶμαι νῦν λέγειν, ἢ ζῴων ἤ τινων ζωγρα-
φημάτων, ἀλλ' εὐθύ τι λέγω, φησὶν ὁ λόγος,
καὶ περιφερὲς καὶ ἀπὸ τούτων δὴ τά τε τοῖς
τόρνοις γιγνόμενα ἐπίπεδά τε καὶ στερεὰ κα
τὰ τοῖς κανόσι καὶ γωνίαις, εἴ μου μανθάνεις.
ταῦτα γὰρ οὐκ εἶναι πρὸς τι καλὰ λέγω,
καθάπερ ἄλλα, ἀλλ' ἀεὶ καλὰ καθ' αὑτὰ πε-
φυκέναι καὶ τινας ἡδονὰς οἰκείας ἔχειν,… καὶ
χρώματα δὴ τοῦτον τὸν τύπον ἔχοντα καλὰ
καὶ ἡδονάς.

플라톤, 필레보스 51 B. 절대적인 미와 상대적인 미

16. 처음 보아서는 내 의도를 정확히 알 수 없으
므로 분명히 해두어야겠다. 내가 형식의 미를 말
할 때 나는 대부분의 사람들이 동물이나 그림의
미와 같은 단어들을 보고 이해하는 것을 표현하
려는 것이 아니고, 직선과 원, 평면, 선반기술에
의해 형성된 고형체, 규칙, 각도로 이루어진 패턴
등을 뜻하는 것이다. 이러한 것들의 미는 다른 사
물의 미와 마찬가지로 상대적이지 않다고 하지
만, 이것들은 언제나 그 본성이 절대적으로 아름
다우며 그 나름의 즐거움을 준다 … 그리고 이것
들은 미를 소유한 색채들이며 이런 성격의 즐거
움을 준다.

PLATO, Philebus 51 A.

17. ΠΡΩ. Ἀληθεῖς δ' αὖ τίνας (ἡδονάς),
ὦ Σώκρατες, ὑπολαμβάνων ὀρθῶς τις δια-
νοοῖτ' ἄν;

플라톤, 필레보스 51A. 미적 기쁨

17. 프로타고라스: 그런데 어떤 즐거움들이 참되
다고 여겨질 수 있을까요, 소크라테스?

ΣΩ. Τὰς περί τε τὰ καλὰ λεγόμενα χρώματα καὶ περὶ τὰ σχήματα καὶ τῶν ὀσμῶν τὰς πλείστας καὶ τὰς τῶν φθόγγων καὶ ὅσα τὰς ἐνδείας ἀναισθήτους ἔχοντα καὶ ἀλύπους τὰς πληρώσεις αἰσθητὰς καὶ ἡδείας, καθαρὰς λυπῶν παραδίδωσιν.

소크라테스: 아름다운 색채나 형식들이라 불려지는 것에서 오는 즐거움들이지요. 그것들 중 대부분은 냄새나 소리에서 오는데, 간단히 말해서 그것들은 느껴지지도 않고 고통도 없는 상태를 필요로 하며 그것들로 이루어진 만족은 감각들에 의해 느껴지며 즐거움을 주고 고통과 뒤섞이지 않습니다.

PLATO, Io 533 E.

플라톤, 이온 533E. 뮤즈 여신들의 광기

18. πάντες γὰρ οἵ τε τῶν ἐπῶν ποιηταὶ οἱ ἀγαθοὶ οὐκ ἐκ τέχνης ἀλλ' ἔνθεοι ὄντες καὶ κατεχόμενοι πάντα ταῦτα τὰ καλὰ λέγουσι ποιήματα, καὶ οἱ μελοποιοὶ οἱ ἀγαθοὶ ὡσαύτως... καὶ οὐ πρότεον οἷός τε ποιεῖν, πρὶν ἂν ἔνθεός τε γένηται καὶ ἔκφρων καὶ ὁ νοῦς μηκέτι ἐν αὐτῷ ἐνῇ.

18.

우리가 찬미하는 저 위대한 시의 저자들은 어떤 예술의 규칙들을 통한 탁월함을 얻으려 하지 않고, 영감의 상태에서 자기 것이 아닌 영혼에 사로잡힌 채 노래한다. 그래서 서정시의 시인들은 신성한 광기의 상태로 시의 아름다운 멜로디를 노래하는 것이다. [어떤 시인도] 영감을 받기 전에는, 말하자면 광기에 사로잡히기 전이나 이성이 그의 안에 머물러 있을 동안에는 시라고 불리울 가치가 있는 것을 만들어낼 수가 없다.

플라톤, 이온 534C.

PLATO, Io 534 C.

19. ὁ θεὸς ἐξαιρούμενος τούτων τὸν νοῦν τούτοις χρῆται ὑπηρέταις καὶ τοῖς χρησμῳδοῖς καὶ τοῖς μάντεσι τοῖς θείοις, ἵνα ἡμεῖς οἱ ἀκούοντες εἰδῶμεν, ὅτι οὐχ οὗτοί εἰσιν οἱ ταῦτα λέγοντες οὕτω πολλοῦ ἄξια, οἷς νοῦς μὴ πάρεστιν, ἀλλ' ὁ θεὸς αὐτός ἐστιν ὁ λέγων, διὰ τούτων δὲ φθέγγεται πρὸς ἡμᾶς. ... οὐκ ἀνθρώπινά ἐστι τὰ καλὰ ταῦτα ποιήματα οὐδὲ ἀνθρώπων, ἀλλὰ θεῖα καὶ θεῶν, οἱ δὲ ποιηταὶ οὐδὲν ἀλλ' ἢ ἑρμηνεῖς εἰσι τῶν θεῶν, κατεχόμενοι ἐξ ὅτου ἂν ἕκαστος κατέχηται.

19. 신은 의도적으로 모든 시인들과 예언자들에게서 이성과 사리분별을 조금도 남김없이 빼앗아버린 것 같다. 더 나은 것은 그들을 길들여서 성직자와 통역자로 고용한 것이다. 그리고 듣는 우리들은 그렇게 아름답게 쓰는 이들이 신에게 사로잡힌 채 신의 영감을 받아서 우리에게 말한다는 것을 인정할 수 있다 … 그러므로 신은 분명히 이런 초월적인 시들이 인간적이지 않고 신성한 것임을 증명하고 있는 것 같다. 그러니 시인들은 신성을 전달하는 사람들로서, 시인 각각이 어떤 하나의 신성에 사로잡혀 있는 것이다.

PLATO, Phaedrus 245 A.

20. ''Ος δ' ἂν ἄνευ μανίας Μουσῶν ἐπὶ ποιητικὰς θύρας ἀφίκηται, πεισθεὶς ὡς ἄρα ἐκ τέχνης ἱκανὸς ποιητὴς ἐσόμενος, ἀτελὴς αὐτός τε καὶ ἡ ποίησις ὑπὸ τῆς τῶν μαινομένων ἡ τοῦ σωφρονοῦντος ἠφανίσθη.

플라톤, 파이드로스 245 A.

20. 누구라도 기술만이 훌륭한 시인을 만들 수 있다고 확신하여 뮤즈 여신의 광기 없이 시의 문전에 온다면, 그와 광기어리지 않은 그의 작품은 광기의 시 앞에서 아무 것도 아닌 것이 되어버릴 것이며 그를 위한 자리는 없다는 것을 알게 될 것이다.

PLATO, Phaedrus 249 D.

21. ῎Εστι δὴ οὖν δεῦρο ὁ πᾶς ἥκων λόγος περὶ τῆς τετάρτης μανίας, ἣν ὅταν τὸ τῇδέ τις ὁρῶν κάλλος, τοῦ ἀληθοῦς ἀναμιμνησκόμενος, πτερῶταί τε καὶ ἀναπτερούμενος προθυμούμενος ἀναπτέσθαι, ἀδυνατῶν δέ, ὄρνιθος δίκην βλέπων ἄνω, τῶν κάτω δὲ ἀμελῶν, αἰτίαν ἔχει ὡς μανικῶς διακείμενος· ὡς ἄρα αὕτη πασῶν τῶν ἐνθουσιάσεων ἀρίστη.

플라톤, 파이드로스 249D. 이상미

21. 그러므로 네 번째 종류의 광기를 다루는 우리 담화의 개요와 요지에 주목하라. 예컨대, 이 세계의 미를 보게 되자마자 참된 미를 상기하고 날개가 자라기 시작하는 것 등을 말한다. 그렇게 되면 기꺼이 날개를 들어올려 위로 날게 되는 것이다. 아직은 힘을 갖고 있지 못하지만 새처럼 위를 쳐다보고 저 아래 세상에 대해 아무 것과 상관하지 않는 까닭에 사람들은 그가 미쳤다고 말한다. 모든 광기들 중에서 이것이 으뜸이다.

PLATO, Respublica 601 D.

22. περὶ ἕκαστον ταύτας τινὰς τρεῖς τέχνας εἶναι, χρησομένην, ποιήσουσαν, μιμησομένην.

플라톤, 국가 601 D. 예술의 구분

22. ⋯ 대상과 연관지어 세 가지 예술들이 있다. 즉 대상을 이용하는 예술, 대상을 만드는 예술, 그리고 대상을 재현하는 예술이 그것이다.

PLATO, Sophista 219 A.

23. ᾿Αλλὰ μὴν τῶν γε τεχ.ῶν πασῶν σχεδὸν εἴδη δύο... γεωργία μὲν καὶ ὅση περὶ τὸ θνητὸν πᾶν σῶμα θεραπεία, τὸ τε αὖ περὶ τὸ ξύνθετον καὶ πλαστόν, ὃ δὴ σκεῦος ὠνομάκαμεν, ἥ τε μιμητική, ξύμπαντα ταῦτα δικαιότατ' ἑνὶ προσαγορεύοιτ' ἂν ὀνόματι.

플라톤, 소피스트 219 A.

23. 그러나 일반적으로 말하면 모든 예술들에는 두 가지 종류가 있다 ⋯ 농사술과 생물체에 대한 모든 관심, 즉 한데 결합되었거나 형이 만들어진 사물(우리가 도구라고 부르는 것들)과 관계 있는 것과 모방의 예술이다 – 이 모든 것들이 한 가지 이름으로 불릴 수 있을 것이다.

PLATO, Leges 798 D.

24. ἐλέγομεν, ὡς τὰ περὶ τοὺς ῥυθμοὺς καὶ πᾶσαν μουσικήν ἐστι τρόπων μιμήματα βελτιόνων καὶ χειρόνων ἀνθρώπων.

24. 일반적으로 리듬과 음악은 더 나은 인간이나 더 열등한 인간의 분위기를 표현하는 재생품이라고 말했을 때 …

PLATO, Leges 655 D.

25. ἐπειδὴ μιμήματα τρόπων ἐστὶ τὰ περὶ τὰς χορείας, ἐν πράξεσί τε παντοδαπαῖς γιγνόμενα καὶ τύχαις καὶ ἤθεσι μιμήσεσι διεξιόντων ἑκάστων οἷς μὲν ἂν πρὸς τρόπου τὰ ῥηθέντα ἢ μελῳδηθέντα ἢ καὶ ὁπωσοῦν χορευθέντα ᾖ… τούτους μὲν καὶ τούτοις χαίρειν.

플라톤, 법률 655 D.

25. 코러스의 공연은 성격화 및 의인화에 의지한 공연자의 온갖 다양한 행동과 상황이 따르는 종류의 모방적 표현이다. 그러므로 각자 취향에 맞추어 가사, 멜로디 혹은 코러스의 다른 표현방법 등을 찾는 사람들은 … 공연을 즐길 수 없다.

PLATO, Respublica 597 D.

26. Ἦ καὶ τὸν ζωγράφον προσαγορεύωμεν δημιουργὸν καὶ ποιητὴν τοῦ τοιούτου; Οὐδαμῶς… Τοῦτο, ἔμοιγε δοκεῖ μετριώτατ' ἂν προσαγορεύεσθαι μιμητὴς οὗ ἐκεῖνοι δημιουργοί… Τοῦτ' ἄρα ἔσται καὶ ὁ τραγῳδιοποιός, εἴπερ μιμητής ἐστι.

플라톤, 국가 597D.

26. 화가도 공연자 혹은 제작자라고 부를 수 있을까? 그렇지 않습니다.

내 생각에는, 화가를 공연자 혹은 제작자가 만드는 사물을 재현하는 예술가로 기술하는 것이 가장 공정할 것이네.

비극시인 역시 사물을 재현하는 예술가라네.

PLATO, Sophista 267 A.

27. Τὸ τοίνυν φανταστικὸν αὖθις διορίζωμεν δίχα… Τὸ μὲν δι' ὀργάνων γιγνόμενον, τὸ δὲ αὐτοῦ παρέχοντος ἑαυτὸν ὄργανον τοῦ ποιοῦντος τὸ φάντασμα… Ὅταν, οἶμαι, τὸ σὸν σχῆμά τις τῷ ἑαυτοῦ χρώμενος σώματι προσόμοιον ἢ φωνὴν φαίνεσθαι ποιῇ, μίμησις τοῦτο τῆς φανταστικῆς μάλιστα κέκληταί που.

플라톤, 소피스트 267 A.

27. 그러면 다시 그 환상적인 예술을 나누어보세 … 한 종류는 도구에 의해 제작되는 예술이고 또한 종류는 제작자 자신이 도구로 나서는 예술이지 … 누구든지 자기 자신을 도구로 사용하여 자기 자신의 몸이나 목소리를 그대의 것과 비슷하게 만들면, 그런 종류의 환상적인 예술을 모방적이라 하지.

PLATO, Respublica 606 D.

28. ποιητικὴ μίμησις… τρέφει γὰρ ταῦτα ἄρδουσα, δέον αὐχμεῖν, καὶ ἄρχοντα ἡμῖν καθίστησι, δέον ἄρχεσθαι αὐτά, ἵνα βελτίους τε καὶ εὐδαιμονέστεροι ἀντὶ χειρόνων καὶ ἀθλιωτέρων γιγνώμεθα.

플라톤, 국가 606 D.

28. … 시적 재현은 … 말라죽을 것으로 알려져 있는 열정의 성장에 물을 공급하며 그런 열정을 통제한다. 비록 우리 삶의 선과 행복은 그런 열정의 존재가 종속되어 있는 것에 달려 있기는 하지만 말이다.

PLATO, Sophista 265 B.

29. ἡ ... μίμησις ποίησις τίς ἐστιν, εἰδώ-
λων μέντοι.

PLATO, Sophista 235 D—236 C.

30. ΞΕ. φαίνομαι δύο καθορᾶν εἴδη τῆς
μιμητικῆς... Μίαν μὲν τὴν εἰκαστικὴν ὁρῶν
ἐν αὐτῇ τέχνην. ἔστι δ' αὕτη μάλιστα, ὁπόταν
κατὰ τὰς τοῦ παραδείγματος συμμετρίας τις
ἐν μήκει καὶ πλάτει καὶ βάθει, καὶ πρὸς τού-
τοις ἔτι χρώματα ἀποδιδοὺς τὰ προσήκοντα
ἑκάστοις, τὴν τοῦ μιμήματος γένεσιν ἀπερ-
γάζηται.

ΘΕΑΙ. Τί δ'; οὐ πάντες οἱ μιμούμενοί τι τοῦτ'
ἐπιχειροῦσι δρᾶν;

ΞΕ. Οὔκουν ὅσοι γε τῶν μεγάλων πού τι
πλάττουσιν ἔργων ἢ γράφουσιν. εἰ γὰρ ἀπο-
διδοῖεν τὴν τῶν καλῶν ἀληθινὴν συμμετρίαν,
οἶσθ' ὅτι σμικρότερα μὲν τοῦ δέοντος τὰ ἄνω,
μείζω δὲ τὰ κάτω φαίνοιτ' ἂν διὰ τὸ τὰ μεν
πόρρωθεν, τὰ δ' ἐγγύθεν ὑφ' ἡμῶν ὁρᾶσθαι.
ἆρ' οὖν οὐ χαίρειν τὸ ἀληθὲς ἐάσαντες οἱ δη-
μιουργοὶ νῦν οὐ τὰς οὔσας συμμετρίας, ἀλλὰ
τὰς δοξούσας εἶναι καλὰς τοῖς εἰδώλοις ἐν-
απεργάζονται;

ΘΕΑΙ. Πάνυ μὲν οὖν.

ΞΕ. Τὸ μὲν ἄρα ἕτερον οὐ δίκαιον, εἰκὸς γε
ὄν, εἰκόνα καλεῖν;

ΘΕΑΙ. Ναί.

ΞΕ. Καὶ τῆς γε μιμητικῆς τὸ ἐπὶ τούτῳ
μέρος κλητέον, ὅπερ εἴπομεν ἐν τῷ πρόσθεν,
εἰκαστικήν;

ΘΕΑΙ. Κλητέον.

ΞΕ. Τί δέ; τὸ φαινόμενον μὲν διὰ τὴν ἀκο-
λουθίαν ἐοικέναι τῷ καλῷ, δύναμιν δὲ εἴ τις
λάβοι τὰ τηλικαῦτα ἱκανῶς ὁρᾶν, μηδ' ἐοικὸς
ᾧ φησὶν ἐοικέναι, τί καλοῦμεν; ἆρ' οὐκ',
ἐπείπερ φαίνεται μέν, ἔοικε δὲ οὔ, φάντασμα;

플라톤, 소피스트 265B. 모방

29. 모방예술은 실재하는 사물이 아닌 영상의 제
작이라 할 수 있다.

플라톤, 소피스트 235D-236C.

30. 손님: 저는 지금 두 부류의 모방을 보는 것
같습니다 … 저는 유사한 것을 만들어내는 예술
을 모방의 한 부분으로 봅니다. 일반적으로 누구
든지 원본의 비례를 길이 · 폭 · 깊이에서 따라하
고 각 부분에 적절한 색채를 입히면 이것이 이루
어지지요.

테아에테투스: 그렇지요. 그런데 모든 모방
자들이 이것을 하려고 시도하지는 않지요?

손님: 조각이나 회화에서 큰 작품을 제작하
는 사람들은 아니지요. 그들이 아름다운 형식의
비례를 재생한다 해도 아시다시피 윗부분들은
더 작게 보일 것이고 아랫부분들은 더 크게 보일
것입니다. 왜냐하면 윗부분들은 멀리서 보게 되
고 아랫부분들은 가까이에서 보게 되기 때문입
니다. 그러므로 제작자들이 진리에 대해 신경쓰
지 않고 영상에다 실제로 존재하는 비례가 아니
라 아름답게 보일 비례를 부여하는 것은 사실이
아닙니까?

테아에테투스: 물론입니다.

손님: 그러면 유사하지만 다른 것을 유사함
이라 불러도 될까요?

테아에테투스: 그렇습니다.

손님: 그러한 사물들과 관계된 모방은 우리
가 전에 그랬듯이 유사함을 만들어내는 것이라
부를 수 있을까요?

테아에테투스: 그렇게 부를 수 있을 것입니
다.

손님: 그러면 이제 불리한 위치에서 보여지
기 때문에 아름다운 것 같이 보이지만, 어떤 사람

ΘΕΑΙ.　Τί μήν;
ΞΕ.　Οὐκοῦν πάμπολυ καὶ κατὰ τὴν ζω-
γραφίαν τοῦτο τὸ μέρος ἐστὶ καὶ κατὰ ξύμπασαν
μιμητικήν;

ΘΕΑΙ.　Πῶς δ' οὔ;
ΞΕ.　Τὴν δὴ φάντασμα ἀλλ' οὐκ εἰκόνα
ἀπεργαζομένην τέχνην ἆρ' οὐ φανταστικὴν
ὀρθότατ' ἂν προσαγορεύοιμεν;

ΘΕΑΙ.　Πολύ γε.
ΞΕ.　Τούτω τοίνυν τὼ δύο ἔλεγον εἴδη τῆς
εἰδωλοποιϊκῆς, εἰκαστικὴν καὶ φανταστικήν.

ΘΕΑΙ.　'Ορθῶς.

이 그렇게 커다란 작품을 적절하게 볼 수 있을 경
우에는 거의 닮았다고 할 수 없는 것은 무엇이라
불러야 할까요? 그것이 밖으로 드러나긴 하지만
닮지 않았기 때문에 외관이라 불러서는 안 될까
요?

테아에테투스: 물론입니다.

손님: 닮은꼴은 아니지만 외관을 만들어내
는 예술에 대해서 우리가 부여할 수 있는 가장 정
확한 이름이 "환상적 예술" 아닐까요?

테아에테투스: 그렇고 말구요.

손님: 그렇다면 이것이 제가 말하는 영상을
만들어내는 예술의 두 가지 형식, 즉 유사함을 만
들어내는 예술과 환상적 예술입니다.

테아에테투스: 옳은 말씀입니다.

PLATO, Respublica 601 D.

31.　Οὐκοῦν ἀρετὴ καὶ κάλλος καὶ ὀρ-
θότης ἑκάστου σκεύους καὶ ζώου καὶ πρά-
ξεως οὐ πρὸς ἄλλο τι ἢ τὴν χρείαν ἐστί,
πρὸς ἣν ἂν ἕκαστον ᾖ πεποιημένον ἢ πεφυκός;

플라톤, 국가 601 D. 올바름(Orthetes)

31. 어떤 도구나 생물체 혹은 행동의 탁월함이나
아름다움 또는 올바름 등이 그 용도와 관계가 있
다고 말해도 되지 않을까요?
그렇습니다.

PLATO, Phaedrus 264 C.

32.　δεῖν πάντα λόγον ὥσπερ ζῷον συ-
νεστάναι σῶμά τι ἔχοντα αὐτὸν αὑτοῦ, ὥστε
μήτε ἀκέφαλον εἶναι μήτε ἄπουν. ἀλλὰ μέσα
τε ἔχειν καὶ ἄκρα, πρέπουτ' ἀλλήλοις καὶ τῷ
ὅλῳ γεγραμμένα.

플라톤, 파이드로스 264C.

32. … 담화는 생물체처럼 몸체가 있도록 구성되
어야 한다. 그러므로 머리나 발이 없어서는 안 된
다. 중간과 양 끝도 있어서 서로 잘 맞고 전체에
도 잘 맞게 구성되어야 하는 것이다.

PLATO, Respublica 420 D.

33.　μὴ οἴου δεῖν ἡμᾶς οὕτω καλοὺς
ὀφθαλμοὺς γράφειν, ὥστε μηδὲ ὀφθαλμοὺς
φαίνεσθαι, μηδ' αὖ τἆλλα μέρη, ἀλλ' ἄθρει εἰ
τὰ προσήκοντα ἑκάστοις ἀποδιδόντες τὸ ὅλον
καλὸν ποιοῦμεν.

플라톤, 국가 420D.

33. 사실 전혀 눈처럼 보이지 않을 정도로 눈을
잘 생기게 그리도록 기대해서는 안 된다. 이것이
모든 부분에 적용된다. 문제는 각 부분에 적절한
색채를 칠해서 전체를 아름답게 만드는가의 여
부다.

PLATO, Respublica 403 C.

34. δεῖ δέ που τελευτᾶν τὰ μουσικὰ εἰς τὰ τοῦ καλοῦ ἐρωτικά.

PLATO, Respublica 472 D.

35. Οἴει ἂν οὖν ἧττόν τι ἀγαθὸν ζωγρά-φον εἶναι, ὃς ἂν γράψας παράδειγμα, οἷον ἂν εἴη ὁ κάλλιστος ἄνθρωπος, καὶ πάντα εἰς τὸ γράμμα ἱκανῶς ἀποδοὺς μὴ ἔχῃ ἀποδεῖξαι, ὡς καὶ δυνατὸν γενέσθαι τοιοῦτον ἄνδρα;

PLATO, Politicus 288 C.

36. τὸ περὶ τὸν κόσμον καὶ γραφικὴν ... καὶ ὅσα ταύτῃ προσχρώμενα καὶ μουσικῇ μιμήματα τελεῖται, πρὸς τὰς ἡδονὰς μόνον ἡμῶν ἀπειργασμένα, δικαίως δ' ἂν ὀνόματι περιληφθέντα ἑνί... παίγνιόν πού τι λέγεται... τοῦτο τοίνυν τούτοις ἓν ὄνομα ἅπασι πρέψει προσαγορευθέν· οὐ γὰρ σπουδῆς οὐδὲν αὐτῶν χάριν, ἀλλὰ παιδιᾶς ἕνεκα πάντα δρᾶται.

PLATO, Respublica 598 A.

37. κλίνη, ἐάν τε ἐκ πλαγίου αὐτὴν θεᾷ ἐάν τε καταντικρὺ ἢ ὁπηοῦν, μή τι διαφέρει αὐτὴ ἑαυτῆς... φαίνεται δὲ ἀλλοία; καὶ τἆλλα ὡσαύτως; ... πρὸς πότερον ἡ γραφικὴ πε-ποίηται περὶ ἕκαστον; πότερα πρὸς τὸ ὄν, ὡς ἔχει, μιμήσασθαι, ἢ πρὸς τὸ φαινόμενον, ὡς φαίνεται, φαντάσματος ἢ ἀληθείας οὖσα μίμησις; Φαντάσματος... Πόρρω ἄρα που τοῦ ἀληθοῦς ἡ μιμητική ἐστι.

플라톤, 국가 403 C. 예술과 미

34. 그러면 시와 음악에 있어서의 교육에 대한 우리의 고찰은 이제 완결되지 않았을까? 끝나야 할 곳, 즉 미에 대한 사랑에서 끝이 났다.

플라톤, 국가 472 D.

반드시 모방적일 필요는 없는 예술

35. 어떤 화가가 이상적으로 아름다운 형상을 그려서 마지막 손질까지 끝냈다고 가정해보자. 그가 그처럼 아름다운 사람이 존재할 수 있다는 것을 보여주지 못했다 하더라도 그에 대해 나쁘게 생각할 수 있을 것인가?

플라톤, 폴리티쿠스 288C. 오락으로서의 예술

36. … 오로지 우리의 즐거움을 위해서 회화와 음악을 이용하여 만들어진 장식과 회화, 그리고 모든 모방들은 장난감과 같은 명칭으로 불리운다 … 그러므로 이 명칭은 이런 부류에 속하는 모든 것들에게 적용될 것이다. 그중 어느 것도 진지한 목적으로 이루어지지 않고 한갓 유희를 위해서 이루어지기 때문이다.

플라톤, 국가 598 A. 예술에 대한 비난

37. … 정면에서 똑바로 혹은 비스듬하게 다른 각도에서든 침대를 본다고 하자. 그럴 경우 그 침대 자체에 어떤 차이가 있는가? 단지 다르게 보일 뿐인가?

그저 다르게 보일 뿐입니다.

그렇네. 그것이 요점이네. 회화는 어떤 실제적 대상을 있는 그대로 재생하는 데 목적을 두는가, 아니면 그 대상이 보이는 외관을 재생하는 데 목적을 두는가? 다르게 말하자면, 그것은 진리의 재현인가 아니면 닮은 꼴의 재현인가?

닮은 꼴의 재현입니다.

그렇다면 재현의 예술은 실재와는 거리가 아주 먼 것이라네.

PLATO, Respublica 603 A.

38. ἡ γραφικὴ καὶ ὅλως ἡ μιμητικὴ πόρρω μὲν τῆς ἀληθείας ὂν τὸ αὑτῆς ἔργον ἀπεργάζεται, πόρρω δ' αὖ φρονήσεως ὄντι τῷ ἐν ἡμῖν προσομιλεῖ τε καὶ ἑταίρα καὶ φίλη ἐστὶν ἐπ' οὐδενὶ ὑγιεῖ οὐδ' ἀληθεῖ... Φαύλη ἄρα φαύλῳ ξυγγιγνομένη φαῦλα γεννᾷ ἡ μιμητική... Πότερον... ἡ κατὰ τὴν ὄψιν μόνον, ἢ καὶ κατὰ τὴν ἀκοήν, ἣν δὴ ποίησιν ὀνομάζομεν;

PLATO, Respublica 605 A.

39. Ὁ δὲ μιμητικὸς ποιητὴς ... καὶ τιθεῖμεν ἀντίστροφον αὐτὸν τῷ ζωγράφῳ; καὶ γὰρ ... καὶ τῷ πρὸς ἕτερον τοιοῦτον ὁμιλεῖν τῆς ψυχῆς, ἀλλὰ μὴ πρὸς τὸ βέλτιστον, καὶ ταύτῃ ὡμοίωται· καὶ οὕτως ἤδη ἂν ἐν δίκῃ οὐ παραδεχοίμεθα εἰς μέλλουσαν εὐνομεῖσθαι πόλιν ... ταὐτὸν καὶ τὸν μιμητικὸν ποιητὴν φήσομεν κακὴν πολιτείαν ἰδίᾳ ἑκάστου τῇ ψυχῇ ἐμποιεῖν, τῷ ἀνοήτῳ αὐτῆς χαριζόμενον καὶ οὔτε τὰ μείζω οὔτε τὰ ἐλάττω διαγιγνώσκοντι, ἀλλὰ τὰ αὐτὰ τοτὲ μὲν μεγάλα ἡγουμένῳ, τοτὲ δὲ σμικρά, εἴδωλα εἰδωλοποιοῦντα, τοῦ δὲ ἀληθοῦς πόρρω πάνυ ἀφεστῶτα.

플라톤, 국가 603 A.

38. 회화 및 일반적인 예술 작품들은 실재로부터 아주 거리가 멀다. 그러니 예술에 영향받기 쉽고 예술에 반응을 보이는 우리 본성은 지혜와 거리가 멀다고 할 수 있겠다. 진실되거나 건전하지 않은 토대 위에서 이루어진 남녀관계에서 생산된 자손들은 그 부모들만큼이나 열등하다. 이는 시각예술뿐 아니라 귀에 호소하는 예술, 즉 시에도 마찬가지로 해당된다.

플라톤, 국가 605 A.

39. 시인에 대해서도 공정하게 화가에 상응하는 위치를 설정할 수 있는데, 시인은 두 가지 면에서 화가와 닮았다. 시인의 제작물은 진리와 실재라는 기준에서 보자면 빈약한 것들이며, 그의 접근 방식은 영혼의 최고단계에 접근하는 것이 아니라 화가와 똑같이 열등한 단계에 접근한다. 그래서 우리가 질서가 잘 잡힌 국가에 시인을 받아들이지 않는 일은 정당화될 수 있다. 그는 이성을 훼손시키도록 위협하는 요소를 자극하고 강화하는 것이다. 보다 양질의 부류가 파멸되어가는 동안 열등 시민들의 힘에 국가가 넘어가듯이, 극시인들은 우리의 영혼 속에 해악적 형식의 정부를 입력시킨다. 그는 위대한 것과 사소한 것을 구별하지 못하는 무감각한 부분의 욕구를 채워주지만, 동일한 것을 때에 따라 서로 다른 것으로 간주하기도 한다. 그는 한낱 영상을 만들어내는 자로서, 영상은 실재와는 거리가 먼 환영이다.

PLATO, Leges 889 A.

40. Ἔοικε, φασί, τὰ μὲν μέγιστα αὐτῶν καὶ κάλλιστα ἀπεργάζεσθαι φύσιν καὶ τύχην, τὰ δὲ σμικρότερα τέχνην, ἣν δὴ παρὰ φύσεως λαμβάνουσαν τὴν τῶν μεγάλων καὶ πρώτων γένεσιν ἔργων πλάττειν καὶ τεκταίνεσθαι πάντα τὰ σμικρότερα, ἃ δὴ τεχνικὰ πάντες προσαγορεύομεν. ... τέχνην δὲ ὕστερον ἐκ τούτων ὑστέραν γενομένην, αὐτὴν θνητὴν ἐκ θνητῶν, ὕστερα γεγεννηκέναι παιδιάς τινας ἀληθείας οὐ σφόδρα μετεχούσας, ἀλλὰ εἴδωλ' ἄττα ξυγγενῆ ἑαυτῶν, οἷ ἡ γραφικὴ γεννᾷ καὶ μουσικὴ καὶ ὅσαι ταύταις εἰσὶ συνέριθοι τέχναι· αἳ δέ τι καὶ σπουδαῖον ἄρα γεννῶσι τῶν τεχνῶν, εἶναι ταύτας, ὁπόσαι τῇ φύσει ἐκοίνωσαν τὴν αὐτῶν δύναμιν, οἷον αὖ ἰατρικὴ καὶ γεωργικὴ καὶ γυμναστική.

PLATO, Respublica 401 B.

41. Ἆρ' οὖν τοῖς ποιηταῖς ἡμῖν μόνον ἐπιστατητέον καὶ προσαναγκαστέον τὴν τοῦ ἀγαθοῦ εἰκόνα ἤθους ἐμποιεῖν τοῖς ποιήμασιν ἢ μὴ παρ' ἡμῖν ποιεῖν;

PLATO, Respublica 424 B.

42. παρὰ πάντα αὐτὸ φυλάττωσι, τὸ μὴ νεωτερίζειν περὶ γυμναστικήν τε καὶ μουσικὴν παρὰ τὴν τάξιν. ... εἶδος γὰρ καινὸν μουσικῆς μεταβάλλειν εὐλαβητέον ὡς ἐν ὅλῳ κινδυνεύοντα· οὐδαμοῦ γὰρ κινοῦνται μουσικῆς τρόποι ἄνευ πολιτικῶν νόμων τῶν μεγίστων... Ἡ γοῦν παρανομία... ῥᾳδίως αὕτη λανθάνει παραδυμένη... ὡς ἐν παιδιᾶς γε μέρει καὶ ὡς κακὸν οὐδὲν ἐργαζομένη. ... ἠρέμα ὑπορρεῖ πρὸς τὰ ἤθη τε καὶ τὰ ἐπιτηδεύματα.

플라톤, 법률 889 A.

40. 장대하고 아름다운 모든 사물들은 자연과 우연의 산물이지만 예술에 대해서는 그저 의미 없다고들 말한다. 예술은 웅대한 일차적인 작품들을 자연의 손으로부터 물려받았는데 이미 형성되어진 모델과 양식은 한층 더 의미 없는 것이다. 이것이 우리가 "인공적"이라 부르는 바로 그 이유다. 이런 원인들로부터 나온 후자적 산물인 예술은 예술의 제작자만큼이나 사라질 가능성이 많으며, 그 안에 실제적 본질이라고는 거의 없는 장난감들, 즉 회화, 음악 및 기타 비슷한 기술들에서 나온 것들과 같이 예술 그 자체만큼이나 공허한 모조품들을 만들어낼 뿐이다. 진정한 가치를 지닌 것들을 생산해내는 예술이라면, 의술·경작술·체육 등과 같이 자연에 도움을 주는 것들뿐이다.

플라톤, 국가 401 B. 예술의 통제

41. 그렇다면 우리는 강제로라도 시가 고귀한 성격을 지닌 영상을 표현하게 해야 하며 이를 어길 시에는 추방시켜야 한다.

플라톤, 국가 424 B.

42. 간단히 말해서, 우리의 국가를 지키는 사람들은 기존의 신체나 정신의 교육제도를 혁신하는 데 있어서 아주 사소한 규칙위반이라도 간과하지 않도록 잘 지켜보아야 한다 … 그런 혁신이 칭찬받을 수도 없고 시인이 그렇게 이해되어서도 안 된다. 음악에 고상한 양식을 도입하는 것은 사회조직 전체를 위태롭게 하는 것과 같이 조심해야 할 일이다. 사회의 가장 중요한 관습은 그런 부분에서의 변혁에 의해서는 정착되지 않는다.

PLATO, Leges 660 A.

43. τὸν ποιητικὸν ὁ ὀρθὸς νομοθέτης ἐν τοῖς καλοῖς ῥήμασι καὶ ἐπαινετοῖς πείσει τε καὶ ἀναγκάσει μὴ πείθων, τὰ τῶν σωφρόνων τε καὶ ἀνδρείων καὶ πάντως ἀγαθῶν ἀνδρῶν ἔν τε ῥυθμοῖς σχήματα καὶ ἐν ἁρμονίαις μέλη ποιοῦντα ὀρθῶς ποιεῖν.

ΚΛ. Νῦν οὖν οὕτω δοκοῦσί σοι, πρὸς Διός, ὦ ξένε, ἐν ταῖς ἄλλαις πόλεσι ποιεῖν; ἐγὼ μὲν γὰρ καθ' ὅσον αἰσθάνομαι, πλὴν παρ' ἡμῖν ἢ παρὰ Λακεδαιμονίοις, ἃ σὺ νῦν λέγεις, οὐκ οἶδα πραττόμενα, καινὰ δὲ ἄττα ἀεὶ γιγνόμενα περί τε τὰς ὀρχήσεις καὶ περὶ τὴν ἄλλην μουσικὴν ξύμπασαν, οὐχ ὑπὸ νόμων μεταβαλλόμενα ἀλλ' ὑπό τινων ἀτάκτων ἡδονῶν, πολλοῦ δεουσῶν τῶν αὐτῶν εἶναι καὶ κατὰ ταὐτά, ὡς σὺ κατ' Αἴγυπτον ἀφερμηνεύεις, ἀλλ' οὐδέποτε τῶν αὐτῶν.

PLATO, Respublica 607 B.

44. παλαιὰ μέν τις διαφορὰ φιλοσοφίᾳ τε καὶ ποιητικῇ· ... ὡς ξύνισμέν γε ἡμῖν αὐτοῖς κηλουμένοις ὑπ' αὐτῆς· ἀλλὰ γὰρ τὸ δοκοῦν ἀληθὲς οὐχ ὅσιον προδιδόναι.

플라톤, 법률 660 A.

43. 진정한 입법자라면 설득하거나, 설득이 실패한다면 시적 재능을 가진 사람에게 강제로 작곡을 하게 하여, 고상하고 훌륭한 구절을 취해서 리듬으로는 취지를, 멜로디로는 순수하고 씩씩하고 선한 사람들의 기질을 재현하게 할 것이다.

클레이니아스: 세상에, 선생님. 시가 다른 도시에서는 실제로 어떻게 만들어지는지 아십니까? 제가 관찰한 바로는 여기 고향에서 말고 라케다이몬에서는 선생님께서 추천하신 그런 방법을 알지 못합니다. 다른 곳에서는 춤과 음악의 모든 분야에서 끝없는 혁신이 일어나는데, 설명하신 대로 이집트의 경우처럼 법률이 아니라 영원한 것과는 거리가 먼 일종의 통제되지 않은 취향에 의해 지속적인 변화가 일어나고 있는 것을 주목하게 됩니다.

플라톤, 국가 607 B. 예술과 철학

44. … 시와 철학간에는 오래된 싸움이 있다 … 시의 매력을 알고 있는 우리 입장에서는 시가 잘 버텨온 것을 환영해야 한다. 다만 우리가 진리라고 믿고 있는 것을 배반하는 것은 죄가 될 것이다.

10. 아리스토텔레스의 미학
THE AESTHETICS OF ARISTOTLE

ARISTOTLE'S WRITINGS ON AESTHETICS

<u>1 미학에 관한 아리스토텔레스의 저술</u> 고대 문헌들 속에는 위대한 아리스
토텔레스(384-323 BC)의 예술이론에 관한 여러 논술들이 망라되어 있다: 『시
인들에 관하여』, 『호메로스의 물음들』, 『미에 관하여』, 『시학에 관한 물음
들』 등등. 그러나 이것들은 모두 분실되었고 『시학』만이 남아 전해지고 있
다. 그러나 『시학』조차도 불완전한 것 같다. 옛 문헌들을 보면 『시학』이 두
권으로 되어 있었다고 한다. 그 두 권 중 한 권만이 전반적인 서론과는 별
도로 비극 이론만을 담은 다소 짧은 책으로 남아 전하고 있다.

아리스토텔레스의 『시학』은 불완전한 상태로 우리에게 전해지긴 했
지만 미학사에서 특별한 위치를 차지한다. 그것은 지금까지 전해지는 제법
긴 논술들 중 가장 오래된 것이다. 그것은 플롯과 시적 언어라는 매우 특수
화된 문제들을 다룬 전문적인 논문이지만, 거기에는 미학에 관한 일반적인
관찰도 포함되어 있다. 그것은 아마 일련의 강의로 전달할 의도의 논술이
었던 것 같은데 논문의 초고는 남아 전하지 않는다.

『시학』과 별도로 아리스토텔레스는 다른 주제들을 다룬 저작들 속에
서도 미학에 대해 논평한 것이 있다. 가장 많은 언급이 발견된 곳은 문체의
문제가 논의된 『수사학』의 제3권과 교육계획을 정리하는 과정에서 음악에
대한 자신의 견해를 3-7장에서 제시한 『정치학』 제8권이다. 『정치학』의 제
1권과 3권도 미학에 대해 조금 다루었다. 『프로블레마타』의 몇몇 장들은

음악 미학을 다루고 있다. 이 저작은 아리스토텔레스 자신의 것이 아니고 그의 제자들의 것이다. 『자연학』과 『형이상학』에 나오는 미와 예술에 관한 그의 언급들은 대부분 단문장으로 여기저기 흩어져 있지만 의미로 가득 차 있다. 두 권의 윤리학들 특히 『에우데미아 윤리학』은 미적 경험에 대해 말하고 있다.

아리스토텔레스의 미학적 저술들에서는 상세하고 특별한 논의들이 일반적인 철학적 논의들보다 지배적이다. 미나 시 일반보다는 비극이나 음악을 다루는 식이다. 아리스토텔레스가 비극이나 음악에만 적용한 것들 중 몇 가지는 후에 예술 전체에 적용할 수 있는 보편적 진리로 입증된다.

2 아리스토텔레스의 선구자들 미학 연구에 있어서 아리스토텔레스의 선구자들은 한편으로는 철학자들(고르기아스, 데모크리토스, 플라톤)이고 다른 한편으로는 (자신들의 예술에 작업규칙을 세운) 예술가들이었다. 그러나 아리스토텔레스 이전에 그처럼 체계적으로 미학을 연구했던 사람은 없었다. 칸트의 용어를 사용해서 말하자면, 미학을 인식의 안전한 지평으로 인도한 사람이 아리스토텔레스였다. 학문의 발전은 지속적인 과정이므로 그 학문이 시작된 한 특정 시점을 거명한다는 것은 위험한 일이다. 그렇지만 미학사는 "전사(prehistory)"와 "역사"로 나뉘어질 수 있다. 아리스토텔레스는 다소 느슨한 연구를 일관된 학문분야로 바꾸어놓았기 때문에 전사와 역사의 중간에 위치한다고 할 수 있겠다.

아리스토텔레스에게 가장 가깝고 가장 중요한 선배이자 스승은 플라톤이었으므로 그들의 시각은 당연히 비슷했을 것이다. 심지어 플라톤에게 없었던 것은 아리스토텔레스의 미학에도 없다고 말하기까지 한다. 이것은

사실이 아니다. 아리스토텔레스는 플라톤 미학의 토대가 되었던 형이상학적 테두리에서 벗어났다. 그는 플라톤의 미학적 사상들을 부분적으로 체계화하고 부분적으로 변화시켰으며, 플라톤에게 있어서는 암시와 윤곽에 지나지 않던 것을 부분적으로 전개시켰다.

아리스토텔레스의 미학적 사상들은 그의 조국 및 시대의 시와 예술을 토대로 삼고 있었다. 즉 소포클레스와 에우리피데스의 시, 폴리그노투스와 제욱시스의 회화를 토대로 했던 것이다. 그러나 그가 가장 존경했던 조각가들인 피디아스와 폴리클레이토스는 둘 다 아리스토텔레스보다는 약간 더 윗세대였다. 그가 가장 높이 평가했던 위대한 화가들과 그가 『시학』의 토대로 삼았던 위대한 비극작가들의 경우에도 이것이 사실이었다. 아리스토텔레스의 미학은 이미 일반적으로 인정받고 있던 당대의 예술에 영향을 받았다. 플라톤이 알고 있던 것도 같은 예술과 시였지만 그것에 대한 아리스토텔레스의 태도는 플라톤의 태도와 달랐다. 플라톤이 자신의 관념에 맞지 않다는 이유에서 예술과 시를 비난했다면, 아리스토텔레스는 자신의 미학을 기존의 실제작업에 맞게 적응시켰던 것이다.

THE CONCEPT OF ART

3 예술의 개념 미학적 탐구는 미개념이나 예술개념 중 어느 하나에 치우치게 되어 있다. 플라톤이 미개념에 우선권을 주었다면, 젤러의 말대로 아리스토텔레스는 "『시학』 첫머리에서부터 미개념은 제쳐두고 예술에 대한 연구에 착수했다." 상대적으로 구체적이면서 명시적인 예술개념이 다소 애매한 미개념보다 그를 더 끌어당겼던 것 같다.

아리스토텔레스의 예술—**테크네**—개념은 새로운 것이 아니었다. 그러나 당시 일반적으로 사용되고 있던 개념을 계속 주장하긴 했지만 그는

그 개념을 정확하게 규정지었다. 예술에게 일차적으로 **인간**의 활동이라는 특징을 부여한 것이다. 그래서 아리스토텔레스는 다음과 같은 원리를 정립했다: "예술로부터, 형상을 예술가의 영혼 속에 둔 사물이 나온다"[1], "예술은 동력인이 그 자체 내에 있지 않고 제작자에게 있다."[2] 그러므로 예술의 제작품들은 존재할 수도 있고 그렇지 않을 수도 있지만, 자연의 제작품들은 필연적으로 생겨난다.

　좀더 정확히 말하자면, 인간의 활동들은 성격상 세 종류로 나뉘어진다. 즉 탐구나 행위 혹은 제작이다. 예술은 제작으로서 제작물을 남긴다는 이유에서 탐구 및 행동과 다르다. 그림은 회화의 산물이며 조각상은 조각의 산물이다. 좀더 전문적으로 말하면, 모든 예술은 제작이지만 제작이라고 해서 모두 예술은 아니다. 아리스토텔레스의 설명에 의하면, 예술이란 "제작이 의식적이고 지식에 근거를 두었을 경우에만 그렇다." 그러므로 예술이 속하는 **종**은 **제작**의 종이며 그 **종차**는 지식에서의 토대 및 일반적 규칙이다. 지식은 규칙을 사용하므로 예술은 의식적인 제작으로 규정될 수도 있다. 이 규정으로부터 본능, 경험, 혹은 실제에만 근거를 두는 제작은 규칙이 결여되어 있고 수단을 의식적으로 목적에 적용하지 못하기 때문에 예술이 아니라는 결론이 나온다. 자신이 제작하는 수단과 목적을 알고 있는 사람만이 예술에 숙달하게 된다. 여기에서 예술이 후에 순수예술이라 불리게 되는 것들로만 한정되는 것이 아니라는 사실을 알 수 있다. 아리스토텔레스의 이러한 예술개념은 그리스의 전통과 일치하는 것이어서 고전적 위상을 얻고 수세기동안 살아남았다.

　아리스토텔레스가 "예술"이라 칭했던 것은 제작 그 자체만이 아니라 제작하는 **능력**까지도 포함된다. 예술가의 능력은 **지식** 및 제작규칙들과의 친숙한 관계에 달려 있는데, 지식은 제작의 토대이므로 아리스토텔레스가

"예술"이라 불렀던 것이다. 후에 이 용어는 예술가의 행위의 **산물**에도 적용 되었지만 아리스토텔레스는 그것을 이런 의미로 사용하지 않았다. 제작, 제작 능력, 제작에 필요한 지식, 그리고 제작되어진 사물, 이 모두가 함께 연결되어 있어서 "예술"이라는 용어는 그것들 사이를 쉽게 옮겨다녔다. 그 리스어 **테크네**의 애매모호성은 라틴어 **아르스**(*ars*)와 근대 언어들에서의 해 당용어에게도 그대로 이어졌다. 그러나 아리스토텔레스에게는 **테크네**의 주된 의미가 제작하는 사람의 능력이었지만, 중세 **아르스**의 주된 의미는 제작하는 사람의 지식이었고 근대 "예술"에 있어서 중요한 의미는 제작하 는 사람의 제작물이다.

아리스토텔레스의 예술개념에는 여러 가지 특징들이 있다: **(a)** 우선 그는 예술을 역동적으로 해석했다. 그는 생물학 연구에 익숙했고 생물 유 기체 공부를 했던 학도로서 자연 속에서 대상보다는 과정을 보려 했다. 그 의 예술개념 역시 역동적이어서 최종 제작물보다는 제작과정을 강조했다. **(b)** 그는 예술에서 지적인 요인, 즉 필연적인 지식과 추론과정을 강조했 다. 일반적 규칙 없이는 예술도 없었다. "경험에서 얻은 수많은 관념으로 부터 어떤 한 부류의 대상들에 관한 한 가지 보편적 판단이 산출될 때 예술 이 발생한다"[3]고 그는 썼던 것이다. **(c)** 더 나아가서 그는 예술을 심리-물 리적 과정으로 생각했다. 예술이 예술가의 마음에서 일어나는 것이긴 하지 만 방향은 자연적 산물을 향하고 있는 것이다. **(d)** 아리스토텔레스는 예 술과 자연을 대립시켰지만, 그 둘 모두 한 가지 목표를 향하는 것이므로 그 둘을 완전히 구별하지는 않았다. 예술과 자연의 합목적성은 그 둘을 한데 로 모은다.[3a]

아리스토텔레스는 예술을 하나의 능력으로 규정하면서 예술을 학문 과 같이 보았다. 그는 학문이 존재와 관련이 있다면 예술은 생성과 관련이

있다고 말하면서 그 둘을 구별하는 공식을 정립했다.[4] 그러나 이 공식은 예술을 능력 및 지식으로 보는 개념보다 영향력이 덜했다. 이 개념은 고대와 중세 시대에 기하학과 천문학까지 예술로 분류되었을 정도로 예술과 학문 간의 구별을 흐리게 했다.

아리스토텔레스의 예술개념은 거의 2천 년 동안 지속되다가 근대에 와서야 비로소 변화를 겪게 되었는데 그 변화는 급격한 것이었다. 첫째, "예술"이 "순수예술"이라는 좀더 좁은 의미를 획득하게 된 것이다. 둘째, 예술이 어떤 능력이나 행위라기보다는 하나의 산물로서 생각되어지게 되었다. 셋째, 예술의 지식과 규칙들이 고대 시대만큼 강조되지 않았다.

아리스토텔레스의 방법이 지닌 의미 있는 특징은 그가 스스로 일반적 영역에 한정되지 않고 특정 현상들의 요소·구성성분·변이들을 파헤쳐 보려고 시도하고 연구했다는 점이다. 이것이 예술이론에 접근하는 그의 방식이었다. 그의 세세한 분석은 일반 미학보다는 예술이론의 역사에 속하기는 하지만, 예술과 그 재료의 관계, 그리고 예술과 예술의 환경간의 관계, 적어도 이 두 사례는 인용되어야 한다.

A 재료는 언제나 예술에 반드시 필요하지만 여러 가지 방식으로 사용된다. 아리스토텔레스는 재료에서 다섯 가지를 구별했다[5]: 예술은 (청동 조각의 경우처럼) 재료의 형태를 변경시키거나, 재료를 더하거나, (석조각의 경우처럼) 재료를 제거하거나, (건축물에서처럼) 재료를 배열하거나, 재료를 질적으로 변경시킨다.

B 아리스토텔레스에게 있어서 지식, 동인(動因), 그리고 타고난 재능은 예술의 세 가지 주요 조건들이다. 예술이 요구하는 지식은 보편적이어야 하며 행위의 규칙을 포함한다. 예술가가 필요로 하는 동인은 실천을 통해 성취된다. 대부분의 그리스인들처럼 아리스토텔레스는 예술에서 실천

을 필수적인 요소로 간주하면서 예술은 배울 수 있고 배워야 하는 것으로 믿었다. 그러나 타고난 재능이 없으면 배움도 아무런 도움이 되지 못한다. 왜냐하면 타고난 재능 역시 예술의 필수적 요인이기 때문이다. 그런 식으로 아리스토텔레스가 지식과 일반적 규칙들을 특별히 강조한 것은 예술에서의 동인과 재능의 중요성을 인식한 것과 조화를 이루었다.

IMITATIVE ARTS

4 모방예술 아리스토텔레스는 분류의 대가였다. 그러나 그는 예술을 분류하면서 미학사에서 가장 중요한 구분이라 여겨지는 "순수예술"의 구분을 이뤄내지 못했다. 어디에서도 그가 "순수예술"을 언급한 곳은 없다. 물론 그가 다른 명칭 하에서 "순수예술"과 "기술공예"를 분리하기에 이르렀다는 것이 주목되어야 하긴 하지만 말이다.

그러면 아리스토텔레스는 어떻게 예술을 구분했는가? 그는 실용적인 예술과 즐거움을 주는 예술로 구분했던 소피스트들의 분류를 받아들이지 않았다. 왜냐하면 시, 조각 혹은 음악과 같은 예술들은 실용적인 동시에 즐거움도 주기 때문이었다. 그것들은 반드시 어느 한쪽에 속하는 것이 아니었다. 그는 예술 분류에서 우선 예술과 자연의 관계를 지적하면서 플라톤의 사상을 전개시켰다. 예술은 자연이 해낼 수 없는 것을 **보충**하거나 자연이 이미 해놓은 것을 **모방**한다고 말했던 것은 유명한 진술이다.[6] 그는 후자를 "모방예술"이라 불렀고 회화·조각·시, 그리고 부분적으로 음악을 모방예술에 포함시켰는데 이것들이 후에 "순수예술"로 불려지게 된다.

아리스토텔레스는 이들 예술의 본질적 특징을 모방에서 발견했다. 모방은 이 예술들의 수단일 뿐만 아니라 목적이기도 했다. 화가나 시인은 단순히 아름다운 작품을 창조하기 위해서 실재를 모방하는 것이 아니다. 모

방 자체가 그의 목적인 것이다. 시인을 시인으로 만드는 것은 **모방**(*mimesis*) 밖에 없다고 그는 주장했다. 그는 "시인은 그 자신의 목소리로는 가능한 한 적게 말해야 한다. 왜냐하면 그를 모방자로 만드는 것이 이것이 아니기 때문이다"[7]라고까지 말했다. "모방"은 아리스토텔레스 이론의 지배적인 개념들 중 하나다. 예술의 구분, 특정 예술의 규정 등이 모방개념을 토대로 이루어진 것이었다. 비극에 대한 아리스토텔레스의 정의는 그 고전적인 예다. 그는 모방이 인간의 자연적이고 타고난 기능이므로 인간의 행위 및 만족의 원인이 된다고 믿었다. 이것은 자연에서는 즐거움을 주지 않는 사물도 예술이 모방할 경우에는 즐거움이 유발되는 이유를 설명해준다.

THE CONCEPT OF IMITATION

5 예술에서의 모방개념 아리스토텔레스가 의도했던 "모방"의 의미는 무엇이었을까? 그는 어디에서도 모방개념을 규정짓지는 않았다. 그러나 그의 저작들을 보면 개념규정이 함축되어 있다. 충실한 모사를 뜻한 것은 분명 아니었다. 그는 첫째, 모방에서는 예술가들이 실재를 있는 그대로 재현할 뿐만 아니라 더 추하게, 혹은 더 아름답게 재현할 수도 있다고 주장했다. 그들은 인간들을 실제 생활에 있는 그대로 재현할 수도 있고, 있는 그대로의 모습보다 더 나쁘게 혹은 더 선하게 재현할 수도 있는 것이다. 회화에서는 폴리그노투스가 인간들을 있는 그대로보다 더 고귀하게 묘사했고 파우손은 덜 고귀하게 묘사했으며 디오니시우스는 실제에 충실하게 그렸다는 것을 주목했다.[8] 또다른 구절에서는, 시인은 화가나 다른 예술가들처럼 모방자이므로 마땅히 사물을 모방하는 세 가지 방법 중 하나를 택해야 한다고 썼다. 즉 "그들의 과거의 모습대로 혹은 현재의 모습대로 … 남들이 말하는 대로 혹은 남들이 생각하는 대로, 혹은 … 마땅히 그래야 할 바대로."[9]

아리스토텔레스는 소포클레스도 인용했는데, 그는 스스로 사람들을 마땅히 그래야 할 바대로 재현했노라고 말한 반면 에우리피데스는 사람들을 있는 그대로 나타냈다. 아리스토텔레스는 제욱시스가 자신의 그림이 모델보다 더 완벽하게 될 수 있도록 그리고 싶어 한 것에 대해 부당하게 비난받았다고 주장했다. 소크라테스가 이미 주목했듯이, 그림이 흩어져 있는 자연의 매력을 한데 모으기만 한다면 자연보다 더 아름다울 수도 있다.[10] 아리스토텔레스는 제욱시스가 그린 것과 꼭같은 사람들이 분명히 있을 것이라고 생각하는 것은 불가능하다고 썼다. 제욱시스는 그림을 꾸미고 장식했던 것인데 그가 그렇게 한 것은 옳았다. 왜냐하면 "이상적 유형은 실재를 뛰어넘어야 하기" 때문이다.[11] 예술은 사물을 있는 그대로보다 더 낫게(혹은 더 못하게) 나타낼 수 있으며, 이것이 모사와는 다른 점이다.

둘째, 아리스토텔레스의 모방 이론 역시 예술에 대해서 보편적 의미를 가진 전형적인 사물과 사건들을 제시해야 할 것을 요구한다는 점에서 자연주의에서 출발했다. 아리스토텔레스는 잘 알려진 구절에서 시는 보편적인 것을 말하고 역사는 개별적인 것을 말하기 때문에 시가 역사보다 더 철학적이고 더 심오하다고 말했다.[12]

셋째, 아리스토텔레스는 예술이 필연적인 사건과 사물들을 재현해야 한다고 주장했다.

시인의 임무는 실제로 일어났던 것을 말하는 것이 아니라 일어났을지도 모르는 것을 말하는 것인데, 이는 개연성과 필연성에 달려 있다.

한편 예술가는 자신이 세운 목표가 요구한다면 작품 속에 불가능한 것까지 집어넣을 수 있는 권리가 있다. 아리스토텔레스는 모방개념을 주로 비극에

적용했는데, 비극에 등장하는 인물들은 신화적 영웅들이며 비극은 인간세계와 신의 세계 사이에서 벌어진다. 여기에서는 실재를 재현하는 문제가 거의 없게 되는 것이다.

넷째, 예술작품에서 문제가 되는 것은 특정 사물 및 사건 혹은 색채와 형태가 아니라 그것들의 구성과 조화다.

> 아무리 아름다운 색채들이라 하더라도 혼란스럽게 배치되었다면 분필로 윤곽만 그려놓은 것만큼의 즐거움도 주지 못할 것이다.[13]

이것은 비극에도 적용될 수 있을 것이다. 『정치학』에서는 이렇게 썼다.

> 화가가 동물을 그릴 때 그 동물이 아무리 뛰어나게 아름다운 발을 가지고 있다 하더라도 그 발을 비례에 맞지 않을 정도로 크게 그려서는 안 될 것이다 … 또 합창대를 지도하는 교사 역시 합창대의 어느 한 사람만 다른 구성원들보다 노래를 더 크게 부른다거나 더 아름답게 부르게 해서는 안 될 것이다.[14]

예술작품에서 문제가 되는 것은 예술가가 모방하는 특정 대상이 아니라 예술가가 형성하는 새로운 전체인 것이다.

이 모든 것을 볼 때 아리스토텔레스의 미메시스 개념을 근대적 의미의 모방으로 문자 그대로 해석할 수가 없다. 그는 미메시스를 주로 그의 비극 이론과 연관지어 설명했고 미메시스를 마임(mime)과 같은 배우의 행위로 보았다. 허구를 창조하고 연기하는 것이 그 행위의 본질이다. 물론 실재에 의존하여 실재를 모델로 이용하긴 하지만 말이다.

아리스토텔레스의 수많은 발언들이 그가 미메시스를 진정 어떻게 이

해했는지 확인시켜준다. 첫째, 예술에는 불가능한 것들이 재현될 수 있다는 발언이 있다. 아리스토텔레스는 "시의 목표에 꼭 필요하다면" 불가능한 것들도 시에 포함시킬 수 있다고 말한다. 그는 또다른 곳에서 가능하기는 하나 믿을 수 없는 것보다 불가능하나 믿을 수 있는 것을 택해야 한다고 말한다.[15] 둘째, "모방의 양식"을 논하면서 아리스토텔레스는 리듬 · 멜로디 · 언어를 들었는데[16] 이것이 달리 말하면 시를 실재와 정확히 구별짓는 세 가지다. 셋째, 시인을 모방자로 부르긴 했지만 그는 시인을 창조자로 생각했다. 그는 "그가 역사적 사건을 취택하는 일이 있다 하더라도 그는 시인에 다름없다"[17]고 썼던 것이다. 그리고 그는 예술가의 행위를 시인의 행위와 비슷한 것으로 보았다. 그는 이 "모방적" 행위를 창조, 즉 실재에 의존할 수는 있으나 그가 설득력 있고 가능하고 그럴 법한 작품을 제작한다면 꼭 그렇게 할 필요는 없는 예술가의 고안품으로 보았던 것이다.

아리스토텔레스의 『시학』은 모방 및 미메시스라는 용어에 대한 그리스적 개념의 복잡한 역사를 마무리지었다. 미메시스가 피타고라스 학파에게 있어서 내적 "성격"의 표현을 뜻했던 것을 상기해보라. 미메시스의 주된 영역은 음악이었다. 데모크리토스에게는 미메시스가 자연의 작용으로 이루어진 표본을 취하는 것을 뜻했고 모방적 예술만이 아니라 모든 예술에 적용될 수 있었다. 그러나 미메시스가 시, 회화, 그리고 조각에서 외적 사물의 모방을 뜻하기 시작한 것은 플라톤을 통해서였다. 피타고라스 학파는 "모방"을 배우가 모방한다는 의미로 이해했다. 데모크리토스는 학생이 스승을 모방한다는 의미로 이해했다. 모방이 우리로 하여금 그 원형을 인식시키기 때문에 우리에게 즐거움을 준다고 말한 플라톤의 말에서 알 수 있듯이, 미메시스에 대한 플라톤의 이해는 아리스토텔레스에게 흔적을 남겼다.[18] 그러나 전체적으로 아리스토텔레스는 표현 및 성격의 재현이라는 모

방의 옛 의미에 충실했다. 그는 서사시와 비극, 즉 음악과 같은 의미로 모방적인 시와 연극술을 인용했다. 근대의 사상가들이 이해하는 바와는 다르게 모방에 대한 그의 이해에는 두 가지 측면이 있다. 즉 한편으로 모방은 실재의 재현이며, 다른 한편으로는 실재의 자유로운 표현이라는 것이다. 플라톤이 미메시스에 대해 말할 때는 첫 번째 의미를 생각했고 피타고라스 학파는 두 번째 의미를 생각했지만, 아리스토텔레스는 두 가지 모두를 염두에 두고 있었다.

모방적인 예술은 다른 예술들과 어떻게 다른가? 아니, 좀더 전문적으로 말하면, 시는 시 아닌 것들과 어떻게 다른가? 시는 비슷한 언어를 사용하는 논문과는 어떻게 다른가? 고르기아스는 그 차이가 시의 운율형식에 있다고 말함으로써 그 질문에 답한 적이 있다. 그러나 아리스토텔레스는 운율형식이 학술적 논문을 시로 바꾸지는 못한다는 것을 알고 있었다. 그러므로 그는 다르게 대답했다. 시는 "모방한다"는 사실 때문에 구별된다는 것이다. 이것은 시의 본질적 특징이 표현과 실행(performance)이라는 뜻이다. 비록 재현이 한갓 수단일 뿐이며 충실한 반복에서 상당히 자유로운 개작에 이르기까지 다양한 모습을 취할 수 있기는 하지만, 그것은 감정의 표현이며 실재의 재현이다.

근대의 미학자라면 모방적 예술이 형식 및 내용과 어떤 관계에 있는지 묻고 싶어질 것이다. 모방적 예술의 관심사는 모방되어진 것인가, 아니면 모방이 수행되는 방식인가? 아리스토텔레스는 아마 이것을 부적절하게 제기된 물음이라 여겼을 것이다. 그는 "시인은 운율보다는 플롯을 창조해야 한다"고 썼는데, 이것은 달리 말하면 시의 관심사는 **내용**이라는 말이다. 그러나 그는 시를 언어·리듬·멜로디로서 기술하기도 했다. 이것들이 시의 **형식**을 구성하는 것이다. 형식과 내용간에 갈등이 존재한다든지, 그 둘

간에 어느 하나를 선택할 수도 있다든지 하는 일은 그로서는 생각할 수도 없었다.[19] 그는 그 둘을 구별하지 않았다.

6 예술 대 시 아리스토텔레스는 서사시와 비극, 희극과 디튀람보스 시, 피리와 키타라 연주 등의 예술들을 "모방적"이라 여겼다. 오늘날 우리는 이것들을 그저 시와 음악이라 말한다. 그러나 아리스토텔레스에게는 이런 식의 좀더 일반적인 용어가 없었기 때문에 보다 세세하게 열거한 것이다. 그가 사용한 개념적 도구들이 그의 선배들이 사용한 것보다는 한참 앞서가긴 했지만, 여전히 없는 것들이 많았다. 그 스스로가 문예 전체를 포괄할 용어가 없다는 것을 알고 있었다. 그리스어에서 "시인"이라는 용어는 (어원에 따르면) 무엇이든 만드는 사람 혹은 산문작가를 제외한 시 작가를 뜻했다. 그렇게 어휘가 부족한 탓에 아리스토텔레스는 비극 · 희극 · 서사시 · 디튀람보스 등을 나열하지 않으면 안 되었던 것이다. 그에게는 음악과 시각예술을 지칭하는 일반적인 용어들도 없었다. 그래서 마찬가지로 그 각각을 열거해야만 했다. 시각예술은 시와 음악보다 아리스토텔레스의 모방예술개념에 잘 맞지 않았지만 유사성은 충분한 것으로 입증되었다. 아리스토텔레스가 『시학』 첫머리에서 열거했던 모방예술들에는 회화나 조각이 포함되어 있지 않지만, 다른 저작들을 보면 그가 그것들을 같은 범주에 속하는 것으로 생각하고 있었다는 것을 알 수 있다. 그에 의하면 모방 예술들에는 시 · 음악 · 시각예술이 포함된다.

　분류에 대한 아리스토텔레스의 개념에서 가장 의미 있는 것은 그가 그리스적으로 예술과 시를 분리한 것을 바꾸어놓았다는 점이다. 예술은 제작이지만 시는 예언과 같은 것이었기 때문에 그 둘은 분리되어 있었다. 아

리스토텔레스는 시와 예술들을 통합시켰다. 플라톤도 예술은 기술에서, 시는 "신적 광기"에서 나온다는 이유로 시를 예술 속에 넣지 않았었다. 그러나 아리스토텔레스는 "신적 광기"에 대한 확신이 없었다. 그는 시에서조차 신적 광기를 참을 수 없었다. 그는 시가 "광기보다는 타고난 재능의 문제"라고 주장했다. 좋은 시는 다른 여타의 예술과 마찬가지로 재능과 기술, 연습을 통해 얻어지는 것이며, 다른 예술 못지 않게 규칙에 예속되어 있다는 것이다. 이 때문에 시가 학문적 연구의 주제가 될 수 있었고 그 연구를 "시학"이라 불렀다.

이런 접근법을 통해서 아리스토텔레스는 시와 시각예술을 한데 모을 수 있었다. 그는 그 둘을 예술이라는 한 가지 개념, 혹은 더 정확하게 말해서 모방 예술의 개념 하에 모을 수가 있었던 것이다. 시와 예술(영감 대 기술) 간의 해묵은 대립은 아리스토텔레스에 의해서 시인과 예술가, 즉 기술에 의해 지배되는 사람들과 영감의 주술로 시를 쓰는 사람들이라는 두 가지 유형으로 구별되기에 이르렀다. 아리스토텔레스는 후자가 자신의 작업을 잘 제어하지 못한다는 이유로 전자를 더 선호하는 쪽으로 기울었다.[20]

DIFFERENCES BETWEEN THE ARTS

7 예술들간의 차이　아리스토텔레스는 여러 다른 유형의 모방 예술들을 고전적 방법으로 열거했다. 그는 모방 예술들이 사용한 매재(媒材)나 대상 혹은 "모방하는" 방법에 따라서 달라진다는 것을 보여주었다.

A 리듬·언어·멜로디는 시와 음악 모두가 사용하는 매재 혹은 수단이며 이것들은 같이 혹은 따로 사용된다. 예를 들면, 기악은 멜로디와 리듬 모두를 사용하며, 춤은 멜로디 없이 리듬만 사용한다. 춤은 신체의 율동적인 움직임에 의해 성격·감정·행동 등을 묘사한다. 비극·희극·디튀람

보스 등은 세 가지 매재 모두를 사용한다.

B 모방되어지는 **대상**에 관해서는, 아리스토텔레스에게 있어 가장 중요한 구분은 이미 언급한 것으로서, 즉 사람들을 보통 있는 그대로 묘사하는 예술과 있는 그대로보다 더 열등하게 혹은 더 낫게 묘사하는 예술로 나누는 것이다. 그러나 아리스토텔레스의 시대에는 보통의 인간을 묘사하는 예술은 무가치하다고 여겼기 때문에 그는 두 가지 양 극단의 유형으로만 나뉘어진 예술을 생각했다. 말하자면 고귀한 사람과 미천한 사람이라는 두 가지 유형이며 이들은 각기 비극과 희극으로 재현되었다.

C 문학예술에 고유한 모방의 **방법**에 관해서는 두 가지를 강조했다. 즉 작가가 직접 이야기하는 경우와 주인공에게 말하게 하는 경우가 그것이다. 그는 이 이원성이 각각 **서사시**와 **극예술**로 재현된다고 생각했다.

PURGATION

8 예술을 통한 카타르시스　모방예술에 대한 아리스토텔레스의 견해는 비극에 대한 그의 유명한 정의 속에 간결하게 나타난다.

> 비극은 진지하고 일정한 길이를 가지고 있는 완결된 행동을 모방하는 것이며, 쾌적한 장식이 된 언어를 사용하고 각종의 장식은 각각 작품의 상이한 여러 부분에 삽입된다. 그리고 비극은 희곡의 형식을 취하고 서술적 형식을 취하지 않으며 연민과 공포를 통하여 이러한 감정의 카타르시스를 행한다.[21]

이 정의에서 말하는 바는 여덟 가지로 정리할 수 있다. 1) 비극은 모방적 묘사다, 2) 비극은 언어를 사용한다, 3) 비극은 장식적 언어를 사용한다, 4) 비극은 진지한 행동을 대상으로 한다, 5) 비극은 행동하는 인간의 언어를

매재로 삼는다, 6) 비극은 일정한 길이를 가져야 한다, 7) 비극은 연민과 공포를 불러일으키는 방식으로 움직인다, 8) 비극은 이러한 감정들의 카타르시스를 야기한다.

아리스토텔레스의 『시학』에는 희극 이론도 포함되어 있었지만 그것을 담은 『시학』의 두 번째 부분은 남아 전하지 않는다. 그러나 소위 트락타투스 코이슬리니아누스(*Tractatus Coislinianus*)주22라 불리우는 중세 초기 10세기의 필사본에 아리스토텔레스의 비극 이론에 맞먹는 희극 이론이 담겨 있었다. 그 요지는 이렇다.

> 희극은 희극적이고 불완전한 행동의 모방적 묘사인데 … 즐거움과 웃음을 통하여 이러한 감정들의 카타르시스를 야기한다.

이들 정의의 몇몇 요소는 시학에만 관계되는 것이지만, "**카타르시스**"와 "**미메시스(모방)**"는 예술의 목적과 효과를 규정하는 것이므로 미학에 일반적으로 적용된다. 그러나 아리스토텔레스는 비극의 정의에서 "카타르시스"에 대해서 매우 간결하고도 애매하게 언급한 후 두번 다시 그것에 대해 말을 꺼내지 않았다. 이렇게 중요한 문제에 대해 그가 충분치 못한 발언을 함으로써 논박이 계속 이어져올 수밖에 없었다.

논쟁의 주된 요점은 "카타르시스"가 감정들의 정화인지 아니면 그런 감정들로부터 마음을 정화하는 것인지 하는 것이었다. 그는 승화를 뜻한

주22 〈트락타투스 코이슬리니아누스〉는 아리스토텔레스의 〈시학〉을 요약한 것으로, 우리가 알고 있는 〈시학〉보다 더 완전한 원본을 토대로 하고 있지만 거기에는 위-아리스토텔레스의 정의를 모델로 삼아서 후에 규정한 것이지만, 〈트락타투스〉의 편집자 의견으로는 구성이 서투르다고(inscite)했다. G. Kaibel, Comicorum Graecorum fragmenta, I, 50.

것인가 아니면 감정들로부터 놓여나는 것을 뜻한 것인가? 감정들을 개선한다는 것인가 아니면 감정들로부터 해방된다는 것인가? 첫 번째 해석이 오랫동안 인정받아왔지만 오늘날의 역사가들은 『시학』에서 의도한 바는 "카타르시스"의 두 번째 의미라는 데 동의한다. 아리스토텔레스는 비극이 관객의 감정을 고상하게 하고 완벽하게 한다고 한 것이 아니라 그런 감정들로부터 해방시킨다고 한 것이다. 비극을 통해 관객은 자신을 괴롭히는 그런 감정의 과잉을 덜어내고 내적 평화를 얻는다. 이런 해석만이 역사적으로 정당화될 수 있다.

역사가들은 아리스토텔레스가 자신의 "카타르시스" 개념을 종교적 제의에서 이끌어냈는지 아니면 의술에서 이끌어냈는지에 대해서도 논쟁을 벌였다. 그가 의술에 개인적으로 깊은 관심을 가지고 있었다는 것은 분명하다. 그러나 미메시스 개념뿐 아니라 카타르시스 개념도 종교적 제의 및 피타고라스 학파의 견해에서 유래되었다. 아리스토텔레스는 전통적 개념들을 이어받아서 그것을 다르게 해석한 것이다. 그는 감정의 카타르시스를 감정의 해방, 즉 자연적인 심리적 · 생물학적 과정으로 보았다.

오르페우스적 개념 및 피타고라스 학파의 개념들에 의하면 카타르시스는 음악으로 인해 야기된다. 그는 음악의 양식을 윤리적 음악 · 실제적 음악 · 열광적 음악으로 나누고, 열광적 음악에는 감정을 이완시키고 영혼을 정화시키는 능력을 부여했다. 그러나 카타르시스가 작용하는 것은 무엇보다도 시에서였다. 그러나 그는 시각예술도 비슷한 결과를 낳는다고는 결코 주장하지 않았다. 그에게 있어 카타르시스는 전부가 아닌 일부 모방예술들이 가지는 효과였다. 그는 "모방예술" 속에서 "카타르시스적" 예술을 구별했다. 거기에 그는 시 · 음악 · 춤을 넣었다. 시각예술은 다른 집단이었던 것이다.

9 예술의 목적 예술가의 **의도**나 작품의 **효과**를 말할 때 "목적"이라는 표현을 사용한다. 아리스토텔레스는 예술이 첫 번째 의미에서의 목적을 갖고 있지 않은 것으로 간주했다고 말할 수도 있다. 왜냐하면 "모방"은 자연적인 인간의 충동이며 그 자체가 아무런 다른 목적에 이바지하지 않는 것이기 때문이다. 그러나 두 번째 의미에서 예술은 하나가 아닌 여러 가지의 목적을 가지고 있다.

피타고라스 학파는 예술을 **카타르시스**로 보는 견해를 채택했다. 소피스트들은 쾌락주의적 견해를 주장했다. 플라톤은 예술이 도덕적일 수 있고 또 그래야 한다고 주장했다. 반면 아리스토텔레스는 매우 타협적이고도 다원적인 방식으로 이 모든 해결책들 속에서 진리를 발견했다. 예술은 감정의 카타르시스를 야기할 뿐만 아니라 즐거움과 오락도 제공하는 것이다. 또한 예술은 도덕적 완전함에 기여하기도 한다. 그리고 감정도 불러일으킨다. 그는 "시의 목적은 마음을 보다 움직이게끔 만드는 것이다"라고 썼다. 그러나 그 효과는 한층 더 멀리 깊게 미친다.

아리스토텔레스에 의하면 예술은 인간 최고의 목적인 **행복**을 성취하는 데 기여한다. 그것은 "여가"로 번역될 수 있는 **스콜레**(*schole*)를 통해 가능하다.[22] 아리스토텔레스는 인간이 세상의 걱정근심과 삶의 지루한 요구에서 해방되어 인간에게 진정으로 가치 있는 일들, 즉 한갓 삶의 수단이 아니라 목적으로 간주될 수 있는 일들에 몰두할 수 있는 그런 종류의 삶을 염두에 두고 있었다. 여가는 일반적인 여흥으로 낭비되어서는 안 되며 즐거움과 도덕적 미를 결합시키는 **디아고게**(*diagoge*) ─고상한 오락─에 쓰여져야 한다. 교양 있는 자의 행위들이 이 범주에 속한다. 철학과 순수 인식은 삶에 꼭 필요한 것은 아니나 여가의 일부이며 가장 고귀한 의미에서의 오

락이다. 같은 경우가 예술에도 적용되는데, 예술 역시 여가에 적합하며, 삶에서 철저히 만족스러운 상태, 즉 우리가 행복이라 부르는 상태를 성취해낸다.[23]

아리스토텔레스는 예술과 자연 사이에 유사성이 많다는 것을 알면서도 예술과 자연 각각이 서로 다른 종류의 즐거움을 산출한다는 것을 깨달았다. 그 주된 이유는 자연에서는 우리에게 영향을 미치는 것이 대상 자체이지만 예술—즉 재현적 예술—에서는 우리에게 영향을 주는 것이 그들의 닮음(eikones)이기 때문이다. 닮음에서 유래하는 즐거움은 그것들이 원형과 비슷하다는 것을 우리가 알아차리는 데서 나올 뿐만 아니라 화가나 조각가의 솜씨를 감상하는 데서도 나온다.[24]

어린이들에게 음악을 가르쳐야 하는가에 대한 문제는 아리스토텔레스로 하여금 심각한 어려움에 처하게 했다. 이 문제를 고찰한 장에서 그는 예술의 다양한 목적과 효과를 가리켰다. 음악지도에 대한 여러 다른 관점들로 말미암아 결론들이 여러 가지로 나왔다. 아리스토텔레스는 자신의 직업을 선택할 수 있는 사람이라면 스스로 연주해야 하는지 혹은 전문가의 연주를 경청해야 하는지에 관해 결정하지 못했다.[25-25a] 음악에서 가치를 인식하긴 했지만, 그는 다른 모든 그리스인들처럼 직업적인 연주를 경멸했다. 그의 해답은 절충안이었다. 어린 시절에는 음악을 공부해야 하지만 숙련된 연주는 전문가에게 맡기라는 것이다. 음악에 대한 초기의 일방적인 견해와는 달리 그는 음악에는 여러 가지 목적이 있다는 믿음에 근거하여 의견을 결정했다.[26] 그는 음악이 감정의 정화 및 치유에 기여하며, 도덕적 개선 · 정신 교육 · 긴장완화 · 일상적인 오락 및 즐거움 등에도 도움이 되고 더 나아가서는 여가에 기여한다고 주장했다. 그렇게 해서 음악은 행복하면서도 인간에게 가치 있는 삶을 증진시키는 것이다.

즐거움을 예술에서 중요한 요소로서 인지하긴 했지만 그는 예술의 효과를 즐거움으로 한정시켜 생각했던 소피스트들에 동의하지는 않았다. 예술이 제공하는 즐거움은 다양했다. 감정의 해방 · 숙련된 모방 · 탁월한 솜씨 · 아름다운 색채와 형태들 등. 이런 즐거움들은 감각적인 만큼 지적이기도 하다. 예술이 각기 알맞는 즐거움을 창출하기 때문에 산출된 즐거움의 유형은 예술의 유형에 달려 있다. 지적 즐거움은 시에서 우세하고, 감각적 즐거움은 음악과 시각예술에서 우세하다. 인간들은 자신에게 맞는 것뿐만 아니라 그 자체로 사랑할 가치가 있는 것으로부터도 즐거움을 이끌어낸다.

아리스토텔레스는 플라톤을 따라 두 가지 유형의 미를 구별했다. "위대한" 미와 "즐거움을 주는" 미가 그것이다. 그는 두 번째 유형이 즐거움 외에 다른 목적이 없다고 생각했다. 그는 예술에서도 꼭같은 이원성이 있다는 것을 주목했다. 예술이라고 해서 모두 다 위대한 것은 아니며, 예술은 위대하지 않고도 훌륭할 수 있는 것이다.

THE AUTONOMY OF ART AND ARTISTIC TRUTH

10 예술의 자율성과 예술적 진리 아리스토텔레스는 예술을 중요하고도 진지한 것으로 간주하고 플라톤처럼 놀잇감으로 보지는 않았다. 예술에서 플라톤보다 정신적 요소를 더 많이 발견했던 것이다.

아리스토텔레스는 네 가지 유형의 삶을 구별했는데, 각각 방종 · 돈벌이 · 정치, 그리고 관조에 몰두하는 삶이 그것들이다. 그는 예술적 삶을 따로 목록에 올리지는 않았지만 분명히 **테오리아**(*theoria*)의 의미 속에 포함시켰다. **테오리아** 혹은 관조적 삶이라는 그리스적 개념에는 철학자와 과학자들의 삶뿐만 아니라 시인과 예술가들의 삶도 포함되어 있었다. 아리스토텔레스는 예술적 삶이 예술을 향유하는 수동적인 의미에서 독자적으로 인간

존재를 완성시킬 수 있다고 생각하지 않았으므로 예술적 삶을 삶의 한 유형으로 보지 않았던 것이다. 그러나 위에 언급한 네 가지 유형들 중 어느 하나에 속할 수는 있었을 것으로 보인다.

대다수의 그리스인들, 특히 플라톤과는 반대로 아리스토텔레스는 예술, 특히 시는 자율적인 것으로서 두 가지 방식에서 자율적이라는 점을 인정했다. 즉 도덕적이면서 자연적인 법칙들과의 관계에서 자율적이며, 덕과 진리와의 관계에서 자율적이라는 것이다.

첫째, 그는 시와 정치에는 올바른 기준이 다르다고 썼다.[27] 아리스토텔레스에게 있어 정치에서의 규칙은 도덕적 규칙이었다. 이것을 보면 아리스토텔레스가 예술적·시적 진실이 도덕적 진실과 다르다는 것을 믿었음을 알 수 있다. 둘째, 시는 "실수했을 때조차도 올바를 수 있다." 즉 실재에 관한 한 시가 실수했을지라도(실재를 충실하게 재현하지 못한 경우) 시 고유의 권한으로 볼 때는 올바를 수 있다는 것이다. 또 이렇게 쓰기도 했다.

> 어떤 사물을 재현할 때 진리를 따르지 않았다고 비판받는 시인은 그럼에도 불구하고 자신이 그것을 적절한 방식으로 재현했노라고 답할 수 있다.

예를 들어, 말이 앞 뒤 오른발을 동시에 들고 있는 모습을 그리는 식으로 올바르지 않게 혹은 불가능하게 묘사한다 하더라도, 그것은 "시예술의 본질에 관계되지 않은 실수"를 저지르는 셈이라는 것이다. 이 발언은 아리스토텔레스가 실수에 두 가지 유형이 있고 진리에도 두 가지 유형이 있다—**예술적 진리**와 **인지적 진리**는 다르다—고 믿었다는 사실을 확인해준다. 과거에 사가들은 사실상 아무 것도 없었던 플라톤에게서 예술적 진리의 개념을 찾았다. 그런데 예술적 진리의 개념은 오히려 아리스토텔레스에

게서 찾을 수 있다.

아리스토텔레스는 그의 논리학 관련 논문들 중 하나에서 한층 더 놀라운 진술을 했다.

명제라고 해서 모두 다 판단은 아니며 그 안에 진 혹은 위가 있는 명제만이 판단이다. 예를 들면, 욕망을 표현한 것은 문장은 될 수 있지만 그 속에 진 혹은 위가 없다.

그런 형식의 말은 "수사학이나 시학의 영역에 속하는 것이 더 알맞다"고 그는 덧붙였다.[28] 이 말은 시가 인지적 관점에서 볼 때 진도 위도 아닌 명제들을 다루며 그 기능이 인지 아닌 다른 것이라는 것을 뜻하는 것 같다. 음악예술 및 시각예술은 진위와는 관계가 더 멀다. 왜냐하면 거기에는 명제가 없기 때문이다. 그러므로 예술에서 인지적인 의미로 정당함과 잘못됨, 혹은 진위를 말할 수는 없는 것이다.

CRITERIA OF ART

11 예술의 기준 아리스토텔레스는 시작(詩作)을 다음과 같은 다섯 가지 표제 하에서 비판할 수 있다고 썼다: 1) 주제상 불가능한 것, 2) 이성에 위배되는 것(아로고스 alogos), 3) 유해한 것, 4) 모순되는 것, 5) 예술의 규칙에 맞지 않는 것. 이 다섯 가지의 비판은 다시 다음 세 가지로 정리할 수 있다: 1) 이성에 위배되는 것, 2) 도덕적 법칙에 상반되는 것, 3) 예술적 법칙에 맞지 않는 것. 아리스토텔레스는 이 비판을 시작법에만 적용시켰지만 사실상 모든 예술작품에 적용될 수 있다.

위의 세 가지 유형의 비판은 예술작품의 가치를 판단하는 세 가지 기

준과 상응한다: **논리적** 기준 · **윤리적** 기준, 그리고 **예술 고유**의 기준. 예술 작품은 논리의 표준율 · 도덕적 표준율, 그리고 예술 고유의 표준율에 맞아야 한다. 그러한 위치는 논리와 도덕성의 표준율을 지킬 것을 요구했지만 모든 예술이 해당 표준율에 종속되어 있다는 입장을 취한 것이기도 하다. 모방예술의 원리에는 시를 설득력 있고 감동적으로 만드는 데 필요한 것은 무엇이든 요구된다.

　그러나 예술의 이 세 가지 기준이 아리스토텔레스에게 있어 모두 꼭 같은 가치를 가지는 것은 아니었다. 그는 논리적 기준을 예술에서 상대적인 것으로 간주하고 미학적 기준만이 절대적이라고 보았다. 아리스토텔레스는 예술의 요구사항들이 모든 상황에서 충족되어야 한다고 생각했지만, 논리의 요구사항들은 예술의 요구사항들과 불화하지 않는 한에서만 그렇다고 생각했다. 불가능한 것을 묘사하는 것은 잘못이지만, 작품의 목적이 그것을 요구한다면 그런 실수도 정당화된다. 그는 시에서는 논리적 실수를 저지르지 않는 것이 더 낫다고 쓰면서 "가능하다면"이란 말을 덧붙였다. 이것이 고전 미학 전체에서 예술의 자율성이라는 주제에 관해서 나온 발언들 중 가장 극단적인 발언이다.

　아리스토텔레스는 예술이 두 가지 의미에서 **보편적**이라고 생각했다. 첫째, 예술은 보편적인 문제를 다룬다. 둘째, 예술은 모든 사람들에게 받아들여질 수 있는 방식으로 보편적인 문제를 다룬다. 플라톤도 예술에 대해서 비슷한 요구를 했지만, 예술이 이런 요구들을 모두 충족시킬 수는 없으며 개별적인 사물들에 대해 하나의 해석을 할 수 있을 뿐이라고 생각했다. 반대로, 아리스토텔레스는 예술이 보편적 의미를 가질 수 있으며 그것이 전적으로 예술가의 개인적 시각은 아니라고 확신했기 때문에 예술의 가치를 높이 평가했다. 학문의 기능과 예술의 기능은 다르지만, 그 둘 모두 보

편성을 가졌다는 점에서 서로 연관이 있는 것이다.

예술은 보편적인 성격 때문에 규칙에 종속될 수 있고 또 종속되어야 한다. 그러나 규칙이 숙련된 개인의 판단을 대신할 수는 없다. 그런 판단들은 도덕적 행동에서 고려되어야 하는데 예술에서는 한층 더 그렇다. 모든 사람이 다 그런 것이 아니라 판단에 현명한 사람들만이 예술에 대해 적절한 판단을 내릴 수 있다. 아리스토텔레스는 대중들을 너무 많이 고려하는 것은 예술가들의 잘못이라고 주장했다.

아리스토텔레스는 예술에 대해 가능한 세 가지 태도를 구별했다. 의술에 대해 논의하는 중에 그렇게 한 것이지만, 그의 구별은 "모방" 예술을 포함한 모든 예술에 다 적용될 수 있다. 예술에는 기술공예인도 있고, 예술가도 있고, 예술감식가도 있다.[29] 이것은 예술가와 기술공예인을 구별할 때 및 예술의 이해와 관련하여 전문기술을 인지할 때 모두 주목할 만하다.

아리스토텔레스는 시의 기원을 논하면서[30] 시는 인간 본성에 내재한 두 가지 원인 즉, "어렸을 때부터 내재되어온" 모방과 "조화와 리듬에 대한 감각"에서 발생했다고 주장했지만, 예술에서의 미를 강조하지는 않았다. 그가 "조화와 리듬에 대한 감각"이라 부른 것이 나중에 미감으로 불리게 된다. 그리스어에서 "미"라는 단어는 너무나 일반적인 의미를 가지고 있어서 그는 이런 식으로 미를 표현하지 않았다. 그는 예술에서의 창의성도 이 단어 및 개념이 당시 그리스인들에게는 알려져 있지 않았기 때문에 전혀 언급하지 않았다. 그러나 예술의 기원에 대한 그의 언급은 그가 예술을 **창조성** 및 **미**라는 두 가지 개념들과 연결지었음을 시사한다. 그가 "모방"이라 칭한 것은 창조성이었고 "조화와 리듬"이라 칭한 것은 미였다.

12 미개념 아리스토텔레스의 예술이론은 미학사에서 오랫동안 가장 인기 있는 부분이 되어왔다. 그러나 미에 대한 그의 언급이 간헐적이고 생략된 것이어서 그의 미이론은 불분명했다. 그러므로 역사가는 단편적인 언급들로부터 이론을 재구성하지 않으면 안 되었다.

미에 대한 아리스토텔레스의 정의는 『수사학』에 나온다. 다소 복잡한[31] 그 정의는 다음과 같이 간추릴 수 있다: 미는 그 자체로 **가치 있으면서** 동시에 **즐거움을 주는 것이다.** 아리스토텔레스는 미에 대한 정의를 내리면서 미의 속성 두 가지를 근거로 삼았다. 첫째, 미의 가치가 효과에 있는 것이 아니라 그 자체 내에 있는 것으로 해석했다. 둘째, 미를 즐거움을 제공하는 것, 즉 가치를 소유할 뿐만 아니라 그 가치에 의해서 즐거움 혹은 감탄을 야기하는 것으로 해석했다. 첫 번째 속성(그 자체로 가치 있는 것)은 미의 **종**(種)이 되고, 두 번째 속성(즐거움을 주는 것)은 미의 **종차**가 된다. 아리스토텔레스의 정의는 그리스인들의 일반적인 미개념과 일치했다. 그러나 그는 예술개념을 규정하듯이 미개념도 규정했다. 즉 다소 느슨하게 흩어져 있던 생각을 하나의 개념으로 바꾸었고, 직관적인 파악과 관계있던 예전의 것을 하나의 정의로 대치시킨 것이다. 미에 대한 아리스토텔레스의 정의는 근대의 개념보다 더 포괄적이었다. 그것은 보편성이라는 점에서 전통적으로 그리스적이었다. 거기에는 미학적 미가 포함되어 있었지만 그것에 국한되지는 않았다. 이 점이 외형이나 형식은 언급하지 않고 가치와 즐거움만 언급한 이유를 설명해준다.

아리스토텔레스의 사상은 이렇게도 표현할 수 있다: 모든 미는 선이지만, 선이라고 해서 다 미는 아니다. 모든 미는 즐거움이지만, 즐거움이라고 해서 다 미는 아니다. 미는 선과 즐거움을 동시에 가진 것만을 말한다.

그러니 아리스토텔레스가 미를 높이 평가한 것은 놀라운 일이 아니다.

미는 즐거움과 연관되어 있지만 유용성과는 다르다. 왜냐하면 미의 가치가 본질적인 데 반해, 유용성의 가치는 결과로부터 나오기 때문이다.[32-33] 유용한 것을 성취하는 것을 목표로 삼는 인간행동이 있는가 하면, 오직 아름다운 것만을 목표로 삼는 인간행동도 있다고 그는 썼다. 인간은 평화를 얻기 위해 싸우고 휴식을 얻기 위해 일한다. 인간은 필요불가결한 것들을 추구하지만 결국에는 미를 위해 행동한다. 또 이렇게 덧붙였다.

필요하고 유용한 것을 할 수 있어야 하지만 미는 이것들보다 더 위에 있는 것이다.

ORDER, PROPORTION AND SIZE

13 질서, 비례, 크기 아리스토텔레스의 미 정의 속에 반드시 속하는 속성들은 어떤 것들인가? 아리스토텔레스는 이 물음에 여러 가지 대답을 내놓았는데 대부분은 피타고라스 학파-플라톤적인 답이었다.

『시학』[34]과 『정치학』에서 그는 미가 탁시스(taxis)와 메게토스(megethos)에 달려 있다고 썼다. 탁시스는 "질서"로, 메게토스는 "크기"로 번역할 수 있다. 그리고 『형이상학』에서 미가 **심메트리아**(비례)[35]에 달려 있다고 한 것이 미의 세 번째 일반적 속성을 추가한 것이다. 아리스토텔레스에 의하면 미는 크기 · 질서 · 비례에 달려 있다. 그러나 그는 비례와 질서를 같은 것으로 보아, 미의 주된 속성들로서 두 가지, 즉 질서(혹은 비례)와 크기만을 남겨놓았다.

A 그가 **질서** 혹은 가장 적합한 배열이라고 칭한 것은 후에 일반적으로 "형식"이라는 명칭을 얻게 되었다. "형식"을 학문 속으로 끌어들인 것이

아리스토텔레스이긴 했지만 그는 그 용어를 미학에서 사용하지 않았다. 왜냐하면 그는 형식이란 용어를 개념적 형상, 즉 부분들의 배열이라기보다는 사물의 본질로서 이해했기 때문이다. 그 용어의 의미가 변화하여 미학 속으로 들어와 미학의 기본 어휘가 된 것은 나중에 와서야 이루어진 일이었다. 아리스토텔레스는 질서와 비례라는 옛 개념들을 중용과 균등하게 생각함으로써 그것들에 사뭇 새로운 의미를 부여했다. 이런 사고는 초기 그리스 철학자들에게도 알려진 것이었지만 그들은 그것을 도덕에 적용했던 반면 아리스토텔레스는 미에 적용했던 것이다.

질서와 비례개념에 근거한 아리스토텔레스의 미이론에는 피타고라스 학파의 분위기가 난다. 이것은 놀라운 일이 아니다. 피타고라스 학파의 철학이 플라톤을 통해 그에게 전달되었던 것이다. 당시에는 소피스트들의 철학도 유행하고 있긴 했지만, 피타고라스 학파의 철학이 소피스트들의 철학보다 그에게 더 잘 맞았다.[36] 아리스토텔레스는 색채의 조화를 포함시키기 위해서 소리의 조화에 대한 피타고라스 학파의 수학적 설명을 확장시킬 생각까지 했다.

그럼에도 불구하고 아리스토텔레스의 견해는 온전히 피타고라스 학파의 것은 아니었다. 그는 비례 이론에다 적합성의 이론을 더했고 후자를 강조했다. 그는 주장하기를, 어떤 비례가 사물을 아름답게 만든다면 그 사물이 자체로 완벽하기 때문이 아니라 적합하기 때문에, 즉 사물의 본질과 맞기 때문이라고 했다. 비례의 이론은 피타고라스적이었지만, 적합성의 이론은 소크라테스로부터 온 것이다. 질서와 비례에 관한 아리스토텔레스의 저술들이 피타고라스 학파의 분위기를 지니기는 했으나, 본질적으로는 소크라테스에게 더 가까웠다.

B 미가 크기에 달려 있다는 생각은 아리스토텔레스 자신의 것이었

다. 그것은 주어진 대상에 적합한 크기 혹은 차원을 뜻했다. 그는 큰 대상이 작은 대상보다 더 많은 즐거움을 준다고 생각했다. 몸집이 작은 사람은 매력적일 수는 있으나 아름답지는 않다고 썼던 것이다.[37] 한편 너무 크면 아름다울 수 없다고 주장하기도 했는데, 이것은 인간의 지각이 지닌 본성의 결과이다.

14 미와 지각 가능성 여기에는 아리스토텔레스의 개인적 주장이 놓여 있다. 쉽게 지각 가능한 것만이 아름다울 수 있다는 것이다. 『형이상학』에서 그가 어떤 대상의 미를 결정하는 속성들에 대해 논할 때 그는 질서 및 비례와 더불어 한계(호리스메논 *borismenon*)를 언급했다. 제한된 크기를 가진 대상들만이 용이하게 지각되며 감각 및 이성을 즐겁게 해줄 수 있다는 것이다. 『시학』과 『수사학』에서 그는 **에우시높톤**(*eusynopton*)이라는 특별한 단어를 사용했는데, 그것은 눈으로 잘 파악될 수 있는 것을 뜻한다.[38] 이것은 모든 종류의 미, 즉 가시적 대상의 미만큼이나 시의 미에도 적용되었다.

> 물체와 생물이 아름답기 위해서는 한눈에 쉽게 지각될 정도의 알맞은 크기를 가져야 하듯이, 비극의 플롯도 기억 속에 남아 있을 수 있을 정도의 길이를 가져야 한다.

즐거움을 주기 위해서라면 감각·상상력·기억력의 용량에 맞아야 하는 것이다. 19세기의 아리스토텔레스주의자인 트렌델렌부르크도 아리스토텔레스가 예전의 기본적인 미학개념인 **심메트리아**를 대신하기 위해 지각 가능성이라는 새로운 개념을 도입했다고 주장했다. 그런 주장은 지나치

게 밀어붙이는 식이다. 아리스토텔레스는 지각 가능성과 더불어 심메트리아도 계속 지켜나가고 있었다. 말하자면 미의 주관적인 조건과 더불어 객관적인 조건도 유지시켜가고 있었던 것이다. 그럼에도 불구하고 그는 미학에서 지각된 사물의 속성들에 대한 관심에서 지각의 속성들에 대한 관심으로 강조점을 옮겨갔다.

지각 가능성은 예술작품에서 **통일성**의 조건이다. 대부분의 그리스인들과 마찬가지로 아리스토텔레스는 통일성이 예술에 있어 가장 큰 만족의 요인이 된다고 믿고 있었다. 그는 비극 이론뿐 아니라 시각예술에 대한 견해에서도 통일성을 강조했다. 근대에 이르기까지 아리스토텔레스의 예술 이론에서 그보다 더 강력한 영향을 미친 요소는 없었다.

THE RANGE AND THE CHARACTER OF BEAUTY

15 미의 범위와 성격 아리스토텔레스는 미의 범위가 신과 인간, 인체와 사회구성체, 사물과 행동, 지상의 자연과 예술 등을 포함하는 매우 넓은 것으로 보았다. 미가 이 양자간에 어떻게 배분되는가에 대한 그의 견해는 그리스 특유의 것이었다. 첫째, 그는 예술이 미에 대해 특별히 요구하는 것이 있다고 생각지 않았다. 오히려 그는 자연 속에서 미를 찾았다. 왜냐하면 자연 속에는 모든 것이 적절한 비례와 크기를 가지고 있는 한편, 예술의 창조자인 인간은 쉽사리 잘못될 수도 있기 때문이다. 둘째, 그는 복합적인 전체에서보다는 단일한 대상에서 미를 찾았다. 그는 인체의 미에 대해서는 언급했지만 풍경의 미에 대해서는 말한 적이 없다. 이것은 미가 비례와 조화에서 나오는데 비례와 조화는 단일한 생물체나 조각상, 혹은 건축물에서보다 풍경에서 찾기가 더 어렵다는 그리스인들의 믿음과 연관되어 있는 것 같다. 이것은 또 특정 취미의 표현이기도 했다. 낭만적 시대는 풍경의 배열

을 선호하지만 고전적 시대의 취미는 한계가 한층 분명해서 비례·척도·통일성 등이 잘 드러나는 단일한 대상들을 더 선호한다.

아리스토텔레스는 미가 다양하고 변화 가능하다는 사실을 강조했다. 예를 들면, 사람의 미는 그의 나이에 달려 있다. 청년과 성인이 다르고, 노인은 또 다르다.[38a] 미가 적합한 형태 속에 있다면 그렇게 될 수가 없다. 이것은 상대주의적 견해와는 전혀 다르다. 대부분의 그리스인들처럼 아리스토텔레스도 미가 사물의 본질적 속성이라고 주장했다. 예술작품의 가치(토 에우 to eu)는 그 자체에 있는 것이라고 썼다.

> 예술작품이 어떤 특질을 소유케 하는 것, 그것이 우리가 그 작품에 요구하는 전부다.[39]

우리는 왜 미를 높이 평가하는가? 아리스토텔레스의 저술들 속에는 이 물음에 대해 명확한 답이 없지만, 그리스 철학자들의 전기를 썼던 디오게네스 라에르티우스는 다음과 같은 아리스토텔레스의 진술을 기록한 바 있다: 오직 맹인만이 우리가 아름다운 것과 벗삼으려는 이유에 대해 물을 수 있다.[40] 이 진술의 의미에 대해서는 의심의 여지가 없다. 미에는(정의에 의하면) 즐거움뿐 아니라 선도 포함되므로 당연히 미의 가치는 높이 평가받아야 한다. 아무런 설명이 필요없다. 그러므로 아리스토텔레스는 상세히 논하지 않았다. 그는 입증되고 설명될 수 있으며 또 마땅히 그래야 하는 전제들과 자명하거나 증명 및 설명의 한계를 제시하는 전제들 사이의 구분을 다른 철학자들보다 더 명확하게 지켰다. 그는 미의 가치가 자명하다는 것을 의심하지 않았던 것이다.

16 <u>미적</u> <u>경험</u> 아리스토텔레스의 저술 속에 있는 미에 대한 대부분의 언급들은 단순히 미학적 미에 관련된 것이 아니라 보다 광범위한 그리스적 의미에서의 미와 관련되어 있다. 아리스토텔레스는 미학적 미를 지칭할 만한 별도의 용어가 없었다. 그러나 『윤리학』에서 인간 · 동물 · 조각상 · 색채 · 형태 등의 아름다움을 볼 때의 즐거움, 노래와 기악연주를 들었을 때의 즐거움, 배우의 연기를 볼 때의 즐거움, 과일과 꽃내음, 향기를 맡았을 때의 즐거움 등에 대해 썼을 때, 그는 미학적 미를 염두에 두고 있었다.[41] 그는 이 즐거움이 조화와 미에 의해 유발된다고 분명히 말했던 것이다.

아리스토텔레스가 미적 경험의 특징을 말한 것은 『시학』에서가 아니라 『윤리학』 특히 『에우데미아 윤리학』[42]에서였다. 물론 거기에서도 그 개념을 뜻할 만한 특정 용어를 가지고 있었던 것은 아니지만 말이다. 그가 의미했던 것은 1) 격렬한 기쁨의 상태, 2) 수동적인 상태였다. 그것을 경험한 사람은 자신이 마치 "사이렌의 마법에 걸린 사람처럼" 홀린 듯이 느낀다. 3) 이 경험은 또 적절한 강도를 가지고 있을 수도 있지만, 설사 그것이 지나치다 하더라도 아무도 반대하지 않는다. 4) 그것은 오로지 인간에게 적합한 경험이다. 다른 생물체들은 시각 · 청각 · 조화에서보다는 미각과 촉각에서 즐거움을 이끌어낸다. 5) 이 경험은 감각들에서 야기되지만 다른 생물체들의 감각이 인간의 감각보다 더 예민하므로 예리함에 의존하지는 않는다. 6) 그 경험의 즐거움은 오늘날 우리가 말하는 것처럼 우리가 연상하는 것에서 발생하는 것이 아니고 감각 자체에서 발생한다. 예를 들면, 꽃향기는 "그 자체로" 즐기는 한편, 음식과 음료수의 냄새는 먹고 마시는 즐거움을 약속하기 때문에 향유되는 것이다. 눈과 귀의 즐거움에도 유사한 이원성이 있다. 이 분석은 독자적인 용어로 언급하진 않았어도 아리스토텔

레스가 "미적" 경험에 대해 알고 있었다는 것을 가리킨다.

SUMMARY

<u>17 요약</u> **A** 아리스토텔레스는 예술이론을 상당히 진전시켰다. 미와 예술에 관한 그의 사상들 중에는 옛 사상들을 새롭게 정립시킨 것들도 있고, 독창적인 것들도 있었다. 전자에 속하는 것들로는, 미와 예술에 대한 정의, 예술을 재현적 예술과 제작적 예술로 나눈 구분, 모방개념, 감정들의 카타르시스 개념, 그리고 적절한 비례에 대한 개념 등이 있었다.

후자에 속하는 것들로는 다음과 같은 이론들이 있었다: 1) 예술의 다양한 기원에 대한 인식: 예술이 조화에서 발생하는 것만큼이나 모방에서도 발생한다. 2) 인간의 여가를 인식한 것을 가장 중요하게 간주하면서 예술의 다양한 목적을 인식한 것. 3) 그리스의 전통과는 다르게 시를 예술로 분류한 것. 4) 모방예술을 다른 예술들과 분리시킨 것. 5) 도덕성 및 진실과 관련하여 예술의 자율성으로 보호한 것(이것은 고대 시대의 지배적인 의견들과 결별한 것이다). 6) 미가 비례·질서·훌륭한 배열에 달려 있다고 하는 견해. 여기에 덧붙여서 미는 "지각 가능성", 즉 시각이나 기억으로 파악될 수 있는 아름다운 대상의 가능성에 달려 있다고 하였다. 7) 미와 예술의 가치는 본질적이라고 하는 주장. 8) "미학적" 미개념에 대한 접근.

아리스토텔레스의 이러한 이론들은 당시로서는 새로운 것들이었다. 그것들은 공식화되었다는 것보다 그 내용에서 근대의 이론만큼이나 우리를 놀라게 한다. 미에서의 주관적 요소들, 예술의 자율성, 예술의 내적 진리, 그리고 미학적 만족 등의 문제에서는 더욱 더 그렇다.

"순수예술" 개념을 이끌어낸 그의 견해를 볼 때 아리스토텔레스는 미학에 지대한 공헌을 했다. 그는 모방예술을, 삶을 보편적이고 조화로우며

마음을 움직이는 만족스러운 방식으로 자유로이 재현하며 현실에서 주어진 재료에서 새롭게 창조해내는 예술로 인식함으로써 미학에 공헌한 것이다.

B 아리스토텔레스의 미학을 지배한 사상들은 이렇다: 예술의 기능으로서의 모방, 예술의 효과로서 감정의 카타르시스, 미의 원인으로서의 적합한 비례개념 등. 이러한 사상들은 부분적으로는 물려받은 것이고 부분적으로는 독창적인 것이다. 아리스토텔레스는 이전의 그 누구보다 사상을 체계적으로 다루었고 독창적으로 해석했다. 그는 **미메시스**를 능동적으로, **카타르시스**를 생물학적 의미로, 그리고 척도를 중용으로서 해석했다.그러면서도 그는 시가 시각예술 및 음악과 동등한 위치가 되는 그런 전체로서의 통일된 예술이론을 정립했다. 그는 예술의 보편적 속성들뿐만 아니라 예술의 개별 형식의 다양성도 연구했다. 무엇보다도 그는 그때까지 희미하게 감지되어왔던 것에 대해 정확성을 부여하고 규정을 내렸다.

아리스토텔레스는 대부분의 문제와 사상 및 주장들을 플라톤에게서 가져왔지만 그 과정에서 경험적이고 분석적인 의미를 부여하고 플라톤이 암시적으로 내비쳤던 것들을 규정된 전제로 바꾸어놓았다. 그는 플라톤과 관심사가 달랐다: 그는 미보다는 예술에 더 관심이 많았으며, 그의 위대한 스승과는 다른 결론에 도달했다. 그는 플라톤과는 달리 예술을 비난하지 않았다. 그의 미학은 "미의 이데아"를 사용하지 않았다. 거기에는 플라톤의 예지적이고 도덕적인 극단주의가 없었다. 그 두 미학자들은 공통점이 많았던 동시에 그들의 관계에 대해서 첨예한 결론들이 도출될 수 있을 정도로 다르기도 했다. 예를 들어, 핀슬러는 아리스토텔레스의 모든 것은 플라톤 덕분이라고 하고, 구드만은 그가 플라톤 덕을 본 것이 하나도 없다고 한다.

C 아리스토텔레스 이외에 초기 사상가들이 남아 전하는 것은 그들이 남긴 저술들의 극단적이고 모순된 성격 탓이었던 것 같다. 아리스토텔레스는 극단적이지도 모순되지도 않으면서 지금까지 살아남은 고대 유일의 미학자일 것이다. 그의 저술들은 온건하며 합리적이었다. 이런 의미에서 그는 화려한 사상가는 아니었다. 그는 당시 유일하게 자제할 줄 아는 사상가였다고도 말할 수 있는데, 그것은 그가 매우 양심적이고 정당했다는 의미다.

『시학』의 몇몇 부분들에 대해서는 "의문시될 것이 전혀 없고 사실상 그 누구도 의문시해본 적이 없었던 촘촘히 짜여진 구조로 이루어져 있다"(핀슬러)고 말할 수 있다. 논쟁으로 점철된 사상사에서 이런 점은 예외에 속한다고 할 수 있다.

D 아리스토텔레스의 영향력은 널리 파급되었다. 그가 남긴 단편적인 저술들보다 다른 사람들의 사상에 미친 그의 영향력에서 그에 대해 더 많이 배울 수 있을 것이라고들 해왔으며 그 말은 온당하다. 아리스토텔레스의 예술이론이 주장하는 바는 너무나 잘 알려져서 확연히 드러났기 때문에 흥미가 적다. 그러나 그의 사상은 너무나 풍부해서 남다른 그의 인기에도 불구하고 사상 중의 많은 부분이 제대로 주목받지 못했다. 그것들을 새롭게 발견하면 놀랍도록 신선하고 탁월하다는 것을 느낄 수 있다.

플라톤의 가장 위대한 힘이 그의 미 철학 속에 있다면, 아리스토텔레스의 가장 위대한 힘은 그의 예술연구, 특별히 『시학』에 있다. 고대 후기와 중세에는 플라톤이 아리스토텔레스보다 더 영향력이 컸으나, 근대에는 그 균형이 바로잡혔다. 대부분의 아리스토텔레스 사상들은 예술이론 및 예술 자체의 발전에 긍정적인 영향을 미쳤다. 이것은 부분적으로 아리스토텔레스 자신의 덕분이기도 하고, 부분적으로는 그의 사상을 수세기 후에 채택

한 사람들의 덕분이기도 하다. 모든 전개에는 끝이 있는데 이것은 예술과 시의 전개에도 적용된다고 아리스토텔레스는 믿었다. 그는 그리스의 서사시와 비극을 결정적인 걸작으로 선택했고 거기에 기초한 이론들이 보편적으로 영구히 타당하다고 보았다. 그로 말미암아 후세에 그를 따랐던 사람들은 영구불변한 예술형식이 존재한다고 믿게 되었다. 그리고 그 때문에 문학이론 및 문학 자체를 금지하는 일이 벌어지기도 했다.

ARISTOTLE, Metaphysica 1032b 1.

1. ἀπὸ τέχνης δὲ γίγνεται ὅσων τὸ εἶδος ἐν τῇ ψυχῇ.

아리스토텔레스, 형이상학 1032b 1. 예술의 개념

1 ⋯ 예술로부터. 형상을 예술가의 영혼 속에 둔 사물이 나온다.

**ARISTOTLE, Ethica
Nicomach. 1140a 9.**

2. Ταὐτὸν ἂν εἴη τέχνη καὶ ἕξις μετὰ λόγου ἀληθοῦς ποιητική. ἔστι δὲ τέχνη πᾶσα περὶ γένεσιν, καὶ τὸ τεχνάζειν, καὶ θεωρεῖν ὅπως ἂν γένηταί τι τῶν ἐνδεχομένων καὶ εἶναι καὶ μὴ εἶναι, καὶ ὧν ἡ ἀρχὴ ἐν τῷ ποιοῦντι ἀλλὰ μὴ ἐν τῷ ποιουμένῳ· οὔτε γὰρ τῶν ἐξ ἀνάγκης ὄντων ἢ γινομένων ἡ τέχνη ἐστίν, οὔτε τῶν κατὰ φύσιν.

아리스토텔레스, 니코마코스 윤리학 1140a 9.

2. 따라서 예술은 참된 이성과 결합되어 행사된 생산적 특질 이상도 이하도 아니다. 모든 예술의 임무는 사물의 존재를 이끌어내는 것이어서, 예술의 실천에는 그러한 존재를 가질 능력이 있고 동력인을 제작자가 아닌 그 스스로에 두고 있는 사물의 존재를 이끌어내는 방법에 대한 연구가 포함된다. 예술들이 필연적으로 혹은 자연적으로 존재하거나 생성된 사물들과는 관계가 없기 때문에 반드시 이런 조건이 제시되어야 하는 것이다.

ARISTOTLE, Metaphysica 981a 5.

3. γίνεται δὲ τέχνη, ὅταν ἐκ πολλῶν τῆς ἐμπειρίας ἐννοημάτων μία καθόλου γένηται περὶ τῶν ὁμοίων ὑπόληψις.

아리스토텔레스, 형이상학 981a 5.

3. ⋯ 경험에서 얻어진 수많은 생각들로부터 어떤 부류의 대상들에 관한 한 가지 보편적인 판단이 산출될 때 예술이 발생한다.

ARISTOTLE, Physica II 8, 199.

3a. οἷον εἰ οἰκία τῶν φύσει γινομένων ἦν οὕτως ἂν ἐγίνετο ὡς νῦν ὑπὸ τῆς τέχνης· εἰ δὲ τὰ φύσει μὴ μόνον φύσει, ἀλλὰ καὶ τέχνῃ γίγνοιτο, ὡσαύτως ἂν γίνοιτο ἢ πέφυκεν ἕνεκα ἄρα θατέρου θάτερον.

아리스토텔레스, 자연학 II 8, 199.

예술과 자연의 유사성

3a. 예를 들어 집이 자연의 산물이었다면 예술에 의한 것과 꼭같은 방식으로 건축되었을 것이다. 자연적 대상들이 예술의 산물이었다면 마치 자연에 의해 만들어진 것처럼 보일 것이다. 두 경우 모두 모든 연결고리는 연속된 고리를 위해 거기에 있기 때문이다.

아리스토텔레스, Analytica posteriora 100a 6.

학문과 예술

4. ἐκ δ' ἐμπειρίας ἢ ἐκ παντὸς ἠρεμή-
σαντος τοῦ καθόλου ἐν τῇ ψυχῇ, τοῦ ἑνὸς
παρὰ τὰ πολλά, ὃ ἂν ἐν ἅπασιν ἓν ἐνῇ ἐκείνοις
τὸ αὐτό, τέχνης ἀρχὴ καὶ ἐπιστήμης, ἐὰν μὲν
περὶ γένεσιν, τέχνης, ἐὰν δὲ περὶ τὸ ὄν, ἐπισ-
τήμης.

4. 경험, 즉 보편적인 것이 영혼 속에서 전체로서 확립될 때 예술과 학문의 출발점을 제공한다. 말하자면 예술은 과정의 세계에서, 학문은 사실의 세계에서 그렇다.

ARISTOTLE, Physica 190b 5.

아리스토텔레스, 자연학 190b 5. 예술과 그 매재

5. γίγνεται δὲ τὰ γιγνόμενα ἁπλῶς τὰ
μὲν μετασχηματίσει, οἷον ἀνδριὰς ἐκ χαλκοῦ,
τὰ δὲ προσθέσει, οἷον τὰ αὐξανόμενα, τὰ
δ' ἀφαιρέσει, οἷον ἐκ τοῦ λίθου ὁ Ἑρμῆς,
τὰ δὲ συνθέσει, οἷον οἰκία, τὰ δ' ἀλλοιώσει,
οἷον τὰ τρεπόμενα κατὰ τὴν ὕλην.

5. 이렇게 절대적인 의미에서 사물들이 "생성되는" 과정은 다음과 같이 나뉘어질 수 있다: (1) 청동으로 만들어진 조각상에서처럼 형태의 변화 혹은 (2) 성장하는 사물들에서와 같은 부가 혹은 (3) 대리석 덩어리를 쪼아서 헤르메스로 만들 때와 같은 감소 또는 (4) 건축물을 지을 때와 같은 결합 혹은 (5) 재료 자체의 속성에 영향을 미치는 수정 등.

ARISTOTLE, Physica 199a 15.

아리스토텔레스, 자연학 199a 15. 예술들의 구분

6. ὅλως τε ἡ τέχνη τὰ μὲν ἐπιτελεῖ
ἃ ἡ φύσις ἀδυνατεῖ ἀπεργάσασθαι, τὰ δὲ
μιμεῖται.

6 ⋯ 예술들도 자연의 토대 위에서 자연이 할 수 있는 것보다 사물을 더 낫게 하거나 자연을 모방한다.

ARISTOTLE, Poëtica 1460a 7.

아리스토텔레스, 시학 1460a 7. 모방 예술들

7. αὐτὸν … δεῖ τὸν ποιητὴν ἐλάχιστα
λέγειν· οὐ γάρ ἐστι κατὰ ταῦτα μιμητής.

7. 시인은 그 자신의 모습으로는 가능한 한 적게 말해야 한다. 왜냐하면 그것이 시인을 모방자로 만드는 것이 아니기 때문이다.

ARISTOTLE, Poëtica 1448a, 1.

아리스토텔레스, 시학 1448a 1.

8. Ἐπεὶ δὲ μιμοῦνται οἱ μιμούμενοι πράτ-
τοντας, ἀνάγκη δὲ τούτους ἢ σπουδαίους ἢ φαύ-
λους εἶναι… ἤτοι βελτίονας ἢ καθ' ἡμᾶς
ἢ χείρονας ἢ καὶ τοιούτους, ὥσπερ οἱ γραφεῖς·
Πολύγνωτος μὲν γὰρ κρείττους, Παύσων δὲ
χείρους, Διονύσιος δὲ ὁμοίους εἴκαζεν… καὶ
γὰρ ἐν ὀρχήσει καὶ αὐλήσει καὶ κιθαρίσει ἔστι

8. 모방의 대상은 행동하는 인간이고, 행동하는 인간들은 반드시 보다 고귀한 유형이거나 보다 저급한 유형이기 때문에 ⋯ 인간들을 실제 생활에서보다 더 낫게 재현하거나 더 못하게 재현하거나 아니면 있는 그대로 재현해야 한다. 회화의 경우도 마찬가지다. 폴리그노투스는 인간들을

γενέσθαι ταύτας τὰς ἀνομοιότητας, καὶ τῷ περὶ τοὺς λόγους δὲ καὶ τὴν ψιλομετρίαν, οἷον Ὅμηρος μὲν βελτίους, Κλεοφῶν δὲ ὁμοίους, Ἡγήμων δὲ ὁ Θάσιος ⟨ὁ⟩τὰς παρῳδίας ποιήσας πρῶτος καὶ Νικοχάρης ὁ τὴν Δηλιάδα χείρους [...] ἐν ταύτῃ δὲ τῇ διαφορᾷ καὶ ἡ τραγῳδία πρὸς τὴν κωμῳδίαν διέστηκεν· ἡ μὲν γὰρ χείρους ἡ δὲ βελτίους μιμεῖσθαι βούλεται τῶν νῦν.

있는 그대로보다 더 고귀하게 묘사했고, 파우손은 덜 고귀하게 묘사했으며, 디오니시우스는 실제에 충실하게 그렸다 … 그런 여러 종류들을 심지어는 춤·피리 연주·리라 연주에서도 찾아볼 수 있다. 산문이든 음악의 반주가 없는 운문이든 언어에서도 마찬가지다. 예들 들어 호메로스는 우리보다 더 나은 인간을 그리고, 클레오폰은 있는 그대로의 인간을 그리며, 풍자시의 창시자인 타소스인 헤게몬과『데이리아드』의 저자인 니코카레스는 우리보다 못한 인간을 그렸다 … 비극과 희극의 차이점도 여기에 있다. 희극은 현실적 인간보다 못한 인간을 재현하려 하고, 비극은 실제 생활보다 더 낫게 재현하는 데 목표를 두는 것이다.

ARISTOTLE, Poëtica 1460b 8.

9. ἐπεὶ γὰρ ἔστι μιμητὴς ὁ ποιητὴς ὥσπερανεὶ ζωγράφος ἤ ̔ τις ἄλλος εἰκονοποιός, ἀνάγκη μιμεῖσθαι τριῶν ὄντων τὸν ἀριθμὸν ἕν τι ἀεί· ἢ γὰρ οἷα ἦν ἢ ἔστιν, ἢ οἷά φασιν καὶ δοκεῖ, ἢ οἷα εἶναι δεῖ.

아리스토텔레스, 시학 1460b 8.

9. 시인은 모방자이기 때문에 화가나 다른 예술가와 같이 필연적으로 다음 세 가지 중 하나를 모방해야 한다―사물의 과거나 현재의 상태이거나 혹은 사물이 과거나 현재에 있어서 이러저러하다고 말하여지거나 생각되는 바의 상태이거나 혹은 사물이 마땅히 그렇게 되어야 할 상태이다.

ARISTOTLE, Politica 1281b 10.

10. τῶν μὴ καλῶν τοὺς καλοὺς φασί [διαφέρειν] καὶ τὰ γεγραμμένα διὰ τέχνης τῶν ἀληθινῶν, τῷ συνῆχθαι τὰ διεσπαρμένα χωρὶς εἰς ἕν, ἐπεὶ κεχωρισμένων γε κάλλιον ἔχειν τοῦ γεγραμμένου τουδὶ μὲν τὸν ὀφθαλμόν, ἑτέρου δέ τινος ἕτερον μόριον.

실재보다 더 아름다운 예술

10 … 평범한 사람보다 잘생긴 사람이 우월한 것과 실제 대상보다 화가의 예술이 우월한 것은 이 점에 있다고 말하고들 한다. 즉 흩어져 있는 수많은 장점들이 한 점으로 모아졌다는 것이다. 만약 특징들을 각기 따로 취한다면 실재하는 한 사람의 눈이 그림 속 인간의 눈보다 더 아름답기 때문이다.

ARISTOTLE, Poëtica 1461b 12.

11. ⟨καὶ ἴσως ἀδύνατον⟩ τοιούτους εἶναι οἵους Ζεῦξις ἔγραφεν, ἀλλὰ βέλτιον· τὸ γὰρ παράδειγμα δεῖ ὑπερέχειν.

아리스토텔레스, 시학 1461b 12.

11 … 제욱시스가 그린 것과 같은 사람들이 존재하기란 거의 불가능한 일일 것이다. "그렇지요. 하지만 불가능한 것이 더 고급한 것입니다. 왜냐하면 이상형이란 실재를 능가하는 것이기 때문입니다."

ARISTOTLE, Poëtica 1451a 36.

12. οὐ τὸ τὰ γενόμενα λέγειν, τοῦτο ποιητοῦ ἔργον ἐστίν, ἀλλ' οἷα ἂν γένοιτο καὶ τὰ δυνατὰ κατὰ τὸ εἰκὸς ἢ τὸ ἀναγκαῖον. ὁ γὰρ ἱστορικὸς καὶ ὁ ποιητὴς οὐ τῷ ἢ ἔμμετρα λέγειν ἢ ἄμετρα διαφέρουσιν (εἴη γὰρ ἂν τὰ Ἡροδότου εἰς μέτρα τεθῆναι καὶ οὐδὲν ἧττον ἂν εἴη ἱστορία τις μετὰ μέτρου ἢ ἄνευ μέτρων). ἀλλὰ τούτῳ διαφέρει τῷ τὸ μὲν τὰ γενόμενα λέγειν, τὸν δὲ οἷα ἂν γένοιτο. διὸ καὶ φιλοσοφώτερον καὶ σπουδαιότερον ποίησις ἱστορίας ἐστίν· ἡ μὲν γὰρ ποίησις μᾶλλον τὰ καθόλου, ἡ δ' ἱστορία τὰ καθ' ἕκαστον λέγει.

아리스토텔레스, 시학 1451a 36.

예술의 필연성과 보편성

12. 시인의 임무는 실제로 일어났던 일을 말하는 것이 아니라 일어날지도 모르는 것, 즉 개연성 혹은 필연성의 법칙에 따라 가능한 것을 말하는 것이다. 시인과 역사가의 차이점은 운문을 쓰느냐 혹은 산문을 쓰느냐 하는 것이 아니다. 헤로도토스의 작품을 운문으로 고쳐 쓸 수도 있을 것이지만 그것은 운율이 있든 없든 간에 여전히 역사일 것이다. 진정한 차이점이란, 역사가는 실제로 일어난 것을 말하고 시인은 일어날지도 모르는 것을 말하는 것이다. 그러므로 시는 역사보다 더 철학적이고 더 고급하다. 왜냐하면 시는 보편적인 것을 표현하려는 경향이 많고 역사는 개별적인 것을 말하기 때문이다.

ARISTOTLE, Poëtica 1450a 39.

13. παραπλήσιον γάρ ἐστι καὶ ἐπὶ τῆς γραφικῆς· εἰ γάρ τις ἐναλείψειε τοῖς καλλίστοις φαρμάκοις χύδην, οὐκ ἂν ὁμοίως εὐφράνειεν καὶ λευκογραφήσας εἰκόνα.

예술에서 구성의 역할

13 이와 유사한 사태를 회화에서도 볼 수 있다. 아무리 아름다운 색채라도 아무렇게나 칠한 것은 분필로 대강 그린 초상화만큼도 즐거움을 주지 못할 것이다.

ARISTOTLE, Politica 1284b 8.

14. οὔτε γὰρ γραφεὺς ἐάσειεν ἂν τὸν ὑπερβάλλοντα πόδα τῆς συμμετρίας ἔχειν τὸ ζῷον, οὐδ' εἰ διαφέροι τὸ κάλλος, οὔτε ναυπηγὸς πρύμναν ἢ τῶν ἄλλων τι μορίων τῶν τῆς νεώς· οὐδὲ δὴ χοροδιδάσκαλος τὸν μεῖζον καὶ

아리스토텔레스, 정치학 1284b 8.

14 … 화가가 동물을 그릴 때 그 동물이 아무리 뛰어나게 아름다운 발을 가지고 있다 하더라도 그 발을 비례에 맞지 않을 정도로 크게 그려서는 안 될 것이다. 선박건축가도 배의 뒷부분이나 다

κάλλιον τοῦ παντὸς χοροῦ φθεγγόμενον ἐάσει συγχορεύειν.

른 부분을 비례에 맞지 않을 정도로 크게 제작하지는 않는다. 또, 합창대를 지도하는 교사 역시 합창대의 어느 한 사람만 다른 구성원들보다 노래를 더 크게 부른다거나 더 아름답게 부르게 해서는 안 될 것이다.

ARISTOTLE, Poëtica 1461b 11.

아리스토텔레스, 시학 1461b 11.

15. πρός τε γὰρ τὴν ποίησιν αἱρετώτερον πιθανὸν ἀδύνατον ἢ ἀπίθανον καὶ δυνατόν.

15. 시의 필요조건에 부응하기 위해서는 가능하기는 하나 믿을 수 없는 것보다 불가능하나 믿을 수 있는 것을 택해야 한다.

ARISTOTLE, Poëtica 1447a 13.

아리스토텔레스, 시학 1447a 13.

모방예술들의 유형

16. ἐποποιία δὴ καὶ ἡ τῆς τραγῳδίας ποίησις, ἔτι δὲ κωμῳδία καὶ ἡ διθυραμβοποιητικὴ καὶ τῆς αὐλητικῆς ἡ πλείστη καὶ κιθαριστικῆς, πᾶσαι τυγχάνουσιν οὖσαι μιμήσεις τὸ σύνολον· διαφέρουσι δὲ ἀλλήλων τρισίν, ἢ γὰρ τῷ γένει ἑτέροις μιμεῖσθαι ἢ τῷ ἕτερα ἢ τῷ ἑτέρως καὶ μὴ τὸν αὐτὸν τρόπον. ὥσπερ γάρ καὶ χρώμασι καὶ σχήμασι πολλὰ μιμοῦνταί τινες ἀπεικάζοντες (οἱ μὲν διὰ τέχνης οἱ δὲ διὰ συνηθείας), ἕτεροι δὲ διὰ τῆς φωνῆς, οὕτω κἀν ταῖς εἰρημέναις τέχναις ἅπασαι μὲν ποιοῦνται τὴν μίμησιν ἐν ῥυθμῷ καὶ λόγῳ καὶ ἁρμονίᾳ τούτοις δ' ἢ χωρὶς ἢ μεμιγμένοις.

16. 서사시 · 비극시 · 희극시 · 디튀람보스 및 피리와 리라의 음악들은 전체적으로 볼 때 모방의 양식이다. 그러나 그들은 다음 세 가지에 있어서 서로 차이가 있다. 즉 모방의 매재가 그 종류에 있어서 다르든지, 혹은 그 대상이 서로 다르든지, 혹은 그 양식이 달라서 동일한 방식이 아니든지. 색채와 형태를 가지고 의식적인 기술에 의하기도 하고 단순한 습관에 의하기도 하면서 많은 사물들을 모방 · 묘사하는 사람들도 있고 음성에 의해서 그렇게 하는 사람들도 있다. 위에 언급한 여러 기술에 있어서도 전체적으로 리듬, 언어 혹은 "조화"에 의해서 모방이 산출되는데, 이들은 단독으로 사용될 때도 있고 혼합되어 사용될 때도 있다.

ARISTOTLE, Poëtica 1451b 27.

아리스토텔레스, 시학 1451b 27.

모방자는 창조자다.

17. δῆλον οὖν ἐκ τούτων ὅτι τὸν ποιητὴν μᾶλλον τῶν μύθων εἶναι δεῖ ποιητὴν ἢ τῶν μέτρων, ὅσῳ ποιητὴς κατὰ τὴν μίμησίν ἐστιν, μιμεῖται δὲ τὰς πράξεις. κἂν ἄρα συμβῇ γενόμενα ποιεῖν, οὐδὲν ἧττον ποιητής ἐστιν· τῶν γὰρ γενομένων ἔνια οὐδὲν κωλύει τοιαῦτα

17. 그러므로 시인이나 "제작자"는 운문을 만드는 사람이라기보다는 플롯을 만드는 사람이어야 한다는 것이 명백하다. 그는 모방하기 때문에 시인인 것이요, 그가 모방하는 것은 행동이기 때문

εἶναι οἷα ἂν εἰκὸς γενέσθαι καὶ δυνατὰ γενέσθαι, καθ' ὃ ἐκεῖνος αὐτῶν ποιητής ἐστιν.

이다. 그리고 그가 역사적인 주제를 취하는 일이 있다 하더라도 그는 시인임에 다름이 없다. 왜냐하면 실제로 일어난 사건들이 개연성과 가능성의 법칙에 합치되지 말아야 할 이유는 없기 때문이며, 그런 성질 때문에 그가 이런 사건들의 시인 혹은 창조자인 것이다.

ARISTOTLE, Rhetorica 1371b 4.

아리스토텔레스, 수사학 1371b 4.

18. ἐπεὶ δὲ τὸ μανθάνειν τε ἡδὺ καὶ τὸ θαυμάζειν, καὶ τὰ τοιάδε ἀνάγκη ἡδέα εἶναι οἷον τό τε μιμητικόν ὥσπερ γραφικὴ καὶ ἀνδριαντοποιία καὶ ποιητικὴ καὶ πᾶν ὃ ἂν εὖ μεμιμημένον ᾖ, κἂν ᾖ μὴ ἡδὺ αὐτὸ τὸ μεμιμημένον· οὐ γὰρ ἐπὶ τούτῳ χαίρει, ἀλλὰ συλλογισμός ἐστιν, ὅτι τοῦτο ἐκεῖνο, ὥστε μανθάνειν τι συμβαίνει.

18. 배우고 경탄하기는 즐거운 일이므로 즐거움은 회화·조각·시, 그리고 모든 숙련된 모사 등과 같은 모방의 행위들에 의해 생겨난다. 비록 원래의 원본은 유쾌하지 못한 것이었다 할지라도 말이다. 왜냐하면 사람이 갖는 기쁨은 사물 그 자체속에 있는 것이 아니기 때문이다. 그래서 이런 삼단논법이 생긴다. "이것은 저것이다." 그러므로 사람들은 무언가를 배우게 되는 것이다.

ARISTOTLE, Rhetorica 1405b 6.

아리스토텔레스, 수사학 1405b 6. 형식과 내용

19. κάλλος δὲ ὀνόματος τὸ μέν, ὥσπερ Λικύμνιος λέγει, ἐν τοῖς ψόφοις ἢ τῷ σημαινομένῳ, καὶ αἴσχος δὲ ὡσαύτως.

19. … 리큄니오스가 말하는 대로, 단어의 아름다움 혹은 추함은 그 소리에 있거나 의미에 있다.

ARISTOTLE, Poëtica 1455a 30.

아리스토텔레스, 시학 1455a 30.

두 가지 유형의 시인

20. πιθανώτατοι γὰρ ἀπὸ τῆς αὐτῆς φύσεως οἱ ἐν τοῖς πάθεσίν εἰσιν, καὶ χειμαίνει ὁ χειμαζόμενος καὶ χαλεπαίνει ὁ ὀργιζόμενος ἀληθινώτατα. διὸ εὐφυοῦς ἡ ποιητική ἐστιν ⟨μᾶλλον⟩ ἢ μανικοῦ· τούτων γὰρ οἱ μὲν εὔπλαστοι, οἱ δὲ ἐκστατικοί εἰσιν.

20. 또 시인은 가능한 한 작중 인물의 거동을 스스로 해볼 필요가 있다. 왜냐하면 자기가 재현하려고 하는 성격에 자연스럽게 동조하는 시인이 사람을 가장 잘 감동시킬 수 있기 때문이다. 격정과 분노는 그것을 실제로 느끼고 있는 시인에 의해 그려질 때 가장 박진감이 있다. 그러므로 작시술은 천재나 광기의 사람을 필요로 한다. 전자는 어떠한 성격이라도 만들어낼 수 있고, 후자는 스스로 자신의 자아를 벗어나 고양될 수 있기 때문이다.

ARISTOTLE, Poëtica 1449b 24.

21. ἔστιν οὖν τραγῳδία μίμησις πράξεως σπουδαίας καὶ τελείας, μέγεθος ἐχούσης, ἡδυσμένῳ λόγῳ χωρὶς ἑκάστῳ τῶν εἰδῶν ἐν τοῖς μορίοις, δρώντων καὶ οὐ δι' ἀπαγγελίας, δι' ἐλέου καὶ φόβου περαίνουσα τὴν τῶν τοιούτων παθημάτων κάθαρσιν.

아리스토텔레스, 시학 1449b 24. 비극의 정의

21. 비극은 진지하고 일정한 길이를 가지고 있는 완결된 행동을 모방하는 것이며, 쾌적한 장식이 된 언어를 사용하고 각종의 장식은 각각 작품의 상이한 여러 부분에 삽입된다. 그리고 비극은 희곡적 형식을 취하고 서술적 형식을 취하지 않으며 연민과 공포를 통해 이러한 감정의 카타르시스를 행한다.

ARISTOTLE, Politica 1338a 13.

22. διὸ καὶ τὴν μουσικὴν οἱ πρότερον εἰς παιδείαν ἔταξαν οὐχ ὡς ἀναγκαῖον (οὐδὲν γὰρ ἔχει τοιοῦτον) οὐδ' ὡς χρήσιμον, ὥσπερ τὰ γράμματα... πρὸς πολιτικὰς πράξεις πολλάς· λείπεται τοίνυν πρὸς τὴν ἐν τῇ σχολῇ διαγωγήν, εἰς ὅπερ καὶ φαίνονται παράγοντες αὐτήν· ἣν γὰρ οἴονται διαγωγὴν εἶναι τῶν ἐλευθέρων, ἐν ταύτῃ τάττουσιν.

아리스토텔레스, 정치학 1338a 13. 예술의 효과

22. 그러므로 우리의 선배들은 음악을 필요에서가 아니라(왜냐하면 음악에 관해서는 필요한 것이 아무 것도 없기 때문이다) 유용한 것으로서 (읽기와 쓰기가…시민생활이 추구하는 바를 위해서 유용한 것처럼) 교육 속에 포함시켰다…그러므로 음악은 여가선용으로서 유용하다는 것인데, 그것이야말로 사람들이 실제로 말하는 음악의 목적이다. 왜냐하면 사람들은 음악을 자신들이 생각하기에 자유민들에게 적합하다고 생각하는 여가선용의 한 형식으로 평가하기 때문이다.

ARISTOTLE, Ethica
Nicomach. 1177b 1.

23. δόξαι τ' ἂν αὐτὴ μόνη (τέχνη θεωρητική) δι' αὐτὴν ἀγαπᾶσθαι· οὐδὲν γὰρ ἀπ' αὐτῆς γίνεται παρὰ τὸ θεωρῆσαι, ἀπὸ δὲ τῶν πρακτῶν ἢ πλεῖον ἢ ἔλαττον περιποιούμεθα παρὰ τὴν πρᾶξιν. δοκεῖ τε ἡ εὐδαιμονία ἐν τῇ σχολῇ εἶναι· ἀσχολούμεθα γὰρ ἵνα σχολάζωμεν καὶ πολεμοῦμεν ἵν' εἰρήνην ἄγωμεν.

아리스토텔레스, 니코마코스 윤리학. 1177b 1. 관조

23. 관조의 활동이 그 자체로 칭송받는 유일한 것이라고 생각되는 것도 당연하다. 왜냐하면 관조행위를 넘어서는 것은 아무 것도 없기 때문이다. 실천적 활동으로부터는 단순한 행동 이상의 어떤 것을 얻기를 기대한다. 또한 행복을 얻기 위해서는 여가를 가져야 한다고들 생각한다. 그러므로 평화를 위해서 전쟁을 하는 것처럼, 여가를 가질 수 있기 위해 일에 전념하게 된다.

ARISTOTLE,
De partibus animalium I 5

24. ἄτοπον, εἰ τὰς μὲν εἰκόνας αὐτῶν θεωροῦντες συνθεωροῦμεν, οἶον τὴν γραφικὴν ἢ τὴν πλαστικήν, αὐτῶν δὲ τῶν φύσει συνεστώτων μὴ μᾶλλον ἀγαπῶμεν τὴν θεωρίαν δυνάμενοί γε τὰς αἰτίας καθορᾶν... ἐν πᾶσι γὰρ τοῖς φυσικοῖς ἔνεστί τι θαυμαστόν.

닮은 모습과는 대조되는 대상을 바라볼 때의 즐거움
24. 대상들의 닮은 모습을 우리는 즐겁게 바라본다. 왜냐하면 거기에서 그 대상들을 창조해낸 예술, 즉 회화나 조각 등을 보기 때문이다. 그러나 우리가 원인을 식별해낼 수 있는 자연적인 대상을 볼 때 더 큰 즐거움을 느끼지는 못하는 걸까? … 자연의 모든 창조행위 속에는 기적적인 어떤 것이 내재되어 있다.

ARISTOTLE, Politica 1339a 23.

25. καὶ τὸ ἦθος ποιόν τι ποιεῖν, ἐθίζουσαν δύνασθαι χαίρειν ὀρθῶς, ἢ πρὸς διαγωγήν τι συμβάλλεται καὶ πρὸς φρόνησιν· καὶ γὰρ τοῦτο τρίτον θετέον τῶν εἰρημένων.

아리스토텔레스, 정치학 1339a 23. 예술의 목적
25. [음악은] 우리가 올바른 방식으로 즐거움을 느끼는 데 익숙하게 함으로써 우리의 성격에 어떤 품격을 주는 힘을 가지고 있다. 또 가능한 세 번째의 견해가 있는데, 그것은 음악이 우리의 정신을 배양하고 도덕적 지혜를 성장시키는 데 어떤 공헌을 한다는 것이다.

ARISTOTLE, Politica 1339b 4.

25a. ὁ δ᾽ αὐτὸς λόγος κἂν εἰ πρὸς εὐημερίαν καὶ διαγωγὴν ἐλευθέριον χρηστέον αὐτῇ· τί δεῖ μανθάνειν αὐτούς, ἀλλ᾽ οὐχ ἑτέρων χρωμένων ἀπολαύειν; ... καὶ βαναύσους καλοῦμεν τοὺς τοιούτους καὶ τὸ πράττειν οὐκ ἀνδρὸς μὴ μεθύοντος ἢ παίζοντος. ... ἡ δὲ πρώτη ζήτησίς ἐστι πότερον οὐ θετέον εἰς παιδείαν τὴν μουσικὴν ἢ θετέον, καὶ τί δύναται τῶν διαπορηθέντων τριῶν, πότερον παιδείαν ἢ παιδιὰν ἢ διαγωγήν. εὐλόγως δ᾽ εἰς πάντα τάττεται καὶ φαίνεται μετέχειν. ἥ τε γὰρ παιδιὰ χάριν ἀναπαύσεώς ἐστι, τὴν δ᾽ ἀνάπαυσιν ἀναγκαῖον ἡδεῖαν εἶναι (τῆς γὰρ διὰ τῶν πόνων λύπης ἰατρεία τίς ἐστιν)· καὶ τὴν διαγωγὴν ὁμολογουμένως δεῖ μὴ μόνον ἔχειν τὸ καλὸν ἀλλὰ καὶ τὴν ἡδονήν· τὸ γὰρ εὐδαιμονεῖν ἐξ ἀμφοτέρων τούτων ἐστίν. τὴν δὲ μουσικὴν πάντες εἶναί φαμεν τῶν ἡδίστων, καὶ ψιλὴν οὖσαν καὶ μετὰ μελῳδίας.

아리스토텔레스, 정치학 1339b 4.
25a. 음악이 세련된 오락과 여흥을 위해 채택될 수 있다 하더라도 꼭같은 주장이 적용된다. 왜 사람들은 다른 사람들이 연주하는 음악을 향유하지 않고 스스로 하기를 배워야 하는가? … 그러나 우리는 직업적인 음악가들을 야만적인 사람들이라고 말하며 사실 술에 취했거나 단순한 즐거움을 위해서가 아니라면 음악을 직접 연주하는 것이 남자답지 못하다고 생각한다 … 우리의 첫 번째 연구는 음악이 교육에 포함되어야 하느냐의 여부이며, 논의되었던 음악의 세 가지 용도들 중 어느 것이 음악의 효용성인가 하는 것이다. 말하자면 음악은 즐거움인가 오락인가? 음악을 위의 세 가지 제목 하에서 모두 고려하는 것이 합리적인데, 음악은 그것들 모두에 관여하는 것 같다. 즐거움이란 휴식을 위한 것이므로 휴식은 반

드시 즐거워야 한다. 휴식은 노동으로 인한 고통을 치유해주는 방법이기 때문이다. 오락 역시 올바를 뿐 아니라 유쾌해야 한다. 왜냐하면 행복이란 올바름과 즐거움에서 오기 때문이다. 그러나 우리는 모두 음악이 기악이든 반주가 동반된 성악이든 유쾌한 것들 중의 하나임을 천명한다.

ARISTOTLE, Politica 1341b 38.

26. φαμὲν δ' οὐ μιᾶς ἕνεκεν ὠφελείας τῇ μουσικῇ χρῆσθαι δεῖν ἀλλὰ καὶ πλειόνων χάριν — καὶ γὰρ παιδείας ἕνεκεν καὶ καθάρσεως ... τρίτον δὲ πρὸς διαγωγήν, πρὸς ἄνεσίν τε καὶ πρὸς τὴν τῆς συντονίας ἀνάπαυσιν.

아리스토텔레스, 정치학 1341b 38.
예술에 있어 목적의 다원성

26. 한편, 우리는 음악이 줄 수 있는 어떤 한 가지 이로움만을 추구해서는 안 되며 여러 가지 이로움을 추구해야 한다고 주장한다. 그중 하나는 교육이요, 두 번째는 정서의 이완이다. 세 번째는 여가선용 및 긴장이완과 연관되어 있는 교양의 이로움이다.

ARISTOTLE, Poëtica 1460b 13.

27. οὐχ ἡ αὐτὴ ὀρθότης ἐστὶν τῆς πολιτικῆς καὶ τῆς ποιητικῆς οὐδὲ ἄλλης τέχνης καὶ ποιητικῆς. αὐτῆς δὲ τῆς ποιητικῆς διττὴ ἁμαρτία, ἡ μὲν γὰρ καθ' αὑτήν, ἡ δὲ κατὰ συμβεβηκός. εἰ μὲν γὰρ προείλετό τι μιμήσασθαι δι' ἀδυναμίαν, αὐτῆς ἡ ἁμαρτία· εἰ δὲ τῷ προελέσθαι μὴ ὀρθῶς, ἀλλὰ τὸν ἵππον ἄμφω τὰ δεξιὰ προβεβληκότα, ἢ τὸ καθ' ἑκάστην τέχνην ἁμάρτημα οἷον τὸ κατ' ἰατρικὴν ἢ ἄλλην τέχνην ἢ ἀδύνατα πεποίηται ὁποῖ' ἂν οὖν, οὐ καθ' ἑαυτήν ... πρῶτον μὲν τὰ πρὸς αὐτὴν τὴν τέχνην· ⟨εἰ⟩ ἀδύνατα πεποίηται, ἡμάρτηται· ἀλλ' ὀρθῶς ἔχει, εἰ τυγχάνει τοῦ τέλους τοῦ αὑτῆς... εἰ οὕτως ἐκπληκτικώτερον ἢ αὐτὸ ἢ ἄλλο ποιεῖ μέρος.

아리스토텔레스, 시학 1460b 13. 예술의 자율성

27. 덧붙여 말하자면, 올바름의 규준이 시와 정치 혹은 기타의 기술에서는 동일하지 않다는 것이다. 시예술의 범위 내에서는 두 종류의 오류가 있으니, 그 하나는 자체적인 것이고 다른 하나는 부수적인 것이다. 시인이 사물을 정당하게 모방하기를 의도하였으나 역량 부족으로 실패하였다면 이것은 그의 작시술 자체의 오류이다. 그러나 그 실패가 잘못된 선택 때문이라면 ─ 예를 들어 걸어가는 말이 동시에 오른쪽 두 발을 앞으로 내놓는 것으로 그렸다면 ─ 그때의 오류는 작시술 자체의 오류가 아닌 것이다 … 첫째, 작시술 자체에 관한 비난에 관하여 말하자면, 시인이 불가능한 것을 그렸다면 그는 과오를 범한 것이다. 그러나 이러한 과오도 만약 그것에 의하여 시인이 시의 목적으로 달성하고 해당 부분이나 다른 부분의 효과를 올리게 한다면 정당화될 수 있다.

ARISTOTLE, De interpretatione
17a 2.

28. ἀποφαντικὸς δὲ οὐ πᾶς, ἀλλ' ἐν ᾧ τὸ ἀληθεύειν ἢ ψεύδεσθαι ὑπάρχει, οὐκ ἐν ἅπασι δὲ ὑπάρχει. οἷον ἡ εὐχὴ λόγος μὲν ἀλλ' οὔτε ἀληθής, οὔτε ψευδής. [...] ῥητορικῆς γὰρ ἢ ποιητικῆς οἰκειοτέρα ἡ σκέψις.

ARISTOTLE, Politica 1282a 3.

29. ἰατρὸς δ' ὅ τε δημιουργὸς καὶ ὁ ἀρχι-τεκτονικὸς καὶ τρίτος ὁ πεπαιδευμένος περὶ τὴν τέχνην. εἰσὶ γὰρ τινες τοιοῦτοι καὶ περὶ πάσας ὡς εἰπεῖν τὰς τέχνας.

ARISTOTLE, Poëtica 1448b 4.

30. ἐοίκασι δὲ γεννῆσαι μὲν ὅλως τὴν ποιητικὴν αἰτίαι δύο τινὲς καὶ αὗται φυσικαί· τό τε γὰρ μιμεῖσθαι σύμφυτον τοῖς ἀνθρώ-ποις ἐκ παίδων ἐστὶ καὶ τούτῳ διαφέρουσι τῶν ἄλλων ζῴων ὅτι μιμητικώτατόν ἐστι καὶ τὰς μαθήσεις ποιεῖται διὰ μιμήσεως τὰς πρώτας, καὶ τὸ χαίρειν τοῖς μιμήμασι πάντας. σημεῖον δὲ τούτου τὸ συμβαῖνον ἐπὶ τῶν ἔργων. ἃ γὰρ αὐτὰ λυπηρῶς ὁρῶμεν, τούτων τὰς εἰκόνας τὰς μάλιστα ἠκριβωμένας χαί-ρομεν θεωροῦντες οἷον θηρίων τε μορφὰς τῶν ἀτιμοτάτων καὶ νεκρῶν... ἐπεὶ ἐὰν μὴ τύχῃ προεωρακώς, οὐχὶ μίμημα ποιήσει τὴν ἡδονήν, ἀλλὰ διὰ τὴν ἀπεργασίαν ἢ τὴν χροιὰν ἢ διὰ τοιαύτην τινὰ ἄλλην αἰτίαν.

아리스토텔레스, 명제론 17a 2.

28. 우리는 진 혹은 위를 담고 있는 것을 명제라 부른다. 예를 들어 기도는 문장이지만 진위를 담고 있지 않다 ··· 그에 대한 연구는 수사학 혹은 시학의 영역에 속한다.

아리스토텔레스, 정치학 1282a 3.

장인, 예술가, 전문가

29. ["의사"라는 용어는] 일반 개업의에게 적용되기도 하고, 또 처치 과정을 지시하는 전문가에게 적용되기도 한다. 그리고 의술에 대한 일반적인 지식을 어느 정도 가진 사람에게 적용되기도 한다. 거의 모든 예술에서 이 마지막 유형이 발견된다.

아리스토텔레스, 시학 1448b 4.

모방예술들의 기원

30. 시는 일반적으로 두 개의 원인에 기인하는 것으로 생각되는데, 이 두 원인은 인간의 본성에 그 근거를 가진 것으로 생각된다. 첫째, 모방한다는 것은 인간 본성에 어렸을 때부터 내재한 것이요, 둘째, 인간이 다른 동물과 다른 점도 그가 가장 모방을 잘하고 그의 지식도 모방에 의해 획득하기 시작한다는 점이다. 인간이 모방된 것에 대해 즐거움을 느낀다는 것은 경험적 사실에 의하여 증명된다. 비록 그 자체로는 우리가 보기 싫어하는 대상이라 할지라도 그 초상은 아무리 정확하게 그렸다 할지라도 이를 보고 기뻐한다. 예컨대 가장 흉한 동물이나 시체의 형태가 그렇다 ··· 우리가 그 사물을 전에 본 적이 없다면 우리의 즐거움을 야기하는 것은 그 사물의 모방물로서의 초상이 아니라 그 초상을 그린 수법이라든지 색채라든지 그 밖에 이와 유사한 어떤 원인일 것이다.

ARISTOTLE, Rhetorica 1366a 33.

31. καλὸν μὲν οὖν ἐστίν, ὃ ἂν δι' αὑτὸ αἱρετὸν ὂν ἐπαινετὸν ᾖ, ἢ ὃ ἂν ἀγαθὸν ὂν ἡδὺ ᾖ, ὅτι ἀγαθόν.

아리스토텔레스, 수사학 1366a 33. 미의 정의

31. 그 자체로 바람직한 도덕적으로 아름다운 것 혹은 고귀한 것 역시 칭찬할 만한 것 혹은 선한 것이며, 선하기 때문에 즐거움을 주는 것이다.

ARISTOTLE, Politica 1338a 40.

32. ὁμοίως δὲ καὶ τὴν γραφικὴν δεῖ παιδεύεσθαι... μᾶλλον ὅτι ποιεῖ θεωρητικὸν τοῦ περὶ τὰ σώματα κάλλους. τὸ δὲ ζητεῖν πανταχοῦ τὸ χρήσιμον ἥκιστα ἁρμόττει τοῖς μεγαλοψύχοις καὶ τοῖς ἐλευθέροις.

아리스토텔레스, 정치학 1338a 40. 미와 실용성

32. 마찬가지로 소묘에서 훈련의 목적은 … 형식 과 모양의 미에 대한 주의 깊은 눈을 부여하는 것 이다. 어느 곳에서든 실용성을 목표로 하는 것은 고상하고 자유로운 정신에는 전혀 어울리지 않 는다.

ARISTOTLE, Politica 1338b 29.

33. τὸ καλὸν ἀλλ' οὐ τὸ θηριῶδες δεῖ πρωταγωνιστεῖν.

아리스토텔레스, 정치학 1338b 29.

33. 결과적으로 명예 및 동물적인 만행이 아닌 것이 첫 번째 역할을 담당해야 한다.

ARISTOTLE, Poëtica 1450b 38.

34. τὸ γὰρ καλὸν ἐν μεγέθει καὶ τάξει ἐστί, διὸ οὔτε πάμμικρον ἄν τι γένοιτο καλὸν ζῷον, συγχεῖται γὰρ ἡ θεωρία ἐγγὺς τοῦ ἀναισθήτου χρόνῳ γινομένη οὔτε παμμεγέθες, οὐ γὰρ ἅμα ἡ θεωρία γίνεται ἀλλ' οἴχεται τοῖς θεωροῦσι τὸ ἓν καὶ τὸ ὅλον ἐκ τῆς θεωρίας οἷον εἰ μυρίων σταδίων εἴη ζῷον· ὥστε δεῖ καθάπερ ἐπὶ τῶν συστημάτων καὶ ἐπὶ τῶν ζῴων ἔχειν μὲν μέγεθος, τοῦτο δὲ εὐσύνοπτον εἶναι, οὕτω καὶ ἐπὶ τῶν μύθων ἔχειν μὲν μῆκος, τοῦτο δὲ εὐμνημόνευτον εἶναι.

아리스토텔레스, 시학 1450b 38. 질서와 크기

34. … 왜냐하면 미는 크기와 질서 속에 있기 때 문이다. 따라서 너무 작은 생물은 아름다울 수 없 다. 왜냐하면 그 지각은 순간에 가깝기 때문에 분 명하지 않기 때문이다. 또 너무 큰 생물, 예컨대 길이가 천 마일에 달하는 생물은 아름다울 수 없 다. 왜냐하면 그런 대상은 한눈에 지각할 수 없고 그 통일성과 전체성이 시계에 들어오지 않기 때 문이다. 그래서 부분으로부터 구성된 전체나 생 물은 일정한 크기를 가져야 하고, 이 크기는 전체 를 한눈에 볼 수 있는 정도여야 하는 것처럼 플롯 에 있어서도 일정한 길이가 필요하며 그 길이는 기억할 수 있을 정도의 것이어야 한다.

ARISTOTLE, Metaphysica 1078a 31.

35. ἐπεὶ δὲ τὸ ἀγαθὸν καὶ τὸ καλὸν ἕτερον (τὸ μὲν γὰρ ἀεὶ ἐν πράξει, τὸ δὲ καλὸν καὶ ἐν τοῖς ἀκινήτοις)... τοῦ δὲ καλοῦ μέγιστα εἴδη τάξις καὶ συμμετρία καὶ τὸ ὡρισμένον,

아리스토텔레스, 형이상학 1078a 31.

35. 선과 미는 전자에 행동이 함유되고 후자는 불변하는 사물에서도 발견된다는 점에서 다르다 [수학이 미나 선에 대해 아무 말도 하지 않는다

ἃ μάλιστα δεικνύουσιν αἱ μαθηματικαὶ ἐπιστῆμαι.

고 주장하는 사람들은 잘못되었다) … 미의 주요 종류는 질서 · 심메트리아 · 명확성 등으로 수학에 의해서 부분적으로 드러난 것들이다.

ARISTOTLE, Topica 146a 21.

36. ἔτι ἐὰν πρὸς δύο τὸς ὁρισμὸν ἀποδῷ καθ' ἑκάτερον, οἶον τὸ καλὸν τὸ δι' ὄψεως ἢ τὸ δι' ἀκοῆς ἡδύ … ἅμα ταὐτὸν καλόν τε καὶ οὐ καλὸν ἔσται… εἰ οὖν τι ἐστὶ δι' ὄψεως μέν ἡδὺ δι' ἀκοῆς δὲ μή, καλόν τε καὶ οὐ καλὸν ἔσται.

아리스토텔레스, 변증론 146a 21.
감각주의에 대한 비판

36. "아름다운 것"은 "시각이나 청각에 즐거움을 주는 것"〔으로 규정된다〕 … 같은 사물이 아름다우면서 동시에 아름답지 않기도 할 것이다 … 어떤 사물이 시각에는 즐거움을 주면서 청각에는 즐거움을 주지 못한다면, 그 사물은 아름다우면서 동시에 아름답지 않은 것이다.

ARISTOTLE, Ethica
Nicomach. 1123b 6.

37. ἐν μεγέθει γὰρ ἡ μεγαλοψυχία, ὥσπερ καὶ τὸ κάλλος ἐν μεγάλῳ σώματι, οἱ μικροὶ δ' ἀστεῖοι καὶ σύμμετροι, καλοὶ δ' οὔ.

아리스토텔레스, 니코마코스 윤리학 1123b 6.
크기의 미

37. … 개인적으로 미를 갖추려면 키가 커야 하는 것처럼 그런 종류의 우월감은 크기에 달려 있게 된다. 작은 사람들은 매력과 우아를 갖출 수는 있으나 미는 없다.

ARISTOTLE, Rhetorica 1409a 35.

38. λέγω δὲ περίοδον λέξιν ἔχουσαν ἀρχὴν καὶ τελευτὴν αὐτὴν καθ' αὑτὴν καὶ μέγεθος εὐσύνοπτον. ἡδεῖα δ' ἡ τοιαύτη καὶ εὐμαθής, ἡδεῖα μὲν διὰ τὸ ἐναντίως ἔχειν τῷ ἀπεράντῳ καὶ ὅτι ἀεί τι οἴεται ἔχειν ὁ ἀκροατὴς καὶ πεπεράνθαι τι αὑτῷ· τὸ δὲ μηδὲν προνοεῖν εἶναι μηδὲ ἀνύειν ἀηδές. εὐμαθὴς δέ, ὅτι εὐμνημόνευτος. τοῦτο δέ, ὅτι ἀριθμὸν ἔχει ἡ ἐν περίοδοις λέξις, ὃ πάντων εὐμνημονευτότατον.

아리스토텔레스, 수사학 1490a 35.
미와 감지가능성

38. … 마침표는 한 문장이 그 자체로 처음과 끝을 가지고 있고 쉽게 파악될 수 있는 크기를 가졌다는 것을 의미한다. 이런 식으로 쓰여진 것은 즐거움을 주며 배우기가 쉬운데, 즐거움을 주는 이유는 그것이 무한정한 것의 반대이기 때문이며, 듣는 사람이 매순간 스스로 무엇인가를 책임지고 있다고 생각하기 때문이다. 반면 앞을 내다보지 않거나 끝에 도달하지 못하는 것은 즐거움을 주지 못한다. 기억 속에 쉽게 저장될 수 있으면 배우기가 쉽다. 그 이유는 그런 문장법에는 숫자가 있는데 모든 것에 숫자가 있을 경우 기억하기가 매우 쉬운 법이기 때문이다 ….

ARISTOTLE, Rhetorica 1361b 5.

38a. κάλλος δὲ ἕτερον καθ᾽ ἑκάστην ἡλικίαν ἐστίν.

아리스토텔레스, 수사학 1361b 5. 미의 상대성

38a. 미는 각 나이마다 다르다.

ARISTOTLE, Ethica
Nicomach. 1105a 27.

39. τὰ μὲν γὰρ ὑπὸ τῶν τεχνῶν γινόμενα τὸ εὖ ἔχει ἐν αὑτοῖς, ἀρκεῖ οὖν ταῦτά πως ἔχοντα γενέσθαι.

아리스토텔레스, 니코마코스 윤리학 1105a 27.
예술과 미의 가치

39. 예술작품은 그 자체로 선하거나 악하다 - 예술작품이 어떤 특질을 갖게 하는 것, 그것이 우리가 그 작품에 요구하는 전부다.

LAERTIUS DIOGENES (V 1, 20)
(on Aristotle).

40. πρὸς τὸν πυθόμενον διὰ τί τοῖς καλοῖς πολὺν χρόνον ὁμιλοῦμεν, «Τυφλοῦ», ἔφη, «τὸ ἐρώτημα».

라에르티우스 디오게네스(V 1, 20).

40. 우리가 왜 아름다운 것에 많은 시간을 할애하는지 물었을 때, "그것은 맹인의 물음이다"라고 그는 답했다.

ARISTOTLE, Ethica
Nicomach, 1118a 2.

41. οἱ γὰρ χαίροντες τοῖς διὰ τῆς ὄψεως, οἷον χρώμασι καὶ σχέμασι καὶ γραφῇ, οὔτε σώφρονες οὔτε ἀκόλαστοι λέγονται· καίτοι δόξειεν ἂν εἶναι καὶ ὡς δεῖ χαίρειν καὶ τούτοις, καὶ καθ᾽ ὑπερβολὴν καὶ ἔλλειψιν. ὁμοίως δὲ καὶ ἐν τοῖς περὶ τὴν ἀκοήν· τοὺς γὰρ ὑπερβεβλημένως χαίροντας μέλεσιν ἢ ὑποκρίσει οὐδεὶς ἀκολάστους λέγει, οὐδὲ τοὺς ὡς δεῖ σώφρονας. οὐδὲ τοὺς περὶ τὴν ὀσμήν, πλὴν κατὰ συμβεβηκός. τοὺς γὰρ χαίροντας μήλων ἢ ῥόδων ἢ θυμιαμάτων ὀσμαῖς οὐ λέγομεν ἀκολάστους, ἀλλὰ μᾶλλον τοὺς μύρων καὶ ὄψων.

아리스토텔레스, 니코마코스 윤리학, 1118a 2
미적 경험

41. 색채·형태·그림 등과 같은 사물들을 보는 데서 즐거움을 찾는 사람들은 절도가 있다고 하지도 않고 무절제하다고 하지도 않는다. 동시에 우리는 이런 사물들에서의 즐거움은 너무 많이 느껴질 수도 있고 너무 적게 느껴질 수도 있다. 듣기의 즐거움에서도 그렇다. 음악이나 연기에서 과도한 기쁨을 느끼는 사람이 있을 수도 있다. 그러나 누구도 그것 때문에 그를 무절제하다고 부를 준비는 되어 있지 않다. 또 너무 큰 기쁨도 너무 적은 기쁨도 갖지 못하는 사람이라 해도 그를 절도 있다고 묘사하기를 고려해보지 않는다. 어떤 연상작용이 들어올 때를 제외하고는 냄새의 즐거움에서도 마찬가지다. 어떤 사람이 사과나 장미 혹은 향의 내음을 좋아하게 되었다 해도 그를 무절제하다고 하지는 않는다. 그러나 그가 요리의 진수나 발산물을 들이마신다면 무절제하다고 할 수도 있겠다.

42. εἰ γοῦν τις ἢ καλὸν ἀνδριάντα θεώ-
μενος ἢ ἵππον ἢ ἄνθρωπον, ἢ ἀκροώμενος
ᾄδοντος, μὴ βούλοιτο μήτε ἐσθίειν μήτε πίνειν
μήτε ἀφροδισιάζειν, ἀλλὰ τὰ μὲν καλὰ θεω-
ρεῖν τῶν ᾀδόντων δ' ἀκούειν, οὐκ ἂν δόξειεν
ἀκόλαστος εἶναι ὥσπερ οὐδ' οἱ κηλούμενοι
παρὰ ταῖς Σειρῆσιν. ἀλλὰ περὶ τὰ δύο τῶν
αἰσθητῶν ταῦτα, περὶ ἅπερ καὶ τἆλλα θηρία
μόνα τυγχάνει αἰσθητικῶς ἔχοντα καὶ χαίρον-
τα καὶ λυπούμενα περὶ τὰ γευστὰ καὶ ἁπτά.
περὶ δὲ τὰ τῶν ἄλλων αἰσθήσεων ἡδέα σχεδὸν
ὁμοίως ἅπαντα φαίνεται ἀναισθήτως διακεί-
μενα, οἷον περὶ εὐαρμοστίαν ἢ κάλλος· οὐδὲν
γάρ, ὅ τι καὶ ἄξιον λόγου, φαίνεται πάσχοντα
αὐτῇ τῇ θεωρίᾳ τῶν καλῶν ἢ τῇ ἀκροάσει
τῶν εὐαρμόστων, εἰ μή τί που συμβέβηκε
τερατῶδες. ἀλλ' οὐδὲ πρὸς τὰ εὐώδη ἢ δυ-
σώδη· καίτοι γὰρ τάς γε αἰσθήσεις ὀξυτέρας
ἔχουσι πάσας. ἀλλὰ καὶ τῶν ὀσμῶν· ταύταις
χαίρουσιν ὅσαι κατὰ συμβεβηκὸς εὐφραίνουσιν,
ἀλλὰ μὴ καθ' αὑτάς. λέγω δὲ μὴ καθ' αὑτάς,
αἷς ἐλπίζοντες χαίρομεν ἢ μεμνημένοι, οἷον
ὄψων καὶ ποτῶν· δι' ἑτέραν γὰρ ἡδονὴν ταύταις
χαίρομεν, τὴν τοῦ φαγεῖν ἢ πιεῖν. καθ' αὑτὰς
δέ, οἷαι αἱ τῶν ἀνθῶν εἰσιν. διὸ ἐμμελῶς ἔφη
Στρατόνικος τὰς μὲν καλὸν ὄζειν, τὰς δὲ ἡδύ.

42. … 어떤 사람이 아름다운 조각상이나 말 혹
은 사람을 바라고 있거나 다른 사람이 노래하는
것을 듣고 있을 때, 음식이나 마실 것 혹은 성적
탐닉을 바라지 않고 그저 아름다운 대상을 바라
고 보거나—사이렌의 거처에서 홀린 사람들 이
상으로—음악을 듣기를 바라는 것이라면, 그를
방탕하다고 여기지는 않을 것이다. 절제와 방탕
은 그 두 가지 종류의 지각 대상들과 관계가 있는
데, 이와 관련해서는 하급동물들도 미각 및 촉각
의 경우 감수성이 민감할 때가 있고 즐거움과 고
통을 느낄 때도 있는 반면, 비슷한 다른 감각들의
모든 즐거움들, 예컨대 조화로운 소리라든가 미
에 대해서는 동물의 경우 감수성이 없도록 만들
어져 있는 것이 분명하다. 왜냐하면 어떤 기적적
인 사건의 경우를 제외하고는 음악적인 소리를
듣거나 단지 아름다운 대상을 보는 것만으로는
거론될 만한 정도의 영향을 받지 않기 때문이다.
동물의 모든 감각들이 인간의 감각보다 더 예민
한 것이 사실이긴 하지만 동물이 좋은 냄새나 나
쁜 냄새에 민감하지는 않다. 그러나 동물이 좋아
하는 냄새조차 기분 좋은 연상이 되는 냄새이지
본질적으로 기분 좋은 냄새는 아니다. 본질적으
로 기분 좋은 것이 아니라는 뜻은 예를 들어 먹고
마실 것의 냄새 등과 같이 기대나 회상으로 인해
우리가 즐거움을 갖게 되는 경우를 말한다. 먹거
나 마시는 것과 같은 어떤 다른 즐거움 때문에 그
냄새를 즐긴다는 의미이다. 본질적으로 기분 좋
다는 것은 꽃의 향기와 같이 냄새를 뜻한다(이것
이 꽃향기는 아름답지만 먹고 마시는 것의 냄새
는 달콤하다고 한 스트라토니쿠스의 정연한 언
급에 대한 이유다).

11. 고전 시대의 종말

THE END OF THE CLASSICAL PERIOD

아리스토텔레스와 더불어 고대 미학의 고전 시대는 끝나게 된다. 그
의 미학은 몇몇 중요한 면에서 고전 시대를 넘어 새로운 시대에 닿아 있긴
했지만 고전 시대의 성취를 집약해놓은 것이다.

그리스인들의 고졸기 미학과 고전기 미학은 우리 시대의 미학과 다를
뿐만 아니라 역사의 여명기에 떠오른 것이라 우리가 기대할 수 있는 것과
도 달랐다. 그때의 미학은 기록된 예술이론을 이루는 유럽 미학 최초의 체
계였지만, 단순하지도 않았고 후세에 가서 자연적이고 원시적이라는 평가
를 받지도 않았다.

첫째, 그 체계는 미를 거의 언급하지 않았다. 그리스인들이 미를 언급
한 것은 미학적 의미보다는 거의 전적으로 윤리적 의미에서였다. 그 미학
은 너무나 많은 미를 창조해낸 국가와 시대에서 등장했기 때문에 주목할
만한 것이었지만, 예술과 미의 관계보다는 예술과 선·진·실용성의 관계
가 더 밀접하다고 보았다. "순수" 예술의 개념은 존재하지 않았다.

둘째, 그 이론은 예술을 통한 자연의 재현에는 거의 관심을 두지 않았
다. 이 역시 주목할 만하다. 왜냐하면 그 이론이 나온 것은 자연적 형식을
위해 추상적 상징을 포기했던 예술이 번창했던 시대와 국가였기 때문이다.
그것은 또 인간의 마음을 수동적으로 보고 인간이 하는 모든 것이 인간 내
부로부터 오는 것이 아니라 외적 모델로부터 온다고 생각하던 그리스인들

의 이론이었기 때문에 한층 더 주목할 만하다. 학문에서 뿐만 아니라 모든 인간행위 · 예술 · 시에서 그리스인들은 진리를 가장 중요한 요소로 간주했다. 소크라테스와 플라톤 이전에는 화가 · 조각가 · 시인들이 자연의 재현에 대해 언급한 예를 찾아보기 어렵다. **미메시스**라는 용어가 사용되긴 했지만 그 뜻은 원래 외부세계의 재현이 아니라 연기 및 볼거리였다. 조각 · 회화 · 서사시가 아니라 춤 · 음악 · 배우의 연기술 등에 적용되었던 것이다. 자연에 적용될 경우에는 자연의 외양보다는 방법의 모방이라는 뜻이었다. 데모크리토스는 인간이 제비를 모방해서 집을 짓고 나이팅게일과 백조를 모방해서 노래를 부른다고 하였다.

셋째, 고전적 이론은 예술을 창조성과 연관짓지 않았는데, 창조적 능력이 그렇게도 뛰어났던 국가로서는 매우 이상한 일이었다. 그리스인들은 예술에서 창조적 요소에 관심을 거의 기울이지 않았고 그것을 높이 평가하지도 않았다. 그 이유는 이 세계가 영원한 법칙에 지배받는 것이므로 예술은 사물에 적합한 형상을 창안해내기보다는 발견해야 한다는 그들의 신념에 있었다. 그러므로 비록 새로운 것을 예술에 많이 도입하기 했지만 그들은 예술에서 새로운 것을 높이 평가하지 않았다. 그들은 예술에서 훌륭하고 적절한 것은 모두 영원한 것이라고 주장했다. 그러므로 새롭고 특이하며 독창적인 형식을 채택하는 것은 예술이 길을 잘못 들어선 표시였던 것이다.

넷째, 피타고라스 학파의 사상과 더불어 매우 이른 시기부터 그리스의 예술이론은 수학적인 이론이었다. 수학적 이론은 시각예술에도 파고들었다. 폴리클레이토스를 대표로 하는 조각가들은 스스로 인체의 표준율, 즉 인체비례를 위한 수학적 공식을 발견하는 임무를 설정했다. 그리스 예술이 기하학적 형식에서 유기적 형식으로 옮아가던 때에 이런 미학이 발생

했다는 것이 특히 주목할 만한 일이다.

고전 미학의 주장들이 우리 시대의 미학에 좀더 가까운 새로운 미학의 여지를 만들기 시작한 것은 그리스 문화에서 헬레니즘 문화로 이동한 직후의 일이었다. 예술에서의 창조성의 개념을 주로 강조하게 되고 예술과 미간의 관계가 이해되기 시작한 것도 그때였다. 또다른 변화들도 있었다. 예술이론에 있어서 사고에서 상상력으로, 경험에서 관념으로, 규칙에서 예술가의 개인적 능력으로 이동해갔던 것이다.

III. 헬레니즘 미학
HELLENISTIC AESTHETICS

1. 헬레니즘 시대
THE HELLENISTIC PERIOD

DEMARCATION LINES

1 시대의 경계선 BC 3세기 초에서 AD 3세기 말 사이의 6세기동안 극도로 중요한 정치적 사건들이 있어났다. 그리스가 붕괴했고, 디아도키(알렉산더 대제의 후계) 왕국들이 떠올랐다가 사라졌으며, 서로마 제국이 생겨 우위를 차지했다가 무너지기 시작했다. 세계의 경제 · 정치 · 문화적 구조가 옛 모습을 찾아보기 어려울 정도로 변화했다. 그러나 미와 예술에 대한 사상들은 매우 달랐다. 그 시기동안 미와 예술에 대한 사상은 어떤 의미 있는 변화도 겪지 않았다. 처음에는 아테네, 그 다음에는 알렉산드리아에서 그리스어로 정립된 사상들은 6세기 후에도 비교적 사소한 변화만 있었을 뿐 여전히 로마에서 라틴어로 지지를 받았다. 이런 이유 때문에 이 여섯 세기는 경제사 및 정치사에서 위대한 두 시대에 걸쳐 있지만(기원전 마지막 3세기의 헬레니즘 시대와 기원후의 로마 제국 시대), 미학사에서는 한 장(章)으로 다루어질 수도 있다.

THE STATES OF THE DIADOCHI

2 디아도키의 국가들 보통 헬레니즘 문화와 그리스(Hellenic) 문화를 대립시키곤 한다. 헬레닉(Hellenic)이란 명칭은 그리스인들이 다른 국가들에게 의미 깊게 영향을 주지도 않고, 영향을 받지도 않은 채 비교적 고립되어 살았던 때 그들이 전개했던 문화에 붙여지는 이름이다. 당시 그들의 문화는 일률적이고 순수했지만 범위가 한정되어 있었다. **헬레니즘**이란 BC 3세기부

터 다른 국가들로 퍼져나가기 시작한 그리스인들의 문화를 의미한다. 헬레니즘 문화는 그렇게 해서 보다 널리 퍼져나갔지만 그 일률성은 상실했다. 알렉산더 대제의 통치는 그리스 시대와 헬레니즘 시대를 구분하는 경계를 이루며, 헬레니즘 시대는 알렉산더 대제와 함께 시작한다.

옛 그리스는 이제 작고 힘없는 국가가 되었는데 알렉산더 및 디아도키 국가들과 비교하면 더욱 그랬다. 그리스는 더이상 중요한 문화의 중심지나 정치의 중심지가 되지 못했고 급속하게 보잘 것 없고 먼 변방으로 축소되고 말았다. 그리스는 여전히 수많은 작은 국가들로 구성되어 있어서 그들은 아에톨리아 혹은 아케아 동맹과 같은 동맹을 결성하여 자구책을 꾀했다. 처음에 정치적으로는 힘이 없었지만 국가의 지적인 생명은 여전히 강력하게 남아 있었다. 적어도 아테네에서는 그랬다. 루키아노에 의하면, 아테네에서는 "매우 철학적인 분위기가 널리 퍼져 있었고 가장 훌륭하게 사고하는 사람들에게 제일 잘 맞는 도시였다"고 한다. 거기서부터 지적인 삶은 디아도키 국가들에게로, 그 다음에는 로마 제국에로 퍼져나갔다. 그러나 그리스는 지적·정치적 경쟁상태를 오래 버텨내지 못하고 디아도키 국가들에게 길을 내주고 말았다.

디아도키 국가들은 모두 넷이었다. 그중 안티고누스의 계승자들의 손 안에 있었던 마케도니아가 문화적으로 비교적 가장 덜 중요했고, 가장 중요했던 것은 프톨레미의 계승자들이 지배했고 수도를 알렉산드리아에 두었던 이집트였다. 셀류시드의 통치 하에 수도를 안티옥에 두었던 시리아 역시 중요했다. 마찬가지로 나중에 등장한 아탈리드 치하의 페르가뭄 왕국은 문화적 분야에서 굉장한 가능성과 열망을 가지고 있었다.

헬레니즘 시대에는 BC 3세기에 이미 생활양식이 여러 면에서 변화되었다. 절대 군주정치, 즉 거대한 영토와 수백만에 달하는 인구로 이루어진

국가들이 아테네의 전형적인 민주공화국인 그리스의 **폴리스**를 대신하였다. 그것이 예술에 영향을 주지 않을 수 없게 되어, 예술은 더이상 일반민중의 것이 아닌 궁정 및 지배계층의 것이 되고 말았다. 그리스 민주공화정의 빈약한 자원은 헬레니즘 시대의 군주제와 비교하면 아무 것도 아니었다. 경제적 관점에서 보면 알렉산더 대제의 동방 정복은 미국의 발견에 비견될 수 있겠다. 페르시아 인들의 엄청난 부와 비옥한 땅이 정복되었다. 무역은 예상치 못할 정도의 수치에 도달했다. 선박들은 기본적인 용품들—자줏빛 물감 · 비단 · 유리 · 청동 · 상아 · 원목 · 귀금속 등—뿐만 아니라 온갖 사치품들을 가득 싣고 항해했다. 당시의 의식에 대한 기술을 보면 금은으로 된 무수한 물품들이 진열되어 있었던 것을 말해준다. 헬레니즘 시대의 화려함은 그리스의 소박함과 큰 대조를 이루었다. 이러한 대조는 문화 전체에서 뿐 아니라 예술에서도 찾아볼 수 있다. 토지, 독점사업, 세금 등에서 끌어들인 이집트, 시리아, 페르가뭄 등의 왕실의 부는 학문적으로나 예술적으로 엄청난 문화적 업적들을 지원했다. 예술은 전례 없는 물질적 가치를 획득했다. 플리니우스는 헬레니즘 시대의 왕들과 부자들이 그림을 위해 지불한 수백만에 달하는 금액을 언급한 바 있다.

GREEK ÉMIGRÉS

3 그리스 이주자들 옛 그리스는 전쟁으로 황폐해졌고 인구는 감소했으며, 옛 도시들과 신전들은 폐허로 변했다. 그리스 사람들은 고국에서 에너지를 쏟을 곳을 찾지 못한 채 디아도키 국가들로 이주해갔는데, 거기에서 그들은 수적으로는 얼마 되지 않았지만 다중언어 및 다인종 사회에서 가장 활발하고 교양 있는 주민들이 되었다. 그리스 이주자들 가운데에는 한편으로 특권계층의 문필가, 예술가 및 학자들이 있었는가 하면, 다른 한편으로 상

인들과 사업가들도 있었는데 이들은 그리스인 특유의 근면성과 에너지로 동방의 냉담한 사람들을 능가했다. 특히 이집트에서는 농업 및 산업에서 노예를 거의 이용하지 않았기 때문에 그들은 솔선수범하고 열심히 노력한 덕택에 번영과 지위를 얻었다. 이 그리스 이주자들이 그리스어와 그리스 문화를 널리 퍼뜨려서, 비록 그리스적으로까지 되지는 못했지만 헬레니즘 적으로 바뀌게 되었다. 아테네든 테베든 일단 고향을 떠난 뒤에는 모두 같 은 그리스인이 되었다. 그들은 그리스적인 특성을 위해 지역적 특성을 버 렸는데, 이것이 지방 방언이 사라지고 범그리스어인 코이네(koiné)로 대치 된 것에 잘 나타나 있다. 옛 그리스가 그 자체의 자원에만 의존하던 폐쇄된 국가였다면, 헬레니즘 세계는 영향·재능·관습·문화를 상호교환했다. 그리스의 취미가 동방 사람들에게 영향을 주었지만 그 과정에서는 동방의 영향 아래로 들어가 동방적 취미가 그리스인들에게 흔적을 남기기도 했다. 그리스 수사학에서는 동양식이 아티카식과 함께 나온다. 헬레니즘화(化)의 거대한 물결은 알렉산더 대제의 정복에 이어 이루어졌지만, 150년 후에는 동방화 및 동방적 취미와 동방애호라는 비슷한 물결이 다가오게 된다.

ROME

4 로마 그러는 동안 서방에서는 로마공화정이 사뭇 다른 기초 위에서 세 워지고 있었다. 거기에서 지적인 일은 부수적인 위치를 차지했고 로마인들 이 소유했던 학문분야에서 거의 모든 것은 헬레니즘 세계에서 획득한 것이 었다. 처음 무너진 국가는 BC 146년 마케도니아와 그리스였고 마지막으로 무너진 국가는 BC 30년의 이집트였다. 우리 시대가 시작되기도 전에 당시 의 표현대로 "거주할 수 있는 세계(oikoumene)" 전체가 로마인에 의해 통합 되었다.

이제 세계사의 새로운 장이 시작되었다. 로마는 세계를 정복한 동시에 더이상 일개 공화국이 아니라 하나의 제국이 되었다. 로마는 불과 얼마 전까지 존재했었던 수많은 수도들을 대신하면서 세계의 수도가 되었다. 그것은 동방이 아니라 서방에 있었다. 라틴어가 지배자들의 언어로서 그리고 머지않아서 문학 언어로서도 그리스어를 계승했다. 로마는 거대한 영토와 엄청난 물질수단를 소유했다는 점에서 헬레니즘의 국가들과 비슷했지만, 그 규모는 한층 더 컸다. 왜냐하면 로마의 부는 산업 및 무역이 아니라 약탈에서 비롯된 것이며 분배과정에서 훨씬 더 불공평했기 때문이다.

예술과 미에 대한 로마의 태도는 독특했다.[1] 인구의 대부분이 예술의 좋은 점을 향유할 기회를 갖지 못하는 노예와 농노로 이루어져 있었던 것이다. 군인계급에 종사하는 상당한 수의 로마인들 역시 마찬가지였다. 왜냐하면 그들은 거의 군대막사에서 지내거나 행군하면서 생을 보냈기 때문이다. 그러나 가장 부유한 구성원들조차 권력과 지위를 위한 투쟁에 몰두하느라 예술을 배양하고 향유하는 데 본질적으로 필요한 것(아리스토텔레스가 이미 가르쳐준 대로), 즉 일상잡사에서 해방된 마음의 상태를 결여하고 있었기 때문에 예술을 즐길 수가 없었다.[2] 로마 제국 치하에서 살던 일부 자유롭고 부유한 로마인들이 예술을 애호하긴 했지만, 그것은 즐기는 것으로 한정되었을 뿐 예술창조에까지 미치지는 못했다. 그리스는 여전히 예술의 원천이자 예술적 문제에 관한 한 권위로서 남아 있었으며, 로마인들이 예술을 이용할 때는 주로 집을 장식하거나 대중들을 위한 극장과 욕탕을 건설할 때 대중들의 마음을 사로잡기 위한 목적을 위해서였다.

..

주 1 H. Jucker, *Vom Verhältnis der Römer zur bildenden Kunst der Griechen*(1950).

 2 Ch. Bénard, *L' esthétique d' Aristote*(1887), Part II: "L' esthétique d' après Aristote", pp. 159 -369.

로마적 성격과 로마적 삶의 환경은 건축의 거대한 규모, 장식의 사치스러움, 시각예술의 사실주의, 로마를 장식한 대다수 예술작품들의 파생적 본질 등과 같이 로마 예술의 면면들을 설명해준다. 부르크하르트는『콘스탄티누스의 시대 *Die Zeit Konstantins*』에서 다음과 같이 말하였다.

> 여러 고대 및 근대 국가들이 거대한 규모의 건축물을 세울 능력을 갖고 있었지만 당시의 로마야말로 독특하다. 왜냐하면 그리스 예술로 인해 촉발된 미에 대한 애호가 다시는 그렇게 물질적인 자원 및 장대함으로 둘러싸이고자 하는 욕구와 연결되지는 않을 것이기 때문이다.

그러나 동시에 로마의 거대함, 장엄함, 그리고 힘은 의존성 및 열등감과 뒤섞여 있었다. 세네카는 그리스인들을 찬양한 후에 이렇게 덧붙인다.

> 우리에게 그들은 너무나 위대하게 느껴진다. 우리 자신이 너무나 초라하므로.

로마에서의 여러 조건들은 예술과 미학에 관한 로마의 이론이 지닌 일정한 특징들을 설명해준다. 최초의 로마 지식인들은 1세기에 등장했고 그들 중 일부는 예술이론에 관심을 갖고 있었다. 그들은 대개 변론 등과 같은 한 가지 좁은 분야의 전문가들이었고, 그리스 이론가들의 사상을 발전시키려고 하기보다는 단순히 반복하는 데 만족함으로써 창조자이기보다는 학자였다. 비트루비우스와 키케로도 이 경우였다. 비트루비우스는 회화와 조각에 관한 고대의 사상을 우리에게 전해주었고, 키케로의 업적은 우리에게 고대의 변론술 및 예술 일반에 대한 이론을 전해주었던 것이다.

5 위대성과 자유 AD 1세기에 쓰여진 위-롱기누스의 『숭고에 관하여』는 남아 전하는 고대의 미학논술들 중 하나인데, 마지막 장에서 그 시대가 위대한 인물을 배출하지 못한 이유를 묻는 질문을 던지고 있다.

> 그 사실이 나로서는 매우 놀랍다. 물론 다른 사람들도 놀랄 것이다. 우리의 세기가 비록 변론과 정치적 능력이 뛰어난 인물과 날카롭고 적극적인 본성을 가진 인물은 배출했을지언정…진실로 보통을 뛰어넘는 숭고한 본성이 드문 이유는 왜인가. 이 점에서는 세계 전체를 통해서 보아도 부족하다.

위-롱기누스는 두 가지로 설명했다. 첫째는 한 익명의 철학자의 말을 빌어, 삶에 자유가 없기 때문에 위대한 인간이 없다고 주장했다.

> 우리, 이 시대의 사람들은 어린 시절부터 전제정치로 키워져왔으며…가장 아름답고 가장 풍부한 샘인 자유의 샘물을 마시지 못한다. 아무리 정당하다 할지라도 모든 전제정치는 새장 및 감옥과 같다.

두 번째 설명은 위-롱기누스 자신의 것으로, 내적 자유가 없기 때문에 위대한 인물이 없다는 것이다. 인간들은 열정과 욕망, 그리고 무엇보다도 탐욕과 부에 대한 욕심 앞에 지고 만다.

> 탐욕을 만족시키지 않고서는 모두 고통받게 되어 있는데, 그런 탐욕과 방종에 대한 열망이 우리 모두를 노예로 만든다.

2. 헬레니즘 철학에서의 미학
AESTHETICS IN HELLENISTIC PHILOSOPHY

HELLENISTIC PHILOSOPHY

1 헬레니즘 철학 헬레니즘 시대의 철학은 그 성격을 바꾸었다. 세계와 삶을 잘 이해하고자 하는 충동이 이 세상에서 행복하게 잘 사는 수단을 발견하려는 충동으로 대치된 것이다. 이것이 미학에 영향을 주었다. 철학자들이 미학에 대해 논의할 때 그들의 주된 관심사는 미와 예술이 무엇인가를 묻는 것일 뿐 아니라 그것들이 **행복으로 안내하느냐**의 여부이기도 했다.

헬레니즘 철학자들은 이 새롭고 근본적인 문제들을 일찍이 헬레니즘의 첫 세대에 해결했다. 아리스토텔레스가 죽은 지 몇 년 지나지 않아서 그들은 플라톤과 아리스토텔레스가 제기한 이 문제들에 새롭게 세 가지 해결책을 더했다. 첫 번째는 쾌락주의적인 것이며, 두 번째는 도덕적인 것, 세 번째는 회의적인 방법이었다. 이 해결책들은 삶에서의 행복이 각각 즐거움, 덕, 그리고 삶의 어려움과 회의로부터의 절제에 의해 얻어진다고 하는 입장이었다.

이 해결책들은 철학 학파들의 슬로건이 되었다. 철학자들은 이제 각자 행동하지 않고 집단을 형성했다. 이것 역시 그 시대 철학의 특징이었다. 플라톤의 아카데미아와 아리스토텔레스의 페리파토스 학파에 이어 새로운 세 학파가 등장했던 것이다.

첫 번째 슬로건, 즉 쾌락주의는 에피쿠로스 학파의 것인데 그들은 유물론적 · 기계적 · 감각주의적 철학을 전개했다. 두 번째 슬로건은 도덕주

의로서 스토아 학파의 것이며, 세 번째 슬로건에서는 회의주의 학파가 모든 판단을 불확실하다고 보고 모든 중요한 문제들을 해결할 수 없는 것으로 간주하면서 부정적인 철학을 창출했다. 이 학파는 나머지 학파들을 독단적이라고 여기고 반대했으며 비교적 에피쿠로스 학파에 더 가까웠다. 독단주의적 학파들 중에서 유물론적인 에피쿠로스 학파와 관념적인 플라톤의 아카데미아가 양 극단을 대표했다. 아리스토텔레스의 페리파토스 학파와 스토아 학파는 중간적인 입장을 견지했지만, 양자 모두 이상주의자 플라톤쪽에 다소 가까웠다. 이 세 경향들 사이의 유사성 때문에, 네 번째의 경향이 나올 수밖에 없었다. 그것이 엘레아 학파로서, 고대 철학에서는 회의주의도 유물론도 아니었던 모든 것을 결합할 목적으로 앞의 세 학파 모두를 통합했다.

이 학파들은 모두 수세기동안 이어졌다. 가장 큰 변화는 플라톤주의자들 사이에서 일어났는데, 그들의 철학은 한때 회의주의자들의 철학에 접근하기도 했다. 그러나 고대가 끝날 때까지 그들은 신플라톤주의로 알려진 체계 속에서 에피쿠로스와 회의주의자들의 엄숙한 원리로부터 가장 멀어지면서 사변적 · 황홀 · 선험적 요소들을 강화했다.

헬레니즘 시대의 체계에는 여러 가지 면이 있었다. 거기에는 인지의 이론, 존재의 이론, 그리고 삶에 대한 실천적인 결론까지 포함되어 있었다. 그들은 또 탁월하지 않지만 미학을 위한 여지도 찾았다. 주로 실천적 · 도덕적 · 생물기술적 문제들에 관심을 가지는 철학에서 미학적 문제들은 자연히 부수적인 위치를 차지하게 마련이다. 그들이 철학의 학파로 해답을 구했기 때문에 그들에게는 집단적인 작업의 장 · 단점이 있었다. 그들은 체계적이고 도식적이었다. 그럼에도 불구하고 이 시대는 미학사에 영향을 준 인물들을 배출하기도 했다. 그들은 키케로와 플로티누스였다.

2 아테네와 로마 헬레니즘 철학의 학파들은 아테네에서 일어났는데, 도시가 정치적 · 경제적으로 쇠퇴하고 있을 때에도 그곳에는 여전히 여러 "거주할 수 있는 세계"에서 온 철학자들이 몰려들고 있었다. 아테네 철학은 추종자들을 아테네 바깥에서 찾았지만 불과 몇 명의 창조적인 인물들이 있을 뿐이었다. 알렉산드리아는 학문의 중심이기는 했지만 철학의 중심지는 아니었다. 로마 제국은 철학에 보다 많은 관심을 보였지만 철학을 적극적으로 발전시키기보다는 차라리 수입하는 편을 택했다. 회의주의자들과 고상한 플라톤의 관념론간의 미묘한 논쟁은 로마인들의 마음에 들지 않았던 것이다. 로마인들은 반대로 에피쿠로스주의의 대표자와 여러 탁월한 스토아주의자들을 배출해냈는데, 그중 세네카가 특히 미학에 관심을 보였다. 그리스에서는 여러 학파들이 서로 갈등관계에 놓여 있었는데, 로마인들은 그들을 화해시켜서 그들 모두에게 공통된 것을 보존하는 데 목표를 두었다. 그런 면에서 엘레아 학파는 로마에서 가장 성공적이었으며, 그 학파의 대표자격인 키케로도 로마에 살고 있었다.

헬레니즘 철학의 일반적 특징들은 미학에서도 나타났다. 미학적 연구는 알렉산드리아 "문법학자들"의 연구계획서에서 중요한 부분이 아니었다. 아테네와 로마는 이 분야에서 서로 달랐다. 아테네에는 새로운 사상들이 풍부했지만, 로마인들은 이해하고 정리하는 데 뛰어났다. 아테네의 업적 가운데 불과 일부만이 전해내려오며, 우리가 이 시대에 관해 알고 있는 것 중의 대부분은 로마 학자들의 저술을 통해서이다.

긴 헬레니즘-로마 시대 동안 미학사상들은 변화를 거의 겪지 않았다. 주된 이론들은 BC 3세기에 이미 정립되었고 후에는 수정되기보다는 발전되었다. 미학에서 다시금 부흥이 일어난 것은 BC 1세기에 엘레아 학파의

학자 안티오쿠스, 스토아 학파의 파나에티우스와 포시도니우스 등 여러 철학자들이 활동한 결과였다. 곧이어 로마에서도 유사한 부흥이 일어났다. 헬레니즘 미학과 로마의 미학에 대한 정보 중 가장 풍부한 자원인 라틴어 편찬물 및 전공논문은 이 세기와 그 다음 세기의 것들이었다.

뒤이은 세기들 동안 철학에서는 선험적이고 신비한 경향이 유행하여 미학에도 그런 경향이 나타나기 시작했다. 뒤늦게 등장하긴 했지만 그 훌륭한 예가 바로 3세기 플로티누스의 미학이었다.

WRITINGS ON AESTHETICS

3 미학에 관한 저술들 우리는 헬레니즘 시대의 미학에 관한 텍스트들을 많이 가지고 있다. 물론 실제로 쓰여진 원전들은 극히 드물다. 원전들은 분실되게끔 되어 있었다. 원전에 붙인 주석들만이 남아 전하고 있다. 회화 및 조각에 관한 플리니우스의 책들은 남아 있지만, 플리니우스가 도움을 받았던 크세노파네스, 안티고누스, 파시텔레스, 바로 등의 저술은 사라져버렸다. 건축에 관한 비트루비우스의 저술은 남아 있지만 비트루비우스에게 원인을 제공한 건축가 헤르모게네스 및 기타 건축가들의 저술들은 남아 있지 않다. 미학에 관한 키케로와 세네카의 논문들은 남아 있지만 그들의 선배이자 그들에게 영감을 주었던 파나에티우스와 포시도니우스의 저술들은 분실되었다. 그러나 가장 중요한 사상들은 살아남아 전해졌을 것이다. 당대에 기록되지 못한 것들은 아마 중요성이 거의 없었던 것임에 틀림없다.

PHILOSOPHERS AND ARTISTS

4 철학자와 예술가 헬레니즘-로마 시대의 미학은 전적으로 철학자들의 업적만은 아니고 학자들과 예술가들의 업적이기도 했다. 철학자들과 전문가

들이 맡았던 역할들이 전도되는 일도 있었다. 즉 고전 시대에는 철학자들이 주도적인 미학자들이었다면, 헬레니즘-로마 시대에는 전문가들이 주도적이 된 것이다.

그 이유 중 하나는 철학 자체에 있었다. 철학의 새로운 세 가지 흐름들, 즉 에피쿠로스주의·스토아주의·회의주의는 미와 예술이 도덕적 목적이나 쾌락적 목적에 봉사하지 못한다고 여겨서 미와 예술에 대해 비우호적인 태도를 취했다. 그렇지만 스토아주의는 기대 이상으로 미학의 발전에 기여한 것이 있기는 하다. 셋 중 오래된 두 학파에서 아리스토텔레스주의자들은 특별한 문제에 몰두했었고, 플라톤 학파는 쇠퇴의 시기로 들어가고 있었다. 그런 이유 때문에 부정적인 경향을 띠었던 세 학파는 미학에 대한 헬레니즘 철학의 태도를 극명하게 보여준다.

전문화된 이론은 처음에 음악분야에서 전개되었고 후에는 시각예술에서 나왔다. 시론(詩論)을 위해서는 아리스토텔레스가 이미 길을 열어두었던 터다. 수사학, 즉 고대에 각광받았던 변론술에 관한 집중적인 연구가 이루어졌다. 음악에 관한 헬레니즘 시대의 이론에 대해 우리가 아는 것은 아리스토크세누스(BC 3세기의 아리스토텔레스주의자)의 단편을 통해서이고, 시이론은 호라티우스, 변론술의 이론은 키케로와 퀸틸리아누스(1세기로 넘어가는 시기에 활발한 활동을 했던 변론가), 건축 이론은 비트루비우스(BC 1세기에 활동함)의 작업을 통해 우리에게 전해졌으며, 회화 및 조각의 이론은 1세기에 쓰여진 플리니우스 의 백과전 서적 저술덕분에 전해지고 있다.

여기에서는 우선 다음과 같은 순서대로 철학 학파들의 사상을 논술하려고 한다: 1) 에피쿠로스 학파의 미학(주로 루크레티우스), 2) 회의주의자들의 미학(주로 섹스투스 엠피리쿠스), 3) 스토아 학파의 미학(주로 세네카), 4) 절충주의자들의 미학(주로 키케로), 5) 음악의 미학(주로 아리스토크세누스), 6) 시학(주로 호

라티우스), 7) 수사학(주로 퀸틸리아누스), 8) 건축의 미학(주로 비트루비우스를 기초로
함), 9) 회화 및 조각의 미학.

　　마지막으로는 철학으로 되돌아가야 할 것이다. 왜냐하면 그 시대의
마지막 단어가 신플라톤 철학에 속하는 것이기 때문이다. 신플라톤 철학에
서는 미학이 중요한 위치를 차지하며 성격상 헬레니즘 초기 단계의 철학자
들과는 달랐다.

3. 에피쿠로스 학파의 미학

THE AESTHETICS OF THE EPICUREANS

EPICUREAN WRITINGS ON ART

<u>1 예술에 관한 에피쿠로스 학파의 저술들</u>　그의 이름을 담은 학파의 창시자인 에피쿠로스(340-271 BC)의 저술들로는 『음악에 관하여』와 『변론술에 관하여』[주3] 라는 제목의 예술관련 저작들이 있지만, 이것들은 그의 업적 중 극히 일부만을 나타내는 것이며 어쨌든 사라지고 없다. 에피쿠로스에 대한 많은 정보를 전해준 디오게네스 라에르티우스는 그의 미학적 견해라는 주제에 대해서는 입을 다물고 있으며, 다른 기록자들도 거기에 덧붙인 것이 별로 없다. 그러므로 소수의 단편과 간접 자료에 의지해서 결론을 얻을 수밖에 없다. 그러나 미학이 에피쿠로스의 관심사들 중에서 매우 낮은 위치를 차지하고 있었다는 것은 분명하다.

　　미학에 관해서는 로마의 에피쿠로스주의자 루크레티우스(95-55 BC)의 철학적인 시 『사물들의 본질에 관하여 De Rerum Natura』에서 좀더 많은 자료를 얻을 수 있는데, 그 시는 완전하게 보존되어 있다. 그러나 그 시의 주제는 우주론적이고 윤리적인 성격으로서, 미학에 대한 논의는 겨우 끄트머리에 나온다. 이 학파의 다른 구성원들, 특히 호라티우스는 잘 알려진 시학의 저자로서 미학에 대해 보다 많은 관심을 나타냈다. BC 1세기에 활발하게

주3　H. Usener, *Epicurea*(1887)

활동했던 가다라의 필로데무스 역시 에피쿠로스 학파였는데 그의 『시적 작업에 관하여』^{주4}와 『음악에 관하여』의 단편들이 제법 큰 분량으로 헤라쿨레네움의 파피루스로 남아 전한다.^{주5} 이 단편들에는 에피쿠로스 학파의 미학적 사상과 다른 학파들에 대한 그들의 비판 등이 포함되어 있어서 헬레니즘 철학자들의 미학에 관한 주된 자료가 된다.

MATERIALISM, HEDONISM AND SENSUALISM

2 유물론, 쾌락주의, 감각주의 에피쿠로스 철학은 존재에 대해서는 유물론적으로, 행동에 대해서는 쾌락주의적으로, 그리고 인식에 관해서는 감각주의적으로 해석했다. 그러한 해석들은 미학과 관계가 있었다. 에피쿠로스 학파는 유물론적 입장을 취함으로써 고전적 미학자들이 상당한 관심을 쏟았던 "정신적" 미에는 관심을 거의 두지 않았다. 에피쿠로스 학파는 쾌락주의의 결과로서 미와 예술의 가치를 그것이 제공하는 즐거움이라는 관점에서 보았다. 감각주의의 결과로 그들은 즐거움과 미도 감각적 경험과 연관지었다. 그들에게 미는 "눈과 귀에 즐거움을 주는 것"을 뜻했다. 이 모든 것이 아리스토텔레스의 미학과는 첨예하게 대립되었으며 플라톤의 미학과는 더더욱 그랬지만, 소피스트들의 미학과는 가까운 것 같다. 그러나 이 유사상도 일부 가설 정도로 한정되며 결론에까지 미치지는 못했다. 밀접하게 결합된 가설에서 소피스트들은 미와 예술에 대해 동조적 태도를 보였고 에피쿠로스 학파는 적대적 태도를 나타냈다.

주4 Ch. Jensen, *Philodemos über die Gedichte*, fünftes Buch(1923).

　5 *Philodemi de musica librorum quae extant*, ed. by I. Kemke(1884).

3 미와 예술에 대한 부정적 태도 미에 대한 에피쿠로스 학파의 쾌락주의적 태도에는 두 가지 변이가 있었다. 한 가지는 미가 즐거움과 동일하다는 것, 즉 즐거움 없이는 미도 없다는 것과 미의 총량은 즐거움의 총량과 일치한다는 것을 말하는 것이었다. 미와 즐거움의 차이는 순전히 언어적인 것으로 비쳐졌다. 미가 즐거움을 주지 못한다면 미가 될 수 없기 때문에 미에 대해 말하는 것은 즐거움에 관해서 말하는 것이라고 했다.[1] 두 번째 변이는 미를 즐거움과 연관짓기는 하지만 그 둘을 동등시하지는 않는 것이다. 미는 즐거움을 제공할 때에만 가치 있다고 여겨지며,[2] 그때만 훌륭한 것이다.[3] 여기서 에피쿠로스는 즐거움을 주지 않는 미를 경멸하며 헛되이 그런 미를 찬양하는 자를 경멸한다고 말함으로써 한층 더 강하게 자신의 견해를 표명했다.[4] 두 변이는 모두 쾌락주의와 연관되어 있기는 하지만 한 가지 정말 중요한 면에서 서로 달랐다. 첫 번째 변이에 의하면, 모든 미는 즐거움에 의존하며 모든 미에는 가치가 있다고 하는 한편, 두 번째 변이에 의하면, 즐거움을 주지 않고 가치도 없는 그런 미도 존재한다고 한다. 이렇게 어긋나는 것이 우리의 자료 탓인지 아니면 미에 별반 주의를 기울이지 않아서 그것을 검증하는 데 관심이 없었던 에피쿠로스 자신 탓인지 말하기는 어렵다. 에피쿠로스와 그의 학파 내에서도 예술을 평가하는 데 있어서 비슷한 갈등이 나타난다. 그들 중에는 예술이 즐거움을 주면서 유용한 것의 산물이라는 것을 주장하는 쪽도 있었고, 예술이 즐거움을 주고 유용한 것을 제작하는 경우에만 정당화될 수 있다고 주장하는 쪽도 있었던 것이다.

그러한 명제를 가지고 있었다면 그들이 여러 면에서 추종했던 소피스트나 데모크리토스의 정신으로 쾌락주의적 미학을 낳을 수 있었을 것이다. 그러나 그들은 예술과 미에서 즐거움을 찾지 못했기 때문에 그런 일은 일

어나지 않았다. 그들의 첫 번째 주장은 예술은 즐거움을 유발하는 한에서 가치가 있다는 것이었으나, 그들의 또다른 주장은 예술은 진정한 즐거움을 유발하지 않는다는 것이었다. 그러므로 예술은 가치가 없고 관심을 끌만하지 않았다는 것이다.

에피쿠로스에 의하면 인간이 행하는 모든 것은 어떤 필요에 의해 일어나는 것이다. 그러나 그는 모든 필요가 필요불가결하다고 보지는 않았으며 미가 절대적으로 필요한 사물의 범주에 속하는 것으로 간주하지도 않았다. 그의 견해로는 예술 역시 소비해도 좋은 것이었다. 왜냐하면 그의 제자들이 주장한 대로 예술은 인간 역사의 마지막 단계에서 발생하는 것이기 때문이었다. 인간은 오랫동안 예술 없이도 잘 지낼 수 있었다. 예술은 독립적일 수 있는 미덕을 가지지도 못했고 오히려 예술 내에 있는 모든 것은 자연으로부터 유래한 것이다. 무지한 인간은 스스로 자연으로부터 모든 것을 배워야 한다. 그러므로 에피쿠로스 학파가 예술을 높이 평가하지 않은 것이 놀랄 일은 아니다. 이 학파의 창시자는 음악과 시를 "소음"으로 묘사했다.[5] 키케로가 전하듯이, 그의 제자들은 "실속 있고 유용한" 것이라고는 제공해줄 수 없는 시인들의 시를 읽느라고 시간을 허비할 생각이 없었다.[6] 에피쿠로스는 한층 더 나아가서 시가 신화를 창조한다는 이유에서 시를 유해한 것으로 간주했다.[7] 그러므로 비록 다른 전제에서 출발하긴 했지만 그는 플라톤처럼 시인들을 국가에서 추방해야 한다고 생각했다.[8] 그는 현명한 사람도 결국에는 극장에 자주 출입하게 될지도 모른다는 것을 시인하면서도 그것이 어떤 중요성이 있어서가 아니라 단순한 오락으로서 취급한다는 조건에서만 인정한 것이다. 음악에 관한 한 에피쿠로스 학파는 그것이 "나태·도취, 그리고 파멸"을 가져온다고 말한 짧은 시를 인용하곤 했다.

4 예술에 있어서 자율성의 부재 에피쿠로스 학파는 미학에 대해 오로지 실천적인 태도를 취했다. 그들은 미와 예술을 실용적인 기준으로만 판단하고 가치는 유용성에 있으며 유용성은 즐거움에 있다고 주장했다. 그들은 예술이 예술 고유의 원리를 가질 수도 있는 가능성을 허락치 않았다. 시인들은 인류 보편의 목표를 따라야 하는 것이다. 에피쿠로스 학파는 시가 학문이 확인하지 못한 것에 대한 진리를 표현해서는 안 된다는 괴상한 명제에 집착했으며, 에피쿠로스 자신은 플라톤보다 더 나아가 시인들의 허위적 환상을 비난했다. 그는 "현명한 자만이 음악과 시에 대해 올바르게 이야기할 수 있다"고 주장했다.[2] 루크레티우스는 "예술은 철학의 시녀다(*ars ancilla philosophiae*)"라고 말하면서 시에 종속적인 역할을 부여했다. 에피쿠로스 학파에 관한 한, 예술은 예술 고유의 목표나 기준을 가지지 못했다. 그들은 예술이 일상생활 및 학문 양쪽 모두에서 자율성을 결여하고 있다고 주장함으로써 예술의 자율성을 최대한 부정했다.

5 두 가지 미학적 신조 미와 예술에 대한 에피쿠로스 학파의 태도는 그의 제자들 사이에서 그 다음 세대에서도 지속되었지만 후에는 다소 수정되었다. 그러나 그때에도 이 학파는 미와 예술에 대해 열정은 거의 보여주지 않았다. 그렇지만 BC 1세기에는 루크레티우스 같은 철학자들과 미학을 보다 진지하게 다루었던 필로데무스 같은 인문주의자들이 이 학파에 속하게 되었다. 에피쿠로스 철학은 처음부터 두 가지 신조를 가지고 있었는데, 그중 하나는 모든 것을 전적으로 실용주의적 관심이라는 관점에서 보고 미학에는 비우호적인 것이었다. 이것은 미와 예술의 무용성에 근거한 명제로 정

립되어 에피쿠로스 학파가 주장했던 신조의 기본요소가 되었다. 그것은 견유학파의 신조였으며, 플라톤이 예술의 무용성을 비난한 것과 비슷했다. 그것은 미에까지 확대되지는 않았으며 에피쿠로스 학파의 시대를 벗어나서는 예술에도 적용되지 않았다. 이러한 신조 때문에 에피쿠로스 학파는 미에 대한 연구를 등한시하였으며 미 연구에 대해 무능력하고 보수적인 태도를 취하게 되었던 것이다.

또다른 신조는 데모크리토스와 함께 시작되었다. 이 신조는 자연주의와 경험주의를 표방하며 모든 이상주의와 신비주의에 반대하는 것이었다. 그것은 에피쿠로스 학파의 미학에서 나중 단계에 해당하며 훨씬 더 긍정적인 의미를 가지고 있었다. 루크레티우스와 필로데무스 모두 여기에 동의했었다.

LUCRETIUS
6 루크레티우스 루크레티우스의 특정적인 사상 중 하나는 예술의 형식이 자연에서 유래하며 자연은 예술의 모델을 제공한다는 것이었다. 인간은 새의 노래를 모방하여 인간의 노래를 창조한다. 갈대를 울리는 바람이 피리를 시사해주는 것이다. 인간은 새에게서 시의 기원을, 바람에게서 음악의 기원을 찾아야 한다.[10] 처음에는 예술이 게임과 휴식일 뿐이었지만 후에는 모든 영역, 즉 음악·회화·조각 등에서 "최고의 정점"으로 발전되었다. 이것이 천천히, 점차적으로, 차례차례, 합리적이고 실용적인 방식으로, "간절한 마음에서 우러나온 창의성"을 통하여, 그리고 실제연습의 지도 하에 일어났다고 루크레티우스는 생각했다.[11]

7 필로데무스 필로데무스는 스스로 다른 임무를 설정했다. 그는 그리스인들이 예술에 대해 가졌던 과장되고 말도 안 되게 신비한 개념을 배격했다. 그는 "음악은 인류에게 음악을 건네준 신에 의해 만들어진 것이 아니다"라고 말했다. 인간 스스로 음악을 창안했으며, 음악과 분위기적 현상간에는 아무런 유사성도 없다는 것이 그의 견해였다. 인간이 음악의 척도이자 관리자인 것이다. 음악에 예외적인 것은 없으며 인간의 다른 산물과 마찬가지로 행동하는 것이다. "노래는 효과에 있어서 냄새 및 미각과 비슷하다." 대다수의 의견과는 반대로 음악은 비합리적이며 이런 이유 때문에 음악이 인간에게 미치는 효과는 제한된다. 특히 "에토스 이론"에는 아무런 근거도 없다. 왜냐하면 음악은 성격을 묘사하지 못하며 음악과 정신적인 삶과의 관계는 요리술과 정신적인 삶의 관계보다도 크지 않기 때문이다.[12]

필로데무스는 자신의 학파가 지닌 일반적인 경향을 따라서 시에 대한 형식적인 해석을 비난하고 "어떤 시가 아름다운 형식을 지녔다 할지라도 그 시에서 구현된 사상이 나쁘다면 그 시는 나쁘다"고 주장했다. 그렇지만 그도 음악에 관해서 기술할 때는[주6] 형식주의적인 접근을 정당화시키는 예술로서의 음악이 지닌 다른 성격을 고려했다. 여기에서 그는 다른 근거에서 자신의 학파를 지지한다는 것을 논증한 셈인데, 그것은 음악이 영혼에 특별한 영향을 미친다고 하는 사상과 맞서는 것이었다. 에피쿠로스주의자인 필로데무스가 시에서 내용을 강조한 것은 그 학파의 실천적 · 실용적 ·

주6 A. Rastagni, "Filodemo contra l'estetica classica", *Rivista di filosofia* (1923).
C. Benvenga, *per la critica e l' estetica classica* (1951). A. J. Neubecker, *Die Bewertung der Musik bei Stoikernund Epikureern, Eine Analyse von Philodemus Schrift, "De musica"* (1956). A. Plebe, "Philodemoe la musica", *Filosofia*, VIII, 4 (1957).

교육적 사고방식으로 설명이 되며, 음악에서 형식을 강조한 것은 그리스에서 유행했던 신비적 해석에 대한 그의 불신 때문이었다. 에피쿠로스 학파처럼 계몽주의의 옹호자들에게는 신비주의가 형식주의보다 더 위험했던 것이다. 예술에서 그들은 형식보다 내용을 더 높이 평가했지만, 만약 굳이 선택해야 할 경우에는 신비한 내용보다는 형식을 선호했다.

THE MINIMALIST CAMP

8 최소주의자들의 진영 필로데무스는 일반 미학보다 전문화된 예술이론에 더 많은 관심을 기울였으며 자기 자신의 이론을 전개시키는 것보다 다른 사람들의 이론과 싸우는 데 더 관심이 많았다. 그러므로 다른 학파들의 사상 및 당시 유행하던 전문화된 예술이론, 특히 음악과 시이론을 논할 때는 그의 저술로 돌아가야 할 것이다.

　미학에 대한 에피쿠로스 학파의 태도(미와 예술에 대한 그들 본래의 비난 및 그에 따른 자연주의적 해석)는 그리스에서도 소수에 불과했던 집단의 견해를 반영한다. 플라톤주의자, 페리파토스 학파, 그리고 심지어 스토아 학파까지를 포함한 대다수는 미와 예술을 찬양하고 그것들을 정신적으로 해석하고자 했다. 철학의 다른 분야뿐만 아니라 미학에서도 에피쿠로스 학파는 그런 대다수 학파들로부터 떠나서 회의주의자들과 같은 진영에서 자신들의 자리를 찾았다. 이 두 집단들이 최대주의자들과는 반대로 미학 내에서 함께 최소주의 진영을 형성했던 것이다.

EPICURUS (Maximus of Tyre, or. XXXII 5, Hobein 272).

1. κἂν γὰρ τὸ καλὸν εἴπῃς, ἡδονὴν λέγεις· σχολῇ γὰρ ἂν εἴη τὸ κάλλος κάλλος, εἰ μὴ ἥδιστον εἴη.

에피쿠로스(튀레의 막시무스, or. XXXII 5, Hobein 272). 미와 즐거움

1. 그대가 아름다운 것에 대해 말한다 할지라도 그것은 즐거움에 대해 말하는 것이다. 왜냐하면 미가 즐거움을 주지 못한다면 미가 아니기 때문이다.

EPICURUS (Athenaeus, XII, 546e).

2. οὐ γὰρ ἔγωγε δύναμαι νοῆσαι τἀγαθόν, ἀφαιρῶν μὲν τὰς διὰ χυλῶν ἡδονάς, ἀφαιρῶν δὲ τὰς δι' ἀφροδισίων, ἀφαιρῶν δὲ τὰς δι' ἀκροαμάτων, ἀφαιρῶν δὲ καὶ τὰς διὰ μορφῆς κατ' ὄψιν ἡδείας κινήσεις.

에피쿠로스(아테나에우스, XII, 546e).

2. 나로 말하면, 미각에서 오는 즐거움이나 성관계에서 오는 즐거움 혹은 우리가 듣는 오락에서 얻는 즐거움이나 눈에 기쁨을 주는 어떤 모습의 움직임에서 얻는 즐거움을 배제한다면, 선을 생각할 수가 없다.

EPICURUS (Athenaeus, XII 546f).

3. τιμητέον τὸ καλὸν καὶ τὰς ἀρετὰς καὶ τὰ τοιουτότροπα, ἐὰν ἡδονὴν παρασκευάζῃ· ἐὰν δὲ μὴ παρασκευάζῃ, χαίρειν ἐατέον.

에피쿠로스(아테나에우스, XII 546f).

3. 아름다운 것, 덕 등과 같은 것들이 우리에게 즐거움을 준다면 그것들을 찬양해야 한다. 그러나 그것들이 즐거움을 주지 못한다면 관계를 끊어야 한다.

EPICURUS (Athenaeus, XII 547a).

4. προσπτύω τῷ καλῷ καὶ τοῖς κενῶς αὐτὸ θαυμάζουσιν, ὅταν μηδεμίαν ἡδονὴν ποιῇ.

에피쿠로스(아테나에우스, XII 547a).

4. 어쨌든 미가 아무런 즐거움을 유발하지 않으면 나는 미와 미를 헛되이 찬미하는 사람들에게 침을 뱉는다.

EPICURUS (Plutarch, Non posse suaviter vivi 2, 1086f).

5. 'Ηρακλείδης οὖν ... γραμματικὸς ὢν ἀντὶ τῆς ποιητικῆς τύρβης, ὡς ἐκεῖνοι λέγουσι, καὶ τῶν 'Ομήρου μωρολογημάτων ἀποτίνει ταύτας 'Επικούρῳ χάριτας.

에피쿠로스(플루타르코스, Non pose suaviter vivi 2, 1086f). 예술에 대한 부정적인 태도

5. 에피쿠로스 학파가 감히 "시적 소음"에 대해 말하고 호메로스에 대해 넌센스를 말했기 때문에 문법학자 헤라클리데스는 에피쿠로스에게 꼭같이 되갚아준다.

EPICURUS (Cicero, De fin. I 21, 71).

6. Nullam eruditionem esse duxit nisi quae beatae vitae disciplinam iuvaret. An ille tempus aut in poëtis evolvendis ... consumeret, in quibus nulla solida utilitas omnisque puerilis est delectatio?

에피쿠로스(키케로, De fin. I 21, 71).

6. ··· 그는 교육이라는 이름에 값하지 못하고 우리를 행복하도록 도와주지 못하는 교육이라면 무엇이든 고려하지 않으려 한다. 그가 단단하고 유용한 것을 주지 못하고 한갓 유치한 오락만을 제공하는 시인들을 음미하는 데 시간을 보내고 있었을까?

HERACLITUS, Quaest. Homer. 4 et 75.

7. ἅπασαν ὁμοῦ ποιητικὴν ὥσπερ ὀλέθριον μύθων δέλεαρ ἀφοσιούμενος... ὁ πᾶσαν ποιητικὴν ἄστροις σημηνάμενος, οὐκ ἐξαιρέτως μόνον Ὅμηρον.

헤라클레이토스, Quaest. Homer. 4 et 75.

7. 그는 호메로스뿐 아니라 모든 시를 떠나게 했다. 그는 시가 신화를 위한 유해한 미끼라고 여기기 때문에 시와 아무 관계를 갖지 않을 것이다.

ATHENAEUS, V 187c.

8. ἀλλ' ὅμως τοιαῦτα γράφοντες ('Επίκουρος καὶ Πλάτων) τὸν Ὅμηρον ἐκβάλλουσι τῶν πόλεων.

아테나에우스, V 187c.

8. 그럼에도 불구하고 그런 류의 것을 쓸 때 그들(에피쿠로스와 플라톤)은 그들의 국가로부터 호메로스를 추방한다.

LAËRTIUS DIOGENES, X 121.

9. μόνον τε τὸν σοφὸν ὀρθῶς ἄν περὶ τε μουσικῆς καὶ ποιητικῆς διαλέξεσθαι.

라에르티우스 디오게네스, X 121.

예술의 심판으로서의 현명한 자

9. 현명한 자만이 음악과 시에 대해 올바르게 이야기할 수 있다.

LUCRETIUS, De rerum natura V 1379.

10. At liquidas avium voces imitarier ore ante fuit multo quam levia carmina cantu concelebrare homines possent aurisque iuvare. et zephyri cava per calamorum sibila primum agrestis docuere cavas inflare cicutas. inde minutatim dulcis didicere querellas.

루크레티우스, 사물들의 본질에 관하여 V 1379.

예술의 모델로서의 자연

10. 인간들이 부드러운 노래를 멜로디로 반복하고 귀를 즐겁게 할 수 있기 오래 전에 입으로 새들의 맑은 선율을 모방했었다. 처음에는 갈대 구멍을 통한 바람소리가 시골사람들에게 솔송나무 줄기로 숨을 불어넣는 법을 가르쳤다. 그 다음에는 그들이 조금씩 조금씩 달콤한 비가를 배워나갔다.

11. Navigia atque agri culturas moenia
[leges
arma vias vestes et cetera de genere horum
praemia, delicias quoque vitae funditus omnis,
carmina, picturas et daedala signa polita,
usus et impigrae simul experientia mentis
paulatim docuit pedetemptim progredientis.
sic unum quicquid paulatim protrahit aetas
in medium ratioque in luminis erigit oras;
namque alid ex alio clarescere corde videbant
atribus ad summum donec venere cacumen.

예술들의 전개

11. 배 · 토지경작 · 벽 · 법률 · 무기 · 길 · 의복 등 그리고 인생의 모든 포상과 사치 모두, 그림과 기묘하게 만들어진 광나는 조각상, 실제와 더불어 열렬한 마음의 창의성 등이 그들을 조금씩 가르쳐서 그들이 한 단계 한 단계 나아가게 했다. 그래서 시간이 조금씩 각각의 것이 보이게 만들었고 이성이 그것을 고양시켜 빛의 해안으로 나오게 했다. 그들의 예술에 의해 그들이 정점에 도달할 때까지 그들은 하나씩 차례로 마음속에서 선명하게 떠오르는 것을 보았다.

12. The texts from Philodemus are given in the chapters concerning poetry and music (L and M, pp. 229–230, 248, 251, 256–258).

12. 필로데무스의 텍스트는 시와 음악에 관한 장(L, M)에서 나옴.

4. 회의주의자들의 미학
THE AESTHETICS OF THE SCEPTICS

1 회의주의자들의 저술 속에 나온 미학 회의주의자들의 기본적인 철학적 신념은 확실한 것을 얻을 수 없다는 것이었다. 초기의 회의주의자들은 그 것을 오직 진리와 선에만 적용했지 미에는 적용하지 않았다. 이 학파의 창 시자인 퓌론이나 그의 계승자들이 미와 예술이라는 주제에 대해 견해를 표 명한 것 같지는 않다. 그러나 이 문제는 이 학파의 후기 대표자인 섹스투스 엠피리쿠스에 의해 논의되었다. 그의 저작은 상당부분 남아 전하고 있다. 의사이자 철학자이면서 AD 2세기 말로 향하던 무렵 활발한 활동을 했던 그는 회의주의자들이 다루었던 문제와 논쟁들을 집대성해놓았다. 미학에 관한 논쟁들은 『교수들에 대한 반론 *Adversus mathematicos*』에서 다루었고, 음악에 관해서는 『음악에 대한 반론』(II권, 238-262)에서, 시의 문제에 관해서 는 『문법학자에 대한 반론』(II권, XIII 장, 274-277)에서 다루었다.

회의주의자들은 그들의 일반적인 철학과 어울리게 미와 예술에 관한 모든 판단의 불일치와 모순을 강조했다. 고립되어 살았고 외국인들과 접촉 이 거의 없었기에 그리스인들은 자신들의 예술과 취미에만 익숙해져 있어 서 의견의 차이란 거의 없었다. 그러나 알렉산더 대제 시절부터 비그리스 적인 다른 유형의 예술 및 미에 대한 판단에 직면하면서 그들은 반대되는 미학적 견해도 있다는 것을 깨닫게 되었다. 회의주의자들은 자신들의 미학 적 회의주의를 뒷받침하기 위해 이러한 반론을 주장으로 이용하였다.

초기의 그리스 철학자들이 미학을 비난했던 것은 그들이 예술이나 미 혹은 미학 자체를 불신했기 때문이다. 플라톤은 예술을 비난했고, 에피쿠로스 학파는 미를 비난했는데, 회의주의자들은 미학을 공격했다. 그들은 미학이 학문으로 되고자 했던 것을 공격한 것이다. 미와 예술은 존재하지만 미와 예술에 관한 진정한 지식은 존재할 수 없다는 것이 그들의 주장이었다. 특히 그들은 문학과 음악에 관한 이론들을 공격했다. 시각예술에 관한 이론은 아직 전개되지 않고 있었다. 그때까지는 시각예술 이론이 하나의 학문이어야 한다는 어떤 요구도 없었던 것이다.

2 문학 이론에 대한 반론　회의주의자들은 시의 허구가 마음을 혼란시킨다는 이유로 시가 별로 쓸모가 없으며 심지어 해롭기까지 하다고 주장했다. 시는 기껏해야 즐거움을 줄 뿐인 것이다. 시에는 객관적인 미가 결여되어 있다고 했다. 시는 행복이나 미덕을 가르쳐주지도 않는다. 그리스인들이 믿었던 것과는 반대로 시에는 철학적 내용이 결여되어 있다. 철학적 관점에서 보면 시는 하찮은 것이거나 잘못된 것이다. 시이론에 관한 회의주의자들의 의견은 시 자체에 대한 의견보다 한층 더 적대적이었다.

　　헬레니즘 시대에 문학에 대한 이론은 "문법"이라 칭해졌고 이론가들은 "문법학자"(grammarian: 문자letter라는 뜻의 그라마gramma에서 유래함; 'man of letters 문필가'는 라틴어에서 온 것이다)로 불렸다. "문법"에 대한 회의주의자들의 반박은 세 가지였다. 그들은 그것이 불필요하고 유해할 뿐 아니라 불가능하다고 여겼던 것이다.

　　A 문학 이론은 불가능하다.　회의주의자들이 어떠한 학문도, 심지어 수학이나 물리학조차도 우리가 학문에 대해 바라는 요구사항들을 충족시

킬 수는 없다는 것을 입증하려 했으므로, 그들에게 문학 이론이 그런 요구 사항들을 충족시킬 수 없으며 그런 학문은 존재할 수도 가능할 수도 없다는 것을 입증하기란 쉬웠다. 그들은 문학 이론이 모든 문학작품 혹은 일부 문학작품에 관한 지식이라고 추론했다.[1] 그것이 모든 작품들에 대한 지식이라면 마땅히 무한한 수의 작품들에 대한 지식이어야 하는데, 무한성이란 우리의 이해를 넘어서는 것이므로 그런 학문은 불가능하다는 것이다. 또 일부 작품들에만 상관되는 학문은 학문이 아니라는 것이다.

회의주의자들이 채택한 또 하나 비슷한 주장은 다음과 같았다: 즉 문학의 이론은 문학작품들이 기술하는 사물들에 대한 지식이거나 이 작품들이 채택하는 언어들에 관한 이론이라는 것이다. 그러나 사물에 관한 지식은 물리학자들의 영역이지 문학 이론가들의 영역이 아니다. 또한 언어에 대한 지식은 언어가 무한하고 모든 사람이 언어를 다른 방식으로 사용하기 때문에 불가능하다고 했다.

B 문학 이론은 **불필**요하다. 반성적이거나 교육적인 성격을 지닌 일부 문학작품들이 어느 정도 유용할 수 있음은 사실이지만, 이런 작품들은 표현이 투명하여 이론가들의 설명이 필요 없다. 해설을 요하는 문학작품은 유용한 목적이 없다.[2] 문학작품의 평가는 유용하지만, 문학 이론에 의해서가 아니라 철학과 진지한 학문에 의해서만 이루어질 수 있다.[3] 문학 이론은 국가를 위해서 쓸모 있다고도 할지 모른다. 그렇지만 문학 이론이 인간에게 유용하지가 않다. 그것이 인간을 행복하게 만드는 경우에만 유용하게 될 것이다.[4]

C 문학 이론은 **유해**하기까지 하다. 문학작품들 중에는 사악하고 풍기를 문란케 하며 유해한 것들도 있다. 그런 작품들을 해설하거나 선전하려 하면서 관심을 갖는 이론은 당연히 해악을 유발할 것이다.

3 음악에 대한 반박 회의주의자들은 음악 이론에 대해서도 똑같은 강도로 공격했다. 고대인들은 음악과 음악 이론을 구별하지 않았고 음악이 이론을 적용하는 것에 불과하다고 여겼기 때문에, 회의주의자들의 공격은 음악과 음악 이론 모두를 겨냥한 것이었다. 그들은 음악의 가치와 잠재력이 과대평가되었다고 생각했다. 그들은 음악을 두 가지 방향으로 공격했다. 첫 번째 논박은 에피쿠로스 학파의 논박과 비슷하며, 두 번째 논박은 그들 자신의 것이었다. 전자는 온건하나 후자는 과격했다.

논박의 첫 번째 노선은 널리 전파된 음악의 특별한 심리학적 효과에 대한 그리스의 이론을 겨냥한 것이었다. 플라톤주의자와 스토아 학파뿐 아니라 피타고라스 학파도 음악이 전쟁터에서 군인들의 용기를 강화시키고 분노를 달래주며 만족한 사람에게는 즐거움을 주고 고통받는 이에게는 위안을 가져다준다고 믿으면서 음악에 긍정적으로 마술적인 힘을 부여했다. 그래서 음악은 잠재적이고 유용한 힘이라고 여겨졌던 것이다.

회의주의자들에게는 이 모든 힘이 인간 및 동물들에게 아무런 효과도 낳지 않거나 효과가 다르게 나타난다는 이유에서 하나의 환영이었다. 음악의 영향으로 분노하거나 무서워하거나 슬퍼하기를 멈추는 사람들이 있다면, 그것은 그 음악의 소리가 그들에게 더 나은 감정을 불러일으키기 때문이 아니라 일시적으로 그들의 관심을 분산시키기 때문이라는 것이다. 음악이 멈추면 치유되지 않은 마음은 다시 공포나 분노, 혹은 슬픔으로 되돌아간다고 한다. 트럼펫과 북은 군대의 사기를 증가시키는 것이 아니라 공포를 순간적으로 잊게 하는 것이다. 음악이 인간에게 영향을 미치는 것은 사실이지만 그 효과는 수면이나 술의 효과와 다를 것이 없다—잠과 같이 달래주거나 술처럼 흥분시키는 것이다.

음악의 힘과 가치를 보여주고자 그리스인들이 택하곤 했던 다른 논쟁들도 섹스투스에 의해 거부되었다. **(a)** 음악적 감각이 즐거움의 원천이라고 했던 주장이 있었다. 이것에 대해 섹스투스는 비음악적인 것이 이 즐거움을 놓치지 않는다[5]고 답했다. 훈련받은 음악가가 문외한보다 경연을 더 잘 판단할 수는 있으나 그렇다고 해서 그의 즐거움이 더 큰 것은 아니다. **(b)** 음악의 옹호자들은 음악성은 교육의 증거이며 심적 상태가 뛰어나다는 증거가 된다고 주장했다. 그러나 섹스투스는 음악이 교육을 전혀 받지 않은 사람에게도 영향을 미친다고 다시 답했다. 멜로디가 어린애들을 달래서 잠들게 하며 심지어 동물들까지도 피리의 마법에 굴복한다는 것이다. **(c)** 음악의 옹호자들은 멜로디, 특히 어떤 멜로디는 고상하게 만드는 효과가 있다고 주장하지만 섹스투스는 그 주장이 여러 면에서 의문시된다는 것을 일깨운다. 알다시피 나태 · 도취 · 파멸 등을 야기하는 것이 음악이라고 주장한 그리스인들이 있었기 때문이다. **(d)** 피타고라스 학파는 음악이 인간 최고의 행위인 철학과 같은 원리를 기반으로 구성되어 있다고 말했다. 이것에 대해 섹스투스는 명백히 잘못이라고 답했다. **(e)** 피타고라스 학파는 음악의 조화가 우주적 조화의 메아리라고도 주장했는데, 이것에 대해 우주적 조화는 존재하지 않는다고 반박했다.[6]

이 논쟁의 결론은 음악에는 아무런 특별한 힘도 없고 유용성도 없으며 행복을 가져다주는 것도 아니고 고상하게 만들지도 못한다는 것이었다. 반대 주장은 편견 · 독단 · 미신 · 실수 등을 근거로 삼는다.

4 음악의 속성으로 지칭된 것들 만약 소리가 없다면 음악도 없을 것이라고 섹스투스는 말했다. 사실상 소리는 존재하지 않는다고 하는 말은 키레네 학파, 플라톤, 데모크리토스 등과 같이 저명한 철학자들의 저술에서 나온 것이다. 키레네 학파에 의하면, 감각 이외에는 아무 것도 존재하지 않는데, 소리는 감각이 아니라 감각을 불러일으키는 것이므로 소리는 존재하지 않는다고 한다. 플라톤에서도 꼭같은 것을 추론해낼 수 있다. 그에게는 오로지 이데아만이 존재하기 때문이다. 데모크리토스에게는 원자들만이 존재한다. 소리는 이데아도 원자도 아니다. 그리고 소리가 존재하지 않는다면 음악도 존재하지 않는다.

음악이 존재하지 않는다는 주장의 결론은 모순되게 들리지만, 그 의미는 단지 음악이 인간의 경험으로서 존재하기는 하지만 인간 및 인간의 감각과 무관하게 존재하지는 않는다는 것이다. 정말 그렇다면, 그리고 음악이 단지 하나의 경험이라면, 음악에는 객관적이고 일정한 속성들이 없다. 이것이 "음악은 존재하지 않는다"는 진술의 의미다. 그것은 특히 음악에는 감정에 영향을 미치거나, 감정을 달래거나 혹은 고상하게 만드는 객관적인 능력이 없으며, 그 효과는 음악만큼이나 인간에게 달려 있음을 뜻한다.

음악에 객관적인 속성들이 없다면, 음악에 대한 학문 혹은 더 근대적인 전문용어로 말해서 음악 이론이란 존재하지 않고 다만 음악의 심리학만이 존재하게 된다. 회의주의자들의 결론은 이렇게 다소 덜 과격한 형식으로 표현될 경우조차도 그리스인들에게는 고통스러운 것이었다. 왜냐하면 그리스인들이 음악 및 인간 영혼에 미치는 음악의 효과에 대한 학문을 가지고 있었다고 믿었던 뿌리 깊은 신념에 일격을 가한 것이기 때문이었다.

시와 음악에 대한 섹스투스의 반박으로부터 예술 일반에 대한 회의주의자들의 견해를 추론해낼 수 있다. 그들의 역설적인 주장을 무시한다면, 그 견해는 다음과 같다: 예술에 관해서 진술된 일반적 진리들 및 그 효과와 가치는 단지 진리로 지칭된 것들에 불과하며, 실제로는 거짓이고 정당화되지 않은 일반화이다. 더구나 그들은 예술에 대한 인간의 주관적인 반응을 그것이 마치 예술의 객관적인 속성들인 양 취급한다.[7] 이것은 특히 그리스인들이 특별히 중요하다고 여긴 예술에 대한 두 가지 주장들, 즉 예술의 인지적 · 윤리적 가치에 관한 주장들에 적용된다. 회의주의자들은 예술이 인간을 교육하지도 도덕적으로 개선시키지도 못한다고 주장하면서 두 가지 모두를 부정했다. 때로 그들은 인간에 미치는 음악의 효과가 부정적이고 도덕적으로 타락시키는 것이라고 주장하긴 했지만,[8] 전체적으로 보아 그들은 음악의 효과가 긍정적인지 부정적인지에 관해 회의적이었다.

이 견해는 완전히 새로운 것은 아니었다. 소피스트들이 문화의 상대성과 주관성을 설파할 때 이미 예시되어졌던 것이다. 미학에서 그들의 활동은 독단주의 및 성급한 일반화에 대한 경고로서 중요한 것이었다.

SEXTUS EMPIRICUS,
Adv. mathem. I 66.

1. ὅταν οὖν λέγωσιν αὐτὴν [γραμματι-κὴν] ἐμπειρίαν κατὰ τὸ πλεῖστον τῶν παρὰ ποιηταῖς καὶ συγγραφεῦσι λεγομένων, φασὶ πάντων ἢ τινῶν. καὶ εἰ πάντων ... τῶν δὲ ἀπείρων οὐκ ἔστιν ἐμπειρία. διόπερ οὐδὲ γραμ-ματική τις γενήσεται. εἰ δὲ τινῶν, ἐπεὶ καὶ οἱ ἰδιῶταί τινα τῶν παρὰ ποιηταῖς καὶ συγγρα-φεῦσι λεγομένων εἰδότες οὐκ ἔχουσι γραμμα-τικὴν ἐμπειρίαν, οὐδὲ ταύτῃ εἶναι λεκτέον γραμματικήν.

섹스투스 엠피리쿠스, Adv. mathem. I 66.

불가능한 문학에 대한 학습

1. 그들이 그것을 "시인들과 작곡가들의 말에 관한 전문지식"이라고 기술할 때 그들은 그중 전부 혹은 일부를 뜻하는 것이다. 그들이 "전부"를 의미한다면, 그것은 더이상 "그들 말의 대부분에 관해서"가 아니라 그중 전부를 말하는 것이다. 그리고 전부라면, 끝이 없다는 것이다(왜냐하면 그들의 말은 끝이 없기 때문이다). 무한한 것에 관해서는 경험이 없다. 그러므로 문법에 대해서는 어떤 기술(예술)도 존재하지 않을 것이다. 그러나 만약 그들이 "일부"를 의미한다면 보통 사람들이 문법적인 전문지식이 없더라도 시인들과 작곡가들의 말 중 일부는 이해하므로 이런 경우 문법에 대한 기술(예술)이 존재한다고 말할 수도 없는 것이다.

SEXTUS EMPIRICUS,
Adv. mathem. I 278, 280.

2. πρόδηλόν ἐστιν, ὅτι ὁπόσα μὲν βιω-φελῆ καὶ ἀναγκαῖα εὑρίσκεται παρὰ ποιηταῖς, οἷά ἐστι τὰ γνωμικὰ καὶ παραινετικά, ταῦτα σαφῶς αὐτοῖς πέφρασται καὶ οὐ δεῖται γραμ-ματικῆς, ⟨ὁπόσα δὲ δεῖται γραμματικῆς⟩... ταῦτ' ἔστιν ἄχρηστα... χρειώδης γίνεται οὐχ ἡ γραμματική, ἀλλ' ἡ διακρίνειν δυναμένη φι-λοσοφία.

섹스투스 엠피리쿠스, Adv. mathem. I 278, 280.

가치 없는 문학에 대한 학습

2. 인생을 위해 유용하고 필요한 것이라 알려진 —격언적이고 권고적인 성격의 말과 같이— 시인들의 모든 말들이 그들에 의해 분명하게 표현되고 문법의 필요성이 없다는 것은 확실하다. [문법을 필요로 하는 시인들]은 ... 쓸모가 없다 ... 유용한 것은 문법이 아니라 구별을 지을 수 있는 것, 즉 철학인 것이다.

SEXTUS EMPIRICUS,
Adv. mathem. I 313, 314.

3. Οὐκοῦν τὰ μὲν πράγματα οὐ νοοῦσιν

섹스투스 엠피리쿠스, Adv. mathem. I 313, 314.

3. 문법학자들은 (말 뒤에 숨은) 대상들을 이해하지 못한다. 그들은 말을 이해할 뿐이다. 그리고

οἱ γραμματικοί. λείπεται τοίνυν τὰ ὀνόματα
νοεῖν αὐτούς. ὃ πάλιν ἐστὶ ληρῶδες. πρῶτον
μὲν γὰρ οὐδὲν ἔχουσι τεχνικὸν εἰς τὸ λέξιν
γινώσκειν. ... εἶτα καὶ τοῦτ' ἀδύνατόν ἐστιν
ἀπείρων οὔσων λέξεων καὶ ἄλλως παρ' ἄλλοις
ὀνοματοποιηθεισῶν.

그것은 넌센스다. 왜냐하면 첫째, 그들에게는 관
계를 알게 하는 기술적 수단이 없다…그리고 둘
째, 이것조차 불가능하다. 왜냐하면 말은 그 수가
무한하며 서로 다른 사람들에 의해서 다르게 이
루어지기 때문이다…

SEXTUS EMPIRICUS,
Adv. mathem. I 294.

4. ἄλλο μέν ἐστι τὸ πόλει χρήσιμον. ἄλλο
δὲ τὸ ἡμῖν αὐτοῖς. σκυτοτομικὴ γοῦν καὶ
χαλκευτικὴ πόλει μέν ἐστιν ἀναγκαῖον, ἡμῖν
δὲ χαλκεῦσι γενέσθαι καὶ σκυτοτόμοις πρὸς
εὐδαιμονίαν οὐκ ἀναγκαῖον, διόπερ καὶ ἡ γραμ-
ματικὴ οὐκ, ἐπεὶ πόλει χρησίμη καθέστηκεν,
ἐξ ἀνάγκης καὶ ἡμῖν ἐστιν [ἡ] τοιαύτη.

섹스투스 엠피리쿠스, Adv. mathem. I 294.

4. 더구나 국가를 위해 유용한 것과 우리 자신을
위해 유용한 것은 별개의 문제다. 구두장이와 구
리세공인의 기술은 국가를 위해 꼭 필요하지만,
우리의 행복을 위해서 우리가 반드시 구리세공
인과 구두장이가 되어야 할 필요는 없는 것이다.
그러므로 문법기술은 국가를 위해 반드시 필요
하지는 않다.

SEXTUS EMPIRICUS,
Adv. mathem. VI 33.

5. ...Καὶ διὰ τοῦτο μή ποτε, ὃν τρόπον
χωρὶς ὀψαρτυτικῆς καὶ οἰνογευστικῆς ἐδόμεθα
ὄψου ἢ οἴνου γευσάμενοι, ὧδε καὶ χωρὶς μου-
σικῆς ἠσθείεμεν ἂν τερπνοῦ μέλους ἀκούσαν-
τες, τοῦ μὲν ὅτι τεχνικῶς γίνεται, τοῦ τεχνί-
του μᾶλλον παρὰ τὸν ἰδιώτην ἀντιλαμβανο-
μένου, τοῦ δὲ πλεῖον ἡστικοῦ πάθους μηδὲν
κερδαίνοντος.

섹스투스 엠피리쿠스, Adv. mathem. VI 33.
음악적 지식은 즐거움의 원천이 아니다.

5. 이런 이유 때문에 우리가 요리기술이나 포도
주 감별 기술이 없다 하더라도 음식을 맛보거나
포도주 맛보기를 즐기는 것처럼, 음악에 대한 기
술이 없더라도 즐거운 멜로디를 듣는 데서 즐거
움을 얻을 수 있을 것이다. 전문적인 음악가가 예
술적으로 연주된 것을 보통사람보다 더 잘 이해
한다 하더라도 거기서 더 큰 즐거움을 얻는 것은
아니다.

SEXTUS EMPIRICUS,
Adv. mathem. VI 37.

6. τὸ δὲ κατὰ ἁρμονίαν διοικεῖσθαι τὸν
κόσμον ποικίλως δείκνυται ψεῦδος, εἶτα καὶ
ἂν ἀληθὲς ὑπάρχῃ, οὐδὲν τοιοῦτον δύναται
πρὸς μακαριότητα, καθάπερ οὐδὲ ἡ ἐν τοῖς
ὀργάνοις ἁρμονία.

섹스투스 엠피리쿠스, Adv. mathem. VI 37.
세계는 조화롭게 구성되어 있지 않다.

6…우주가 조화에 따라 질서를 이루고 있다는
것은 다양한 증거에 의해 잘못임이 드러났다. 설
사 그것이 사실이라 하더라도 이런 류의 것은 악
기에서의 조화가 아무런 도움이 안 되는 것과 같
이 적절한 것에 아무런 도움이 되지 않는다.

SEXTUS EMPIRICUS,
Adv. mathem. VI 20.

7. τῶν κατὰ μουσικὴν μελῶν οὐ φύσει τὰ μὲν τοῖά ἐστι, τὰ δὲ τοῖα, ἀλλ' ὑφ' ἡμῶν προσδοξάζεται.

SEXTUS EMPIRICUS,
Adv. mathem. VI 34.

8. ἀνάπαλιν γὰρ ἀντικόπτει καὶ ἀντιβαίνει πρὸς τὸ τῆς ἀρετῆς ἐφίεσθαι, εὐαγώγους εἰς ἀκολασίαν καὶ λαγνείαν παρασκευάζουσα τοὺς νέους.

섹스투스 엠피리쿠스, Adv. mathem. VI 20.

음악에 관한 판단의 주관성

7… 음악 곡조의 경우 종류가 원래 정해진 것은 아니고, 종류를 갖다붙이는 것은 우리 자신이다.

섹스투스 엠피리쿠스, Adv. mathem. VI 348.

음악의 도덕적 해악

8. 〔음악은〕 청년들을 쉽게 무절제와 방탕에 빠지게 만들고 덕을 쫓지 못하게 한다.

5. 스토아 학파의 미학

THE AESTHETICS OF THE STOICS

THE STOICS' WORKS ON AESTHETICS

__1 미학에 관한 스토아 학파의 저술들__ 스토아주의^{주7}의 역사는 여러 세기에 걸쳐 있으며 세 시기로 나눌 수 있다. 첫 번째 시기는 BC 3세기의 초기 스토아주의를 가리키는데 여기에는 이 학파의 창시자들인 제논, 클레안테스, 크뤼시푸스의 저작이 포함된다. 그 다음은 스토아주의의 중간 시기로서 BC 2세기 말부터 1세기 초에 해당된다. 이 시대에 대표적 인물들로는 라릿사의 필론, 파나에티우스, 포시도니우스 등이 있다. 마지막으로는 후기 스토아주의에 해당하는 로마 제국이 온다.

BC 3세기에 제논의 제자인 키오스의 아리스톤 역시 첫 번째 시기에 속한다. 우리는 그의 시학을 필로데무스를 통해 알고 있다. 또 비슷하게 간접적인 방법으로 우리는 바빌로니아인인 디오게네스(BC 2세기 중엽)가 미학에 관심을 가지고 있었다는 것도 알고 있다. 그는 크뤼시푸스의 제자이자 파나에티우스의 스승이었으므로, 이 학파의 첫 번째 시기와 중간 시기 사이에 연결고리 역할을 했다. 우리는 아리스톤이나 디오게네스의 견해에 대해 어떤 직접적인 지식도 없긴 하지만 그들의 업적이 미학이라는 분야에 있었다는 것은 알고 있다.

주7 J. ab Arnim, *Stoicorum veterum fragmenta*, 3 vols.(1903-5). M. Pohlenz, *Die Stoa, Geschichte einer geistigen Bewegung*(1948), esp. vol. II, p. 216ff.

중간 시기의 대표자들인 파나에티우스(c.185-110 BC)와 포시도니우스(c.135-c.50 BC)의 미학에 대한 우리의 지식 역시 단편적이지만 미학에 대한 그들의 관심은 첫 번째 시기보다 더 폭넓었다는 것을 보여준다.

스토아주의자들에는 두 가지 유형이 있다. 소위 파누 스토이코이(*panu stoikoi*)라고 하는 완벽하고 극단적이며 완고한 사상가들이 있었는데 그들은 미보다 덕을 절대적으로 중시할 것을 설파하고 자신들의 연구에서 미학이 설 자리는 거의 허용치 않았다. 그러나 이것은 아리스톤이나 포시도니우스와 같은 학파의 다른 사상가들에게는 적용되지 않는다.

에픽테투스 및 마르쿠스 아우렐리우스와 같은 후기 로마의 스토아주의자들은 미와 예술에 관심을 별로 기울이지 않았다. 세네카(?-65 A.D.)는 이 주제를 좀 더 다루었다. 그의 『서한집 *Epistolae Morales ad Lucilium*』은 스토아 미학의 실질적인 자료인데[주8], 그는 그것을 로마인 취향에 맞춰 간략하게 썼다. 키케로는 스토아주의자가 아니었지만 스토아 미학의 여러 특징들이 로마 미학자들 중 가장 걸출한 이 인물의 저술들 속에 들어 있었다.

THE PHILOSOPHICAL FOUNDATIONS OF STOIC AESTHICS

2 스토아 미학의 철학적 토대들

스토아주의는 헬레니즘 시대와 로마 시대 모두에 있어서 특별한 위치를 차지한다. 플라톤주의는 너무 막연하고, 아리스토텔레스주의는 너무 전문적이며, 회의주의는 너무 부정적이었다. 에피쿠로스는 예술에 대해 별로 호의적이지 못했고 미학에 아무런 관심도 없었다. 이것이 스토아 학파의 미학에게는 오히려 유리하게 작용했다. 미학

주8 K. Svoboda, "Les idées esthétiques de Sénèque", *Mélanges Marouzeau* (1948), p. 537.

이 스토아 학파에게는 별로 중요성을 얻지 못했지만, 역설적으로 헬레니즘 세계에서는 폭넓은 지지를 누렸던 것이다.

스토아 학파의 미학은 그들의 체계가 지닌 일반적인 입장, 즉 그들의 윤리학과 존재론에 의해 한계가 그어졌다. 스토아 학파의 도덕주의, 즉 미학적 가치는 도덕적 가치에 종속되어야 한다는 믿음을 특징으로 하고 있는 것이다. 한편, 스토아 학파의 미학은 스토아 학파로 하여금 세계가 이성으로 물들어 있다고 여기게끔 강요한 로고스 이론에 근거를 두고 있었다. 그들은 플라톤이 오직 이데아의 형상에서만 지각했던 이성, 완전성, 그리고 미가 실제 세계에 속하는 것으로 보았다.

스토아 학파의 윤리적 입장이 그들의 미학이 에피쿠로스 학파의 비자율적인 미학에 근접한다는 의미였다면, 그들의 우주론적인 입장은 플라톤의 이론과 아리스토텔레스의 이론에 근접하는 것이었다. 이로 말미암아 스토아 미학은 두 가지로 나뉘게 되는데, 한 가지는 키레네 학파적 특징을 담은 부정적인 것이며, 다른 한 가지는 플라톤적인 요소를 선호하여 키레네 학파적 요소를 배격한 긍정적인 것이다.

MORAL VERSUS AESTHETIC BEAUTY

3 도덕적 미 대 미학적 미 스토아 학파는 미에 대해 광범위한 전통적 개념을 채택했는데 거기에는 정신적(도덕적) 미와 감각적(육체적) 미가 모두 포함되어 있었다. 그러나 그들은 육체적 미보다 도덕적 미를 더 높이 평가했으므로 그 둘을 이전의 그 누구보다 더욱 첨예하게 구별했다. 그래서 그들은 한쪽에는 정신적 미를, 다른 한쪽에는 감각적 미를 따로 떼어놓았다.

다음은 필론이 스토아주의의 사상을 기술한 것이다.

신체의 미는 비례가 잘 맞는 부분들, 훌륭한 외모[에우크로이아 *euchroia*], 좋은 체격[에우사르카이 *eusarkai*] 등에 있다…그러나 정신의 미는 신념의 조화, 덕의 일치[심포니아 *sýmphonia*]에 있다.[1]

스토바에우스,[2] 키케로 등에게서도 비슷한 발언이 나온다.[주9] 그들 모두가 정신적 · 도덕적 미, 즉 마음의 미를 미학적인 의미에서의 미와는 사뭇 다르며 도덕적인 것을 선한 것과 거의 동일하게 간주했다. 오히려 그들이 육체적 · 감각적 미로 간주했던 것이 사실상 미학적 미였다.

진정한 미는 도덕적 미였으므로 스토아 학파는 미학적 미에 가치를 별반 부여하지 않았다. 미학적 도덕주의에서 그들은 플라톤보다도 한수 위였다. 그들은 미와 선이 덕과 동의어이거나 혹은 덕과 연관이 있는 것이라고 쓴 바 있다.[3] 스토아 학파의 창시자인 제논은 예술의 기능이 유용한 목적에 이바지하는 것이라 주장했는데, 그 유용한 목적이란 도덕적 목적이었다. 스토아 학파는 덕을 지혜와 동등시했으므로 역설적으로 "현자는 쌀쌀맞을 때조차도 매우 멋있다", 즉 현자는 신체적으로 추하다 할지라도 도덕적으로는 아름답다고 주장했다.[4]

"선이란 무엇인가?"라는 물음에 답하면서 클레안테스는 31개의 형용사를 동원했다. 그중 하나가 형용사 "아름다운"이었다. 세네카는 미에 대

주9 미학에 관한 스토아 학파의 수많은 명제들이 고대에 널리 인정받고 저술가들에 의해 끊임없이 인용된 결과 우리에게 전해졌다. 그중 하나가 예술에 대한 스토아 학파의 정의로서, 필론과 스토바에우스에서 뿐만 아니라 루키아노의 *De paras*, 섹스투스 엠피리쿠스의 *Adv. math* (II, 10)와 *Pyrrh. Hipot* (III, 188, 241, 251), *Scholia ad Dionysium* (659, 721), 그리고 라틴어로 된 퀸틸리아누스와 키케로의 *Acad. Pr.* (II, 22), *De Fin.* (III, 13), *De nat. deor.* (II, 148)에서도 유사한 용어로 정립되어 있는 것을 찾을 수 있다.

해 말하면서 주로 도덕적 미를 염두에 둔 것이 분명한 것 같다. 왜냐하면 그는 다른 모든 미의 범위와 비교하여 덕보다 더 아름다운 것은 없다고 주장했기 때문이다. 반대로 육체에 진정한 미를 부여해서 "육체를 신성하게 만드는(*corpus suum consecrat*)" 것도 덕이었다. 에픽테투스는 "인간의 미는 육체적 미가 아니다. 그대의 몸, 그대의 머리카락이 아름다운 것이 아니라 그대의 마음과 의지가 아름다운 것이다. 마음과 의지를 아름답게 만들면 그대는 아름다워질 것이다"라고 썼다. 세네카는 "덕은 아름다운 신체에서 더 사람을 끈다"고 한 베르길리우스의 발언조차 인정하지 않았다. 덕은 "그 자체에 대한 장식이며 바로 그 점에 있어서 중요하다"라는 것이다. 육체적 미는 인간이 사용하는 용도에 달려 있기에 인간에게 해로울 수도 있으며 육체적 미가 언제나 선한 정신적 미와 다른 것은 이 점에서이다. 스토아 학파의 도덕주의자들이 에피쿠로스 학파보다 미에 대해 말하기를 덜 꺼려했다면, 그것은 그들이 도덕적 미를 우선으로 생각했기 때문이다.

스토아 학파의 도덕주의는 그들로 하여금 덕, 즉 인간에게서 미를 추구하도록 했다. 그러나 그들의 도덕주의는 그들 미학의 일부를 대표할 뿐이었다. 범신론과 낙관론은 그들로 하여금 자연과 우주 속에서도 미를 발견하도록 했다.

BEAUTY OF THE WORLD

4 세계의 미 스토아 학파는 "자연은 가장 위대한 예술가"라고 외치고, 키케로의 말대로 "세계보다 더 선하거나 더 아름다운 것은 없다"고 주장했다. 그들은 질서가 세계를 지배한다고 말한 점에서 피타고라스 학파를 따랐으며, 조화가 세계를 지배한다고 말한 점에서는 헤라클레이토스를 따랐다. 또 그들은 세계가 유기적으로 구성되어 있다고 말한 점에서 플라톤을

따랐고, 세계에는 목적론적인 끝이 있다고 믿었던 점에서는 아리스토텔레스를 따랐다. 그들의 업적은 이런 사상들을 보다 강조하고 세계 내의 미의 보편성에 관한 이론을 획득한 것이었다. 그리스의 용어를 적용하자면 그것을 **판칼리아**(*pankalia*)라고 할 수 있겠다. 후세의 미학, 특히 기독교인들의 종교적 미학에서 더 잘 알게 되는 **판칼리아**의 개념은 스토아 학파와 더불어 시작되어 그들 이론의 특징이 되었다.

포시도니우스는 "세계는 아름답다. 세계의 형태와 색채, 그리고 별들의 풍성한 배열 등을 보면 분명하다"고 썼다.[5] 세계는 가장 아름다운 형태인 원구의 형태를 가지고 있다. 세계는 그 동질성덕분에―혹은 흔히 말하듯이 유기적 성격덕분에―동물이나 나무처럼 아름답다. 키케로는 스토아 학파의 사상을 기술하면서 세계는 결핍을 모르며 모든 비례와 부분들에 있어 완벽하다고 말했다.[6]

스토아 학파는 전체로서의 세계에서 뿐 아니라 각각의 부분들, 즉 개별적인 물체와 생물들에서도 미를 발견했다. 나중에 기독교인들의 **칼로디케아**(*kalodicea*)는 한층 신중했다. 그것은 전체로서의 세계를 변호하면서도 세계의 부분들의 미에 관해서는 언질을 주지 않았다. 스토아 학파는 자연이 "미를 사랑하고 색채와 형태의 풍부함에서 즐거움을 얻기"[7] 때문에 미는 일부 대상들의 **존재이유**라고 주장하기도 했다. 자연의 놀라운 인도 덕분으로 넝쿨은 유용한 과실들을 생산할 뿐 아니라 줄기를 장식하기도 하는 것이다.[8] 크뤼시푸스는 도덕주의자로서 공작새를 키우는 사람들을 비난하면서도 공작새가 오직 아름다움 때문에 생겼다고 주장했다. 스토아 학파는 세계에 있는 추한 사물들의 존재를 부정하지는 않았지만, 추한 것들은 미와의 대조를 이루기 위해, 그리고 미와 구별이 쉽게 하기 위해 필요했기 때문에 존재한다고 주장했다. 그들은 자연을 예술의 모델이자 교사(*magister*)

로 보았지만, 한편으로는 자연을 예술로서 그리고 "예술가"로서 간주하기
도 했다. 키케로는 **자연은 모든 면에서 예술가**(*omnia natura artificiosa est*)[9]라는
제논의 견해를 기록했고, 크뤼시푸스는 우주가 모든 예술작품들 중 가장
탁월하다고 썼다.[10-11]

ESSENCE OF BEAUTY

5 미의 본질 "미는 무엇에 달려 있는가"라는 물음에 대해 스토아 학파는
그리스 미학의 주된 전통과 완전히 일치된 답을 내놓고 미는 척도와 비례
에 달려 있다고 선언했다. 그들은 전통적인 개념과 **심메트리아**라는 전통적
인 용어를 모두 계속 지켜나갔다. 초기 스토아 학파에 의해 개진된 미에 대
한 정의 중 하나는 미를 "이상적으로 비례가 맞는(*to teleios symmetron*)" 것으
로 기술하는 것이었다. 스토아 학파에 대해서 갈레누스가 기술한 것[12]에
의하면, **심메트리아와 아심메트리아**, 혹은 비례와 비례의 결여가 미와 추에
서 결정적인 인자들이며, 또다른 곳에서는 스토아 학파가 미는 부분들의
심메트리아에 달려 있기 때문에 미를 건강과 같은 것으로 보았다고 말한
다.[13] 그들은 또 **심메트리아**의 개념을 정신적 미에 적용시켰다. 크뤼시푸스
는 육체의 미와 영혼의 미를 두 종류의 **심메트리아**로 취급하면서 그 둘 사
이에 평행선을 그었다. 스토바에우스는 스토아 학파의 견해를 이렇게 기술
했다.

> 육체의 미는 부분들의 상호관계 및 부분과 전체의 관계에서의 비례에 불과하다.
> 마찬가지로 영혼의 미는 정신의 부분과 전체 및 부분들 상호간의 관계의 비례에
> 불과하다.

디오게네스 라에르티우스는 미에 대한 스토아 학파의 정의를 다음과 같이 내렸다: 1) 이상적으로 비례가 잘 맞는 것, 2) 목적에 잘 맞는 것, 3) 잘 꾸미는 것. 그러나 이중 첫 번째가 그들의 근본적인 정의였다.[14]

스토아 학파는 그리스에서 전통적이었던 미와 예술에 관한 이 광범위한 정의를 소화했는데, 이 정의는 그들의 영향을 통해 한층 더 널리 퍼져나갔다. 그러나 심메트리아 개념을 정신적 미에 적용함으로써 스토아 학파는 수학적 토대를 단념하고 그 사상을 보다 일반적인 의미로 다루어야 했다. 이 정의에 더해서 스토아 학파는 전적으로 육체적 미에만 적용되는 보다 좁은 다른 정의를 만들어내었다. 이 정의에 의하면 미는 비례뿐 아니라 색채에도 달려 있다고 한다. 키케로는 이렇게 말한다.

> 우리가 육체에서 미라 부르는 것은 색채의 일정한 쾌적함과 결합되어 있는(*cum coloris quadam suavitate*) 부분들의 적절한 외관(*apta figura membrorum*)이다.

이 정의는 미에 대해 기술할 때 흔히 비례와 색채라는 두 가지 특징을 토대로 했던 헬레니즘 시대에 인정을 받았다. 이는 미개념을 감각적이거나 오직 시각적인 것으로 좁힌 것을 뜻하기 때문에 상당한 의미의 변화였다. 이런 식으로 근대적 개념을 예감하게 했던 것이다. 미개념은 비감각적 미를 우선으로 평가했던 스토아 학파와 더불어 시작되었을 것이라는 점 역시 주목할 만하다.

6 데코룸 스토아 학파는 또 하나의 매우 일반적인 개념을 생각했는데, 그 것 역시 물려받은 것이었지만 거기에다가 미개념에 했던 것과 같은 독자적 인 사상을 더했다. 그리스어로는 프레폰(*prepon*)이었고 라틴어로는 데코룸 (*decorum*)이었다.^{주10} 라틴어에는 파생어로 *decens, quod decet* 등이 있고 동의어로는 *aptus, conveniens*가 있다. 이 모든 표현들은 적절하고 잘 맞 고 올바르다는 뜻을 가지고 있었다. 이 용어들은 미를 의미한 것이나 **심메 트리아**와는 다른 특별한 종류의 미를 의미했다. **데코룸**은 부분들을 전체에 맞추려고 하는 관심을 구체화한 것이고, **심메트리아**는 부분들 자체 내에서 서로 일치되는 것에 관심이 있었다. 거기에는 더 나아가 보다 본질적인 차 이가 있었다. 즉 **데코룸**에서 고대인들은 각각의 물체, 인간 혹은 상황의 특 정 성격에 맞게 조정된 개별적인 미를 찾았고, **심메트리아**는 미의 일반적인 법칙과 조화되는 것을 뜻했던 것이다. 그들은 자연에서는 **심메트리아**를 우 선으로 추구했고, 예술뿐 아니라 생활양식과 관습까지 포함하는 인공물에 서는 **데코룸**을 우선으로 찾았다. 그러므로 그 개념은 성격상 미학적일 뿐 아니라 윤리적이기도 했다. 아니, 보다 정확히 말하면 그것은 원래 윤리적 이었는데 나중에 미와 예술을 포함시켰을 뿐이다. 그 개념은 특별히 인간 및 인간의 에토스와 관계 있는 그런 예술들, 즉 시학과 변론술에 적용되었 다. 데코룸의 개념은 시학과 변론술에는 기본적인 것이었지만 시각예술 이 론에는 훨씬 관계가 적었다.

데코룸은 인간의 행동을 지배했으므로 특별하게 중요했다. 키케로는

주10 M. Pohlenz, "To prepon", *Nachrichten von der Gesellschaft der Wissenschaften zu Göttingen*, Philol.-hist. Klasse, Bd. 1, p.90ff.

"적절한 것을 준수하고 지킬 것"을 충고했으며, 퀸틸리아누스는 "적절한 것을 지켜야 한다"고 권했고 디오니시우스는 데코룸을 "최고의 미덕"이라 칭했다. 그러나 데코룸은 성격상 개별적이고 규칙을 따르는 것에 의지하지 않았기에 매번 새롭게 정해져야 했으므로 특별한 어려움이 있었다. 키케로는 "적합한 것을 발견하는 것보다 더 어려운 일은 없다. 그리스인들은 그것을 프레폰이라 했고, 우리는 데코룸이라 한다"고 쓴 바 있다.[15]

데코룸의 개념은 고대 미학의 전반적인 테두리 내에서 중요한 자리를 차지했다. 심메트리아 이론이 고대 미학의 주요 주장들 중 하나라면, 데코룸 이론은 그것을 보충하는 또 하나의 주요 주장이었고 때로는 더 우세하기도 했다. 심메트리아가 보편적이고 절대적인 미의 이념에 의해 일어난 것이라면, 데코룸은 인간적이고 개별적이며 상대적인 미의 이념에 의해 생겨난 것이다. 전자가 피타고라스-플라톤적이었다면, 후자는 결정적으로 반플라톤적이었으며 이미 고르기아스와 소피스트들이 그 대변자가 되어주고 있었다. 전자가 고졸적인 예술의 표현이었다면 후자는 후에 에우리피데스 및 BC 5세기의 조각가들이 시작한 보다 개인주의적인 예술의 표현이었다. 미란 목표를 따르는 것에 달려 있다는 소크라테스적 이념은 후자에 속한다. 아리스토텔레스는 이 두 개념 모두에 공감했으며, 미를 심메트리아 및 데코룸 모두로 인식했던 스토아 학파 역시 마찬가지였다.

심메트리아는 절대적인 미였지만 데코룸은 상대적이었다. 스토아 학파에 의하면 데코룸은 주체(to pragmati)와의 관계에서만 상대적이었다.[16] 그들은 각각의 대상이 시간이 아닌 그 본성에 의지하는 그 나름의 데코룸을 가지고 있다고 믿었다. 소피스트들은 다르게 생각했으며, 후에 다른 일부 저술가들, 그중에서도 퀸틸리아누스는 데코룸이 각 개인·시간·장소·원인에 따라(pro persona, tempore, loco, causa) 변화된다고 주장했다.

고대인들은 심메트리아의 발견을 사고·이해·계산을 수반하는 작업으로 간주했다. 그러나 데코룸의 발견은 감정과 재능을 요한다. 미학에서 이 감각적이고 비이성적인 요소를 강조한 것은 특히 스토아 학파였다. 이에 따른 파급효과가 있었는데, 그것에 대해서는 다음에서 기술하겠다.

VALUE OF BEAUTY

7 미의 가치　플라톤 및 아리스토텔레스와 같이 스토아 학파는 미가 그 자체로 가치 있다고 주장했다. 크뤼시푸스는 "아름다운 것은 찬양할 만한 가치가 있다"[17]고 말했다. 에피쿠로스 학파와는 달리 스토아 학파는 우리가 사물의 가치를 평가할 때 유용성을 기준으로 하는 것이 아니라 그 자체를 봐서 한다고 믿었다. 설사 유용하다 할지라도 그 유용성은 목적이 아니라 하나의 산물에 불과하다(*sequitur, non antecedit*). 키케로는 스토아 학파가 예술과 자연에서의 사물들은 이성이라는 특징을 지니고 있기 때문에 그 자체로 가치 있는 것으로 생각했다고 말한다. 스토아 학파는 가치 있는 사물들이 그 유용성이나 그것이 제공하는 즐거움 때문에 가치 있는 것이 아니라고 생각했다는 말이다. 로마인들은 미를 호네스툼(*honestum*)으로 분류했는데, 그것은 유용성이나 보상, 그리고 그것이 가져올 결과와는 무관하게 귀중하고 가치 있는 것이라는 뜻이었다고 키케로는 설명한다. 근대의 용어를 사용해서 말하자면, 스토아 학파에게 미는 객관적인 가치를 지닌 것이었다. 그런데 오로지 도덕적 미만이 높은 가치를 가진 것으로 생각되었다. 미학적 미는 객관적이었지만 상대적으로 저급한 가치를 가지고 있었다. 이런 이유 때문에 미는 궁극적인 목표가 될 수 없었고 예술은 자율적으로 될 수 없었던 것이다. 그러나 미의 객관성에 대한 스토아 학파의 신념과 예술에는 자율성이 없다고 하는 그들의 견해 사이에는 어떤 모순도 없었다.

8 상상력 스토아 학파는 미의 심리학 역사에도 공헌한 바가 있다. 말하자면 그리스 원래의 심리학을 보충했던 것이다. 그리스의 심리학은 대부분 사고의 개념과 감각의 개념, 이 두 가지 기본개념에 의존하는 것이었다. 이 개념들은 오랫동안 예술작품이 예술가의 마음속에서 어떻게 형성되는지, 그리고 예술작품이 감상자에게 어떻게 영향을 미치는지에 대해 설명하기 위해 도입되는 유일한 개념이었다. 헬레니즘 시대동안 제3의 개념, 즉 상상력의 개념이 등장했다. 이것이 스토아 학파의 공헌이었는데, 그들은 다른 철학 학파들보다 심리학에 관심을 많이 가지고 있었고 훨씬 더 탁월한 구별을 이루어내었다. 또 스토아 학파는 **환타지아**(*phantasia*)라는 용어를 만들어내었다.[18] 그들의 공헌은 곧 공통적인 속성이 되었다. 처음에는 그것이 일반적인 심리학적 특징이었지만 얼마 지나지 않아 특히 예술의 심리학에 적용되기에 이르러 그 분야에서 주도적인 위치를 획득하고 "모방"이라는 옛 개념의 자리를 빼앗기 시작했다. 그리하여 고대 말로 향하는 시기에 필로스트라투스는 "상상력은 모방보다 더 지혜로운 예술가이다"라고 쓰게 된다.

9 예술 스토아 학파는 예술의 미가 자연의 미보다 열등하다고 간주했기 때문에, 미보다는 예술에 비교적 관심이 적었다. 그들은 순수예술뿐 아니라 인간의 숙련된 제작 전체까지를 포괄하는 광범위한 전통적인 개념을 채택했다. 그들은 예술을 "길"에 비유하면서 이 개념을 독자적으로 규정하고 전개시켰다. 목적지에 따라 길이 정해지는 것처럼 예술도 그렇다는 것이었다. 그러므로 예술은 마땅히 그 목적에 종속되어야 하는 것이다. 이 사상은

제논 및 클레안테스와 함께 시작된 것으로 후에는 퀸틸리아누스에 의해 표현되었다.[20]

스토아 학파는 예술을 규정하면서 "**체계**(*systema*)"라는 용어를 사용하기도 했는데, 그 의미는 긴밀하게 짜여진 하나의 집단이라는 뜻이었다. 그들은 예술에 대해 "의견의 집단이자 집합체"[21] 혹은 좀더 정확히는 "경험에 의해 단련되고 삶에서 유용한 목적에 이바지하는 의견의 집단"[22-22a]으로 말했다.

그들은 예술을 가장 평범한 방식으로 분류했다. 그들이 육체적 삶을 정신적 삶과 대립시킨 것과 마찬가지로 예술도 신체적 노역을 요하는 "보통(*vulgares*)" 예술과 신체적 노역을 필요치 않는 "자유(*liberales*)" 예술로 나누었다. 포시도니우스 이후로 "여흥(*ludicrae*)" 예술과 "교육(*pueriles*)" 예술의 두 가지 범주가 추가되었다.[23] 이 네 가지 분류는 세네카, 퀸틸리아누스, 플루타르코스에게서 나온다. 예술이 근대적 의미에서처럼 하나의 특징적인 집단을 이루고 있지는 않지만 반대로 완벽하게 구분되어 있었다. 조각과 회화는 여흥예술로 분류되었고, 건축은 공예로 간주되었으며, 음악과 시는 교육예술 및 자유예술에 속했다.

THE STOIC VIEW OF POETRY

10 시에 대한 스토아 학파의 견해 스토아 학파의 철학적 경향으로 말미암아 그들은 시에 많은 주의를 기울이면서 주로 그 내용 때문에 시를 높이 평가하는 쪽으로 기울었다. 그들에게는 시가 "지혜로운 사고"를 담고 있을 때 아름다운 것이었다.[24] 리듬감 있는 운율과 시적 형식은 그들에게 지혜로운 사고를 한층 강력하게, 혹은 한층 즐겁게 제시하는 수단이었다. 클레안테스는 연주자의 호흡을 보다 공명되게 해주는 악기인 트럼펫에다 시적

형식을 비교했다.[25] 헬레니즘 시대에 가장 존중받았던 시에 대한 포시도니우스의 정의에는 스토아 학파 원래의 견해가 담겨 있는데, 시는 "신적인 일이나 인간적인 일을 재현하면서 의미를 담은 언어"이며 운율 및 리듬 형식으로 구별된다고 말하고 있다.

그가 해석한 바로는, 시의 임무가 지식의 임무와 거의 다르지 않았다. 그런 견해는 초기 그리스인들이 채택했던 것인데 그들의 후예들은 시와 지식간에 근본적인 차이를 인지하고 그것을 규정하려 했던 한편, 스토아 학파는 원래의 개념으로 돌아갔던 것이다. 클레안테스는 멜로디와 리듬이 철학적 논박보다 신성한 일에 대해 진실을 더 잘 드러낼 수 있다고 주장하기도 했다.[26] 시에게 특별한 기능을 부여하고 보통의 기능에는 많은 관심을 쏟지 않았다고 할 수 있겠다. 그러나 보통 스토아 학파는 이 정도까지 나가지 않고 철학과 같은 것을 유쾌하고 손쉬운 방법으로 가르치면서 시에서 초보적인 철학을 찾았다. 시의 목적은 일반 철학 및 학문처럼 진리를 전달하는 것으로 생각되었다. 그러나 시는 비유적으로 전달되어야 했다. 그래야만 그 기능이 떨어져나가고 진리만 남게 될 것이기 때문이었다. 그래서 스토아 학파는 시의 비유적인 해석을 옹호하게 되었다. 이 견해에 비추어서 그들은 시와 예술을 판단하는 사람들은 특별한 자격을 갖추어야 하며 이 자격요건을 갖춘 사람[27]은 극히 드물다고 주장하였다.

스토아 학파는 진리를 말하고 도덕적으로 행동해야 하는 자신들의 책무를 완수하지 않고 "귀에 아첨(aures oblectant)"만 하면서 시의 아름다움에만 신경쓰는 시인들을 높이 평가하지 않았다.[28] 마찬가지로 세네카도 영혼의 조화가 아니라 소리의 조화를 추구하는 음악가들을 비난했다. 그는 회화와 조각을 자유예술로 치지 않았다.[29] 스토아 학파는 모든 예술들 중에서 우리가 순수예술이라 칭하는 것들을 가장 낮게 평가했는데, 그 이유는

그것들이 진리를 설파하고 도덕적 행위를 하기에 가장 적합하지 않다고 믿었기 때문이었다. 그들은 그런 예술들이 인간에 의해 만들어진 반면 자연은 다른 예술들을 가르친다고 말함으로써 그런 예술들에 대한 부정적인 태도를 나타냈다. 그들은 미가 정신적인 한에서만 미를 평가했고, 예술이 형태·색채·소리 등의 감각적 미와 관계되어 있을 경우에는 그 예술을 평가하지 않았다.

DIRECT INTUITION OF BEAUTY

11 미의 직접적인 직관 여섯 세기동안 수많은 스토아주의자들이 있었고 이 학파에는 수많은 지류와 집단들이 있었다. 이 다양성 역시 그들의 미학 속에 잘 반영되어 있다. 한 흐름은 철학자-도덕주의자 및 지식인의 흐름이었다. 그것은 제논 및 크뤼시푸스와 함께 시작되어 마르쿠스 아우렐리우스 및 세네카로 끝났다. 여기에서 우리는 위에서 기술된 견해, 즉 진리와 도덕적 행위가 훌륭한 예술의 규준이라는 견해를 발견하게 된다. 그러나 아카데미의 회원인 스페우시푸스에게 의존했던 아리스톤과 바빌로니아인 디오게네스에서 비롯되는 또다른 노선도 있었다. 이 노선의 대표자들은 시와 예술의 감각적 요소를 강조했으며[주11] 적합성 및 환타지아의 개념들을 전개시켰다. 그들은 또 예술에 대해 다르게 평가했으며 예술의 본질과 효과에 대해 다르게 기술했다. 피타고라스 학파와는 반대로 그들은 예술이 이성적이지 않으며 인간 정신에 작용하지 않는다고 말했다. 에피쿠로스 학

주 11 Neubecker, *Die Bewertung der Musik bei Stoikernund Epikureern, Eine Analyse von Philodemus Schrift*, "*De musica*" (1956). and Plebe, "Philodemoe la musica", *Filosofia*, VIII, 4 (1957). 참조

파와는 반대로 그들은 예술이 감각적 인상(*aisthesis*)에 영향을 미치므로 예술은 감정 및 주관적 즐거움의 문제가 아니라고 생각했다. 예술은 마음이 아니라 눈과 귀로 판단되는 것이며, 인간은 어떠한 합리화도 하지 않고 자연스런 방법으로 예술에 반응한다. 예술에 대한 인간의 판단은 보편적이 아니라 개별적이다. 이런 견해의 토대는 말할 것도 없이 아리스톤이었는데, 그는 두 가지 인지기능(이성적 기능과 감각적 기능)을 구별하면서 음악뿐 아니라 시까지도 감각과 연관짓고 이 예술들의 가치를 조화로운 소리에서 찾았으며 청각적 효과로 판단되어야 하는 가치의 기준도 설정했다.

이런 관점은 디오게네스[30]에 의해 다듬어졌는데, 그는 인간에게 타고난 비이성적인 인상(*aisthesis autophues*)이 존재한다는 사고를 인정했지만 동시에 이것이 훈련과 교육(*epistemonike*)으로 발전될 수 있다고 생각했다. 그런 훈련과 교육은 척도 · 조화 · 미의 가장 확실한 규준이 된다. 이것은 가치있는 생각이었으며 그리스인들의 통상적인 양 극단 사이의 중간과정이었다. 그들의 양 극단에는 한쪽에는 극단적인 주지주의가, 다른 한쪽에는 극단적인 감각주의 및 감정주의가 있었다. 디오게네스는 이런 감정들이 인상이 아니라 주체라고 주장하면서 거기에 수반되는 즐거움 및 고통과 더불어 인상과 감정을 구별지었다. "교육받은" 인상들은 감각적이지만 그것들 역시 객체이므로 학문적 지식의 기반으로 역할을 할 수 있는 것이다.

디오게네스의 생각은 그의 제자 파나에티우스가 이어받았다. 파나에티우스 역시 미에 대한 인간의 직접적인 경험을 확신하고 있었다. 그의 덕분으로 스토아 학파가 추구한 이 두 번째 노선이 이 학파의 중간시기에 와서 주도적 위치를 차지하게 되었다. 미에 대한 직접적인 경험이라는 개념은 당시 여러 지역에서 나타났지만 스토아 학파가 그 개념의 형성과 통합에 가장 기여했다.

SUMMARY

<u>12 요약</u> 스토아 학파의 철학적 원리들이 미학자를 낳기에는 적절치 못했고 그들의 탐구가 미학으로 되는 것을 방해하기는 했지만, 스토아 학파는 이 분야에서 어느 정도 성공을 거두었다. 그들은 미·예술·시 등을 완벽하게 규정했으며, 정신적 미와 신체적 미를 보다 예리하게 구별했고, **데코름**의 개념을 전개시켰으며, 상상력 및 미에 대한 직접적 경험의 역할을 파악했다. 그들은 또 세계의 미라는 개념을 처음으로 만들어내었다.

　　스토아 학파의 미학적 사상들은 헬레니즘 시대에 가장 영향력이 컸다. 헬레니즘 시대 초에는 미학이 아리스토텔레스주의자들의 세부적인 탐구에서 가장 많은 것을 얻었으나, 그 시대가 끝날 무렵에는 신플라톤주의자 플로티누스의 최종 종합에서 얻었다. 그러나 이 긴 시대의 중간 세기들은 스토아 학파의 미학적 사상이 주도했다. 미와 예술에 관한 그들의 견해는 오랫동안 보편적으로 인정받았다. 이런 의미에서 스토아 학파의 미학이 헬레니즘 시대의 미학이었다고 말할 수도 있겠다. 가장 탁월한 로마의 미학자인 키케로는 사실 절충주의자였지만 그 시대의 다른 어느 학파보다 스토아 학파의 주장에 더 많은 관심을 기울였다.

STOICS (Philon, De Moyse III, vol. II. Mang. 156).

1. τὸ μὲν γὰρ τοῦ σώματος [scil. κάλλος] ἐν συμμετρίᾳ μερῶν εὐχροίᾳ τε καὶ εὐσαρκίᾳ κεῖται, ... τὸ δὲ τῆς διανοίας ἐν ἁρμονίᾳ δογμάτων καὶ ἀρετῶν συμφωνίᾳ.

STOICS (Stobaeus, Ecl. II 62, 15 W.).

2. τὸ κάλλος τοῦ σώματός ἐστι συμμετρία τῶν μελῶν καθεστώτων αὐτῷ πρὸς ἄλληλά τε καὶ πρὸς τὸ ὅλον, οὕτω καὶ τὸ τῆς ψυχῆς κάλλος ἐστὶ συμμετρία τοῦ λόγου καὶ τῶν μερῶν αὐτοῦ πρὸς τὸ ὅλον τε αὐτῆς καὶ πρὸς ἄλληλα.

CHRYSIPPUS (in Stobaeus, Ecl. II 77, 16 W.).

3. δῆλον ... ὅτι ἰσοδυναμεῖ «τὸ κατὰ φύσιν ζῆν» καὶ «τὸ καλῶς ζῆν» καὶ πάλιν «τὸ καλὸν κἀγαθὸν» καὶ «ἡ ἀρετὴ καὶ τὸ μετόχον ἀρετῆς».

STOICS (Acro, Ad Hor. Serm. I 3, 124).

4. Dicunt Stoici sapientem divitem esse, si mendicet, et nobilem esse, si servus sit, et pulcherrimum esse, etiamsi sit sordidissimus.

POSIDONIUS (Aëtius, Plac. I 6).

5. καλὸς δὲ ὁ κόσμος· δῆλον δὲ ἐκ τοῦ σχήματος καὶ τοῦ χρώματος καὶ τῆς περὶ τὸν κόσμον τῶν ἀστέρων ποικιλίας· σφαιροειδὴς γὰρ ὁ κόσμος, ὃ πάντων σχημάτων πρωτεύει ... καὶ τὸ χρῶμα δὲ καλόν ... καὶ ἐκ τοῦ μεγέθους καλός. πάντων γὰρ τῶν ὁμογενῶν

스토아 학파(필론, De Moyse III, vol. II. Mang. 156). 육체의 미와 천상의 미

1. 신체의 미는 비례가 잘 맞는 부분들, 훌륭한 외모, 좋은 체격 등에 있다…그러나 정신의 미는 신념의 조화, 덕의 일치에 있다.

스토아 학파(스토바에우스, Ecl. II 62, 15 W.).

2. 신체의 미는 사지들과 전체, 사지들 상호관계에서의 비례이다. 마찬가지로 영혼의 미는 정신의 부분들, 부분과 전체의 관계에서의 비례이다.

크뤼시푸스(스토바에우스, Ecl. II 77,15 W.). 도덕적 미

3. "자연과 어울려 살기"라는 표현과 "아름답게 살기"라는 표현은 같은 의미이며, "아름답다"와 "선하다"는 "덕 혹은 덕과 연관되어 있는 것"과 같은 의미임이 분명하다.

스토아 학파(아크로, Ad Hor. Serm. I 3, 124).

4. 스토아 학파가 말하기를, 현명한 자는 구걸할 때조차 부자이며, 노예일 때조차 출신이 귀하며, 쌀쌀맞을 때조차 멋지다.

포시도니우스(아에티우스, Plac. I 6). 세계의 미

5. 세계는 아름답다. 세계의 형태와 색채 그리고 별들의 풍성한 배열 등을 보면 분명하다. 왜냐하면 세계는 다른 모든 형태들을 앞지르는 원구의 형태를 가지고 있기 때문이다. 그 색조 또한 아름답다. 또 세계는 그 대단한 크기를 고려해볼 때

τὸ περιέχον καλὸν ὡς ζῷον καὶ δένδρον. ἐπι-
τελεῖ τὸ κάλλος τοῦ κόσμου καὶ ταῦτα τὰ
φαινόμενα.

아름답다. 세계는 서로 관계되는 대상들을 모두
포괄하고 있기 때문에 생물체 및 나무들만큼 아
름답다. 이 현상들이 세계의 미를 더해준다.

STOICS (Cicero, De nat. deor. II 13, 37).

스토아 학파(키케로, De nat. deor . II 13, 37).

6. Neque enim est quicquam aliud praeter
mundum quoi nihil absit quodque undique aptum
atque perfectum expletumque sit omnibus suis
numeris et partibus.

6. 사실, 결핍된 것이라고는 없지만 모든 부분들
하나하나가 충분하게 갖추어져 있고 완결되어
있으며 완전한 세계 이외에 다른 것은 아무 것도
없다.

CHRYSIPPUS (Plutarch, De Stoic. repugn.
21, 1044c.).

크뤼시푸스(플루타르코스, De Stoic. repugn. 21,
1044c). 생물의 미

7. Γράψας τοίνυν ἐν τοῖς περὶ Φύσεως
ὅτι «πολλὰ τῶν ζῴων ἕνεκα κάλλους ἡ φύ σι
ἐνήνοχε, φιλοκαλοῦσα καὶ χαίρουσα τῇ ποικι-
λίᾳ» καὶ λόγον ἐπειπὼν παραλογώτατον ὡς
«ὁ ταὼς ἕνεκα τῆς οὐρᾶς γέγονε, διὰ τὸ κάλ-
λος αὐτῆς».

7. [크뤼시푸스는] 자연에 관한 논문에서 이렇게
썼다: "자연은 미를 사랑하고 색채와 형태의 풍
부함에서 즐거움을 얻기 때문에 미를 위해서 수
많은 생물들이 생겨나게 했다." 그리고 그는 아
주 이상한 말을 덧붙였다: "공작새는 꼬리 때문
에, 꼬리의 미 때문에 창조되었다."

CHRYSIPPUS (Philon, De animalibus,
Aucher, 163).

크뤼시푸스(필론, De animalibus, aucher, 163)

8. Certe omnino per mirabilem operique
praesidentem naturam par fuit non solum uti-
lissimo fructui ferendo, verum etiam adornan-
do trunco decore (sc. vitis).

8. [넝쿨이] 유용한 과실들을 생산할 뿐 아니라
줄기를 장식하기도 한다는 것은 확실히 자연의
놀라운 인도하심 덕분이다.

ZENO (Cicero, De nat. deor. II 22, 57).

제논(키케로, De nat. deor. II 22, 57).
예술가로서의 자연

9. Censet enim [Zeno] artis maxime pro
prium esse creare et gignere; quodque in
operibus nostrarum artium manus efficiat, id
multo artificiosius naturam efficere, id est,
ut dixi, ignem artificiosum, magistrum artium
reliquarum. Atque hac quidem ratione omnis
natura artificiosa est, quod habet quasi viam
quandam et sectam, quam sequatur.

9. [제논에 의하면] 창조하고 생명을 낳는 일은
예술의 특징이지만, 우리의 손이 행하는 모든 것
은 자연에 의해서 훨씬 더 예술적으로 행해진다.
내가 말했듯이 창조적인 불은 다른 예술들의 스
승이다. 이런 이유 때문에 자연은 어느 모로 보나
예술가이다. 자연은 자연 고유의 방식과 수단을
가지고 있기 때문이다.

CHRYSIPPUS (Philon, De monarchia I 216M.)

10. 'Αεὶ τοίνυν γνωρίσματα τῶν δημιουρ-
γῶν πέφυκέ πως εἶναι τὰ δημιουργηθέντα· τίς
γὰρ ἀνδριάντας ἢ γραφὰς θεασάμενος οὐκ
εὐθὺς ἐνόησεν ἀνδριαντοποιὸν ἢ ζωγράφον;
τίς δ' ἐσθῆτας ἢ ναῦς ἢ οἰκίας ἰδὼν οὐκ
ἔννοιαν ἔλαβεν ὑφάντου καὶ ναυπηγοῦ καὶ
οἰκοδόμου. [...] Οὐδὲν γὰρ τῶν τεχνικῶν ἔρ-
γων ἀπαυτοματίζεται· τεχνικώτατος δὲ καὶ
ὁ κόσμος, ὡς ὑπό τινος τὴν ἐπιστήμην ἀγαθοῦ
καὶ τελειοτάτου πάντως δεδημιουργῆσθαι.
Cf. Aëtius, Plac. I 6.

크뤼시푸스(필론, De monarchia I 216M).

10. 인공제작물은 언제나 어떤 면에서 그 창조자
의 표현이다. 조각상이나 그림을 볼 때 그것을 제
작한 조각가나 화가를 즉각 생각하지 않을 사람
이 누가 있겠는가? 옷이나 배 혹은 집을 볼 때 그
것을 제작한 직조공, 배 제작자, 건축가를 생각하
지 않을 사람이 누가 있겠는가? … 어떤 예술작품
도 그 자체로부터 생겨나지 않는다. 그리고 가장
위대한 예술작품은 이 우주이다―그러므로 우
주는 모든 면에서 뛰어난 지혜를 갖춘 가장 완벽
한 누군가의 작품이 아니겠는가?

STOICS (Cicero, De nat.
deor. II 13, 35).

11. Ut pictura et fabrica ceteraeque artes
habent quendam absoluti operis effectum, sic
in omni natura, ac multo etiam magis, necesse
est absolvi aliquid ac perfici.

스토아 학파(키케로, De nat. deor. II 13, 35).

11. 회화, 수공예 및 다른 예술들이 완성품을 만
들어내는 것과 같이 자연 전체에서도 완성되고
최종적인 것이 생겨남이 마땅하다.

CHRYSIPPUS (Galen, De placitis Hipp. et
Plat. V 2 (158) Müll. 416).

12. ἡ ἐν θερμοῖς καὶ ψυχροῖς καὶ ὑγροῖς
καὶ ξηροῖς γενομένη συμμετρία ἢ ἀσυμμετρία
ἐστὶν ὑγίεια ἢ νόσος, ἡ δ' ἐν νεύροις συμ-
μετρία ἢ ἀσυμμετρία ἰσχὺς ἢ ἀσθένεια καὶ
εὐτονία ἢ ἀτονία, ἡ δ' ἐν τοῖς μέλεσι συμ-
μετρία ἢ ἀσυμμετρία κάλλος ἢ αἶσχος.

크뤼시푸스(갈레누스, De placitis Hipp. et Plat.
V 2(158) Mull. 416). 미의 개념

12. 따뜻함과 차가움 혹은 젖음과 건조함에서 비
례 및 비례의 결여가 건강과 질병에 영향을 미치
는 것처럼, 근육에서의 비례 및 비례의 결여가 강
함 혹은 약함, 탄력 혹은 기능쇠퇴로 되는 것처
럼, 사지에서의 비례 혹은 비례의 결여가 미 혹은
추로 되는 것이다.

CHRYSIPPUS (Galen, De placitis Hipp. et
Plat. V 3 (161) Müll. 425).

13. τὴν μὲν ὑγίειαν ἐν τῇ τῶν στοιχείων
συμμετρίᾳ θέμενος, τὸ δὲ κάλλος ἐν τῇ τῶν
μορίων.

크뤼시푸스(갈레누스, De placitis Hipp. et Plat.
V 3(161) Mull. 425). 미의 본질

13. 건강은 여러 요소들의 비례에 달려 있고 미
는 부분들의 비례에 달려 있다고 그는 주장했다.

STOICS (Laert. Diog., VII 100).

14. καλὸν δὲ λέγουσι τὸ τέλειον ἀγαθὸν

스토아 학파(라에르티우스 디오게네스,
VII 100). 미의 여러 가지 의미들

ἀριθμοὺς ὑπὸ τῆς φύσεως ἢ τὸ τελείως σύμ-μετρον. εἴδη δὲ εἶναι τοῦ καλοῦ τέτταρα, δί-καιον, ἀνδρεῖον, κόσμιον, ἐπιστημονικόν· ἐν γὰρ τοῖσδε τὰς καλὰς πράξεις συντελεῖσθαι. ... ἑτέρως δὲ τὸ εὖ πεφυκὸς πρὸς τὸ ἴδιον ἔργον· ἄλλως δὲ τὸ ἐπικοσμοῦν, ὅταν λέγω-μεν μόνον τὸν σοφὸν ἀγαθὸν καὶ καλὸν εἶναι.

14. 그들이 완벽하게 선한 것을 아름다운 것으로 특징짓는 이유는 그것이 자연이 요하는 모든 "인자들"을 완벽하게 갖추고 있기 때문이거나 완벽한 비례를 갖추고 있기 때문이다. 아름다운 것에는 네 종류가 있는데 그것은 올바른 것, 용기 있는 것, 질서 잡힌 것 그리고 현명한 것이다. 훌륭한 행위가 완수되는 것은 바로 이런 형식들 아래에서이다…다른 의미에서는 그것이 어떤 사람의 적절한 기능에 잘 맞는다는 것을 의미하지만 또다른 의미에서 아름다운 것은, 우리가 현명한 사람에 대해 그가 혼자서도 아름답고 선하다고 말할 때와 같이 어떤 사물에 새로운 우아미를 부여하는 것이다.

CICERO, Orator 21, 70.

키케로, Orator 21, 70. 데코룸

15. Ut enim in vita, sic in oratione nihil est difficilius quam quid deceat videre. Πρέπον appellant hoc Graeci; nos dicamus sane de-corum. De quo praeclare et multa praecipiuntur et res est cognitione dignissima; huius igno-ratione non modo in vita, sed saepissime et in poëmatis et in oratione peccatur.

15. 인생에서와 마찬가지로 변론술에서도 적합한 것을 발견하는 것보다 더 어려운 것은 없다. 그리스인들은 그것을 "프레폰"이라 했고, 우리는 그것을 "데코룸"이라 한다. 이것에 관해서는 수많은 탁월한 규칙들이 있으며 그 모두가 연구할 만하다. 우리에게 이 지식이 없다면 시 및 변론술에서와 마찬가지로 인생에서도 길을 잃게 된다.

DIOGENES THE BABYLONIAN
(v. Arnim, frg. 24).

바빌로니아인 디오게네스(v. Arnim, frg. 24).

16. 적합함이란…주제에 맞는 양식이다.

16. πρέπον ... ἐστὶ λέξις οἰκεία τῷ πράγ-ματι.

PLUTARCH, De aud. poët. 18d.

플루타르코스, De aud. poet. 18d.

οὐ γάρ ἐστι ταὐτὸ τὸ καλόν τι καὶ καλῶς τι μιμεῖσθαι· καλῶς γάρ ἐστι τὸ πρεπόντως καὶ οἰκείως, οἰκεῖα δὲ καὶ πρέποντα τοῖς αἰσχροῖς τὰ αἰσχρά.

아름다운 어떤 것을 모방하는 것과 어떤 것을 아름답게 모방하는 것은 전혀 다르다. "아름답게"라는 것은 "잘 맞게 그리고 적합하게"를 뜻하므로 추한 것들은 추한 사람에게 "잘 맞고 적합한" 것이다.

CHRYSIPPUS (Alexander of Aphr., De fato 37, Bruns 210).

17. τὰ μὲν καλὰ ἐπαινετά.

크뤼시푸스(Alexander of Aphr, De fato 37, Bruns 210). 미에 대한 찬양

17. 아름다운 것은 찬양할 만한 가치가 있다.

MARCUS AURELIUS,
Ad se ipsum IV 20.

17a. πᾶν τὸ καὶ ὁπωσοῦν καλόν ἐστι καὶ ἐφ' ἑαυτὸ καταλήγει οὐκ ἔχον μέρος ἑαυτοῦ τὸν ἔπαινον· οὔτε γοῦν χεῖρον ἢ κρεῖττον γίνεται τὸ ἐπαινούμενον. τοῦτό φημι καὶ ἐπὶ τῶν κοινότερον καλῶν λεγομένων, οἷον ἐπὶ τῶν ὑλικῶν καὶ ἐπὶ τῶν τεχνικῶν κατασκευασμάτων· τό γε δὴ ὄντως καλὸν τίνος χρείαν ἔχει; οὐ μᾶλλον ἢ νόμος, οὐ μᾶλλον ἢ ἀλήθεια, οὐ μᾶλλον ἢ εὔνοια ἢ αἰδώς.

마르쿠스 아우렐리우스, Ad se ipsum IV 20.

17a. 지혜롭거나 아름답거나 고귀한 것, 그 무엇이든 그것의 아름다움은 그 자체에서 비롯되고, 그 자체와 더불어 그 아름다움도 끝난다. 칭찬이 그 자체를 이루는 데 어떤 부분도 되지 못한다. 칭찬은 그 대상을 더 못하게 혹은 더 낫게 만들지 못하기 때문이다. 이것은 이상적인 것 못지않게 보다 일반적인 형식의 미-예를 들면 물질적인 대상 및 예술작품들-에도 마찬가지다. 진정한 아름다움은 법률, 진리 혹은 친절한, 자기존중 이외에 아무 것도 더 추가되기를 요구하지 않는다.

CICERO (on Zeno), Acad. Post. I 11, 40.

18. [Zeno] de sensibus ipsis quaedam dixit nova, quos iunctos esse censuit e quadam quasi impulsione oblata extrinsecus, quam ille φαντασίαν, nos visum appellemus licet. ...Visis non omnibus adiungebat fidem.

키케로(제논에 관하여), Acad. Post. I 11, 40. 환타지아

18. 그는 감각 자체에 관해 몇 가지 새로운 의견을 내놓았는데, 그는 그것을 외부로부터 받는 영향들의 결합이라고 주장했다(그것을 그는 "환타지아"라고 칭했고 우리는 어떤 표상이라 할 수 있겠다…). 그는 표상이라고 해서 모두 다 믿을 만하지는 않다고 주장했다.

ZENO (Schol. ad Dionys. Thracis Gramm. Bekk. Anecd. Gr. p. 663, 16).

19. ὡς δηλοῖ καὶ ὁ Ζήνων λέγων «τέχνη ἐστὶν ἕξις ὁδοποιητική», τουτέστι δι' ὁδοῦ καὶ μεθόδου ποιοῦσά τι.

제논(Scho. ad Dionys. Thracis Gramm. Bekk. anecd. Gr. p. 663, 16). 예술의 규정

19. 제논도 다음과 같이 규정함으로써 이것을 지적한다: "예술은 길을 제시하는 능력이다." 이 말은 예술이 확실한 길을 따라서, 그리고 어떤 방법의 도움으로 그 작품을 창조한다는 뜻이다.

CLEANTHES (Quintilian, Inst. Or. II 17, 41).

20. Ut Cleanthes voluit, ars est potestas viam, id est ordinem, efficiens.

클레안테스(퀸틸리아누스, Inst. Or. II 17, 41).

20. 클레안테스가 주장했듯이, 예술은 어떤 과정 즉 방법에 의해서 그 효과를 이루어내는 힘이다.

CHRYSIPPUS (Sextus Emp., Adv. mathem. VII 372).

21. τέχνη σύστημα γὰρ ἦν καὶ ἄθροισμα καταλήψεων.

크뤼시푸스(섹스투스 엠피리쿠스., Adv. mathem, VII 372).

21. [크뤼시푸스에 의하면] 예술은 의견의 집단 이자 집합체이다.

ZENO (Olympiodor, In Plat. Gorg. p. 53. Jahn 239 sq.).

22. Ζήνων δέ φησιν ὅτι τέχνη ἐστὶ σύστημα ἐκ καταλήψεων συγγεγυμνασμένων πρός τι τέλος εὔχρηστον τῶν τῷ βίῳ.

제논(Olympiodor, In Plat. Gorg. p. 53. Jahn 239 sq.).

22. 제논은 예술이 경험에 의해 단련되고 삶에서 유용한 목적에 이바지하는 의견의 집단이라고 한다.

SENECA, Epistulae ad Lucilium 29, 3.

22a. Non est ars quae ad effectum casu venit.

세네카, Epistulate ad Lucilium 29, 3.

22a. 우연히 나오는 작품은 진정한 예술이 아니 다.

POSIDONIUS (Seneca, Epist. 88, 21).

23. Quatuor ait esse artium Posidonius genera: sunt volgares et sordidae, sunt ludicrae, sunt pueriles, sunt liberales: volgares opificum, quae manu constant et ad instruendam vitam occupatae sunt, in quibus nulla decoris, nulla honesti simulatio est. Ludicrae sunt, quae ad voluptatem oculorum atque aurium tendunt... Pueriles sunt et aliquid habentes liberalibus simile hae artes, quas ἐγκυκλίους Graeci, nostri has liberales vocant. Solae autem liberales sunt, imo, ut dicam verius, liberae, quibus curae virtus est.

포시도니우스(세네카, Epist. 88, 21). 예술들의 구분

23. 포시도니우스는 네 종류의 예술이 있다고 말한다. 보수를 바라는 예술·무대예술·학생예술·자유예술이 그것들이다. 보수를 바라는 예술은 생활의 요구에 맞고 어떤 미학적이나 도덕적인 이상을 제시하는 척하지 않는 기술공의 수공예다. 무대 예술은 눈과 귀의 기분전환을 목표로 삼는 예술이다. 학생예술은(정말로 자유로운 예술과는 다르게) 그리스인들이 에그퀴클리우스 (egkuklious) ― "encyclic (동문통달)" ― 라 부르는 것이며 우리 시대에는 "자유" 예술이라 부르는 것이다. 그러나 오로지 자유예술 혹은 더 참되게 말하자면, 자유의 예술은 덕에 관여하는 예술들이다.

STOICS (Philodemus, De poëm. V, Jensen, 132).

24. οἱ φήσαντες πόημα καλὸν εἶναι τὸ σοφὴν διάνοιαν περιέχον.

스토아 학파(필로데무스, De poem, V, Jensen, 132). 시의 미는 그 내용에 달려 있다

24. 현명한 생각을 담고 있는 시는 아름답다고 말한 사람들.

CLEANTHES (Seneca, Epist. 108, 10).

25. Nam, ut dicebat Cleanthes, quemadmodum spiritus noster clariorem sonum reddit, cum illum tuba per longi canalis angustias tractum patentiore novissimo exitu effudit, sic sensus nostros clariores carminis arta necessitas efficit.

클레안테스(세네카, Eppist. 108, 10).

시에서 형식의 역할

25. 사실, 클레안테스의 "직유"를 사용하자면, 우리의 호흡이 트럼펫의 길고 좁은 관을 통해 종 모양의 입구로 나올 때 더 맑은 음색을 내듯이, 우리의 의미도 시형식의 좁은 한계에 의해 더 분명하게 된다.

CLEANTHES (Philodemus, De musica, col. 28, 1, Kemke, 79).

26. εἰ μ[ὴ τὸ π]αρὰ Κλεάν[θ]ει λέγειν [τάχ]α θελήσουσ[ι]ν, ὅς φησιν ἀμείνο[νά] τε εἶναι τὰ ποιητικὰ καὶ μ[ουσ]ικὰ παραδείγματα καὶ, τοῦ [λόγ]ου τοῦ τῆς φιλοσοφίας ἱκανῶ[ς] μὲν ἐξαγ[γ]έλλειν δυναμένου τὰ θε[ῖ]α καὶ ἀ[ν]θ[ρ]ώ[πινα], μὴ ἔχον[τ]ος δὲ ψειλοῦ τῶν θείων μεγεθῶν λέξεις οἰκείας, τὰ μέτρ[α] καὶ τὰ μέλη καὶ τοὺς ῥυθμοὺς ὡς μάλιστα προσικνεῖσθαι πρὸς τὴν ἀλήθειαν τῆς τῶν θείων θ[ε]ωρίας.

클레안테스(필로데무스, De musica, col. 28, 1, Kemke, 70). 시와 철학

26. 클레안테스는 시적 형식과 음악적 형식이 더 낫다고 말한다. 즉 철학 논문이 신적인 일과 인간적인 일을 잘 표현하는 것은 사실이지만, 신적 위대성을 표현할 적절한 언어는 결여하고 있다. 이 때문에 멜로디와 리듬이 신적인 일에 관한 진리에 도달하기에는 비교할 수 없을 정도로 더 낫다.

CHRYSIPPUS (Diocles Magnes. in Laërt. Diog., VII 51).

27. ἔτι τῶν φαντασιῶν... αἱ μέν εἰσι τεχνικαί, αἱ δὲ ἄτεχνοι· ἄλλως γοῦν θεωρεῖται ὑπὸ τεχνίτου εἰκὼν καὶ ἄλλως ὑπὸ ἀτέχνου.

크뤼시푸스(디오클레스 마그네스 in Laert. Diog., VII 51). 전문가의 판단과 문외한의 판단

27. 예술에 대한 지식에 근거를 둔 상상도 있고 그렇지 않은 것도 있다. 또 예술가는 예술에 대해 무지한 사람과는 다르게 그림을 본다.

STOICS (Clement of Alex., Strom. V 3, 17, 655 P.).

οὐ γάρ πλῆθος ἔχει συνετὴν κρίσιν, [οὔτε δικαίαν οὔτε καλήν, ὀλίγοις δὲ παρ' ἀνδράσι [τοῦτό κεν εὕροις.

스토아 학파(알렉산드리아의 클레멘트, Strom V 3, 17, 655 P.).

군중은 현명하거나 아름다운 판단을 내릴 수가 없다. 극히 소수만이 그런 판단을 내릴 수 있다.

CICERO, Tusc. disp. II, 11, 27.

28. Sed videsne, poëtae quid mali adferant? Lamentantis inducunt fortissimos viros, molliunt animos nostros, ita sunt deinde dulces, ut non legantur modo, sed etiam ediscantur. Sic ad malam domesticam disciplinam

키케로, 투스쿨란 논쟁. II, 11, 27. 시에 대한 비판

28. 그런데 그대는 시인들이 행하는 해악을 아는가? 그들은 용감한 사람들을 울고 있는 모습으로 재현하고, 우리 영혼의 원기를 빼앗으며, 이것 이외에도 그들은 읽었을 뿐 아니라 가슴으로 배운

vitamque umbratilem et delicatam cum accesserunt etiam poëtae, nervos omnis virtutis elidunt. Recte igitur a Platone eiciuntur ex ea civitate, quam finxit ille, cum optimos mores et optimum rei publicae statum exquireret.

주술로써 해악을 행한다. 그러므로 시인들의 영향이 나쁜 가정교육 및 사내답지 못한 은둔의 그늘 속에서 지낸 삶 등과 결합되면, 남자다움의 강함은 완전히 약화된다. 플라톤이 최고의 도덕과 공동체를 위한 최선의 여건을 찾고자 노력하면서 시인들을 자신의 이상국가에서 쫓아내려고 한 것은 옳았다.

CHRYSIPPUS (Chalcidius, Ad Timaeum 167).

크뤼시푸스(Chalcidius, Ad Timaeum 167).

Pictores quoque et fictores, nonne rapiunt animos ad suavitatem ab industria?

예술에 대한 비판

화가와 조각가도 사람의 마음을 산업에서 즐거움으로 돌려놓지 못하는가?

SENECA, Epist. 88, 18.

세네카, Epist. 88, 18.

29. In illo feras me necesse est non per praescriptum euntem: non enim adducor, ut in numerum liberalium artium pictores recipiam, non magis quam statuarios aut marmorarios aut ceteros luxuriae ministros.

29. 이제 내가 관례를 져버린 것을 그대가 용서해야만 하는 요점을 따라가보자. 사실은 내가 조각가, 대리석 석공 및 다른 사치스러움의 종들 이상으로 화가들이 자유의 성취구역으로 들어오는 것을 단호히 거절한다는 것이다.

DIOGENES THE BABYLONIAN
(Philodemus, De musica, Kemke 11).

바빌로니아인 디오게네스(필로데무스, De musica, Kemke 11). 교육받은 인상들

30. συνωμολογηκέναι δ' αὐτῷ, τὰ μὲν αὐτοφυοῦς αἰσθήσεως δεῖσθαι, τὰ δ' ἐπιστημονικῆς, τὰ θερμὰ μὲν καὶ τὰ ψυχρὰ τῆς αὐτοφυοῦς, τὸ δ' ἡρμοσμένον καὶ ἀνάρμοστον τῆς ἐπιστημονικῆς· ἑτέραν δὲ τῇ τοιαύτῃ συνεζευγμένην καὶ παρακολουθοῦσαν ὡς ἐπὶ τὸ πολύ, δι' ἧς δεχόμεθα τὴν παρεπομένην ἑκάστῳ τῶν αἰσθητῶν ἡδονήν τε καὶ λύπην, οὖσαν οὐ πᾶσι τὴν αὐτήν. οὐ γὰρ ἂν ἀναμειχθῶσιν δύο αἰσθήσεις, περὶ μὲν τὸ ὑποκείμενον συμφωνεῖν οἷον ὅτι ... ἠγον ἢ αὐστηρόν, περὶ δὲ τὴν παρεπομένην ἡδονήν τε καὶ λύπην διαφωνεῖν ἐναργῶς.

30. 타고난 감수성에 의존하는 지각도 있고, 교육받은 감수성에 의존하는 지각도 있다. 차가움과 따뜻함에 대한 지각은 전자에, 조화와 부조화에 대한 지각은 후자에 의존한다. 교육받은 감수성들은 타고난 감수성과 연관되어 있으며 보통 함께 동반된다. 이것은 즐거움이 되기도 하고 각 인상과 연관된 고통이 되기도 하지만 각각의 경우가 모두 같은 정도로 되는 것은 아니다. 왜냐하면 인상의 두 가지 유형이 혼합될 때 거기에는 특정 대상이 쓴지 혹은 날카로운지에 대한 일치가 있지만 동반되는 즐거움이나 고통에는 명백한 차이가 생기기 때문이다.

6. 키케로와 절충주의자들의 미학
THE AESTHETICS OF CICERO AND THE ECLECTICS

ECLECTICISM

1 **절충주의**　원래 철학의 학파들은 서로 적대적인 입장들을 취하지만 BC 2
세기 말로 향하면서, 특히 BC 1세기에는 아테네와 로마에서 그런 입장들을
이해하려는 시도들이 이루어졌다. 독자적으로 떠올랐던 파나에티우스와 포
시도니우스 하의 스토아 학파는 비타협적인 태도를 버리고 페리파토스 학파
에 가까이 다가갔으며 플라톤 학파에는 더더욱 가까이 접근했다. "플라톤화
한 스토아"가 된 것이다. 라릿사의 필론 및 아스칼론의 안티오쿠스의 지도
하에 플라톤의 아카데미아는 플라톤과 아리스토텔레스간의 일치를 확인함
으로써 절충주의로 한층 더 결정적인 움직임을 보였다. 그러한 경향은 유익
한 것으로 드러났다.

　　플라톤, 아리스토텔레스, 스토아 학파의 세 이론들은 결합하여 절충
주의 미학을 형성하였는데, 퀸틸리아누스가 정립한 바대로 그 중심강령은
모든 것들 중에서 가장 최선의 것을 선택한다는 것(*eligere ex omnibus optima*)
이었다. 절충주의 미학은 키케로의 위대한 권위에 힘입어 넓은 영향력을
행사했으며 후기 헬레니즘과 고전 로마의 전형적인 사상이 되었다. 절충주
의 학파 이외에는 회의주의자들과 에피쿠로스 학파가 남아 있었을 뿐이다.

2 키케로 M. 툴리우스 키케로(106-43 BC)[주12]는 청년시절 철학을 공부하고 실천한 후 정치가 및 대표적인 변론가로서 적극적인 삶을 영위했으며 그의 생애가 끝날 무렵 다시 철학으로 돌아왔다. 그의 주요 철학적 저술들은 그의 생애 중 마지막 3년 동안 나온 것이다. 그의 저술들 중 어느 것도 전적으로 미학만을 다룬 것은 없으나 저술들 모두가 미학이라는 주제에 대한 수많은 관찰들을 담고 있었다. 이것은 특히 『아카데미카 *Academica*』, 『투스쿨라나움 논총 *Tusculanae Disputationes*』, 『의무론 *De officiis*』, 『변론가에 대하여 *De oratore*』, 『변론가 *Orator*』 등의 경우 사실이다.

그는 "정치가이자 동시에 가장 교육을 많이 받은 사람이었고 로마에서 가장 탁월한 문장가이자 가장 능력 있는 저술가였다." 그가 절충주의자가 될 수밖에 없었던 충분한 이유들이 있었다. 아테네와 로도스에서 공부하면서 그는 에피쿠로스 학파뿐 아니라 절충주의 학자인 필론과 안티오쿠스, 융통성 있는 스토아주의자 포시도니우스의 강의를 들었다. 그는 스스로 아카데미의 후원자로 자처했지만 스토아주의의 여러 요소들에도 물들어 있었다. 그는 그리스 교육을 받은 로마인이었다. 그는 또 사상가이자 예술가로서 미학에 대한 포괄적인 연구를 수행할 수 있는 탁월한 지위에 있었다. 그는 연설가이자 문필가로서 자연스럽게 언어예술에 주안점을 두었다. 그의 새로운 미학적 사고들은 저서들이 분실된 저술가들로부터 빌어온 것인지도 모른다. 어찌되었든 간에 이전의 어떤 저술들에서도 그것들을 찾

주12 G. C. Finke, "Cicero's *De ortaore* and Horace's *Ars ppetica*", *University of Wisconsin Studies in Language and Literature*(1927). K. Svoboda, "Les idées esthétiques de Cicéron", *Acta Sessionis Ciceronianae*(Warsaw, 1960).

을 수가 없다. 그 새로운 사상들은 놀랍게도 근대 미학에 근접한 것들이었다. 그래서 키케로의 저술들은 미학사가에게 두 가지 유형의 자료를 제공한다. 한편으로는 고대 말에 존재하게 된 절충주의 미학에 대한 그림을 그릴 수 있게 도와주는 것이며, 다른 한편으로는 당시 전면에 등장한 새로운 사상들을 보여주는 것이다. 키케로의 절충주의 미학은 고전 시대의 옛 사상들을 요약한 것이지만 그의 새로운 사상들은 새로운 시대를 열었다.

BEAUTY

3 미 A 주된 미학적 문제들이 절충주의 철학자들에게는 아무런 어려움도 되지 않았다. 연관된 철학의 학파들이 이 점에서 일치했기 때문이었다. 미를 규정하는 문제에 관해서는 모든 학파들이 미가 질서와 척도, 부분들의 적합한 배열에 달려 있다는 데 동의했다. 키케로는 미를 질서(*ordo*) 및 부분들의 일치(*convenientia partium*)로 기술함으로써 그들을 따랐다. 그러나 그는 미가 "외모에 의해 영향을 주고(*sua specie commvet*)", "눈을 자극하며(*movet oculos*)", 아름다운 "모습(*aspectus*)"에 달려 있다고 말함으로써 이미 새로운 관점을 취한 셈이었다. 그는 미를 외모 및 모습과 연관지어서 전통적인 미개념보다 더 좁은 감각적 미개념을 생각했던 것이다.

지성적인 미와 감각적인 미의 유사성에도 불구하고 키케로는 그 둘을 분리시키는 차이점을 주장했다.[1] 말하자면, 지성미는 성격·관습·행동의 미이지만, 감각미는 매우 다른 것으로서 외모의 미이다. 지성미는 도덕적이면서 미학적인 개념이지만, 감각미는 순전히 미학적인 개념이다. 그는 도덕적 미의 기본 특징이 적합하다는 것이라 여겼으며 그것을 **데코룸**이라 칭했다. 그는 도덕적 미는 "알맞은 것(*quod decet*)"으로서 규정했으나, 감각적이고 미학적인 미는 "눈을 자극하는(*movet oculos*)" 것으로 규정했다.[2]

B 키케로는 또 미가 유용성과 목적에 달려 있으며 가장 유용한 대상들은 가장 큰 위엄과 아름다움을 가진다고 하는 소크라테스적 견해를 유지했다.[3] 그는 이것을 예술뿐 아니라 자연에도 적용시켰다. 동물이나 식물들은 그것들을 살아 있게 유지시켜주는 속성들을 가지고 있는 동시에 아름답다는 것이다. 건축물도 마찬가지로 필요에 의해서 세워진 것들은 유용성이 있는 만큼 훌륭하다는 것이다. 그러나 유용한 것이 모두 아름답기는 하나, 그 반대는 그렇지 않다. 왜냐하면 그것의 미가 유용성과 아무런 공통성이 없으면서 공작새나 비둘기의 깃털처럼 순전히 장식(ornatus)인 것들도 있기 때문이다.

그러므로 미는 여러 가지 방법으로 나뉘어질 수 있다―자연의 미와 예술의 미, **풀크리투도**와 **데코룸**, 미학적 미와 도덕적 미, 유용한 미와 장식적인 미 등등.

C 이 세 가지 분류에다 키케로는 플라톤의 사상을 토대로 한 제4의 분류를 첨가했다. 두 가지 유형의 미를 구별한 것인데 그것은 **디그니타스**(dignitas; dignity)와 **베누스타스**(venustas; good looks)다.[4] 키케로는 첫 번째 것을 "남성적", 두 번째 것을 "여성적"이라 칭했다. **디그니타스**에는 **그라비타스**(gravitas; gravity)라는 용어를 덧붙여 썼고, **베누스타스**에는 **스와비타스**(suavitas; sweetness)라는 용어를 덧붙였다. **베누스타스**는 그리스어 **카리스**(charis; charm)에 해당하는 용어였다. 이것은 지나치게 광범위한 미개념을 차별화하기 위해 한번 더 시도해본 것이었다.

D 플라톤 학파, 페리파토스 학파, 스토아 학파 모두가 미는 일정한 대상의 객관적인 속성이라는 데 동의했으므로 이 견해가 절충주의 미학으로 들어오는 것은 자연스러운 일이었다. 키케로는 우리가 미를 그 자체로(per se nobis placet) 찬미하며,[5] 미는 그 본성 및 형태로써 우리의 마음을 움직이

고, 미는 그 자체로 인식되고 칭찬받을 가치가 있다고 썼다.

이 명제는 두 가지를 함축하고 있다. 첫째, 미는 마음의 태도와는 무관하다는 것이다. 그러므로 그것은 에피쿠로스 학파의 주관주의 미학과는 반대된다. 헬레니즘 미학의 적대적인 양 진영이 여기에서 서로 맞닥뜨리게 되는 것이다. 그러나 둘째, 미는 그 자체로 찬미된다는 명제는 일정한 사물들은 그 유용성과는 무관하게 아름답고 가치 있다는 것을 의미하는 것이다 (*detracta omni utilitate··· iure laudari potest*).[6] 이것은 일부 사물의 미가 그 유용성과 일치할 수도 있다는 사실과 모순되지는 않는다.

ART

4 예술 절충주의 철학에서는 예술개념을 규정하는 것도 쉬웠다. 왜냐하면 미개념 이상으로 학파들간에 의견의 일치가 이루어졌기 때문이다. 키케로가 예술을 "사람들이 손으로 만든 모든 것(*in faciendo, agendo, moliendo*)"이라 했을 때, 그는 단지 전통적인 정의의 한 변이를 제시하고 있는 것뿐이다. 지식이 있는 곳에 예술이 있을 것이라고 썼을 때도 마찬가지였다.[7]

그러나 그는 새로운 관점을 도입했다. 고대인들이 제작 및 제작을 이끄는 지식에도 예술이라는 이름을 부여했던 반면, 키케로는 두 가지 유형의 예술을 구별했다. 즉 사물을 제작하는 예술(예를 들면, 조각)과 사물에 대해 단지 연구하는 예술(예를 들면, 기하학 *rem animo cernunt*)로 나눈 것이다.[8]

키케로는 예술을 분류하는 일에 관심이 있었다. 그는 전통적인 분류를 채택해서 예술을 자유예술과 예속예술[9](그는 후자를 순수하지 못한 *sordidae* 예술로 부르기도 했다)로 나누었다. 그러나 그는 자유예술의 개념을 과격하게 바꾸어버렸다. 신체적 수고를 요하지 않는 예술로서 자유예술을 부정적으로 규정했기 때문이다. 그 대신 그는 자유예술에 요구되는 보다 큰 정신적 수

고(*prudentia maior*) 및 보다 큰 유용성(*non mediocris utilitas*)을 근거로 정의를 내렸다. 이 접근법은 전통적인 분류의 의미를 변경시켰고 건축을 포함한 모든 "순수예술들"을 자유예술로서 분류가능케 했다.

또 하나의 유서 깊은 예술분류법을 채택하면서 키케로는 예술을 생활에 꼭 필요한 예술(*partim ad usum vitae*)과 즐거움을 증진시키는 예술(*partim ad oblectationem*)로 나누었다.[10] 당대에 흔히 통용되던 이 분류에 키케로는 자신의 고유한 분류 한 가지를 추가했다. 이것은 자유 및 모방예술에만 한정되는 제한된 분류였다. 그는 귀의 예술과 눈의 예술, 혹은 다시 말해서 언어로 된 예술과 말이 없는 예술이라는 두 집단을 구별지었다.[11] 첫 번째 집단에는 시·변론술·음악을 포함시켰다. 변론가인 키케로는 변론술을 시보다 더 높은 위치에 놓았는데 그 이유는 변론술이 진리에 이바지하는 반면 시는 허구에 탐닉하기 때문이었다. 또 변론술은 사람들을 설득하려고 하나 시는 단지 사람들이 좋아해주기를 기대할 뿐인 것이다. 그리고 그는 모든 언어예술들을 말이 없는 예술보다 위에 놓았는데, 그 이유는 언어예술이 영혼과 육체 모두를 재현하는 반면, 말이 없는 예술은 육체만을 재현한다는 이유 때문이었다.

5 물려받은 사상과 새로운 사상 미와 예술에 대한 키케로의 기본개념들은 일반적인 그리스의 전통과 일치하고 있었지만, 그의 다른 미학적 견해들은 스토아주의, 특히 파타에티우스와 포시도니우스의 "중도파"와 더 밀접한 연관을 맺고 있었다. 그것들은 플라톤 및 아리스토텔레스와도 쉽게 조화를 이룰 수 있었을 것이다.

A 키케로는 세계가 너무나 아름다워서 더이상 아름다운 것을 상상할

수가 없을 정도라고 생각했다.[12] 미는 예술과 자연 모두에서 발견될 수 있다. 예술뿐 아니라 자연에서도 일정한 형태와 색채들은 오직 미와 장식(*ornatus*)에만 이바지한다.

B 예술과 자연의 관계에 대한 그의 견해는 인간들에 의해 제작된 예술작품이 자연의 작품만큼 뛰어날 수는 없지만,[13] 자연의 아름다움들 속에서 선별하여 점차적으로 개선되어질 수 있다는 것이었다.[14]

C 예술의 조건에 관해서는 예술은 규정상 규칙의 문제인 동시에 자유로운 충동(*liber motus*)의 문제이기도 하다고 생각했다.[15] 예술은 재능뿐 아니라 기술도 필요로 한다. 예술은 이성에 의해 인도되지만 그 위대성은 영감(*adflatus*)에 힘입고 있는 것이다.[16]

키케로는 예전의 개념들을 취해서 가다듬고, 보다 정밀을 기했다. 그는 미와 유용성, 위엄 있는 미와 매력, 예술과 기술, 언어예술과 시각예술 등을 구별지었다. 더구나 그의 미학적 사고들은 여기에만 국한되지 않았다. 그는 더 많은 독창적인 사고를 가지고 있었는데, 특히 창조적 과정과 미적 경험에 있어서 더욱 그랬다.

IDEAS IN THE ARTIST'S MIND

6 <u>예술가의 마음속에 있는 이데아들</u>　모든 고대 미학자들은 예술에서의 모방에 관하여 의견을 표명해야만 했는데, 키케로 역시 **이미타티오**(*imitatio*)에 관해 말한 바 있다. 그는 그 주제에 관해서 다음과 같은 독특한 문장을 썼다: 진리가 모방을 정복한다는 데는 의심의 여지가 없다(*sine dubio ··· vincit imitationem veritas*).[17] 그러므로 모방은 그에게 있어 진리와 다를 뿐만 아니라 어떤 면에서는 진리와 대립되기까지 한다. 키케로의 이 문장은 고대인들이 모방을 실재의 충실한 모사로서가 아니라 실재의 자유로운 재현으로

서 간주했음을 다시 한번 보여준다. 키케로는 또 예술가들 중 가장 전형적인 모방자들이 변론가들이며 변론가들은 사물이 아니라 인물의 성격만을 모방할 수 있다고 썼다.

키케로는 만약 예술에 진리만 담겨 있다면 예술은 불필요할 것이라고 했다. 그는 아리스토텔레스를 쫓아서 시의 허구성을 강조했다.

시나 연극 등과 같이 그렇게 비실재적인 것이 또 있을까?[18]

예술가가 만약 현실에서 본 것을 재현한다면 선별적 토대 위에서 그렇게 하는 것이다. 더구나 예술가는 이 세계뿐 아니라 자신의 내부로부터 자기만의 형식을 이끌어낸다. 작품을 만들 때 그는 눈앞에서 보는 것과 닮게 하기도 하지만 마음속에 있는 이데아와 닮게 만들기도 한다.[19] 피디아스가 제우스를 조각했을 때 그는 필시 자신의 마음속에 떠오른(*ipsius in mente*) 미의 모델(*species pulchristudinis*)에 의해 인도되었음이 분명하다.

예술에는 현실의 요소들이 있지만 그 외에 이상적 요소들도 있다. 예술은 외적 패턴을 가지지만 예술가의 마음속에 있는 내적 패턴도 있다. 플라톤은 외적 패턴과 예술작품간의 유사성을 주로 주목했다. 아리스토텔레스는 오히려 그 둘간의 차이를 주목했다. 키케로는 예술 속의 무엇이 예술가의 마음에서 유래된 것인지를 강조했다. 이렇게 함으로써 그는 신세대를 대변한 것이다.

예술가의 마음속에 있는 형상들을 키케로는 "이데아"라 불렀다. 그는 물론 이데아의 이론 및 그 용어 자체를 플라톤(그가 그랬듯이, "가장 위대한 저술가이자 스승")과 플라톤의 아카데미아, 그리고 그의 스승 안티오쿠스에게서 빌어왔다. 그러나 플라톤의 이론을 미학의 요구에 따라 채택하면서 그는 그

것을 과격하게 변경시켜버렸다. 플라톤에게 있어 "이데아"는 추상적인 정신적 형상인 데 반해, 키케로에게 있어서는 구체적인 지각가능한 형식이었던 것이다. 결국 구체적인 영상들을 이용하는 예술을 이해하는 데 있어서 추상적 이데아는 별로 가치가 없었다. 그러므로 플라톤도 자신의 예술이론에서 이데아를 적용하지 않았다. 그는 이데아 개념을 예술이론이 아닌 존재의 이론에 적용시켰다. 이데아주의의 창시자는 예술을 이해하는 데 있어 이상주의자가 아니었다. 그는 인간이 학문적 지식과 도덕적 행동에서는 이데아의 인도를 받지만 예술에서는 그렇지 않다고 주장했다. 예술은 이데아가 아니라 실재하는 대상들을 모델로 삼는다는 것이다. 한편, 키케로의 구체적인 이데아들은 예술적 이론에서 적용될 수 있었다. 그것들은 예술의 내적 패턴을 고려함으로써 예술작품의 보다 완전한 해설을 위해 예술적 창조에 대한 새로운 이해를 위한 토대를 제공해주었다. 플라톤이 예술가의 태도를 모방적·수동적으로 생각했다면, 키케로는 예술가의 태도에서 적극적 요소를 주목했던 것이다.

THE AESTHETIC SENSE

7 미적 감각 키케로는 예술 창조자들뿐 아니라 예술의 수용자들에게서도, 예술의 심리학에서 뿐 아니라 감상자의 심리학에서도 적극적 요소를 주목했다. 그는 인간에게는 미와 예술에 대한 특별한 감각(*sensus*)이 있다고 말함으로써 이것을 표명했다.[20] 인간은 이 감각에 의해서 예술을 이해하고 평가하며 예술에서 적절한 것과 잘못된 것(*recta et prava dijudicare*)을 결정할 수 있다는 것이다.[21] 이 견해에는 새로운 사고가 담겨 있다. 즉 인간이 예술과 미를 평가할 능력을 가지고 있다는 것[21]과 이것이 하나의 독립된 능력으로 일종의 타고난 감각이라는 것이다.[22]

미적 경험이 타고난 "감각"을 근거로 한다는 이 견해는 예술적 창조가 마찬가지로 타고난 미의 "이데아"를 근거로 한다는 견해에서 추론된 것이다. 두 견해 모두 예술적 창조와 미적 경험에서 수동성이라는 요소를 제거해버리고, 두 견해의 장단점과 더불어 "예술적 감각" 및 "미감"에 대한 근대의 이론들을 예감하게 하는 것이다.

키케로는 그 이전의 수많은 저술가들처럼 미를 인지하고 예술을 평가할 수 있는 능력을 전적으로 인간에게 돌렸다. 인간이 모든 생물체들 가운데 유일하게 "미·매력·조화를 지각한다"는 것이다. 그러나 키케로는 인간이 세계를 보고 모방하려는 목적을 위해 태어났다고(*homo ortus est ad mundum contemplandum et imitandum*) 말함으로써 한층 더 나아갔다.[23] 키케로 이전에는 아마도 아리스토텔레스만이 이 의견을 인정했을 것이다.

IN PRAISE OF HUMAN EYES, EARS AND HANDS

8 인간의 눈, 귀, 손에 대한 찬미 키케로는 미학적 능력을 인간 존재에게만 부여했는데, 우매한 대중(*vulgus imperitorum*)까지도 거기에 포함시켰다. 예술을 가능하게 하는 이런 능력들은 다양하다. 거기에는 영혼과 육체의 능력, 정신과 감각의 능력도 포함되어 있다. 고대에 일반적으로 그러했듯이, 키케로는 인간의 정신을 찬양했을 뿐 아니라 눈과 귀도 찬양했다.[24] 눈은 색채와 형태의 조화 및 미를 판단한다. 눈도 노래와 악기들이 내는 다양한 음정과 양식들을 파악하므로 놀라운 능력을 갖고 있음이 분명하다. 키케로는 더 나아가서 "그림 그리고, 모양을 잡고, 조각하고, 리라 및 피리의 음계를 끌어내는" 기술을 가진 인간의 손을 찬양하기도 했다.[25] 우리가 "도시·성벽·집·신전들"을 소유하게 된 것은 "손" 덕분이라는 것이다.

9 다원주의 다원주의는 키케로의 예술이론이 지닌 특징 중의 하나였다. 예술에는 거의 무한에 가까운 형태들이 있고 그 형태들은 각기 나름대로 찬양받을 만한 것들임을 그는 알고 있었다. "그토록 다양한 자연의 사물들이 동일한 지각대상에 의해 예술로 형성될 수는 없다."[26-27] 뮈론, 폴리클레이토스, 뤼시푸스 그들 모두가 다른 방식으로 조각했다. 그들의 재능은 서로 다르지만, 그들 중의 누구라도 실제의 그가 아닌 다른 사람이 되어주기를 바라는 사람은 없을 것이다. 제욱시스, 아그라오폰, 아펠레스는 서로 그림 그리는 방식이 달랐지만 그들 중 누구도 잘못한 사람은 없다.

근대에 와서는 평범하게 된 이 다원적인 견해가 자리를 잡기까지는 오랜 시간이 걸렸다. 고대 시대에는 모든 예술가, 모든 예술, 모든 미에 공통적으로 적용될 만한 단일한 원리를 찾으려는 경향이 있었다. 이것은 특히 피타고라스 학파와 플라톤에게서 유래된 고대 미학의 주된 노선의 경우 사실이다. 그것은 소피스트들에게서 회의주의자들로 진행된 상대주의적 견해와는 대립되었다. 중도적인 다원주의적 접근법은 아리스토텔레스에 와서야 등장했고 키케로에 와서 강화되었다.

10 예술에서 진화적 · 사회적 요인 고대 시대는 예술에 대한 윤리적–형이상학적 접근법이나 순전히 기술적인 접근법을 선호하였다. 심리학적 접근법은 좀더 드물었고, 사회학적 · 역사적 혹은 인식론적 접근법은 더더욱 드물었다. 그런데 이런 다른 관점들이 키케로에게 있어서는 두드러진다.

그는 역사가의 눈으로 예술의 발달과 과정을 보았다. 그는 분산된 형상들이 점차 한데 모여서 하나의 통합된 예술을 만든다고 결론지었다.[28]

그는 사회학자의 눈으로 예술의 환경에 미치는 사회적 조건의 영향을 보았고 인식과 사회적 성공이 예술의 자양분(*bonos alit artes*)이 된다고 썼다.[29]

그는 인식론자의 눈으로 미를 설명하기보다는 미를 파악하는 것이 더 쉽다고(*comprehendi quam explanari*) 보았다.[30] 예를 들면, "아름다운 것은 현실에서가 아니라 생각 속에서만 선한 것과 분리될 수 있다(*cognitatione magis quam re separari*)"고 한 것이 그렇다.[31]

PHILOSOPHERS AND ART THEORISTS

11 철학자들과 예술이론가들 플라톤, 스토아 학파, 페리파토스 학파의 사상에 토대를 둔 키케로의 견해들은 플로티누스 이전 고대 철학적 미학의 마지막 정립이었다. 그때 이후로는 철학적 미학이 아무런 큰 변화를 겪지 않았다. 새로운 사상들은 특정 예술이론, 즉 음악 이론·시학 및 수사학·건축 이론·회화 이론 등에 국한되어 있었다.

그럼에도 불구하고 당시의 예술이론들이 철학의 학파에 속해 있었던 것은 사실이다. 음악의 미학에서 이름을 떨친 사람들 가운데 아리스토크세누스는 페리파토스 학파였고, 헤라클리데스 폰티쿠스는 아카데미의 일원이었으며, 바빌로니아인인 디오게네스는 스토아 학파였고, 필로데무스는 에피쿠로스 학파였다. 시각예술 이론에 기여한 사람들과 시학에 관심을 가졌던 사람들로는, 막시무스(Maximus of Tyre), 플루타르코스(Plutarch of Chaeronea)는 플라톤적인 절충주의자였고 갈레누스는 아리스토텔레스주의자였으며, 파나에티우스와 포시도니우스는 스토아 학파였고, 필로스트라투스는 피타고라스적 특징을 지닌 플라톤주의자였으며, 호라티우스는 에피쿠로스 학파였고, 루키아노는 견유학파이자 에피쿠로스 학파였다.

CICERO, Tusc. disp. IV 13, 30.

1. Sunt enim in corpore praecipua, vale-tudo, pulchritudo, vires, firmitas, velocitas, sunt item in animo... Et ut corporis est quaedam apta figura membrorum cum coloris quadam suavitate eaque dicitur pulchritudo, sic in animo opinionum iudiciorumque aequabilitas et constantia cum firmitate quadam et stabilitate virtutem subsequens aut virtutis vim ipsam continens pulchritudo vocatur.

키케로, 투스쿨라나움 논총. IV 13, 30.

육체적 미와 정신적 미

1. 육체에 대한 가장 큰 축복은 미·힘·건강·활기·민첩함 등이다. 영혼에 대해서도 마찬가지다…육체에서 매력 있는 색채와 결합된 사지의 균형잡힌 형태가 미로 기술되듯이…영혼에서도 미라는 이름은 덕을 계속 따르거나 덕의 진정한 본질을 구성하는 일정불변함 및 안정성과 결합된 신념과 판단의 균형 및 일관성에 주어지는 이름이다.

CICERO, De officiis I 28, 98.

2. Ut enim pulchritudo corporis apta compositione membrorum movet oculos et delectat hoc ipso, quod inter se omnes partes cum quodam lepore consentiunt, sic hoc decorum, quod elucet in vita, movet adpro-bationem eorum, quibuscum vivitur, ordine et constantia et moderatione dictorum omnium atque factorum.

키케로, 의무론 I 28, 98. 풀크리투도와 데코룸

2. 사지에 조화로운 심메트리아를 가진 육체적 미가 모든 부분들이 조화와 우아미 속에 결합되어 있다는 이유에서 관심을 끌고 눈을 즐겁게 하는 것과 같이, 우리의 행위에서 돋보이는 적절함은 말과 행동에 깃든 질서, 일관성 및 자제심 등으로 사람들의 인정을 받는다.

CICERO, De finibus III 5, 18.

3. Iam membrorum, id est partium cor-poris, alia videntur propter eorum usum a natura esse donata, ut manus, crura, pedes, ut ea, quae sunt intus in corpore, quorum utilitas quanta sit, a medicis etiam disputatur, alia autem nullam ob utilitatem quasi ad quen-dam ornatum, ut cauda pavoni, plumae versicolores columbis, viris mammae atque barba.

키케로, 선과 악의 한계에 관하여 III 5, 18.

미와 유용성

3. 사지들 중에서 말하자면, 신체의 여러 부분들 중 일부는 그것들이 우리에게 주는 쓸모 때문에 자연에 의해서 주어진 것 같다. 예를 들면, 손, 다리, 발 그리고 또 내가 그 지나친 유용성을 의사에게 설명받기 위해 내맡기는 신체의 내부 기관들 등이 그렇다. 그러나 공작의 꼬리, 비둘기에게 주어진 갖가지 색깔의 깃털, 남자의 가슴과 수염 등 유용성은 없고 그 자체 장식으로만 존재하는 것들도 있다.

CICERO, De oratore III 45, 179.

Haec tantam habent vim, paulum ut immutata cohaerere non possint, tantam pulchritudinem, ut nulla species ne cogitari quidem possit ornatior. Referte nunc animum ad hominum vel etiam ceterarum animantium formam et figuram. Nullam partem corporis sine aliqua necessitate afficitam totamque formam quasi perfectam reperietis arte, non casu. Quid in arboribus? In quibus non truncus, non rami, non folia sunt denique nisi ad suam retinendam conservandamque naturam, nusquam tamen est ulla pars nisi venusta. Linquamus naturam artesque videamus... Columnae et templa et porticus sustinent; tamen habent non plus utilitatis quam dignitatis.

키케로, 변론가에 대하여 III 45, 179.

사물들의 질서는 만약 거기에 최소한의 변화라도 생긴다면 함께 생명을 유지해나갈 수 없을 정도의 그런 힘을 가지고 있으며, 더 아름다운 자연의 모습은 상상할 수도 없을 정도의 그런 미를 가지고 있다. 그대의 생각을 인간의 형태와 모습, 혹은 다른 동물의 모습으로 돌려보라. 그러면 필요한 용도 없이 만들어진 부분은 하나도 없을 것이며 전체의 모양도 우연에 의한 것은 하나도 없다는 것을 알게 될 것이다. 몸통이나 가지 혹은 잎이 그것들만의 고유한 자연을 유지하고 보존하기 위한 목적 이외에는 형성의 이유가 없는 나무는 어떤가. 그 안에는 아름답지 않은 부분이라고는 없다. 또 자연적 대상에서 눈을 돌려 예술의 대상으로 눈길을 던져보자 … 기둥들은 신전과 주랑을 받쳐주고 있지만 위엄보다 실용성이 더 많지는 않다.

CICERO, De officiis I 36, 130.

4. Cum autem pulchritudinis duo genera sint, quorum in altero venustas sit, in altero dignitas, venustatem muliebrem ducere debemus, dignitatem virilem.

키케로, 의무론 I 36, 130. 미와 위엄

4. 미에는 두 가지 종류가 있다. 첫 번째 종류에서는 사랑스러움이 우세하며, 두 번째 종류에서는 위엄이 우세하다. 이들에 관해서 우리는 사랑스러움은 여성의 속성으로, 위엄은 남성의 속성으로 간주해야 한다.

CICERO, De oratore III 45, 178.

Sed ut in plerisque rebus incredibiliter hoc natura est ipsa fabricata, sic in oratione, ut ea, quae maximam utilitatem in se continerent, plurimum eadem haberent vel dignitatis vel saepe venustatis.

키케로, 변론가에 대하여 III 45, 178.

대부분의 사물에서처럼 언어에서도 자연은 놀랍게 지속되어서 그 안에 가장 큰 유용성을 지닌 것은 가장 큰 위엄이나 최고의 미를 동시에 갖추어야 할 것이다.

CICERO, De officiis II 9, 32.

5. Illud ipsum quod honestum decorumque dicimus, quia per se placet animosque omnium natura et specie sua commovet.

키케로, 의무론 II 9, 32. 객관적인 가치들

5 … 우리가 도덕적 선이나 타당성이라 이름붙이는 바로 그 특질은 그 자체로 우리를 즐겁게 하며

그 내향적 본질과 그 외향적 외모에 의해 우리의
마음을 움직인다….

CICERO, De finibus II 14, 45.

키케로, 선과 악의 한계에 관하여 II 14, 45.

6. Honestum igitur id intellegimus, quod
tale est, ut detracta omni utilitate sine ullis
praemiis fructibusve per se ipsum possit iure
laudari.

6. 도덕적 가치란, 유용성이 전혀 없다 하더라도
어떤 이익이나 보상과는 상관없이 그 자체로 칭
찬받을 수 있는 그런 본성을 가진 것이라고 이해
한다.

CICERO, De oratore II 7, 30.

키케로, 변론가에 대하여 II 7, 30. 예술의 정의

7. Ars enim earum rerum est, quae
sciuntur.

7. 예술은 알려져 있는 사물들과 관계 있다.

CICERO, Academica II 7, 22.

키케로, 아카데미카 II 7, 22. 예술의 유형

8. Artium aliud eius modi genus sit, ut
tantum modo animo rem cernat, aliud, ut
moliatur aliquid et faciat.

8 … 사실들을 정신적으로 상상하기 위한 본질을
지닌 학문의 부류도 있고, 무언가를 하거나 제작
하는 본질을 지닌 학문의 부류도 있다.

CICERO, De officiis I 42, 150–151.

키케로, 의무론 I 42, 150-151.

자유예술과 보통 예술

9. Iam de artificiis et quaestibus, qui
liberales habendi, qui sordidi sint, haec fere
accepimus. Primum improbantur ii quaestus,
qui in odia hominum incurrunt, ut portitorum,
ut faeneratorum. Inliberales autem et sordidi
quaestus mercennariorum omnium, quorum
operae, non quorum artes emuntur; est enim
in illis ipsa merces auctoramentum servitutis.
Sordidi etiam putandi, qui mercantur a mer-
catoribus, quod statim vendant; nihil enim
proficiant, nisi admodum mentiantur, nec vero
est quicquam turpius vanitate. Opificesque
omnes in sordida arte versantur; nec enim
quicquam ingenuum habere potest officina.
Minimeque artes eae probandae, quae mini-
strae sunt voluptatum: "cetarii, lanii, coqui,
fartores, piscatores", ut ait Terentius. Adde
huc, si placet, unguentarios, saltatores to-
tumque ludum talarium. Quibus autem artibus
aut prudentia maior inest aut non mediocris

9. 신사가 되는 것으로 여겨지는 것도 있고 저속
한 것으로 여겨지는 것도 있는 매매 및 다른 생계
수단들에 관해서 일반적으로 우리는 다음과 같
이 배웠다. 첫째, 세금징수자 및 고리대금업자와
같이 사람들의 악의를 자극하는 생계수단은 바
람직하지 않은 것으로서 배척당한다. 역시 신사
답지 않은 것으로서 저속한 것은, 예술적 기술 때
문이 아니라 단지 수공작업 때문에 우리가 돈을
지불하는 모든 고용노동자들의 생계수단들이다.
왜냐하면 그들의 경우 그들이 받는 임금은 노예
상태의 증거가 되기 때문이다. 도매상인에게서
물건을 사서 즉각 소매로 되파는 사람들도 저속
하다고 간주해야 한다. 왜냐하면 그들은 노골적
인 거짓말을 하지 않고서는 아무런 이익을 얻지
못할 것이기 때문이며 거짓설명을 하는 것보다

utilitas quaeritur, ut medicina, ut architectura, ut doctrina rerum honestarum, eae sunt iis, quorum ordini conveniunt, honestae.

더 비열한 행동은 없기 때문이다. 또 모든 기계공들도 저속한 매매에 관여되어 있다. 작업장에는 자유로운 것이라고는 있을 수 없기 때문이다. 가장 존경받지 못하는 것은 테렌티우스가 말했듯이, "생선장수·도축업자·요리사·새고기 장수·어부" 등과 같이 감각적 즐거움을 위해 음식물을 조달하는 매매들이다. 그 이외에도 공연자, 춤꾼, 그리고 전체의 군무(the whole corpsde ballet) 등이 여기에 해당된다.

그러나 보다 고급한 정도의 지성이 요구되는 직업이나 사회에 적지않은 도움이 되는 직업 — 예를 들면 의술·건축·교사 등 — 은 그 사회적 지위에 걸맞는 직업들이다.

CICERO, De natura deorum II 59, 148.

키케로, 신들의 본성에 관하여 II 59, 148.

10. Artes quoque efficimus partim ad usum vitae, partim ad oblectationem necessarias.

유용한 예술과 오락예술

10 … 우리는 실제적 필요나 오락의 목적에 이바지하는 예술들을 창조한다.

CICERO, De oratore III 7, 26.

키케로, 변론가에 대하여 III 7, 26.

11. Et si hoc in quasi mutis artibus est mirandum et tamen verum, quanto admirabilius in oratione et in lingua.

말이 없는 예술과 말에 의한 예술

11. 말이 없는 예술이 이렇게 훌륭한데 말이 있으면 얼마나 더 훌륭할 것인가?

CICERO, De natura deorum II 7, 18.

키케로, 신들의 본성에 관하여 II 7, 18. 세계의 미

12. Atqui certe nihil omnium rerum melius est mundo, nihil praestabilius, nihil pulchrius.

12. 의문의 여지없이 이 세계보다 더 우월한 것, 더 탁월한 것, 더 아름다운 것은 존재하지 않는다.

CICERO, De natura deorum I 33, 92.

키케로, 신들의 본성에 관하여 I 33, 92.

13. Nulla ars imitari sollertiam naturae potest.

예술보다 우월한 자연

13 … 어떤 예술도 자연의 제작솜씨가 지닌 교묘함을 모방할 수 없다.

[Naturae] sollertiam nulla ars, nulla manus, nemo opifex consequi possit imitando.

[자연은] 어떤 예술가나 장인의 솜씨도 견줄 수 없고 재생할 수 없는 그런 기술을 가지고 있다.

CICERO, De inventione II 1, 2-3.

14. "Praebete igitur mihi, quaeso, inquit, ex istis virginibus formosissimas, dum pingo id, quod pollicitus sum vobis, ut mutum in simulacrum ex animali exemplo veritas transferatur". Tum Crotoniatae publico de consilio virgines unum in locum conduxerunt et pictori, quam vellet, eligendi potestatem dederunt. Ille autem quinque delegit; quarum nomina multi poëtae memoriae prodiderunt, quod eius essent iudicio probatae, qui pulchritudinis habere verissimum iudicium debuisset. Neque enim putavit omnia, quae quaereret ad venustatem, in corpore uno se reperire posse ideo, quod nihil simplici in genere omnibus ex partibus perfectum natura expolivit.

키케로, De inventione II 1, 2-3. 예술은 자연에서 미를 선별한다(제욱시스에 관한 일화)

14. "내가 약속한 그림을 그리고 있는 동안 내게 이 처녀들 중 가장 아름다운 처녀를 보내주시오. 그러면 살아 있는 모델로부터 그림에게로 진정한 아름다움이 옮겨질 수 있을 것이오." 그러자 크로톤의 시민들은 명령에 따라 처녀들을 한 장소에 모이게 했고 화가로 하여금 원하는 대로 선택하게 했다. 그는 다섯 명을 골랐는데, 그 다섯의 이름을 여러 시인들이 기록했다. 그들은 미에 대한 최고의 판관임에 틀림없는 그의 판단에 의해 인정받았기 때문이다. 그는 자연이 어떤 경우든 완벽하게 만들지 않았고 모든 부분을 완성하지는 않았기 때문에 그가 추구하는 모든 특질들이 한 사람에게서 발견될 수 있다고 생각하지 않았다.

CICERO, De oratore II 35, 150.

15. Inter ingenium quidem et diligentiam perpaullulum loci reliquum est arti. Ars demonstrat tantum, ubi quaeras atque ubi sit illud, quod studeas invenire; reliqua sunt in cura, attentione animi, cogitatione, vigilantia, assiduitate, labore, complectar uno verbo... diligentia; qua una virtute omnes virtutes reliquae continentur.

키케로, 변론가에 대하여 II 35, 150. 예술과 근면

15. 사실, 재능과 정성 사이에는 예술을 위한 여지가 거의 없다. 예술은 단지 어디를 찾아야 하는지, 당신이 찾고 싶어 하는 장소를 지적해줄 뿐이다. 다른 것은 모두 신중함, 정신적 집중, 반성, 조심스러움, 지구력, 노력 등에 달려 있다. 이것들을 내가 이미 자주 사용하곤 하던 한 단어로 요약하면 알기 위한 노력이다. 이 하나의 미덕에 다른 모든 미덕들이 의존하는 것이다.

CICERO, Tusc. disp. I 26, 64.

16. Mihi vero ne haec quidem notiora et illustriora carere vi divina videntur, ut ego aut poëtam grave plenumque carmen sine

키케로, 투스쿨라눔 논총. I 26, 64. 영감

16. 내 생각에는, 한층 더 잘 알려지고 더 유명한 분야의 작업이라고 해서 신적 영향에서 벗어났

caelesti aliquo mentis instinctu putem fundere aut eloquentiam sine maiore quadam vi fluere abundantem sonantibus verbis uberibusque sententiis.

다고 보이진 않는다. 그렇지 않다면, 시인이 천상의 영감 없이 그의 엄숙하고 과장된 노래를 쏟아낸다고 생각하거나 웅변이 보다 높은 곳에서 오는 영향 없이 메아리치는 말과 비옥한 사고의 풍성한 흐름 속에서 흐른다고 생각하게 내버려두라.

CICERO, De natura deorum II 66, 167.

키케로, 신들의 본성에 관하여 II 66, 167.

Nemo igitur vir magnus sine aliquo adflatu divino umquam fuit.

누구라도 신적 영감 같은 것 없이는 위대하지 못했다.

CICERO, De oratore III 57, 215.

키케로, 변론가에 대하여 III 57, 215.

17. Ac sine dubio in omni re vincit imitationem veritas. Sed ea si satis in actione efficeret ipsa per sese, arte profecto non egeremus.

예술에서의 진실

17. 의심의 여지없이 모든 만물에서 진실은 모방보다 유리하다. 만약 진실이 스스로를 효과적으로 전달한다면 우리에게는 예술의 도움이 필요치 않을 것이 분명하다.

CICERO, De oratore II 46, 193.

키케로, 변론가에 대하여 II 46, 193. 예술의 허구성

18. Quid potest esse tam fictum quam versus, quam scaena, quam fabulae?

18. 시나 연극 등과 같이 그렇게 비실재적인 것이 또 있을까?

CICERO, Orator 2, 8.

키케로, 변론가 2, 8.

19. Sed ego sic statuo nihil esse in ullo genere tam pulchrum, quo non pulchrius id sit, unde illud ut ex ore aliquo quasi imago exprimatur, quod neque oculis neque auribus neque ullo sensu percipi potest, cogitatione tantum et mente complectimur. Itaque et Phidiae simulacris, quibus nihil in illo genere perfectius videmus, et iis picturis, quas nominavi, cogitare tamen possumus pulchriora. Nec vero ille artifex, cum faceret Iovis formam aut Minervae, contemplabatur aliquem, e quo similitudinem duceret, sed ipsius in mente insidebat species pulchritudinis eximia quaedam, quam intuens in eaque defixus ad

예술가의 마음속에 있는 이데아

19. 그러나 나는 가면이 얼굴의 모사인 것처럼, 모사한 것의 미가 원형보다 더 뛰어난 것이란 없다는 의견을 가지고 있다. 이 이상은 눈이나 귀 혹은 다른 감각에 의해 지각될 수 없고 마음과 상상력으로 파악할 수 있다. 예를 들어 우리가 본 것 중 가장 완벽한 피디아스의 조각상 및 내가 언급한 그림들의 경우 그것들의 아름다움에도 불구하고 우리는 보다 더 아름다운 것을 상상할 수 있다. 확실히 그 위대한 조각가는 주피터나 아테나의 상을 제작하면서 그가 모델로 삼고 있는 사

illius similitudinem artem et manum dirigebat. Ut igitur in formis et figuris est aliquid perfectum et excellens, cuius ad cogitatam speciem imitando referentur ea, quae sub oculos ipsa ⟨non⟩ cadunt, sic perfectae eloquentiae speciem animo videmus, effigiem auribus quaerimus. Has rerum formas appellat ἰδέας ille non intelligendi solum, sed etiam dicendi gravissimus auctor et magister, Plato, easque gigni negat et ait semper esse ac ratione et intelligentia contineri.

람을 보았던 것이 아니라 그의 마음속에 어떤 탁월한 미의 모습이 있었던 것 같다. 그는 그것을 뚫어지게 바라보고 그것에 열중하여 자신의 예술적 손이 신과 닮은 꼴을 제작하도록 인도한 것이다. 따라서 조각 및 회화의 경우 완벽하고 우수한 것이 있는 것처럼 — 예술가가 눈에 나타나지 않은 그런 대상들을 지성적 이상을 참조하여 재현하는 것처럼, 우리는 완벽한 웅변의 이상을 마음에 품고 있지만, 마음으로는 단지 그것의 모사를 파악할 뿐이다. 이러한 패턴의 것을 문체와 사상의 뛰어난 스승이자 교사인 플라톤은 이데아라 불렀다. 이런 것들은 "생성"되는 것이 아니라고 그는 말했다. 그것은 영원히 존재하는 것이며 지성과 이성에 의지하는 것이라고 했다.

CICERO, De oratore III 50, 195.

키케로, 변론가에 대하여 III 50, 195. 미적 감각

20. Omnes enim tacito quodam sensu sine ulla arte aut ratione, quae sint in artibus ac rationibus recta ac prava, diiudicant; idque cum faciunt in picturis et in signis et in aliis operibus, ad quorum intellegentiam a natura minus habent instrumenti, tum multo ostendunt magis in verborum, numerorum vocumque iudicio, quod ea sunt in communibus infixa sensibus nec earum rerum quemquam funditus natura esse voluit expertem.

20. 모든 사람들은 어떤 기술이나 추론 없이도 무언의 감각에 의해서 기술 및 추론에 있어서 옳고 그른 것을 판단할 수 있는데, 그들이 그림과 조각상 및 다른 작품들과 관련해서 이것을 판단하는 것처럼 그들은 말·수·언어의 소리 등을 비판할 때 이 기능을 훨씬 더 많이 펼쳐보인다. 이런 능력들은 우리의 공통감각 속에 내재되어 있기 때문에 자연은 어떤 사람도 이런 개별적인 것에서 판단이 완전히 부족하도록 의도하지는 않았던 것이다.

CICERO, De officiis I 4, 14.

키케로, 의무론 I 4, 14.

21. Nec vero illa parva vis naturae est rationisque, quod unum hoc animal sentit, quid sit ordo, quid sit quod deceat in factis dictisque, qui modus. Itaque eorum ipsorum, quae aspectu sentiuntur, nullum aliud animal pulchritudinem, venustatem, convenientiam partium sentit; quam similitudinem natura ratioque ab oculis ad animum transferens multo etiam

21. 인간이 질서와 교양, 말과 행동에서의 절제 등에 대한 느낌을 가진 유일한 동물이라는 것은 자연과 이성의 훌륭한 표현이다. 가시적인 세계에서 그 어떤 다른 동물도 미와 아름다움, 조화에 대한 감각을 가지지 못했다. 이 비유를 감각의 세계에서 정신의 세계로 확대시키면 자연과 이성

magis pulchritudinem, constantiam, ordinem in consiliis factisque conservanda putat.

은 미, 일관성, 질서 등이 사고와 행위에 있어서 훨씬 더 많이 유지될 수 있을 것을 알게 된다…

CICERO, Orator 55, 183.

키케로, 변론가에 대하여 55, 183. 정신의 감각들

22. Esse ergo in oratione numerum quendam non est difficile cognoscere. Iudicat enim sensus... Neque enim ipse versus ratione est cognitus, sed natura atque sensu, quem dimensa ratio docuit, quod acciderit. Ita notatio naturae et animadversio peperit artem.

22. 산문에 일정한 리듬이 있다는 것을 알아차리기는 어렵지 않다. 그런 결정은 우리의 감각에 의해 주어지는 것이다… 운문은 사실상 추상적 이성에 의해서가 아니라 우리의 자연적인 느낌에 의해서 알게 된다. 후에 이론이 운문을 측정하고 무슨 일이 일어났는지 우리에게 보여주었다. 그러므로 시예술은 자연의 현상에 대한 관찰과 탐구에서 나온 것이다.

CICERO, Orator 60, 203.

키케로, 변론가에 대하여 60, 203.

In versibus...modum notat ars, sed aures ipsae tacito sensu eum sine arte definiunt.

… 운문에서는 이론이 정확한 척도를 결정하지만… 이론이 없다면 귀가 무의식적인 직관으로 한계를 정하게 된다.

CICERO, Orator 49, 162.

키케로, 변론가에 대하여 49, 162.

Sed quia rerum verborumque iudicium in prudentia est, vocum autem et numerorum aures sunt iudices, et quod illa ad intellegentiam referuntur, haec ad voluptatem, in illis ratio invenit, in his sensus artem.

… 주제에 관한 결정과 그것을 표현하는 단어들은 지성에 속하지만, 소리와 리듬을 선택할 때는 귀가 판정관이다. 전자는 이해력에 의존하고 후자는 즐거움에 의존한다. 그러므로 이성은 전자의 경우에 예술의 규칙을 결정짓고, 감각은 후자의 경우에 예술의 규칙을 결정짓는다.

CICERO, Orator 53, 178.

키케로, 변론가에 대하여 53, 178.

Poëticae versus inventus est terminatione aurium, observatione prudentium.

… 시의 영역에서 운문은 귀의 테스트 및 사려 깊은 사람의 관찰에 의해 발견되어진다.

CICERO, De natura deorum II 14, 37.

키케로, De natura decorum II 14, 37.

23. Ipse autem homo ortus est ad mundum contemplandum et imitandum.

23 … 그러나 인간은 숙고하고 단어를 모방하려는 목적을 위해서 태어났다…

CICERO, De natura deorum II 48, 145.

24. Omnisque sensus hominum multo antecellit sensibus bestiarum. Primum enim oculi in iis artibus, quarum iudicium est oculorum, in pictis, fictis caelatisque formis, in corporum etiam motione atque gestu multa cernunt subtilius; colorum etiam et figurarum [tum] venustatem atque ordinem et, ut ita dicam, decentiam oculi iudicant, atque etiam alia maiora. Nam et virtutes et vitia cognoscunt; iratum propitium, laetantem, dolentem, fortem ignavum, audacem timidumque cognoscunt. Auriumque item est admirabile quoddam artificiosumque iudicium, quo iudicatur et in vocis et in tibiarum nervorumque cantibus varietas sonorum, intervalla, distinctio et vocis genera permulta: canorum fuscum, leve asperum, grave acutum, flexibile durum, quae hominum solum auribus iudicantur.

눈과 귀를 찬양함

24. 인간의 모든 감각들은 하급 동물들의 감각을 한참 능가한다. 우선, 우리의 눈은 시각에 호소하는 예술들, 즉 회화·모델링·조각, 그리고 또 신체의 움직임과 제스처 등에서 많은 것들을 보다 섬세하게 지각하는 능력을 가지고 있다. 눈은 미와 배열, 말하자면 색채와 형태의 정당함 및 다른 중요한 문제들을 판정한다. 눈은 또 선행과 악행, 화난 사람과 다정한 사람, 즐거운 사람과 슬픈 사람, 용기 있는 사람과 비겁한 사람, 담대한 사람과 겁쟁이도 알아보기 때문이다. 귀도 역시 놀랍도록 유능하게 식별해내는 기관이다. 귀는 성악·관악·기악에서 음조·음정·음조의 차이를 판정해내며, 낭랑하고 둔한 소리, 부드럽고 거친 소리, 저음과 고음, 유연한 소리와 딱딱한 소리 등, 인간의 귀만이 식별해낼 수 있는 구별을 해낸다.

CICERO, De natura deorum II 60, 150.

25. Itaque ad pingendum, ad fingendum, ad scalpendum, ad nervorum eliciendos sonos ac tibiarum apta manus est admotione digitorum. Atque haec oblectationis; illa necessitatis, cultus dico agrorum extructionesque tectorum, tegumenta corporum vel texta vel suta omnemque fabricam aeris et ferri; ex quo intellegitur ad inventa animo, percepta sensibus adhibitis opificum manibus omnia nos consecutos, ut tecti, ut vestiti, ut salvi esse possemus, urbes, muros, domicilia, delubra haberemus.

손을 찬양함

25. 손은 손가락들을 능숙히 다루어서 그림을 그리고, 모델링을 하고, 조각을 할 수 있게 되며, 리라와 피리의 음계들도 그릴 수가 있다. 이런 오락의 예술들 이외에 유용성을 가진 예술들도 있다. 말하자면 농업술과 건축술, 직조와 의복제조술 및 청동과 철을 가지고 하는 다양한 작업형식 등을 말한다. 우리가 누리는 모든 편의와 우리가 쉴 곳과 의복을 얻고 보호를 받게 되며 도시와 성벽, 주택들과 신전들을 소유하게 된 것은 기술공의 손을 사고가 발견해낸 것과 감각이 관찰한 것에 다 적용시켜서 이루어진 것임을 알게 되었다.

CICERO, De oratore III 9, 34.

26. Nonne fore, ut, quot oratores, totidem paene reperiantur genera dicendi? Ex qua mea disputatione forsitan occurrat illud, si paene innumerabiles sint quasi formae figuraeque dicendi, specie dispares, genere laudabiles, non posse ea, quae inter se discrepant, iisdem praeceptis atque una institutione formari.

CICERO, Pro Archia poëta I, 2.

26a. Omnes artes, quae ad humanitatem pertinent, habent quoddam commune vinclum et quasi cognatione quadam inter se continentur.

CICERO, De oratore III 7, 26.

27. At hoc idem, quod est in naturis rerum, transferri potest etiam ad artes. Una fingendi est ars, in qua praestantes fuerunt Myro, Polyclitus, Lysippus; qui omnes inter se dissimiles fuerunt, sed ita tamen, ut neminem sui velis esse dissimilem. Una est ars ratioque picturae, dissimilimique tamen inter se Zeuxis, Aglaophon, Apelles; neque eorum quisquam est, cui quidquam in arte sua deesse videatur.

CICERO, De oratore I 42, 187.

28. Omnia fere, quae sunt conclusa nunc artibus, dispersa et dissipata quondam fuerunt; ut in musicis numeri et voces et modi; ...in grammaticis poëtarum pertractatio, historiarum cognitio, verborum interpretatio, pronuntiandi quidam sonus; in hac denique ipsa ratione dicendi excogitare, ornare, disponere, meminisse, agere ignota quondam omnibus et diffusa late videbantur.

키케로, 변론가에 대하여 III 9, 34.

예술에서 형식의 다양성

26. 변론가의 종류만큼 많은 수사법의 종류를 찾아내는 일이 일어나지 않을까? 이런 나의 관찰에서부터, 수사법의 종류와 성격이 거의 셀 수 없을 정도로 다양하다면 그렇게 다양한 본질을 가진 사물들은 동일한 교훈과 한 가지 교육방법으로는 한 가지 예술로 형성될 수가 없다.

키케로, Pro Archia poeta I, 2.

26a. 사실, 상호 관계의 미묘한 결속이 인류의 공통된 삶과 관련이 있는 모든 예술들을 한데 연결 짓는다.

키케로, 변론가에 대하여 III 7, 26.

27. 그러나 자연과 관련되어 이루어지는 그런 관찰은 다른 종류의 예술에도 적용될 수 있다. 조각은 하나의 단일한 예술로서, 거기에서는 미로 · 폴리클레이토스 · 뤼시푸스가 가장 뛰어났다. 회화의 예술 및 과학은 하나이지만, 제욱시스 · 아그라오폰 · 아펠레스 등은 서로 매우 다르다. 물론 그들 중 누구에게도 독특한 양식에서 무언가 부족한 것 같지는 않지만 말이다.

키케로, 변론가에 대하여 I 42, 187.

예술에서의 진보

28. 예술의 내용을 형성하는 거의 모든 요소들도 한때는 질서나 상호관련성이 없었다. 예를 들면, 음악에서 리듬 · 소리 · 박자 등이 그렇고, 문학에서는 시인들에 대한 연구, 역사에 대한 학습, 단어들에 대한 설명 및 단어들을 발음할 때 적절한 억양 등이 그랬다. 그리고 마지막으로 바로 이 변론술 이론에서는 적절한 내용 선택 · 양식 · 배열 · 기억 · 전달 등이 한때는 모든 사람들에게

알려지지 않았었고 서로 분리되어 있었다.

CICERO, Tusc. disp. I 2, 4.	**키케로, 투스쿨라나움 논총 I 2, 4.**

29. Honos alit artes, omnesque incenduntur ad studia gloria, iacentque ea semper, quae apud quosque improbantur.

예술의 사회적 지위

29. 예술의 정신은 사회적으로 존경받고 명성은 모든 사람들을 자극해서 열심히 하도록 하지만, 대체적인 불만에 직면하는 이런 추구들은 언제나 무시당하고 있다.

CICERO, De officiis I 27, 94.	**키케로, 의무론 I 27, 94. 방법론적인 언급**

30. Qualis autem differentia sit honesti et decori, facilius intellegi quam explanari potest.

30. 도덕성과 정당성간의 차이의 본질은 표현된 것보다 더 쉽게 느껴질 수 있다.

CICERO, De officiis I 27, 95.	**키케로, 의무론 I 27, 95.**

31. Est enim quiddam, idque intellegitur in omni virtute, quod deceat; quod cogitatione magis a virtute potest quam re separari. Ut venustas et pulchritudo corporis secerni non potest a valetudine, sic hoc, de quo loquimur, decorum totum illud quidem est cum virtute confusum, sed mente et cogitatione distinguitur.

31. 도덕적으로 올바른 모든 행동에서 감지될 수 있는 정당성의 일정한 요소가 있다. 그리고 이것은 실천적으로서보다 이론상으로 덕과 더 잘 분리될 수 있다. 사람의 미와 잘생긴 외모가 건강개념과 떼놓을 수 없는 것처럼, 우리가 이야기하고 있는 것의 이 정당성은 사실 덕과 완전히 뒤섞여 있지만 정신적으로 그리고 이론적으로는 덕과 구별될 수 있다.

7. 음악의 미학

a 헬레니즘 시대의 음악

A 고졸기의 그리스 예술은 기록되지는 않았지만 구속력 있는 규칙들을 근거로 삼고 있었다. 그것은 합리적이며 객관적이었고, 화려함이나 독창성이 아닌 완전성을 추구했다. 플라톤은 언제나 다른 모든 예술을 배제하고 그런 예술이 추구되어야 한다는 것과 예술가들은 새로운 원리나 형식을 도입하지 않고 이 주제에 대한 변이를 창조하는 것으로 스스로 제한을 두어야 한다는 것을 주장했다. 그러나 그의 생전에 이미 회화와 조각은 인상주의와 주관주의라는 사뭇 다른 영역 속으로 이동해갔다. 에우리피데스의 비극에서 보듯이 이런 변화는 시에서도 일어났다. 음악조차도 그 제의적 본질 및 당연한 보수주의에도 불구하고 5세기 중엽에 이미 변화를 겪었다. 플루타르코스와 플라톤 모두 이 시기를 "음악의 몰락"이 시작된 시기로 간주했다.

그리스인들은 음악에서의 전환점[주13]을 멜라니피데스의 이름들, 즉 키

주13 본문에 언급된 것들이외에 고대 음악사를 다룬 책들은 다음과 같다: R. Westphal, *Harmonik und Melopoie der Griechen* (1863); *Geschichte der alten u. der mittelalterlichen Musik* (1864); Th. Gerold, *La musique des origines à nos jours* (1936); *The New Oxford History of music*, vol. I: *Ancient and Oriental Music* (1955); F. A. Gevaërt, *Histoire et théorie de la musiquedans l'antiquité*, vol. 2 (1875-81); cf. K. v. Jan, *Musici auctores Graeci* (1895)

타라 연주자인 뮈티레네의 프뤼니스(5세기 중엽) 및 BC 5세기와 4세기에 주로 아테네에서 활약했던 그의 제자인 밀레토스의 티모테우스와 연관지었다. 이 음악가들은 옛 테르판데로스 학파[1]의 단순함을 포기하고 멜로디가 리듬보다 우세한[2] 새로운 유형의 작곡법을 채택했는데, 이 작곡법은 조성과 리듬이 다양하고 예상치 못한 효과와 놀라운 대조, 세련된 조음, 반음계주의의 빈번한 사용, 합창대의 노모스 연주솜씨 등을 이용했다. 음악사가인 아베르트는 티모테우스를 리하르트 바그너와 비교했다. 그가 그리스 음악에 도입한 변화들은 파급효과가 컸다. 그는 오래된 규칙들과 불변의 형식들을 포기하고 개인적인 작곡법을 시작했다. 그렇게 해서 예술의 익명성은 끝이 났고 예술가들은 각자의 개인적인 스타일로 구별되기 시작했다. 관객들의 반응 역시 변화되었고 이제 처음으로 음악의 작곡법이 환호를 불러일으키게 되었다.

BC 5세기에 음악은 표준율의 형식에서 개별주의 형식으로, 매우 단순한 형식에서 보다 복잡한 형식으로 변화되어갔다. 플루타르코스는 특별히 피리 연주를 언급하면서 피리 연주가 "단순한 형식에서 풍부한 형식으로" 전개되어갔다고 쓴 바 있다. 동시에 음악은 자유로운 형식으로 전개되어나갔다. 할리카르나수스의 디오니시우스는 음악가들에 관하여 다음과 같이 말했다.

> 한 가지 작곡법으로 도리아 양식·프리기아 양식·리디아 양식을 혼합하고 온음계·반음계·반음 이하 음정 등을 혼합함으로써 그들은 예술에서 허용될 수 없는 자유에 탐닉했다.

동시에 음악에서는 성악에서 기악으로 강조점이 이동하는 현상이 일

어났다. 전통주의자들은 "피리 연주자들은 이제 과거처럼 합창대에 주도적인 역할을 넘겨줄 준비가 되어 있지 않다"고 불평했으며, 결국 "뮤즈 여신들이 합창대에 지휘권을 부여했으므로 피리는 보조역할로서 배경에 남아 있게 하라"고 주장했다. 이 변화는 상당한 의미를 담은 결과였다. 음악이 악기와 결합하게 되면서 시와는 결별했으며, 이전에 하나의 예술이었던 자리를 두 가지 예술이 대신하게 되었다. 한편으로는 순수한 기악이 탄생하게 되었고, 다른 한편으로 시는 과거와는 전혀 다르게 노래나 암송 및 듣기를 위한 것이 아니라 읽기를 위한 것으로 되었다. "시인의 노래"는 한갓 은유적인 표현이 되고 만 것이다.

B 로마인들은 특별히 음악을 좋아하지도 않았고, 음악에 특별한 재능을 갖고 있지도 않았다. 그들은 언어나 장경이 없는 멜로디에는 끌리지 않았다. 그들은 노래(*canticum*)라는 이름 하에 연극적 암송과 팬터마임을 구성했다. 이것은 초기 로마 시대의 상황이었고, 후에는 변화가 일어나서 로마는 그리스의 영향뿐 아니라 동방 음악의 영향에도 굴복하게 되었다. 리비우스는 BC 187년 로마가 동방 음악의 침입을 받고 보수주의자들이 저항하여 115년에 로마식 피리 이외의 다른 모든 악기를 공식적으로 금지하기에 이르렀음을 전해준다. 그러나 누구도 그 금지법에 주의를 기울이지 않았고 모든 것은 이전과 꼭같이 진행되었다. 키케로는 새로운 음악형식과 도덕의 쇠퇴 사이에 어떤 연관성이 있는지 알아보고 싶어했고 그가 살아 있는 동안 널리 퍼지게 된 음악적 세련화를 비난했다.

케사르 치하에서 음악은 로마인들의 공·사적 삶에서 한층 더 중요하게 되었고, 공연의 비중은 급속히 커져갔다. 알렉산드리아 치하에서도 마찬가지여서, 거대한 합창대와 오케스트라에 의한 공연들이 이루어졌다. 프톨레미 필라델푸스 치하에서는 3백 명의 가수와 3백 대의 키타라가 디오

니소스 제전행렬에 참가했다. 그러나 로마는 알렉산드리아보다도 우세했다. 수백 명의 합창대, 수백 명의 공연자들이 수만 명의 관객 앞에서 공연하곤 했던 것이다.

이전의 로마인들은 노예들의 춤을 구경하는 것으로 그치고 직접 참여하지는 않았으나, 그라키 시대 이후에는 전통주의자들의 저항에도 불구하고 춤추고 노래하는 학교들이 등장했다. 귀족계급보다는 일반 대중에게 춤과 노래를 더 가깝게 다가가게 했던 취미를 지녔던 케사르가 음악을 후원하여 수많은 사람들이 직접 노래하고 연주할 수 있게 되었다. 노래하고 연주할 수 있는 능력은 여성의 개성을 살릴 수 있는 장식으로 간주되기에 이르렀다. 식사 중에 음악을 연주하는 풍은 그리스에서 왔다.

스타급 공연자들은 명사취급을 받고 제국 전체를 순회공연했다. 제국의 왕실이 그들 중 상당수를 부양했는데, 그들은 아낌없는 보수를 받았을 뿐 아니라 명예 또한 우뚝 선 지위를 보장받았다. 네로 황제는 키타라 연주자인 메네크라테스에게 궁전을 하사했는가 하면, 아나크세누스는 마르쿠스 아우렐리우스로부터 정복된 네 개의 도시를 헌정받았으며 집앞에는 수비대가 지키기도 하였다. 스트라보는 그에 대하여 그 소유의 도시가 그에게 종교적인 작위를 수여하고 그가 신에 비견된다는 문구가 새겨진 명판을 세웠다고 말한다. 우리는 로마의 음악에 관해서는 이런 사회학적인 정보에 국한해야 하는데 그 이유는 음악에 대한 로마인들의 애정에도 불구하고 그들이 음악의 발전에는 아무런 공헌도 하지 않았기 때문이다.

그러나 그리스에서도 음악은 후세에 거의 진보한 바가 없었다. 음악적 창조성은 거의 진전되지 못했지만 음악 이론은 상당히 발전했다. 음악사 역시 마찬가지였다. 우리가 초기의 창조적인 헬레네 시대에 관해 아는 모든 것은 학문에 대한 사랑이 창조적인 작업을 대신했던 헬레니즘 시대의 역사가들 덕분이다.

b 음악 이론

1 **"음악" 이란 단어의 다양한 의미들** "음악"이란 단어는 어원적으로 뮤즈 여신에게서 파생된 것으로서 원래 뮤즈 여신들의 후원 하에 이루어지는 모든 활동들 및 솜씨들을 의미했다. 그러나 초기에는 그 의미가 소리의 예술로 국한되어 있었다. 헬레니즘 시대에는 이미 원래의 광범위한 의미가 오직 은유적으로만 사용되었다.

무시케(mousike)라는 단어는 음악예술을 뜻하는 **무시케 테크네**(mousike techne)의 약어였으므로 이론과 실제 모두를 포괄했던 그리스 용어인 "예술"의 애매모호성을 영구히 지니고 있었다. 무시케라는 단어는 근대적 의미의 음악뿐 아니라 음악 이론까지, 즉 리듬을 제작하는 능력뿐 아니라 제작과정 자체까지를 뜻했다.

그래서 섹스투스 엠피리쿠스는 고대 시대에 "음악"이란 단어에는 삼중의 의미가 있었노라고 썼다.[3] 첫째, 음악은 소리와 리듬(즉 우리가 오늘날 음악 이론이라 부르는 것)에 관계된 학문을 뜻했다. 둘째, 음악은 노래 부르기나 악기 연주에 숙련된 상태, 즉 소리와 리듬 제작에서의 숙련을 의미했고 또 그런 숙련상태의 제작물, 즉 음악작업 자체를 뜻하기도 했다. 셋째, "음악"이란 단어는 원래 가장 가장 넓은 의미에서 모든 예술작업을 뜻했다. 물론 후에는 더이상 이런 의미로 사용되지 않게 되었지만 말이다.

2 음악 이론의 범위 음악에 대한 고대인들의 지식은 광대했던 바, 특히 수학적 · 광학적 토대에 있어서 춤의 이론뿐 아니라 어느 정도까지는 시의 이론까지를 포함하고 있었기 때문에 더욱 그랬다. 아리스토크세누스[14]의 작품은 BC 3세기 헬레니즘 시대 초에 이미 이 지식에 대단히 다양한 주제들이 포함되어 있었음을 보여준다.

그러므로 음악에 대한 지식에는 이론적인 면과 실제적인 면이 있었다. 이론적인 면은 학문적 토대들과 그 기술적 적용으로 이루어져 있었다.

음악에 대한 지식

주14 *Die harmonischen Frgmente des Aristoxenos*, ed. P. Marquardt(1868).

그 토대들은 부분적으로는 산술에, 부분적으로는 물리학에 있었고, 화성학·율동체조·운율학 등에 적용되었다. 실제적인 면은 교육적이면서 제작적이었다. 작곡법은 다음 세 가지 종류 중 하나였다. 즉 근대적 의미에서 음악적이거나, 춤과 연관되어 있거나 시와 연관되어 있는 것 중 하나였던 것이다. 실제 연주 역시 비슷하게 나뉘어질 수 있었다. 악기에 의한 것, 인간의 음성에 의한 것 그리고 배우나 춤추는 이의 경우처럼 신체 동작을 통한 것 등이다.주15

THE TRADITION OF THE PYTHAGOREANS, PLATO AND ARISTOTLE

3 피타고라스 학파, 플라톤, 그리고 아리스토텔레스의 전통 그리스인들은 음악에 대한 태도에 있어서 처음 음악 이론을 연구한 사람들, 즉 피타고라스 학파의 영향을 가장 강하게 받았다.주16 음악에 대한 그들의 이해에는 두 가지 특별한 특징이 있었다. 첫째, 그들은 음악을 **수학적**으로 해석했다. 수학과 음향악을 주목했던 그들은 조화가 비례와 수의 문제라는 결론에 도달했다. 플루타르코스는 이 방법을 다음과 같이 기술하였다.

> 피타고라스는 음악에 관한 판단에서 경험의 표시를 거부했다···그런 예술의 가치는 정신으로 파악되어져야 한다.4

둘째, 그들은 음악의 **윤리적** 이론을 창시했다. 그들은 음악이 오락일

주 15 아리스토크세누스는 이 모든 음악적 지식의 다양한 면들에 익숙해 있었다. 그것들은 거의 100년 전에 그의 저술들을 편집한 P. Marquardt에 의해 표로 만들어졌다.

16 Frank *Plato und die sogenannten Pythagoreer* (1923) and Schäfke *Geschichte der Musikästhetik in Umrissen* (1934). 참조

뿐만 아니라 선한 행위를 할 수 있는 동기도 된다는 그리스의 일반적인 견해를 전개시키고, 리듬과 조성이 인간의 도덕적 태도에 영향을 주고 그것을 마비시키거나 자극시켜서 인간의 의지에 영향을 미치며 인간을 정상 상태에서 광기의 상태로 이끌 수도 있고 혹은 거꾸로 인간에게 위안을 주고 심리학적 장애를 제거시키며 치유적인 가치를 가질 수도 있다고 주장했다. 그리스인들이 그랬듯이, 인간의 에토스에 영향을 준다는 것이었다.

피타고라스 학파에 의해 처음 정립된 음악에 대한 윤리적인 해석은 다몬주17과 플라톤주18에 의해 전개되었다. 처음부터 피타고라스 학파에는 두 파가 있었다. 한쪽은 음악을 천문술과 꼭같이 순전히 이론적으로 다루었고, 다른 한쪽은 음악의 윤리적 영향에 관심을 두었다. 플라톤은 후자를 지지했는데, 그래서 후자의 학파가 피타고라스-플라톤 학파라고 불리기도 한다.

음악을 윤리적 관점에서 해석하는 것은 쉽게 설명할 수 있다. 한 가지 이유는 음악에 대한 그리스인들의 특별한 감수성인데 그것은 문화적 발전의 초기 단계에서 사람들 사이에 매우 공통적으로 나타나는 것이다. 이것은 음악 이론이 음악의 미학적 효과보다는 도덕적 효과에 더 큰 관심을 보여주었다는 점에서 주목할 만한 귀결을 낳게 되며, 음악이 우주와 동일한 조화의 수학적 법칙에 따라 구성된다는 신념은 그리스의 음악 이론에 형이상학적·신비적 경향을 부여했다. 이렇게 부분적으로 형이상학적이고 부분적으로는 도덕적이고 교육적인 피타고라스-플라톤적 유산은 헬레니즘

주 17 Schäfke *Geschichte der Musikästhetik in Umrissen* (1934) and Koller *Die Mimesis in der Antike*, Dissertationes Bernenses(Bern, 1954).참조

18 J. Regner, *Platos Musiktheorie*, Halle Univ. Thesis(1923).

시대에도 전하고 있었다. 그러나 이 이론에 대한 소피스트들의 반대 역시 전해졌다. 소피스트들은 음악의 유일한 기능이 즐거움을 주는 것이라 주장하여, 우주에 대한 지식과 인간의 정신을 증진시킬 수 있는 능력을 요구하는 이 예술에 심각한 타격을 입혔다. 윤리적-형이상학적 명제와 그 비판은 헬레니즘 시대에도 지속되었지만, 동시에 당대의 모든 철학 학파들의 학자들, 특히 페리파토스 학파의 학자들은 형이상학적이고 윤리적인 전제로부터 자유로운 전문화된 경험적 음악 연구를 수행했다.

THE *PROBLEMS*

4 프로블레마타 이 학파는 한때 아리스토텔레스의 것이라 생각되었던 『프로블레마타』에도 공적이 있었다.[주19] 그것이 그의 저작은 아니었지만 그에게서 나왔고 전문화된 문제들에 답하기 위해 그의 학문적 방법을 적용했던 것이다. 이 저작 내에서 최소한 열한 장은 음악 이론에 관련된 것이며, 거기에 나온 문제들은 해결책은 비록 전통적이고 전형적인 고대의 것이었지만 근대 미학에서 제기된 문제들과 부분적으로 유사했다.

『프로블레마타』34, 35a, 41에는 "음들은 언제 조화를 이루며 언제 귀를 즐겁게 하는가" 하는 물음이 있다. 답은 음들이 단순한 수적 관계에 놓여 있을 때이다. 이것은 그리스인들이 공통적으로 인정한 전통적인 피타고라스적 해답이었다.

『프로블레마타』38에서는 왜 리듬 · 멜로디 · 조화가 즐거움을 유발하

주19 C. Stumpf, "Die Pseudo-aristotelischen Probleme über Musik", *Abhandlungen der Berliner Akademie*(1896).

는가에 대해 물음을 던지며, 답은 그것들이 주는 즐거움은 부분적으로는 자연적이고 선천적이며 부분적으로는 친숙함의 결과이고 또 부분적으로는 본질적으로 즐거움을 주는 수·안정성·질서·비례에 기원을 둔다는 것이다.[6] 여기서 우리는 질서와 비례가 미와 기쁨의 원천이라는 옛 피타고라스 학파의 주장과 더불어 습관 및 친숙함이라는 새로운 주장을 만난다.

『프로블레마타』27과 29는 음악이 발성 없이 어떻게 성격을 표현하는가를 묻고, 음악에서 우리는 움직임을 지각하고, 움직임에서는 행동을, 행동에서는 성격을 지각하기 때문에 그렇게 될 수 있다고 답한다. 이 답 역시 음악에 대한 옛 "윤리적" 해석을 반영하고 있다.

『프로블레마타』33과 37은 왜 우리가 고음의 가는 목소리보다 저음의 목소리를 더 쾌적하게 여기는지 묻고, 가늘고 높은 목소리가 사람의 약함을 반영한다고 느끼기 때문에 그렇다고 말한다. 이것 역시 음악에서의 "에토스" 이론에 대한 반향이다.

『프로블레마타』10에서는 인간의 목소리가 왜 악기보다 더 많은 즐거움을 유발하는지, 그리고 노래에 가사가 없을 경우 왜 그 즐거움이 감소되는지를 묻는다. 이에 대한 답은 조화 자체의 즐거움은 모방의 즐거움에 의해 언어가 제시될 때 한층 높아지기 때문에 그렇다는 것이다. 이 답은 해석에서 미메시스 개념을 도입하는데, 이것이 아리스토텔레스의 특징이기 때문에 아리스토텔레스다운 답이다.

『프로블레마타』5와 40은 왜 익숙치 않은 노래를 들을 때보다 익숙한 노래를 들을 때 더 많은 즐거움을 얻게 되는지를 묻는다. 답은, 인지의 즐거움이 있으며 익숙한 노래와 익숙한 멜로디 및 리듬을 인지하는 것이 보다 적은 수고를 요하기 때문이라는 것이다. 이런 주목은 호메로스만큼이나 오래된 것이지만, "인지의 즐거움"을 언급한 것은 아리스토텔레스적 사고

를 도입한 것이다.

대체로 『프로블레마타』는 피타고라스 학파에 의해 전개된 음악의 이해가 조화에 대한 수적 해석 및 질서, 표현, 에토스 이론과 더불어 그리스에서 얼마나 널리 영구적으로 퍼져 있었나를 보여준다. 그러나 이런 주장은 아리스토텔레스의 몇몇 사고들, 특히 그의 모방 이론과 뒤섞여 있었다.

THEOPHRASTUS AND ARISTOXENUS
5 <u>테오프라스투스</u>와 <u>아리스토크세누스</u> 아리스토텔레스의 뛰어난 제자이자 그의 스승보다 전문적이고 기술적인 문제에 한층 더 관심이 많았던 학자였으며 아리스토텔레스가 "지나친 명석함"을 꾸짖었던 테오프라스투스는 미학 및 예술이론에 상당한 관심을 갖고 있었다. 『시학 *Poetics*』과 『문체에 관하여 *On Style*』, 『희극에 관하여 *On Comedy*』『유머에 관하여』, 『열정에 관하여 *On Enthusiasm*』 등의 논문 외에도 그는 『화성학 *Harmonics*』과 『음악에 관하여 *On Music*』를 썼다. 이 음악학 저술들 중 남아 전하는 단편들에서, 그가 음악의 효과를 슬픔·기쁨·열정의 세 가지 정서로 설명했다는 것을 알 수 있다. 음악은 이러한 감정들을 덜어줌으로써 부정적인 효과를 갖지 못하게 해준다. 이것을 보면 테오프라스투스가 음악에서 카타르시스의 이론과 음악의 도덕적 효과라는 명제를 주장했다는 것을 알 수 있다. 그는 음악에 대해서 옛 그리스식으로 이해하고 있었던 것이다. 비록 그것이 아리스토텔레스가 조심스럽게 정립해놓은 것이긴 하지만 말이다.

아리스토텔레스의 또다른 제자인 타렌툼의 아리스토크세누스는 음악 이론에 공헌한 바가 더 크다. 그의 무수한 저술들 중(쉬다스가 열거한 목록에는 453권 있다) 윗자리는 음악 이론에 관련된 저술들에 주어져야 마땅하다. 『화성학 입문 *Introduction to Harmonics*』(클레오니데스 편)과 『잡동사니에 향연베풀

기』(플루타르코스 편)의 단편들이 남아 있고, 그의 『화성학 *Harmonics*』 중에는 세 권이 남아 있다. 그의 『리듬법의 요소들 *Elements of Eurhythmics*』은 후대의 필사본으로 알려졌다. 고대인들은 이 분야에서 그의 역할에 대해 잘 알고 있었고 그를 "음악가"로 칭했다. 키케로는 음악의 역사에서 이룬 그의 업적을 수학에서 아르키메데스가 이룬 업적에 비견했다. 아리스토크세누스에 의해 집대성된 역사적 정보 덕분에 그가 고대 음악에 관한 주요 정보의 원천이 되었으며, 그 자신의 음악 연구들은 2천년 이 지난 지금도 여전히 시대에 뒤지지 않는다.

그는 아리스토텔레스의 제자였을 뿐만 아니라 피타고라스 학파의 수학자이며 음향악 전문가이기도 했다. 그는 음악과 연관된 기술적 · 철학적 문제들을 연구했다. 과거의 단순한 음악을 선호했고 "다성음악과 다양성을 경멸했던" 초기의 음악가들을 찬양했다. 그는 개혁가들과는 반대의 입장에서, "한때 그리스인이었으나 야만주의를 받아들여 로마인이 되었던 파에스툼의 주민들과 같다"고 주장했다. 그는 음악의 에토스 및 음악의 도덕적 · 교육적 · 치유적 효과들에 관한 전통적인 교수법을 주장했다. 그는 "음악의 교육적인 힘을 높이 평가한 옛 그리스인들이 옳았다"고 믿었다.

THE PYTHAGOREAN AND ARISTOXENIAN TRENDS

6 피타고라스 학파와 아리스토크세누스적 경향들 그러나 아리스토크세누스의 새로운 점 및 그의 역사적 의미는 이런 점보다는 심리학적 연구를 포함한 음악에 대한 그의 객관적인 연구에 있었다. 그는 판단된 대상보다는 판단하는 행위에 더 많은 관심이 주어져야 한다는 전제에서 출발함으로써 객관적 연구의 중요성을 깨달았다.[7]

그는 음악에 관해서 두 가지 상반되는 견해에 직면해야 했는데, 그중

한 가지는 음악이 도덕적 능력이라는 것이고 다른 한 가지는 음악이 단순히 "귀를 간지럽히는 것"이라고 주장하는 것이었다. 피타고라스 학파의 견해는 음악이 불변하는 수학적 토대를 가졌다고 하는 것이었고, 데모크리토스와 소피스트들은 음악이 감각의 문제라고 주장했던 것이다. 아리스토크세누스는 그중 어느 한쪽을 전적으로 지지하지는 않고 각 견해로부터 약간씩을 따왔다. 그는 자신의 이론에 피타고라스 학파의 주장을 포함시키는 동시에 음악의 감각적 요소들을 강조했던 것이다. 그는 음악에 관한 한 "감각 지각의 정확함이 〔거의〕 근본적인 필요조건"[8]이며, 음악의 이해는 감각과 기억이라는 두 가지에 달려 있다고 썼다.[9] 그래서 음악 이론에는 피타고라스적 경향과 아리스토크세누스적 경향이 대립하게 되었다. 양자 모두 음악의 "윤리적" 해석을 선호했으나, 그들의 차이는 전자의 접근법이 형이상학적·신비적이며 음악적 조화와 우주의 조화를 연계짓고 음악에게 영혼에 영향을 미치는 특별한 능력과 독특한 힘을 부여했다면, 아리스토크세누스적 경향은 실증주의적·심리학적·의학적 해석을 시도한 것이다. 피타고라스 학파와 아리스토크세누스의 추종자들의 차이는 그들이 음악을 이해한 방식보다는 그들이 음악을 연구한 방법에 있었다.

당시 대다수의 음악 이론가들은 피타고라스 학파의 입장에 대해 절충적인 태도를 취하기도 했지만 시대의 정신을 쫓아서 아리스토크세누스를 지지했다. 여기에는 수많은 스토아 학파들도 포함되어 있었는데, 그중 음악 이론에 가장 관심을 보였던 것은 바빌로니아인으로 알려진 디오게네스였다. 그가 숭배와 교육, 전쟁과 게임, 행동과 사고 등에서 음악의 힘과 유용성을 칭찬하고 음악의 도덕적 가치뿐 아니라 인식론적 가치까지 강조했던 저서 『음악에 관하여 *On Music*』는 한동안 상당한 성공을 거두었다. 이 운동의 후대 저술가들 중 가장 중요한 사람은 『음악 3서 *Three Books on*

Music』의 저자인 아리스티데스 퀸틸리아누스였다.주20

THE STUDY OF ETHOS

7 에토스 연구 피타고라스적 해석과 아리스토크세누스적 해석 모두, 음악
의 전반적 이론에서 필수적인 요소는 "음악의 에토스"[10]에 관한 고대 그리
스의 연구였다. 이 연구는 점점 자세한 것을 다루면서주21, 성격(에토스)에 미
치는 음악의 효과의 다양한 면들을 보여주기 위해, 특히 그 긍정적인 효과
와 부정적인 효과를 대조시키기 위해 그 주제에 대한 일반적 명제 이상 나
아간다. 그리스 각 부족들의 음악은 서로 다른 양식을 가지고 있었다. 즉
도리아 양식은 엄격했고, 이오니아 양식은 부드러웠다. 프리기아 양식과
리디아 양식으로 설정되어 그리스에서 발판을 잡은 동방의 음악은 진짜 그
리스 음악, 특히 도리아 양식과는 매우 달랐다. 그리스인들에게 가장 첨예
한 대조는 엄격한 도리아 음악과 정열적이고 꿰뚫는 듯한 프리기아 음악의
대조였다. 한쪽은 깊고 낮은 음조(*hipata*)로 되어 있었고, 다른 한쪽은 높은
음조(*neta*)로 되어 있었다. 전자는 키타라를, 후자는 피리를 사용했다. 그들
은 서로 다른 제의의 반주를 맡았는데, 도리아 음악은 아폴론의 제의, 프리
기아 음악은 디오니소스, 시벨레 및 죽은 자의 제의와 연관되어 있었다. 전

주20 *Aristides Quintilianus*, ed. A. Jahn.
— 다음은 고대 후기에 생산된 음악관련 저술로서 잘 보존되고 중요한 것들이다: Plutarch's *De
　　Musica*(*De la musique*, ed. H. Weil, and Th. Reinach, 1900) and Ptolemy's
　　Harmonica(ed. J. During, 1930).
— 고대의 마지막 단계에 이루어진 음악에 대한 해석은 다음에서 찾아볼 수 있다: G. Pietzsch의 *Die
　　Musik in Erziehungs - und Bildungsideal des ausgehenden Altertums und frühen
　　Mittelalters*(1932)과 Schäfke의 책에서 이미 언급했다.
　21 H. Abert, *Die Lehre vom Ethos in der griechischen Musik*.(1899)

자는 토속적이었고, 후자는 이국적이었다. 프리기아 음악은 그리스인들에게 익숙하던 음악과는 너무나 달라서 프리기아 음악이 도입된 것은 그리스인들에게 충격이었으며 음악의 다채로운 에토스에 관한 이론이 등장하게 하는 데 어느 정도 영향을 미쳤을 것이다. 그리스인들은 그리스 고유의 전통적인 음악은 힘을 북돋우고 위안을 주는 것으로, 새로운 외국음악은 자극적이고 주신제 같은 분위기를 내는 것으로 간주했다. 전통주의자들, 그 중에서도 특히 플라톤은 전자에는 긍정적인 에토스를, 후자에게는 부정적인 에토스를 부여했다. 그들은 전적으로 도리아 양식만을 승인하면서 프리기아 양식을 비난했다.

양 극단 사이에서 그리스인들은 여러 중간단계의 양식들을 알게 되었다. 즉 아에올리아의 서사시 양식(도리아 양식과 비슷하다는 이유로 히포도리아 양식이라 불렸다), 이오니아의 서정시 양식(프리기아 양식과 비슷하다는 이유로 히포프리기아 양식이라 불렸다), 리디아 양식, 믹소리디아 양식, 히포리디아 양식 등등. 이런 다양함을 단순화시키려는 시도로, 그리스 이론가들은 세 가지 음악 양식을 구별했는데, 그중 두 가지는 양 극단이었고 세 번째의 것이 나머지 양식들을 모두 포괄하는 중간단계의 양식이었다.

철학자들은 이런 다수의 양식들을 도덕적 · 심리학적으로 해석했다. 이런 관점에서 아리스토텔레스는 윤리적 양식 · 실제적 양식 · 열정적 양식 등 세 가지 유형의 양식들을 구별했다. 그는 "윤리적" 양식이 인간에게 윤리적 안정감을 주거나(도리아 양식이 엄격함을 주듯이) 혹은 실제로는 윤리적 안정감을 파괴함으로써(믹소리디아 양식이 무언가 동경하는 것 같은 느낌을 준다거나 이오니아 양식이 기운을 빼앗는 주술을 주는 것처럼) 인간의 전 에토스에 영향을 미친다고 주장했다. "실제적" 양식은 사람에게 의지가 담긴 특정한 행동을 불러일으키고, "열정적인" 양식, 특히 프리기아 양식은 사람을 정상상태에서

황홀경으로 이끌고 감정적인 안도감을 유발한다고 하였다.

이런 삼중의 양식 구분은 조합이 다르고 명칭이 다르긴 했지만 헬레니즘 시대에도 지속되었다. 아리스티데스 퀸틸리아누스는 음악의 세 가지 양식을 구별지었다[11]: 1) 웅장함, 싱싱함, 영웅주의 등을 특징으로 하는 "확장적(diastaltic) 에토스"를 가진 음악; 2) 반대로 남자다움이 결여되고 연애감정 및 애조를 띤 감정을 불러일으키는 "수축적(systaltic) 에토스"를 가진 음악; 3) 내적 안정감을 특징으로 하는 중간단계의 "휴식적(hesycastic) 에토스." 시에서는 첫 번째 에토스가 비극에 적합하고 두 번째 에토스는 비가에, 세 번째는 찬가와 승리의 노래에 적합하다.

그리스 음악 이론의 가장 특징적인 면인 "윤리적" 분석은 형이상학적이고 신비한 이론의 형태로서 피타고라스 학파에게서 유래되었다. 그런 면은 다몬과 플라톤 시대부터 윤리적[12]·교육적·정치적[13] 결론과 연계되어, 특정 양식을 이용하고 다른 양식들은 금지시킬 것을 요구했다. 마지막으로 그것은 아리스토텔레스 및 그의 제자들의 손에서 너무나 변화되어서 음악 효과의 현상학으로 축소되었다. 요구사항은 감소한 반면, 학문적 가치는 증대되었던 것이다.

그리스인들이 음악의 형이상학적이고 윤리적인 이론들에 대해 보여준 존경심에도 불구하고 비판이 없을 수는 없었다. "에토스"에 대한 현상학적인 해석조차도 그것이 "에토스"가 듣는 사람의 태도와 무관한 양식으로 존재한다는 입장을 취하고 소리에 결정적인 힘을 부여한다는 이유에서 반대를 불러일으켰다. 음악의 이런 힘을 부정하고, 양식들의 모든 속성들 —도리아 양식의 의기양양함, 프리기아 양식의 영감에 의한 가공성, 리디아 양식의 슬픔에 찬 애조성 등—이 양식 그 자체 내에 있는 것이 아니라 오랜 전개과정에서 인간이 이런 속성들을 부여했다고 주장하는 보다 조심

스러운 사상가들도 있었다.

8 실용적 경향 이런 경향은 BC 5세기의 부흥기에 이미 시작되었다. 소피
스트들과 원자론자들은 "에토스" 이론을 받아들이지 않았던 것이다. 대신
에 그들은 음악이 영혼을 인도하는 힘 혹은 윤리적인 힘이 아니라 단순히
소리와 리듬의 쾌적한 결합이라는 사뭇 다른 이론을 제시했다. 음악이 지
닌 영혼을 인도하는 힘에 대해 가장 일찍 회의한 것은 히베 파피루스(Hibeh
papyrus)로 알려진 파피루스 조각에서 발견된다.[14] 소위 윤리적인 것과 실
용적인 것, 이 두 움직임간의 갈등은 헬레니즘 시대의 음악 이론을 놓고 회
의주의자들과 에피쿠로스 학파를 실용적 움직임의 대변인으로 삼으면서
가장 격렬한 논쟁으로 전개되었다. 이 주제에 관해서는 두 권의 학술서가
전해오고 있는데, 하나는 에피쿠로스 학파의 필로데무스의 것이고, 다른
하나는 회의주의자인 섹스투스 엠피리쿠스의 것이다. 둘 다 이미 우리가
논의한 것들이다. 그들의 견해, 특히 그리스 음악 이론의 형이상학적-윤
리적 전통에서 파생된 필로데무스의 견해는 특정 학파의 특징으로 받아들
여질 수 있다. 소수의 견해이긴 했지만 그 견해는 당대의 특징이었던 것이
다.

필로데무스[주22]는 다음에 대해 논쟁적인 공격을 가했다: 1) 음악과 영
혼간에는 특정한 연관관계가 존재한다는 주장에 대해. 그는 영혼에 미치는

주22 A. Rastagni, "Filodemo contra l' estetica classica" *Rivista di filologia classica*(1923-
4).

음악의 효과가 요리술의 효과와 별다를 것이 없다고 단언했다.[15] 2) 음악을 듣고 야기되는 황홀경의 상태는 쉽게 설명되므로, 음악과 신성과의 관계에 대해. 3) 음악의 기본적인 도덕적 효과 및 덕을 강화 혹은 약화시키는 음악의 능력에 대해. 4) 무엇이든, 특히 성격을 표현하거나 재현하는 음악의 능력에 대해.

그는 음악적 "에토스" 이론이 기반으로 삼은 음악의 자극들은 전혀 보편적인 것이 아니며, 음악은 특정 유형의 사람들, 주로 여성과 유약한 남자들에게만 영향을 미친다고 주장했다. 더구나 그것은 신비한 속성을 언급하거나 음악에 어떤 특별한 능력을 부여하지 않고 심리학적으로 설명될 수 있다고 하였다. 만약 필로데무스의 사상을 근대의 언어로 표현한다면, 그는 음악의 효과를 사고의 연상의 결과로서 설명했다고 말할 수 있겠다. 음악에 대한 반응은 청각뿐 아니라 청각과 연관된 사고에 달려 있으며, 이런 사고들은 여러 가지 부수적인 요소들에 의지하는데 그중 가장 중요한 것은 음악에 동반되는 시다. 음악의 윤리적 이론을 고안해낸 사람들은 말과 생각에 의한 효과들이 소리의 효과라고 상상하면서 음악적 효과를 시적 효과와 혼동했다.[16] 테르판데로스 및 티르타에우스 등과 같은 그리스 음악의 창시자들은 음악가라기보다는 시인들이었다. 특히 필로데무스는 종교적 음악의 효과 및 종교적 음악이 야기하는 황홀경의 상태를 특정 사고 및 연상작용의 결과로 설명했다. 그는 의식(儀式) 중에 사용되는 떠들썩한 악기들은 특별한 "사고들의 관계"를 불러일으킨다고 생각했다.

필로데무스는 이 모든 것을 고려하면 음악은 이 분야에서 특별한 능력이 없기 때문에 어떠한 도덕적 기능을 갖고 있지도 않고 가질 수도 없다는 것이 명백해진다는 결론을 내렸다. 음악이 행하는 모든 것은 음식과 꼭같이 즐거움을 조달해주는 것이므로 음악에는 형이상학적 혹은 인식론적

의미가 없다는 것이다. 음악은 긴장의 이완과 기쁨을 가져올 수 있고, 기껏해야 작업을 더 쉽게 해줄 수 있을 뿐이지만, 그렇다·치더라도 음악은 하나의 사치이다. 음악은 한갓 오락이며 형식화된 내용을 가진 게임이기 때문에 어쩔 수가 없다. 그래서 유물론자인 에피쿠로스 학파의 필로데무스와 이상주의자인 플라톤은 예술에 대한 견해에 있어서 일치하지 않는 면도 있고 일치하는 면도 있었다.

"윤리적" 운동은 그 잠재력을 매우 일찍 소진했다. 처음부터 음악의 미학적 가치들을 무시하고 음악의 도덕적 이점을 강조했던 것이다. 후에서야 필로데무스가 대표하는 반대 운동이 미학의 발전에 약간의 공헌을 했다. 물론 필로데무스도 논쟁의 열기 속에서 극단으로 치닫긴 했지만 말이다. 에피쿠로스 학파와 회의주의 학파는 새롭고 보다 실용적인 음악 해석에 충성을 선언했지만, "에토스" 이론에 대한 반응은 영원하지 않았다. 일반적으로 종교적·정신주의적·신비적 사고로 역행하는 현상이 있었던 고대의 황혼기에 그 이론은 다시 부활했다.

MIND VERSUS EAR

9 정신 대 귀 헬레니즘 시대의 음악 이론사가들은 이 두 학파 외에 다른 파들도 열거한다. 그들의 목록에는 "카논주의자(피타고라스 학파)", "조화론자(아리스토텔레스의 추종자들)", "윤리주의자(다몬과 플라톤의 추종자들)", "형식주의자" 등이 열거되어 있다. 그들은 그리스의 음악 이론에 다른 반대되는 세력들도 있다고 본 것이다. 피타고라스 학파 중에는 두 집단이 있었는데, 그중 한쪽은 음악의 윤리적 측면을 강조했고 다른 한쪽은 음악의 수학적 관련성에 집중했다.

그러나 보다 중요한 상반된 문제들이 또 있었다. 즉 음악에 대한 우리

의 판단이 이성에 기초하는가 혹은 감정에 기초하는가, 그 판단에 계산이 포함되어 있는가 혹은 그런 판단은 단순히 미의 문제와 즐거움의 경험인가. 이미 고전 시대에 피타고라스 학파는 음악에는 이성적인 성격이 있음을 주장하면서 첫 번째 견해를 지지했는가 하면, 소피스트들은 음악의 비이성적인 성격을 강조함으로써 그들과 반대의 입장에 섰다. 이성주의자들은 음악에 대한 판단을 객관적인 것으로 간주했으나, 비이성주의자들은 그것이 주관적이라고 주장했다. 이런 문제에 있어 플라톤은 소피스트들과 입장을 나란히 하여 음악을 비이성적이고 주관적인 것으로 해석했다.

양쪽 견해 모두가 헬레니즘 시대에 전해졌지만, 음악의 수용이 정신이나 감정이 아닌 청각의 감각 인상에 달려 있다고 주장하는 제3의 주장으로 합쳐지게 되었다. 이것이 아리스토크세누스에 의해 채택된 입장인데, 그의 학파에 분명한 성격을 부여한 것은 "에토스" 이론이라기보다는 바로 이 입장이었다. 스토아 학파도 이 입장을 채택했다. 스토아 학파의 미학을 다룬 장에서 논의되었던 인상의 개념을 중요하게 구별한 것이 미학에서 이 개념을 보다 잘 적용할 수 있게 했다. 그것은 아카데미아 회원이었던 스페우시푸스[17]에 의해 매우 일찍 소개되어 스토아 학파의 바빌로니아인 디오게네스에 의해 발전되었다. 그들은 인상을 인상에 동반되며 정말 주관적인 즐거움 및 고통의 감정들과 구별지었다. 또 그들은 인상을 두 가지 유형으로 구별했다(음악에 관해서 이야기할 때 이 점을 다시 강조해야 한다). 덥고 추운 인상처럼 자발적인 인상이 있는가 하면, 조화와 부조화의 인상처럼 교육과 학습을 훈련한 결과에서 비롯되는 인상들도 있다. 음악이 의존하는 것은 이런 교육받은 인상들이다. 음악은 감각적 토대를 가지고 있지만 그것은 이성적이고 객관적이며 연구의 주제가 될 수 있는 것이다.

플라톤이 정신과 감각을 첨예하게 구별짓고 사고의 합리성과 감각인

상의 불합리성에 대한 그의 신념을 표현한 뒤에 그리스인들 사이에서 등장한 스페우시푸스와 디오게네스의 이론은 놀랍다. 그 이론은 그것이 논쟁적이고 필로데무스에게서 반대를 자극할 만큼 새롭고 유망한 것이었다. 보수적인 노선에서 사고했던 이 에피쿠로스 학파의 필로데무스는 스토아 학파가 내린 그 미묘한 구별을 인정하지 않았을 것이나, 무엇보다도 그는 음악이 이성적인 행위라는 사고에 불만족해했다. 스토아 학파의 이성적인 음악 해석과 에피쿠로스 학파의 비이성적인 해석간의 논쟁에 관해서는 "고대 미학 최후의 위대한 논쟁"이라는 말을 해왔다.

PLUTARCH, De musica 1133b.

1. τὸ δ' ὅλον ἡ μὲν κατὰ Τέρπανδρον κιθαρῳδία καὶ μέχρι τῆς Φρύνιδος ἡλικίας παντελῶς ἁπλῆ τις οὖσα διετέλει· οὐ γὰρ ᾿ξῆν τὸ παλαιὸν οὕτω ποιεῖσθαι τὰς κιθαρῳδίας ὡς νῦν, οὐδὲ μεταφέρειν τὰς ἁρμονίας καὶ τοὺς ῥυθμούς· ἐν γὰρ τοῖς νόμοις ἑκάστῳ διετήρουν τὴν οἰκείαν τάσιν· διὸ καὶ ταύτης ἐπωνυμίαν εἶχον· νόμοι γὰρ προσηγορεύθησαν.

플루타르코스, De musica 1133b. 고졸적 음악

1. 전체적으로 테르판데로스의 시대와 프뤼니스 시대까지는 키타라를 위한 음악이 단순함을 유지하고 있었다. 그 당시에는 작곡에서 지금처럼 조나 리듬을 바꾸는 것이 허용되지 않았기 때문이다. 각각의 노모스에서 적합한 음계가 잘 보존되어온 것이다. 그래서 그것들은 노모이, 즉 법칙들이라 불려졌다.

PLUTARCH, De musica 1138b.

2. οἱ μὲν γὰρ νῦν φιλομελεῖς, οἱ δὲ τότε φιλόρρυθμοι.

플루타르코스, De musica 1138b. 리듬과 멜로디

2. 오늘날 음악가들은 멜로디에 매혹되어 있지만, 그들의 선배들은 리듬에 빠져 있었다.

DIONYSIUS, OF HALICARNASSUS, De comp. verb. 11 (Usener, Radermacher, 40).

ἡ ἀκοὴ τέρπεται μὲν τοῖς μέλεσιν ἄγεται δὲ τοῖς ῥυθμοῖς.

할리카르나수스의 디오니시우스, De comp. verb. 11(Usener, Radermacher, 40)

귀는 멜로디를 좋아하며 리듬에 얼을 빼앗긴다.

PLATO, Leges II 9, 664e.

τῇ δὲ τῆς κινήσεως τάξει ῥυθμὸς ὄνομα εἴη.

플라톤, 법률 II 9, 664e.

이제 운동의 질서를 리듬이라 한다.

PLATO, Leges II 1, 653e.

τὰ μὲν οὖν ἄλλα ζῷα οὐκ ἔχειν αἴσθησιν τῶν ἐν ταῖς κινήσεσι τάξεων οὐδὲ ἀταξιῶν, οἷς δὴ ῥυθμὸς ὄνομα καὶ ἁρμονία.

플라톤, 법률 II 1, 653e.

…동물들은 움직일 때 질서나 무질서에 대해 아무런 지각이 없다. 다시 말하면, 리듬과 조화에 대해 아무런 지각이 없는 것이다.

PLUTARCH, De musica 1135f.

ἡμεῖς δ' οὐκ ἄνθρωπόν τινα παρελάβομεν εὑρετὴν τῶν τῆς μουσικῆς ἀγαθῶν, ἀλλὰ τὸν πάσαις ταῖς ἀρεταῖς κεκοσμημένον θεὸν Ἀπόλλωνα.

플루타르코스, De musica 1135f.

음악의 이점을 발견한 것은 인간덕분이 아니라 모든 면에서 가장 탁월한 신 아폴론 덕분이라고 생각한다.

ARISTIDES QUINTILIAN I 13
(Jahn, 20).

ῥυθμὸς τοίνυν καλεῖται τριχῶς· λέγεται γὰρ ἐπί τε τῶν ἀκινήτων σωμάτων (ὡς φαμὲν εὔρυθμον ἀνδριάντα) κἀπὶ πάντων τῶν κινουμένων (οὕτως γάρ φαμέν εὐρύθμως τινὰ βαδίζειν) καὶ ἰδίως ἐπὶ φωνῆς.

아리스티데스 퀸틸리아누스 I 13(Jahn, 20). 리듬

리듬에 대해서는 세 가지 방법으로 말한다. 첫째는 정적인 물체와의 관계에서(이런 의미에서 리듬이 있는 조각상을 말할 수 있다), 둘째는 움직이고 있는 모든 물체와의 관계에서(이런 의미에서 어떤 사람이 리듬감 있게 행진한다고 말한다), 셋째는 음성과의 관계에서이다.

SEXTUS EMPIRICUS,
Adv. mathem. VI 1.

3. Ἡ μουσικὴ λέγεται τριχῶς, καθ' ἕνα μὲν τρόπον ἐπιστήμη τις περὶ μελῳδίας καὶ φθόγγους καὶ ῥυθμοποιΐας καὶ τὰ παραπλήσια καταγιγνομένη πράγματα, καθὸ καὶ Ἀριστόξενον τὸν Σπινθάρου λέγομεν εἶναι μουσικόν. καθ' ἕτερον δὲ ἡ περὶ ὀργανικὴν ἐμπειρίαν, ὡς ὅταν τοὺς μὲν αὐλοῖς καὶ ψαλτηρίοις χρωμένους μουσικοὺς ὀνομάζωμεν, τὰς δὲ ψαλτρίας μουσικάς· ἀλλὰ κυρίως κατ' αὐτὰ τὰ σημαινόμενα καὶ παρὰ πολλοῖς λέγεται μουσική. καταχρηστικώτερον δὲ ἐνίοτε προσαγορεύειν εἰώθαμεν τῷ αὐτῷ ὀνόματι καὶ τὴν ἔν τινι πράγματι κατόρθωσιν. οὕτω γοῦν μεμουσωμένον τι ἔργον φαμέν, κἂν ζωγραφίας μέρος ὑπάρχῃ καὶ μεμουσῶσθαι τὸν ἐν τούτῳ καθορθώσαντα ζωγράφον.

섹스투스 엠피리쿠스, Adv. mathem. VI 1.
음악의 세 가지 의미

3. "음악"이라는 용어는 세 가지 의미로 쓰인다. 첫째, 멜로디와 음표, 리듬 만들기 등을 다루는 학문으로서인데, 우리가 스핀타루스의 아들인 아리스토크세누스가 음악가라고 말하는 것은 이런 의미에서이다. 둘째, 피리와 하프를 다루는 사람들을 음악가라고 하는 경우처럼 악기 연주의 기술을 의미한다 … "음악"이라는 용어가 일반적으로 알맞게 사용되는 것은 이런 의미들에서이다. 그런데 우리는 이 용어를 공연에서의 정확함에다 느슨한 의미로 적용시키기도 한다. 회화작품이라 하더라도 "음악적"이라 하기도 하며, 작품 안에 정확함을 이루어낸 화가를 "음악가"라고 하기도 하는 것이다.

PLUTARCH, De musica 1144f.

4. Πυθαγόρας δ' ὁ σεμνὸς ἀπεδοκίμαζε τὴν κρίσιν τῆς μουσικῆς τὴν διὰ τῆς αἰσθήσεως· νῷ γὰρ ληπτὴν τὴν ταύτης ἀρετὴν ἔφασκεν εἶναι.

플루타르코스, De musica 1144f. 음악과 이성

4. 존경할 만한 피타고라스는 음악에 관한 판단에서 경험의 표시를 거부했다. 그는 그런 예술의 가치는 정신으로 파악되어져야 한다고 말했다.

PLUTARCH, De musica 1143f.

καθόλον μὲν οὖν εἰπεῖν ὁμοδρομεῖν δεῖ τήν τ' αἴσθησιν καὶ τὴν διάνοιαν ἐν τῇ κρίσει τῶν τῆς μουσικῆς μερῶν.

플루타르코스, De musica 1143f.

간단히 말해서 음악을 판단할 때 인상은 지성과 나란히 가야 한다.

PLUTARCH, De musica 1142c.

Εἰ οὖν τις βούλεται μουσικῇ καλῶς καὶ κεκριμένως χρῆσθαι, τὸν ἀρχαῖον ἀπομιμείσθω τρόπον· ἀλλὰ μὴν καὶ τοῖς ἄλλοις αὐτὴν μαθήμασιν ἀναπληρούτω καὶ φιλοσοφίαν ἐπιστησάτω παιδαγωγόν· αὕτη γὰρ ἱκανὴ κρῖναι τὸ μουσικῇ πρέπον μέτρον καὶ τὸ χρήσιμον.

플루타르코스, De musica 1142c.

음악을 아름답고 고귀하게 배양하고 싶다면, 고대의 양식을 모방해야 한다. 또 음악 연구를 할 때 다른 분야의 연구로 보충해야 하며 철학을 안내자로 삼아야 한다. 철학만이 음악에게 적합한 원리와 유용성을 제공해줄 수 있기 때문이다.

SEXTUS EMPIRICUS
Adv. mathem. VI. 18.

5. Καθόλου γὰρ οὐ μόνον χαιρόντων ἐστὶν ἄκουσμα, ἀλλ' ἐν ὕμνοις καὶ εὐχαῖς καὶ θεῶν θυσίαις ἡ μουσική· διὰ δὲ τοῦτο καὶ ἐπὶ τὸν τῶν ἀγαθῶν ζῆλον τὴν διάνοιαν προτρέπεται.

섹스투스 엠피리쿠스, Adv. mathem. VI. 18.

선에 도움이 되는 음악

5. [섹스투스가 비난했던 널리 퍼져 있는 의견] 요약하자면, 음악은 기쁨의 소리일 뿐 아니라 찬송가와 잔치, 신에게 바치는 희생제에서도 들을 수 있다. 이 때문에 음악은 정신을 자극해서 선과 동격이 되게 한다.

PSEUDO-ARISTOTLE,
Problemata 920 b.29.

6. Διὰ τί ῥυθμῷ καὶ μέλει καὶ ὅλως ταῖς συμφωνίαις χαίρουσι πάντες; ἢ ὅτι ταῖς κατὰ φύσιν κινήσεσι χαίρομεν κατὰ φύσιν· σημεῖον δὲ τὸ τὰ παιδὶ εὐθὺς γενόμενα χαίρειν αὐτοῖς. διὰ δὲ τὸ ἔθος τρόποις μελῶν χαίρομεν. ῥυθμῷ δὲ χαίρομεν διὰ τὸ γνώριμον καὶ τεταγμένον ἀριθμὸν ἔχειν καὶ κινεῖν ἡμᾶς τεταγμένως· οἰκειοτέρα γὰρ ἡ τεταγμένη κίνησις φύσει τοῦ ἀτάκτου, ὥστε καὶ κατὰ φύσιν μᾶλλον... συμφωνίᾳ δὲ χαίρομεν, ὅτι κρᾶσίς ἐστι λόγον ἐχόντων ἐναντίων πρὸς ἄλληλα. ὁ μὲν οὖν λόγος τάξις, ὃ ἦν φύσει ἡδύ.

위-아리스토텔레스, 프로블레마타 920 b. 29.

음악과 즐거움

6. 왜 사람들은 리듬과 멜로디, 그리고 조화를 좋아할까? 그것은 우리가 원래 자연적인 움직임을 좋아하기 때문이다. 아이들이 태어나자마자 움직이면서 좋아한다는 사실을 보면 알 수 있다. 우리는 도덕적인 성격 때문에 여러 가지 유형들의 멜로디를 좋아하지만, 리듬에 익숙하며 질서 잡힌 운율이 담겨 있고 일정한 방식으로 움직인다는 이유에서 리듬을 좋아한다. 질서 잡힌 운동은 원래 무질서한 운동보다 우리에게 더 친밀하므로 자연과도 더 잘 어울린다⋯ 조화는 서로 비례 관계에 놓여 있는 반대의 것들이 뒤섞여 있는 것이므로 우리가 조화를 좋아하는 것이다. 그렇다면 비례는 이미 말했듯이 자연적으로 즐거움을 주는 질서이다.

ARISTOXENUS, Harmonica 41
(Marquardt, 58).

7. διημαρτηκέναι δὲ συμβήσεται τἀλη-
θοῦς ἐὰν τὸ μὲν κρῖνον μήτε πέρας μήτε
κύριον ποιῶμεν τὸ δὲ κρινόμενον κύριόν τε
καὶ πέρας.

아리스토크세누스, 화성학 41(Marquardt, 58).

판단의 주관적인 조건화

7. 최고이자 궁극적인 것을 결정된 대상이 아니
라 결정하는 행위에 두지 않는다면 진실을 놓치
고 말게 될 것이다.

ARISTOXENUS, Harmonica 33
(Marquardt, 48).

8. τῷ δὲ μουσικῷ σχεδόν ἐστι ἀρχῆς
ἔχουσα τάξιν ἡ τῆς αἰσθήσεως ἀκρίβεια.

아리스토크세누스, 화성학 33(Marquardt, 48).

감각 인상의 역할

8. 음악학 학도에게 감각 지각의 정확성은 근본
적인 요구사항이다.

ARISTOXENUS, Harmonica 38
(Marquardt, 56).

9. ἐκ δύο γὰρ τούτων ἡ τῆς μουσικῆς
ξύνεσίς ἐστιν, αἰσθήσεώς τε καὶ μνήμης·
αἰσθάνεσθαι μὲν γὰρ δεῖ τὸ γιγνόμενον, μνη-
μονεύειν δὲ τὸ γεγονός.

아리스토크세누스, 화성학 38(Marquardt, 56).

인상과 기억

9. 음악의 이해는 감각 지각과 기억, 이 두 가지
기능에 달려 있다. 왜냐하면 우리는 현재의 소리
를 지각해야 하고 과거의 것을 기억해야 하기 때
문이다.

SEXTUS EMPIRICUS,
Adv. mathem. VI 48.

10. ... τὶς μὲν μελῳδία σεμνά τινα καὶ
ἀστεῖα ἐμποιεῖ τῇ ψυχῇ κινήματα, τὶς δὲ
ταπεινότερα καὶ ἀγεννῆ. Καλεῖται δὲ κατὰ
κοινὸν ἡ τοιουτότροπος μελῳδία τοῖς μουσι-
κοῖς ἦθος ἀπὸ τοῦ ἤθους εἶναι ποιητική.

섹스투스 엠피리쿠스, Adv. mathem. VI 48.

음악의 에토스

10 ··· 영혼 안에 정적으로 세련된 운동을 일으키
는 멜로디가 있는가 하면, 천하고 비열한 운동을
낮게 하는 멜로디들도 있다. 그런 멜로디들은 성
격을 형성한다는 이유에서 음악가들이 성격이라
부른다.

THEOPHRASTUS, (Philodemus, De musica,
Kemke, 37).

κεινεῖν ὅλως καὶ εὐρυθμίζειν τὰς ψυχὰς
τὴν μουσικήν.

테오프라스투스, (필로데무스, De musica,
Kemke, 37).

음악은 영혼을 움직이며 영혼에게 리듬을 제공
한다.

DIOGENES THE BABYLONIAN
(Philodemus, De musica, Kemke, 8).

τὰ κατὰ τὰς ὀργὰς καὶ τὰ μεθ᾽ ἡδονῆς καὶ

바빌로니아인 디오게네스(필로데무스, De musica,
Kemke, 8).

분노, 즐거움 그리고 슬픔의 경험은 공통적이다.

λύπης ἐντυγχάνοντα κοινῶς, ἐπειδὴ τῶν οἰ-
κείων διαθέσεων οὐκ ἔξωθεν, ἀλλ' ἐν ἡμῖν
ἔχομεν τὰς αἰτίας· τῶν δὲ κοινῶν εἶναι τι καὶ
τὴν μουσικήν· πάντας γὰρ "Ελληνάς τε καὶ
βαρβάρους αὐτῇ χρῆσθαι καὶ κατὰ πᾶσαν, ὡς
εἰπεῖν, ἡλικίαν· ἤδη γὰρ πρὸ τοῦ λογισμὸν
ἔχειν, καὶ σύνεσιν ἅπτεσθαι τὴν μουσικὴν
δύναμιν παιδικῆς ἧστινος οὖν ψυχῆς.

그 경향이 우리 밖에 있는 것이 아니라 우리 안에
있기 때문이다. 음악 역시 이런 공통된 경험들에
속한다. 왜냐하면 모든 그리스인들과 바빌로니
아인 모두 삶의 모든 국면에서 음악을 배양하기
때문이다. 모든 어린이들의 영혼은 이성에 도달
하기도 전에 음악의 힘에 굴복한다.

PHILODEMUS, De musica (Kemke, 92).

필로데무스, De musica(Kemke, 92).

κατανοήσαντας ἡμᾶς τἀναγεγραμμένα παρ'
'Ηρακλείδη περὶ πρέποντος μέλους καὶ ἀπρε-
ποῦς καὶ ἀρρένων καὶ μαλακῶν ἠθῶν καὶ
πράξεων καὶ κρούσεων ἁρμοττουσῶν καὶ
ἀναρμόστων τοῖς ὑποκειμένοις προσώποις οὐ
μακρὰν ἀπηρτημένην τῆς φιλοσοφίας ἡγή-
σεσθαι τῷ πρὸς πλεῖστα ἐπὶ τοῦ βίου χρησι-
μεύειν τὴν μουσικὴν καὶ τὴν περὶ αὐτὴν φιλο-
τεχνίαν οἰκείως διατιθέναι πρὸς πλείους ἀρετάς,
μᾶλλον δὲ καὶ πάσας.

헤라클리데스 속에서 적합한 멜로디와 부적합한
멜로디, 남자다운 성격과 유약한 성격, 행위하는
사람들의 개성과 어울리는 행위와 어울리지 않
는 행위 등에 대해 읽어보면, 음악이 인간의 삶
속에 많은 가치를 가져온다는 사실덕분에 철학
과 멀리 떨어져 있지 않으며, 음악에 관심을 가짐
으로써 여러 가지, 아니 어쩌면 모든 미덕들에 동
화될 것이라는 점에 동의할 것이다.

ARISTIDES QUINTILIAN I 11
(Jahn, 19).

아리스티데스 퀸틸리아누스 I 11(Jahn 19).

11. τρόποι δὲ μελοποιΐας γένει μὲν τρεῖς,
νομικός, διθυραμβικός, τραγικός... ἤθει, ὡς
φαμὲν τὴν μὲν συσταλτικήν. δι' ἧς πάθη
λυπηρὰ κινοῦμεν, τὴν δὲ διασταλτικήν, δι' ἧς
τὸν θυμὸν ἐξεγείρομεν, τὴν δὲ μέσην, δι' ἧς
εἰς ἠρεμίαν τὴν ψυχὴν περιάγομεν·

11. 음악에는 세 가지 종류가 있다. 보통 음악,
디튀람보스 음악 그리고 비극 음악… 첫 번째 음
악은 영혼을 축소시키며 슬픈 감정을 일깨운다.
두 번째 음악은 영혼을 확장시키며 그 덕분에 우
리의 정신은 자라게 된다. 세 번째 음악은 중간이
며 그 덕분에 우리는 영혼을 평화의 상태로 인도
하게 된다.

ARISTIDES QUINTILIAN II 6
(Jahn, 43).

아리스티데스 퀸틸리아누스 II 6(Jahn, 43).

음악의 윤리적 · 정치적 효과들

12. Οὔτε τῆς μουσικῆς αὔτε [sc. ἡ τέρ-
ψις] τέλος, ἀλλ' ἡ μὲν ψυχαγωγία κατὰ
συμβεβηκός, σκόπος δὲ ὁ προκείμενος ἡ πρὸς
ἀρετὴν ὠφέλεια.

12. 음악의 목표는 즐거움이 아니다. 즐거움은
우연히 영혼을 지배하는 것에 불과하다. 음악의
알맞은 목표는 덕을 위해 봉사하는 것이다.

DAMON (Plato, Respublica IV 424c).

13. οὐδαμοῦ κινοῦνται μουσικῆς τρόποι
ἄνευ πολιτικῶν νόμων τῶν μεγίστων, ὥς φησί
τε Δάμων καὶ ἐγὼ πείθομαι.

다몬(플라톤, 국가 IV 424c).

13. 다몬이 내게 그렇게 말하니 그를 믿을 수가 있겠다 ─ 음악의 양식이 변화하면 국가의 근본 적인 법률도 음악 양식과 함께 변화한다고 그는 말한다.

PAPYRUS OF HIBEH
(Crönert, Hermes, XLIV 504, 13).

14. λέγουσι δέ, ὡς τῶν μελῶν τα μὲν
ἐγκρατεῖς τὰ δὲ φρονίμους, τὰ δὲ δικαίους,
τὰ ἀνδρείους, τὰ δὲ δειλοὺς ποιεῖ. κακῶς
εἰδότες, ὅτι οὔτε χρῶμα δειλοὺς οὔτε ἀρμονία
ἂν ἀνδρείους ποιήσειεν τοὺς αὐτῇ χρωμένους.

히베의 파피루스(Bronert, Hermes, XLIV 504,13).

"에토스" 이론의 비판

14. 사람들에게 구속을 주는 멜로디들이 있는가 하면, 감각·정의·용기 혹은 비겁을 자극하는 멜로디들도 있다고 한다. 그러나 이렇게 말하는 사람들은 잘못 판단하는 것이다. 왜냐하면 색채 가 비겁을 자극할 수 없고, 조화를 적용한 사람에 게 조화가 용기를 유발할 수 없기 때문이다.

PHILODEMUS, De musica (Kemke, 65).

15. οὐδὲ γὰρ μιμητικὸν ἡ μουσική, κα-
θάπερ τινὲς ὀνειρώττουσιν, οὐδ' ὡς οὗτος,
ὁμοιότητας ἠθῶν οὐ μιμητικὰς μὲν ἔχει, πάν-
τως δὲ πάσας τῶν ἠθῶν ποιότητας ἐπιφαίνε-
ται τοιαύτας ἐν αἷς ἐστι μεγαλοπρεπὲς καὶ
ταπεινὸν καὶ ἀνδρῶδες καὶ ἄνανδρον καὶ κόσ-
μιον καὶ θρασύ, μᾶλλον ἤπερ ἡ μαγειρική.

필로데무스, De musica(Kemke, 65).

15. 몇몇 사람들이 말하는 넌센스에도 불구하고 음악은 모방인 예술이 아니다. 음악이 모방적 인 방식으로 성격을 거울처럼 비추지는 않지만 장엄함과 비열함, 영웅주의와 비겁함, 예의바름 과 거만함 등을 재현하는 성격의 모든 면들을 드 러낸다고 그[바빌로니아인]가 말한 것도 사실이 아니다. 음악은 이것을 요리의 기술보다 더 잘하 지는 못한다.

PHILODEMUS, De musica (Kemke, 95).

16. καὶ τοῖς διανοήμασιν, οὐ τοῖς μέλεσ,
καὶ ῥυθμοῖς ὠφελοῦσι.

필로데무스, De musica(Kemke, 95).

16. [시들은] 멜로디와 리듬 때문이 아니라 사상 때문에 유용하다.

SPEUSIPPUS (in Sextus Empiricus Adv.
mathem. VII 145).

17. Σπεύσιππος δέ, ἐπεὶ τῶν πραγμάτων
τὰ μὲν αἰσθητὰ τὰ δὲ νοητά, τῶν μὲν νοητῶν
κριτήριον ἔλεξεν εἶναι τὸν ἐπιστημονικὸν λό-
γον, τῶν δὲ αἰσθητῶν τὴν ἐπιστημονικὴν δὲ

스페우시푸스(in Sextus Empiricus Adv. mathem.

VII 145). 자연적 인상과 교육받은 인상들

17. 스페우시푸스에 의하면, 감각들에 의해 지각 되는 대상들이 있는가 하면, 정신에 의해 지각되 는 대상들도 있다고 한다. 전자의 척도는 교육받

αἴσθησιν· ἐπιστημονικὴν δὲ αἴσθησιν ὑπείληφε καθεστάναι τὴν μεταλαμβάνουσαν τῆς κατὰ τὸν λόγον ἀληθείας. ὥσπερ γὰρ οἱ τοῦ αὐλητοῦ ἢ ψάλτου δάκτυλοι τεχνικὴν μὲν εἶχον ἐνέργειαν, οὐκ ἐν αὐτοῖς δὲ προηγουμένως τελειουμένην, ἀλλὰ τῆς πρὸς τὸν λογισμὸν συνασκήσεως ἀπαρτιζομένην· καὶ ὡς ἡ τοῦ μουσικοῦ αἴσθησις ἐνάργειαν μὲν εἶχεν ἀντιληπτικὴν τοῦ τε ἡρμοσμένου καὶ τοῦ ἀναρμόστου, ταύτην δὲ οὐκ αὐτοφυῆ, ἀλλ᾽ ἐκ λογισμοῦ περιγεγονυῖαν· οὕτω καὶ ἡ ἐπιστημονικὴ αἴσθησις φυσικῶς παρὰ τοῦ λόγου τῆς ἐπιστημονικῆς μεταλαμβάνει τριβῆς πρὸς ἀπλανῆ τῶν ὑποκειμένων διάγνωσιν.

은 인상들이며 후자의 척도는 교육받은 사고들이라고 그는 주장했다. 그는 추론된 진실의 기미가 보이는 인상을 교육받은 인상으로 간주했다. 피리 연주자나 류트 연주자의 손가락은 그 자체가 아니라 정신적 활동에 기원을 둔 행동을 수행하는 것이다. 마찬가지로 조화로운 것을 조화롭지 않은 것과 완전무결하게 구분하는 음악의 인상들도 자연에서 유래한 것이 아니라 사고에서 유래한 것이다. 교육받은 인상들은 자연적인 방식으로 [특별한 사람들이 소유하는] 교양 있는 성취로부터 이익을 얻는다.

이 성취는 이성에 근거하고 있으며 대상에 대해 완전무결한 지식을 얻는다.

8. 시의 미학
AESTHETICS OF POETRY

a 헬레니즘 시대의 시

HELLENISTIC LITERATURE

1 헬레니즘 시대의 문학 헬레니즘 시대에는 다양한 문학작품들이 쏟아져 나왔다. 그런 현상은 교훈시 · 경구 · 서정시 · 비가 · 칼리마쿠스의 송가 · 테오크리투스의 전원시 및 헤론다스의 사실적인 마임 등과 함께 BC 3세기 전반기부터 시작되었다. 후에는 로망스와 소설이 나왔다. 헬레니즘 시대는 길었으므로, 플루타르코스의 생애 및 사모사타의 루키아노의 에세이 등과 같이 유명한 작품들은 뒤에 AD 2세기에 나왔다. 그러나 이 시대의 문학작품들은 이전 시대의 작품들처럼 그렇게 지속적인 의미는 갖지 못했다. 알렉산드리아가 그 시대 드라마에서 인기 있던 일곱 명의 스타들인 플레이어드를 자랑한 것은 사실이지만, 후세는 그 인기 스타들을 다르게 판단하고 기억하지 않았다. 그러나 이때 대단한 의미를 가진 한 가지 발전이 일어났는데, 그것은 그리스 어가 그리스를 넘어서 퍼져나가 세계를 지배하게 되었다는 사실이다.

　시에 대한 사회의 태도에는 굉장한 변화가 있었다. 시는 더이상 대중의 관심사가 되지 못했다. 시인이 작은 도시국가에서 누렸던 사회와의 직접적인 관계가 군주국, 거대한 국가 및 도시의 중심에서는 더이상 가능하

지 않았다. 더이상 인구 전체가 비극을 생산하고 판단하는 일에 참가할 수가 없었던 것이다. 시는 인구 전체를 제의적으로 끌어들이지 못하게 되었고 일부 사람들의 개인적 관심사로 되어버렸다. 시의 성격 역시 변화되었다. 알렉산드리아와 안티옥에서 분위기를 주도하던 그리스의 상인들과 무역인들이 비극보다 소극 및 카바레의 쇼를 더 요구했기 때문이었다.

헬레니즘 시대의 문학에는 여러 가지 특징적인 면들이 있었다. 가장 중요한 첫 번째 특징은 저자들이 문학이나 철학 이론을 공부한 학식 있는 인물이었다는 점이다. 그러므로 사람들은 문학이 현학적이고 철학적·역사적·문학적 의미로 가득 차기를 기대했다. 서정시에서도 마찬가지였다. 헬레니즘 시대의 시는 교양 있는 사람들을 위해 쓰여진 교양 있는 예술이었고 도서관에서 영감을 찾았다. 그것은 세련되었고 제한된 관객을 위해서만 제공되었다. 따라서 의식적으로 선별적이었으며 야만적인 사람들을 경멸하였다.

알렉산드리아에서 작가들은 "문법학자"로 불려졌다. 이미 주목한 바와 같이 "문필가"란 뜻의 라틴어 리테라투스(litteratus)는 단순히 그리스어 "문법학자"를 라틴어로 옮겨놓은 것에 불과했다. 이 용어에는 문학에 관해서 이론화하는 사람들뿐 아니라 문학을 집필하는 데 관계된 사람들까지 포함되었다. 섹스투스 엠피리쿠스에게는 이 용어가 문학 이론가와 문헌학자들만을 뜻하는 식으로 전개되어갔다. 후에 작가들은 알렉산드리아에서는 "문헌학자"로, 페르가뭄에서는 "비평가"로 불리게 되었다.

이런 문학 전체가 전문가에 의해 조절되고 인도되었다. 그것은 규칙과 명령에 따른 법칙들에 종속되어 있었다. 초기 단계에서는 문학작품을 읽고 쓰는 법에 관한 논문들이 나왔다. 문학 이론들과 문헌학은 문학 자체의 인기와 맞먹는 인기를 누렸다.

고전 시대의 문학과 뚜렷하게 대조를 이루는 헬레니즘 시대 문학의 두 번째 중요한 특징은 독창성을 추구한 것과 문학적인 실험을 애호한 것이다. 알렉산드리아의 문학은 모범적 모델에 의존했지만 희귀하고 빼어난 문학형식들을 모방했다.

　　특히 시각예술에 나타나지만 문학에서도 드러나는 세 번째 특징은 바로크적 특질, 즉 한편으로는 단순함을 희생하고 풍성함에 집중하며, 다른 한편으로는 명료함보다는 깊이를 추구하는 것이었다.

　　네 번째 특징은 사실주의로서, 회화 및 조각에 못지 않게 당시의 문학에서 등장한 것이었다. 사실주의 및 날카로운 관찰은 헤론다스의 에세이들에서 너무나 잘 나타나서 위대한 문헌학자인 찔링스키는 역설적으로 그 에세이들을 문학작품이라기보다 과학논문들로 간주했다.

　　다섯 번째 특징은 작품에 대한 작가들의 냉철한 태도였다. 시인 칼리마쿠스는 "천둥치는 것은 제우스의 일이지 내 일이 아니다"라고 썼다. 또 다른 문헌학자가 주목했듯이 이것은 "보다 인간적이면서 동시에 (칼리마쿠스에 의하면) 보다 예술적인 시를 선호하여 위대하고 신성한 시를 포기한 것"이었다.

　　헬레니즘 시대 문학의 여섯 번째 특징은 시를 점차적으로 학술적 저술들보다 낮은 위치로 떨어뜨린 것이다. 헬레니즘 시대의 군주들은 전례없는 규모의 거대한 학문의 중심을 기초함으로써 학문적 작업을 지원했는데, 그중 가장 두드러진 예가 왕실 박물관과 70만 점의 공문서를 보관한 알렉산드리아 도서관이었다. 이 시설들은 상당히 오랫동안 유지되었다. 알렉산드리아 도서관이 BC 47년에 불에 타서 소실되자 20만 점을 보유한 페르가뭄의 소장품이 그를 대신하였다. 또 이 소장품이 파괴되자, 알렉산드리아의 또다른 도서관인 세라페움이 헬레니즘 시대 학술의 중심지가 되었다.

헬레니즘 시대의 제도는 문학에 중요한 공헌을 했다. 알렉산드리아의 문법학자들이 준비한 정확한 판본들이 그리스와 로마 세계 전역에 퍼져나가 수천 년 동안 유럽 문명의 토대가 되었다. 라이나흐에게 BC 3세기와 2세기를 "인간 정신이 낳은 가장 위대한 시대 중의 하나"라고 부르게끔 한 것이 바로 이것이었고, 폰 빌라모비츠는 헬레니즘 문화의 토대를 창조한 BC 3세기에 대해서 "그리스 문화의 정점이자 고대 세계의 정점"이라고 말하기까지 했다. 그 이전에 영구한 사상들이 나오고 영구한 예술작품이 창조되긴 했지만, 그것들이 세계를 지배하고 수세기동안 지속될 수 있는 힘을 획득한 것은 바로 이때였던 것이다.

헬레니즘의 가장 학식 있는 기관들, 특히 알렉산드리아 도서관은 옛날 위대했던 그리스가 사라진 만큼 그리스의 후예들은 그 유산을 복구하고 보존할 의무가 있다는 신념에서 비롯되었다. 그 도서관은 보존 및 역사적 · 문헌학적 연구의 우월성을 인정하는 태도를 반영했다. 또 책상물림의 학문, 박학다식, 골동품 수집에 대한 관심 등을 위한 환경을 조성했다. 그리고 학식있는 전문가들의 발전에 공헌했으며 책들이 주도적인 영향력을 행사하는 시대를 열었다.

알렉산드리아 도서관은 또 문헌학 및 문학에 대한 전문적 이론을 지칭하던 당시의 표현인 "문법학"에 대해서도 큰 공헌을 했다. 그러나 미학 일반에 대해서는 거의 공헌한 바가 없었다. 철학 일반에 대해서도 크게 공헌한 바가 없었다. 대주교 테오필루스가 세라페움이 이교도의 둥지라고 믿고 390년에 파괴하려 했던 알렉산드리아 도서관 학술장서의 비극적 최후보다 훨씬 이전에, 작고 피폐된 도시 아테네는 철학 학파들과 함께 알렉산드리아와는 비교가 안될 정도로 훨씬 더 중요한 미학적 사상의 중심지였다. 헬레니즘 시대 미학의 창시자들을 고려할 때에는 알렉산드리아가 아니

라 아테네를 배경에 놓고 보아야 한다.

2 로마의 문학 초기 로마 시대에 로마인들은 문학에 별로 관심이 없었고 BC 1세기가 될 때까지도 의미 있는 작품을 생산해내지 못하고 있었다. 그러나 이 시기가 지난 후 즉각 황금기가 이어졌다. 그 황금기는 로마 공화정의 말년 및 로마 제국 초, 즉 키케로의 시대로 알려진 공화국(80-42 BC)의 눈부신 마지막 시기 및 아우구스투스 시대로 알려진 한층 더 빛나는 제국의 초창기(42-14 BC)까지 이어졌다. 이것이 로마 문학의 고전기이다(여기서 고전이라 함은 그 용어가 지닌 모든 의미를 총망라하는 것으로서, 품위 있고 조화로우며 페리클레스 시대의 원형적 고전기와의 유사성을 가졌다는 뜻이 포함된다). 그것은 로마에서 페리클레스의 그리스에 해당하는 것이었다.

키케로 자신의 화려한 산문 이외에 키케로 시대에는—장식되지 않은 단순한 산문의 탁월한 모범이 되는—케사르의 문장들과 "가장 학식 있는 로마인"인 바로의 교양 있는 산문, 그리고 철학자들이 산문으로 전환한 이후 유일하게 성공을 거둔 철학적 시였던 루크레티우스의 시가 있었다. 그러나 우리 모두가 알고 있는 그런 탁월한 시인들을 배출한 것은 아우구스투스 시대였다. 베르길리우스에 대해서는, 그가 호메로스에게 도전하기를 갈망하던 때조차도 남들에게 웃음거리가 되지 않을 정도로 충분히 재능이 있다고 말해지곤 했었다. 로마의 시이론은 로마 시대 시의 "황금기"에 시작되었다. 키케로는 로마의 대표적 미학자였고 시인 호라티우스는 영향력 있는 『시론 *Art of Poetry*』의 저자였다. 이 시이론은 고대 그리스의 문학뿐만 아니라 동시대인들이 완전성의 표본으로 간주했던 새로운 로마 문학에도 기초를 두고 있었다.

모든 고전기가 그렇듯 이 시기도 오래 지속되지는 못했다. 퀸틸리아누스는 아우구스투스 치하의 작가들에 필적하지 못한다는 이유로 네로와 도미티아 시대의 작가들을 비난했다. 그후의 시기는 로마 문학의 "은의 시대"로 알려져 있다. 역사가들은 이 시기를 보통 아우구스투스의 죽음에서부터 130년까지로 친다. 로마 문학의 성격은 어느 정도 변화되어 이제는 알렉산드리아의 문학과 비슷하게 되었다. 시가 특별한 의미를 가진 것이 아니라, 문학적·철학적 특히 과학적 산문의 질이 높았는데 여기에는 타키투스 및 기타 역사가·법률가·의사·지리학자들이 포함되었다. 그중 비교적 큰 부분이 미학에 할애되었고, 건축가인 비트루비우스와 백과사전의 편집자인 플리니우스 역시 미학사에 관한 가치 있는 정보를 남겼다.

로마 문학의 마지막 단계는 특별히 두드러지지 않았다. 최고의 작가들은 미누키우스 펠릭스와 테르툴리안과 같은 기독교인들이었다. 창조적인 문학은 쇠퇴하고, "문법학"이 번성했으며 예전 작품들에 대한 주석이 늘어났다.

헬레니즘 시대와 로마 시대의 문학 미학에 대해서는 너무나 자세히 그리고 너무나 명백하게 논의되어서 문학작품들 자체에서는 문학 미학을 추구해야 할 필요성이 없었다. 키케로의 미학이론을 찾기 위해 그의 연설을 살펴볼 필요는 없었다. 왜냐하면 그 스스로 『변론가』에서 다 말하고 있기 때문이다. 마찬가지로 호라티우스의 이론도 『피소 삼부자에게 보낸 서한 *Epistle to the Pisos*』에서 정립되어 있었기 때문에 그의 시를 통해 찾으려 하지 않아도 되었다. 그러나 중요한 문제는 문학 이론이 창조적 문학에서 전개되는지 혹은 그 반대인지, 그리고 어떠한 경우에도 그 둘이 일치하는지의 여부였다. 당시의 문학은 다양성과 장식성으로 특징지어지는데, 이론가들 모두가 이 특질들을 추천했다. 문학은 성격상 결정적으로 기술적이었으

므로 이론가들은 시인들에게 테크닉에 숙달되기 위해서 연습을 거듭할 것을 권했다. 시에서 형식을 숭배한 것은 이론가들의 저술들에 나타난 형식주의적인 경향에 걸맞는 일이었다. 그러나 당시의 문학, 특히 알렉산드리아에서의 문학은 문법학자의 문학이었지만, 이론은 작가의 영감과 관객의 정서적 반응을 강조했다. 문학은 추상과 알레고리로 가득했지만, 이론은 눈으로 목격된 자료를 요구했다. 비록 이론에서는 작가들이 자연보다는 이데아를 모델로 삼아야 한다고 주장하긴 했지만 소설은 자연주의적이었다. 간단히 말해서, 흔히 그렇듯이 다양한 문학적 흐름들이 있었기에, 이론의 테두리 내에 들어가는 것들이 있었는가 하면 그 밖에 있는 것들도 있었던 것이다.

<div style="text-align:center">

b 시론

</div>

ANCIENT POETICS

1 고대의 시론들 헬레니즘 시대와 로마 시대에는 아리스토텔레스의 『시학』처럼 그렇게 포괄적인 시론이 없었다.[주23] 『피소 삼부자에게 보낸 서한』속에 있는 호라티우스의 『시론』[주24]은 AD 19-20년에 구성된 것으로서 비교적 상세하지만 그것은 하나의 "목가시(eclogue)", 즉 주제들의 선집으로 이루어져 있다. 그것은 학술논문이라기보다는 시에 관한 시이므로 시적 직유

주23 T. Sinko, *Trzy poetyki klasyczne*(1951).

24 O. Immisch, "Horazens Epistel über die Dichtkunst", *Philologus*, suppl., Bd. XXIV, 3(1932).

와 파격적인 표현들로 가득하다. 호라티우스의 공식들은 정확하진 않지만 수세기동안 지속될 수 있었다.

(포르피리우스의 증언에 의하면) 호라티우스가 의존했던 분실된 네옵토레무스의 저술이 더 완벽하고 더 정확했을 것이다. 3세기에 전성기를 맞았던 이 네옵토레무스는 아리스토텔레스보다 젊지는 않았으며 아마 페리파토스 학파였던 것 같다. 그는 시의 문제들을 하나의 체계로 정리하여 헬레니즘 시대 시의 아버지가 되었다.

테오프라스투스의 소책자『문체에 관하여 On style』는 인용문으로만 전해져왔다. 후에 나온 할리카르나수스의 디오니시우스와 데메트리우스[주25]의 문체 관련 논문들은 우리에게 완벽하게 전해지고 있다.『단어들의 배열에 관하여 On the Arrangement of words』라는 논문의 저자로서 BC 1세기(60-5 BC)에 살았던 디오니시우스는 왕성한 저술가이자 아테네식 유행의 영향력 있는 지지자였다. 다소간 그의 동시대인이었던 데메트리우스는『표현에 관하여 On Expression』라는 제목의 문체를 다룬 또다른 저술의 저자였다.

『숭고에 관하여 On the sublime』[주26]라는 꽤 긴 논문도 전해졌다. 이 논문은 그리스어로 된 문체 관련 저서 중 가장 아름다운 책으로 여겨진다. 각각 단순한 문체와 장식적인 문체를 권했던 헬레니즘 시대의 그리스파와 동방파간의 논쟁에서『숭고에 관하여』라는 책자는 단순한 문체를 옹호했다. 당시의 시대정신에 맞게 이 책은 숭고한 것과 시적인 영감을 강조했다. 그것은 이전에 롱기누스의 것이라 여겼던 익명의 책이었다. 롱기누스라 여겼던

주25 W. Madyda, *Trzy stylistyki greckie*(1953). W. Maykowska, "Dionizjos z Halikarnasu jako krytyk literacki", *Meander*, V, 6-7(1950).

26 T. Sinko, *Trzy poetyki klasyczne*(1951), p. XXVIII ff. W. Mykowska, "Anonima monografia o stylu artystycznym" (1926).

것이 잘못된 것으로 입증되자 이 책의 저자는 위-롱기누스로 이름 붙여졌다. 폴란드의 학자 싱코는 그 저자가 반(反) 카엘킬리우스로 불려져야 한다고 했는데, 그 책이 한때는 유명했으나 이제는 분실된 카엘킬리우스의 『숭고에 관하여』라는 논문에 대한 논박이기 때문이었다.

이미 말한 대로, BC 1세기의 에피쿠로스 학파였던 가다라의 필로데무스의 『시작(詩作)에 관하여 On Poetical Works』의 단편들이 상당수 헤라쿨라네움의 기록 속에 남아 보존되어오고 있다. 그 단편들은 시에 대해서 에피쿠로스 학파들뿐 아니라 그들의 반대자들의 견해들까지 정보를 준다.

시이론에 관한 논의들도 키케로 · 퀸틸리아누스 · 헤르모게네스 · 소위 위-시리아누스 등의 고대 수사학 관련 저술들에서 발견된다. 또 키케로의 저술들, 세네카의 『서한집 Letters』, 플루타르코스 · 스트라보 · 막시무스 · 섹스투스 엠피리쿠스의 논문들, 프루사의 디온의 연설들 및 루키아노의 에세이 등과 같은 철학적 저술들에서도 이따금 나타난다.

요약하면 테오프라스투스와 네옵토레무스의 BC 3세기 저술들의 단편들이 있는데, 이것들이 헬레니즘 시대 시론들의 토대를 이룬다. 그러나 이 분야 대부분의 저술들은 BC 1세기로 추정된다. 여기에는 할리카르나수스 · 데메트리우스 · 호라티우스 · 필로데무스 등의 저술도 포함된다. 『숭고에 관하여』라는 논술은 더 나중의 것이다. 시이론들 중 일부는 그리스어로, 일부는 라틴어로 되어 있다. 가장 유명한 것(호라티우스의 저술)은 라틴어

주 27 헬레니즘 시대의 시론에 관해서 지금까지 수집된 정보 중 가장 완벽한 것은 W. Madyda 의 *De arte poetica post Aristotelem exulta*(1948) 속에 들어 있다. ─ 이 장은 약간 수정되어서 *Review of the Polish Academy of Sciences*(1957) 속에 『헬레니즘 시대의 시론』이라는 제목으로 영어로 출판되었다 ─ K. Svoboda, "Les idées esthétiques de Plutarque" in *Mélanges Bidez*.

로 되어 있지만, 그리스어로 된 저술이 더 많고 더 먼저 나왔다.주27

2 시의 규정 헬레니즘 시대에 문학적 산문은 이미 시와 거의 동일한 위상을 성취하고 있었다. 시와 산문 모두가 "문학"으로 분류되었고, "문학 이론 (*grammatike*)"은[1] 시인들의 작품(*poietai*)과 산문가의 작품(*syngrapheis*) 모두와 연관이 있었고, 시(*poiemata*)와 산문(*logoi*) 모두와 관련이 있었다.[2]

고대에는 오랫동안 시의 개념이 산문과는 다르게 불분명하게 되어 있었다. 고르기아스는 시를 **리듬 있는** 말로 규정했고, 아리스토텔레스는 **모방적인** 말로 규정했다. 이런 이원성이 헬레니즘 시대에도 남아 있었다. 시는 흔히 아리스토텔레스적 의미에서 "삶을 언어로 모방하는 것"으로 규정되었는데, 거기에서부터 문학을 모방적 문학(즉 엄격한 의미의 시)과 비모방적인 문학(즉 산문)으로 구분하게 되었다.[3] 시는 운율적 구조를 가진 문학이라는 근거에서 변론술과는 대립되곤 했으며, 허구적 주제를 가진 문학이라는 근거에서 역사와 대립되곤 했다. 시가 형식이나 내용을 토대로 구별되었던 것이다.

형식을 강조하는 관점과 주제를 강조하는 관점, 이 두 관점이 포시도니우스의 규정 속에서 통일되었는데,[4] 그것은 이미 언급한 바 있다. 그의 규정은 시가 운율과 리듬을 가진 말(lexis)이며 장식에 있어서 산문과 다르다는 입장을 취했다. 그러므로 그의 규정은 시의 형식적 규준, 즉 운율적 형식을 인식한 것이다. 그러나 포시도니우스의 규정은 "시작업(poetry)은 의미로 가득 차 있으며 신적이고 인간적인 것들을 재현하는 시(poem)"라고 덧붙이고 있다. 시는 형식에 의해서 산문과 다를 뿐이지만, 시적 작업은 그 이외에 의미를 가져야 한다는 점을 추가함으로써, 시와 시적 작업을 구별

한 것이다. 그러므로 시적 작업은 두 가지 조건을 충족해야 한다. 즉 운율적 형식과 의미를 모두 가져야 하는 것이다.

초기의 그리스인들은 가르치는 것과 성격을 개선하는 데서 시의 목적을 찾았다. 스트라보가 전한 대로 "그들은 시적 작업을 철학의 예비단계로 지칭했다."[4a] 이것이 헬레니즘 시대에 와서 많이 변하게 되었다. 시는 이제 즐거움을 주어야 할 뿐만 아니라 감정을 자극하는 것으로 되었다.[5] 이 요구사항들은 아리스토텔레스에 의해 도입되고 후에 와서 우세하게 된 것으로서, 첫 번째 것은 오래된 것이지만 두 번째 것은 최근의 것이었다. "시가 미를 갖는 것만으로는 충분하지 않다. 시는 매력을 지녀야 하고, 듣는 이들의 영혼을 인도해야 한다"고 호라티우스는 썼다.[5a] 시에 의해 영혼이 인도된다는 이 개념은 이전에 에라토스테네스가 표명한 적이 있었다. 운문이 마음을 홀리면 자연히 길도 인도해준다. 그런데 영혼의 인도(psychagogia)는 영혼을 훈육하는 것과는 다르다. 고대 후기에는 시가 훈육해야 하는가의 문제가 강도 높은 논쟁의 대상이 되었다.[6] 시가 사람의 행동을 개선해야 하는가의 문제 역시 마찬가지였다.

시는 언어의 예술이었다. 그런데 역사·철학·변론술도 마찬가지였다. 이들과 시의 차이는 무엇이었을까?

POETRY AND HISTORY

3 시와 역사 고대인들은 처음에, 모든 인간활동은 진리를 추구해야 하는데 이것이 역사 못지않게 시에도 적용된다는 입장을 취하고서 시를 역사와 연결지으려는 경향을 보였다. 그러나 그 이후 그들이 시와 역사의 차이를 주목하게 된 것이 바로 이 연결관계에서였다. 그들은 우선 BC 1세기에 이 차이에 대한 공식을 끌어냈는데, 그후 수많은 저술가들이 그것을 되풀이했

다.[7] 그 공식에는 진정한 역사, 허위의 역사, 그리고 우화가 구별되는데 그 것들은 라틴어로 각기 **히스토리아**(historia), **아르구멘툼**(argumentum), **파불라**(fabula)로 불리어졌다. 이들의 병렬상태는 다음과 같이 되었다:

> 전설적인 이야기는 비극에 의해 전해지는 이야기들처럼 진실되지도 않고 개연성이 있지도 않은 사건들로 이루어져 있다. 역사적 서술은 실제로 행해진 공적들에 대한 설명이지만, 때에 맞게 우리 시대의 기억력에서 사라지기도 한다. 사실적인 서술은 희극의 플롯처럼 아직 일어나지 않은 상상의 사건들을 다시 센다.

시는 위의 세 범주 중 두 가지, 즉 우화와 진실되지 않은 역사에 포함된다. 우화의 경우 시의 주제는 불가능하며, 진실되지 않은 역사의 경우 시는 잠재적으로 실현가능하다. 그러나 두 경우 모두 시는 꾸며낸 허구(ficta res)인 것이다. 그러므로 시와 역사의 차이는 다음과 같은 식으로 표현할 수 있다: 시는 허구를 다루지만 역사는 실재를 다루는 것이다. 역사는 진실을 위해 이바지하지만, 시는 진실에 이바지하지 않으므로 오직 즐거움에만 이바지할 수 있다. 이것은 키케로로 하여금 다음과 같은 결론을 내리게 했다.

> 역사가 진실을 향하고 시는 거의 전적으로 즐거움을 향하므로 역사를 지배하는 법칙과 시를 지배하는 법칙은 필연적으로 다를 수밖에 없다.[8]

POETRY AND PHILOSOPHY

4 시와 철학 고대인들에게는 시와 역사의 관계를 정립하는 것보다 시와 철학의 관계를 정립하기가 더 어려웠다. 그것은 그들이 철학을 역사를 제외한 학문 및 지식 전체와 동일시했기 때문이다. 그들에게 역사는 연대기

이지 학문이 아니었던 것이다. 초기 시대 시에는 학문과 동일한 임무가 주어졌는데, 그것은 신과 인간들에 관한 지식을 획득하는 임무였다. 철학이 발전하기 전에 사람들은 시에 삶과 세계에 관한 설명을 기대했다. 철학이 등장하면서 시가 세계에 대한 지식을 제공했는지 혹은 제공할 수 있는지에 관한 의문이 생겼다. 그러나 헬레니즘 시대에는 시와 철학 간의 불화가 이미 사그라지고 있었다.

대립되던 두 견해들이 이제는 변호를 받았다. 한 가지는 시와 지식을 한데 모으는 것이고 다른 한 가지는 그 둘을 대립시키는 것이었다. 에피쿠로스 학파는 학문과는 다른 방식으로 사물을 제시한다는 이유로 시를 비난했다. 마찬가지로 회의주의자들도 시에서 어떤 철학이라도 발견된다면 그것은 나쁜 철학이라고 주장했다. 반면 스토아 학파의 포시도니우스는 시 역시 "신성한 것과 인간적인 것을 재현한다"고 말하면서 시를 철학과 동일한 기초에 위치시켰다. 이 공식은 키케로 · 세네카 · 스트라보 · 플루타르코스 · 막시무스 등 수많은 저자들에 의해 되풀이되었다. 그들은 시와 철학을 인지의 두 측면으로 간주했다. 시가 덜 진보하긴 했지만 그럼에도 불구하고 철학과 함께 "조화로운 하나의 예술"을 이루었다. 시는 운문형식에 의존하지만, 스트라보에 의하면 그것은 단순히 대중을 끄는 수단에 불과하다. 다른 면들에 있어서는 시와 철학은 하나이자 동일한 것이다.

시를 역사와 대립시키고 철학과 연결짓는 것은 고대 사상의 특징이었다. 역사는 특정 사실들을 다루며 철학은 보편적인 법칙들을 다루는 것으로 생각되었다. 그리스인들이 시에 더 가깝다고 여긴 것은 후자, 즉 철학이었다. 그들이 시를 설명할 때에는 두 가지 매우 다른 개념들을 내세웠다. 시가 허구를 창출한다는 것과 진실을 추구한다는 것이었다. 시가 역사와 대립될 경우에는 시의 허구적 측면이 강조되지만, 철학과 견주게 되면 시

의 인지적 요소들이 강조되었다.

5 시와 변론술 고대인들은 시와 변론술을 매우 비슷하지만 다른 것으로 보았기 때문에 그 둘의 관계에 대해 어리둥절하게 생각했다.

A 오늘날에는 시와 변론술간의 구별을 위한 가장 자연스런 토대로서, 시는 쓰여지고 변론술은 말하여진다는 것을 들 수 있겠다. 그러나 고대 시대에는 시가 말하여지거나 노래로 불려지는 것이 오랜 관례였고, 위대한 연설가들의 연설은 전달되고 듣게 될 뿐만 아니라 출판되고 읽혀지기도 하였다.

B 그러므로 그리스인들은 구별을 위한 또다른 토대를 적용했다. 즉 시의 목적은 사람들을 즐겁게 하는 것이지만 변론술의 목적은 사람들을 인도하는 것(*flectere*)이라고 선언한 것이다. 그러나 고대인들의 연설 역시 예술작품으로서 사람들에게 즐거움을 주기 위해 구성되었다. 반대로 극시, 아테네 비극, 그리고 특별히 희극은 즐거움을 주는 데만 목적을 둔 것이 아니고 논쟁하고 설득하며, 일정한 주제를 놓고 논쟁을 벌이고 다른 사람들에게 주입시키는 데도 목적을 두었다.

C 구별을 위한 세 번째 토대는 시가 허구를 다루는 반면 변론술은 실재하는 사회적 사건과 관계가 있다는 것이었다. 그래서 시가 역사와 다른 것과 같은 방식으로 변론술과 다른 것으로 나타났다. 그러나 로마인들은 당시의 변론가들이 사실 허구적 주제들을 연습용으로(*declamationes*) 이용하던 학교에서 훈련받았기 때문에 이 점을 주장하지 못했다.

D 마지막으로 네 번째 관점은, 시가 운율을 가진 말로 이루어져 있는 반면 변론술은 산문으로 이루어져 있다는 것이었다. 타키투스는 『변론가

들에 관한 대화』에서 시를 일종의 변론으로 취급하고 수사학적 변론과 시적 변론, 즉 본래의 변론과 시를 구별했다. 변론술과 문학적 산문을 동일시하는 것은 고르기아스에서부터 이소크라테스 시대까지 연설들이 예술적 산문의 형식으로만 되어 있었기 때문에 역사적으로 정당화된다. 예술적 산문에서 변론가들이 이룬 업적들은 후에 문필가들에 의해 실용화되었으며, 그래서 수사학의 원리들이 변론술뿐만 아니라 거의 모든 문학적 산문에도 적용되었다. 그 결과 수사학은 산문 일반의 이론이 되었다. 따라서 역할구분이 확실히 이루어졌다. 즉 시론은 시의 미학이 되었고, 수사학은 문학적 산문의 미학이 되었던 것이다. 수사학의 이런 월권을 억제한 사람은 헤르모게네스임이 분명했다. 그는 정치적 수사학이든 법정의 수사학이든 엄격한 의미에서의 문학과는 아무 상관이 없다고 주장했다. 그러므로 시론 전체가 미학의 영역 속에 속하는 반면, 수사학은 그 일부만이 미학에 속하게 되었던 것이다.

POETRY AND TRUTH

6 시와 진실 고대 시론의 주요 문제들은 다음의 세 가지 주제로 나눌 수 있다: 시와 **진실**의 관계, 시와 **선**의 관계, 시와 **미**의 관계.

초기 그리스인들은 진실이 시의 주된 목적이라고 믿었다. 진실 없이는 좋은 시가 있을 수 없었던 것이다. 그런데 헬레니즘 시대에는 변화가 일어났다. 시가 진실 이외에 다른 것, 즉 자유와 상상력을 요구한다는 믿음이 자라났던 것이다. 그러므로 시인들은 허구를 채택할 권리를 가지게 되었고, 사실 그렇게 하기도 했다. 키케로는 "시보다 더 가공적인 것이 무엇인가? 우화인가?"라고 물었고, 위-롱기누스는 "시인의 환상은 우화로 기울어 있고 모든 개연성을 넘어간다"고 선언했다. 플루타르코스는 시를 인생

과 대립시켰고, 루키아노는 시와 역사의 관계는 자유와 진실의 관계와 동일하다고 썼다. 에라토스테네스는 시인들은 영혼에 영향을 주는 것이면 무엇이든 꾸며낼 수 있다고 썼다.

섹스투스 엠피리쿠스는 두 경향의 존재에 대해 잘 알고 있었다. 그는 진실을 추구하는 시인들이 있는가 하면 반대로 허구를 꾸며내는 시인들도 있다는 것을 알고 있었다. 시인들은 인간의 마음을 지배하고자 하는 욕망을 가지고 있고 그것을 진실보다는 꾸며낸 것을 통해 성취하기 때문에 그렇게 한다는 것이었다.[9]

대부분의 고대인들은 시에는 진실 혹은 자유가 담겨 있다고 생각했다. 더 이전 시대에는 시에서 진실을 박탈하지 않기 위해서 자유를 기꺼이 부인했었다. 그러나 후에는 시적 진실에 대한 흥미를 잃어버리고 자유를 유지하기 위해 진실을 단념하고자 했다.

보수적인 스토아 학파는 계속 시에서 진실을 추구했으며, 그 때문에 시의 알레고리적 해석을 권했다. 그러나 헬레니즘 시대의 다른 학파들에 속하는 미학자들은 시에서 진실을 구하는 것이 잘못이라고 생각했다. 그들은 "자신의 생각의 내용에 따라 시를 판단하거나 시에서 정보를 구해서는 안 된다"고 믿었다. 필로데무스에게서는 시에서 현명하고 진실된 사고들이 시의 미덕으로 간주되어서는 안 된다는 구절을 읽을 수 있다.[10]

POETRY AND THE GOOD

7 시와 선 시에 대한 그리스인들의 초기 태도는 지성적인 것 못지않게 도덕적이었다. 그리스인들은 시가 덕을 지지할 때만 스스로 정당화될 수 있으며 시가 무언가를 가르칠 때 국가가 사람들을 교육하고 개선하게 된다고 생각했다. 플라톤은 시가 도덕적으로 유해하다고 선언함으로써 이 견해로

부터 가장 극단적인 결론을 이끌어냈다. 이 입장에서 부분적으로 물러선 헬레니즘 시대의 미학자들은 시가 유해한지의 여부에 대해서 회의했지만 시가 이로워야 한다고 믿지도 않았다. 마르쿠스 아우렐리우스는 시를 인생 학교로 취급했고, 아테나에우스는 시가 악을 놀라게 해서 쫓아버리는 수단 이라 여겼다. 다른 견해들도 있었다. 필로데무스는 시가 사람들의 즐거움 과 복지에 동시에 만족을 주기란 불가능하다고 주장했다. 확실히, "덕은 오락이 아니다."[11] 『오비드』에는 다음과 같은 구절이 있다.

아무 쓸모없는 이 예술보다 더 유용한 것은 없다.[11a]

말하자면 시는 유용하지만 도덕적 쓸모가 없다는 말이다.

시가 가르침을 주어야 하는지(*docere*) 혹은 즐거움을 주어야 하는지 (*delectare*)에 관한 논쟁은 결국 절충안으로 해결을 보았다. 키케로는 시가 "필연적인 유용성(*utilitas necessaria*)"과 "구속되지 않은 기쁨(*animi libera quaedam oblectatio*)" 모두를 제공해주기를 기대했다. 삶에는 유용성이 요구 되지만 기쁨은 창조적인 자유에서 온다는 것이다. 이전의 도덕주의자적 견 해에 어느 정도 충실했던 호라티우스는 시가 "가르치는 동시에 즐거움을 주어야 한다(*docere et delectare*)"고 썼다. 그의 절충적 입장을 표현한 또다른 공식은 시작(詩作)이 즐거움뿐 아니라 **유용성도**(*utile et dulce*) 제공해야 한다 는 것이었다.[12]

여기서의 근본적인 구별은 이미 예전에 테오프라스투스가 내려놓은 바 있다. 그는 문학에 두 가지 양식이 있다는 것을 주목했던 것이다(*logos pros tous akroatas*와 *logos pros pragma*). 즉 주로 청중에 관심이 있는 문학과 오 직 그 대상에 관심이 있는 문학이 그것이다. 헬레니즘 시대에는 두 가지 범

주 모두를 위한 여지가 있다고 알려져 있었다. 첫 번째 범주의 문학은 인간의 도덕성에 미치는 영향에 따라서 판단되어야 하며 이 영향들이 유해할 경우에는 비난받아야 한다. 그러나 두 번째 범주의 글쓰기를 위한 여지도 있다. 첫 번째가 더 중요하다는 견해가 점차로 번져나갔다.

시가 선과 악을 낳느냐의 여부 이외에도, 헬레니즘 시대의 작가들은 시가 선과 악을 재현하느냐를 놓고도 고심하였다. 특히 그들은 시가 선을 재현하고 악을 피해야 하느냐의 문제에 관심이 있었다. 시가 실재에 대한 완벽한 그림을 제공할 수 있다면, 마땅히 선과 악, 미덕과 해악 등 모든 성격들 및 관습들을 재현해야 한다. 왜냐하면 어차피 인간들은 이상적인 것에 못 미치기 때문이다. 플루타르코스나 막시무스에 의하면 시인들은 주인공들을 덕의 모델로 제시하는 데는 다소 서투르다.

POETRY AND BEAUTY

8 시와 미 헬레니즘 시대의 시에서 진실과 도덕적 선은 고전 시대보다 덜 강조되었던 반면, 미의 역할은 증대되었다. 그러나 즐거운 것과 즐거움을 주는 것(*incundum et suave*)에는 여전히 더 많은 관심을 쏟았다.

헬레니즘 시대 이전에도 고대인들은 시각예술에서 객관적인 미(심메트리아)와 주관적으로 결정된 미(에우리드미아)를 구별지었다. 헬레니즘 시대의 시론에서 이루어진 구별도 꼭같지는 않지만 비슷했다. 제시된 대상의 미와 그 표상 자체의 미를 구별한 것이다. 달리 말하면, 자연에서 온 미와 예술에 의해 도입된 미의 구별이 시에서 이루어진 것이다. 시의 미는 대부분 두 번째 유형이라는 점도 강조되었다. 추한 대상들의 기술도 즐거움의 대상이 될 수 있다. 시는 미를 모방한다기보다는 아름답게 모방하는 것이다. 시가 묘사하는 **방법**이 **무엇**을 묘사하느냐보다 더 중요하다.

둘째, 고대인들은 모든 사람들에 의해 동일한 방식으로 감상되는 미와 사람·환경·시대 등에 의존하는 개별적인 미를 구별했다. **심메트리아**와 심지어는 에우리드미아도 보편적인 미로 이해되었으나, 적합성(*decorum*)은 개별적인 미로 이해되었다. 헬레니즘 시대에는 후자가 의미를 더해가기 시작했다. **데코룸**의 개념은 시의 이해에 주도적인 역할을 하게 되었지만, **심메트리아**와 에우리드미아는 조각에 계속 영향을 미쳤다. 아름답기 위해서는 시가 적절하고 알맞아야 한다고 헤르모게네스는 선언했다.[13] 퀸틸리아누스는 "사물들 각각이 고유의 형식을 가질 권리가 있다(*omnibus debetur suum decor*)"고 썼으며, 할리카르나수스의 디오니시우스는 멜로디, 리듬 및 변화와 더불어 말에는 매력과 미를 이끌어내는 가장 강력하고 가장 중요한 원천이 있다고 말했는데 그것은 "주제에 알맞게 맞추기"였다. 플루타르코스는 아름답게 재현한다는 것은 적합하게 재현하는 것이며 이것은 아름다운 사물을 아름다운 방법으로 재현하는 것뿐 아니라 추한 사물을 추한 방법으로 재현하는 것도 의미한다고 썼다. 헬레니즘 시대에도 역시 시의 미는 부분들간의 질서·척도·일치에 있다고 믿었다. 그러나 몇몇 신선한 사고도 도입되었다. 즉 시적인 미는 위엄·광휘·숭고 등에 의존하며 또 장식성과 다양성에도 의존한다는 것이다. 에피쿠로스 학파의 필로데무스는 "시적 표현(혹은 문제)의 덕목들"을 목록으로 작성하면서 구체적이고 단호하며 간결하고 정확하며 명확하고 적절한 표현들을 포함시켰다. 다섯 가지 덕목—언어의 정확성·명료성·간결성·알맞음·특성[14]—들을 거론한 바빌로니아인 디오게네스에 의해 집대성된 목록도 그것과 거의 일치했다.

다양성은 만족의 원인이다(*arietas delectat*)는 헬레니즘 작가들이 자주 사용하던 구절이다. 플루타르코스는 시 예술이 다양하며 여러 가지 형태로

되어 있다고 썼으며,[15] 덧붙여서 단순한 사물들은 감정이나 상상력을 불러일으키지 않는다고 했다. 헤르모게네스는 단일하면서 다양성이 결여되어 있는 문학을 높이 평가하지 않았다. 헬레니즘 시대의 작가들은 문학 속에서 그리스어로 에네르게이아(energeia), 라틴어로는 에비덴티아(evidentia)라고 했던 것의 가치를 찾기도 했다.[16] 특히 헤르모게네스는 에비덴티아를 시에서 가장 중요한 요소로 여겼다.[17] 이것과 유사한 것이 명료성에 대한 요구였다.[18] 헬레니즘 시대의 시론은 문학작품이 내적 믿음(pistis)을 불러일으키기를 기대하기도 했다.

PROBLEMS IN POETICS

9 시론에서의 문제들 시론에서의 문제들은 보통 네옵토레무스에게서 유래된 패턴에 따라 논의되었는데, 그는 자신의 논문을 차례로 시작(詩作, poiesis), 시(poiema), 시인(poietes)을 다룬 세 부분으로 나누었다. 첫 번째 부분은 시작 일반에 관한 것이고, 두 번째 부분은 시의 유형들을, 세 번째 부분은 시인의 개성에 따른 시의 특징들을 다루었다. 이 패턴은 소위 "성서의 문헌학적 연구(isagogues)"인 텍스트에 국한되지 않았다. 문헌학자들은 호라티우스의 『시론』과 같이 명백하게 자유로운 배열에서도 그런 패턴을 발견해내었다. 그 패턴은 또 시와 시인, 그리고 더 일반적으로는 예술과 예술가라는 단순화된 형식에서도 나타났다.

미학사가는 재현 대 상상력, 지혜 대 열정, 직관 대 규칙, 자연 대 예술, 숭고 대 마력 등과 같은 헬레니즘 시대의 문제에 특별히 관심이 있었다.

10 재현 대 상상력 헬레니즘 시대는 시인 및 예술가 일반에 대한 태도에서 근본적인 변화를 보였다. 이제 시인 혹은 예술가의 역할이 활발해진 것이다. 그는 자신이 재현하고자 하는 대상들보다는 자신의 상상력에 의지하면서 점차 창조자로 인식되어갔다. 고전 시대의 그리스인들은 시적 상상력에 별반 주의를 기울이지 않았던 반면, 헬레니즘 시대에는 시적 상상력을 시의 근본적인 요소로 인식했다. 그들은 라틴어로 쓸 때에도 스토아 학파의 용어 **환타지아**(*phantasia*)[19]로써 시적 상상력을 나타내거나 위-롱기누스가 그랬듯이 "**이미지를 창조하는 능력**"[20]이라 칭했다. 그들은 의식적으로 시적 상상력을 **모방**과 대립시켰다. 필로스트라투스는 "모방은 본 적이 있는 사물을 재현하는 것이지만, 환타지아는 본 적이 없는 사물들도 재현하는 것"이라고 썼다. 그들은 눈먼 음유시인들의 예를 잘 활용했으며 호메로스가 장님인 것을 상상력이 감각보다 더 큰 힘을 가지고 있다는 상징과 증거로 간주했다. 이전에 시작품들은 세계의 그림을 제시한다는 이유에서 관심을 끌었지만, 이제는 시인의 영혼을 드러낸다는 이유에서 관심의 대상이 되었다.[21]

세네카가 예술작품을 창조하기 위해서는 네 가지 요소들(예술가·예술가의 의도·소재·예술가가 소재에 부여하는 형태) 외에 다섯 번째 요소, 즉 모델도 필요하다고 썼을 때 그것은 당시 통용되던 의견을 표명한 것이었다. 그러나 이 모델이 예술가 밖에 있는지의 여부, 혹은 예술가가 모델 자체를 만들어내서 그것을 자신의 내부로 가져왔는지의 여부는 중요하지 않다.[22] 이전의 시론에서는 모델이 언제나 실재 세계로부터 오는 것으로 되어 있었다. 내부적 모델은 "영상(*eikon*)" 혹은 흔히 "이데아"로 칭해진다. 이데아는 키케로가 사용한 것인데 비록 플라톤적인 의미가 배제되긴 했지만 플라톤에게

서 빌려온 용어였다. 이데아는 외부 세계에서 시인의 상상력 속으로 옮겨진다. 플루타르코스는 시인의 정신 속에 있는 이데아가 "순수하고 독립적이며 확실하다"고 주장했다. 비트루비우스는 예술가가 자신의 작품에 대해 미리 알고 있다는 점에서 문외한과는 다르다고 썼다. 왜냐하면 예술가는 작품을 시작하기도 전에 자신의 영혼 속에 그 작품의 미·유용성·데코룸이 무엇이 될지를 결정하기 때문이다.

WISDOM VERSUS ENTHUSIASM

<u>11 지혜 대 열정</u> 헬레니즘 시대와 로마 시대의 작가들은 시적 구성에서 사고는 필연적이라는 데 동의했다. 페르가뭄의 스토아 학파 크라테스는 "성자만이 언어의 부정확함에 미혹당하지 않고 시적 미를 평가할 수 있다"고 주장했다. 키케로는 "우리는 일상 언어에서 분별이라 칭해지는 것을 모든 예술에 요구한다"고 썼다. 호라티우스는 지혜는 훌륭한 글쓰기의 원천이자 샘이라고 썼다.[23]

한편, 시인에게 영감이 부족할 때 지혜만이 그를 돕는 것은 아니다.[24] 그리스 작가뿐 아니라 라틴 작가들도 그리스 단어인 "열정(*enthousiasmos*)"으로 영감의 상태를 묘사하곤 했는데, 그것은 원천이 신성한 것에 있다는 의미였다. 영감을 초자연적인 것으로 간주했던 작가들이 있었는가 하면, 초자연적으로 일어나는 상태와 유사한 시인의 내적 긴장과 환상으로만 보는 작가들도 있었다. 플라톤주의자들은 영감에 신적 행동을 부여했고, 에피쿠로스 학파는 영감을 자연적 원인의 관점에서 설명했다. 전자는 거기에 상당한 중요성을 부여했고, 후자는 다소 사고 및 신중함을 강조했지만 당시의 사상가들은 대부분 두 요소가 모두 필요하다는 데 동의했다.

많은 헬레니즘 작가들은 영감을 긴장과 흥분의 상태로 생각했고 심지

어는 홀린 상태 및 광기로 보기도 했다. 그러나 영감을 받은 시인은 아킬레스의 분노를 재현하기 위해 침착해져야 한다고 주장한 사람도 있었다. 세네카는 예술가의 감정이 진정일 때보다는 인위적일 때 더 많은 것을 성취한다고 주장했다.

INTUITION VERSUS RULES

12 직관 대 규칙　예전에 그리스에서는 시가 예술에 포함되지 않았다. 왜냐하면 시는 규칙보다는 영감의 문제라고 생각되었기 때문이다. 그러나 헬레니즘 시대에는 이중의 변화가 일어났다. 첫째, 시가 다른 예술들처럼 많은 규칙에 종속된다는 것을 인정하게 되었다. 위-롱기누스는 숭고함조차도 규칙에 종속된다고 주장했다.[25] 둘째, 헬레니즘 시대 학자들은 시 및 예술에서 규칙의 중요성이 이전에 생각했던 것처럼 그렇게 대단하지 않다는 데 주목했다. 퀸틸리아누스는 직관(*Intuitus*)이 기술적인 규칙보다 더 중요하다고 했다. 할리카르나수스의 디오니시우스는 예술적 구성은 논리적 원리가 아닌 예술가의 상상력(*doxa*)과 적절한 해결책을 찾으려는 능력(*to kairon*)에 있다고 썼다.

기존의 관행과는 반대로 예술적 규칙을 불변하는 것으로 간주할 수는 없다는 확신이 부각되었다. 예술적 규칙은 시간과 환경에 따라 달라지며 기계적으로 적용될 수는 없다. "규칙을 이용하는 법을 아는 것"은 언제나 필요하다. 헬레니즘 시대는 예술작품이 먼저이며 규칙은 그보다 나중에 오는 것임을 알고 있었다. "시는 시에 대한 회상보다 선행한다." 루키아노와 더불어 모든 사물은 고유의 미를 가지고 있는데,[26] 그것은 어떤 규칙도 둘러쌀 수 없는 것이다. 규칙에는 한계가 있으므로 시인에게는 자유의 한계가 생기게 된다.[27] 독자들도 마찬가지다. 키오스의 아리스톤은 "모든 취향에 맞는 시가 있어야 한다"[28]고 말했으며, 위-롱기누스는 "각자 자신에게

즐거움을 가져다주는 것을 즐기게 하라"고 썼다.

할리카르나수스의 디오니시우스는 규칙에 입각한 예술적 제작을 자발적 창조의 매력과 대립시켰고, 어떤 경우에는 정열에 의해 제작된 예술과도 대립시켰다. 자발적이고 정열적인 예술은 규칙이 아니라 미에 대한 사랑에서 나오는 것이다.[29] 이전의 사상가들은 시에서 관찰된 규칙을 시의 주된 미덕은 결함이 없는 것이라는 견해와 연결지었다. 위-롱기누스는 결함이 없는 상태란 단지 비판을 피하는 것인 데 반해 위대함은 찬탄을 불러일으키는 것이며 위대한 작가는 결함 없는 것과는 거리가 멀다고 썼다.[30]

THE INTELLECT VERSUS THE SENSES

13 지성 대 감각 시에서 규칙이 더 중요한지 혹은 직관이 더 중요한지에 관한 논의는 지성 대 감각에 대한 보다 일반적인 논의와 연결된다. 위-시리아누스라고 알려진 익명의 작가의 저작들에서는 반지성주의가 생명력 넘치는 베르그송적인 성격을 획득했다.[31] 우리의 지성(*logos*)은 사물의 요소만을 파악할 수 있지만, 직접적인 경험(*aisthesis*)은 전체를 파악할 수 있다. 지성은 사물 및 형식들을 직접적으로 파악할 수 없고 다만 상징적으로(*symbolikos*)만 파악할 수 있지만, 예술가의 의무는 사물에 대한 상징적인 그림뿐 아니라 직접적이고 구체적인 그림까지도 주는 것이다. 헬레니즘은 상징을 피하지는 않았지만, 시와 예술을 통한 사물의 직접적인 재현에도 동조적이었다.[32]

직접적인 재현은 직관에 의해 이루어지는가, 아니면 단순히 감각에 의해 이루어지는가? 이 문제는 예술가의 창조뿐 아니라 미적 경험의 심리학과에도 관련되어 있다. 시가 귀에 영향을 미친다는 것은 고대 시론의 일반적인 주제(*locus communi*)였다. 어떤 작가들은 위-롱기누스와 함께 말의

조화가 "귀가 아니라 영혼에게 바로" 이야기한다고 생각했다. 그럼에도 불구하고 헬레니즘 시대 시론의 전개는 귀의 역할을 더 선호했다(앞으로 시에서의 형식과 내용에 대한 헬레니즘 시대의 견해를 논의하는 부분에서 이것에 대해 다시 이야기하게 될 것이다). 스토아 학파는 감각적인 요소를 더 높이 평가하는 것을 정당화하려는 논쟁을 낳았다. 특히 바빌로니아인 디오게네스도 그랬는데, 그는 교육받은 감각적 지각을 공통지각과 구별했다.

NATURE VERSUS ART

14 자연 대 예술 앞에서 논한 헬레니즘 시대의 네 가지 논점(즉 모방 대 환상, 신중함 대 열정, 규칙 대 직관, 지성 대 감각) 이외에 다섯 번째 논점이 있었는데 그것은 바로 자연 대 예술이다. 여기서 "자연"은 시인의 본성, 시인의 재능과 동의어였다. 자연이 시인에게 부여한 **재능**이 그가 배운 **예술**보다 더 중요한가, 아니면 덜 중요한가 하는 물음이 있었다. 앞서의 네 가지 논점에서는 모두가 한쪽, 즉 환상 · 열정 · 직관을 선호하는 쪽으로 기울었으나, 이번 경우에는 절충안이 마련되었다. 호라티우스는 이렇게 썼다.[33]

> 흔히 훌륭한 시가 자연의 덕분인지 아니면 예술덕분인지 묻곤 한다. 나로서는 자연의 기질에 의해 강화되지 않을 때의 연구나 훈련되지 않은 자연의 지혜가 무슨 이로움이 있는지 모르겠다.

시에서 자연과 예술의 구별이 근대보다도 더 많이 강조되었다. 시인이 운문 및 문체의 유창함을 지니는 것이 예술덕분인지 아니면 예민한 귀 덕분인지에 대한 논쟁이 있었다. 네옵토레무스와 필로데무스는 기술적인 성취를 이룬 작가는 훌륭한 시인과 같지 않다는 데 동의했다.[34]

절충의 방식은 더 복잡했다. 말하자면 이중이 아니라 자연—실제—예술(*physis*—*melete*—*techne*)의 삼중이었다. 자연(즉 시인의 타고난 재능)과 예술(즉 규칙에 대해 잘 알고 있는 상태) 이외에 실제, 즉 예술가로 하여금 자신의 재능과 지식을 잘 사용하게끔 하는 작가의 경험과 훈련도 고려의 대상이 되었던 것이다. 스토바에우스가 인용한 헬레니즘 시대의 한 시에는 시인이 이용가능한 수단에 대해 잘 알고 있어야 하고, 창조적 열정, 적재적소에 대한 감각, 유능한 비판, 정연한 마음가짐, 경험, 그리고 지혜를 필요로 한다는 내용이 나온다. 이 목록에서 "수단에 대해 잘 알고 있는 상태"란 보통 예술로 알려진 것을 의미하며, "창조적 열정"이란 창조자의 본성으로 알려진 것을 의미한다. 소위 이암블리쿠스의 익명인(Anonym of Iamblichus)은 예술을 잘 하는 사람이 학문도 잘 한다고 썼다. 학자와 예술가는 천성적으로 타고나야 하며, 나머지 사람들은 그들에게 의지한다. 그들은 아름다운 것을 사랑해야 하며, 일을 좋아해야 하고, 일찍부터 교육을 받아야 하고, 자신의 작업을 보존해야 한다. 호라티우스도 거의 동일한 용어로 의견을 표명한 바 있다.

SUBLIMITY VERSUS CHARM

15 숭고 대 매력 헬레니즘 시대 미학의 모든 반명제들 중에서 가장 통찰력이 있었던 것은 아마도 시의 가치에 대한 여러 조건에 관련된 것일 것이다. 여기서의 갈등에는 **칼론**(*kalon*)과 **헤두**(*hedu*)라는 두 가지 개념, 즉 **미**와 **즐거움**이 포함되어 있었다. 전자는 작업 자체를 묘사하는 것이고, 후자는 수용자에 대한 효과를 기술하는 것이다. 전자는 시에서의 이성적인 요소(*logikon*)를 재현하며, 후자는 시의 비이성적인 요소(*alagon*)를 재현하는 것이었다.

헬레니즘 시대에 미는 **숭고**와 동일시되었으며 즐거움은 **매력**과 동일시되었다. 할리카르나수스의 디오니시우스는 다음과 같이 썼다.[35]

매력으로는 신선함 · 우아미 · 듣기 좋은 소리 · 달콤함 · 설득력 있음 등등이 있고, '미'에는 장대함 · 인상적인 특질 · 엄숙함 · 위엄 · 감미로움 등이 속한다.

숭고는 여러 가지 미학적 범주 혹은 여러 시적 양식들 중의 하나가 되지 못하고 지고하면서 유일한 양식이 되었다. 호라티우스는 "아름답다(*Pulcher*)"를 "숭고하다"와 동의어로 간주했다.(*omnis poesis grandis*) 디오니시우스는 "아름답다"를 "대단하다" 및 "숭고하다"와 번갈아가면서 사용했다. 변론술에서 뿐 아니라 시에서의 문체들도 이런 관점에서 분석되어, "위엄 있는 문체"는 "겸손한 문체"와는 대립되는 말이었으며, "중간" 문체는 그 둘 사이에 위치하는 것이었다.[36]

당시 유행하던 경향은 미를 즐거움과 결합시키는 것이었다. 디오니시우스가 썼듯이, 그 둘은 진실과 예술이 담긴 모든 작품들의 목표였다. 그런 목표들이 성취되면 그들의 목적은 달성되는 것이었다. 이 두 가지 특질을 결합하는 것은 매우 자연스러운 일이다. 왜냐하면, 역시 디오니시우스가 말했듯이 "아름다운 배열의 원리는 쾌적한 배열의 원리와 다를 바가 없기" 때문이다. 말하자면 "그 둘의 목표는 고귀한 멜로디, 고양된 리듬, 놀라운 다양성, 그리고 언제나 숭고다." 헬레니즘 시대 작가들 사이에서 이 두 가지 특질의 결합은 모든 인간의 작품들, 특히 시에서 탁월함을 위한 공식이 되었다.

16 형식 대 내용　헬레니즘 시대의 미학자들은 형식과 내용이라는 근대의 개념들과 비슷한 개념들을 전개시켰다. 즉 그들은 시에서 "말(*lexis*)"과 "대상(*pragma*)"을 구별했다. 전자의 개념은 오늘날의 "형식"에 해당하며 후자의 개념은 "내용"에 해당된다.[37]

　　형식개념의 근대적 변이들에 대해 초기 그리스인들은 이미 두 가지에 친숙해 있었다: **(a)** 부분들의 배열이라는 의미에서의 형식(그들은 이 형식을 미의 본질로 간주했다)과 **(b)** 대상들이 제시되는 방식이라는 의미에서의 형식, 즉 시인이 표현하는 **대상**과 반대되는 것으로서 시인이 자신을 표현하는 **방법**이라는 의미에서의 형식.[38] 더구나 헬레니즘은 세 번째 형식개념을 전개했는데 그것은 **(c)** 감각에 직접적으로 제시되는 것 대 사고에 의해서 개념화되고 파악되는 간접적인 것이다. 이것이 바로 형식의 개념으로서, 근대에 와서 매우 중요한 역할을 하게 되었던 것이다. 헬레니즘 시대의 시론은 시의 가치가 시의 직접적인 언어적 형식에 있는지 아니면 개념적인 내용에 있는지 혹은 말이나 대상에 있는지에 대한 문제를 논의했다.

　　에피쿠로스 학파 및 스토아 학파와 같은 몇몇 학파들은 자신들의 입장에 따라 시에서 숭고 혹은 유용한 내용에 경의를 표했다. 플라톤 및 아리스토텔레스의 전통들도 같은 방향을 가리켰다. "주제가 묵직하면 적절한 단어들이 나타날 것이다(*rem tene, verba sequentus*)"라고 한 카토의 말이 슬로건이었다.

　　그러나 "형식주의자"도 등장했다. 그들은 시의 목적이 사람들을 가르치는 것이라는 점을 부정했다. 그들은 시의 사상에 따라서 시를 판단하지 말 것을 충고했다. 그들은 헬레니즘 시대 이전에는 알려져 있지 않았고 그들이 등장했을 때에도 시론에서 지배적인 동향과는 반대되는 소수에 불

과했었다. 페리파토스 학파의 테오프라스투스에게서 형식주의의 기원을 찾을 수 있는데, 그는 아름다운 문체가 아름다운 말에 달려 있다고 주장했다. 우리가 헬레니즘 시대의 형식주의에 관해서 알고 있는 것은 놀랍도록 급진적이다. 테오프라스투스의 추종자들이 쓴 글들은 남아 전하지 않지만, 그의 반대자였던 필로데무스를 통해서 그들에 관해 알게 된다. 최초의 형식주의자들로는 페르가뭄의 크라테스, 헤라클레오도로스, 안드로메니데스 등이 있었다. 그들은 스토아 학파와 페리파토스 학파에 속했고 헬레니즘 시대 초인 BC 3세기에 등장했다. 크라테스는 훌륭한 시는 **유쾌한 소리**를 가지고 있다는 점에서 나쁜 시와 다르다고 주장했고, 헤라클레오도로스는 **소리들의 유쾌한 배열**에서 그 차이를 찾았으며[39] 시작품을 완전하게 이해하기 위해서는 귀만으로도 충분하다고 주장했다.

형식주의자들은 시가 오직 **귀**의 문제라고 주장했다. 그런 견해들은 헬레니즘 시대 말과 로마 시대에 개진되었다. 키케로도 "귀는…놀랍도록 능숙한 판별기관이다(*aurium item est admirabile … artificiosumque iudicium*)"라고 썼다.[40] 퀸틸리아누스는 시작(詩作)을 "판단하는 데는 귀가 최고다(*optime … iudicant aures*)"라고 생각했던 한편, 할리카르나수스의 디오니시우스는 "귀를 어루만지는 소리가 있는가 하면 귀를 화나게 하고 실망시키는 소리도 있고 귀에 위안을 주는 소리도 있다"고 말했다. 또 이렇게 말하기도 했다.

> 말에 아름다운 단어들이 포함되어 있고 아름다운 말이 아름다운 음절과 글자들로 이루어져 있으면 그 말은 반드시 아름답다. 글자들의 기본적 구조에서부터 인간의 성격, 열정, 기분, 행동 및 특성들이 모두 드러나는 말의 다양함이 나오는 것이다.

그럼에도 불구하고 이 작가들의 상대적인 차이는 시 내용의 의미를 부정하지 않고 시에서 형식의 의미를 강조한 데 있었다. 그들은 형식주의 자가 되지 않으면서도 형식을 높이 평가했다. 헬레니즘 시대에는 시를 청각적으로 해석하는 형식주의자는 어떤 식으로도 널리 인정받지 못했다. 필로데무스에 의하면 "좋은 구성은 마음이 아니라 훈련된 귀에 의해 파악된다"[41]는 견해는 진지하게 받아들여지지 못했다. 위-롱기누스는 반대편 극단에서 필로데무스에게 동의했다. 즉 예술적 작품은 귀뿐만 아니라 영혼에게 말을 건넨다는 것이었다.[42]

고대인들의 개념적 장치는 형식과 내용의 단순한 구별보다 더 복잡했다. 예를 들면, 초기 스토아 학파였던 키오스의 아리스톤은 네 가지로 구별했으니, 시 작품에 표현된 사고, 시에 나타난 성격들, 시의 소리, 시의 구성 등이 그것이다. 성격과 사고는 후에 시작품 "내용"이라 불리게 될 것에 속하며, 소리와 구성은 "형식"으로 알려지게 되는 것에 속한다.

CONVENTION VERSUS UNIVERSAL JUDGMENT

17 관례 대 보편적 판단 마지막으로 헬레니즘 시대 작가들은 시에 대한 판단이 객관적이고 보편적인지의 여부에 대해 서로 다른 견해들을 주장했다. 어떤 사람들은 시가 "그 자체", "본질적으로" 선하거나 악하지 않으며 단지 사람들에게 그렇게 나타나는 것뿐이라고 주장했다.[43] 필로데무스는 시에 대한 모든 판단들은 관례에 기초하므로 결코 보편적으로 타당하지 않다는 점을 확인해준 학자들에 관해서 말해주었고 그 자신도 다른 시각을 갖고 있었는데[44] 문학 비평은 관습적이지만 동시에 보편적이라는 것이다.[45] 마찬가지로 『숭고에 관하여』라는 논문의 저자도 이 분야에서 보편적으로 타당한 판단들은 존재하며, 관습 · 생활양식 · 선호도 등의 차이에도 불구하

고 사람들은 동일한 대상에 대해서는 동일한 견해를 유지한다고 믿고 있었다.[46]

시에 대한 판단이 일정한 규준에 의지한다는 점은 부정되지 않았지만 문제는 이 규준들이 경험에 뿌리를 내리고 있느냐의 여부였다. 감각들의 일반화 역시 그랬고 경험과는 무관하며 판단하는 사람에게 원인이 있으므로 그가 받아들인 관례가 되는 것이다.

POETRY AND PAINTING

18 시와 회화 예술이론에 관한 고대의 격언 중 호라티우스의 언명 "시는 회화처럼(*ut pictura poësis*)"만큼 유명하고 인기 있는 것은 드물다.[47] 그러나 그가 이 말에서 시이론을 말한 것이 아니라 단지 비교를 하고 있었다는 점, 그것이 상당히 평범한 생각(어떤 그림은 멀리서 보고 어떤 그림은 가까이서 보는 것처럼 시 또한 서로 다른 방식으로 읽혀져야 한다는 것)의 일부라는 점, 시인에게 회화적 효과를 추구하도록 설득하려는 의도가 아니었다는 점, 그런 비교는 호라티우스가 생각해낸 것이 아니라 이미 옛날에, 특히 아리스토텔레스에 의해서 이루어졌다는 점, 시를 회화와 비교하는 고대인들의 습관이 그들이 그 두 예술을 서로 상관된 것으로 간주했던 증거가 아니라는 점 등을 기억해야 한다. 사실은 그와 반대로 고대인들은 언제나 그 둘이 서로 멀리 떨어져 있는 것으로 생각했다. 그 둘을 서로 가깝게 모이게 한 것은 시에게 회화를 본받도록(시는 회화처럼 *ut pictura poësis*) 권했을 뿐 아니라 회화도 시를 모방하도록(회화는 시처럼 *ut poësis pictura*) 권했던 근대의 예술이론이었다. 시와 회화의 유사성에 대해 논한 고전 시대의 작가가 적어도 한 명은 —플루타르코스— 되었다. 그는 시가 춤과 더 많이 닮았다고 생각했던 것이다.[48]

헬레니즘은 시이론에서 근본적인 관점들을 서로 싸움붙여서 그것들

간에 판결을 내리는 일에 우선적으로 관심을 가졌으며, 개념 및 문제들에 대한 상세한 탐구에는 관심이 덜했다. 그럼에도 불구하고 이 문제에 대해서 잘 알고 있으면서도 보다 정확한 진술을 요구했던 섹스투스와 필로데무스 같은 작가들도 있었다. 필로데무스는 시에 의한 실재의 "재생", 시에서의 "사고", "미"와 "조화" 등에 관한 공허한 말들은 이런 특질들이 산문에서도 찾을 수 있기 때문에 별로 소용이 없으며, 어떤 작품에 시적 성격을 부여하고 그것을 산문과 구별짓는 것이 무엇인지 설명하는 것은 꼭 필요하다고 주장했다.

M 시의 미학에 관한 텍스트 인용

DIONYSIUS THRAX, Ars grammatica
1, 629ᵇ.

1. Γραμματική ἐστιν ἐμπειρία τῶν παρὰ ποιηταῖς τε καὶ συγγραφεῦσιν ὡς ἐπὶ τὸ πολὺ λεγομένων. μέρη δὲ αὐτῆς ἐστιν ἕξ... ἕκτον κρίσις ποιημάτων, ὃ δὴ κάλλιστόν ἐστι πάντων τῶν ἐν τῇ τέχνῃ.

디오니시우스 트락스, Ars grammatica 1, 629b.

문학의 연구

1. 문학의 연구는 시인들과 산문작가들에 의해 일반적으로 쓰여진 것에 관한 실험적 과학이다. 거기에는 여섯 부분이 있다…그중 여섯 번째는 시의 비평인데 그것은 물론 그중 가장 아름다운 면이다.

SEXTUS EMPIRICUS
Adv. mathem. I 57; 74; 84.

Διονύσιος μὲν οὖν ὁ Θρᾷξ... φησί «γραμματική ἐστιν ἐμπειρία ὡς ἐπὶ τὸ πλεῖστον τῶν παρὰ ποιηταῖς τε καὶ συγγραφεῦσι λεγομένων»... ⟨Ἀσκληπιάδης⟩ οὕτως ἀποδίδωσι τῆς γραμματικῆς τὴν ἔννοιαν: «ἡ δὲ γραμματική ἐστι τέχνη τῶν παρὰ ποιηταῖς καὶ συγγραφεῦσι λεγομένων»... Δημήτριος δὲ ὁ ἐπικαλούμενος Χλωρὸς καὶ ἄλλοι τινὲς τῶν γραμματικῶν οὕτως ὡρίσαντο «γραμματική ἐστι τέχνη τῶν παρὰ ποιηταῖς τε καὶ τῶν κατὰ τὴν κοινὴν συνήθειαν λέξεων εἴδησις».

섹스투스 엠피리쿠스, Adv. mathem. I 57; 74; 84.

"트라키아인" 디오니시우스는 말하기를…"문법학"은 주로 시인들과 작곡가들의 언어에 숙달된 상태를 말한다. [아스클레피아데스]는 다음과 같은 형식으로 문법학의 개념을 제시한다: "문법학은 시인 및 작곡가들의 말을 다루는 기술이다" …클로루스라 불렸던 데메트리우스와 몇몇 다른 문법학자들은 이렇게 정의를 내렸다: "문법학의 기술은 시인들 및 또한 일반 어법에서의 말의 형식에 대한 지식이다."

PHILODEMUS, De poëm. V (Jensen, 21).

2. καὶ γὰρ κατὰ τὸ εὖ τὸ τε εὐπρεπῶς ἅμα καὶ πειστικῶς πάντ' ἂν εἴη κοινὰ καὶ ποιημάτων καὶ λόγων καὶ τὰ πράγματα παρέχειν πάντων τῆς εἰκαστικῆς τρόπων οἰκεῖόν ἐστιν.

필로데무스, De pem. V(Jensen, 21). 시와 산문

2. 무슨 일이 있어도 훌륭하고 적절하며 설득력 있는 표현이 시와 산문에 꼭같이 적용되어야 한다. 그것들이 실재를 재현한다는 사실은 모든 재현예술에 공통적이다.

SCHOLIA to DIONYSIUS THRAX
(Bekker, An. Gr. II 656).

ἰστέον δὲ ὅτι περὶ πᾶσαν τέχνην ὀκτώ τινα θεωρεῖται· εἰσὶ δὲ ταῦτα αἴτιον, ἀρχή, ἔννοια, ὕλη, μέρη, ἔργα, ὄργανα, τέλος.

Scholia to dionysius thrax(Bekker, An. Gr. II 656). 예술의 문제들

모든 예술에서는 여덟 가지를 검증한다는 것을 알아야 한다. 즉 원인·원리·개념·소재·부분들·제작물·도구·목적이 그것들이다.

TRACTATUS COISLINIANUS. I
(Kaibel, 50).

3. τῆς ποιήσεως
ἡ μὲν ἀμίμητος
ἱστορικὴ παιδευτική
ὑφηγητικὴ θεωρητική
ἡ δὲ μιμητή
τὸ μὲν ἀπαγγελτικόν, τὸ δὲ δραματικόν

POSIDONIUS (Laërt. Diog. VII 60).

4. ποίημα δέ ἐστιν, ὡς ὁ Ποσειδώνιός
φησιν ἐν τῇ περὶ λέξεως εἰσαγωγῇ, λέξις
ἔμμετρος ἢ ἔρρυθμος μετὰ σκευῆς τὸ λογοει-
δὲς ἐκβεβηκυῖα... ποίησις δέ ἐστι σημαντικὸν
ποίημα, μίμησιν περιέχον θείων καὶ ἀνθρω-
πείων.

SCHOLIA to DIONYSIUS THRAX
(Bekker, An. Gr. II 649).

εἴπωμεν δὲ τὸν ὅρον τῆς τέχνης. οἱ μὲν
Ἐπικούρειοι οὕτως ὁρίζονται τὴν τέχνην·
Τέχνη ἐστὶ μέθοδος ἐνεργοῦσα τῷ βίῳ τὸ
συμφέρον... ὁ δὲ Ἀριστοτέλης οὕτως· τέχνη
ἐστὶν ἕξις ὁδοῦ τοῦ συμφέροντος ποιητική.
ἕξις δ' ἐστὶ πρᾶγμα μόνιμον καὶ δυσκατάληπ-
τον. οἱ δὲ Στωικοὶ λέγουσι· τέχνη ἐστὶ σύστη-
μα ἐκ καταλήψεων ἐμπειρίᾳ συγγεγυμνασμέ-
νων πρός τι τέλος εὔχρηστον τῶν ἐν τῷ βίῳ.

STRABO, Geographica, I 2, 3

4a. οἱ παλαιοὶ φιλοσοφίαν τινὰ λέγουσι
πρώτην τὴν ποιητικήν, εἰσάγουσαν εἰς τὸν
βίον ἡμᾶς ἐκ νέων καὶ διδάσκουσαν ἤθη καὶ
πάθη καὶ πράξεις μετὰ ἡδονῆς. οἱ ἡμέτεροι

트락타투스 코이슬리니아누스. I(Kaibel, 50).

시의 유형들

3. 첫 번째 유형의 시는 모방적이지 않은 시다.
그것은 역사적이거나 교육적이며 실제적이거나
이론적인 모습으로 되어 있다. 두 번째 유형의 시
는 모방적인 것인데 서술적이거나 극적이다.

포시도니우스(Laert. Diog. VII 60). 시의 정의

4. 포시도니우스가 『표현에 관하여』라는 논문의
서문에서 말한 대로, 시는 운율과 리듬을 가진 말
인데, 장식에 있어 산문과 다르다⋯시는 인간적
인 문제 및 신적인 문제를 재현하는 의미로 가득
찬 작품이다.

Scholia to Dionysius Thrax
(Bekker, an. Gr. II 649). 예술의 정의

예술에 대한 정의를 내리기로 하겠다. 에피쿠로
스 학파는 이렇게 정의했다: 예술은 삶에 꼭 필
요한 것을 제작하는 계획된 행동이다. 한편 아리
스토텔레스는 이렇게 말했다: 예술은 유용한 것
들을 제작하는 행동에 대한 기질이다. 그리고 기
질은 영원한 것이며 개념의 영역 너머에 있다. 스
토아 학파는 이렇게 말한다: 예술은 경험으로부
터 연대적으로 산출된 개념들의 체계이며 삶에
유용한 것을 목표로 한다.

스트라보, Geographica, I 2, 3.

예술은 가르치고 교육한다

4a. 반대로, 고대인들은 시가 일종의 철학 입문
으로서, 소년기의 우리를 데리고 삶의 예술로 안
내하며 즐거움과 함께 성격·감정·행동에 있어
서 우리를 가르친다고 주장한다. 우리 학파는 한
층 더 나아가 현명한 사람만이 시인이 된다고 수

καὶ μόνον ποιητὴν ἔφασαν εἶναι σοφόν· διὰ
τοῦτο καὶ τοὺς παῖδας αἱ τῶν Ἑλλήνων πόλεις
πρώτιστα διὰ τῆς ποιητικῆς παιδεύουσιν οὐ
ψυχαγωγίας χάριν δήπουθεν ψιλῆς, ἀλλὰ σω-
φρονισμοῦ· ὅπου γε καὶ οἱ μουσικοὶ ψάλλειν
καὶ λυρίζειν καὶ αὐλεῖν διδάσκουντες μετα-
ποιοῦνται τῆς ἀρετῆς ταύτης· παιδευτικοὶ γὰρ
εἶναί φασι καὶ ἐπανορθωτικοὶ τῶν ἠθῶν·
ταῦτα δ' οὐ μόνον παρὰ τῶν Πυθαγορείων
ἀκούειν ἐστὶ λεγόντων, ἀλλὰ καὶ Ἀριστόξενος
οὕτως ἀποφαίνεται, καὶ Ὅμηρος δὲ τοὺς ἀοι-
δοὺς σωφρονιστὰς εἴρηκε.

장한다. 그것이 그리스에서 여러 국가들이 청년
들을 처음 교육할 때부터 시로 교육하는 이유다.
물론 단순한 오락이 아닌 도덕적 훈육을 위해서
다. 왜 음악가들조차 그들이 노래 부르기, 리라
연주 혹은 피리 연주 등을 가르칠 때 이 덕목을
자청하는가. 그들은 이런 연구가 성격을 훈육하
고 교정하려는 경향이 있다고 주장하는 것이다.
피타고라스 학파뿐 아니라 아리스토텔레스에게
서도 이 주장을 들을 수 있다. 호메로스 역시 음
유시인들을 도덕성의 훈육자로 말한 적이 있
다….

PLUTARCH, De aud. poët. 17a.

플루타르코스, De aud. poet. 17a. 시의 목표

5. τοῦτο δὲ παντὶ δῆλον, ὅτι μυθοποίημα
καὶ πλάσμα πρὸς ἡδονὴν καὶ ἔκπληξιν ἀκροα-
τοῦ γέγονε.

5. 그러나 이것이 듣는 이들을 즐겁게 하거나 놀
라게 하기 위해 창조된 신비한 제작물이라는 것
은 누가 봐도 뻔했다.

HORACE, De arte poëtica 99.

호라티우스, De arte poetica 99.

5a. Non satis est pulchra esse poëmata;
dulcia sunto,
Et quocumque volent animum auditoris
agunto.

5a. 시가 미를 갖는 것만으로는 충분하지 않다.
시는 매력을 지녀야 하고 듣는 이들의 영혼을 시
의 의지대로 인도해가기도 해야 한다.

ERATOSTHENES (Strabo I 2, 3 and 17).

에라토스테네스(Strabo I 2, 3 and 17).

6. ποιητὴν γὰρ, ἔφη, πάντα στοχάζεσ-
θαι ψυχαγωγίας, οὐ διδασκαλίας. μὴ κρίνειν
πρὸς τὴν διάνοιαν τὰ ποιήματα, μηδ' ἱστορίαν
ἀπ' αὐτῶν ζητεῖν.

6. 에라토스테네스는 모든 시인의 목표가 가르치
는 것이 아니라 즐겁게 하는 것이라고 주장한다.
에라토스테네스는 시의 사상에 따라 시를 판단
하지 말기를 명하고 또 시에서 역사를 찾지 않기
를 명한다.

RHETORICA AD HERENNIUM I 8, 13.

Rhetorica ad Herennium I 8, 13. 시와 역사

7. Fabula est, quae neque veras neque
veri similes continet res, ut eae sunt, quae
tragoediis traditae sunt. Historia est gesta res,
sed ab aetatis nostrae memoriae remota.

7. 전설적인 이야기는 비극에 의해 전해내려온
사건들처럼 진짜도 아니고 개연성이 있지도 않
은 사건들로 이루어져 있다. 역사적 서술은 실제
로 행해졌으나 우리 시대의 기억에서 사라진 공

Argumentum est ficta res, quae tamen fieri potuit, velut argumenta comoediarum.

적들을 이야기하는 것이다. 사실적인 서술은 희극의 플롯처럼 아직 일어나지 않은 상상의 사건들을 이야기하는 것이다.

The same in Cicero, De inv. I, 19-28.
CICERO, De legibus I 1, 5.

8. Q.: "Intellego te, frater, alias in historia leges observandas putare, alias in poëmate". M.: "Quippe cum in illa omnia ad veritatem Quinte, referantur, in hoc ad delectationem pleraque".

The same in Cicero, De inv. I, 19-28. Cicero, De legibus I 1, 5.

8. Q.: 형제여, 내가 이해하기로 그대는 역사와 시에서는 서로 다른 원리를 따라야 한다고 믿고 있습니다.

M.: 그렇습니다. 왜냐하면 역사에서는 모든 것을 판단하는 기준이 진실이지만, 시에서는 보통 그것이 즐거움이기 때문입니다.

SEXTUS EMPIRICUS,
Adv. mathem. I 297.

9. οἱ μὲν γὰρ τοῦ ἀληθοῦς στοχάζονται, οἱ δὲ ἐκ παντὸς ψυχαγωγεῖν ἐθέλουσιν, ψυχαγωγεῖ δὲ μᾶλλον τὸ ψεῦδος ἢ τὸ ἀληθές.

섹스투스 엠피리쿠스, Adv. mathem. I 297.
시와 진실

9. [시인보다는 산문작가들이 삶에 유용한 것을 보여준다는 사실은 쉽게 논증할 수 있다.] 왜냐하면 산문작가들은 진실을 목표로 삼지만, 시인들은 모든 수단을 다해 영혼을 매료시키기를 추구하는데, 잘못된 것이 참된 것보다 사람을 더 매료시키기 때문이다.

PSEUDO-LONGINUS,
De sublimitate XXII 1

ἡ τέχνη τέλειος, ἡνίκ' ἂν φύσις εἶναι δοκῇ, ἡ δ' αὖ φύσις ἐπιτυχής, ὅταν λανθάνουσαν περιέχῃ τὴν τέχνην.

위-롱기누스, 숭고에 관하여 XXII 1
예술과 자연

예술은 자연처럼 보일 때 완벽하며, 자연은 보이지 않는 예술의 존재로 가득 차게 될 때 가장 효과적이다.

HERACLEODOR (?) (Philodemus, Vol. Herc. 2 IV 179).

10. τὸ ἀγαθὸν τοῦ ποιήματος οὐκ ἐν τῷ καλὰ διανοήματα συσκευάζειν ἢ σοφὸν ὑπάρχειν.

헤라클레오도로스(?)
(필로데무스, Vol. Herc. 2 IV 179). 시와 사고

10. 시에 아름다운 사고를 부여하거나 현명하게 되는 것은 미덕이 아니다.

PHILODEMUS, De poëm. V (Jensen 51).

11. καὶ γὰρ καθὸ πόημα φυσικὸν οὐδὲν οὔτε λέξεως οὔτε διανοήματος ὠφέλημα παρασκευάζει.

Ibid., (Jensen,7)

οὐκ ἔστι τέρπειν δι' ἀρετήν.

OVID, Ep. ex Ponto I. V. 53.

11a. Magis utile nil est artibus his, quae nil utilitatis habent.

HORACE, De arte poëtica 343.

12. Omne tulit punctum qui miscuit
utile dulci,
Lectorem delectando pariterque monendo.

HERMOGENES, De ideis (Rabe 369).

13. τὸ πᾶσι τοῖς πεφυκόσι λόγου σῶμα ποιεῖν χρῆσθαι δύνασθαι δεόντως καὶ κατὰ καιρὸν ἡ ὄντως οὖσα δεινότης ἔμοιγε εἶναι δοκεῖ... δεινὸς χρῆσθαι πράγμασι λέγεται... ὁ εἰς δέον τοῖς παραπεσοῦσι πράγμασι χρώμενος οἷον ὕλῃ τινὶ οὖσι τῆς ὥσπερ τέχνης αὐτοῦ.

DIOGENES THE BABYLONIAN
(Diocles Magnes in Laërt. Diog. VII, 59).

14. ἀρεταὶ δὲ λόγου εἰσὶ πέντε· ἑλληνισμός, σαφήνεια, συντομία, πρέπον, κατασκευή. ... πρέπον δέ ἐστι λέξις οἰκεία τῷ πράγματι.

PLUTARCH, De aud. poët. 25 d.

15. μάλιστα μὲν ἡ ποιητικὴ τῷ ποικίλῳ χρῆται καὶ πολυτρόπῳ.

필로데무스, De poem. V (Jensen 51). 시와 유용성

11. 시는 본질적으로 언어나 사고를 통해 가치를 제시하지 않는다.

필로데무스, De poem. (Jensen 7).

덕은 즐거움을 주는 것이 아니다.

Ovid, Ep. ex Ponto I, V, 53. 예술들의 유용성

11a. 아무 쓸모없는 이 예술보다 더 유용한 것은 없다.

호라티우스, 시론 343.

12. 그는 읽는 사람을 기쁘게 하고 가르침으로써 이익과 즐거움을 혼합하여 모든 표를 다 얻었다.

헤르모게네스, De ideis(Rabe 369). 예술

13. 내게 진정한 예술로 여겨지는 것은 말의 모든 형태를 올바른 태도로 적절한 시점에 적용할 수 있는 지식과 능력이다…자신이 하는 말의 주제가 마치 자신의 예술의 소재인 것처럼 적용하는 사람은 훌륭한 연설가로 간주된다.

바빌로니아인 디오게네스(Diocles Magnes in Laert. Diog. VII, 59). 시적 미덕들

14. 연설에는 다섯 가지 훌륭한 연설이 있다─ 순수 그리스적인 것, 선명한 것, 간결한 것, 적절한 것, 독특한 것 등이다…적절함은 주제에 가까운 문체에 있다.

플루타르코스, De aud. poet. 25 d.

시에서의 다양성

15. 그러나 시예술은…주로…다양함과 변화를 적용한다.

DIONYSIUS OF HALICARNASSUS
De Lysia 7.

16. ἔχει δὲ καὶ τὴν ἐνάργειαν πολλὴν
ἡ Λυσίου λέξις. αὕτη δ' ἐστὶ δύναμίς τις
ὑπὸ τὰς αἰσθήσεις ἄγουσα τὰ λεγόμενα, γίγ-
νεται δ' ἐκ τῆς τῶν παρακολουθούντων
λήψεως.

할리카르나수스의 디오니시우스, De Lysia 7.

시에서 뚜렷이 알 수 있는 성질

16. 리시아스의 연설에는 많은 시각적 특질들이
있다. 이것은 감각 앞에 연설의 주제를 가져오는
독특한 능력이다. 그것은 그 대상의 속성을 파악
하는 덕분에 생겨나는 것이다.

HERMOGENES, De ideis (Rabe, 390).

17. τὸ μέγιστον ποιήσεως μίμησιν ἐναργῆ
καὶ πρέπουσαν τοῖς ὑποκειμένοις.

헤르모게네스, De ideis(Rabe, 390).

17. 시에서 가장 중요한 것은 시각적이면서 주제
에 알맞는 재현이다.

CICERO, De finibus III 5, 19.

18. Omne, quod de re bona dilucide
dicitur, mihi praeclare dici videtur.

키케로, De finibus III 5, 19. 시에서의 명료성

18 ··· 내 생각에는, 어떤 중요한 주제에 대해서
명료하게 진술한 것이면 모두 문체의 탁월성을
가진 것이다.

QUINTILIAN, Inst. orat. VI 2, 29.

19. φαντασίας ... nos sane visiones appel-
lemus, per quas imagines rerum absentium ita
repraesentantur animo, ut eas cernere oculis
ac praesentes habere videamur.

퀸틸리아누스, Inst. orat. VI 2, 29. 상상력

19. 그리스인들은 환타지아(phantasia)라고 하
고 로마인들은 비지오(visio)라고 하는 경험들이
있는데, 눈 앞에 존재하지 않는 사물들이 마치도
실제로 우리 눈앞에 있는 것과 같이 생생하게 상
상력에 제시되는 것이다.

PSEUDO-LONGINUS
De sublimitate XV 1.

20. Ὄγκου καὶ μεγαληγορίας καὶ ἀγῶ-
νος ἐπὶ τούτοις... καὶ αἱ φαντασίαι παρα-
σκευαστικώταται. οὕτω γοῦν εἰδωλοποιίας
αὐτὰς ἔνιοι λέγουσι· καλεῖται μὲν γὰρ κοινῶς
φαντασία πᾶν τὸ ὁπωσοῦν ἐννόημα γεννητικὸν
λόγου παριστάμενον· ἤδη δ' τούτων κεκράτηκε
τοὔνομα, ὅταν ἃ λέγεις ὑπ' ἐνθουσιασμοῦ καὶ
πάθους βλέπειν δοκῇς καὶ ὑπ' ὄψιν τιθῇς τοῖς
ἀκούουσιν. ὡς δ' ἕτερόν τι ἡ ῥητορικὴ φαν-
τασία βούλεται καὶ ἕτερον ἡ παρὰ ποιηταῖς,
οὐκ ἄν λάθοι σε, οὐδ' ὅτι τῆς μὲν ἐν ποιήσει
τέλος ἐστὶν ἔκπληξις, τῆς δ' ἐν λόγοις ἐνάρ-
γεια... (8) τὰ μὲν παρὰ τοῖς ποιηταῖς μυθικω-

위-롱기누스, 숭고에 관하여 XV 1.

20. 더구나 영상들은 탄원자로서 위엄, 고양 및
힘에 크게 기여한다. 이런 의미에서 어떤 사람들
은 그것들은 정신적 재현이라 부르기도 한다. 일
반적으로 "영상" 혹은 상상력이라는 명칭은 어떠
한 형식으로 나타나든 간에 마음에서 일어나는
모든 생각에 적용된다. 그러나 요즘에는 그 단어
가 너무나 열중한 나머지 스스로 묘사하는 것을
보고 있다고 생각해서 듣는 사람들의 눈앞에 그
것을 내어놓은 경우에 주로 사용된다. 또한 변론
가에게 맞는 목적을 가진 영상이 있고 시인들에

τέραν ἔχει τὴν ὑπερέκπτωσιν. ... καὶ πάντῃ τὸ πιστὸν ὑπεραίρουσαν, τῆς δὲ ῥητορικῆς φαντασίας κάλλιστον ἀεὶ τὸ ἔμπρακτον καὶ ἐνάληθες.

게 맞는 목적을 가진 영상이 있으며, 시적 영상에 대한 구상은 수사학적인 생생한 기술로 이루어진 것으로서 마음을 빼앗는 것이다…시인들에게서 발견되는 것에는 황당무계한 방법으로 과장하려는 경향이 포함되어 있는데, 그것들은 모든 면에서 확실한 것을 뛰어넘지만, 변론상의 영상에서 가장 훌륭한 특징은 언제나 그 실재와 진실이다.

DIONYSIUS OF HALICARNASSUS,
Ant. Roman. I 1, 3.

21. εἰκόνας εἶναι τῆς ἑκάστου ψυχῆς τοὺς λόγους.

할리카르나수스의 디오니시우스, Ant. Roman. I 1,3.
영혼의 그림으로서의 예술작품
21. 사람의 말은 그의 마음을 나타내는 영상이다.

SENECA, Epist. 65. 7.

22. Nihil autem ad rem pertinet, utrum foris exemplar habeat exemplar, ad quod referat oculos, an intus, quod ibi sibi ipse concepit et posuit; haec exemplaria rerum omnium deus intra se habet.

세네카, Epist. 65. 7. 내적 모델과 외적 모델
22. 그러나 자신이 생각한 모델이 그의 머릿속에서 생각하고 구축한 관념의 밖에 있는지 아니면 관념 안에 있는지는 상관이 없다. 신은 그러한 만물의 모델을 그 자신 안에 가지고 있다.

HORACE, De arte poëtica 309.

23. Scribendi recte sapere est et principium, et fons.

호라티우스, 시론 309. 시와 지혜
23. 지혜는 훌륭한 글쓰기의 원천이자 샘이다.

LUCIAN, Demosth. encom. 5.

24. πολλῆς δεῖ τῆς μανίας ἐπὶ τὰς ποιητικὰς ἰοῦσι θύρας. δεῖ γάρ τοι καὶ τοῖς καταλογάδην… ἐνθέου τινὸς ἐπιπνοίας, εἰ μέλλουσι μὴ ταπεινοὶ φανεῖσθαι καὶ φαύλης φροντίδος.

루키아노, Demosth. encom. 5. 영감
24. 시의 관문을 통과해나갈 사람에게는 상당한 광기의 손길이 필요하다. 그럴 경우 평이하고 일반적인 것이 아니라면 산문 역시도 신적 영감 없이는 이루어질 수 없다.

SENECA, De tranquil. animi 17, 10.

Nam sive Graeco poëtae credimus: "Aliquando et insanire iucundum est", sive Platoni: "Frustra poëticas fores compos sui pepulit", sive Aristoteli: "Nullum magnum ingenium sine mixtura dementiae fuit", non potest grande aliquid et super ceteros loqui nisi mota mens.

세네카, De tranquil. animi 17, 10.
그리스 시인들과 같이 "때로는 미친 사람처럼 헛소리하는 것도 즐거움이다"라고 믿거나, 플라톤처럼 "건전한 정신은 시의 문전에서 헛되이 문을 두드린다"고 믿거나, 아리스토텔레스처럼 "어떤

위대한 천재도 광기의 손길 없이는 존재한 적이
없었다"고 믿거나 간에 — 다른 사람들을 초월하
는 드높은 발언은 정신이 흥분되지 않고서는 불
가능하다.

PSEUDO-LONGINUS, De sublim. II 1.

25. εἰ ἔστιν ὕψους τις... τέχνη, ἐπεί τινες
ὅλως οἴονται διηπατῆσθαι τοὺς τὰ τοιαῦτα
ἄγοντας εἰς τεχνικὰ παραγγέλματα. γεν-
νᾶται γάρ, φησί, τὰ μεγαλοφυῆ καὶ οὐ διδακτὰ
παραγίνεται... ἐγὼ δὲ ἐλεγχθήσεσθαι τοῦθ'
ἑτέρως ἔχον φημί... τὰς δὲ ποσότητας καὶ
τὸν ἐφ' ἑκάστου καιρὸν, ἔτι δὲ τὴν ἀπλα-
νεστάτην ἄσκησίν τε καὶ χρῆσιν ἱκανὴ παρο-
ρίσαι καὶ συνενεγκεῖν ἡ μέθοδος, καὶ ὡς
ἐπικινδυνότερα αὐτὰ ἐφ' αὑτῶν... ἐαθέντα,
τὰ μεγάλα... δεῖ γὰρ αὐτοῖς, ὡς κέντρου
πολλάκις, οὕτω δὲ καὶ χαλινοῦ.

위-롱기누스, 숭고에 관하여. II 1. 시적 규칙들

25. 숭고한 것에 관한 예술과 같은 것이 있는지
에 관해서 어떤 사람들은 그런 문제를 예술의 법
칙 아래로 가져오는 사람은 모두 잘못되었다고
주장한다. 고상한 분위기는 천부적인 것이며 가
르침에 의해 되지 않는다…나는 이것을 다른 방
식으로 찾아야 한다고 주장한다…그런데 체계
가 한계와 알맞는 계절을 규정할 수 있고 용법과
실제에 가장 안전한 규칙들에 기여할 수도 있다.
더구나 숭고한 것에 관한 표현이 독자적인 길을
갈 때 한층 위험에 노출된다…박차가 필요한가
하면 재갈이 필요한 것도 사실이다.

LUCIAN, Historia quo modo conscribenda 16.

26. ἑκάστου γὰρ δὴ ἴδιόν τι καλόν ἐστιν·
εἰ δὲ τοῦτο ἐναλλάξειας, ἀκαλλὲς τὸ αὐτὸ παρὰ
τὴν χρῆσιν γίγνεται.

루키아노, Historia quo modo, consecribenda 16.

모든 사물은 그 나름의 미를 가지고 있다.

26. 각 부분에는 고유의 독특한 미가 있기 때문
에 만약 그것을 바꾸려고 하면 추하고 쓸모없게
되어버린다.

HORACE, De arte poëtica 9.

27. Pictoribus atque poëtis
Quidlibet audendi semper fuit aequa potestas.

호라티우스, 시론 9. 시적 파격

27. 화가와 시인은…언제나 꼭같이 모험할 권리
를 가지고 있었다.

LUCIAN, Pro imag. 18.

παλαιὸς οὗτος ὁ λόγος ἀνευθύνους εἶναι
καὶ ποιητὰς καὶ γραφέας.

루키아노, Pro imag. 18.

시인들과 화가들에게 책임이 있다고 할 수 없다
는 것이 고대의 격언이다.

LUCIAN, Historia quo m. conscrib. 9.

ποιητικῆς μὲν καὶ ποιημάτων ἄλλαι ὑποσ-

루키아노, Historia quo m. conscrib. 9.

역사에는 시와는 다른 목적과 규칙이 있다. 시의

χέσεις καὶ κανόνες ἴδιοι, ἱστορίας δὲ ἄλλοι·
ἐκεῖ μὲν γὰρ ἀκρατὴς ἡ ἐλευθερία καὶ νόμος
εἷς· τὸ δόξαν τῷ ποιητῇ· ἔνθεος γὰρ καὶ·
κάτοχος ἐκ Μουσῶν.

경우, 자유는 절대적이며 한 가지 법칙이 있는데
그것은 시인의 의지다. 시인은 뮤즈여신들로부
터 영감을 받고 사로잡혀 있는 것이다.

ARISTON OF CHIOS (Philodemus, De poëm. V, Jensen 41).

28. πᾶσα γὰρ ἐξουσία πᾶσιν λελέχθω.

키오스의 아리스톤(Philodemus, De poem. V, Jensen 41). 독자의 선택할 자유

28. 모든 취향에 맞는 시가 있어야 한다.

DIONYSIUS OF HALICARNASSUS (De Dinarcho 7, Usener, Raderm. 307).

29. δύο τρόποι... μιμήσεως ὧν ὁ μὲν
φυσικός τέ ἐστι καὶ ἐκ πολλῆς κατηχήσεως
καὶ συντροφίας λαμβανόμενος, ὁ δὲ τούτῳ
προσεχῆς ἐκ τῶν τῆς τέχνης παραγγελμάτων.
... πᾶσι τοῖς ἀρχετύποις αὐτοφυής τις ἐπι-
πρέπει χάρις καὶ ὥρα τοῖς δ' ἀπὸ τούτων
κατασκευασμένοις, ἂν ἐπ' ἄκρον μιμήσεως
ἔλθωσι, πρόσεστίν τι ὅμως τὸ ἐπιτετηδευ-
μένον καὶ οὐκ ἐκ φύσεως ὑπάρχον, καὶ τούτῳ
τῷ παραγγέλματι οὐ ῥήτορες μόνον ῥήτορας
διακρίνουσιν, ἀλλὰ καὶ ζωγράφοι τὰ Ἀπελλοῦ
καὶ τῶν ἐκείνον μιμησαμένων καὶ πλάσται τὰ
Πολυκλείτου καὶ γλυφεῖς τὰ Φειδίου.

할리카르나수스의 디오니시우스(De Dinarcho 7, Usener, Raderm. 307). 독창성의 매력

29. 모방의 방법 중 하나는 자연적이고 풍부한
경험으로부터 나오며 모델과 철저한 관계를 가
지는 것이다. 예술적 규칙에 기초를 둔 또다른 방
법도 있다…독창적인 작품들은 모두 일정한 천
부적 매력을 보여주지만, 모방에서 이루어진 것
들에는 그 모방이 아무리 절정에 이른 것이라 하
더라도 인위적이면서 자연과는 유리된 것이 존
재한다. 변론가들이 다른 변론가들을 판단할 뿐
아니라 화가들도 아펠레스의 작품을 그의 모방
자들의 작품과 구별하고, 그와 유사하게 조각가
들이 폴리클레이토스의 작품을 구별하고 조각사
들이 피디아스의 작품을 구별하는 것은 이런 원
리를 기초로 하고 있는 것이다.

DIONYSIUS OF HALICARNASSUS, De imit. frg. 3 (Usener, Raderm. 2, 200).

μίμησίς ἐστιν ἐνέργεια διὰ τῶν θεωρημά-
των ἐκματτομένη τὸ παράδειγμα. ζῆλος δέ
ἐστιν ἐνέργεια ψυχῆς πρὸς θαῦμα τοῦ δο-
κοῦντος εἶναι καλοῦ κινουμένη.

할리카르나수스의 디오니시우스, de imit. frg. 3(Usener, Raderm. 2, 200). 열정

모방은 원칙들의 도움으로 원상을 재현하는 행
위다. 열정은 아름답게 보이는 것에 대한 찬탄에
의해 박차가 가해진 영혼의 행위다.

PSEUDO-LONGINUS, De sublim. XXXV 5.

30. εὐπόριστον μὲν ἀνθρώποις τὸ χρειῶ-
δες ἢ καὶ ἀναγκαῖον, θαυμαστὸν δ' ὅμως ἀεὶ

위-롱기누스, 숭고에 관하여, XXXV 5. 시에서의 완전무결성과 위대성

30. 사람들은 유용한 것 혹은 꼭 필요한 것을 평
범한 것이라 간주하는가 하면, 놀라운 것에 대한

τὸ παράδοξον... τοῦ ἀναμαρτήτου πολὺ ἀφεστ
ῶτες οἱ τηλικοῦτοι ὅμως πάντες εἰσὶν ἐπάνω
τοῦ θνητοῦ... τὸ μὲν ἄππαιστον οὐ ψέγεται,
τὸ μέγα δὲ καὶ θαυμάζεται... ἐπὶ μὲν τέχνης
θαυμάζεται τὸ ἀκριβέστατον, ἐπὶ δὲ τῶν φυ
σικῶν ἔργων τὸ μέγεθος, φύσει δὲ λογικὸν
ὁ ἄνθρωπος. κἀπὶ μὲν ἀνδριάντων ζητεῖται τὸ
ὅμοιον ἀνθρώπῳ, ἐπὶ δὲ τοῦ λόγου τὸ ὑπεραῖ
ρον... τὰ ἀνθρώπινα.

찬탄을 유보한다 … 이정도로 중요한 작가들은
완전성과는 거리가 멀지만 그럼에도 불구하고
그들은 보통 사람들을 초월한다 … 실수가 없으
면 비난은 받지 않겠지만, 찬탄을 불러일으키는
것은 웅대함이다 … 예술에서는 극도의 정확함이
칭찬을 받고, 자연의 작품들에서는 웅대함이 칭
찬을 받는다. 그리고 인간이 말에 재능이 있는 것
은 자연에 의한 것이다. 조각상에서 요구되는 특
질은 인간과 닮은 것이다. 담화에서는 인간적인
것을 초월하는 것이 요구된다.

PSEUDO-SYRIANUS,
In Hermog. περὶ ἰδεῶν praefatio.

위-시리아누스, In Hermog. περὶ ἰδεῶν

praefatio. 직관

31. ὅλως τὸ τέλειον αἰσθήσει καὶ μόνῃ
διαγινώσκεται· οὐ γὰρ ἂν δυνηθείη τις λόγος
παραστῆσαι τὸ ὅλον ὡς ὅλον πλὴν εἰ μὴ
συμβολικῶς· ἡ δὲ τοιαύτη γνῶσις οὐ καθάπ
τεται τῶν παρακολουθημάτων μή τί γε δὴ
ὑποκειμένης οὐσίας... τὰς ἐξαλλαγὰς τῶν
ἀτόμων καὶ τὴν ἀποτελουμένην ἐκ τῶν κατὰ
μέρος μορφὴν αἰσθήσει καὶ μόνῃ καταλαμ
βάνομεν.

31. 일반적으로 전체는 직접적인 인상을 통해서
만 인식될 수 있는데, 그것은 어떠한 합리적인 문
장도 상징적으로 되지 않으면 전체를 전체로서
제시할 수 없기 때문이다. 그런 지식은 대상의 속
성을 파악할 수 없고 더군다나 본질은 말할 것도
없다 … 개인차 및 부분들로부터 생겨나는 형식
은 오직 직접적인 인상을 통해서만 파악할 수 있
다.

DIONYSIUS OF HALICARNASSUS,
De Dem. 50 (Usener, Raderm. 237).

32. κριτήριον ἄριστον ἡ ἄλογος αἴσθησις.

할리카르나수스의 디오니시우스,

De Dem. 50(Usener, Raderm. 237).

32. 최고의 시험은 마음과는 상관없는 인상이다.

HORACE, De arte poëtica, 407.

33. Natura fieret laudabile carmen an arte,
Quaesitum est. Ego nec studium sine divite vena,
Nec rude quid prosit video ingenium: alterius
　　　　　　　　　　　　　　　　　　[sic
Altera poscit opem res et coniurat amice.

호라티우스, 시론, 407. 재능과 예술

33. 흔히 훌륭한 시가 자연의 덕분인지 아니면
예술덕분인지 묻곤 한다. 나로서는 자연의 기질
에 의해 강화되지 않았을 때 연구나 훈련되지 않
은 자연의 지혜가 무슨 이로움이 있는지 모르겠
다. 그래서 자연과 예술은 서로의 도움을 요구해
서 함께 동맹을 맺는 것이 사실이다.

PHILODEMUS, De poëm. V (Jensen 23).

34. τὸ διαφέρειν τὸν εὖ ποιοῦντα τοῦ ἀγαθοῦ ποιητοῦ δέχομαι.

QUINTILIAN, Inst. orat., II 17, 9.

Omnia, quae ars consummaverit, a natura initia (duxerunt)... Nec fabrica sit ars, casas enim primi illi sine arte fecerunt; nec musica, cantatur ac saltatur per omnes gentes aliquo modo.

OVID, Met. III, 158.

Simulaverat artem
Ingenio natura suo.

DIONYSIUS OF HALICARNASSUS,

De comp. verb. 11 (Usener, Raderm., 37).

35. ἐξ ὧν δ' οἶμαι γενήσεσθαι λέξιν ἡδεῖαν καὶ καλὴν τέτταρά ἐστι τὰ κυριώτατα ταῦτα καὶ κράτιστα, μέλος καὶ ῥυθμὸς καὶ μεταβολὴ καὶ τὸ παρακολουθοῦν τοῖς τρίσι τούτοις πρέπον. Τάττω δὲ ὑπὸ μὲν τὴν ἡδονήν τήν τε ὥραν καὶ τὴν χάριν καὶ τὴν εὐστομίαν καὶ τὴν γλυκύτητα καὶ τὸ πιθανὸν καὶ πάντα τὰ τοιαῦτα· ὑπὸ δὲ τὸ καλὸν τήν τε μεγαλοπρέπειαν καὶ τὸ βάρος καὶ τὴν σεμνολογίαν καὶ τὸ ἀξίωμα καὶ τὸν πίνον καὶ τὰ τούτοις ὅμοια. Ταυτὶ γάρ μοι δοκεῖ κυριώτατα εἶναι καὶ ὡσπερεὶ κεφάλαια τῶν ἄλλων ἐν ἑκατέρῳ. Ὧν μὲν οὖν στοχάζονται πάντες οἱ σπουδῇ γράφοντες μέτρον ἢ μέλος ἢ τὴν λεγομένην πεζὴν λέξιν, ταῦτ' ἐστὶ καὶ οὐκ οἶδ' εἴ τι παρὰ ταῦθ' ἕτερον.

필로데무스, De poem, V (Jensen 23).

34. 기술적으로 훌륭한 시를 만들어낼 수 있는 사람은 훌륭한 시인과는 다르다는 데 나는 동의한다.

퀸틸리아누스, Inst, orat., II 17, 9. 자연과 예술

예술이 완전하게 되도록 이끄는 모든 것은 자연에 기원을 두었다…건축 역시 예술로 여겨져서는 안 된다. 왜냐하면 첫 번째 세대의 인간들은 예술 없이도 오두막집을 지었기 때문이다. 노래 부르기와 춤추기가 모든 국가들에서 행해지기 때문에 음악도 예술로 여겨져서는 안 된다.

오비드, Met, III, 158.

그러나 자연은 자연 고유의 교묘한 솜씨로 예술을 모방했다.

할리카르나수스의 디오니시우스, De comp. verb.

11(Usener, Raderm., 37). 즐거움과 미

35. 문체의 매력과 미의 원천들 중에서 내가 생각하기에 최고의 것이면서 본질적인 것이 네 가지 있는데, 그것들은 멜로디 · 리듬 · 다양성 그리고 이 세 가지가 필요로 하는 적당함이다. "매력"으로는 신선함, 우아미, 듣기 좋은 소리, 달콤함, 설득력 등등이 있고 "미"에는 웅대함 · 인상적인 특질 · 엄숙함 · 위엄 · 감미로움 등등이 속한다. 이것들이 내게는 가장 중요한 것으로 여겨진다—말하자면 주요 표제인 셈이다. 서사시 · 극시 · 서정시 혹은 소위 "산문의 언어" 등에서 모든 진지한 작가들이 설정했던 목표들이 위에 열거한 것들이며 내가 생각하기로는 이것들이 전부인 것 같다.

36. Sunt... tria genera, quae genera nos figuras appellamus, in quibus omnis oratio non vitiosa consumitur: unam gravem, alteram mediocrem, tertiam attenuatam vocamus. Gravis est quae constat ex verborum gravium magna et ornata constructione; mediocris est quae constat ex humiliore, neque tamen ex infima et pervulgatissima verborum dignitate; attenuata est quae demissa est usque ad usitatissimam puri sermonis consuetudinem.

NEOPTOLEMUS (Philodemus, De poëm. V, Jensen, 25).

37. παραπλησίως ἀναγκαῖα τὴν τε λέξιν εἶναι καὶ τὰ πράγματα λόγον ἔχειν. πλεῖον ἰσχύειν ἐν ποιητικῇ τὸ πεποιημένον εἶναι τοῦ τὰ διανοήματ' ἔχειν πολυτελῆ.

DEMETRIUS, De eloc. 75.

38. δεῖ γὰρ οὐ τὰ λεγόμενα σκοπεῖν, ἀλλὰ πῶς λέγεται.

HERACLEODOR (?) (Philodemus, Vol. Herc². XI 165).

39. τὴν ἀρετὴν τοῦ ποιήματος ἐν εὐφωνίᾳ κεῖσθαι.

CICERO, De natura deorum II 58, 145.

40. Primum enim oculi in eis artibus, quarum iudicium est oculorum, in pictis, fictis caelatisque formis, in corporum etiam motione atque gestu multa cernunt subtilius: colorum etiam et figurarum tum venustatem atque ordinem et, ut ita dicam, decentiam oculi iudicant... Auriumque item est admirabile quoddam artificiosumque iudicium.

Rhetorica ad Hernnenium IV 8, 11.

세 가지 문체들

36. 유형이라 불리는 세 종류의 문체들이 있는데, 담화가 완전무결할 경우 이 세 가지로 국한된다. 첫 번째는 웅대한 것이고, 두 번째는 중간 것, 세 번째는 단순한 것이다. 웅대한 유형은 인상적인 단어들을 부드럽고 장식적으로 배열한 것이다. 중간 유형은 가장 저급하거나 가장 구어체는 아니나 저급한 단어 부류들로 이루어져 있다. 단순한 유형은 표준언어에서 가장 많이 통용되는 표현에까지 내려간 것이다.

네옵토레무스(필로데무스, De poem. V, Jensen, 25). 형식과 내용

37. 언어적 표현은 내용과 꼭같이 필요불가결하다. 시에는 풍부한 내용보다 훌륭한 솜씨가 더 중요하다.

데메트리우스, De eloc. 75.

38. 문제보다는 그가 말하는 태도를 고려해야 한다.

헤라클레오도로스(?)(필로데무스, Vol. Herc2. XI 165). 감각의 판단과 이성의 판단

39. 시의 가치는 아름다운 소리에 있다.

키케로, De natura deorum II 58, 145).

40. 먼저 우리 눈은 시각에 호소하는 예술들―회화·모형제작·조각 등―과 또한 신체동작 및 제스처에 호소하는 예술들에서 여러 가지 것들에 대해 보다 섬세하게 지각한다. 눈은 미와 배열, 말하자면 색채와 형체의 타당함을 판단한다…귀 또한 식별하는 데 놀랍도록 솜씨 있는 기관이다.

cf. HORACE, De arte poëtica 180.

Segnius inritant animos demissa per aurem,
Quam quae sunt oculis subiecta fidelibus et
quae
Ipse sibi tradit spectator.

PHILODEMUS, De poëm. V (Jensen, 47).

41. ['Αρίστων] καταγελάστως δ' ἐπιτί-
θεται καὶ τὴν σπουδαῖαν σύνθεσιν οὐκ εἶναι
λόγῳ καταληπτήν, ἀλλ' ἐκ τῆς κατὰ τὴν
ἀκοὴν τριβῆς.

PSEUDO-LONGINUS,
De sublim. XXXIX 3.

42. τὴν σύνθεσιν, ἁρμονίαν τινὰ οὖσαν
λόγων ἀνθρώποις ἐμφύτων καὶ τῆς ψυχῆς
αὐτῆς, οὐχὶ τῆς ἀκοῆς μόνης ἐφαπτομένων.

SEXTUS EMPIRICUS
Adv. mathem. II 56.

43. ἥ τε λέξις καθ' ἑαυτὴν οὔτε καλή
ἐστιν οὔτε μοχθηρά.

PHILODEMUS, De poëm. V (Jensen, 53).

44. μίμησίς τις ἐν τοιαύτῃ κατασκευῇ...
κοινὸν ἀποδώσει κρῖμα πᾶσιν.

PHILODEMUS, De poëm. V (Jensen, 51).

45. ἠλήθευον δὲ φυσικὸν ἀγαθὸν ἐν ποιή-
ματι μηδὲν εἶναι λέγοντες... ἐψεύδοντο δὲ
θέματα πάντα νομίζοντες εἶναι καὶ κρίσιν
οὐχ ὑπάρχειν τῶν ἀστείων ἐπῶν καὶ φαύλων,
ἀλλὰ παρ' ἄλλοις ἄλλην.

cf. 호라티우스, 시론 180.

귀에 의해 마음으로 들어오는 이야기는 관객들
이 복종하는 시각의 신실한 시험 앞에 놓인 이야
기들보다 우리의 사고를 덜 생생하게 자극한다.

필로데무스, De poem. V (Jensen, 47).

41. [아리스톤이] 좋은 구성은 마음이 아니라 훈
련된 귀에 의해 파악된다고 말하게 되었을 때 그
는 우습다.

위-롱기누스, 숭고에 관하여. XXXIX 3.

42. 작곡법은 자연에 의해서 사람 속에 심어지고
청각만이 아니라 영혼에 호소하는 그런 언어의
조화다.

섹스투스 엠피리쿠스, Adv. mathem. II 56.

시에 관한 판단에서의 보편성과 관례들

43 … 언어 그 자체는 선하지도 악하지도 않다.

필로데무스, De poem. V (Jensen, 53).

44. 일정한 종류의 모방예술은 모두에게 공통된
판단의 토대를 제공해준다.

필로데무스, De poem. V (Jensen, 51).

45. 그들이 시에는 본래부터 선한 것이라고는 없
다고 말했을 때 그들은 옳았다… 반대로, 그들이
오직 문학적 관례들만이 있을 뿐이며 일반적인
규준은 없고 모든 사람은 자기 나름의 규준을 가
지고 있다고 생각했을 때 그들은 잘못되었다.

PSEUDO-LONGINUS,
De sublim. VII 4.

46. καλὰ νόμιζε ὕψη καὶ ἀληθινὰ τὰ διὰ
παντὸς ἀρέσκοντα καὶ πᾶσιν. ὅταν γὰρ τοῖς
ἀπὸ διαφόρων ἐπιτηδευμάτων, βίων, ζήλων,
ἡλικιῶν, λόγων, ἕν τι καὶ ταὐτόν ἅμα περὶ
τῶν αὐτῶν ἅπασι δοκῇ, τόθ' ἡ ἐξ ἀσυμφώνων
ὡς κρίσις καὶ συγκατάθεσις τὴν ἐπὶ τῷ θαυμα-
ζομένῳ πίστιν ἰσχυρὰν λαμβάνει καὶ ἀναμφί-
λεκτον.

시에 관한 판단에서의 보편성

46. 모두를 언제나 즐겁게 해주는 그런 사례의
숭고를 훌륭하고 진짜라고 생각하라. 추구하는
바 · 삶 · 야망 · 나이 · 언어 등이 서로 다른 사람
들이 한 가지 동일한 주제에 대해 같은 견해를 가
지고 있을 때, 서로 일치하지 않는 요소들의 일치
에서 비롯되는 그런 결정은 찬탄의 대상에 대한
우리의 믿음을 강하고 공격할 틈이 없게 만들기
때문이다.

HORACE, De arte poët. 361.

47. Ut pictura poësis: erit, quae, si pro-
[prius stes,
te capiat magis, et quaedam, si longius abstes;
haec amat obscurum, volet haec sub luce videri,
iudicis argutum quae non formidat acumen;
haec placuit semel, haec deciens repetita
[placebit.

호라티우스, 시론. 361. 시와 회화

47. 시는 그림과 같다. 어떤 것은 가까이서 볼 때
더 감동적이고 어떤 것은 멀리서 볼 때 그렇다.
어떤 것은 그늘을 좋아하는가 하면 어떤 것은 비
평가의 통찰력을 두려워하지 않고 밝은 곳에서
보여지기를 원한다. 어떤 것은 한 번만 보아도 마
음에 들지만 어떤 것은 열 번을 거듭 보아야 마음
에 든다.

PLUTARCH, Quaest. conviv. 748 A.

48. μεταθετέον τὸ Σιμωνίδειον ἀπὸ τῆς
ζωγραφίας ἐπὶ τὴν ὄρχησιν· σιωπῶσαν καὶ
φθεγγομένην ὄρχησιν πάλιν τὴν ποίησιν· ὅθεν
εἶπεν οὔτε γραφικὴν εἶναι ποιητικῆς, οὔτε
ποιητικὴν γραφικῆς, οὔτε χρῶνται τὸ παράπαν
ἀλλήλαις· ὀρχηστικῇ δὲ καὶ ποιητικῇ κοινωνία
πᾶσα καὶ μέθεξις ἀλλήλων ἐστί, καὶ μάλιστα
[μιμούμεναι] περὶ τὸ τῶν ὑπορχημάτων γένος
ἓν ἔργου ἀμφότεραι τὴν διὰ τῶν σχημάτων
καὶ τῶν ὀνομάτων μίμησιν ἀποτελοῦσι.

플루타르코스, Quaest. conviv. 748A. 시와 춤

48. 시모니데스의 말을 회화에서 춤으로 옮겨서
춤을 침묵의 시로, 시를 말로 된 춤으로 부를 수
있다. 시에는 회화적인 것이 하나도 없고, 회화에
는 시적인 것이 하나도 없는 것 같으며, 어느 한
쪽이 다른 쪽을 이용하지도 않는데, 춤과 시는 완
전히 연관되어 춤에는 시가, 시에는 춤이 포함되
어 있다. 이것은 두 예술이 함께 단일한 작품에서
작용할 때 포즈와 말에 의해 재현되는 "휘포르케
마"라 불리우는 유형의 구성에서 특히 그렇다.

9. 수사학의 미학
THE AESTHETICS OF RHETORIC

RHETORIC

1 수사학 고대인들은 변론술 및 훌륭한 연설을 사랑했다. 그들은 변론가의 기술을 예술로 분류했을 뿐 아니라 그것에 탁월한 지위를 허락했다. 그들은 어느 때보다도 더 특별한 무게를 변론술, 즉 수사학에 두었다.[주28] 이것은 아마도 그들이 변론술이 제기한 문제들을 의식하고 이론상에서 정당화를 추구했기 때문이었을 것이다. 그들의 변론술은 규칙에 지배당했으므로 그리스적인 광범위한 의미에서 하나의 예술로서 간주되었다. 그러나 변론술이 좀더 좁은 의미, 즉 시와 같은 순수예술로서 간주되기도 했는지의 여부는 좀 덜 확실하다. 그러나 만약 그랬을 경우, 변론술의 목적이 모방이나 여흥이 아니라 어떤 목표의 설득 및 성취였다는 전제 하에 변론술을 다른 예술들과 구별짓는 것은 무엇이었을까? 변론술이 수행해야 했던 임무에 의해 구별되었을까? 변론술이 생생한 연설이었다는 사실로 해서 구별된다면, 사람들을 설득하는 변론술의 기능과 맞지 않았을 것이다. 왜냐하면 설득이란 집필로써도 이루어질 수 있기 때문이었다. 시가 허구 위에 세워지는 반면 변론술은 실제 생활에 이바지한다는 사실로 구별되는가 아니면 시가 운문으로 쓰여지는 반면 변론술은 산문으로 표현된다는 사실로 구

주28 C. S. Baldwin, *Ancient Rhetoric and Poetics*(1924). W. R. Roberts, *Greek Rhetoric and Literary Criticism*(1928).

별되는가? 고대인들은 이런 문제를 묻고 변론술이 어떻게 규정되어야 하는지, 변론술의 기능과 적절한 가치는 어디서 찾아야 하는지 등을 놓고 논쟁을 벌였다.

2 고르기아스 모든 시민이 공적인 일에서 목소리를 낼 수 있었기에 언제나 사람을 설득하고 사로잡아야 할 필요성이 있었던 민주적인 그리스에서는, 건전한 연설과 설득에 대한 이론이 상당한 중요성을 가지고 있었다. 수사학이라 불리웠던 이 이론은 BC 5세기 그리스에서 비롯되었다. 물론 그리스에는 그 이전에 이미 걸출한 연설가들이 있었지만, 이제는 이론가들도 등장하여 사람들에게 효과적으로 연설하는 방법을 일반적인 용어로 정립한 것이다. 고전 시대에 아테네는 수사학의 중심지였다.

수사학 역사상 최초의 탁월한 인물은 이미 논했던 일반적인 예술이론의 창시자 고르기아스였다. 그 일반적인 예술이론은 사실 그의 변론술이론을 일반화시킨 것이다. 그는 훌륭한 연설가는 환영을 창출하고 존재하지 않는 것을 믿게 만들면서 청중에게 마법을 걸어야 한다고 주장했다. 그는 사고를 확장하여 이 이론을 모든 예술에 적용시켜서 예술을 마법 및 망상의 창조로 간주했다. 그렇게 해서 그는 예술의 환영주의 이론을 정립했다.

수사학에 관해서 그는 연설가의 임무는 청중에게 영향을 미치고 인상을 심어주는 것이라는 견해를 갖고 있었다. 연설가가 경우에 맞는 적절한 단어들을 찾아내서 독창적이고도 예상치 못하게 사로잡는 방식으로 말을 한다면 그의 임무를 다할 수 있다. 고르기아스가 적용해서 다른 사람들에게 추천했던 놀랍고도 흥미 있는 명문구는 고대 세계에서 "고르기아스의 문구"로 알려지게 되었다. 그의 견해는 다음과 같이 정립해볼 수 있다: 이

상적인 연설가는 **이상적인 예술가**이다. 그래야만 그의 변론술이 효과적이고 청중을 매혹시킬 수 있으며 존재하지 않는 것을 믿도록 사람들을 설득하고 심지어는 약한 것이 강하고 강한 것이 약하다고 믿게끔 하는 것이다.

　이런 원리들을 충족한 고르기아스의 연설들은 예술에 대한 주장, 즉 그 당시까지는 시에 국한되어 있었던 주장을 담은 그리스 최초의 산문이었다. 고르기아스는 자신의 수사학에서 설득을 오락과 결합하고 (그리스인들이 예술적인 문제로서보다는 정치적인 문제로 간주했던) 변론술을 예술 및 문학과 결합시켰다. 고르기아스의 수사학은 예술적 산문의 발전에서 선구적인 역할을 수행했고 그를 찬미하는 자들은 이 분야에서 그가 이룬 업적을 아이스킬로스가 시에서 이룬 업적에 비견했다.

ISOCRATES

3 이소크라테스　아테네에서 수사학은 주로 소피스트들이 가르쳤다. 그들은 변론가들의 임무가 자신에게 맡겨진 소인(訴因)을 그것이 선한지 악한지, 자신이 진실을 변호하는지 허위를 변호하는지는 숙고해보지 않고 변호하는 방법을 찾는 것에 국한되어야 한다고 주장했다. 변론가는 직업적인 연설가로서 사건의 공과에는 상관없이, 변호하는 것만을 고려해야 한다. 달리 말하면, 소피스트들은 변론술을 형식적으로 해석했다. 그들은 변론술이 내용보다는 형식에 관계된 것이라고 주장했던 것이다. 그러나 그들은 형식이 아름답기보다는 설득력이 있어야 한다고 믿었다. 연설의 효과가 일차적인 고려의 대상이었기 때문이었다. 이런 접근법은 변론술과 예술과의 연관관계를 느슨하게 만들었고, 변론술과 논리학의 관계를 강화시켰다.

　이소크라테스는 소피스트들과 밀접하게 관련되어 있었고 특별히 연설가로 유명했으며, 수사학의 발전에서 제2단계를 열었던 변론술의 이론

가였다. 그는 일차적으로 수사학을 학문·기술·변론술의 규칙들을 익히 잘 아는 것으로 간주했다. 능숙한 연설가는 규칙을 잘 아는 **탁월한 변론술 이론가**다. 동시에 연설가의 학(學)은 확실성을 보증해주지 않는다. 소피스트들의 일반 철학에 의하면, 확실한 지식이란 존재할 수 없으며 추측과 억측을 넘어 과감히 시도할 수 있는 사람은 없다고 한다.

이소크라테스에 있어 변론술의 일차적 역할은 설득이라는 실용적인 것이었다. 물론 다른 역할도 있었는데, 그것은 청중들에게 만족을 주는 것이었다. 이것 역시 설득에 간접적으로 이바지하는 것이다. 아름답고 훌륭한 연설은 청중들에게 즐거움을 불러일으킬 뿐 아니라 연설가가 말하려고 하는 것에 대한 확신까지 불러일으킨다. 말하자면, 연설의 목적이 변론술을 기술로 만들긴 하지만 연설이 채택하는 수단은 연설을 오늘날 우리가 순수예술이라 부르는 것으로 만드는 것이다. 시도 마찬가지지만, 변론술의 양식은 시의 양식과는 다를 수 있고 또 달라야 한다. 그것은 시적이 아니라 산문적이어야 하는 것이다. 이소크라테스는 그런 양식의 사례들을 만들어, 변론가들뿐 아니라 역사가들 및 일반 산문저술가들에게도 영향을 미쳤다. 변론술은 문학에 영향을 주었고, 수사학은 문학의 해석에 영향을 주었다. 변론술은 다른 의미이긴 하지만 고르기아스의 수사학과 마찬가지로 수사학에 영향을 미쳤다.

PLATO

4 플라톤 플라톤은 수사학에 대해 새롭고도 사뭇 다른 태도를 표명했다. BC 4세기와 5세기의 아테네에 살았던 그로서는 수사학에 무관심할 수가 없었다. 그가 관심을 가지고 있었던 증거는 『파이드로스』에서 생생한 말의 힘과 비교하여 쓰여진 글의 초라함에 대해 언급한 것을 보면 알 수 있다.

그러나 진실과 도덕성에 헌신했던 만큼 그는 고르기아스가 말했던 "약한 것을 강한 것으로, 강한 것을 약한 것으로 바꾸는 것", 그리고 진실의 여부와는 상관없이 어떤 명제라도 변론할 준비가 되어 있었던 소피스트들의 형식주의를 악의 화신·비도덕성·외고집 등으로 간주할 수밖에 없었다. 그는 수사학이 지식보다는 억측에 의존한다는 것을 인정했던 이소크라테스의 상대주의에도 동의하지 않았다. 그러므로 플라톤은 수사학에 관심은 가졌지만 수사학에 대한 존경심은 없었다. 그의 목소리는 수사학의 과대평가에 반대해서 그리스에서 제기된 최초의 다른 목소리였다. 플라톤은 수사학의 예술적 가치에 대해 의문을 갖지는 않았으나 수사학이 어떻게 지식과 윤리학을 위협하는지 논증하고자 했다. 그는 진실과 허위, 선과 악을 구별할 수 있는 능력은 연설의 규칙들에 숙달되는 것보다 변론가에게 더 필요한 것이라고 주장했다. 달리 말하면, 변론가는 수사학보다는 철학을 더 필요로 하며, 완벽한 변론가는 **완벽한 철학자**라는 말이다.

ARISTOTLE

5 아리스토텔레스 아리스토텔레스의 태도는 또 달랐다. 플라톤과 달리 그는 수사학을 비난하지도, 논박하지도 않았다. 그는 대신 수사학의 특정 주장·규범·규칙들의 가치를 연구했다. 그는 진실된 것들을 모아 편집물을 만들고 이것을 수사학 편람에 넣었다. 그 이전 고르기아스의 제자인 폴루스가 편람을 만들었지만, 아리스토텔레스의 『수사학 *Rhetoric*』이야말로 이 주제를 다룬 편람 중 가장 오랫동안 보존되어온 것이다. 가장 오래되었기도 하고 가장 탁월하기도 하다.

아리스토텔레스는 변론술을 예술로 간주했다. 예술을 위한 예술이 아니라 명확한 목표를 가진 예술이었다. 그러나 이 목적을 달성하기란 어려

웠다. 그것은 변론가뿐 아니라 그 연설을 듣고 있는 청중에게도 해당되는 문제였기 때문이다. 그러므로 수사학의 규칙들은 보편적이거나 필연적일 수가 없다. 그럼에도 불구하고 수사학은 이성적인 원리에 근거한 나름의 규칙을 가지고 있다. 사람들은 매혹당함으로써 확신을 얻기도 하지만 논쟁의 수단 및 논쟁에 사용되는 기술에 의해서도 확신을 가진다. 논리학은 변론술의 가장 중요한 도구이며 완벽한 변론가는 **완벽한 논리학자**이다.

수사학은 논리학보다 윤리학에 덜 의존한다. 아리스토텔레스는 도덕적 고려가 윤리학의 목적이지 수사학의 목적은 아니라고 논박하여 플라톤에게 반대했다. 수사학은 선에 이바지할 수 있고 또 그래야 하지만, 도덕적 목표보다는 효과적인 논쟁을 강조함으로써 그것을 성취하는 것이다. 수사학의 할 일은 연설이 설득력 있음을 확신시키는 것이고, 윤리학의 할 일은 연설이 고상하다는 것을 확신시키는 것이다. 아리스토텔레스는 수사학과 미학의 관계를 정립시키는 데 비슷한 접근법을 사용했다. 즉 변론술의 목표는 설득이므로 미는 변론술의 목표가 될 수 없다는 것이다. 고르기아스 및 이소크라테스와는 달리 그는 변론술을 순수예술로 간주했다. 그러나 그가 아름다운 양식의 이론을 포함시켰던 것은 『수사학』에서였다. 미는 수사학의 목표가 아니라 수사학의 수단 중 하나이기 때문이었다.

THEOPHRASTUS

6 테오프라스투스 이 모든 수사학의 개념들(고르기아스, 이소크라테스, 플라톤, 아리스토텔레스 등의 개념)은 고전 시대에 정립되었다. 헬레니즘 시대와 로마 시대는 그리스의 수사학에 대한 관심을 그대로 유지하면서 그 개념들을 계승하고 또 부연했다. 이런 관심은 아리스토텔레스 학파에서 특히 열심이었다. 아리스토텔레스의 뛰어난 제자 테오프라스투스에 의해 씌어진 단편들,

특히 그의 논문『문체론 *On Style*』의 단편들로부터 그가 연설의 음악적 가치들을 강조했음을 알 수 있다. 그는 유쾌한 청각적 감각을 형성하고 즐거운 연상을 불러일으키는 "아름다운 말들"이 청중들의 상상력에 더 강하게 작용한다고 믿었다. 그는 **완벽한 음악가**가 완벽한 변론가라고 믿었다고 말할 수 있을 것이다.

테오프라스투스의 새로운 장치는 변론가에게 임무를 청중과 나누라고 충고하는 것이었다. 변론가는 생각을 제시해야 하고, 청중은 그 생각을 전개해야 한다는 것이다. 테오크라스투스는 청중과 관중을 근대적 관점에서 변론가와 협력하는 사람, 예술작품의 공동저자로 간주했던 것이다.

7 변론술의 유형들 아리스토텔레스 시대부터 저술가들은 변론술의 **덕목들**과 일치하곤 했다. 테오프라스투스는 그런 덕목들을 다룬 논문을 썼지만 전해지고 있지는 않다. 헤르모게네스는 일곱 가지의 덕목들을 열거했다: 명료성 · 웅장함 · 미 · 에너지 · 적절한 분위기 · 진실 · 시사성 등. 이것은 일반적인 미학적 의미를 지닌 그런 이론들 중의 하나지만 수사학이라는 전문연구분야에서 생겨난 것이다.

수사학 역시 변론술의 여러 요소와 유형들을 집대성했다. 수사학은 정치적 연설과 법적 연설, 격려하는 연설("protreptics")과 사기를 꺾는 연설("apotreptics")을 병치시켰다. 그러나 특히 로마에서는 수사학 양식의 분류와 편집에 가장 많은 관심을 보였다. 테오프라스투스의 분석으로 알려져 있는 가장 많이 인용되는 양식들은 숭고한 양식 · 중간 양식 · 천한 양식으로서, 키케로의 용어로 하면, 진지한 양식(*grave*) · 중간 양식(*medium*) · 단순한 양식(*tenue*)이었다. 퀸틸리아누스는 *genus grande, subtile, floridum*을 구

별했다. 후에 로마의 수사학자 코르니피시우스(c. 300 AD)는 변론술의 세 가지 종류를 구별지었는데, 그것은 *grave · mediocre · attenuatum*이었다. 포르투나티아누스(c. 300 AD)는 첫 번째 유형을 *amplum, grande* 혹은 *sublime*으로, 두 번째 유형을 *moderatum* 혹은 *medium*, 세 번째 유형을 *tenue* 혹은 *subtile*이라 불렀다. 분류들은 많았지만 모두 서로 비슷했다.

키케로는 모든 주제 · 모든 청중 · 모든 경우에 맞는 "보편적인 유형의 변론술"이란 있을 수 없다고 주장했다. 청중도 고려해야 하고(청중들이 원로원인지, 평민인지 아니면 판관들인지) 청중의 규모도 고려해야 할 뿐 아니라, 그때가 전쟁 중인지 평화시인지, 의식집행 중인지 축제일인지, 그 연설이 소송을 검사하는 것인지, 주장을 제시하는 것인지, 비난하는 것인지 혹은 찬양하는 것인지 등도 고려해야 한다. 청중들의 취향은 다양하며 그들의 사회적 지위에 따라 달라지기도 한다. 호라티우스는 "마굿간을 소유하고 고귀한 혈통출신이며 재산이 많은 사람들이 콩 장수와 밤 구매자들의 취향에 맞추는 연설가에게 월계관을 주지는 않을 것이다"라고 썼다.

ASIANISM AND ATTICISM

8 동방주의와 그리스주의 헬레니즘 시대에는 두 가지 대조되는 양식이 있었는데, 그것들은 동방주의와 그리스주의라고 불려졌다. 동방주의는 풍성하고 화려하며 장식이 많아서 근대의 "바로크" 양식에 해당된다. 그것은 명칭이 가리키는 대로, 어느 정도 동방의 영향 하에서 전개되었다. 이 명칭은 그리스인들의 귀에 경멸적인 의미로 들렸다. 그 반대자들은 그리스주의를 지지했는데, 그것은 보다 단순한 "고전적인" 양식으로서, 풍요로운 양식의 사례가 유명한 고전적 변론가들의 연설에서도 찾을 수 있긴 했지만 전통 및 국가의 정신에 순응하는 유일한 양식으로 생각되었다. 이 두 양식

의 대립은 시론에서도 나타났지만, 더 강하게 영향을 받았던 것은 수사학이었다. 거기에는 두 양식을 구별하는 문제뿐만 아니라 어느 양식이 더 뛰어난가를 결정하는 문제도 있었다. 그리스인과 동방인들이 뒤섞여 있었던 헬레니즘 시대에는 그리스주의에도 지지자들이 있었지만 동방주의가 자연스럽게 성공했다. BC 2세기로 넘어서던 시기에 템노스의 헤르마고라스는 이들 중 한 명으로서, 한동안 그리스주의쪽으로 기울었던 유명한 수사학 교사였다. 그는 동방주의자들이 직관에 의지하는 것을 비난하고 조직적인 수사학 연구를 요구했다. 그는 고전적 변론가 및 이론가들, 특히 아리스토텔레스에 기초한 수사학 **체계**를 만들었다. 이 체계가 학교의 사례들을 기초로 하여 형식을 견고하게 하려 했으며 규칙을 강조했기 때문에 일부 역사가들은 그것을 "학교식" 체계라고 부르기도 했다. 이 체계에 의하면 가장 훌륭한 변론가는 가장 많은 실천적 지식(*savoir faire*)을 가진 자였다.

CICERO

9 키케로 로마에서 동방주의를 최소한 부분적으로나마 지지했던 이는 키케로였다. 그는 로마의 변론술 및 변론술 이론의 정점에 서 있었다. 그는 그리스에서 변론술을 공부하고 스스로 그리스의 전통에 맞추었지만, 상당 부분은 자신의 천부적 재능덕분이었다. 그의 양식은 온건한 동방주의였는데 그의 연설과 수사학 관련 논문 모두가 이를 입증해주고 있다. 그는 수사학에 관해 여섯 편이나 되는 논문을 썼는데 그중 가장 중요한 것이 『변론술 *De oratore*』(BC 55)과 나중에 나온 『브루투스를 위한 변론가 *Oraotor ad Brutum*』(BC 46)였다. 이 논문들은 성격상 논쟁적일 수밖에 없었다. 왜냐하면 로마에서는 그리스주의에 대해서도 케사르와 브루투스라는 이름의 지지자들이 있었기 때문이었다. 키케로는 빈약하고 형식적으로 되어가고 있

던 수사학에 새로운 활력을 불어넣었다. 그의 변론을 통해 성공과 명성의 정점을 성취한 사람에게 그것은 예술 및 직업 이상의 것이었고 생활양식이었다. 변론가는 저의 · 진리 · 올바름 · 선 등에 대해 말하므로, 변론술은 도덕적 관심의 문제이기도 했다. 인간의 삶에서 가장 중요한 이 모든 것들이 변론가의 활동영역에 속하는 것이었다. 키케로의 입장은 다음과 같이 기술할 수 있다: 완벽한 변론가는 완벽한 인간존재다.

키케로는 변론술을 예술로 간주했다. 연설자는 시인과 닮았다. 시인은 리듬에 관심을 더 많이 쏟아야 하고 변론가는 단어선택에 관심을 기울여야 하므로, 그 둘의 행위는 세부적인 것에서만 차이가 난다. 그럼에도 불구하고 키케로는 시보다 변론술을 더 높이 평가했다. 시는 허구 위에서 자라며 스스로 자유를 허용하기 때문이었다(licentia). 시인은 단지 즐거움을 주고자 하는 반면, 변론가는 진실을 입증해 보이고자 한다. 키케로에게 있어 시의 매력은 변론술에 이어 두 번째 자리를 차지한다. 그는 변론술에서 최고의 탁월성 · 참된 철학 · 참된 도덕성 · 최고의 예술을 찾았다.

이러한 변론술에 대한 찬양, 수사학에 대한 숭배는 키케로 이후에도 얼마간 지속되었다. 타키투스는 역사와 더불어 변론술에 예술 중 최고의 지위를 부여했다. 로마 변론술의 마지막 위대한 대표자이자 『변론술 교본 De institutione oratoria』의 저자인 퀸틸리아누스는[주29] 변론술에 대해 과장되게 말하고 변론술을 교육의 최고이자 모든 것을 감싸안는 목표로 보았다. 변론술의 규칙들을 성문화하여 하나의 체계로 집대성한 그의 저작은 "학교식" 수사학의 정점이었다.

퀸틸리아누스가 변론술을 "제작적" 활동으로 간주하지 않고 춤과 같

주29 J. Cousin, *Études sur Quintilien*, two vols. (1936).

이 뒤에 아무 것도 남기지 않으면서 실행하는 과정에서 스스로를 소진하는 "실천적" 활동으로 간주한 것은 주목할 만하다. 그래서 변론술은 일종의 예술을 위한 예술이 되었다. 후세의 수사학자들은 여러 세기동안 수사학이 발전시켜온 눈부신 테크닉들에 홀려서 그것들이 추구해온 목적은 놓쳐버렸다.

수사학을 집중적으로 배양한 결과 헬레니즘 시대에는 무수한 개념·범주·구별들이 전개되기에 이르렀는데, 그중 일부는 예술이론 일반에 적용되었다. 이 시기에 구성(*compositio*) 혹은 구조(*structura*)의 개념이 정립되었고, 부분들의 미(*in singulis*)와 전체의 미(*in coniunctis*)가 구별되었으며, *latinitas, decorum, nitor, splendor, copia, bonitas, elegantia, dignitas* 등과 같은 다양한 미학적 가치들이 강조되었다.

THE ECLIPSE OF RHETORIC

10 <u>수사학의 쇠퇴</u> 로마는 변론술을 위해 그리스와 꼭같이 훌륭한 무대를 제공해주었다. 킨키아 법(*Lex Cimcia*)은 변호인들이 수임료를 받는 것을 금지함으로써 그 직업이 명예롭게 되었고 인기도 점점 높아졌다. 변론가들은 로마 제국 전체의 법정에서 필요했고, 폭넓은 교육을 받은 사람이라는 사실로 인해 사회적 위상은 점점 높아졌다. 케사르 시대의 로마에서 변론술은 유일하게 조직된 고급 연구였고 훗날 철학 교과목의 전조가 되었다. 거기에는 법의 연구와 문학의 연구가 포함되어 있었다. 로마 제국 시대동안 수사학을 가르치는 공공의 교사들은 "소피스트"라 불렸는데 그것은 교수의 칭호와 비슷한 칭호였다. 수사학 강좌에는 두 가지 유형이 있었는데, 정치적 수사학과 소피스트의 수사학, 즉 실천적 수사학과 이론적 수사학이었다. 이 시대에는 수사학이 융성하긴 했지만 어떤 진전도 보여주지 못했다.

다만 수사학이 안정을 얻었고 일종의 학문처럼 되었으며 단순히 편집의 특성을 보여주는 작품들이 제작되었을 뿐이다. 마르쿠스 아우렐리우스 치하에서 살았던 타르수스의 헤르모게네스는 로마 수사학에서 마지막으로 명성을 얻었던 인물이었다. 그의 역할은 역사가이자 편찬자의 역할이었다.

수사학의 역사는 고대 말에 끝났다. 그후의 시대는 수사학에 본질적으로 기여한 것이 아무 것도 없었다. 수사학은 그것이 펼쳐지고 모든 가능성들을 실현했던 고대라는 시대의 특징적인 면모로 남아 있었다. 고대인들 사이에서는 수사학이 플라톤에서처럼 공공연한 비난에서부터 키케로에서처럼 모든 인간활동 및 작품 위로 고양되는 데까지 근본적으로 가장 극단적인 평가를 받은 주제였다. 고전적 그리스주의에서 바로크적인 동방주의에 걸치는 모든 양식과, 순전히 윤리적인 것에서부터 순전히 형식적인 것까지 모든 해석의 대상이 되었다. 수사학이 시학·윤리학·논리학·철학의 한 지류로서 등장했던 것이다.

후대에는 사실상 수사학의 토대 전체를 의문시했다. 좀더 정확히 말하면 수사학이 여러 부분으로 쪼개졌고 여러 다른 교과로 나누어진 것이다. 수사학에서 설득에 관한 것은 논리학으로 옮겨졌고, 논쟁에 관한 것은 철학으로, 장식에 관한 것은 문학 이론으로 옮겨졌다. 후대에는 수사학을 더이상 철학·도덕성·예술·시 등의 논의를 위한 적절한 장소로 보지 않고, 그런 논의를 위해서는 더 나은 장소를 찾아나섰다. 후대에는 연설이 설득의 수단으로 삼는 것과 만족을 주는 수단을 구별했다. 만족을 주는 수단은 미학에서 문젯거리가 되었다. 수사학은 너무나 철저하게 그 임무를 빼앗겨버려서 아무 것도 남아 있지 않았다. 그래서 레넌은 수사학이 그리스인들의 실수, 심지어는 그들의 유일한 실수라고 말하기까지 했다.

10. 조형예술의 미학
THE AESTHETICS OF THE PLASTIC ARTS

a 헬레니즘 시대의 조형예술

1 고전 예술과 헬레니즘 시대의 예술 헬레니즘 시대의 예술은 고전 시대의 예술과 주제면에서 달랐다. 헬레니즘 시대의 예술에는 궁전·극장·욕탕·경기장뿐 아니라 종교예술까지 포함되어 있었다. 알렉산더 대제의 정복은 수많은 새로운 도시들을 생겨나게 하였고 작은 마을은 예술로서 부상할 계획을 세우고 있었다. 초상화·풍경화·장르 회화·장식적 구성들이 회화의 주된 유형들이었다. 막대한 부를 형성하고 화려하고 사치스럽게 사는 사회계층들 사이에서는 장식적인 가정용품들에 대한 수요가 일어났고 예술산업이 바야흐로 큰 중요성을 얻게 되었다.

그러나 고전 시대의 끝으로 치달으면서도 여전히 이미 이루어져 있는 업적들에 조력을 구하고 있던 헬레니즘 시대의 예술이, 이제는 표현의 취향이 달라졌고 그 양식도 더이상 고전적이지 않았다는 것이 더 의미 있다. 조각가들은 스코파스의 에너지와 파토스, 프락시텔레스의 정교한 형태와 정서적인 힘, 뤼시푸스의 환영주의와 기교를 모방했다. 화가들은 자신들이 아펠레스의 세련된 비례·색채·인물묘사에 친숙해 있음을 인정했다.

헬레니즘 예술의 새로움을 근대적인 용어로 말하면 일차적으로 그것

이 지닌 바로크적 특질에 있었다. 풍요로움 · 기념비적 성격 · 역동주의 · 파토스 및 표현성을 목표로 삼고 있었던 것이다. 풍요로움과 기념비적 성격은 특히 건축에서 나타나고 나머지의 성격은 주로 조각에서 나타났다. 페르가뭄에 있는 제우스와 헤라의 거대한 제단(BC 2세기)과 멜로드라마적인 라오쿤(BC 1세기)은 특히 잘 알려져 있으며 헬레니즘 시대 바로크 양식의 전형적인 기념비가 된다.

고전주의에서 바로크로 예술이 전개되어나간 징후가 되었던 것은 그이전 시대의 특징이었던 도리아 양식이 사라지고 새로운 시대의 건축적 특징이 된 이오니아 양식이 창궐한 것이었다. 3세기로 넘어가면서 이오니아 양식의 대표자는 헤르모게네스로서, 그는 예술 자체뿐 아니라 예술이론에도 영향을 미쳤다. "코린트 양식"이라 불렸던 또 하나의 양식은 이오니아 양식의 변종으로서 도리아 양식에서는 한층 더 멀어진 것이었다. 그러나 그것은 헬레니즘 시대 후반기가 되어서야 일어난 일이었다. 코린트 양식으로 지어진 최초의 건축물은 2세기 아테네의 올림페이온이었다.

헬레니즘 예술의 새로움은 주제의 다양성 및 유형과 양식의 다양성에도 있었다. 이것은 고전 시대의 표준율적 · 동질적 예술과는 뚜렷하게 대조를 이루는 점이었다. 근대의 용어는 헬레니즘 예술을 바로크로 묘사할 뿐만 아니라 매너리즘, 아카데미 예술, 그리고 심지어는 로코코로 묘사하기도 했다. 예를 들면 로코코적 특질들은 타나그라의 테라코타 상(像)들에서 나타난다. 헬레니즘 예술은 극도로 자연주의적인 작품과 리얼리즘이 완전히 배제된 작품을 동시에 생산해내었다. 기념비적인 예술을 요구했는가 하면 동시에 장식품으로서는 약점을 가지고 있었다. 헬레니즘 예술은 새로운 형식을 추구했지만 때로는 다시 고전주의로 회귀하기도 하고 심지어는 고졸주의로 되돌아가기도 했다. 이것이 BC 1세기 중엽 페르가뭄에서 일어난

일이었다. 알렉산드리아의 예술은 특유의 절충적인 성격을 띠었다. 이것이 그리스어에서 헬레니즘 시대의 코이네(koine, 공통점)에 해당된다.

헬레니즘 예술의 다양성은 단순히 그 시대가 오래 지속되었기 때문만은 아니었다. 단지 한 세대 내에서도 헬레니즘 예술이 발견된 그 넓은 영토에는 매우 다양한 주제·형식·예술적 운동들이 포괄되어 있었다. 예술사가들은 고전 예술과 헬레니즘 예술을 차별하면서 비교하곤 했다. 그들은 헬레니즘 예술을 열등한 것으로 혹은 헬레니즘 예술을 예술적 쇠퇴의 징후로서 여겼던 것이다. 실제로 헬레니즘 예술은 고전 예술에 비해 빈약했던 것이 아니라 단지 달랐을 뿐으로, 수단과 목적이 달랐다. 헬레니즘 예술은 고전 예술의 완전성을 성취하지는 못했지만 고전 예술에는 없는 업적들을 보여주었다.

ROMAN ARCHITECTURE

2 로마의 건축 로마 공화정 시대에 이미 예술에 대한 다소 부정적인 태도들, 즉 보다 심오한 창조적 본능의 결여, 예술에 있어 남들이 이루어놓은 것에 의지하려는 자세, 절충주의, 실용주의 등이 드러났다. 이런 징후들은 로마 제국의 특징들이기도 했지만 긍정적인 속성들도 나타났다. 동시에 대단한 기회들이 떠올랐고 그런 기회를 통해서 로마의 예술은 헬레니즘 예술의 지속 이상의 의미를 가지게 되어 새로운 임무를 맡고 새로운 형식을 채택하여 새로운 업적을 이루었다. 공화국에서의 예술은 디아도키 국가들의 예술과 비교하여 빈약했지만 케사르 치하에서는 예술이 이미 주도적인 위치를 점하고 있었다. 더이상 견줄 데 없는 작품들도 있었다. 그리스 예술을 낳았던 종교적 제의들은 로마에서 거의 완전히 사라졌다. 전쟁·승리·위대함을 향한 욕망·전설 등이 새로운 주제와 예술적 형식을 낳았다. 예술

은 AD 1세기에 한동안 토지를 소유한 귀족계급뿐 아니라 궁정에 의해서 지원을 받았다. 2세기에 안토닌 치하에서는 중간 계층의 지원을 받았고 3세기에는 신군부 귀족계급의 지원을 받게 되었다.

로마의 개성과 위대성은 일차적으로 건축에서 드러났는데, 그 차별성은 건축물의 외관보다는 실내, 신전보다는 공공건물 및 개인 거주지, 건축술적 형식보다는 기술에 있었다. 기본적으로는 가장 장식적이었던 코린트 양식을 두드러지게 하면서 그리스의 형식을 유지하고 있었다. 그러나 그 기술적 해결방법은 대담하고 독창적이었다. 전에 없이 숙련된 아치 · 둥근 천장 · 둥근 탑 등이 넓은 공간을 덮었고 콘크리트의 사용은 건축물의 영역을 상당히 확장시켰다. 로마인들에 비해 그리스의 건축은 "어린아이의 놀이"였다고 비코프가 말했던 것이 바로 이 때문이었다. 공화정 시대에 이미 사용되었던 원통형의 둥근 천장은 팔라티네의 도미티아 궁전(1세기 말)이나 카라칼라의 욕장들(3세기)과 같은 건축물에서 거대한 규모에 도달했다. 하드리안 통치기간 중에 지어진 판테온을 필두로 하여, 새로운 기술들 덕분에 둥근 지붕형의 건축물이 지어질 수 있게 되었다. 판테온에서는 둥근 면적 위에 둥근 지붕을 세우는 문제가 해결되었다.

로마의 건축은 주제에 있어서 그리스의 건축보다 더 다양하여, (스플릿에 있는 디오클레티아의 궁전과 같이) 거대한 궁전들과 작은 마을 및 교외의 별장 등을 남겼다. 여러 층으로 된 집들이 구획별로 계단모양의 단지에 늘어서 있었다(특히 오스티아). 오랑쥐(Orange)에 있는 극장과 같은 정교한 건축물에서부터 로마의 콜로세움(AD 80)과 같은 거대한 건축물에 이르기까지 광장 · 욕장 · 주랑 · 도서관 · 바실리카 · 극장들이 그것들이었다. 로마인들은 그리스의 극장들과는 다르게 새로운 형태의 극장을 지었다. 신전이 그리스에서와 같은 역할을 맡지는 못했지만 로마인들은 님므에 있는 메종 까

레(Maison Carrée at Nîmes)와 같이 몇몇 세련된 실례들과 티볼리에 있는 작고 둥근 신전을 남겼다. 로마의 건축에는 단조롭지만 위압적인 승리의 아치들 뿐 아니라 세실리아 메텔라와 하드리안의 무덤과 같은 기념비적인 무덤들도 포함되어 있었다. 더구나 아치를 토대로 한 다리 및 수도관과 같은 로마의 실용적인 건축물들은 그 단순성·목적성·기념비적 성격 등을 볼 때 무의미한 예술작품이 아니었다.

아우구스투스에서 콘스탄티누스 대제의 통치에 이르는 3세기에 걸친 시기동안 로마의 예술은 자연스레 다양한 양식과 변화를 겪게 되었다. 예를 들어 하드리안 치하에서는 국가예술의 특징을 가졌었는가 하면, 동방의 영향을 받고 바로크적 파토스나 종교적 성격을 채택한 때도 있었다. 로마 제국의 거대한 영토에서 로마의 예술은 의미 있는 공간적 특성들을 펼쳐보였다. 프랑스 남부에서는 정교하고 고전적이었고, 소아시아, 융성하는 1세기 시리아의 팔미라와 발벡에서는 바로크적이면서 동방적인 요소들과 혼합되어 있었다. 그러나 일반적 성격이든 특정한 성격이든, 승리의 아치·극장·바실리카 등의 기본적 윤곽은 언제나 항구불변했으며 전통의 무게가 변화의 욕구보다 더 강렬했음이 드러난다.

ROMAN PLASTIC ARTS

3 로마의 조형예술들 로마의 조각은 로마의 건축보다 독립적이지 못했다. 로마의 조각은 그리스 조각상들을 모사하고 그 주제들을 광범위하게 반복했으나 나름대로의 업적이 있었다. 사실적인 인물묘사에서는 이전까지 제작되었던 어떤 것보다 더 우수했다. 마르쿠스 아우렐리우스의 조각상은 그 후 모든 기마상의 원형이 되었다. 로마 조각은 구상적인 얕은 부조, 그중에서도 특히 특별한 "연속 양식"으로 된 집단 장면을 발전시켰는데 그것은

복잡한 서술 · 전쟁 · 정복 · 승리 등을 동시에 묘사할 수 있는 것이었다. 그리스 조각가들과는 대조적으로 로마인들은 일차적으로 얕은 부조에 집중했으며, 또 나체보다는 옷 주름에 숙달되도록 모든 노력을 쏟았다. 그들의 작품들은 사실적인 특징을 가지고 있었지만 그런 특징들이 관례적인 디자인 및 형식화된 패턴과 함께 특색 있게 섞여 있었다.

회화의 상황도 비슷했다. 회화는 거의 전적으로 장식을 위한 것이었으나 이 면에서는 수준이 높았다. 폼페이에서 볼 수 있듯이 프레스코 벽화는 상당한 다양함을 보여주었다. 모자이크는 로마에서 크게 유행되었고 로마 예술이 누린 주목할 만한 승리 중의 하나였다. 동물 및 정물 주제의 모자이크에서의 훌륭한 재생이 장식적인 모자이크와 경쟁을 벌였다. 예술산업이 번창하여 일찍이 보석과 카메오가 그렇게 대량 공급된 적이 없었다.

헬레니즘 시대와 로마 제국의 예술은 그리스의 고전 예술과는 다른 예술적 태도를 나타냈으며, 다원주의 · 자유 · 독창성 · 새로움 · 상상력 · 감정 등에 호의를 보이면서 다른 미학적 이론들을 재촉했다.

VARIETY IN HELLENISTIC ART AND AESTHETICS

4 헬레니즘 예술과 미학에서의 다양성 고전적 예술 및 문화의 획일성과는 대조적으로 헬레니즘 시대의 예술과 문화는 다양한 동향을 보여주었다. 그렇게 오랫동안 지속되었고 그렇게 광대한 영토에서 많은 중심지를 두고 있었던 시대였으니 그럴 수밖에 없었을 것이다. 거기에는 최소한 세 가지의 이원성이 있었다.

A 바로크 대 낭만적 예술: 여러 세기를 거치면서 헬레니즘 예술은 점차 고전 예술을 떠나 두 가지 방향으로 나아가게 되었다. 풍요로움 · 역동주의 · 완전성 · 환상 등으로 나아갔는가 하면 또 정신적 · 감정적 · 비이성

적·선험적 요소들을 강화하는 방향으로 나아가기도 했던 것이다. 그것은 예술가들의 작품뿐 아니라 미학자들의 이론에서도 드러났다. 필로스트라투스의 미학은 첫 번째 유형에 해당하며 감각적인 바로크풍을 옹호하였지만, 프루사의 디온의 미학은 정신주의적 낭만주의를 지지했다.

B 그리스 예술 대 로마 예술[주30]: 헬레니즘 시대에 원래의 그리스 영토에서는 주로 옛 고전적 예술형식, 즉 조화롭고 정적이며 유기적이면서도 이상적인 형식을 보존하려는 목적을 가진 보수적 운동이 있었다. 그 역사적 근원과 지리학적 위치 때문에 역사가들은 그런 예술을 "그리스적"이라 이름붙였다. 한편, 이런 오래된 관례를 타파하고 생명감 및 자연스러움을 추구하면서 인상주의, 구성에서의 생생함 및 구속의 배척을 애호하는 또다른 운동이 동시에 발전되었다. 그 이전의 역사가들은 알렉산드리아를 후자의 예술 중심지로 지목하고 그리스 예술과 구별짓기 위해 그것을 알렉산드리아 예술이라 불렀다. 그러나 후에는 이런 새로운 동향들이 로마에서 시발되었다는 것이 인정받게 되었다. 이것으로 왜 이 예술이 자유와 인상주의뿐 아니라 명료성도 보여주었는지 설명될 것이다. 헬레니즘 시대에는 두 가지 예술이 있었던 만큼 두 가지 미학이 있었으니 그것은 그리스 미학과 로마 미학이었다.

C 유럽의 예술과 동방의 예술[주31]: 고대 그리스는 동방의 예술과 자주

주30 E. Strong, *Art in Ancient Rome*, two vols. (1929). E. A. Swift, *Roman Sources of Christian Art*(1951). Ch. R. Morey, *Early Christian Art*(1953).

31 J. Strzygowski, *Orient oder Rom*(1901). A. Ainalov, *Ellenisticheskiye osnovy visantyiskogo iskusstva*(1900). J. H. Breadstead, *Oriental Forerunners of Byzantine Painting*(1924). F. Cumont, *Les fouilles de Doura - Europos*. M. Rostovtzeff, "Dura and the Problem of Parthian Art", *Yale Classical Studies*, V(1934). *Dura - Europos and its Art*(1938).

접촉하여 그 영향을 받았다. 더 이전에는 이집트 예술의 영향을 받았으며, 알렉산더의 시대와 디아도키 시대에는 동방의 예술에 조력을 구했다. 유럽에서 아시아에 이르는 로마 제국은 형식이 다를 뿐만 아니라 미학적 토대도 다른 두 예술을 위한 접속의 장(場)을 제공해주었다. 동방의 예술은 보다 큰 정신성과 도식주의라는 특징을 가지고 있었는데, 두 가지 모두가 그리스에게는 낯선 것들이었다. 그리스 예술이 유기적 구조에 의지했던 것처럼 동방 예술은 리듬의 원리에 의지했다. 동방 예술은 그리스-로마 예술과 혼합되지 않았고 영향을 주지도 않았다. 발굴된 유적, 특히 에우프라테스 강가의 두라-에우로포스(Dura-Europos)에서 나온 유적들에서 보듯이 일부 지역에서는 두 종류의 예술이 나란히 존재했었다. 동방의 예술은 파르티아인들이 일구어낸 것이며 페르시아 인들 및 원동(遠東)의 사람들의 예술까지도 반향되고 있었다. 동방 예술은 그리스-로마 예술에 영향을 미치지 않았으므로 그리스나 로마 미학에도 아무런 영향을 미치지 않아서 헬레니즘 시대의 미학 관계 저술에 그 흔적이 전혀 없다. 그럼에도 불구하고 동방 예술은 미래를 향한 열쇠를 쥐고 있었다. 기독교 시대, 동방 교회, 비잔티움, 그리고 이들 시기의 미학에서 주도적인 위치를 점하게 되었던 것이다.

b 건축 이론

THE ANCIENTS ON ARCHITECTURE

1 건축에 관한 고대인들의 저술 고대인들은 건축에 관하여 상당히 많은 것을 썼다. 이것은 특히 건축가 자신들, 그중에서도 저명한 건축가들에게 적용되는데, 그들은 자신들이 세운 건축물들에 대해 기술하기를 즐겼던 것이다. 테오도로스는 사모스에 있는 헤라 여신의 신전에 대해 썼고, 케르시프론과 메타게네스는 파르테논 신전에 대해, 헤르모게네스는 마그네시아에 있는 아르테미스 신전에 대해, 피테오스와 사티로스는 할리카르나수스에 있는 마우솔레움에 대해 썼다. 이 밖에도 많은 건축가들이 있었다. 이런 것들에 관해서는 주로 비트루비우스를 통해서 알게 된다. 고전 시대에 기원을 둔 이 문헌은 주로 건축물에 관한 기술로 이루어져 있었지만, 적어도 그들 중 일부에는 분명히 보다 일반적인 미학적 성격을 가진 언급들이 담겨져 있었을 것이다.

이런 기술적인 저술들 이외에도 필론의 『신성한 건축물의 비례에 관하여 *De aedium sacrarum symmetriis*』와 실레누스의 『코린트식 건축물의 비례에 관하여 *De symmetriis Corinthiis*』 등과 같이 건축에 관한 체계적인 교과서들도 있었다. 건축가들은 완벽한 비례를 위한 훈시(*praecepta symmetriarum*)를 출판해내곤 했다. 그런 저작들의 저자들로는 넥사리스 · 테오키데스 · 데모필루스 · 폴리스 · 레오니다스 · 실라니온 · 메탐푸스 · 사르나쿠스 · 에우프라노로스 등이 전해지고 있다. 이런 저술들과 거기에 담겨 있는 계산법은 조각가 및 화가들의 계산법과 어떤 공통점이 있었다. 건축적 비례가 부분적으로는 인체비례에서 나왔기 때문이다.

2 비트루비우스 건축에 관한 논문들 중 남아 전하는 것은 한 편도 없다. 전하는 것이라고는 후에 AD 1세기에 로마인 마르쿠스 비트루비우스 폴리온이 썼던 『건축 10서 *Ten Books on Architecture*』뿐이다. 유일하게 완전한 형태로 남아 전하는 건축에 관한 고대의 저술인 이 책은 지식이 풍부하고 포괄적이며 백과전서적이어서 기술적인 문제뿐 아니라 역사적 · 미학적 문제들까지 망라하고 있다. 이 논술은 후에 나온 것이지만 그래서 더욱 정보의 가치가 있다. 이차적이고 선별적이지만 그 결과 헬레니즘 시대의 예술개념을 한층 더 대표하고 있는 것이다. 이 책의 7권 서문에서 비트루비우스는 이전의 건축가겸 저술가들의 이름을 열거하고 자신의 책에는 그들이 썼던 저술들 중 유용한 것들을 모두 포함시키겠다고 선언했다. 비트루비우스[32]는 실제로 작업하는 엔지니어였지만, 일반적인 보통 고등교육을 받았고 루크레티우스와 키케로를 자유로이 인용했으며 미학에도 관심을 갖고 있었다. 그러므로 그는 고대 건축 미학에 관해 신뢰할 만한 권위로서 간주될 수 있겠다.

DIVISION OF ARCHITECTURE

3 건축의 구분 고대인들이 "건축"이라 불렀던 것은 실제로 건축술(*aedificatio*) · 시계 제조(*gnomonice*) · 기계류의 공사(*machinatio*) · 선박 건조(비트루비우스의 저술에는 마지막의 이것만이 빠져 있다) 등이 포함된 모든 기술적 지식들로 이루어져 있었다. 건축술은 사적인 것과 공적인 것으로 구분되었는데, 공적인 것은 다시 방어(*defensio*) · 숭배(*religio*) · 공적인 생활의 필요

주 3 2 G. K. Lukomski, *I maestri della architecttura classica da Vitruvio allo Scamozzi*, Milano 1933.

(*opportunitas*) 등에 이바지하는 건축술로 나뉘어졌다. 신전과 제단뿐 아니라 무덤도 종교적 성격의 구조에 포함되었고, 공적인 생활의 필요(*opportunitas*)에 따른 범주에는 창고 · 바실리카 · 사무실 · 회의장 · 감옥 · 곡물창고 · 병기창 · 극장 · 원형극장 · 주악당 · 경기장 · 경주장 · 체육관 · 체육학교 · 욕장 · 우물 · 저수지 · 도수관 등과 함께 항구와 광장 등도 포함되어 있었다. 이런 다양함은 건축이 실제적으로 신전에만 제한되어 있었던 초기 그리스 시대와는 대조적으로 헬레니즘 및 로마 시대의 특징적인 현상이었다.

THE ARCHITECT'S EDUCATION
4 건축가의 교육 비트루비우스는 고대의 전통을 따라 "건축"의 의미를 건축가의 유형적인 업적보다는 건축가로 하여금 건축물을 구축할 수 있게 만드는 재주와 기술, 그리고 지식에 두었다. 그것은 대부분의 건축 작업자들(*fabritektones*)에게 요구되는 실제적인 지식(*fabrica*)과 총감독에게 요구되는 순전히 이론적인 지식(*ratiocinatio*)으로 이루어져 있었다. "총감독(*architekton*)"에 해당되는 그리스어가 건축이라는 총괄적인 예술에 명칭을 부여한 것이다.

아리스토텔레스 및 심지어 소피스트까지 거슬러 올라가서 본 고대의 의견에 의하면, 누구든 예술을 실천하는 사람은 다음의 세 가지를 지녀야 한다. 즉 타고난 능력(*natura*) · 지식(*doctrina*) · 경험(*usus*)이 그것들이다. 이 것은 건축가에게도 적용되었으며 비트루비우스가 건축가들에게 요구한 지식은 엄청나게 넓은 것이었다. 그들은 순전히 집짓기에 관련된 문제들뿐만 아니라 산술, 광학, (건축적 형식들을 이해하는 데 필요한) 역사, (건축물이 위생적인지 확인하기 위한) 의술, 법률, (건축물의 음향이 좋은지 확인할 수 있는) 음악, 천문술, (건축물의 위치에 적절한 물을 공급할 수 있는지 확인할 수 있는) 지리 등에 관해 철저하

게 파악하고 있어야만 했다. 거기에다 그들은 철학적 훈련을 받아야 했다. 왜냐하면 그들은 인격자여야 했고 그러기 위해서는 철학에 의해서 형성되어야 했기 때문이다. "신념과 목적의 순수함이 없이는 어떠한 것도 생겨날 수 없다."

건축가는 다른 기술자들과 마찬가지로 능력(*ingenium*)과 훈련 (*disciplina*), 실제적 지식(*opus*)과 이론적 지식(*ratiocinatio*), 일반적인 학식 있는 사람들이 소유하고 있는 지식(*commune cum omnibus doctis*)과 개인적 경험, 이 모두를 가져야 한다고 되어 있었다. 그래서 고대의 이론가들은 건축가에게 상당한 배움을 요구했다. 그렇지만 그들은 건축을 교양술 속에 넣지는 않았다. 키케로는 인문주의자였지만 당대의 전형적인 인물로서 건축가를 학식 있는 자들(*studiis excellentes*)과는 반대되는 보통의 노동자(*opifices*)로 간주했던 것이다.

이런 것들을 보면 미학과는 어떤 연관성도 나타나지 않지만 순수예술들이 기술 및 배움과 연관되어 있다는 것은 보여준다.

ELEMENTS OF ARCHITECTURAL COMPOSITION

5 건축적 구성의 요소들 비트루비우스에 의하면 건축가는 자신이 건축한 건축물이 안정성(*firmitas*)과 목적, 즉 실용성(*utilitas*)뿐 아니라 미(*venustas*)[1] 도 가져야 한다는 것을 명심해야 했다. 이런 이유 때문에 그의 주장들은 성격상 기술적일 뿐 아니라 미학적이었다. 그의 미학적 견해들은 건축적 구성에 대해 논할 때 특히 주목할 만하다.

그는 건축적 구성에서 다음 여섯 가지를 구별했다[2]: **오르디나티오** (*ordinatio*), **디스포지티오**(*dispositio*), **심메트리아**(*symmetria*), **에우리드미아** (*eurhythmia*), **데코르**(*decor*), **디스트리부티오**(*distributio*). 이 용어들이 근대의 건

축 이론에서 정확하게 어떤 용어에 해당하는지는 말하기 어렵다. **오르디나티오**는 임시로 "order(질서)"로 옮길 수 있고, **디스포지티오**는 "arrangement (배열 혹은 proper arrangement)", **데코르**는 "suitability(적합성)", 디스트리부티오는 한 건물의 "에코노미(economy 경제성)"로 옮길 수 있다. 그리스어 심메트리아와 에우리드미아는 용어의 특별한 의미를 전달할 수 있는 근대어가 없기 때문에 그대로 사용해야 한다. 비트루비우스 및 다른 로마인들도 그 용어에 해당하는 적합한 라틴어를 찾지 못했다. 플리니우스는 "**심메트리아에 해당하는 라틴어는 없다**(*Non habet Latinum nomen symmetria*)"라고 썼다. 이 두 개념들은 미학적으로 두루 적용되었으나 나머지 네 가지는 건축에만 관계된 것들이었다.

PROPORTION AND DISPOSITION

6 비례와 배치 위의 여섯 가지 개념들은 수세기에 걸쳐 역사가들과 건축이론가들을 곤경에 빠뜨렸다. 이것들은 고대에 건축뿐만 아니라 다른 예술들에서도 가장 완벽한 목록이 되었지만, 용어들은 애매모호하고 개념에는 정확성이 없었고 정의는 혼란스러웠다. 비트루비우스가 이 목록을 만들어 냈는지 아니면 일반적으로 사용되고 있던 것을 받아들인 것인지는 알지 못한다. 그것에 대한 해답은 좋은 건축의 특별한 요소들은 일반적으로 알려져 있다는 가능성 어딘가에 있는 것 같다. **오르디나티오와 디스포지티오**는 건축기술에서, **디스트리부티오**는 경제학에서, **데코르**는 일반 철학에서, **심메트리아와 에우리드미아**는 미학에서 사용되었다. 비트루비우스가 한 일은 그것들을 모아서 하나의 목록을 만든 것이다. 그렇게 목록을 만들었다고는 하나 개념적인 모순을 피할 수는 없었다. 그러나 역사가는 그런 개념적 모순을 강조하기보다는 비트루비우스가 전해준 사상들 속에서 가치 있는 것

들에 집중하는 편이 더 나을 것이다.

A 비트루비우스에 의하면 **오르디나티오**(질서)는 "건축물의 특정 부분들에 대한 완전히 절제된 배열 및 작품 전체의 비례 정돈"을 의미한다. 그는 부분들의 양적·수적 관계를 뜻한 것이면서 동시에 분명히 말하지는 않았지만 건축물의 강도와 실용성을 보증할 배열 및 비례도 의도하고 있었다. 달리 말하면 그는 건축물의 시각적 효과가 아니라 실용성에 적합한 비례에 관심을 갖고 있었던 것이다.

B 비트루비우스에 의하면 **디스포지티오**(배열)는 "건축물에 특징과 품질을 부여하는 식으로 건축물의 각 부분들을 적절하게 자리매김시키는 것"이다. 이런 개념은 "**오르디나티오**"를 보충해준다. **오르디나티오**가 양적인 배열에 관련되어 있었다면, 디스포지티오는 평면도와 정면도의 요소들을 질적으로 배열하는 것과 관련이 있었다. 그것 역시 건축물의 실용성에 대한 적합성의 문제였다.

C 건축물의 **디스트리부티오**(경제성)는 건축물의 형체가 경제적이고 단가가 낮은 것을 보증하는 수단, 즉 그 건축물이 위치한 여건, 이용가능한 자원, 그리고 그 거래의 요구사항 등에 맞게 계획되었는지를 보증하는 수단이었다. 이 요소는 전적으로 그 건축물의 실용성에 관련되어 있었던 것이 확실하며 미나 미학과는 아무런 관계가 없었다. 만약 그것이 어떤 미의 표현이었다면 그것은 고대에 적용되었던 단정함이라는 넓은 의미에서만 그런 것이지 직접적으로 지각된 미라는 의미에서가 아니었다. 비트루비우스에 의하면 직접적으로 지각된 미라는 의미는 나머지 세 가지 요소들이 맡은 것으로 되어 있다.

7 심메트리아와 에우리드미아

D 고대인들은 **심메트리아**를 부분들의 조화로운 배열로 보았고 이것이 고대 미학의 가장 근본적인 개념이었다. 그것은 힘이나 실용성이 아니라 미에 관계된 것이었다. 비트루비우스가 이 용어를 적용한 것은 이런 의미에서였다. 그는 "**심메트리아**는 작품 자체의 부분들에서 나오는 조화로운 배열이다"라고 말했다. 그것은 첫째, 보는 사람의 태도가 아니라 건축물 자체에 원인을 두는 객관적인 미다. 둘째, 그것은 "기준치수", 즉 척도의 단위에 근거하여 계산될 수 있는 엄격하고 수학적인 비례에 달려 있다. 그리스 조각가들이 얼굴·발·손가락의 크기로부터 이상적인 인간의 척도를 계산했던 것처럼, 신전 전체의 척도는 기둥이나 트라이글리프의 굵기에서 산출될 수 있었다.

E 한편 고대인들은 객관적인 심메트리아가 담겨 있지 않다 하더라도 보는 이에게 유쾌한 감각을 불러일으키는 부분들의 배열에 **에우리드미아**를 적용시켰다. 이 용어는 아름다운 사물들의 필요조건들뿐 아니라 보는 이의 요구사항까지 고려한 것이며, 비례는 그 비례의 올바름뿐 아니라 보는 이에게 바로 다가갈 수 있는 능력에 따라 선별된 것이다. 비례는 이상적이어야 했을 뿐 아니라 이상적으로 보여야만 했다. 비트루비우스는 이 범미학적 개념을 건축에 적용했다. 그의 정의는 다음과 같았다.

> 에우리드미아는 건축물의 아름다운(*venusta*) 형체(*species*)와 그 각 부분들의 배열(*compositio*)에 의해 성취되는 적절한(*commodus*) 외관(*aspectus*)에 달려 있다.

이것은 "형체"와 "조망"을 뜻하는 스페키에스(*species*)와 아스펙투스

(*aspectus*)의 관점에서 본 정의이며 건축에서 엄격하게 시각적인 요소를 대표하는 것이다. 이 정의에 같이 나오는 베누스타스(*venustas*)도 마찬가지다.

8 적합성과 경제성 비트루비우스는 데코르(*decor*)를 다음과 같이 규정했다.

> 작품이 시간의 단련을 견뎌내고 존경심을 불러일으키는 부분들로 이루어졌을 때 성취되는 작품의 완전무결한 외관(*emendatus operis aspectus probatis rebus compositi cum auctoritate*).

여기서 데코르라는 용어는 스토아 학파가 채택했던 데코룸(*decorum*)의 형용사형과 같은 의미이며 "적합성"으로 번역될 수 있다. 당시 그 용어에 근대적 의미는 없었고 장식 및 수식과는 아무런 관계가 없었다. 비트루비우스는 어떤 건축물이 적합한가의 여부를 결정할 경우 자연 · 전통(*statio*) · 관습(*consuetudo*)의 세 가지를 고려해야 한다고 주장했다. 예를 들어 자연은 어떤 조명이 적합한지를 결정하는 것으로, 침실은 반드시 남쪽을 향할 것을 요구했다. 그러나 많은 경우 건축물의 적합성은 인간의 관례에 달려 있다. 아테네와 아레스는 도리아식 신전을, 아프로디테와 요정들은 코린트식 신전을, 헤라와 디오니소스는 이오니아식 신전을 소유할 것을 요구한 것은 전통이었다. 그 양식들이 가장 잘 맞다고 생각되어진 탓이었다. 관습상으로도 장식적인 현관을 통해서만 눈부신 실내로 들어갈 것을 요구했고 도리아식과 이오니아식을 혼합하는 것을 금했다.

그러므로 비트루비우스가 열거한 건축적 구성의 여섯 가지 요소들에서는 어떤 질서 및 보다 깊은 의미를 알아챌 수 있다. 처음의 세 가지는 적합성과 실용성(미와는 오직 간접적으로만 관계되어 있다)과 관계가 있고, 나머지 세

가지는 전적으로 미와 관련된 것이다. 특히 **심메트리아**는 미의 객관적인 조건을 다루며 **에우리드미아**는 미의 심리학적 조건을, **데코르**는 미의 사회적 조건을 다루는 것이다.

THE CONCEPTUAL APPARATUS OF VITRUVIUS

9 비트루비우스의 개념적 장치 건축에 대한 비트루비우스의 분석은 당대의 철학자·시인·수사학자·화가·조각가들이 채택한 인문주의적 입장과는 대조적으로 상당 부분 헬레니즘 미학의 기술적 분야에 위치하고 있다. 그러나 건축에서의 문제는 다소 달랐다. 형식이 우선인지 내용이 우선인지에 대해서는 어떠한 논쟁도 없었던 반면, 미학의 사회적·광학적 문제들 모두가 두드러졌다.

역사가는 비트루비우스가 열거한 여섯 주요 개념들에만 관심이 있는 것이 아니라 비트루비우스가 그 여섯 개념들을 규정하도록 도와주었던 (만약 없었다면 헬레니즘 미학의 개념적 장치에 대한 완전한 그림을 얻을 수 없게 되었을 것이다) 한층 더 일반적이면서 수적으로도 더 많은 개념들에도 관심이 있었다. 이들 중 가장 중요한 것은 예술적 덕목과 가치의 표시였다. 만약 힘과 유용성과 같은 기술적인 덕목들을 무시하면 아직도 광학적·수학적·사회적 덕목의 세 가지 밖에 없었을 것이다.

첫 번째 그룹에는 눈을 즐겁게 하는 것을 나타내는 개념들, 특히 **아스펙투스**(*aspectus*, 전망)와 **스페키에스**(*specie*, 외관)라는 시각예술의 미학에 필수적인 두 개념들이 포함되어 있었다. 시각적 미를 나타내는 한층 더 일반적인 개념은 **베누스타스**였고(심메트리아는 다른 집단에 속했다), **엘레간티아**(*elegantia*)는 보다 가치 있는 유형의 시각적 미에 적용되었다. 이 집단에는 비트루비우스가 사용한 또다른 개념, 즉 작품이 인간에게 미치는 효과인 **에펙투스**

(*effectus*)도 포함시킬 수 있을 것이다.

두 번째 그룹에는 관계·수·척도의 개념들이 포함되어 있었는데, 이 것들이 작품의 성공과 미를 결정하는 것들이었다. 이들 중 최우선의 개념 은 **프로포르티오**(*proportio*)였고, 다른 것들로는 **콤모둘라티오**(*commodulatio*, 즉 단일 기준치수, 단일 척도의 채택), **콘센수스 멤브로룸**(*consensus membrorum* 부분들의 일치), **콘베니엔티아**(*convenientia* 부분들의 적합성), **콤포시티오**(*compositio* 질서), **콘 로카티오**(*conlocatio* 배치), **콤모디타스**(*commoditas* 조화) 등이 있었다. 이들은 서 로 관계가 있었는데, 우선은 접두어 con - (함께)이 같았다. 일부 (*commodulati, commoditas*)는 **모두스**(*modus*)에서 파생되었는데 그 의미들 중 하나는—건축 이론에서 적용된 의미— "척도"였다. 첫 번째 그룹이 감각 적 특질에 해당되는 것처럼 두 번째 그룹은 이성적인 특질을 다룬 것들이 었다. 이 이원성은 사뭇 자연스럽다. 고대의 이론가들은 건축이 즐거움을 준다는 것을 알고 있었다. 왜냐하면 건축이 보는 사람에게 직접적·감각 적·시각적 만족을 주거나 보는 사람이 건축에서 적절한 척도와 성공적인 해결방법을 인지하게 되기 때문이라는 것이다.

비트루비우스에게는 세 번째 그룹의 개념들도 있었다. 이것들은 사회 적 성격을 띤 것들로서 좋은 건축의 사회적 조건화를 지적한 것이다. 거기 에는 **프로바티오**(*probatio* 검정), **아우크토리타스**(*auctoritas* 일반적 승인) 등과 같은 개념들이 포함되어 있었다. 첫 번째 그룹이 주로 에우리드미아를 규정하는 데 도움이 되고 두 번째 그룹이 심메트리아를 규정하는 데 이바지했던 것 처럼, 이 세 번째 그룹은 적합성 그리고 어느 정도는 건축의 경제성을 규정 하는 데 도움이 되었다.

비트루비우스는 자신의 개념들을 건축에 적용했지만, 그 개념들의 대 다수는 더 널리 적용되었다. 고대인들은 그 개념들을 적절히 변경시켜서

조각과 회화, 그리고 심지어는 음악과 수사학에도 적용시켰다. 비트루비우스 자신은 건축적 양식과 수사학적 양식을 대비시켰다. 조화를 다룬 장(章)에서 그는 건축을 음악과 비교했다. 그는 건축과 다른 예술들뿐 아니라 건축과 자연 사이에서도 유사성을 찾고자 했다. 그는 건축작품과 인체, 건축양식과 인간의 형태를 비교하고 싶어했다. 그는 도리아 양식은 남성적 비례(*virilis*), 이오니아 양식은 여성적 비례(*muliebris*), 코린트 양식은 처녀 같은 비례(*virginalis*) 가진 것으로 여겼다.

ARCHITECTURE AND THE HUMAN BODY

10 건축과 인체 비트루비우스가 깨달았던 건축(및 예술 전체)과 자연, 특히 인체가 가지고 있는 유사성은 비슷한 것 이상이었다. 자연은 예술을 위한 하나의 모델이었기 때문에 그 유사성이란 결국 종속이나 마찬가지였다.[3] 이것은 회화나 조각뿐 아니라 건축에서도 그랬다. 왜냐하면 우리가 건축에서 관심을 갖는 것은 외형의 모델이 아니라 비례와 구조의 모델이었기 때문이다. 그는 건축에서는 "**심메트리아**와 훌륭한 비례는 반드시 잘 만들어진 인간의 비례를 토대로 삼아야 한다"고 썼다. 그는 "인체의 모든 부분들은 정해진 비례를 가지고 있다"는 입장을 취했으며 "마찬가지로 신전의 각 부분들도 가장 적합한 비례를 지녀야 한다"고 주장했다.

> 자연은 인체의 각 부분들이 전체와 비례가 잘 맞도록 그렇게 인체를 고안했으므로 건축물에는 부분과 전체 사이의 비례가 드러나야 한다는 고대인들의 원칙은 정당한 것 같다.

주 33 J. A. Jolles, *Vitruvs Ästhetik*, Diss. (Freiburg, 1906).

11 에우리드미아의 승리 비트루비우스가 제기했던 문제들 중에서 **심메트리아**와 **에우리드미아의 관계**[주33]는 미학 일반에 있어서 특별히 중요한 것 같다. 예술가들 못지않게 모든 고대의 이론가들은 **심메트리아**, 즉 그들이 완전성 · 미 · 훌륭한 예술의 시금석 등을 발견한 기하학적 형식과 산술적 비례를 찬탄해 마지않았다. 그러나 그들은 보는 사람들과 그 눈들의 요구에 형식과 비례를 맞추기 위해, 그리고 원근법의 왜곡을 없애기 위해 **심메트리아**에서 일탈하는 것이 허용되어야 하는가의 여부를 놓고 노심초사하였다. 고전 시대에는 이것이 건축가들에게 있어서 주로 어떻게 지어야 하나 하는 실천적 문제였다. 유적들을 보면 그들이 때로는 **심메트리아**에서 벗어났다는 것을 알 수 있다.[주34] 그들은 그렇게 함으로써 데모크리토스 및 소크라테스와 같은 당대 일부 철학자들의 사상과는 일치를 보였지만 플라톤 같은 다른 철학자들에게는 즐거움을 주지 못했다.

고전 시대 건축 이론가들의 저술들은 사라지고 없기 때문에 그들이 이 문제들에 대해서 어떻게 생각했는지에 관해서는 아무런 직접적 지식이 없다. 오로지 비트루비우스의 『건축 10서』에서 고대 이론가들의 태도에 관한 명시적 발언을 찾을 수 있는데 이것에서 비트루비우스가 수학적 형식 및 비례에 대한 피타고라스-플라톤적 찬탄을 마음에 품고 있었음을 알 수 있다. 그는 신전과 극장, 건축물의 전체와 세부적인 것들의 비례를 수적인 관계에서 제시하고 도해와 주두의 정면과 나선, 그리고 기둥의 홈 깊이 등을 그리는 수학적 방법들을 논증했다. 그는 이런 방법들 및 수들을 건축가들의 전통과 실제에서 물려받았다. 그는 그 시대의 사상을 대변하는 대변

주34 See above, p. 63 ff.

인이었을 뿐 아니라 그 이전 전통의 대변인이기도 했다. 그의 책에서 역사가는 초기 그리스의 표준율에 대한 상세한 정보를 수집할 수 있다.

그러나 이렇게 **심메트리아**를 옹호하는 사람조차 인간 시각의 특수성이 요구하고 **심메트리아**가 보는 사람에게 심메트리아의 부재로 나타날 우려가 있을 때는 **심메트리아**에서 벗어나는 것이 좋다고 주장했다. 여기에서도 비트루비우스는 바깥쪽을 향하는 기둥들을 재강화시키고 서로 가깝게 배치하여 안쪽으로 기울여서, 그 기둥들이 규칙적으로 보이게 하기 위해 건축물에 불규칙성을 도입한 건축가들의 실제와 전통으로 되돌아갔다.

비트루비우스는 **심메트리아**의 인상을 창출하기 위해서 한쪽에는 올바른 **심메트리아**를 더하고(*adiectiones*) 다른 쪽에는 **심메트리아**를 감해야(*detractiones*) 한다고 쓰고 있다. **심메트리아**가 진정으로 나타나게 보이려면 일정한 일탈과 감소(*temperaturae*)를 도입해야 한다.⁴ 어떤 사물을 가까이에서 볼 수 있을 때에는 그런 변화가 꼭 필요한 것은 아니나, 관찰의 대상이 높이 멀리에 위치하고 있을 때에는 그런 변화를 피할 수 없다. 비트루비우스는 다음과 같이 쓰고 있다.

> 눈이 더 높이 꿰뚫어야 하면 할수록, 공기의 밀도를 관통하기란 더욱 어렵다. 그러므로 하지 않으면 안 되는 여행에 지쳐서 눈은 올바르지 못한 척도를 감각에게 제공하게 된다. 그 때문에 부분들의 비례에 맞는 척도에는 반드시 개선책이 포함되어야 한다.

또다른 곳에서는 이렇게 쓰고 있다.

> 눈은 쾌적한 시야를 찾는다. 적절한 비례를 사용하고 무언가 빠져 있는 것 같은 곳에 기준치수에다 개선책을 공급하여 첨가함으로써 그것을 만족시키지 못하면

보는 사람에게 매력을 상실한 쾌적하지 못한 시야를 제시하게 된다.

비트루비우스는 건축가들의 개별적인 경험에 의지하여 다음과 같이 덧붙인다.

> 기둥의 주두 위에 위치해야 할 모든 부분들, 즉 아키트레이브 · 프리즈 · 코니스 · 팀파눔(tympana) · 가블(gable) · 조상용 대좌(acroteria) 등은 그 길이의 12분의 1만큼 앞으로 기울어 있어야 한다. 왜냐하면 만약 우리가 정면을 향하고 서서 눈에서 두 직선을 그리고 한 직선은 건축물의 정점으로, 다른 직선은 가장 낮은 점으로 그린다면 정점을 향한 선이 더 길어보일 것이기 때문이다. 건축물의 윗부분으로 향하는 선이 더 길수록 그 부분들은 더 멀리 떨어져 있는 것처럼 보일 것이다…그러나 그 부분들을 앞으로 기울인다면 똑바른 것처럼 보이게 될 것이다.

심메트리아와 에우리드미아 모두를 필요불가결하게 여겼기 때문에 비트루비우스는 "**심메트리아** 대 에우리드미아"의 논쟁에서 중립적인 입장을 취했다. 그는 에우리드미아를 더 강조했지만 두 원리 모두를 적용했다. 수학적 계산법의 원리로서 **심메트리아**는 그에게 있어서 예술적 구성을 위해 대치할 수 없는 토대였으나, 에우리드미아는 그것을 개선하는 것, 개선의 수단으로 간주했다. 그것은 보다 높은 단계의 구성법이었다. 이미 그 이전에 다른 사람들이 비슷한 의견을 개진했기 때문에 비트루비우스가 여기에서 새로운 사고를 말한 것은 아니지만, 그 이전의 저술들이 사라지고 없었기 때문에 그가 부득이하게 우리에게 정보의 원천이 되는 셈이다. 더구나 그는 자신의 입장을 제시하면서 가감조절(*adiectiones, detractiones, temperaturae*)과 같은 교묘한 표현들을 사용했다.

이런 견해는 비트루비우스만의 것은 아니었다. 헬레니즘-로마 시대의 건축에 대한 다른 이론가들의 저술들은 전해지지 않고 있지만 BC 1세기의 수학자 게미누스, 기술자인 필론, AD 5세기의 신플라톤주의 철학자인 프로클로스 등이 에우리드미아를 성취하기 위해서 **심메트리아**를 수정할 필요성에 대해 발언한 기록이 남아 있는 것이다.

게미누스[5]는 이렇게 썼다.

원근법이라 알려진 광학의 부분은 건축물들이 어떻게 그려져야 하나에 관련이 있다. 사물들이 실제 있는 그대로 보이지 않기 때문에 원근법 연구의 목적은 어떻게 실제의 비례를 재현하는가를 찾아내는 데 있는 것이 아니라 어떻게 사물들을 눈에 보이는 대로 나타내는가 하는지를 찾아내는 데 있다. 건축가의 목표는 자신의 작품에 조화로운 외관을 부여하고 가능성의 한계 내에서 광학적 환영을 없애는 방법을 찾는 것이다. 그는 어떤 실제적인 유연함과 조화가 아니라 눈에 유연하고 조화롭게 보이는 것을 추구한다.

프로클로스는 회화에 관하여 비슷한 견해를 표명했다.[6] 그는 원근법이 예술가가 자신의 그림에서 거리 및 높이에 의해 왜곡되어 보이지 않게 하면서 현상을 제시할 수 있게 하는 기술이라고 썼다.

헤론은 **심메트리아** ― 객관적으로(*kata ousian*) 혹은 진정으로(*kat' aletheian*) 비례에 맞는 것 ― 와 **에우리드미아** ― 눈의 비례에 맞는 것처럼 보이는 것(*pros tem opsin*) ― 를 강하게 대비시켰다. 그러한 대립의 개념은 물론 그 이전 시대에 기원을 둔 것이나(앞의 장에서 이전 세기들의 미학에 대해 논했을 때 언급된 것이다), 그것을 그렇게 정확한 용어로 진술한 최초의 저자는 헤론이었다. 그는 당시로서는 자연스럽게 **에우리드미아**의 편을 반대하고, 예술가들에게 작품을 새기거나 지을 때는 광학적 환영(*apatai*)을 고려하며 자신의 작

품들이 실제로는 그렇지 않다 하더라도 보는 이에게 비례에 맞게 보이도록 만드는 수고를 아끼지 말라고 말했다.[7]

고대인들이 원래 가지고 있던 모든 것을 포괄하는 객관주의에도 불구하고 이제 예술은 눈과 귀를 위해 고안된 것이며 그러므로 눈과 귀가 어떻게 감각을 받아들이는가가 고려되어야 한다는 개념이 나타난 것이다. 플라톤처럼 이 점에 반대한 사람은 아무도 없었고 헬레니즘 시대에는 이 점에 대한 일치에 도달했다. 이 문제에 대한 비트루비우스의 견해는 당대로서는 믿을 만하고 전형적인 것이었다.

VITRUVIUS AND HELLENISTIC ARCHITECTURE

12 비트루비우스와 헬레니즘 건축　비트루비우스가 제시한 완벽한 건축의 비례가 고대 유적들의 척도들과 완전히 일치하지는 않았다는 점이 역사가들에게는 관심사였다. 이런 모순은 이미 15세기에 L.B. 알베르티가 주목한 것이다. 비트루비우스는 전통에 익숙했었고 전통을 찬양했지만 고전적 건축은 우리에게 그런 것처럼 그에게도 폐쇄된 어떤 것, 멀리서 찬탄과 함께 바라보게 되는 그런 것이 아니라 오히려 매우 생생하게 살아 있는 것이었다. 그러나 그는 수세기에 걸쳐 있던 고전적 건축과는 이미 결별하고 고전적 건축을 근대화하고 옛것을 새것과 혼합하고자 했다.[주35] 그러나 취미는 변화했고 한때는 나란히 발전되었던 두 질서간에 반목이 자라났다. 비트루비우스는 이오니아 양식을 좋아했으며, 도리아 양식은 낡은 풍이라 생각하고 새롭게 만들고 싶어 했다. 이를 염두에 두고 그는 다양한 확장양식들과 축소양식들에 대한 생각으로 혼자 즐거워했다. 그러나 이 생각은 실현되지

주35　C. J. Moe, *Numeri di Vitruvio*(1945).

않은 프로젝트로 남았다. 그는 "올바르고 완전무결한 양식", 즉 아류의 꿈을 꾸었다. 그의 책에는 고전 건축에 대한 정보가 담겨 있는가 하면, 한 고전주의자의 사상이 선별되어 실려 있기도 하다. 전자는 우리에게 고대 초기 예술에 대해 말해주며, 그의 사상이 독창적인 것이 아니라 후기 헬레니즘 양식의 대표였기 때문에 후자는 보다 나중의 예술에 대해 말해준다. 이 헬레니즘 양식은 그 이전에 BC 2세기에 소아시아에서 활동하던 건축가 헤르모게네스의 건축물 및 저술에서 완벽한 표현을 찾을 수 있다. 비트루비우스는 헤르모게네스의 작품을 사상의 모델로 삼고 전수받았다.

그러나 헬레니즘의 취미는 일관되지 않았다. 나중에 나온 용어를 사용해서 말하면, 헬레니즘의 취미는 부분적으로는 바로크적이고 부분적으로는 고전적은 아니지만 고전주의였다. 비트루비우스는 당대의 고전주의 운동을 지지하고 바로크적인 것에 반대하였다. 그는 다음과 같이 바로크적인 건축물을 비판했다.

기둥들은 갈대가 대신하고, 꽃들이 장식된 조개류가 홈을 대신하며, 큰 촛대들은 전체 건축물을 받쳐주기 위해 제작되고 있다. 인간과 동물의 얼굴이 있는 형체들이 줄기모양의 장식들 뒤에서 튀어나온다. 이 모든 것들이 있지도 않고 있을 수도 없으며 예전에도 없었던(*baec autem nec sunt, nec fieri possunt, nec frerunt*) 것들이다. 갈대가 어떻게 지붕을 받칠 수 있으며 큰 촛대가 어떻게 전체 건축물을 견뎌낼 수 있는가? 어떻게 완전한 모양을 이룬 형체가 연약한 줄기에서 튀어나올 수가 있는가? 그런데 사람들은 이렇게 잘못된 것들을 비난하지 않고 바라본다. 오히려 그들은 그것들을 보고 즐거워하며 그런 것들이 가능할 수 있는지의 여부는 생각하지 않는다. 확실히 그림이 진실을 닮지 않았을 경우에는 인정받을 가치가 없다.

이 모든 비판은 실재 및 오성과 일치하는 것만이 아름다울 수 있다는 신념에서 나왔다. 정당성이 없고(*sine ratione*) 자연과 일치하지 않는 것은 예술에서 인정을 받아서는 안되는 것이다. 이것이 고전주의 운동의 합리주의를 표현한 것이었다.

13 비트루비우스의 미학적 원리들 비트루비우스의 미학적 입장은 다음과 같이 요약할 수 있다: 1) 건축을 논의할 때 그가 채택한 주요 개념 중 하나는 미개념이었다. 미학적 관점이 예술의 특성 규정 및 평가 속으로 들어온 것이다. 2) 비트루비우스는 미를 너무나 광범위하게 해석한 나머지 비례 및 색채를 통해 직접적으로 눈을 즐겁게 하는 것뿐 아니라 그 합목적성·적합성·통일성(*decorum, aptum, pulchrum*) 등에 의해 즐거움을 주는 것까지도 포함시켰다. 그러므로 그의 건축 이론은 기능적인 미와 순전히 형식적인 미 사이의 균형을 유지했던 것이다. 3) 비트루비우스의 미학적 사상은 인간의 태도보다는 자연의 법칙에 의해 조건지어지는 객관적인 미에 대한 믿음을 토대로 했다. 그는 완벽한 신전을 한 개인의 작품이라기보다는 자연적 법칙의 산물로서 간주했다. 개인은 자연의 법칙들을 발견할 수는 있으나 발명할 수는 없다. 그럼에도 불구하고 그는 보는 이의 주관적인 요구 사항들의 관심 속에 있는 미의 객관적 법칙들을 교정하는 것을 지장 없는 것, 혹은 더 나아가서는 꼭 필요한 것으로 여겼다. 말하자면 에우리드미아가 심메트리아를 보충하고 교정해야 했던 것이다. 여기서도 비트루비우스는 절충과 균형을 얻어냈다. 그에게 있어 미란 객관적인 척도와 지각의 주관적인 조건들 모두에 의지하는 것이었다. 이것은 수세기에 걸친 미학적 탐구와 논의의 자연스러운 결과였다.

VITRUVIUS, De archit. I 3, 2.

1. Haec autem ita fieri debent, ut habeatur ratio firmitatis, utilitatis, venustatis... venustatis vero, cum fuerit operis species grata et elegans membrorumque commensus iustas habeat symmetriarum ratiocinationes.

VITRUVIUS, De archit. I 2, 1-9.

2. Architectura autem constat ex ordinatione, quae graece τάξις dicitur, et ex dispositione, hanc autem Graeci διάθεσιν vocitant et eurythmia et symmetria et decore et distributione, quae graece οἰκνομία dicitur.

Ordinatio est [modica] membrorum operis [commoditas] separatim universeque proportionis ad symmetriam comparatio, haec componitur ex quantitate, quae graece ποσότης dicitur. quantitas autem est modulorum ex ipsius operis e singulisque membrorum partibus sumptio universi operis conveniens effectui.

Dispositio autem est rerum apta conlocatio elegansque compositionibus effectus operis cum qualitate... hae nascuntur ex cogitatione et inventione. cogitatio est cura studii plena et industriae vigilantiaeque effectus proposisti cum voluptate. inventio autem est quaestionum obscurarum explicatio ratioque novae rei vigore mobili reperta. hae sunt terminationes dispositionum.

비트루비우스, 건축10서. I 3, 2. 영구성, 목표, 미

1. 집을 지을 때는 강도 · 유용성 · 미 등이 고려되어야 한다···미는 건축작품의 외관이 즐거움을 주고 우아할 때 보장될 것이며 각 구성부분들의 비율은 심메트리아를 위해서 올바르게 측정되어진다.

비트루비우스, 건축10서. I 2, 1-9. 건축의 요소들

2. 건축은 그리스어로 "탁시스"라고 하는 질서, 그리스인들이 "디아테시스"라고 부르는 배열, 그리스어로 "오에코노미아"라고 하는 비례와 심메트리아, 그리고 데코르와 분배 등으로 이루어진다.

질서는 건축작품의 세부들을 각기 균형잡히도록 잘 맞추는 것이며, 심메트리아를 이뤄내도록 전체에 맞추어 비례를 배열하는 것이다. 이것은 그리스어로 "포소테스"라고 하는 치수로 만들어진다. 치수는 건축작품의 부분들로부터 기준치수들을 취하는 것이며, 부분들을 다시 여러 부분으로 나눔으로써 전체 작품의 적합한 효과를 자아내는 것이다.

그러나 배열은 세부사항들의 적합한 조합인데, 그 조합에서 나온 일정한 특질 혹은 성격과 함께 작품의 우아한 효과 및 그 차원···[이 모두가] 상상력과 창작력에서 나온다. 상상력은 미세하고 주의 깊은 열정으로 제안된 매력적인 효과를 향한 관심에 달려 있다. 그러나 창작력은 애매모호한 문제들의 해결방법이며 능동적인 지성에 의해 드러나는 새로운 작업을 다루는 방법이다. 그런 것들이 배열에 대한 개요다.

Eurythmia est venusta species commodusque in compositionibus membrorum aspectus. haec efficitur, cum membra operis convenientis sunt altitudinis ad latitudinem, latitudinis ad longitudinem, et ad summam omnia respondent suae symmetriae.

Item symmetria est ex ipsius operis membris conveniens consensus ex partibusque separatis ad universae figurae speciem ratae partis responsus. uti in hominis corpore e cubito, pede, palma, digito ceterisque particulis symmetros est eurythmiae qualitas, sic est in operum perfectionibus. et primum in aedibus sacris aut e columnarum crassitudinibus aut triglypho aut etiam embatere... e membris invenitur symmetriarum ratiocinatio.

Decor autem est emendatus operis aspectus probatis rebus compositi cum auctoritate... is perficitur statione, quod graece θεματισμῷ dicitur, seu consuetudine aut natura.

Distributio autem est copiarum locique commoda dispensatio parcaque in operibus sumptus ratione temperatio... aliter urbanas domos oportere constitui videtur, aliter quibus ex possesionibus rusticis influunt fructus; non item feneratoribus, aliter beatis et delicatis; potentibus vero, quorum cogitationibus respublica gubernatur, ad usum conlocabuntur; et omnino faciendae sunt aptae omnibus personis aedificiorum distributiones.

비례는 우아한 외관을 의미한다. 세부적인 부분들이 맥락 속에서 적합하게 배치되어 있는 것을 말한다. 이것은 작품의 세부사항들이 폭에 맞는 높이, 길이에 알맞는 폭을 가질 때 이루어진다. 한마디로 모든 것이 심메트리아의 상응관계를 가지게 될 때 이루어지는 것이다.

심메트리아도 작품 자체의 세부사항들에서 발생하는 적절한 조화이며 각각의 주어진 부분과 전체로서의 디자인 형식간의 상응관계이다. 인체에서와 마찬가지로 에우리드미아의 심메트리아적인 특질은 완척(腕尺: 팔꿈치에서 가운데 손가락 끝까지의 길이)·발·손바닥·인치 및 기타 작은 부분들에서 나온다. 완성된 건축물에서도 그렇다. 신성한 건축물에서는 우선 기둥이나 트라이글리프 혹은 기준치수의 두께 등에서 나오는 것이므로 심메트리아의 계산법도 세부적인 것에서 나온다.

데코르는 선례를 따라서 인정된 세부적인 것들로 이루어진 작품의 완전무결한 총체를 요구한다. 그것은 관례에 따르는 것인데, 그리스어로는 "테마티스모스"라 하며 관습, 자연 등의 의미다.

그러나 분배 혹은 경제는 공급물의 적절한 배치와 위치이며, 작품 속에서 검소하고 현명하게 소비를 조절하는 것을 말한다…도회지의 집들은 한 가지 방식으로 배열되어야 한다. 시골의 토지에서 수입을 얻는 사람들을 위해서는 다른 방식이 필요하다. 금융업자들의 경우에는 다르며, 고급취향의 부자들에게는 또 다르다. 그러나 국가를 지배하는 이념을 가진 힘 있는 사람들을 위해서는 그들의 습관에 특별히 맞추어야 한다. 그리고 일반적으로 건축물의 분배는 그 소유주들의 직업에 맞추어야 한다.

3. Aedium compositio constat ex symmetria, cuius rationem diligentissime architecti tenere debent. ea autem paritur a proportione, quae graece ἀναλογία dicitur. proportio est ratae partis membrorum in omni opere totiusque commodulatio, ex qua ratio efficitur symmetriarum. Namque non potest aedis ulla sine symmetria atque proportione rationem habere compositionis, nisi uti hominis bene figurati membrorum habuerit exactam rationem. corpus enim hominis ita natura composuit, uti os capitis a mento ad frontem summam et radices imas capilli esset decimae partis, item manus pansa ab articulo ad extremum medium digitum tantundem, caput a mento ad summum verticem octavae, cum cervicibus imis ab summo pectore ad imas radices capillorum sextae, ⟨a medio pectore⟩ ad summum verticem quartae. ipsius autem oris altitudinis tertia est pars ab imo mento ad imas nares, nasum ab imis naribus ad finem medium superciliorum tantundem, ab ea fine ad imas radices capilli frons efficitur item tertiae partis, pes vero altitudinis corporis sextae, cubitum quartae, pectus item quartae. reliqua quoque membra suas habent commensus proportiones, quibus etiam antiqui pictores et statuarii nobiles usi magnas et infinitas laudes sunt adsecuti. similiter vero sacrarum aedium membra ad universam totius magnitudinis summam ex partibus singulis convenientissimum debent habere commensus responsum. item corporis centrum medium naturaliter est umbilicus. namque si homo conlocatus fuerit supinus manibus et pedibus pansis circinique conlocatum centrum in umbilico eius, circumagendo rotundationem utrarumque manuum et pedum digiti linea tangentur. non minus quemadmodum schema rotundationis in corpore efficitur, item quadrata designatio in eo invenietur. nam si a pedibus imis ad summum caput mensum erit aeque mensura relata fuerit ad manus pansas, invenietur eadem latitudo uti altitudo, quemadmodum areae, quae ad normam sunt quadratae. ergo si ita natura composuit corpus hominis, uti proportionibus membra ad summam

3. 신전의 계획은 심메트리아에 달려 있으므로 건축가들은 이 방법을 열심히 파악해야 한다. 심메트리아는 비례(그리스어로 "아날로기아"라고 한다)에서 나온다. 비례는 건축물의 부분들과 전체 두 경우 모두에 하나의 고정된 기준치수를 취하는 것으로 이루어지는데, 비례에 의해서 심메트리아의 방법이 실천에 옮겨지게 된다. 심메트리아와 비례가 없으면 어떤 신전도 규칙적인 계획을 가질 수가 없기 때문에 섬세한 형태를 지닌 인체 구성부분들의 양식을 따라서 실행되어진 정확한 비례를 가져야 한다. 자연은 턱에서 이마 맨 윗부분 및 머리카락의 뿌리부분까지의 얼굴이 $\frac{1}{10}$이 되도록 인체를 계획했다. 또 손바닥은 손목에서 가운데 손가락의 맨 끝까지가 그렇게 되도록 했고, 머리는 턱에서 정수리부분까지가 $\frac{1}{8}$이 되도록 했다. 목의 밑부분과 함께 가슴의 윗부분에서부터 머리카락의 뿌리부분까지는 $\frac{1}{6}$이 되도록 했고, 가슴의 가운데 부분에서 정수리까지는 $\frac{1}{4}$이 되도록 했다. 얼굴 길이의 $\frac{1}{3}$은 턱 밑에서 콧구멍까지로 잡았고, 콧구멍 밑에서 양 미간까지가 역시 $\frac{1}{3}$이 되도록 했다. 양미간에서 머리카락의 뿌리부분까지, 즉 이마가 나머지 $\frac{1}{3}$이 되게 했다. 발은 신체길이의 $\frac{1}{6}$이다. 완척, 즉 팔꿈치에서 가운데 손가락까지는 $\frac{1}{4}$, 가슴 역시 $\frac{1}{4}$이다. 기타 사지에도 각기 비례에 맞는 측정법이 있었다. 이런 측정법을 사용하여 고대의 화가 및 유명한 조각가들은 위대하고 무한한 탁월성을 성취했던 것이다. 마찬가지로 신전의 구성요소들도 그 전체적 크기의 총량에 적절히 부합되는 여러 부분들의 크기를 가져야만 했다. 배꼽은 당연히 신체의 정 중앙이 된다. 양손과 양발을 쭉 펴고 등을 바닥에 댄 채 누워서 원의 중심이 배꼽에 오게 하면, 손가락과 발가락이 원주에 닿게 될 것이다. 이렇게 원형이 만들어진 것처럼 그 형상 안에서 사각형도 찾을 수 있다. 발

figurationem eius respondeant, cum causa constituisse videntur antiqui, ut etiam in operum perfectionibus singulorum membrorum ad universam figurae speciem habeant commensus exactionem. igitur cum in omnibus operibus ordines traderent, maxime in aedibus deorum, ⟨quod eorum⟩ operum et laudes et culpae aeternae solent permanere.

바닥에서 머리끝까지를 재어서 쭉 뻗친 양손에 그 척도를 적용하면, 그 폭은 신체길이와 같다는 것을 알게 될 것이다. 그러므로 자연이 인체의 각 부분들을 비례상 완전한 구성에 상응하도록 계획했다면, 고대인들이 작품을 제작할 때 여러 구성부분들이 그 계획의 전반적 패턴에 정확히 맞도록 할 것을 이성적으로 결정한 것 같다. 그들은 모든 작품들에서 질서를 전수해주었고 특히 신전건축에서는 더욱 그랬는데, 그 탁월함과 결함은 여러 시대에 걸쳐 지속되었다.

그러므로 수를 신체의 관절에서 찾은 것이라는 점, 신체 각각의 구성부분들과 신체의 전체적 형식에 정해진 비율의 상응관계가 있다는 점에 동의한다면, 불멸의 신들을 위한 신전들을 계획하면서 작업의 각 부분들을 비례 및 심메트리아의 도움을 받아 전체적인 배분이 조화롭게 되도록 정했던 저술가들을 택하게 된다.

VITRUVIUS, De archit., III 3, 12 et 13; III 5, 9; VI 2, 1.

4. Angulares columnae crassiores faciendae sunt ex sua diametro quinquagesima parte, quod eae ab aere circumciduntur et graciliores videntur esse aspicientibus. ergo quod oculus fallit, ratiocinatione est exaequandum.

Haec autem propter altitudinis intervallum scandentis oculi species adiciuntur crassitudinibus temperaturae. venustates enim persequitur visus, cuius si non blandimur voluptati proportione et modulorum adiectionibus, uti quod fallitur temperatione adaugeatur, vastus et invenustus conspicientibus remittetur aspectus.

Quo altius͂enim scandit oculi species, non facile persecat aeris crebritatem; dilapsa itaque altitudinis spatio et viribus exuta incertam modulorum renuntiat sensibus quantitatem. quare semper adiciendum est⸵rationis supplementum in symmetriarum membris, ut, cum fuerint aut altioribus locis opera aut etiam ipsa colossicotera, habeant magnitudinum rationem.

비트루비우스, De archit., III 3, 12 et 13; III 5, 9; VI 2, 1. 광학적 교정방법들

4 … 기울어진 기둥들 역시 그 직경의 50번째 부분에 의해서 더 굵게 만들어져야 한다. 왜냐하면 기둥들이 공기 중에 끼어들어 보는 이들에게 더 날씬하게 보이게 되기 때문이다. 그러므로 눈이 우리를 속이는 것은 계산으로 메꾸어야 된다. 사람들의 시선을 끌기 위해서 이런 조정이 직경에 가해지는 것은 높이의 변화 때문이다. 시각은 우아한 윤곽을 좇아간다. 우리가 기준치수를 비례에 맞게 변경시켜(결여된 환영만큼 더해서 조정시켜) 시각을 즐겁게 하지 않으면 보는 이들은 세련되지 못하고 우아하지 못한 모습을 보게 될 것이다.

시각은 높이 올라가면 갈수록 더욱 더 어렵게 공중의 밀도를 파고든다. 그러므로 시각은 높

Nulla architecto maior cura esse debet, nisi uti proportionibus ratae partis habeant aedificia rationum exactiones. cum ergo constituta symmetriarum ratio fuerit et commensus ratiocinationibus explicati, tum etiam acuminis est proprium providere ad naturam loci aut usum aut speciem ⟨detractionibus aut⟩ adiectionibus temperaturas ⟨et⟩ efficere, cum de symmetria sit detractum aut adiectum, uti id videatur recte esse formatum'in aspectuque nihil desideretur. alia enim ad manum species esse videtur, alia in excelso, non eadem in concluso, dissimilis in aperto, in quibus magni iudicii est opera, quid tandem sit faciundum. non enim veros videtur habere visus effectus, sed fallitur saepius iudicio ab eo mens.

이의 양과 힘 때문에 실패하고 여러 감각들에게 기준치수의 불확실한 양 전체를 전달한다. 그래서 우리는 언제나 균형이 잡힌 부분들의 경우 비례에다 무언가를 더 보충해주어야 하는 것이고, 그 결과보다 높은 위치에 있거나 그 자체로 보다 웅대한 작품들은 비례가 맞는 차원을 가지게 되는 것이다.

건축가의 가장 큰 염려는 자신의 건축물에 어떤 정해진 단위의 비례로 결정된 디자인이 있어야 한다는 것이다. 그러므로 그 디자인의 심메트리아가 고려되고 계산에 의해서 차원이 실행되면, 실용성이나 미를 위해서 그 장소의 본성을 고려하고, 그 디자인의 심메트리아에 가감하여 적절한 균형을 이루어내는 것은 그의 솜씨가 해야 할 일이다. 가까이에서 볼 수 있는 형세가 있고, 높은 건축물 위에서 볼 수 있는 형세가 있으며, 또 한정된 장소에서 볼 수 있는 것도 있다. 열린 장소에서는 또 다르다. 이런 각각의 경우에 정확히 어떻게 되어야 하는가를 결정하는 것이 훌륭한 판단의 임무다. 눈이 언제나 참된 인상을 기록하는 것 같지는 않고 마음 또한 판단에 있어서 자주 미혹당하기 때문이다.

GEMINUS (?) (Damianus, R. Schöne, 28).

5. τὸ σκηνογραφικὸν τῆς ὀπτικῆς μέρος ζητεῖ πῶς προσήκει γράφειν τὰς εἰκόνας τῶν οἰκοδομημάτων. ἐπειδὴ γὰρ οὐχ οἷά ἐστι τὰ ὄντα, τοιαῦτα καὶ φαίνεται, σκοποῦσιν πῶς μὴ τοὺς ὑποκειμένους ῥυθμοὺς ἐπιδείξονται, ἀλλ᾽ ὁποῖοι φανήσονται ἐξεργάσονται. τέλος δὲ τῷ ἀρχιτέκτονι τὸ πρὸς φαντασίαν εὔρυθμον ποιῆσαι τὸ ἔργον καὶ ὁπόσον ἐγχωρεῖ πρὸς τὰς τῆς ὄψεως ἀπάτας ἀλεξήματα ἀνευρίσκειν, οὐ τῆς κατ᾽ ἀλήθειαν ἰσότητος ἢ εὐρυθμίας, ἀλλὰ τῆς πρὸς ὄψιν στοχαζομένῳ. οὕτω γοῦν τὸν μὲν κυλινδρικὸν κίονα, ἐπεὶ κατεαγότα ἔμελλε θεωρήσειν κατὰ μέσον πρὸς ὄψιν

게미누스(?)(다미아누스, R. Schöne, 28).

더 나아간 광학적 교정방법들

5. 광학에서 원근법이라 불리는 부분은 어떻게 건축물을 비슷하게 옮겨내나 하는 것과 관련이 있다. 대상들이 실제 있는 그대로 보이지 않기 때문에, 실제의 비례를 옮기는 방법을 연구하는 것이 아니라 실제 눈에 나타나 보이는 대로 재현하는 방법을 연구하는 것이다. 건축가의 목표는 작품을 만들어 시각의 환영에 반작용하는, 가능한 한 먼 방법들을 발견하는 것이다. 그는 실제의 평형과 조화를 목표로 삼는 것이 아니라, 눈에 어떻

στενούμενον, εὐρύτερον κατὰ ταῦτα ποιεῖ· καὶ
τὸν μὲν κύκλον ἔστιν ὅτε οὐ κύκλον γράφει,
ἀλλ' ὀξυγωνίου κώνου τομήν, τὸ δὲ τετράγω-
νον προμηκέστερον, καὶ τοὺς πολλοὺς καὶ με-
γέθει διαφέροντας κίονας ἐν ἄλλαις ἀναλογίαις
κατὰ πλῆθος καὶ μέγεθος. τοιοῦτος δ' ἐστὶ
λόγος καὶ τῷ κολοσσοποιῷ διδοὺς τὴν φανη-
σομένην τοῦ ἀποτελέσματος συμμετρίαν, ἵνα
πρὸς τὴν ὄψιν εὔρυθμος εἴη, ἀλλὰ μὴ μάτην
ἐργασθείη κατὰ τὴν οὐσίαν σύμμετρος, οὐ γὰρ
οἷα ἔστι τὰ ἔργα, τοιαῦτα φαίνεται ἐν πολλῷ
ἀναστήματι τιθέμενα.

게 나타나 보이는가를 목표로 삼는다. 그래서 그는 기둥이 가운데를 향하면서 점점 가늘어지는 것처럼 보이기 때문에 원기둥형의 기둥을 디자인하는 것이다. 그리고 때로 그는 원을 타원형으로 그리고 정사각형을 직사각형으로 그리며, 다양한 길이로 된 많은 기둥들을 그 수와 크기에 따라 비례를 다양화하기로 한다. 이런 것들이 거대한 조각상을 조각한 조각가에게 조각이 완성되었을 때 그것의 비례가 어떤 모습으로 나타날 것인지를 보여주는 것이다. 그렇게 해서 눈과 귀에 조화롭게 되며, 건축가는 객관적으로 완벽한 비례를 만들기 위해 헛된 시도를 하지 않게 되는 것이다. 예술작품이란 높은 곳에 위치했을 때 실재의 모습 그대로 보이지 않기 때문이다.

PROCLUS, In Euclidis librum, Prol. I
(Friedlein, 40).

프로클로스, In Euclidis liibrum, Prol. I
(Friedlein, 40).

6. πάλιν ὀπτικὴ καὶ κανονικὴ γεωμετρίας
εἰσὶ καὶ ἀριθμητικῆς ἔκγονοι, ἡ μὲν... διαιρου-
μένη... εἴς τε τὴν ἰδίως καλουμένην ὀπτικήν,
ἥτις τῶν ψευδῶς φαινομένων παρὰ τὰς ἀπο-
στάσεις τῶν ὁρατῶν τὴν αἰτίαν ἀποδίδωσιν,
οἷον τῆς τῶν παραλλήλων συμπτώσεως ἢ τῆς
τῶν τετραγώνων ὡς κύκλων θεωρίας, καὶ εἰς
τὴν κατοπτρικὴν σύμπασαν τὴν περὶ τὰς ἀνα-
κλάσεις τὰς παντοίας πραγματευομένην· καὶ
τῇ εἰκαστικῇ γνώσει συμπλεκομένην, καὶ τὴν
λεγομένην σκηνογραφικὴν δεικνῦσαν, πῶς ἂν
τὰ φαινόμενα μὴ ἄρυθμα ἢ ἄμορφα φαντάζοιτο
ἐν ταῖς εἰκόσι παρὰ τὰς ἀποστάσεις καὶ τὰ
ὕψη τῶν γεγραμμένων.

6. 광학과 표준율은 기하학과 산술에서 유래되어 나왔다. 광학은 단어 그 자체대로 광학으로 이루어졌고 평행선을 합치게 한다든지 혹은 정사각형을 원으로 전환시키는 등과 같이 멀리 있는 물체의 잘못된 모습에 대한 이유를 제공해준다. 그러나 광학은 영상을 통한 지식과 관련된 반사에 대한 연구, 현상들이 리듬의 왜곡 없이 그림에서 어떻게 나타나게 되는지를 보여주는 소위 원근법에 대한 연구, 칠해진 대상들이 멀고 높지만 재현된 모양들에 대한 연구 등으로 이루어진다.

HERON, Definitiones 135, 13 (Heiberg).

헤론, Definitiones 135, 13(Heiberg).

7. τοιοῦτος δ' ἐστὶ λόγος καὶ ὁ τῷ κο-
λοσσοποιῷ διδοὺς τὴν φανησομένην τοῦ ἀπο-
τελέσματος συμμετρίαν, ἵνα πρὸς τὴν ὄψιν
εὔρυθμος εἴη, ἀλλὰ μὴ μάτην ἐργασθείη κατὰ
οὐσίαν σύμμετρος. οὐ γάρ, οἷά ἐστι τὰ ἔργα,
τοιαῦτα φαίνεται ἐν πολλῷ ἀναστήματι τιθέ-
μενα... ἐπειδὴ γὰρ οὐχ, οἷά ἐστι τὰ ὄντα, τοιαῦ-

7. 기념비적인 조각상의 제작자들은 같은 원리에 집착하면서 작품이 결과적으로 어떻게 보이게 될 것인지를 고려하여 작품의 여러 부분들의 적절한 배열을 이루어낸다. 작품은 사람들 눈에 아름답게 보여야 하며 객관적 심메트리아에 집착

τα καὶ φαίνεται σκοποῦσιν, πῶς μὴ τοὺς ὑποκειμένους ῥυθμοὺς ἐπιδείξονται, ἀλλ' ὁποῖοι φανήσονται, ἐξεργάσονται. τέλος δὲ τῷ ἀρχιτέκτονι [το] πρὸς φαντασίαν εὔρυθμον ποιῆσα τὸ ἔργον καί, ὁπόσον ἐγχωρεῖ. πρὸς τὰς τῆς ὄψεως ἀπάτας ἀλεξήματα ἀνευρίσκειν, οὐ τῆς κατ' ἀλήθειαν ἰσότητος ἢ εὐρυθμίας. ἀλλὰ τῆς πρὸς ὄψιν στοχαζομένῳ.

(cf. B 11)

하여 망쳐서는 안 된다. 먼 거리에서 보여지는 작품은 실제 있는 그대로 나타나지는 않는다. 대상들이 보는 이들에게 실제 있는 그대로 나타나지는 않으므로, 그것들이 실제로 가지고 있는 비례를 따르지 않고 보는 이의 시각과 관련된 계산에 의해서 제작되어야 한다. 장인의 목표는 작품이 사람들의 눈에 가능한 한 아름답게 보이는 것이며, 광학적 환영을 낳을 수 있는 수단을 발견하는 것이다. 결국 그는 대상 자체가 아니라 광학적 적정성과 조화에 관심이 있다.

HELLENISTIC LITERATURE ON THE PLASTIC ARTS

1 조형예술에 관한 헬레니즘 시대의 문헌들 고대의 문헌에서는 아리스토텔레스나 호라티우스의 시학, 퀸틸리아누스의 수사학, 조화를 논한 아리스토크세누스의 논문이나 건축에 관한 비트루비우스의 저작에 비견될 만한 회화 및 조각에 관한 저서가 전하지 않는다. 그러나 조형예술의 미학에 대해서 고대인들이 생각했던 바에 대해서 간접적 · 부수적으로 알려주는 저술들은 많다.주36 이 정보는 여러 가지 다양한 기술 · 역사 · 여행 · 문학 · 철학 관련 문헌들에서 오는 것이다.

A 크세노크라테스와 파시클레스 같은 고대의 예술가들은 성격상 기술적이며 비트루비우스의 저작과 닮은 회화 및 조각 관련 논문들을 썼다. 그중 어느 하나도 남아 전하지 않지만, 노(老)플리니우스의 방대한 백과전서적 저술『박물지 *Historia naturalis*』를 통해서 추적해볼 수 있다. 그중 서른네 번째 책에는 청동 조각에 관한 정보가 담겨 있으며, 서른다섯 번째 책은 회화에 관한 것이고, 서른여섯 번째 책은 대리석 조각에 관한 것이다.주37

B 일반 속인들이 쓴 조형예술 관련 책들은 예술가들이 쓴 책들과 성격상, 즉 주로 예술가의 개성에 집중하고 역사적 관점에서 기술되었다는

주36 헬레니즘 시대 시학의 경우처럼, 헬레니즘 시대의 회화 및 조각 이론에 관해서 가장 포괄적인 자료모음은
W. Madyda의 책『*De pulchritudine imaginum deorum quid auctores Graeci* saec. II p. Chr. n.
iudicaverint, Archiwum Filol., Polish Academy of Sciences, 16(1939).

37 A. Kalkmann, *Die Quellen der Kunstgeschichte des Plinius*(1898).

점에서 달랐다. 4세기에 쓰여진 사모스의 두리스의 책과 같이 그중 오래된 것은 사라지고 없다. 그러나 로마의 박식가 플리니우스의 저술은 남아 전하며 고대 예술에 관한 정보의 보고이다. 이 정보는 주로 역사적이고 순전히 사실에 입각한 것이나 본질상 일반적인 미학적 문제들을 부차적으로 언급하고 있다.

C 고대 예술에 관한 정보 역시 지형 및 여행에 관한 한두 권의 책에서 얻을 수 있다. 2세기에 파우사니아스에 의해 쓰여진 『그리스 안내』가 남아 있지만 미학에 관해서는 거의 담고 있는 것이 없다.

D 수사학자·시인·주석가·산문작가들의 저술들에는 중요한 미학적 정보가 담겨 있다. 특히 217년에 아테네의 필로스트라투스에 쓰여진 『티아나의 아폴로니우스의 생애』가 그렇다. 그런 저술들에는 흔히 회화, 조각 및 전체 화랑들에 대한 기술이 담겨 있다. 사모사타의 루키아노에서 그런 기술을 찾을 수 있는데 그 주제는 필로스트라투스 1세의 조카와 손자인 필로스트라투스 2세와 3세의 『그림들 *Eikones*』과 칼리스트라투스의 『묘사*Ekphraseis*』에서 특별한 주목을 받는다.

E 헬레니즘 철학자들 중 시각예술의 미학을 다룬 별도의 저서를 낸 사람은 아무도 없었지만 그들의 저술들 속에는 이 주제에 대한 언급이 담겨 있다. 시·변론·음악의 미학에 관한 논문들도 때로는 시각예술을 언급하곤 했고 미학이론들도 범위를 확대해서 그것들을 포함시켰다.

플리니우스와 필로스트라투스 이외에 비교적 가장 포괄적인 정보는 디온과 루키아노에게 얻을 수 있다. "황금의 입을 가진(*Chrysostom*)"[주38] 프루

주38 M. Valgimigli, *La critica letteraria di Dione Crisostomo* (1912). H. v. Arnim, *Leven und Werke des Dio von Prusa* (1898).

사의 디온은 1세기로 넘어설 무렵 활동했던 유명한 변론가이자 학식 있는 철학자로서, 특히 그의 유명한 105년의 열두 번째 "올림픽" 연설에서 자신의 미학적 사상을 개진하였다. 시리아에 있는 사모사타의 루키아노는 2세기의 다재다능한 저자로서 여러 가지 풍자적·기술적 작품들에서 미학적 문제들을 다루었다.

작은 돌들이 모여 커다란 모자이크를 이루듯이 이렇게 흩어져 있는 단편적인 정보들이 모여서 헬레니즘-로마 시대의 시각예술의 미학에 대한 넓고도 다채로운 그림을 그려낸다.[주39] 그러나 고대에는 근대적 "시각예술"의 개념과 같이 그렇게 광범위한 개념은 전개되지 못했다는 점은 강조되어야 한다. 물론 헬레니즘 시대에는 회화와 조각, 즉 평면 예술과 삼차원 예술이 같이 취급되긴 했지만 말이다. 청동 조각과 석조를 서로 다른 예술로 간주했던 옛 그리스의 분류와는 대조적으로 필로스트라투스는 **플라스티케**(*plastike*)라는 용어에 점토 모델링·금속 주조·석조 등을 포함시켜 사용하고 이들 모두를 하나의 예술로 간주했다.

POPULARITY OF THE VISUAL ARTS

2 시각예술의 인기 헬레니즘-로마 시대에는 시각예술에 대한 관심이 놀라울 정도여서 그림이 신전뿐 아니라 시장·궁전·화랑 등을 장식하고 있었다. 예술작품들은 로마로 실려가서 대단한 금액에 팔렸다. 작품들은 금

주39 B. Schweitzer, "Der bildende Künstler und der Begriff des Künstlerischen in der Antike", *Neue Heidelberger Jahrbücher*, N. F.(1925). "Mimesis und Phantasia", *Philologus*, vol. 89, 1934, E. Birmelin, "Die kunsttheoretischen Grundlagen in Philostrats 《Apollonios》, *Philologus*, vol. 88(1933). —그러나 무엇보다도 위에서 인용한 W. Madyda의 책.

전상의 가치뿐 아니라 존경까지 받게 되었다. 크니도스 섬은 프락시텔레스의 아프로디테의 값이 국가의 빚을 다 갚을 수 있을 정도였는데도 그것을 팔지 않으려 했다. 스코파스의 아프로디테는 종교적 제의의 주제였다. 크니도스의 조각들을 보러가는 여행단도 조직되었다. 물감이 소금과 바람 그리고 햇볕에 견디도록 만드는 특별한 기술이 발견되어 배에 그림들을 가득 실어 나를 수 있게 되었다. 회화와 조각들은 엄청난 양이 거래되었다. AD 58년 마르쿠스 스카우루스는 극장 무대에 3천 점의 조각상으로 장식하였다. 로데스 섬의 집정관이었던 무키아누스는 도난에도 불구하고 그 섬에는 7만 3천 점의 조각이 있으며, 아테네·올림피아·델피에도 최소한 그와 같은 수가 있다고 주장했다. 아카에아의 정복 이후 수천 점의 예술작품들이 전쟁의 전리품으로 로마로 선적되었다. "그림을 사랑하지 않는 자는 진리와 지혜를 거스르는 것이다"고 필로스트라투스는 말한 바 있다.

3 헬레니즘 시대의 취미　헬레니즘 시대의 국가들과 로마에서 가치 있었던 예술에는 일정하게 규정된 특징들이 있었다.

　　A 그것은 주로 자연주의적인 예술이었다. 플리니우스는 "여러 세대에 걸쳐서 충실한 초상화들이 예술에 대해 가장 큰 야심을 가지고 있었다"고 썼다. 거기에는 삶에 대한 환영을 창출하려는 임무가 설정되어 있었다. 제욱시스와 파라시우스의 경쟁 관계에 대해서 잘 알려진 이야기가 있었다. 제욱시스는 새들이 쪼아 먹으려고 하는 포도를 운반하는 소년을 그렸다. 그러나 화가 자신은 그 소년이 포도를 무사히 운반했다면 새들이 무서워서 도망갔을 것이라고 말하면서 그 그림에 대해 만족스러워하지 않았다. 그리스인들과 로마인들은 "마치도 살아 있는" 것처럼, "진짜"인 것처럼, "진짜

청동"인 것처럼(aera quae vivunt) 보이는 조각상들에 대해 따분할 정도로 획일적인 찬사를 보냈다. 로마의 헤라 신전에 있는 자신의 상처를 핥고 있는 개는 전례가 없는 사실주의(indiscreta similitudo)로 대단한 가치를 인정받은 나머지 그 신전의 관리자들은 생애를 바쳐 작품이 손상되지 않도록 했다.

B 고대의 유물들을 소장한 근대의 미술관들에서 추측해볼 수 있는 것과는 대조적으로 헬레니즘 시대와 로마 시대의 조각은 인간 형상으로만 한정되어 있지는 않았다. 주제는 다양했고 어느 정도는 복잡했다. 회화의 경우 한층 더 그렇다. 주제와 형식은 가지가지로 다양할 때 가장 찬사를 받았다. 디온과 플루타르코스는 장식되지 않은 단순한 형식을 비난했다. 예술가들은 더이상 혁신을 회피하지 않고 새로운 것을 유달리 좋아했다. "새로운 것이 즐거움을 증가시키는 데 기여하는 이상 우리는 새로운 것을 경멸해서는 안 되며 오히려 새로운 것에 관심을 기울여야 한다." 이 견해는 초기 고전 시대의 그리스적 견해와는 사뭇 달랐다. 이런 맥락에서 발명의 대담성이 특별히 찬사를 받았다.

C 예술작품들에서 가치를 인정받았던 또다른 것들은 운동·생명·자유 등이었다. 퀸틸리아누스는 이렇게 썼다.

> 기존의 예술형식에 일정한 변화를 도입하는 것은 가치 있는 일이다. 사실 회화 및 조각에서 묘사된 얼굴 표현·표정·자세 등에 변화를 도입할 필요가 있다. 왜냐하면 직립한 신체는 매력이 덜하기 때문이다. 얼굴은 정면을 향하고 양팔은 아래로 늘어뜨리고 양 다리를 함께 모으고 있으면 뻣뻣해 보인다. 약간 기울이거나 운동이 있으면 생기 있게 되고 유쾌하게 된다. 그것이 얼굴에 천 가지 표현이 있어야 하는 이유다…뮈론의 디스코볼루스가 단순하지 않다는 이유로 비판하는 사람이라면 스스로 예술에 대한 무지를 드러내는 것이다. 왜냐하면 특별히 칭찬할 가치가 있는 것은 비범함과 어려움이기 때문이다.

D 기술적인 솜씨경쟁이 존중되어 당대의 수많은 작품들이 고도의 기술적인 탁월성을 드러냈다. 예술작품들은 차별성·전문성·우아미 등으로 평가받았다. 우아미는 당시 외양을 결정짓는 첫 번째 요소여서 비트루비우스가 훌륭한 특질을 가진 작품들을 묘사할 때 이용했다.

E 당대의 후원자들 중에는 크기가 큰 것, 초인간적인 규모 및 거대한 것들을 선호하는 사람들이 많았다. 손가락 하나의 크기가 등신상의 그것보다 더 큰 로데스의 태양 조상은 세계 7대 불가사의의 하나가 되었다. 비트루비우스의 동시대인으로서, 거대한 조상을 세우는 일을 전문으로 하는 제노도로스 같은 사람들이 있었다. 마찬가지로 풍요로움과 호화스러움을 높이 평가하는 사람들도 있었다. 로마인들은 조각상에 금박을 입히는 작업을 시작했다. 네로 황제는 알렉산더의 뤼시푸스의 조각상에 금박을 입히도록 명령했으나, 그 조각상은 가치면에서는 얻은 것이 있을지언정 매력은 상실했으므로(플리니우스에 의하면 애쓴 보람도 없이 예술미는 실패했다) 그 금박은 제거되어야 했다.

자연주의·환영주의·독창성·자유·기술적인 정교함·우아미·거대함·풍요로움 등을 갖춘 예술에 대한 당시의 편애는 더이상 고전적이지 않고 바로크적인 취미의 특징이었다. 그러나 이 취미는 당대 미학의 일반 원리들 속에서 현저하게 드러나지는 않았다. 이론은 실제보다 더 보수적으로 남아 있었고 고전주의의 원리들을 상당히 보유하고 있었던 터라, 예술 자체에서보다 예술이론에서는 덜 두드러졌다.

그러나 가장 놀라운 사실은 헬레니즘 시대의 이론이 당대 예술에서가 아니라 고전 예술에서 사례 및 모델들을 끌어왔다는 것이다. 알렉산더 대제의 통치 이후에 제작된 예술은 언급되지 않았고 마치 존재하지 않은 것처럼 취급되었다. 이전의 예술에 대해서는 "우리가 지금 예술가의 재능보

다 재료의 가치에 더 관심을 갖고 있기 때문에 그 당시는 장비가 더 수수했는데도 결과는 더 좋았다"고 말해지곤 했다. 대중들은 새로운 바로크풍 예술을 애호했으나, 역사가들과 전문가들, 감식가들은 옛 고전적 예술을 선호했다. 그러나 그들이 고전적 예술을 찬양할 때는 고전 예술의 생명력, 다양성, 그리고 자유―이는 새로운 예술의 특징들이다―를 강조했다. 공언된 그들의 보수주의에도 불구하고 그들은 그들의 시대를 무시할 수 없었다. 일반적으로 말해서, 일정하고 전체적인 관점이 헬레니즘 시대의 특색을 이루었다. 왜냐하면 헬레니즘 시대는 긴 시대에 걸쳐 있어서 중심이 여럿이었기 때문이었다. 로마인들은 그리스적 정서를 갖고 있지 않았으며 로마의 제왕들은 학자들이 아니었다.

4 여러 경향들 헬레니즘 시대의 예술에 대한 관점에서 벗어난 것들 역시 철학의 학파에서 나온 것들이었는데, 이들 학파들은 서로 갈등을 일으키면서 각각의 대립되는 동향들을 예술이론에 반영시키고 있었다.

 A 예술을 도덕성에 종속시키려는 **도덕주의적** 경향은 플라톤을 기원으로 하는 전통을 가지고 있었다. 헬레니즘 시대에는 그 경향이 스토아 학파에 의해 유지되고 있었다. 이것은 일부 철학자들이 주장하던 견해였으나 예술가나 보다 넓은 지식인 계층과는 함께 하지 못했던 견해였다. 전제가 완전히 달랐음에도 불구하고 이와 비슷한 결론들이 **실용주의적** 경향에서도 나왔는데, 실용주의적 경향은 예술이 어떤 독립적 가치를 갖는다는 것을 부정했다. 이 경향은 예술의 가치가 실용성과 직접적인 관계를 가진다는 입장을 취했다. 퀸틸리아누스와 루키아노 모두 예술을 실용성의 관점에서 규정했으며, 에피쿠로스 학파도 이 견해에 근접해 있었다. 그러나 도덕주

의와 실용주의보다도 다른 두 가지 경향들이 더 큰 의미를 가진다.

B 회의주의와 일부 에피쿠로스 학파는 **형식주의적** 입장을 취했다. 그 두 학파가 이 입장을 지지했고 그들은 지적인 엘리트 집단이었으나 대중들에게는 낯설었다. 음악 이론(섹스투스)과 시이론(필로데무스)에서는 성공적으로 이 입장을 변호했다. 음악과 시, 시각예술이 꼭같이 감각적 해석이나 형식주의적 해석이 가능하다고 생각했을 것 같긴 하지만 시각예술 이론에서는 옹호자들이 훨씬 적었다. 형식주의적 입장은 예술에 대한 이해를 증진시키는 데는 거의 한 일이 없었지만 혼란스럽고 신비한 이론들과 싸울 수 있는 장점을 가지고 있었다.

C **정신주의** 및 **이상주의적** 경향은 시각예술 이론에서 상당한 비중을 차지했다.[1] 이것은 예술에서 신들의 영감을 찾으면서 예술을 종교 및 신비주의의 관점에서 해석하는 것이었다. 이 경향은 형식주의만큼이나 극단적이었으며 당시 예술이론에서 또다른 극을 대표하는 것이었다. 이 경향은 고대 말로 향하면서 강력하게 자라나 플루타르코스의 저작들에서 표현되었고 필론과 프로클로스에서는 한층 더 강하게 표현되었다.

그러나 덜 극단적이었던 정신주의의 **절충적** 형식에 추종자들이 더 많았다. 이 형식은 안티오쿠스 치하의 아테네에 있었던 "중등 아카데미"에서 처음 비롯된 것 같다. 시학과 연관되어 처음 등장할 때부터 이 경향은 시각예술의 이론으로 확대되었다. 로마와 알렉산드리아에서는 반응이 있었다. 거기에는 플라톤적인 요소들이 많았지만 그 주장의 세부적인 사항들은 상당한 정도로 페리파토스 학파에게서 빌어온 것이었고 상상력의 개념과 같은 일부 개념들은 스토아 학파에게서 빌어온 것이었다. 이 경향은 회화 및 조각에서 이상적 · 정신적 요소들을 강조했는데, 이전에는 그런 요소들이 시와 음악에서만 인식되었던 것이다.

D 마지막으로, 형식주의든 이상주의든 그 어느 이론에도 종속되지 않고, 종합과 철학을 피하면서 **분석적** 경향을 대표하던 시각예술 관련 저술가들도 있었다. 그러나 이들은 형식주의자나 정신주의자들과 같은 극단적인 저자들보다 덜 중요한 역할을 담당했다.

그렇게 해서 예술에 대한 헬레니즘 시대의 사상들 속에서는 단순히 차이들뿐만 아니라 최대 한도의 일탈도 찾을 수 있는 것이다. 정신주의 운동의 대표자들, 특히 그 운동의 종교적 측면을 강조한 사람들은 예술작품을 신의 선물이자 기적적인 것으로 간주해서 그것에 대해 종교적인 열정을 가지고 있었던 한편, 회의주의자들과 에피쿠로스 학파는 거기에서 헛된 탐닉과 추문의 진원지만 발견할 수 있을 뿐이었다. 예술에 대한 헬레니즘적인 분석은 이전의 편향되고 좁은 견해들을 몰아낸 확실한 수익을 얻었다. 그러나 동시에 새롭고 오도된 생각들이 등장했다. 한쪽 극단은 부정적이고 무익한 것이었고, 다른 한쪽 극단은 신비한 것이었다.

A FRESH VIEW OF THE ARTIST

5 예술가에 대한 신선한 견해 예술에 대한 헬레니즘적 견해들에서 이렇듯 대단한 갈등들이 있었음에도 불구하고 예술 및 예술가에 대해서 학식 있는 미학자 · 예술가 · 감식가들을 포함한 대다수가 동의하고 그래서 시대 전체의 특징이 되었던 사상들이 있었다. 가장 특징적인 사상들은 새롭고 신선하게 이루어졌으며 이전 시대에 만연하던 사상들과는 달랐다.[주40] 자연주의적 예술이 상당한 인기를 누렸기 때문에, 사실 과거에 주장되었던 두

주40 W. Tatarkiewicz, "Die spätantike Kunsttheorie", *Philologische Vorträge*, Wroclaw, 1959.

가지의 주요 입장, 즉 예술이 규칙에 의존한다는 입장과 예술이 실재의 모방이라는 입장은 포기한 것이 아니었다. 비트루비우스가 "진리를 닮지 않은 회화는 찬탄을 받을 권리가 없다"고 썼을 때 그는 혼자가 아니었다. 그럼에도 불구하고 반대되는 견해들도 등장했다.

A **상상력**은 어떤 예술가의 작업에서도 필수적이다.[2] 그것은 시인에게 만큼이나 화가나 조각가에게도 중요하다. 필로스트라투스는 "상상력은 모방보다 더 지혜로운 예술가다"라고 썼는데, 그것은 모방이 본 것만을 나타내는 데 반해 상상력은 보이지 않는 것까지도 보여준다는 점을 나타낸 것이다. 생각은 "장인의 솜씨보다 더 잘 그리고 더 잘 조각한다." 상상력에 대한 찬사는 결코 예술에게 진리를 포기하라는 요구가 아니었다. 오히려 주제를 자유로이 선택하고 직조함으로써 진리를 보다 더 효과적으로 전달하게 되는 것이다. 스토아 학파에 의해 도입되어 급속히 전파된 상상력의 개념은 예술이론에서 미메시스를 대신하기 시작했다. 그러나 **미메시스와** "환상(*phantasia*)" 간의 갈등은 "환상"이 수동적인 것으로 생각될 때에만 일어났다. 플라톤도 이런 견해를 갖고 있었지만 아리스토텔레스에 있어서는 헬레니즘 시대가 "상상력"이라 칭하게 될 것의 요소들을 갖추고 있었다.

B 사고 · 지식 · **지혜**는 예술가에게 필수적이다. 예술가는 사물의 표면 뿐만 아니라 사물의 가장 깊은 특징들까지 제시해야 하기 때문이다. 디온은 훌륭한 조각가란 모든 신의 본성과 힘을 신의 조각상에 재현한다고 썼지만, 필로스트라투스는 피디아스가 제우스를 조각하기 전에 "하늘 및 별들과 더불어" 세계에 대한 관조에 전력투구하였을 것이 분명하다고 말했다. 그 조각상이 세계의 본질을 너무도 위대하게 이해하고 있다는 것을 보여주고 있기 때문이다. 예술가에 대한 그런 견해는 그를 철학자에 가깝도록 이끌었다. 이전의 그리스인들은 시인을 철학자와 연관지었지만 화가

및 조각가의 경우에는 그렇게 한 적이 없었다. 그러나 이제 조각가 피디아스는 "진리의 해석자"로 여겨지고 있었다. 시인에게 오는 것과 꼭같은 지혜가 회화 예술의 가치도 결정한다. 왜냐하면 회화에도 지혜가 담겨 있기 때문이었다. 디온은 신성에 대한 인간의 사상은 자연과의 친분 및 작가들로부터 오는 것이 아니라 화가 및 조각가의 작업에서 온다고 주장했다.[3]

C 이데아는 예술가에게 필수적이다. 예술가는 자신의 마음속에 간직한 이데아를 따라 창조한다.[4] 키케로는 "형식과 형상에는 완전한 것이 있는데 이 완전성에 대한 이데아는 우리 마음속에 있다"고 쓴 바 있다. 키케로뿐 아니라 디온과 알키누스도 피디아스가 자연이 아니라 그의 내부에 있는 이데아를 따라 제우스를 창조했다고 주장했다. 신의 영상이 어떻게 피디아스라는 인간의 마음속에 나타날 수 있느냐 하는 물음에 대한 디온의 답은 이러했다:

피디아스가 말하듯이 신을 상상하는 것은 생래적이며 반드시 필요한 것이다. 예술가는 자신이 신과 닮았으므로 그 결과 그런 이데아를 소유하는 것이다. 그것은 그 이전에 존재하고 있었고 그는 단지 그 해석자이자 교사일 뿐이다.

이것이 고대 시대에 일어난 예술에 대한 견해의 주된 변화 중 하나였다.

"이데아"라는 용어 자체 및 원래의 의미는 플라톤적이었지만, 헬레니즘 시대의 저자들은 그 용어를 계속 사용하는 대신 의미는 변화시켰다. 플라톤에 의하면, 이데아는 인간과 세계 밖에 존재하는 하나의 실재, 감각의 영역 저 너머에 있지만 개념적으로는 파악될 수 있는 영원 불멸의 실재였다. 이미 주목했던 대로 키케로 혹은 디온의 눈으로 본 이데아는 개념의 대

상에서 개념 그 자체로, 선험적인 이데아에서 예술가의 마음속에 있는 영상으로 변형되었다. 더 나아가서는 추상적 개념에서 예술가가 사용하는 영상의 종류로 변형되었다. 키케로는 예술가가 보는 현상들이 예술가의 마음속에 그 이데아를 각인시킨다고 하면서 이데아가 경험에서 파생되어나온 것이라 생각했다. 이것이 플라톤이 아닌 스토아 학파의 사고방식의 특징이었다.

D 예술가가 예술의 규칙을 아는 것이 얼마나 중요하든 간에 규칙만으로는 충분치 않다. 규칙들 이외에 예술가는 평균 이상의 개인적 **재능**을 필요로 하기 때문이다. 위대한 예술가에 대한 헬레니즘 시대의 개념은 이미 근대적 개념의 천재에 근접해 있었다.

위대한 예술가는 스스로 인류의 일반성과는 거리를 두게 만드는 재능과 마음상태를 가진다. 그의 눈과 손까지도 다르다. 제욱시스의 그림에 찬탄을 보내는 이유에 대해 질문을 받았을 때 니코마코스는 이렇게 답했다.

그대가 내 눈을 가졌더라면 그런 질문을 하지는 않았을 것이네.

디온은 조각가를 "성인" 및 "신성한" 사람들로 간주했다. 플라톤에게 "신성한 사람"은 철학자·시인·정치가들이었지 결코 조각가는 아니었다. 디온도 호메로스와 피디아스 중 누가 더 우월한가 하는 질문을 했는데, 그 질문은 그 전에 한 번도 질문되지 않았던 것이었다. 옛 그리스적 관점에서 보면 조각가에 대한 시인의 우월함은 자명했다. 그것이 장인에 대한 음유시인의 우월함이었기 때문이었다.

그러나 헬레니즘 시대의 저자들이 위대한 예술을 충분하게 설명하기에는 천재라는 말로도 부족했다. 그들은 예술가에게 영감도 필요하다고 믿

었다. 예술가는 "열정"과 **영감**의 상태에서 창조한다. 파우사니아스는 조각가의 작업이 시인의 작업만큼이나 영감의 산물이라고 썼다. 이제 예술에 대해 집필하는 많은 사람들에게 영감이란 예전에 데모크리토스의 경우처럼 자연적인 상태가 아니라 초자연적인 상태이고, 신의 개입을 표현한 것이었다. 칼리스트라투스는 "조각가의 손이 보다 신성한 어떤 영감에 사로잡히면 신들린 창조를 말하게 된다"[5]고 주장했다. 그는 또 스코파스가 디오니소스를 조각했을 때 그의 내면은 디오니소스 신으로 충만해 있었다고 말한다. 플라톤이 시인들에게 적용했던 "창조적 광기"의 개념은 이제 화가 및 조각가들과 연관되어 사용되었다. 당시의 저술들 속에서는 꿈에서나 생시에서나 예술가를 방문하는 유령에 대한 기술이 많이 나온다. 스트라보는 피디아스가 신의 진정한 영상을 보지 못했다면 제우스를 창조해낼 수 없었을 것이며, 그렇게 해서 그가 신에게로 올라갔거나 신이 그에게로 내려왔다고 썼다. 파우사니아스는 피디아스의 조각들에서 보다 고귀한 "지혜"를 구했으며, 숫자로는 그 강력한 효과를 설명할 수 없을 것임을 확신하고 있었기 때문에 제우스의 상을 측정하고자 하지 않았다.[6] 몇몇 가장 훌륭한 조각상들에게는 신성한 기원이 있는 것으로 믿기도 했다. 신비적-종교적 저자들은 신성한 영감과 신성한 조각상에 대해 장황하게 썼고, 키케로도 베레스를 반대하는 연설에서 하늘에서 온 것으로 말해지던 케레스의 조각상을 언급한 바 있다.

　E 예술의 문제에 있어서는 예술가만이 **입법관**이었다. 피디아스 같은 위대한 예술가들은 자신의 작품의 창조자로서 뿐 아니라 미래 세대들의 작업 및 사상에 영향을 미치는 입법관(legum lator)으로 간주되었다. 키케로는 우리가 신들의 모습을 아는 것은 화가나 조각가들이 부여한 형식에서라고 말했다. 사람들이 파라시우스의 방법이 유일하게 올바른 방법인 것처럼 그

가 신들 및 인간들을 묘사하는 방법대로 모방했기 때문에 그를 입법자로 불렀다고 퀸틸리아누스는 말했다.

예술가는 또 예술의 문제에 있어서 **재판관**이기도 하다. 예술가와 속인들간의 싸움에서는 예술가가 이겼다. 소(少)플리니우스는 예술에 관계된 모든 문제는 전적으로 예술가들에게 맡겨져야 한다고 썼는가 하면,[7] 또다른 저자는 "예술가 자신들이 예술을 판단한다면 예술의 상태는 행복할 것이다"라고 생각하기도 했다. 그러나 그 반대의 견해를 가진 사람들도 있었다. 할리카르나수스의 디오니시우스는 예술가뿐 아니라 속인(idiotes)의 말도 들어보아야 한다고 주장했고, 루키아노는 속인이라 할지라도 교육받고 미를 애호하는 자라면 발언권을 허용하려는 입장이었다.[8]

예술가의 작업에만 관심을 갖고 예술가는 완전히 무시했던 이전 시대와는 대조적으로 후기 그리스인들과 로마인들은 예술가의 **개성**에 관심을 보였다. 플리니우스는 그의 특징적인 정보집들 중 한 권에서, 예술가의 사고과정이 보다 확연하게 드러난다는 이유로 미완성 유작들이 완성작들보다 더 찬사를 받고 더 높은 가치를 인정받았다고 말한다.[9]

F 시각예술가들의 **사회적 지위**도 개선되었다. 고대인들의 뿌리 깊은 편견이 조각가들의 힘든 신체 노역을 용서하기 어려웠기 때문에 처음에는 화가에게만 적용되긴 했지만 말이다. 이런 편견들은 아주 조금씩 부분적으로 사라졌다. 이로 말미암아 예술가에 대해 모순된 견해들이 주장되었던 과도기로 이행되어갔다. 플루타르코스에 의하면 작품은 즐기면서 예술가는 경멸하는 경우가 종종 있었다고 한다.[10] 태생이 좋은 젊은이라면 올림포스에 있는 피디아스의 제우스나 폴리클레이토스의 헤라 등과 같은 걸작들을 보고난 후에도 피디아스나 폴리클레이토스가 되고자 하지는 않을 것이라고 그는 생각했다. 작품이 찬사를 보낼 만한 가치가 있다 하더라도 기

술공-제작자를 칭찬하지는 않았던 것이다. 플루타르코스와 같은 견해를 가진 사람들은 많았다. 그가 대다수의 견해를 대표했던 것이다. 일부 헬레니즘 저자들은 조각가가 장인 이상이라는 점을 알고 있었지만 대부분의 사람들은 여전히 옛 견해에 사로잡혀 있었다. 루키아노는 우리가 피디아스, 폴리클레이토스 및 위대한 예술가들 앞에서 그들이 창조한 신들앞에 무릎을 꿇듯이 무릎을 꿇어야 한다고 쓰기도 했고, 한편 이렇게 쓰기도 했다.

> 그대가 피디아스나 폴리클레이토스가 되어 걸작들을 창조한다고 해보자…그대는 여전히 장인으로 여겨질 것이고 사람들은 그대가 손의 노동으로 생계를 이어간다는 것을 상기시켜줄 것이네.

A FRESH VIEW OF WORKS OF ART

6 예술작품에 대한 신선한 견해 헬레니즘 시대에는 예술작품에 대한 태도가 예술가에 대해 취해진 태도와 비슷한 변화를 겪었다. 예술작품이 더이상 모방적 · 지적 · 기술적으로 간주되어지지 않았던 것이다.

고대에는 예술작품이 판단할 수 있는 어떤 패턴이 있었다. 아니, 일부 철학 학파들이 다른 것에서보다 예술에서 더 많은 요소들을 찾았기 때문에 여러 개의 패턴이 있었다. 세네카의 자세한 분석에 의하면, 스토아 학파는 두 가지 요소를, 아리스토텔레스는 네 가지를, 그리고 플라톤주의자들은 다섯 가지의 요소를 알고 있었다.[11-11a] 스토아 학파는 그들이 자연을 질료(matter)와 동력인(effective cause)으로 나눈 것처럼 예술을 나누었다. 조각상의 경우 청동은 질료이고 예술가는 원인이 된다. 아리스토텔레스는 질료와 동력인 이외에 두 가지를 더 생각해냈다. 그것은 작품에 주어지는 형상(form)과 작품의 목적이다. 플라톤은 다섯 번째 요소를 생각했는데, 그것은

이데아 혹은 **모델**이다. 세네카는 스스로 작품이 어디로**부터** 나왔는지, 무엇을 **통해서** 존재하는지, **무엇**으로 되었는지, **무엇**에 맞게 창조되었는지, 어떤 목적을 **향하고** 있는지 식별할 수 있다고 말한다. 예를 들면, 조각상은 어떤 **예술가**에 의해서, 일정한 **재료**로 만들어져 있고, 예술가가 부여한 **형식**을 갖추고 있으며 일정한 **모델**에 맞게 제작되었으며, 일정한 **목표**를 향하고 있다는 것이다. 이런 패턴들, 특히 보다 정교한 아리스토텔레스 및 플라톤의 패턴들은 예술작품에 대한 새로운 접근을 가능하게 했고, 모방적 · 지적 · 순전히 기술적 해석에서 물러서도록 부추겼다.

A 새로운 해석에 의하면, 예술작품은 단순히 솜씨라기보다는 **정신적** 산물이었다. 루키아노는 크니도스 섬의 아프로디테도 예술가의 정신이 그것을 여신으로 바꾸어놓기 전까지는 한갓 돌에 불과했다는 것에 주목했다. 필로스트라투스는 피디아스가 제우스를 조각했을 때 "그의 정신은 그의 손보다 더 지혜로웠다"고 주장했다. 이런 이유에서 예술은 향락 및 삶의 장식 이상의 것이었다. 말하자면 예술은 인간의 존엄성(*argumentum humanitatis*)에 대한 증거를 제시하는 것이다. 디온은 그리스인이 야만족보다 더 우월했던 것이 그들의 예술덕분이었다고 주장했다.

B 예술작품은 **개별적** 작업이지 대량 제작되는 것이 아니다. 그런 이유 때문에 예술작품은 개별적 경험들을 제시하고 표현할 수 있는 것이다. 퀸틸리아누스는 그림이 가장 내밀한 감정들을 꿰뚫을 수 있으며 이런 면에서 시보다 더 깊이 들어갈 수 있다고 주장했다. 예술을 순전히 객관적인 관점에서 해석하고 예술의 형식이 예술의 목적에만 의존하도록 만들었던 이전의 그리스인들과는 대조적으로, 헬레니즘 시대의 저자들은 예술의 주관적인 요소와 인간, 즉 제작자에 대한 예술의 의존을 계속 강조했다.

C 예술작품은 실재에 의존하지 않는 **자유로운** 작업이며[12] 자율적이

다. 칼리스트라투스는 예술이 자연을 모방하기보다는 자연과 경쟁한다고 주장했다. 루키아노는 다음과 같이 썼다.

무한한 자유를 가지고 있지만 단 한 가지 법칙, 즉 시인의 상상력에는 예속된다.

그는 시각예술에도 같은 말을 했을 것이다. 호라티우스도 화가들은 시인들과 꼭같은 자유의 권리를 가진다고 말했다.

D 예술작품은 가시적인 것을 통해서 비가시적이고 정신적인 것을 제시한다. 디온 크뤼소스톰은 이것을 그의 열두 번째 **올림포스 연설**에서 꽤 길게 설파했는데, 거기에서 그는 예술은 우리가 그 속에서 정신의 존재를 알아차릴 수 있게끔 신체를 묘사한다고 말했다. 신비한 저자들은 화가나 조각가는 인체를 통해서 신성을 재현한다고 주장했다. 위대한 예술작품들의 형식은 "신성한 본질을 지닐 만한 가치가 있고" 그 아름다움은 초자연적이라는 말이다.

E 위대한 작품들은 눈을 즐겁게 할 뿐만 아니라 지성이 작용하도록 강요하기도 한다.[13] 보는 이에게 관조의 상태에서도 시각 대신 사고를 이용하도록 요구하는 것이다.[14] 그러나 위대한 작품들에 찬탄할 수 있으려면 관조 · 자유시간 · 평화 등이 필요하다.[15]

예술작품은 강력한 효과를 가진다. 칼리스트라투스에 의하면, 예술작품은 인간으로 하여금 할 말을 잃게 만들고 감각을 사로잡는다. 디온은 피디아스의 제우스와 같은 작품들은 "필적할 데 없는" 기쁨을 주고 인간 삶에서 무섭고 어려운 모든 것을 잊어버릴 수 있게 만든다고 썼다. 예술이 위안을 주고 열정을 억제시킨다고 생각했던 이전의 저자들과는 대조적으로, 헬레니즘 시대의 저자들은 예술의 효과가 격렬하고 자극적이며 사람을 매

혹시키는 것이라고 생각했다. 디온은 "감정"이 예술에 필수적이라고 생각했고, 칼리스트라투스는 예술의 "기적적인" 효과에 대해서 썼다. 루키아노는 눈이 위대한 작품들과 마주하면 스스로 만족할 수가 없게 되어서 마치 미친 것처럼 행동하게 된다고 말하곤 했다. 디오니시우스가 말했듯이 인간의 예술적 경험의 원인이 되는 것은 논리적 사고라기보다는 감정 및 감각적 인상이다. 예술의 효과를 논증하고 예술의 판단에 이유를 제시하는 데 있어서 막시무스(Maximus of Tyre)보다 더 나아갔던 사람은 없었다.

헬레니즘 미학에서는 감정 표현이 예술에는 필수적이라는 견해가 일어났다. 이전의 그리스인들은 춤과 노래가 감정을 표현한다고 믿었지만, 춤과 노래가 예술인지 아닌지에 대해서는 회의적이었다. 소크라테스는 조각이 조각된 영웅의 감정을 재현할 수 있다고 생각했지만 조각가의 감정을 표현했는지에 대해서는 언급하지 않았다. 이제 변론가인 퀸틸리아누스는 그의 예술뿐 아니라 "무성(無聲)" 예술들도 표현적이라는 점을 강조했다.[15a]

예술에 대한 인간의 태도가 그가 보는 가치의 척도였다. 필로스트라투스는 "그림을 경멸하는 자는 누구든 진리와 지혜에 대해서 공정하지 못하다"[16]라고 말했다. 예술작품들은 사라질지언정 불멸한다.[17] 예술작품은 세계 내에서 아름다운 것이면 무엇이든 다 수집하고 선별한다.[18] 그것들은 육체를 재현할 뿐 아니라 영혼 및 영혼의 음악을 표현하기도 한다.[19] 그것들은 눈을 기쁘게 할 뿐 아니라 보는 방법을 눈에게 가르쳐주기도 한다.[20] 그것들은 우연의 산물이 아니라 미를 창조하는 의식적인 예술이다.[21]

예술에 대한 고전적 견해의 가장 근본적인 입장은 변화를 겪었다. 주관적인 에우리드미아가 **심메트리아**보다 더 중요하게 된 것이다. 새로운 시대는 미가 완성된 작품뿐 아니라 전체에서 분리된 조각에도 깃들 수 있다는 것을 공표했다.[22] 그토록 오랫동안 그리스 예술을 규정지었던 **미메시스**,

즉 모방의 개념은 의미를 잃고 **상상력**에게 자리를 내주게 되었다.

7 시각예술과 시 시각예술에 대한 이 모든 태도의 변화는 시각예술을 시에 근접시켜서 같은 수준으로 놓았다. 그러므로 시각예술과 시의 유사성에도 불구하고 그 둘간의 차이는 무엇인가 하는 물음이 떠올랐다. 과거에는 그 두 활동이 비교를 시도하기에는 너무 거리가 멀어보였기 때문에 그런 물음 자체가 별로 없었다. 이 새로운 물음에 대한 가장 완전한 답은 디온 크뤼소스톰에게서 나왔는데, 그는 시각예술과 시의 네 가지 차이를 찾아냈다. 1) 조각가는 지속되는 영상을 창조하며 시처럼 시간 속에서 변화하지 않는다. 2) 조각가는 시인과 달리 모든 사고를 직접적으로 표현할 수 없고[23] 간접적으로 작업하며 상징에 의존할 수밖에 없다.[24] 3) 조각가는 자신을 방해하고 자신의 자유를 제한하는 재료와 씨름해야 한다.[25] 4) 조각가가 의식하는 눈은 설득하기가 더 어렵다.[26] 개연적이지 못한 사물들을 눈이 믿게끔 할 수는 없으나, 귀는 말의 매력에 속을 수도 있다. 디온은 1500년 후에 레싱을 사로잡게 될 문제들을 미리 다루었던 것이다. 그는 시와 조각의 차이를 날카롭게 주목했지만 시 역시 까다로운 재료를 다룬다는 것을 알지 못했기 때문에 그 차이를 과장했다.

디온은 자신이 제시한 이유들 때문에 조각가의 임무가 시인의 임무보다 더 어렵다고 생각했다. 호메로스가 신성을 재현하는 것보다 피디아스가 신성을 재현하는 것이 더 어렵다. 조각이 시보다 나중에 나왔고 시가 창조해낸 생각들을 고려해야 되기 때문에 더 어려운 것이다. 조각의 자유를 제한한 것은 시였다. 그럼에도 불구하고 디온은 피디아스가 호메로스의 권위에서 스스로 해방되어 신성을 인간처럼 재현했다고 말했다. 그는 제우스를

신성한 권위, 즉 인간의 형상이면서 어떤 인간 존재와도 같지 않게 제시했다. 이런 논의에서 플라톤과 포시도니우스의 이상주의적 철학의 영향을 추적하기란 어렵지 않다.

8. 시각예술과 미 예술을 자유예술과 수공으로 나누었던 옛 그리스의 구분은 여전히 힘이 있었다. 필로스트라투스가 자유예술은 지혜를 요하고 수공은 기술과 근면함만을 요한다고 썼을 때는 토대가 다소 다른 것이긴 하지만 그는 이 구분을 채택했다. 그러나 주된 변화는 사람들이 시각예술을 노예예술이라기보다는 자유예술로 분류하기 시작했다는 점이었다. 이런 변화는 화가 및 조각가들을 둘러싼 편견에도 불구하고 일어났다. 회화 및 조각은 이제 철학 · 시 · 음악과 함께 분류되게 되었다. 필로스트라투스는 진리가 이 모든 분야들의 주된 관심사이며 수공의 목적은 실용적인 것이라는 근거에서 이 분류를 정당화했다.

이런 식으로 예술을 평가한 것은 필로스트라투스만이 아니었다. 막시무스는 시각예술이 최근까지도 그리스인들에 의해서 한갓 수공으로 간주되어왔다고 하면서, 수공과 자유예술을 대비시켰다. 칼리스트라투스도 이 예술들이 단순한 손의 산물 이상의 것이라는 의견을 갖고 있었다. 세네카는(비록 그가 이 견해에 동참하지는 않았지만) 당시 시각예술이 자유예술로 분류되었다고 말한다.

회화 및 조각의 위상이 올라간 것은 그것들이 구현한 미에 관심이 모아졌다는 사실덕분이었다. 플루타르코스는 예술가들이 **미의 기술**(*kallitechnia*)를 통해서 장인을 능가한다고 말했다.[27] 그는 예술과 미라는 두 종류를 합쳤는데, 한마디로 이전의 그리스인들이 하지 못했던 것을 해낸

것이다. 그렇게 해서 그는 순수예술이라는 근대적 개념에 가깝게 다가선 것이다. 스토아 학파(아마도 포시도니우스)는 예술 밖에서 생겨나는 것은 어떤 것도 아름답지 않다는 견해를 창시했다. 루키아노는 예술을 "미의 작은 조각"이라 묘사했다. 그리고 그의 것으로 알려져 있는 대화편 『카리데무스 *Charidemus*』는 목적이 실용적인 수공의 제작물과 "목적이 미"인 회화를 대립시켰다.[28] 키케로와 퀸틸리아누스는 조금 더 보수적이어서 예술이 미를 추구하지는 않으나 미를 성취한다고 말했다. 막시무스 같은 이들은 "예술은 가장 위대한 미를 추구한다"고 범주적으로 주장했다. 고대 초기에는 예술의 매력이 실재의 충실한 모방 및 작업의 기술에 있다고 생각되었다. 헬레니즘 시대의 저자들은 이 주장을 다르게 입증했다. 그들에게는 예술의 매력이 질료에 정신을 불어넣은 결과이자 상상력 · 지성 · 솜씨 · 미의 결과였던 것이다. 플루타르코스는 이전의 저자들이 자연은 인간에게 실재를 모방하는 것에 대한 사랑을 준다고 주장했듯이 자연이 인간에게 미에 대한 사랑을 준다고 주장했다.[29] 데메트리우스는 미보다 진짜와 꼭같은 것을 더 선호한다는 것 때문에 비판받았다.

헬레니즘 시대 미학자들은 예술과 자연 모두에서 미를 찾았고 어느 것이 미에서 더 큰 부분을 차지하는지 결정하기 어렵다는 것을 알았다. 그들은 한편으로는 예술 자체가 자연의 거울에 불과하므로 예술미가 자연미보다 못하나, 한편으로는 예술가가 자연에 흩어져 있는 미를 선별해서 자연의 결점을 좋게 만들기 때문에 예술미가 더 훌륭하다는 것을 알았다.

초기 그리스인들에 의해 미학적 의미가 아니라 넓게 사용되었던 미개념은 헬레니즘 시대에 와서 의미가 변화되었다. 이제 루키아노는 미를 매력 · 우아미 · 심메트리아 · 에우리드미아 등과 동일시했으며[30] 막시무스는 미를 매력 · 동경 · 기분 좋은 분위기 및 "유쾌한 이름을 가진" 모든 것으로

묘사했다.[31] 막시무스는 그리스인들을 찬양했는데 이유는 그들이 "신들이 찬양받아야 한다는 것을 알고 있었기" 때문이었다. 그는 미가 예술작품을 찬탄하게 만드는 이유 중의 하나임을 이해하고 있었다.[32] 그는 예술의 산물들이 실용성뿐 아니라 미 때문에도 존중받는다는 것을 깨닫고 있었다.[33]

　　일부 헬레니즘 시대 저자들은 미의 감각적 특징을 과장해 음식 및 향수 등을 포함한 감각의 모든 즐거움을 "아름답다"고 부르기까지 했다.[34]

POLARITIES OF HELLENISTIC AESTHETICS

9 <u>헬레니즘 시대 미학의 양극</u> 고전 시대의 저자들이 양 극단의 중간 입장을 취했던 한편, 헬레니즘 시대의 미학자들은 양 극단 중 어느 한 편을 택했다. 주로 회의주의자 및 에피쿠로스 학파인 일부는 실증주의 혹은 유물론적 태도를 취했고, 플라톤주의자들은 정신주의적·종교적 태도를 취했다. 여기에는 플루타르코스, 디온, 막시무스 등이 포함되었는데, 이들의 미학적 저술들은 제법 많이 남아 전해지고 있다. 전자의 경향은 근대에 이르기까지 다시 등장하지 않았지만, 후자는 중세 미학의 전조가 되었다.

　　종교적으로 경도된 이 고대의 마지막 시대에 전형적인 문제들 중의 하나이자 완전히 상반되는 해결책들의 주제가 되었던 문제는 예술이 종교와 관계를 가져야 하느냐 혹은 더 정확히 말하면 예술이 신들을 재현하고 신들을 묘사하기 위해 조각상들을 창조해야 하느냐의 여부였다.[35] 바로 및 세네카 등과 같은 일부 고대의 저자들은 인간의 형체를 한 신상들을 개탄했다. 포시도니우스에서 막시무스까지 일부 저자들은 이런 신상들이 찬양받을 수는 없다 하더라도 신성에 대한 다른 태도가 인간의 가능성 밖에 놓여 있기 때문에 최소한 묵인되기는 해야 한다는 견해를 취했다. 프루사의 디온은 신성을 가진 조각상들에 대한 열정으로 가득 차 있었고, 플로티누

스는 그런 조각상들을 숭배하는 형이상학적 토대를 인식했으며, 이암블리쿠스는 그 조각상들에는 사실 "신성이 깃들여 있다"고 생각했다. 고대 시대에 신상을 숭배하는 것에 대한 중세의 논쟁이 이미 시작되었던 것이며, 각각의 입장에 따라 대표적인 두 관점이 이미 나타났는데 그 두 관점은 8세기 비잔티움 성상파괴 시기에 공개된 갈등으로 들어서게 된다.주41

FOUR CHANGES

10 네 가지 변화 헬레니즘 시대에 시각예술의 이론이 겪었던 변화들은 원인도 다양했고 성격도 다양했다. 성격상 형식적이어서 고대인들을 고전적 입장에서 바로크적 입장으로 인도해간 변화들도 있었다. 이것은 정적인 형식에서 동적인 형식으로의 변화, 조화를 증대시키는 형식에서 표현을 증대시키는 형식으로의 변화를 포함한 이중의 진전이었다.

로마 제국의 부유하고 기념비적인 형식으로 민주적인 아테네 공화정의 절제되고 제한된 수수한 형식들을 대치하는 사회적 · 정치적인 변화들도 있었다.

셋째, 초기 이오니아 철학자 및 소피스트들의 유물론적 혹은 준유물론적인 철학에서 플로티누스와 그의 동시대인들의 이상주의적 · 종교적 철학으로 이행된 이념적인 변화들이 있었다. 예술가 내에서의 내적 사상과 신적 영감을 추구했기 때문에 이 변화 역시 예술 및 예술이론에 영향을 미쳤다.

마지막으로, 네 번째 전개노선은 성격상 과학적인 것으로서, 경험 및

주41 J. Geffcken, 'Der Bilderstreit des heidnischen Altertums", *Archiv für Religionswissenschaft* XIX(1916-19).

분석의 발전에 의존하고 개념들을 완전하게 함으로써 드러나는 것이었다. 이로 인해 초기의 편향되고 독단적이었던 이론들의 수정이 이루어졌고, 특히 미가 오직 부분들의 배열에 의존한다는 명제에 대해 회의가 제기되었다. 예전의 순전히 객관적인 미개념과는 대조적으로 주관적이고 관례적인 요소들을 강조하게 되었던 것이다.

PLUTARCH, Pro pulchritudine 2.

1. Ἡ γοῦν τοῦ σώματος εὐμορφία ψυχῆς ἐστιν ἔργον σώματι χαριζομένης δόξαν εὐμορφίας. πεσέτω γοῦν θανάτῳ τὸ σῶμα καὶ τῆς ψυχῆς μετῳκισμένης... οὐδὲν ἔτι καταλείπεται τῶν ἐρασμίων.

플루타르코스, Pro pulchritudine 2. 정신성

1. 육체의 미는 미를 신체에게 주는 영혼의 작업이다. 육체가 죽어서 영혼이 어디론가 가버리면 … 육체에 기쁨을 주는 것이라고는 남아 있지 않게 된다.

PROCLUS, Comm. in Tim. 81 C.

καὶ ὁ πρὸς τὸ γεγονός τι ποιῶν, εἴπερ ὄντως ἀφορᾷ πρὸς ἐκεῖνο, δῆλον ὡς οὐ καλὸν ποιεῖ· αὐτὸ γὰρ ἐκεῖνο πλῆρές ἐστιν ἀνομοιότητος καὶ οὐκ ἔστι τὸ πρώτως καλόν· ὅθεν πολλῷ μᾶλλον ἀφεστήξεται τὸ πρὸς αὐτὸ γεγονὸς τοῦ κάλλους· ἐπεὶ καὶ ὁ Φειδίας ὁ τὸν Δία ποιήσας οὐ πρὸς γεγονὸς ἀπέβλεψεν, ἀλλ' εἰς ἔννοιαν ἀφίκετο τοῦ παρ' Ὁμήρῳ Διός· εἰ δὲ καὶ πρὸς αὐτὸν ᾐδί΄ᾳτο τὸν νοερὸν ἀνατείνεσθαι θεόν, δῇλονότι κάλλιον ἂν ἀπετέλεσε τὸ οἰκεῖον ἔργον.

프로클로스, Comm. in Tim. 81 C.

예술에 대한 이상주의적 해석

실재를 진짜로 바라보면서 그것과 일치하게 창조하는 사람은 물론 미를 창조하지는 못한다. 왜냐하면 실재는 부조화로 가득 차 있고 최고의 미가 아니기 때문이다. 그러므로 실재를 모델삼은 것은 미에서보다 더 거리가 멀다. 피디아스도 실재를 관찰하는 것이 아니라 호메로스의 제우스를 관조함으로써 제우스 상을 제작했는데, 만약 그가 지성으로 파악된 신 자체에 도달할 수 있었다면 그의 작품을 보다 더 아름답게 만들 수 있었을 것이다.

PHILON, De opif. mundi 4.

οἷα δημιουργὸς ἀγαθός ἀποβλέπων εἰς τὸ παράδειγμα τὴν ἐκ λίθων καὶ ξύλων (sc. πόλιν) ἄρχεται κατασκευάζειν, ἑκάστῃ τῶν ἀσωμάτων ἰδεῶν τὰς σωματικὰς ἐξομοιῶν οὐσίας.

필론, De opif. mundi 4.

훌륭한 장인처럼 그는 눈을 패턴에 고정시키고 가시적인 것과 만져서 알 수 있는 것을 비물질적인 이데아와 일치하게 만들면서 돌과 목재의 도시를 건설하기 시작했다.

MAXIMUS OF TYRE, Or. XI 3 (Hobein, 130).

2. πάντα γὰρ τοιαῦτα ἀπορίᾳ ὄψεως καὶ ἀσθενείᾳ δηλώσεως καὶ γνώμης ἀμβλύτητι, ἐφ' ὅσον δύνανται ἕκαστοι ἐξαιρόμενοι τῇ

튀레의 막시무스, Or. XI 3(Hobein, 130). 상상력

2. 시각이 맞닥뜨리는 어려움을 고려하여, 언어 표현이라는 제한된 수단 및 혼란된 사고를 고려하여 모든 사람들은 가능한 한 상상력에 빠지려고 하며, 화가들이 신을 그리고 조각가들이 신을

φαντασίᾳ πρὸς τὸ κάλλιστον δοκοῦν ⟨καὶ γραφεῖς ἀπεργάζονται καὶ ἀγαλματοποιοὶ διαπλάττουσι καὶ ποιηταὶ αἰνίττονται⟩ καὶ φιλόσοφοι καταμαντεύονται.

조각하고 시인들이 신을 직유로 표현하며 철학자들이 신에 대해 신탁같이 말하는 것은 가장 아름다운 모델에 따르는 것이다.

PHILOSTRATUS THE YOUNGER, Imagines, Prooem. 6.

σκοποῦντι δὲ καὶ ξυγγένειάν τινα πρὸς ποιητικὴν ἔχειν ἡ τέχνη εὑρίσκεται καὶ κοινή τις ἀμφοῖν εἶναι φαντασία. θεῶν τε γὰρ παρουσίαν οἱ ποιηταὶ ἐς τὴν ἑαυτῶν σκηνὴν ἐσάγονται καὶ πάντα, ὅσα ὄγκου καὶ σεμνότητος καὶ ψυχαγωγίας ἔχεται, γραφικῇ τε ὁμοίως, ἃ λέγειν οἱ ποιηταὶ ἔχουσι, ταῦτ᾽ ἐν τῷ γράμματι σημαίνουσα.

소(小) 필로스트라투스 (the younger), Imagines, Prooem. 6. 예술에서의 상상력

그 문제를 반추해보면, 회화예술은 시와 일정한 유사성이 있다는 것, 그리고 상상력의 요소는 회화 및 시 모두에게 공통적이라는 것을 알게 된다. 예를 들어 시인은 신들이 실제로 존재하는 것처럼 무대 위에 소개하며 위엄과 장엄함 및 능력이 마음을 매혹시키게 하는 모든 장식물로 치장시켜 소개한다. 회화예술도 마찬가지다. 시인들이 말로 묘사할 수 있는 것을 형상의 선으로 나타내는 것뿐이다.

PHILOSTRATUS, Vita Apoll. VI 19.

φαντασία... ταῦτα εἰργάσατο σοφωτέρα μιμήσεως δημιουργός· μίμησις μὲν γὰρ δημιουργήσει, ὃ εἶδεν, φαντασία δὲ καὶ ὃ μὴ εἶδεν, ὑποθήσεται γὰρ αὐτὸ πρὸς τὴν ἀναφορὰν τοῦ ὄντος, καὶ μίμησιν πολλάκις ἐκκρούει ἔκπληξις, φαντασίαν δὲ οὐδέν, χωρεῖ γὰρ ἀνέκπληκτος πρὸς ὃ αὐτὴ ὑπέθετο.

필로스트라투스, Vita Apoll. VI 19. 모방에서의 상상력

상상력이 이런 작업을 했으며 지금까지는 모방보다 더 지혜롭고 명민한 예술가이다. 왜냐하면 모방은 스스로 본 것을 수작업으로 창조할 수 있을 뿐이지만, 상상력은 보지 못한 것도 꼭같이 창조해낼 수 있기 때문이다. 또 모방은 실재를 참조하여 이상을 생각하고 공포에 의해 차단되기도 하지만 상상력은 그 어떤 것에 의해서도 차단되지 않는다. 상상력은 스스로 세운 목표까지 꺾이지 않고 나아간다.

DION CHRYSOSTOM, Or. XII 44.

3. τριῶν γὴ προκειμένων γενέσεων τῆς δαιμονίου παρ᾽ ἀνθρώποις ὑπολήψεως ἐμφύτου, ποιητικῆς, νομικῆς, τετάρτην φῶμεν τὴν πλαστικήν τε καὶ δημιουργικὴν τῶν περὶ τὰ

디온 크리소스톰, Or. XII 44. 네 가지 원인들

3. 시인들과 입법관들에게서 비롯된 신성한 존재, 즉 본질적인 것에 대한 인간의 개념에 세 가지 원인들을 설정했다. 조형예술 그리고 조각상 및 신과 닮은 꼴을 제작하는 숙련된 장인의 작업과 조형예술에서 비롯된 네 번째 원인의 이름을

θεῖα ἀγάλματα καὶ τὰς εἰκόνας, λέγω δὲ γραφέων τε καὶ ἀνδριαντοποιῶν καὶ λιθοξόων καὶ παντὸς ἁπλῶς τοῦ καταξιώσαντος αὐτόν ἀποφῆναι μιμητὴν διὰ τέχνης τῆς δαιμονίας φύσεως.

붙여보자. 돌과 언어로 작업하는 화가·조각가·석수들 및 예술을 이용하여 신성한 본질의 묘사자로 나아갈 만한 모든 사람들을 말하는 것이다.

DION CHRYSOSTOM, Or. XII 71.

4. ἀνάγκη παραμένειν τῷ δημιουργῷ τὴν εἰκόνα ἐν τῇ ψυχῇ τὴν αὐτὴν ἀεί μέχρις ἂν ἐκτελέσῃ τὸ ἔργον, πολλάκις καὶ πολλοῖς ἔτεσι.

디온 크리소스톰, Or. XII 71.

예술가의 영혼 속에 있는 그림

4. 조각가는 흔히 여러 해가 걸리곤 하는 작업이 끝날 때까지 마음속에 동일한 영상을 지속적으로 유지하고 있어야 한다.

ALCINOUS, Isagoga IX (Hermann, 163).

δεῖ τὸ παράδειγμα προυποκεῖσθαι· εἴτε καὶ μὴ εἴη ἔξω τὸ παράδειγμα παντί πάντως ἕκαστος ἐν αὐτῷ τὸ παράδειγμα ἰσχων τῶν τεχνιτῶν τὴν τούτου μορφὴν τῇ ὕλῃ περιτίθησιν.

알키누스, Isagoga IX(Hermann, 163).

모델이 [예술 작업] 앞에 와야 한다. 비록 그 모델이 모든 사람들을 위해 외적으로 구체화되지 않는다 하더라도, 모든 예술가가 그 모델을 마음에 지니고 그 형식을 질료로 옮겨낸다는 것은 의심할 바 없는 진실이다.

CALLISTRATUS, Descr. 2, 1. (Schenkl-Reisch, 47).

5. οὐ ποιητῶν καὶ λογοποιῶν μόνον, ἐπιπνέονται τέχναι ἐπὶ τὰς γλώττας ἐκ θεῶν θειασμοῦ πεσόντος, ἀλλὰ καὶ τῶν δημιουργῶν αἱ χεῖρες θειοτέρων πνευμάτων ἐράνοις ληφθεῖσθαι κάτοχα καὶ μεστὰ μανίας προφητεύουσι τὰ ποιήματα.

칼리스트라투스, Descr. 2, 1.(Schenkl-Reisch, 47).

영감

5. 신들로부터 오는 신적인 능력이 그들의 혀 위로 떨어질 때 영감을 받는 것은 비단 시인 및 산문저술가들의 예술만은 아니다. 조각가의 손도 보다 신성한 영감의 재능에 사로잡히면 광기로 충만된 창조를 표현하게 된다.

PAUSANIAS, V 11, 9.

6. μέτρα δὲ τοῦ ἐν Ὀλυμπίᾳ Διὸς ἐς ὕψος τε καὶ εὖρος ἐπιστάμενος γεγραμμένα οὐκ ἐν ἐπαίνῳ θήσομαι τούς μετρήσαντας, ἐπεὶ καὶ τὰ εἰρημένα αὐτοῖς μέτρα πολύ τι ἀποδέοντά ἐστιν ἢ τοῖς ἰδοῦσι παρέστηκε ἐς τὸ ἄγαλμα δόξα.

파우사니아스, V 11, 9. 척도와 인상

6. 올림포스의 제우스의 키와 호흡이 측량되고 기록되었다는 것을 나는 안다. 그러나 나는 그 척도를 만든 사람들을 찬양하지는 않겠다. 왜냐하면 그들의 기록조차도 영상을 봄으로써 이루어지는 인상에는 한참 못미칠 것이기 때문이다.

PLINY THE YOUNGER, Epist. I 10, 4.

7. Ut enim de pictore, sculptore, fictore nisi artifex iudicare, ita nisi sapiens non potes perspicere sapientem.

소(小) 플리니우스 (the Younger), Epist. I 10, 4.

예술의 중재자로서의 예술가

7. 회화, 조각 혹은 조형예술에 솜씨가 좋은 사람들만이 그런 예술들의 거장들에 대해 올바른 판단을 내릴 수 있다. 그러므로 사람은 철학자에 대한 어떤 개념을 형성할 수 있기 전에 철학에서 커다란 진전을 이루었음이 분명한 것이다.

LUCIAN, De domo 2.

8. οὐχ ὁ αὐτὸς περὶ τὰ θεάματα νόμος ἰδιώταις τε καὶ πεπαιδευμένοις.

루키아노, De domo 2. 전문가와 속인

8. 눈을 끄는 모든 것에서 보통 사람과 교육받은 사람에게 동일한 법칙이 적용되지는 않는다.

QUINTILIAN, Institutio
oratoria II 17, 42.

Docti rationem artis intellegunt, indocti voluptatem.

퀸틸리아누스, Institutio, oratoria II 17, 42.

학식 있는 자는 예술의 의미를 음미하고, 무지한 자는 예술의 쾌락을 음미한다.

PLINY THE ELDER, Historia naturalis XXXV 145.

9. Illud vero perquam rarum ac memoria dignum est suprema opera artificium imperfectasque tabulas... in maiore admiratione esse quam perfecta, quippe in iis liniamenta reliqua ipsaeque cogitationes artificum spectantur atque in lenociniis commendationis dolor est manus, cum id ageret, exstinctae.

노(老) 플리니우스 (the Elder), Historia naturalis,

XXXV 145. 미완성 예술작품

9. 예술가들의 마지막 작품과 미완성 작품들이 …완성된 작품들보다 더 많은 찬사를 받는다는 것 또한 매우 이례적이고 기억할 만한 사실이다. 왜냐하면 마지막 작품과 미완성 작품들 속에는 드로잉 준비 및 그 예술가의 실제 사고들이 드러나기 때문이다. 우리는 예술가의 손이 작업도중에 죽음에 의해 제거되는 것이 유감스럽다.

PLUTARCH, Vita Pericl. 153a.

10. ἡ δ' αὐτουργία τῶν ταπεινῶν τῆς εἰς τὰ καλὰ ῥᾳθυμίας μάρτυρα τὸν ἐν τοῖς ἀχρήστοις πόνον παρέχεται καθ' αὐτῆς καὶ οὐδεὶς εὐφυὴς νέος ἢ τὸν ἐν Πίσῃ θεασάμενος. Δία γενέσθαι Φειδίας ἐπεθύμησεν ἢ τὴν "Ηραν τὴν ἐν "Αργει Πολύκλειτος, οὐδ'

플루타르코스, Vita Pericl. 153a.

예술가의 사회적 지위

10. 자기 자신의 손으로 초라한 일을 하는 노동이 그런 식으로 쓸모없는 일로 확대된 노역 가운데 보다 고급인 것들에 대한 자신의 무관심을 증언한다. 어떤 젊은이도 피사에서 제우스를 보거나 아르고스에서 헤라를 보고서 피디아스나 폴리클레이토스가 되기를 동경하지 않는다. 시를

Ἀνακρέων ἢ Φιλήμων ἢ Ἀρχίλοχος ἡσθεὶς αὐτῶν τοῖς ποιήμασιν. οὐ γὰρ ἀναγκαῖον, εἰ τέρπει τὸ ἔργον ὡς χαρίεν, ἄξιον σπουδῆς εἶναι τὸν εἰργασμένον.

읽고 즐거워서 아나크레온이나 필레타스 혹은 아르킬로쿠스가 되기를 바라지도 않는 것이다. 왜냐하면 예술작품이 그 우아함으로 그대를 즐겁게 한다고 해서 그 작품을 만든 사람이 반드시 존경을 받아야 하는 것은 아니기 때문이다.

SENECA, Epist. 65, 2 sqq.

세네카, Epist. 65, 2 sqq. 예술작품의 요소들

11. Dicunt... Stoici nostri duo esse in rerum natura, ex quibus omnia fiant, causam et materiam... Statua et materiam habuit, quae pateretur artificem, et artificem, qui materiae daret faciem. ergo in statua materia aes fuit, causa opifex... Aristoteles putat causam tribus modis dici: "prima" inquit "causa est ipsa materia, sine qua nihil potest effici; secunda opifex. tertia est forma, quae unicuique operi imponitur tamquam statuae"... "Quarta quoque" inquit "his accedit, propositum totius operis"...

His quintam Plato adicit exemplar, quam ipse ἰδέαν vocat: hoc est enim, ad quod respiciens artifex id, quod destinabat, effecit. nihil autem ad rem pertinet, utrum foris habeat exemplar, ad quod referat oculos, an intus, quod ibi ipse concepit et posuit...

Quinque ergo causae sunt, ut Plato dicit: id ex quo, id a quo, id in quo, id ad quod, id propter quod... Tamquam in statua... id ex quo aes est, id a quo artifex est, id in quo forma est, quae aptatur illi, id ad quod exemplar est, quod imitatur is, qui facit, id propter quod facientis propositum est, id quod ex istis est, ipsa statua est.

11. 우리 스토아 학파의 형제들은 본질적으로 두 가지 원리가 있어서 거기에서 만물이 유래된다고 주장한다 … 조각상을 보자. 우선 예술가가 다룰 질료의 존재가 있다. 둘째로 질료에 형체를 부여하는 예술가의 존재가 있다. 조각상의 경우 사실 청동은 질료이고 조각가는 원인이다 … 아리스토텔레스는 "원인"이라는 용어가 세 가지로 적용된다고 생각한다. 그는 "첫 번째 원인은 질료 그 자체이다. 왜냐하면 질료 없이는 아무 것도 만들어질 수 없기 때문이다. 두 번째 원인은 창조적인 손이며, 세 번째 원인은 조각상과 같은 모든 창조물에 주어지는 형상이다"라고 말한다 … 더 나아가서 그는 "이 세 가지 외에 네 번째 원인이 추가될 수 있는데, 그것은 작품 전체가 목표로 하는 목적이다"라고 말한다. 플라톤은 모델에서 이 네 가지 원인에다 다섯 번째 원인을 추가하는데 그것은 그가 "이데아"라고 불렀던 것으로서, 예술가가 자신의 의도를 실행하면서 심사숙고하는 것이 바로 이것이다. 그러나 그가 염두에 둔 모델이 자신의 뇌에서 품어지고 구축된 관념 밖에 있든 아니면 그 속에 있든지 하는 것은 문제가 되지 않는다 … 그렇게 해서 플라톤이 진술한 원인에는 다섯 가지가 있다. 즉 질료인 · 동력인 · 형상인 · 원형인 · 목적인이 그것들이다 … 예를 들어 조각상으로 돌아가서 보자면, 청동은 질료인, 조각가는 동력인, 거기에 주어진 형체는 형상인, 제작자에 의해 모사된 원형은 원형인, 제작자가 추

구하는 목적은 목적인으로, 목적인은 조각상 자
체이자 이 여러 원인들의 결과인 것이다.

PSEUDO-ARISTOTLE, De mundo 5 (in the Berlin Academy edition of Aristotle's works 396b 7).

11a. ἴσως δὲ καὶ τῶν ἐναντίων ἡ φύσις
γλίχεται, καὶ ἐκ τούτων ἀποτελεῖ τὸ σύμφω-
νον ... ἔοικε δὲ καὶ ἡ τέχνη τὴν φύσιν μιμου-
μένη τοῦτο ποιεῖν· ζωγραφία μὲν γὰρ λευκῶν
τε καὶ μελάνων ὠχρῶν τε καὶ ἐρυθρῶν χρω-
μάτων ἐγκερασαμένη φύσεις τὰς εἰκόνας τοῖς
προηγουμένοις ἀπετέλεσε συμφώνως, μου-
σικὴ δὲ ὀξεῖς ἅμα καὶ βαρεῖς μακρούς τε καὶ
βραχεῖς φθόγγους μίξασα ἐν διαφόροις φω-
ναῖς μίαν ἀπετέλεσεν ἁρμονίαν, γραμματικὴ δὲ
ἐκ φωνηέντων καὶ ἀφώνων γραμμάτων κρᾶσιν
ποιησαμένη τὴν ὅλην τέχνην ἀπ' αὐτῶν συνεσ-
τήσατο. ταὐτὸ δὲ τοῦτο ἦν καὶ τὸ παρὰ τῷ
σκοτεινῷ λεγόμενον Ἡρακλείτῳ.

위-아리스토텔레스, De mundo 5(베를린 아카데미판 아리스토텔레스 전집 중에서, 396b 7).

11a. 어쩌면 자연은 반대되는 것을 좋아하고 반
대되는 것에서 조화를 이끌어내는지도 모른다.
… 예술 역시 이런 면에서 자연을 모방하는 것이
분명하다. 회화예술은 그림에서 검은색과 흰색,
노란색과 붉은색의 요소들을 서로 혼합해서 원
래의 대상과 상응하는 재현을 이루어낸다. 음악
역시 높은 음과 낮은 음, 긴 음과 짧은 음을 혼합
하여 서로 다른 음성들 속에서 하나의 조화를 이
루어낸다. 그런가 하면 글쓰기는 자음과 모음을
혼합하여 그 모두를 예술로 구성하는 것이다. 헤
라클레이토스에게서 발견된 구절인 "숨겨져서
보이지 않는 것"이 같은 취지였다.

DION CHRYSOSTOM, Or. XII 63.

12. τὸ δέ γε τῆς ἐμῆς ἐργασίας οὐκ ἄν
τις οὐδὲ μανείς τινι ἀφομοιώσειεν θνητῷ,
πρὸς κάλλος ἢ μέγεθος συνεξεταζόμενον.

디온 크리소스톰, Or. XII 63. (디온은 피디아스의 입을 빌어 이 말을 한다). 예술의 초자연적 미

12. 내 솜씨의 결과물에 관해서 누구도, 심지어
는 제 정신이 아닌 사람조차도 인간에게 견주지
는 않을 것이다. 설사 그것이 신의 아름다움이나
수준의 견지에서 조심스럽게 검증된다 할지라도
말이다.

LUCIAN, De domo 6.

13. τούτου δὲ τοῦ οἴκου τὸ κάλλος...
εὐφυοῦς θεατοῦ δεόμενον καὶ ὅτῳ μὴ ἐν τῇ
ὄψει ἡ κρίσις, ἀλλά τις καὶ λογισμὸς ἐπα-
κολουθεῖ τοῖς βλεπομένοις.

루키아노, De domo 6.

예술작품과 마주하고 있는 시각과 사고

13. 반대로 이 홀의 아름다움은… 자신의 눈으로
판단하는 대신 자기가 보는 것에 사고를 적용시
키는 교양인을 관객으로 맞고자 원한다.

LUCIAN, De domo 2.

14. ὅστις δὲ μετὰ παιδείας ὁρᾷ τὰ καλά, οὐκ ἄν, οἶμαι, ἀγαπήσειεν ὄψει μόνῃ καρπωσάμενος τὸ τερπνὸν οὐδ' ἂν ὑπομείναι ἄφωνος θεατὲς τοῦ κάλλους γενέσθαι, πειράσεται δὲ ὡς οἷόν τε καὶ ἐνδιατρίψαι καὶ λόγῳ ἀμείψασθαι τὴν θέαν...
τοῦ ἀθανάτου λόγον, καὶ γὰρ εἰ καὶ φθαρτὰ ἐργάζεται, ἀλλ' ἀθάνατά γε αὐτὰ ποιεῖ, ὄνομα δ' αὐτῷ τέχνη.

PLINY THE ELDER, Historia naturalis XXXVI 27.

15. Romae quidem multitudo operum et iam obliteratio ac magis officiorum negotiorumque acervi omnes a contemplatione tamen abducunt, quoniam otiosorum et in magno loci silentio talis admiratio est.

QUINTILIAN, Inst. orat., XI, 3, 66.

15a. Saltatio frequenter sine voce intelligitur atque afficit, et ex vultu ingressuque perspicitur habitus animorum; et animalium quoque sermone carentium ira, laetitia, adulatio et oculis et quibusdam aliis corporis signis deprehenditur. Nec mirum, si ista, quae tamen in aliquo posita sunt motu, tantum in animis valent, cum pictura tacens opus et habitus semper eiusdem, sic in intimos penetret affectus, ut ipsam vim dicendi nonnunquam superare videatur... Decor quoque a gestu atque a motu venit.

루키아노, De domo 2.

14. 그러나 확신하건대 교양 있는 사람이라면 아름다운 사물을 바라볼 때 자신의 눈으로만 그것들의 매력을 거두어들이는 데 만족하지 않을 것이며, 침묵하는 관객이 되려고 참지 않을 것이다. 그는 가능한 한 거기에 오래 머무르고 말로써 그 광경에 답례를 할 것이다.

노(老) 플리니우스, 박물지 XXXVI 27.

관조

15. 사실 로마에서는 굉장한 수의 예술작품들, 그것들이 우리 기억에서 점차 지워지는 것, 그리고 수많은 공식적 기능과 사업적 행위 등이 결국에는 진지한 연구를 방해하는 것이 틀림없다. 우리의 환경에서는 거기에 관련된 평가에 유유자적함과 깊은 침묵이 필요하기 때문이다.

퀸틸리아누스, Ins. orat., XI, 3, 66. 표현

15a. 춤의 동작들은 흔히 의미로 가득 차 있고 언어의 도움을 빌리지 않고도 감정에 호소한다. 시선과 걸음걸이로 마음의 기질을 추리할 수 있으며, 심지어 말을 못하는 동물들도 눈 및 다른 신체적 가리킴으로 분노나 기쁨 혹은 즐겁게 해주고자 하는 욕구를 보여준다. 다양한 형태의 동작에 의존하는 제스처는 언어와 동작이 없는 그림이 때로 언어보다 더 웅변적인 것 같은 힘을 가지고 우리의 내밀한 감정 속으로 파고들어오는 그런 힘을 지녀야 한다…제스처와 동작 역시 우미를 낳는다.

PHILOSTRATUS THE ELDER, Imagines, Prooem. 1.

16. ὅστις μὴ ἀσπάζεται τὴν ζωγραφίαν, ἀδικεῖ τὴν ἀλήθειαν, ἀδικεῖ δὲ καὶ σοφίαν.

필로스트라투스(父), Imagines, Prooem. 1.

회화를 찬양함

16. 누구든 회화를 경멸하는 자는 진리에 대해 불공평하며 … 지혜에 대해서도 공정하지 못하다.

PHILOSTRATUS, Dialexeis (Kayser, 366)

17. καὶ μὴ τὸν νόμον ἀφαιρώμεθα τὸν τοῦ ἀθανάτου λόγον, καὶ γὰρ εἰ καὶ φθαρτὰ ἐργάζεται, ἀλλ᾽ ἀθάνατά γε αὐτὰ ποιεῖ, ὄνομα δ᾽ αὐτῷ τέχνη.

필로스트라투스, Dialexis(Kayser, 366).

예술작품의 불멸성

17. 우리는 인간의 창조물에 불멸성에 대한 요구를 부정하면 안 된다. 비록 그 창조물이 파괴되어질 대상들을 창조한다 하더라도 그 대상들이 불멸할 수 있게 유도하기 때문이다. 그리고 이 창조에 대한 묘사가 예술이다.

MAXIMUS OF TYRE, Or. XVII 3 (Hobein, 211).

18. οἱ παντὸς παρ᾽ ἑκάστου καλὸν συναγόντες, κατὰ τὴν τέχνην ἐκ διαφόρων σωμάτων ἀθροίσαντες εἰς μίμησιν μίαν, κάλλος ἓν ὑγιὲς καὶ ἄρτιον καὶ ἡρμοσμένον αὐτὸ αὐτῷ ἐξειργάσαντο καὶ γὰρ οὐκ ἂν εὗρες σῶμα ἀκριβὲς κατὰ ἀλήθειαν ἀγάλματι ὅμοιον· ὀρέγονται γὰρ αἱ τέχναι τοῦ καλλίστου.

막시무스, Or. XVII 3(Holbein, 211).

예술은 세상의 미를 한데 모은다.

18. 화가들은 모든 인체의 세세한 각 부분들로부터 미를 모으는데, 서로 다른 신체들로부터 예술적으로 집합시켜서 하나의 재현을 이루어내며, 이런 방법으로 그들은 건전하고 잘 어울리며 내적으로 조화로운 하나의 미를 창조해내는 것이다. 현실에서는 조각상과 꼭같은 신체를 결코 발견할 수가 없다. 예술은 가장 위대한 미를 목표로하기 때문이다.

CALLISTRATUS, Descr. 7, 1 (Schenkl-Reisch, 58).

19. ὁ … χαλκὸς τῇ τέχνῃ συναπέτικτε τὸ κάλλος τῇ τοῦ σώματος ἀγλαΐᾳ τὸ μουσικὸν ἐπισημαίνων τῆς ψυχῆς.

칼리스트라투스, Descr. 7, 1(Schenkl-Reisch, 58).

영혼의 표현으로서의 예술

19. 청동은 신체의 광휘에 의해서 영혼의 음악적 본질을 가리키면서 미를 탄생시키는 예술과 결합된다.

DIOGENES THE BABYLONIAN
(Philodemus, De musica, Kemke, 8).

20. τὸ δὲ καλῶς καὶ χρησίμως κινεῖσ-θαί τε καὶ ἠρεμεῖν τῷ σώματι τῆς γυμνασ-τικῆς καὶ τὰς ἐπὶ τούτων τεταγμένας αἰσθή-σεις κριτικὰς ποιεῖν· ὑπὸ δὲ τῆς γραφικῆς τὴν ὄψιν διδάσκεσθαι καλῶς κρίνειν πολλὰ τῶν ὁρατῶν.

PLUTARCH, De placitis
philosophorum 879c.

21. οὐδὲν γὰρ τῶν καλῶν εἰκῆ καὶ ὡς ἔτυχε, ἀλλὰ μετά τινος τέχνης δημιουργούσης. καλὸς δ᾽ ὁ κόσμος· δῆλον δ᾽ ἐκ τοῦ σχήματος καὶ τοῦ χρώματος καὶ τοῦ μεγέθους καὶ τῆς περὶ τὸν κόσμον τῶν ἀστέρων ποικιλίας. σφαι-ροειδὴς δ᾽ ὁ κόσμος· ὁ πάντων τῶν σχημάτων πρωτεύει.

PLINY THE YOUNGER, Epist. II 5, 11.

22. Si avulsum statuae caput aut membrum aliquod inspiceres, non tu quidem ex illo posses congruentiam aequalitatemque deprendere, pos-ses tamen indicare, an id ipsum satis elegans esset... quia existimatur pars aliqua etiam sine ceteris esse perfecta.

DION CHRYSOSTOM, Or. XII 57.

23. ἐκείνων ⟨ποιητῶν⟩ μὲν δυναμένων εἰς πᾶσαν ἐπίνοιαν ἄγειν διὰ τῆς ποιήσεως, τῶν δὲ ἡμετέρων αὐτουργημάτων μόνην ταύ-την ἱκανὴν ἐχόντων εἰκασίαν.

디오게네스(필로데무스, De musica, Kemke, 8).

예술은 보기를 가르친다.

20. 체육은 신체가 아름답고 합목적적으로 움직이고 정지하게 유도하며, 이런 동작들이 기능에 정확히 맞게끔 감각들을 유도한다. 회화예술은 눈에게 우리가 보는 많은 사물들을 공정하게 평가하는 법을 가르친다.

플루타르코스, De placitis philosophorum 879c.

미는 우연에 의한 것이 아니다.

21. 어떠한 것도 계획 없이 우연히 생겨나지는 않는다. 미를 창조하는 예술덕분에 생겨나는 것이다. 세계는 아름답고 우리는 그 아름다움을 세계의 형태·색채·크기, 세계를 둘러싸고 있는 별들의 다양성 등에서 알아차린다. 이 세계는 구모양으로 되어 있으며 이것이 다른 모든 형태에 우선하기 때문이다.

소(少) 플리니우스, Epist. II 5, 11. 파편의 미

22. 만약 조각상의 떨어진 두상이나 다른 부분을 살펴본다면, 그 조각상 전체 형상의 조화나 비례는 파악하지 못한다 하더라도 그 특정 부분의 기품은 판단할 수 있을 것이다… 전체를 조망하지 않고서는 특정 부분들의 미도 볼 수 없을 것이라고들 한다.

디온 크리소스톰, Or. XII 57. 시와 시각예술

23. 시인들은 시를 통해서 사람들에게 어떤 생각을 받아들이도록 이끄는 데 반해서, 우리의 예술적 제작품들은 이 한 가지 적절한 비교의 기준밖에 없다.

DION CHRYSOSTOM, Or. XII 65.

πλείστη μὲν οὖν ἐξουσία καὶ δύναμις
ἀνθρώπῳ περὶ λόγον ἐνδίξασθαι τὸ πα-
ραστάν. ἡ δὲ τῶν ποιητῶν τέχνη μάλα αὐ-
θάδης καὶ ἀνεπίληπτος.

DION CHRYSOSTOM, Or. XII 59.

24. νοῦν γὰρ καὶ φρόνησιν αὐτὴν μὲν
καθ' αὐτὴν οὔτε τις πλάστης οὔτε τις γραφεὺς
εἰκάσαι δυνατὸς ἔσται· ἀθέατοι γὰρ τῶν
τοιούτων καὶ ἀνιστόρητοι παντελῶς πάντες...
ἐπ' αὐτὸ καταφεύγομεν, ἀνθρώπινον σῶμα
ὡς ἀγγεῖον φρονήσεως καὶ λόγου θεῷ προσ-
άπτοντες, ἐνδείᾳ καὶ ἀπορίᾳ παραδείγματος
τῷ φανερῷ τε καὶ εἰκαστῷ τὸ ἀνείκαστον
καὶ ἀφανὲς ἐνδείκνυσθαι ζητοῦντες, συμβόλου
δυνάμει χρώμενοι.

DION CHRYSOSTOM, Or. XII 69; 70.

25. τὸ δὲ ἡμέτερον αὖ γένος, τὸ χειρ-
ωνακτικὸν καὶ δημιουργικὸν, οὐδαμῇ ἐφικ-
νεῖται τῆς τοιαύτης ἐλευθερίας, ἀλλὰ πρῶτον
μὲν ὕλης προσδεόμεθα ... τὸ δέ γε ἡμέτερον
τῆς τέχνης ἐπίπονον καὶ βραδὺ μόλις καὶ
⟨κατ'⟩ ὀλίγον προβαῖνον ἅτε οἶμαι πετρώδει
καὶ στερεᾷ κάμνον ὕλῃ.

DION CHRYSOSTOM, Or. XII 71.

26. καὶ δὴ τὸ λεγόμενον, ὡς ἔστιν ἀκοῆς
πιστότερα ὄμματα, ἀληθὲς ἴσως· πολύ γε μὴν
δυσπειστότερα καὶ πλείονος δεόμενα ἐναρ-
γείας. ἡ μὲν γὰρ ὄψις αὐτοῖς τοῖς ὁρωμένοις
συμβάλλει, τὴν δὲ ἀκοὴν οὐκ ἀδύνατον ἀνα-
πτερῶσαι καὶ παραλογίσασθαι, μιμήματα εἰσ-
πέμποντα γεγοητευμένα μέτροις καὶ ἤχοις.

디온 크리소스톰, Or. XII 65.

마음속에 떠오르는 생각을 말로 표현할 수 있는
인간의 능력과 힘은 매우 위대하다. 그런데 시인
의 예술은 매우 대담해서 비난받을 수 없을 것이
다.

디온 크리소스톰, Or. XII 59.

24. 어떤 조각가나 화가도 원래 스스로 정신과
지성을 위해서는 재현할 수가 없을 것이다. 모든
인간들은 그런 속성들을 자신의 눈으로 보거나
탐구에 의해 그것에 대해 배울 수가 없기 때문이
다…인간들은 신에게 지성과 이성을 담는 그릇
으로서의 인체를 부여하고 피난처로 삼아 그곳
으로 날아간다. 그들은 더 낮게 그리는 능력이 부
족하며, 상징의 기능을 이용하여 그려낼 수 있는
것과 볼 수 있는 것에 의해서 볼 수 없는 것과 그
려낼 수 없는 것을 나타내는 일을 당혹해한다.

디온 크리소스톰, Or. XII 69; 70.

25. 그러나 반면 장인의 손과 예술가의 창조적인
솜씨에 의존하는 우리의 예술은 그런 자유에 절
대 도달하지 못한다. 먼저 우리에게는 질료적인
물질이 필요하다…그러나 우리의 예술에 관해
말하자면 바위와 같이 단단한 재질로 작업해야
하기 때문에 한 번에 한 단계씩 어렵게 진행해 가
는 힘들고 느린 작업이다.

디온 크리소스톰, Or. XII 71.

26. 사실 눈이 귀보다 더 믿을만하다고 하는 일
반적인 이야기가 참일지도 모르지만 눈은 더 큰
정확성을 확인하고 요구하기에 훨씬 더 힘들다.
눈은 그것이 보는 것과 정확히 일치하는 한편 운
율과 소리의 주문하에서 재현된 것으로 귀를 채
워서 자극시키고 속이는 일은 불가능하지 않기

καὶ μὴν τά γε ἡμέτερα τῆς τέχνης ἀναγκαῖα μέτρα πλήθους τε πέρι καὶ μεγέθους, τοῖς δὲ ποιηταῖς ἔξεστι καὶ ταῦτα ἐφ' ὁποσονοῦν αὐξῆσαι.

때문이다. 또한, 우리의 예술에서는 수와 크기를 고려해서 척도가 우리에게 강요되지만 시인들은 이런 요소들도 어느 정도까지는 끌어올릴 수 있는 능력을 가지고 있다.

PLUTARCH, Vita Pericl. 159 d.

27. ἀναβαινόντων δὲ τῶν ἔργων ὑπερηφάνων μὲν μεγέθει, μορφῇ δ' ἀμιμήτων καὶ χάριτι, τῶν δημιουργῶν ἀμιλλωμένων ὑπερβάλλεσθαι τὴν δημιουργίαν τῇ καλλιτεχνίᾳ.

플루타르코스, Vita Pericl. 159 d. 칼리테크니아

27. 장인들 스스로 솜씨의 미가 탁월하기를 강렬히 바랐으므로, 작품들은 그 개요에 나타난 우아미가 독특한 만큼이나 웅대함에서 훌륭하게 되었다.

LUCIAN, Charidemus 25.

28. σχεδὸν δ' ὡς εἰπεῖν πάντων τῶν ἐν ἀνθρώποις ὥσπερ κοινὸν παράδειγμα τὸ κάλλος ἐστί... ἀλλὰ τί ταῦτα λέγω, ὧν τὸ κάλλος τέλος ἐστίν; ὧν γάρ εἰς χρείαν ἥκομεν ἀναγκαίως, οὐκ ἐλλείπομεν οὐδὲν σπουδῆς εἰς ὅσον ἔξεστι κάλλιστα κατασκευάζειν.

καὶ σχεδὸν εἴ τις ἑκάστην ἐξετάζειν βούλεται τῶν τεχνῶν, εὑρήσει πάσας εἰς τὸ κάλλος ὁρώσας καὶ τούτου τυγχάνειν τοῦ παντὸς τιθεμένας.

루키아노스, Charidemus 25. 목표로서의 미

28. 미는 거의 모든 인간사에서 공통된 하나의 모델과 같은 것이다. 목적이 미인 문제들에 대해 왜 말해야 하는가? 확실히 우리는 가능한 한 아름다운 필연성들로서의 역할을 해주는 대상들을 만드는 일에 모든 노력을 쏟는다.

예술을 다루고자 하는 거의 모든 사람들은 그들이 모두 미를 바라보고 어떤 희생을 치르더라도 미에 이르고자 한다는 결론을 내린다.

PLUTARCH, Quaest. conviv. 673 E.

29. οὕτως ὁ ἄνθρωπος, γεγονὸς φιλότεχνος καὶ φιλόκαλος, πᾶν ἀποτέλεσμα καὶ πρᾶγμα νοῦ καὶ λόγου μετέχον ἀσπάζεσθαι καὶ ἀγαπᾶν πέφυκεν.

플루타르코스, Quaest. conviv. 673 E.

미에 대한 자연적인 편애

29. 이런 식으로 인간은 미와 예술에서 본성적으로 기쁨을 얻으면서 마음과 생각에 관여하는 모든 제작물과 행위를 애호하고 높이 평가한다.

LUCIAN, De domo 5.

30. ἐκείνης γὰρ ἐν τῇ πολυτελείᾳ μόνῃ τὸ θαῦμα, τέχνη δὲ ἢ κάλλος ἢ τέρψις ἢ τὸ σύμμετρον ἢ τὸ εὔρυθμον οὐ συνείργαστο οὐ δὲ κατεμέμικτο τῷ χρυσῷ, ἀλλ' ἦν βαρβαρικὸν τὸ θέαμα... οὐ φιλόκαλοι γάρ, ἀλλὰ φιλόπλουτοί εἰσιν οἱ βάρβαροι.

루키아노스, De domo 5. 화려함과 미

30. 저 [궁전]은 비용면에서만 놀라웠다. 거기에는 장인정신이나 미 혹은 매력이나 심메트리아, 우아미 등이라고는 없었다. 그것은 야만적이었다. 야만인들은 미를 사랑하지 않고, 돈을 사랑하는 자들이다.

MAXIMUS OF TYRE, Or. XXV 7
(Hobein, 305).

31. ἀνάγκη γὰρ παντὶ τῷ φύσει καλῷ
συντετάχθαι χάριτας καὶ ὥραν καὶ πόθον καὶ
εὐφροσύνην καὶ πάντα δὴ τὰ τερπνὰ ὀνόματα·
οὕτω καὶ ὁ οὐρανὸς οὐ καλὸς μόνον, ἀλλὰ καὶ
ἥδιστον θεαμάτων, καὶ θάλαττα πλεομένη καὶ
λήϊα καρποτρόφα καὶ ὄρη δενδροτρόφα καὶ
λειμῶνες ἀνθοῦντες.

MAXIMUS OF TYRE, Or. II 3
(Hobein, 20).

32. Ἀγαλμάτων δὲ οὐχ εἷς νόμος, οὐδὲ
εἷς τρόπος, οὐδὲ τέχνη μία, οὐδὲ ὕλη μία·
ἀλλὰ τὸ μὲν Ἑλληνικὸν, τιμᾶν τοὺς θεοὺς
ἐνόμισαν τῶν ἐν γῇ τοῖς καλλίστοις, ὕλη μὲν
καθαρᾷ, μορφῇ δὲ ἀνθρωπίνη, τέχνῃ δὲ
ἀκριβεῖ.

MAXIMUS OF TYRE, Or. II 9
(Hobein, 27).

33. Ὦ πολλῶν καὶ παντοδαπῶν ἀγαλ-
μάτων· ὧν τὰ μὲν ὑπὸ τέχνης ἐγένετο, τὰ δὲ
διὰ χρείαν ἠγαπήθη, τὰ δὲ δι' ὠφέλειαν
ἐτιμήθη, τὰ δέ δι' ἔκπληξιν ἐθαυμάσθη, τὰ δὲ
διὰ μέγεθος ἐθειάσθη, τὰ δὲ διὰ κάλλος
ἐπηνέθη.

PLUTARCH, Quaest. conviv. 704 e.

34. οὐ μὴν Ἀριστοξένῳ γε συμφέρομαι
παντάπασι, ταύταις μόναις φάσκοντι ταῖς
ἡδοναῖς τὸ «καλῶς» ἐπιλέγεσθαι. καὶ γὰρ
ὄψα καλὰ καὶ μύρα καλοῦσι καὶ καλῶς γε-
γονέναι λέγουσι δειπνήσαντες ἡδέως καὶ πο-
λυτελῶς.

막시무스, Or. XXV 7. 미의 효과들

31. 매력, 마력, 동경, 유쾌한 분위기 등 즐거운 이름을 가지고 있는 모든 것은 당연히 자연적으로 아름다운 것과 연관되어 있다. 그리고 하늘은 아름다울뿐만 아니라 가장 유쾌한 광경을 보여주며, 항해하는 바다, 수확이 많은 곡물들, 나무로 뒤덮힌 산, 꽃이 핀 들판 역시 마찬가지다.

막시무스, Or. II 3(Hobein, 20).
그리스인들은 미로써 신들을 섬긴다

32. 조각상들은 단일한 규범에 종속되지 않고 모두 같은 종류도 아니며, 한 가지 예술 이상, 한 가지 재질 이상의 산물이다. 그리스인들은 지상에서 가장 아름다운 것으로 신들을 섬겨야 한다는 것을 깨달았다. 예컨대, 순수한 재료, 인간 형상, 완벽한 예술등이 그것이다.

막시무스, Or. II 9(Hobein, 27).
조각상들이 왜 추앙되는가?

33. 조각상들은 얼마나 많으며 얼마나 다양한가! 예술의 산물인 것들도 있고, 다양한 욕구 때문에 인정받은 것들도 있으며, 또 실용성 때문에 경이롭게 여겨지는 것들도 있는가 하면, 크기 때문에 높은 인정을 받는 것들도 있고, 미로 인해 찬탄을 불러일으키는 것들도 있다.

플루타르코스, Quaest. conviv. 704 e.
미의 영역

34. 한편, 나는 "아름답다"는 단어가 이런 감각들 [즉, 청각과 시각]만의 즐거움에 적용되어진다고 한 아리스토크세누스의 발언에 완전히 동의하지는 않는다. 왜냐하면 사람들은 음식과 향수 모두를 "아름답다"고 하며, 유쾌하고 화려한 식사를 즐겼을 때도 "아름다운" 시간이었노라고 말하기 때문이다.

MAXIMUS OF TYRE, Or. II 2 et 10
(Hobein, 20 et 28).

35. οὕτως ἀμέλε καὶ τῇ τοῦ θείου φύσει
δεῖ μὲν οὐδὲν ἀγαλμάτων οὐδὲ ἱδρυμάτων,
ἀλλὰ ἀσθενὲς ὂν κομιδῇ τὸ ἀνθρώπειον, καὶ
διεστὸς τοῦ θείου... σημεῖα ταῦτα ἐμηχανή-
σατο, ἐν οἷς ἀποθήσεται τὰ τῶν θεῶν ὀνόματα
καὶ τὰς φήμας αὐτῶν.

οἷς μὲν οὖν ἡ μνήμη ἔρρωται, καὶ δύνανται
εὐθὺ τοῦ οὐρανοῦ ἀνατεινόμενοι τῇ ψυχῇ τῷ
θείῳ ἐντυγχάνειν, οὐδὲν ἴσως δεῖ τούτοις ἀγαλ-
μάτων· σπάνιον δὲ ἐν ἀνθρώποις τὸ τοιοῦτο
γένος...

ὁ μὲν γὰρ θεός... κρείττων δὲ τοῦ χρόνου
καὶ αἰῶνος καὶ πάσης ῥεούσης φύσεως, ἀνώ-
νυμος νομοθετῇ, καὶ ἄρρητος φωνῇ καὶ ἀόρα-
τος ὀφθαλμοῖς· οὐκ ἔχοντες δὲ αὐτοῦ λαβεῖν
τὴν οὐσίαν, ἐπερειδόμεθα φωναῖς καὶ ὀνόμα-
σιν, καὶ ζώοις καὶ τύποις χρυσοῦ καὶ ἐλέφαν-
τος καὶ ἀργύρου, καὶ φυτοῖς, καὶ ποταμοῖς,
καὶ κορυφαῖς, καὶ νάμασιν· ἐπιθυμοῦντες μὲν
αὐτοῦ τῆς νοήσεως, ὑπὸ δὲ ἀσθενείας τὰ παρ'
ἡμῶν καλὰ τῇ ἐκείνου φύσει ἐπονομάζοντες·
αὐτὸ ἐκεῖνο τὸ τῶν ἐρώντων πάθος, οἷς ἥδισ-
τον εἰς μὲν θέαμα οἱ τῶν παιδικῶν τύποι.

막시무스, Or. II 2 et 10(Hobein, 20 et 28).
신들의 조각상이 있어야 하나?

35. 신은 본성적으로 조각상과 상징을 필요로 하
지 않는 것 같다. 그러나 무한한 약점을 가지고
있어서 신으로부터 멀리 떨어진 지상에 있는 인
간들은 신들의 이름과 신들에 대한 지식을 맡아
두기 위해 그런 표식들을 고안해 내었다.

그러나 기억력이 좋아서 영혼으로 천상에 올
라가는 사람들은 신성에 가깝게 갈 수 있을지도
모른다—그들은 아마도 조각상을 전혀 필요로 하
지 않고 매우 드문 사람들일 것이다.

한 신이 있다—시간, 영원, 그리고 변하기 쉬
운 자연 전체 위에 있으며, 입법자에 의해 이름이
붙여질 수 없고, 언어로 표현될 수도 없으며 눈으
로 볼 수도 없다. 우리는 그의 본질을 파악할 수
없어서 언어, 이름, 동물 및 황금, 상아, 은으로
된 비슷한 형상들, 식물, 강, 산의 정상, 강의 근
원지 들에서 조력을 구한다. 우리는 사고속에서
그를 붙잡고자 하지만, 우리의 약점들이 우리에
게 허용하는 모든 것은 우리에게 아름답게 나타
나는 것의 견지에서그의 본질을 서술하는 것이
다. 우리는 사랑하는 사람들처럼 앞으로 나아간
다. 사랑하는 사람들에게는 사랑받는 사람들의
영상이야말로 가장 큰 즐거움을 주는 광경이 되
는 것이다.

11. 예술의 분류
CLASSIFICATION OF THE ARTS

1 예술과 미 헬레니즘 시대가 고전 시대로부터 계승한 미학의 개념적 장치는 특정한 미학의 요구보다는 철학의 일반적 수요에 맞았다. 그러므로 그것은 헬레니즘 시대 저자들이 떨어버리려고 했던 짐이었다. 특히 이것은 이미 여러 번 논의된 바 있는 네 가지 개념들에 적용되었다.

 A 미의 개념은 너무나 광범위해서 형체 · 색채 · 소리 등의 미뿐만 아니라 사고 · 미덕 · 행동의 미까지도 포함되었다. 거기에는 미학적 미뿐 아니라 도덕적 미도 포함되었던 것이다. 헬레니즘 시대의 저자들은 그런 미개념을 좁혀서 거기서 미학적 미를 추출해내고자 했다. 스토아 학파가 미를 "부분들과 즐거움을 주는 색채의 적절한 배열"이라 규정했을 때 그들은 보다 좁은 미개념을 염두에 두었던 것이다.

 B 예술의 개념은 너무나 광범위해서 순수예술이든 수공이든 상관없이 "규칙에 맞게 수행된 솜씨 좋은 제작"이면 모두 포함되었다. 음악 및 회화 등과 같은 "모방" 예술로 예술을 한정지으려는 시도는 이미 고전 시대에 시도된 바 있었고 헬레니즘 시대는 그 방향으로 더 나아갔다.

 C 미의 개념과 예술의 개념이 연결되어 있지 않았다. 미를 규정할 때는 예술을 전혀 참조하지 않았고 예술을 규정할 때는 미를 전혀 참조하지 않았다. 헬레니즘 시대 저자들은 이 두 개념을 가깝게 묶으려는 시도를 시작했고 마침내 일부 예술에서는 "미가 목표"라는 결론에 도달하게 되었다.

D 예술의 개념과 시의 개념이 연결되어 있지 않았다. 예술은 규칙에 종속되어 있었던 반면, 시는 영감에 맡겨진 것으로 간주되어 예술로 분류될 수가 없었다. 헬레니즘 시대의 저자들은 시도 규칙에 종속되며 영감은 다른 예술에서도 필요불가결하다는 것을 인식함으로써 이 두 개념을 보다 가깝게 연결했다.

고대인들이 예술의 개념에 대해 사고하기 시작한 이래 그들에게는 예술의 개념이 언제나 일반적 규칙에 의하고 이성적인 성격을 가지는 기술이었다. 이런 점은 개념상에서 일어난 변화들과는 상관없이 계속되었다. 그들에게는 직관에 토대를 두건 상상력에 토대를 두건 간에 비이성적인 예술은 예술이 아니었다. 이 주제에 관한 고전적 진술은 플라톤에 의해 이루어졌다.

나는 비이성적인 활동은 어떤 것이든 예술이라 부르지 않는다.[1]

그런가 하면 고대인들은 예술의 원리들만이 보편적이며 예술의 산물들은 특유하다는 것을 알고 있었다. 이런 사고가 후세의 한 저자에 의해 적절히 표현되었다.

모든 예술에서 규칙들은 보편적이지만 그 산물은 개별적이다.[2]

이런 개념적인 변형과 관련하여 미를 분류하고 나아가서는 예술까지 분류하려는 시도들이 이루어졌다. 이것은 소피스트들, 플라톤, 아리스토텔레스 등과 더불어 이미 시작되었다. 그리고 헬레니즘 시대의 저자들은 만족할 만한 분류를 위해서 노력을 아끼지 않았다. 예술개념의 광대함 및 범

주화되어야 할 예술이라는 넓은 분야의 견지에서 볼 때 이 문제는 중요한 것이었다. 그 분류가 "순수예술"의 구별에 접근했느냐의 여부 및 예술이 수공과 다른가의 여부는 특별히 관심을 끌었다.[주42]

2 소피스트들의 분류 소피스트들은 예술을 **실용적인 예술**과 **즐거움을 제공하는 예술**,[3] 즉 생활에 꼭 필요한 예술과 여흥의 가치가 있는 예술로 구분지었다. 헬레니즘 시대에는 이런 견해가 보편적으로 되어 더이상 설명이 필요없게 되었다. 그러나 이 구분은 미학에 특별한 관심을 갖는 예술들을 어떻게 분리해내느냐의 문제를 해결하는 데는 거의 도움이 되지 못했다. 이것은 아리스토텔레스가 제안하고 플루타르코스가 정립시킨 보다 세련된 형식에서도 마찬가지였다. 플루타르코스는 실용적 예술과 즐거움을 주는 예술에다 **탁월성**을 고려하여 추구되어지는 예술을 추가했다. 플루타르코스의 생각은 "순수예술"을 탁월성을 추구하는 예술로서 구별하는 토대의 구실을 했으리라 생각할 수도 있다. 그러나 플루타르코스가 제공한 사례들은 그가 그런 것들을 염두에 두고 있지 않았음을 보여준다. 그는 수학과 천문술을 언급하지만 조각이나 음악은 언급하지 않은 것이다.

주42 W. Tatarkiewicz, "Art and Poetry, a Contribution to the History of Ancient Aesthetics", *Studia Philosophica* II(Lwów, 1938) and "Classification of Arts in Antiquity", *Journal of the History of Ideas*(1963). P. O. Kristeller, "The Modern System of Arts", *Journal of the History of Ideas*(1951).

3 플라톤과 아리스토텔레스의 분류 플라톤은 예술을 다양하게 구분지었다. 예를 들면 그중에서 예술이 (음악처럼) 계산법에 근거하는 예술과 단순한 경험에 근거하는 예술로 구분되어야 한다는 방식은 일반적으로 무시되었다. 그러나 그의 생각들 중 두 가지는 받아들여졌다. 하나는 예술들간의 차이가 (사냥처럼) 개발하거나 (회화처럼) 모방하거나 (건축처럼) 제작하는 대상들과 그 예술의 관계에 달려 있다고 하는 것이다.[4] 이러한 구별[주43]은 예술을 세 가지로 나누는 토대가 되었고 고대인들이 예술을 다루는 데 있어서 중요한 역할을 했다. 예술을 구분하는 플라톤의 또다른 시도에 대해서도 같은 말을 할 수 있을 것인데, 그것은 사물을 제작하는 예술(건축)과 사물의 영상만을 산출하는 예술(회화)과는 다르다는 것이다. 플라톤에게 있어서는 두 구분이 비슷하다. 말하자면 예술은 사물을 제작하거나 영상을 산출하여 사물을 모방한다는 것이다.

아리스토텔레스는 플라톤의 이데아를 반영하여 비슷한 방식으로 자연을 확장하는 예술들과 자연을 모방하는 예술들로 구분지었다.[5] 아리스토텔레스는 이 구분으로 근대에 와서 "순수예술들"이라 불리워지는 것을 "모방적" 예술에 포함시킬 수 있게 되었다. 그러나 그는 근대적 입장과는 다른 입장에 서 있었다. 그는 이 구분의 근거를 그 예술들이 미를 열망한다는 것뿐만 아니라 "모방한다"는 것에 두었고 그 때문에 그는 미학적 사고에 오늘날과는 다른 측면을 부여했다.

주43 플라톤의 이 분류를 라에르티우스 디오게네스도 언급하고 있다. (III 100)

4 갈레누스의 분류 예술을 노예적 예술과 자유예술로 나누는 구분이 초기 시대에나 헬레니즘 시대에나 상당한 인기를 누렸다. 그것은 그리스 특유의 구분이었지만 **아르테스 불가레스**(*artes vulgares*)와 **아르테스 리베랄레스**(*artes liberales*)라는 라틴 용어로 널리 알려졌다.[6] 이 경우 구분의 토대는 어떤 예술에는 필요하고 또 그렇지 않은 예술도 있는 신체적 수고였다. 고대인들에게 이 차이는 상당히 의미 있게 나타났다. 고대인들의 모든 구분들 중에서 이 구분이 역사적 조건 및 사회적 관계에 가장 크게 의존하고 있었다. 그것은 고대의 귀족적인 사회제도 및 그에 따른 신체적 노동에 대한 경멸의 표현이었다. **아르테스 불가레스**라는 용어에서 그런 경멸이 나타났는데, 키케로는 육체적 예술들을 "더럽다(*sordidae*)"고 부르기까지 했다. 그것은 고대인들이 육체적 노역을 싫어한 것뿐만 아니라 그리스인들이 지적 추구를 애호했던 것에 의해서 나온 구분이었다.

이 옛 구분을 추적해서 어디서 유래되었는지를 밝히는 것은 어렵겠지만 그것을 사용하고 전개시킨 사람들의 이름은 찾을 수 있다. 그것은 AD 2세기에 갈레누스[7]에 의해 채택되었는데, 그는 **수공예술**과 **지적 예술**을 구분했다. 그는 물론 전자를 후자보다 열등한 것으로 간주했다. 그가 우월한 예술들 속에 자격을 거론하지 않고 포함시켰던 예술들은 수사학 · 기하 · 산술 · 변증론 · 천문술 · 문법 등 모든 학문적인 과목들이었는데 그것들 중 어느 것도 오늘날 예술로 간주되고 있지는 않다. 그는 음악도 그 부류에 포함시켰지만 그가 생각했던 음악은 수학에 토대를 둔 음악 이론이었다. 그는 회화 및 조각이 포함되어야 하는지에 대해서는 확신을 갖고 있지 않기 때문에 "원한다면" 그것들을 자유예술들 속에 포함시킬 수도 있을 것이라고 썼다. 갈레누스의 분류는 예술에 대한 고대의 이해와 근대적 이해의

차이를 다시 한번 지적하고 있는 것이다.

헬레니즘 시대에는 예술들이 자유롭다고 간주되어야 하는지에 관해서 어떤 회의가 있었다. 예를 들면, 바로는 건축을 포함시키고자 했지만 대중의 여론이 계속 건축을 기능술로 격하시키고 있었기 때문에 건축은 그 지위를 유지할 수가 없었다.

그리스인들도 이 구분을 다른 형식으로 제시했는데, 그 구분에 의하면 "수공기능"은 명칭과 의미를 계속 유지했던 반면 "자유" 혹은 "지적" 예술들은 새로운 명칭과 특성을 가지게 되었다. 그것들은 동문통달(encyclical) 예술, 즉 말 그대로 폐쇄된 집단을 형성하는 예술들로 불렸다. 그리스의 저자들은 "예술가가 자신의 예술에 다른 예술에서 그에게 유용한 모든 것을 끌어다 도입하기 위해서 그 모든 것들을 통과해나가야 하기 때문에" 그런 용어가 선택되었다고 설명했다. 달리 말하면, 그들은 그런 예술들을 "일반적 교육에 속하는" 예술로 간주했던 것이다. 여기에는 보통 여러 학문들 및 음악과 수사학이 포함되었지만, 시각예술들은 포함되지 않았다.

이 구분에 대해서는 여러 가지 변이와 확대가 나왔다. 가장 뛰어난 예는 세네카가 제시한 네 가지 구분이었는데, 아마 그것은 포시도니우스에게서 비롯되었을 것이다.[8] 그가 수공기능이라 이름붙인 예술들은 그가 노예적이라 칭했던 예술들과 다르지 않았고, "덕에 이바지한다"는 예술들은 자유예술과 다르지 않았다. 그러나 그는 "교육을 위해 계획된(pueriles)" 예술과 눈과 귀의 즐거움을 불러일으키는 "여흥을 위한(ludicrae)" 예술을 언급했다. 두 가지 구분은 이제 네 가지로 되었는데, 새로운 두 가지는 소피스트들이 구별했던 것들과 가까웠다. 이것은 어떤 의미에서 두 가지 큰 구분들의 결합이었는데, 이제 이전의 일방적인 면은 상실되어서 원래의 의도 및 일관성도 상실되었다.

5 퀸틸리아누스의 분류 AD 1세기 로마의 수사학자였던 퀸틸리아누스가
또다른 분류를 전개시켰다.² 아리스토텔레스가 다른 맥락에서 채택했던
개념들을 차용하여 그는 예술을 세 그룹으로 나누었다. 1) 첫 번째 그룹은
관찰(*inspectio*) 혹은 달리 말해서 대상의 발견 및 평가(*cognitio et aestimatio
rerum*)에 의존하는 예술들로 이루어져 있다. 이들은 어떤 행동을 요하지는
않는다. 퀸틸리아누스는 이것들을 지칭하기 위해 그리스 용어인 '**이론적**'
이라는 단어를 사용하고 그 예로 천문술을 들었다. 2) 이 예술들과 나란히
행동(*actus*)으로 이루어져 있고 행동으로 소진되어 아무 것도 남기지 않는
(*ipso actu perficitur nihilque post actum operis relinquit*) 예술들이 있었다. 여기에
는 그리스어로 **실천적**이라는 용어가 붙여졌고 예로는 무용이 있었다. 3) 마
지막으로 어떤 제작물을 남기는 예술(*effectus*)들이 있었다. 이것들은 **제작적**
(poietic) 예술이었고 여기에는 회화가 포함되었다.

예술에서 기술 · 행위 · 제작물의 세 가지 요소를 구별한다면, 퀸틸리
아누스는 첫 번째 범주에는 첫 번째 요소만이 있고, 그 다음 범주에는 첫
번째와 두 번째 요소가, 마지막 범주에는 세 가지 요소 모두가 들어 있다는
식으로 구분지었다고 말할 수 있겠다. 첫 번째 요소는 모든 예술에 공통되
기 때문에 고대인들은 그것을 필수적이라 여겼다. 그래서 기술에 대한 강
조로 말미암아 그들은 이론적 예술, 즉 학문을 분류할 수 있게 되었던 한
편, 근대의 사고에서는 제작 및 인공제작품은 필수적이므로 "이론적 예술"
이 예술 속에 포함되지 않는 것이다. 퀸틸리아누스의 구분은 "순수" 예술들
을 나머지 예술들과 구분하지 않았다. "순수예술들"은 그가 구분한 두 번
째 그룹에 나오는 "순수예술들"도 있고, 세 번째 그룹에 나오는 것들도 있
었다.

우리가 퀸틸리아누스를 통해 알고 있는 이 분류는 디오게네스 라에르티우스에 의해서 플라톤의 분류라고 알려졌다. 이것은 두 가지 이유에서 이상하다. 첫째, 석조를 "제작"예술의 한 예로 인용하고 피리 연주를 실천적 학문의 예로 인용하긴 했지만, 그가 플라톤의 분류를 예술의 분류라기보다 학문의 분류로 기술했기 때문이다. 이것은 고대적 사고의 특정인 예술과 학문간의 유동적인 구분의 견지에서만 설명이 가능하다. 둘째, 플라톤의 저술들 중 어느 곳에서도 그것에 대한 증거가 나오지 않는데도 불구하고 디오게네스 라에르티우스가 이 분류를 플라톤의 것으로 돌렸기 때문이다. 이것은 그 분류가 플라톤의 아카데미아에서 채택되었고 그래서 그가 그 분류를 아카데미아의 창시자와 연관지었을 것이라고 설명할 수 있겠다.

이 삼분법은 아리스토텔레스에게서 나온다. 그러나 우선 그것은 다르게 적용되었고(생활방식을 언급하면서 사용되었음) 더구나 의도도 달랐다. 아리스토텔레스가 의미했던 "실천적" 행위는 산물이 결여된 것이라기보다는 산물이 아닌 도덕적 의도에 집중된 행위였다.

디오니시우스 트락스는 **실천적** 예술과 **수행적**(*apotelestic*) 예술로의 구분에 주목했다. 그러나 이것은 한 가지 차이만 빼고는 퀸틸리아누스의 구분과 동일하다. 한 가지 차이란 이론적 예술을 빼놓고 제작적 예술에 다른 이름을 붙였다는 점이다("*apotelestic*"은 "완성된", "끝까지 실행된"이란 뜻이다). 거의 1백 년 전에 디오니시우스의 구분에 처음 관심을 끌게 했던 음악사가인 베스트팔은 해석을 달리 하여, 완성된 예술이란 (시각예술의 경우처럼) 완전히 창조행위에서 나온 것이나 실천적 예술은 (음악의 경우처럼) 해석자를 요한다고 말했다. 베스트팔은 이것을 고대에 나온 가장 중요한 분류로 간주했는데, 그 이유는 다른 분류들이 성취하지 못한 것을 성취했기 때문이었다. 그것은 다름 아니라 (넓은 의미에서의) 예술들에서 순수예술을 구별해낸 것인데 그

는 순수예술을 시각예술과 음악예술로 나누었다. 그러나 이 해석은 고대의 사고에 근대적 성격을 부과한 탓에 믿을 만하지 못하다. (디오니시우스 트락스에게 있어서는 그 구분이 네 가지로 되어 있었다는 점을 덧붙일 수 있다. 거기에는 "이론적" 예술과 "사역적" 예술, 즉 낚시 및 사냥처럼 단순히 자연을 이용하는 예술들도 포함되었던 것이다.)**10**

문법학자 루키우스 타라이우스는(디오니시우스의 인용) 그 분류의 또다른 변이를 내놓았다. 그는 이론적 예술 · 실천적 예술 · 수행적 예술에다 유기적 예술을 추가했다. 이것은 피리 연주처럼 도구나 악기 등에 의존하는 예술이었다.**11** 그렇게 해서 그는 퀸틸리아누스의 "실천적" 예술을 두 가지로 나누어서, 도구를 필요로 하는 예술(그가 "유기적"이라 칭했던 예술)과 춤처럼 아무런 도구도 필요로 하지 않는 예술(그가 "실천적"이라 칭했던 예술)로 나누었다.

CICERO'S CLASSIFICATION

6 키케로의 분류　키케로는 보통 자유예술과 노예적 예술 혹은 실용예술과 즐거움을 주는 예술로 나누는 전통적인 예술분류법에 의지했다. 그러나 그는 가끔 다른 분류도 언급하곤 했다. 그는 예술의 가치를 분류의 토대로 삼아서 예술을 고급예술(*artes maximae*) · 중급예술(*artes mediocres*) · 저급예술(artes minores)로 나누었다. 그는 정치적이고 군사적인 예술을 가장 고급한 예술로 간주했다. 철학으로 대표되며 시와 변론술을 포함하는 지적인 예술(*procreatrix et quasi parens omnium laudatarum artium*)은 중급예술로 분류했고, 가장 저급한 범주에는 나머지 예술들, 즉 회화 · 조각 · 음악 · 연기 · 운동경기 등을 넣었다. 대부분의 "순수"예술들은 가장 저급한 범주에 속했는데, 이것은 고대인들이 스스로 뛰어났던 분야의 예술들을 높이 평가하지 않았다는 것을 입증한다.

키케로는 또다른 분류를 개설하여 말로 표현된 예술과 무언의 예술

(artes mutae)로 나누었다.[12] 시 · 변론술 · 음악은 첫 번째 범주에 속했고, 회화와 조각은 두 번째 범주에 속했다. 그러나 그는 이 구분을 지나가면서 언급했을 뿐이어서 인정을 받지도 못했고 고대에는 어떤 영향력을 행사하지도 못했다. 그렇지만 근대의 예술이론에서는 상당한 의미를 획득했다. 그의 분류는 모방예술 혹은 오락예술을 참조하여 만들어졌고 예술에서 말로 표현된 것과 시각적인 것이라는 의미 있는 두 집단을 분리해낸 것이었다.

THE CLASSIFICATION OF PLOTINUS

7 플로티누스의 분류 고대가 저물어갈 무렵 플로티누스가 한 번 더 예술분류를 시도했다. 그도 예술을 포괄적인 그리스적 의미에서 분류했다. 이 분류에 대해서는 그의 미학을 다룬 다음 장에서 언급할 것이지만, 그가 『에네아드』4권에서 예술을 도구에 따라 **자연의 힘**에 의지하는 예술과 예술 **자신의 도구**에 의지하는 예술로 나누었다는 점은 미리 알고 넘어가야 하겠다. 여기에다 그는 영혼을 인도하는 예술로서 **정신적 도구**를 사용하는 예술인 제3의 범주를 추가했다.[13] 플로티누스의 분류는 플라톤과 아리스토텔레스의 반향이 느껴지지만 그의 독자적인 사상도 포함되어 있다.

또 하나의 분류가 『에네아드』5권에 나온다(V. 9. 11). 그것은 아마도 고대에 고안된 분류들 중에서 가장 완벽한 분류일 것이며 예술이라는 주제에 관해서 나온 고대의 마지막 말을 대표하는 것이다.[14] 플로티누스는 예술을 건축과 같은 **제작적** 예술과 회화 · 조각 · 춤 · 팬터마임 · 음악과 같은 **모방적** 예술, 농업술 · 의술과 같이 **자연을 돕는** 예술, 수사학 · 용병술 · 경제운영술 · 정부운영술 등과 같이 **인간의 행위를 개선시키는** 예술, 그리고 기하학과 같이 순전히 **지적인** 예술로 나누었다. 플로티누스의 철학에서 미가 담당했던 중요한 역할에도 불구하고 그는 "순수"예술을 예술의 특정유형

으로 구별하지 않았다. 순수예술은 그가 인식했던 다섯 가지 유형의 예술들 중 세 가지 유형에서 찾을 수 있다.

8 여섯 가지 분류 고대 그리스 로마 시대에는 적어도 여섯 가지의 예술분류법이 나왔다. 첫 번째 분류는 소피스트들에게서 유래한 것으로서 예술의 목적을 토대로 삼아 그런 관점에서 "유용한" 예술과 "오락적인" 예술 또 혹은 약간 다른 용어를 사용하자면 "생활에 꼭 필요한" 예술과 "즐거움을 주는" 예술을 구별하였다.

두 번째 분류는 플라톤과 아리스토텔레스가 정립한 것으로서 예술과 실재의 관계를 토대로 삼아 "사물을 창조하는" 예술과 "영상을 창조하는" 예술, 혹은 달리 말하자면 "자연을 완성하는" 예술과 "자연을 모방하는" 예술로 구분지었다.

세 번째 분류는 행위자에게 요구되는 정신적 혹은 육체적 **활동**에 따라 예술을 나누었다. 정신적 활동만을 요구하는 예술은 "자유" 예술로 명명되었는가 하면, 육체적 수고를 요하는 예술은 "노예" 예술로 이름 붙여졌다. 갈레누스는 전자를 "지적인" 예술, 후자를 "수공작업"이라 칭했다. 이 구분의 진정한 의도는 고급한 예술과 저급한 예술을 분리시키는 것이었는데, 이런 이유에서 키케로가 "최고급"·"중간"·"저급" 예술로 나눈 것은 이 분류와 관련된 것으로 간주할 수 있겠다.

네 번째 분류는 퀸틸리아누스가 기록한 것으로서 각각의 예술에서 성취할 수 있는 **현실화의 정도**를 토대로 삼아, "이론적"·"실천적"·"제작적" 예술로 나눈 것이다. 이 분류는 학문들을 분리시키고 학문과 제작적 예술을 한데 뒤섞지 않는 장점이 있었다.

키케로에서 유래한 다섯 번째 분류는 예술이 채택하는 **물리적 재료**를 토대로 하여 예술을 분류했다. 이런 관점에서 예술은 말로 표현된 예술과 "말이 없는" 예술로 나뉘어졌다.

플로티누스가 고안해낸 여섯 번째 분류는 예술이 채택하는 도구에 따라 예술을 나눈 것이다.

포시도니우스와 세네카의 분류는 세 번째와 첫 번째 분류를 결합한 것이며, "야만적"·"오락적"·"교육적"·"자유" 예술이라는 네 가지 유형의 예술을 구별해내었다. 그것은 통합의 원리가 없는 절충적 분류였다. 첫 번째, 두 번째, 그리고 네 번째 분류를 섞어놓은 다섯 부분으로 된 플로티누스의 분류도 마찬가지였다. 그것은 참된 분류라기보다는 가장 중요한 예술유형들을 집합시켜놓은 것에 가까웠다.

헬레니즘 시대의 저자들이 예술분류에 지대한 관심을 가지긴 했지만, 가장 가치 있는 것은 전에 정립되어 있었던 것들, 즉 주로 처음의 세 가지 분류였다. 플루타르코스의 분류는 네 번째 분류가 그렇듯이 아리스토텔레스에 의해 준비되어 있었던 것이다.

고대 세계에 있어서 이런 분류들의 역사적 의미·전파·인식 등은 경우마다 달랐다. 그중 오직 두 가지, 첫 번째(예술가의 활동에 따라서 이루어진 분류)는 보편적으로 되었다. 두 번째(예술과 실재의 관계에 따라서 이루어진 분류)는 학술 계통에서는 인정을 받았지만 그 이상을 넘어서 전파되지 못했다.

초기부터 그리스 예술은 시·음악·춤을 포함한 표현적 예술과 조각 및 건축을 포함하는 관조적 예술이라는 커다란 두 가지 집단으로 나누어져 있었던 것은 주목할 만하다. 어떤 고대의 저자에게서도 예술을 이 두 가지 범주로 나눈 것은 찾아볼 수 없다. 그 이유는 고대인들이 표현적인 예술을 예술로 간주하지 않았던 때문이다. 표현적인 예술들은 "시"라는 표제 하에

나온다. 그리스 예술의 근본적인 이원성이 예술과 시의 대립으로 표현된 것이다.

"FINE" ARTS

9 "순수" 예술 이 분류들 중 어느 것도 미학에 특별한 관심을 가지는 "순수" 예술을 구별해내는 데 도움이 되지 못했다. "자유", "오락", 혹은 "제작"으로서의 예술개념은 너무 광범위하면서 동시에 너무 좁았다. 순수예술 중에는 자유예술도 있었고, 노예적인 예술도 있었고, 실천적 예술도, 제작적 예술도 있었다. 그러므로 이 구분은 "순수" 예술을 나머지 예술들과 분리해내는 토대로 채택될 수가 없었다. 제작적 예술과 모방적 예술로 분류하는 것은 이런 면에서는 보다 보람 있는 분류로 입증되었을지 모르지만, "모방" 개념에 내재된 불확실성과 명료성의 결여가 이 구분을 흐려놓았다.

미학적 예술들은 미를 담고 있다는 이유, 혹은 인간 경험의 표현을 담고 있다는 이유에서 구별될 수 있었을 것이다. 첫 번째 이유는 고전 시대의 그리스인들에게는 낯설고 두 번째 이유가 친숙하지만, 그렇다고 해서 그들이 두 번째 이유를 예술분류에 적용하지는 않았다. 그러나 헬레니즘 시대의 저자들은 두 가지 다른 사고를 채택했다. 즉 상상력에 의해 인도되는 예술이 있는가 하면 이데아에 의해 안내를 받는 예술이 있다는 것이었다. 두 사고 모두 미학적 예술을 구별해내는 토대에 도움이 될 수 있었겠지만 고대에는 그런 일이 일어나지 않았다.

"순수" 예술을 분리해내는 데 비교적 가장 커다란 진전은 고대 말 필로스트라투스(Philostratus the Elder)에 의해 이루어졌다.[15] 그가 제시한 생각은 (그의 논문 『체육론』에서) 예술에는 두 가지 유형이 있다는 것이었다. 수공작업의 예술이 있는가 하면, 그 이상인 예술도 있는데 나중의 것에는 **소피아**(지

혜)라는 이름을 붙였다. 이 용어가 성자들에게 한정되기 이전에는 원래 그리스인들이 성인과 시인 및 예술가들의 재능에 적용했다. 그러나 필로스트라투스는 그 용어를 확대시켜서 다시금 예술가들을 포함시켰다. 이런 고대의 사고에 해당하는 근대적 용어는 없으며, 가장 가깝게 나타낸다면 그것은 아마 "예술적 기술"이 될 것이다. 필로스트라투스는 이 개념 속에 학문 및 우리가 "순수"예술이라 부르는 예술을 포함시켰다. 평범한 예술과 고급한 예술적 기술로 나누는 그의 구분은 평범한 예술과 자유예술로 나누는 구분과 같다고 생각될지도 모르겠다. 그러나 그의 구분은 달랐다. 왜냐하면 고급한 예술 속에 포함시키기 위한 시험은 신체적 노력이 부재한 부정적인 것이 아니었기 때문이다. 그는 조각 및 돌과 금속으로 예술적 대상을 형체화하는 것이 고급한 예술임을 인정했다. 그 시험은 보다 고귀하고 보다 자유로운 정신적 노력이 담긴 긍정적인 것이었다. 필로스트라투스에게 있어 여전히 "순수"예술은 한마디로 말할 수 없는 것이었고 기술과 함께 분류되고 있었지만, "순수"예술이 완전히 함께 목록을 이루어서 같은 개념으로 포함되기는 고대를 통틀어 처음 있는 일이었다(자료의 정보를 믿을 수 있다면 사실 유일한 경우였다).

THEORY OF THE ARTS

10 예술의 이론　음악 · 시 · 변론술 · 회화 · 조각 · 건축은 고대에 제각각 행해졌고 각자가 그 나름의 이론을 가지고 있었다.

　　그 이론들 각각이 서로 다른 문제들을 상정하였지만 어떤 이론들은 모든 예술에 고루 적용되기도 하였다. 음악 이론은 객관적인 수학적 비례에 관한 주관적인 미적 경험과 관련되어 있었고 또 음악의 교육적 효과와도 관련이 있었다. 건축 이론은 예술적 구성과 예술적 표준율의 문제들을

강조했다. 회화 및 조각 이론은 예술가의 심리, 즉 세계에 대한 예술가의 창조적 혹은 재생산적 태도와 연관이 있었다. 수사학은 예술적 표현의 다양한 양식과 형식들을 구별해내는 데 성공했다. 그러나 문제가 가장 폭넓었던 것은 시론에서였다. 왜냐하면 시론은 예술적 진실, 형식과 내용의 관계, 영감과 기술의 관계, 직관과 규칙의 관계 등의 문제를 다루었기 때문이다. 시론은 후에 미학의 주제가 될 그런 문제들 중 가장 큰 부분과 관련되어 있었다. 여러 예술들의 이런 특정 이론들이 축적되어서 당시에는 존재하지 않았던 한 가지 보편적 이론을 향해가고 있었던 것이다.

PLATO, Gorg. 465 A.

플라톤, 고르기아스 465 A.

1. ἐγὼ δὲ τέχνην οὐ καλῶ ὃ ἂν ᾖ ἄλογον πρᾶγμα.

1. 나는 비이성적인 활동은 어떤 것이든 예술이 라 부르지 않는다.

JOANNES DOXAPATRES, In Aphthoni Progymnasmata (H. Rabe, Prolegomenon Sylloge, 113)

Joannes Doxapatres, In Aphthoni Progymnasmata(H. Prolegomenon sylloge, 113).

2. πᾶσα... τέχνη τοὺς μὲν κανόνας ἔχει καθολικούς, τὰ δὲ ἀποτελέσματα μερικά.

2. 모든 예술에서 규칙들은 보편적이지만 그 산 물은 개별적이다.

ANON, In Hermogenis De statibus (H. Rabe ib. 321).

아논, In Hermogenis De statibus(H. Rabe ib. 321).

실용성 및 즐거움에 따른 예술의 구분

3. [ἑκάστη τέχνη] πρὸς τρία τέλη ἀφορᾷ, ἢ πρὸς τέρψιν ὡς γραφική, ἢ πρὸς χρήσιμον ὡς ἡ γεωργική, ἢ πρὸς τὰ συναμφότερα [ὡς ἡ μουσική]. τὸν γὰρ ἀγριαίνοντα θυμὸν ἡμεροῖ καὶ τόν πεπτωκότα ἀνεγείρει.
Cf. also Isocrates E 4 and Cicero K 10, above.

3. [예술은 각각] 드로잉처럼 즐거움이든지 건축 과도 같은 실용성 혹은 [음악처럼] 두 가지 다이 든지 간에 이 세 가지 목적들 중 어느 한 가지 목 적을 갖는다. 예술은 길들여지지 않은 정신을 길 들이고 타락한 자를 일으켜 세우기 때문이다.

PLATO, Respublica 601 D.

플라톤, 국가 601D.

제작적 기능 및 모방적 기능에 따른 예술의 구분

4. See above: F 22 and 23.

4. 플라톤, F 22와 23 참조.

ARISTOTLE, Physica 199 a 15.

자연을 보충하는 예술과 자연을 모방하는 예술로 나누는 구분

5. See above: G 6.

5. 아리스토텔레스, G 6 참조.

SCHOLIA to DIONYSIUS THRAX (Bekker, An. Gr. II 654).

Scholia to Dionysius Thrax(Bekker, An. Gr. II 654). 수공과 동문통달식 예술로 나누는 구분

6. ἔτι δὲ τῶν τεχνῶν αἱ μὲν εἰσι βάναυσοι, αἱ δὲ ἐγκύκλιοι. καὶ βάναυσοι μὲν, αἱ καὶ

6. 예술들 중에는 공예도 있지만, "동문통달식", 즉 일반적 교육의 일부를 형성하는 예술도 있다. "수공작업"이라고도 하는 공예는 금속작업 및 건

χειρωνακτικαὶ λέγονται, ὥσπερ ἡ χαλκευτικὴ καὶ τεκτονική. ...ἐγκύκλιοι δέ εἰσιν, ἃς ἔνιοι λογικὰς καλοῦσιν, οἷον ἀστρονομία, γεωμετρία, μουσική, φιλοσοφία, ἰατρική, γραμματική, ῥητορική. ἐγκυκλίους δὲ αὐτὰς καλοῦσιν, ὅτι τὸν τεχνίτην ⟨δεῖ⟩ διὰ πασῶν αὐτῶν ὁδεύσαντα, τὸ χρειῶδες ἀφ' ἑκάστης εἰς τὴν ἑαυτοῦ εἰσάγειν.

Similar classification is given by Cicero: see: K 9.

축과 같은 활동이다…일반적 교육의 일부를 이루는 예술들을 "정신적" 예술이라 부르는 사람들도 있는데 여기에는 천문술·기하·음악·철학·의술·문법학·변론술 등이 포함된다. 이런 예술들은 예술가가 자신의 예술에 유용하다고 생각되는 것이면 무엇이든 골라내기 위해 위의 모든 예술들을 통해 작업해야 하기 때문에 그런 명칭이 붙여졌다.(주의: 그리스인들은 일반적 교육의 일부가 된다고 여겨졌던 그런 예술들을 "동문통달식" 예술, 즉 "어떤 동아리를 형성하는" 예술이라 불렀는데, 여기서 동아리란 교육받은 사람이라면 마땅히 통과해야 하는 지식의 동아리를 일컫는 것이었다.)

GALEN, Protrepticus 14 (Marquardt, 129).

7. διττῆς οὔσης διαφορᾶς τῆς πρώτης ἐν ταῖς τέχναις — ἔνιαι μὲν γὰρ αὐτῶν λογίκαί τ' εἰσὶ καὶ σεμναί, τινὲς δ' εὐκαταφρόνητοι καὶ διὰ τῶν τοῦ σώματος πόνων, ἃς δὲ βαναύσους τε καὶ χειρωνακτικὰς ὀνομάζουσιν — ἄμεινον ἂν εἴη τοῦ προτέρου γένους τῶν τεχνῶν μετέρχεσθαί τινα. τὸ γάρ τοι δεύτερον γένος αὐτῶν ἀπολείπειν εἴωθε γηρῶντας τοὺς τεχνίτας. εἰσὶ δ' ἐκ τοῦ προτέρου γένους ἰατρική τε καὶ ῥητορικὴ καὶ μουσική, γεωμετρία τε καὶ ἀριθμητικὴ καὶ λογιστικὴ καὶ ἀστρονομία καὶ γραμματικὴ καὶ νομική. πρόσθες δ' εἰ βούλει, ταύταις πλαστικήν τε καὶ γραφικήν· εἰ γὰρ καὶ διὰ τῶν χειρῶν ἐνεργοῦνται, ἀλλ' οὐκ ἰσχύος νεανικῆς δεῖται τὸ ἔργον αὐτῶν.

갈레누스, Protrepticus 14(Marquardt, 129).

지적인 예술과 수공작업

7. 정신적이면서 위엄이 있는 예술이 있는가 하면, 멸시를 받고 육체적 노역의 산물이 되는 예술이 있는데 후자를 공예 혹은 수공작업이라 하기 때문에 예술에는 두 가지의 차이가 있다. 이런 이유에서 모든 사람이 첫 번째 유형의 예술에 전념하는 것이 더 나을 것이다. 예술가들은 나이가 들어가면서 두 번째 유형의 예술을 배척해야 하기 때문이다. 첫 번째 유형에는 의술·변론술·음악·기하·산술·논리학·천문술·문법학·법률 등이 포함된다. 원한다면 조각 및 회화도 포함시킬 수 있을 것이다. 이 두 가지는 손의 사용을 요하긴 하지만 젊음의 힘을 크게 요구하지 않기 때문이다.

POSIDONIUS (Seneca, Epist. 88, 21).

8. See above: J. 23.

포시도니우스(세네카, Epist. 88, 21).

스토아 학파에 따른 네 가지 구분

8. J 23 참조.

QUINTILIAN, Inst. orat. II 18, 1.

9. Quum sint autem artium aliae positae in inspectione, id est cognitione et aestimatione rerum, qualis est astrologia, nullum exigens actum, sed ipso rei, cuius studium habet, intellectu contenta, quae θεωρητικὴ vocatur; aliae in agendo, quarum in hoc finis est, et ipso actu perficitur, nihilque post actum operis relinquit quae πρακτικὴ dicitur, qualis saltatio est; aliae in effectu, quae operis, quod oculis subicitur, consummatione finem accipiunt, quam ποιητικὴν appellamus, qualis est pictura.

SCHOLIA to DIONYSIUS THRAX (Bekker, An. Gr. II 670).

10. τέτταρα δὲ εἴδη τεχνῶν εἰσί. τὰς μὲν γὰρ θεωρητικὰς καλοῦσι, τὰς δὲ πρακτικάς, τὰς δὲ ἀποτελεστικάς, τὰς δέ περιποιητικάς. καὶ θεωρητικὰς μὲν, ὧν τέλος ἕν θεωρία ἡ ἐν λόγῳ, ὡς ἐπὶ ἀστρονομίας καὶ ἀριθμητικῆς. τῆς μὲν γὰρ ἴδιόν ἐστι τὸ θεωρῆσαι τὰς ὑποστάσεις καὶ περιφορὰς τῶν ἄστρων, τῆς δὲ τὸ θεωρῆσαι τὴν τῶν ἀριθμῶν διαίρεσιν καὶ σύνθεσιν. πρακτικὰς δέ, ἅς τινας μετὰ τὴν πρᾶξιν οὐχ ὁρῶμεν ὑφισταμένας, ὡς ἐπὶ κιθαριστικῆς καὶ ὀρχηστικῆς· μετὰ γὰρ τὸ παύσασθαι τὸν κιθαρῳδὸν καὶ τὸν ὀρχηστὴν τοῦ ὀρχεῖσθαι καὶ κιθαρίζειν, οὐκέτι πρᾶξις ὑπολείπεται. ἀποτελεστικὰς δὲ λέγουσιν, ὧν τινῶν τὰ ἀποτελέσματα μετὰ τὴν πρᾶξιν ὁρῶνται, ὡς ἐπὶ τῆς ἀνδριαντοποιίας καὶ οἰκοδομικῆς. μετὰ γὰρ τὸ ἀποτελέσαι τὸν ἀνδριαντοποιὸν τὸν ἀνδριάντα καὶ τὸν οἰκοδόμον τὸ κτίσμα, μένει ὁ ἀνδριὰς καὶ τὸ κτισθέν. περιποιητικὰς δὲ καλοῦσι τὰς περιποίησιν δηλούσας, ὡς ἐπὶ τῆς ἁλιευτικῆς καὶ τῆς θηρευτικῆς.

퀸틸리아누스, Inst. orat. II 18, 1.

이론적 · 실천적 · "제작적" 예술로 나누는 구분

9. 그러나 고찰, 즉 예를 들어 아무런 행동도 요하지 않지만 그 연구의 주제를 이해하는 것으로 만족하는 천문술과 같이 사물에 대한 지식 및 적절한 평가를 토대로 하는 예술이 있다. 그런 예술은 "이론적" 예술이라 불린다. 또 행동에 관련된 예술들도 있다. 한 번 행해지면 아무 것도 행동할 것이 남아 있지 않는 것이 그런 예술의 목적이다. 이런 예술은 "실천적" 예술이며 춤이 그 예가 될 것이다. 셋째, 일정한 결과를 산출하고 가시적인 임무를 완수하는 데서 그 목적을 달성하는 예술이 있다. 그런 예술은 "제작적" 예술이라 분류한다. 회화가 그 예가 될 수 있겠다.

Scholia to Dionysius Thrax(Bekker, An. Gr. II 670).

"사역적 예술 (Peripoietic arts)"

10. 예술에는 네 가지 유형이 있다. 이론적인 예술이 있는가 하면, 실천적인 예술이 있고, 제작적 예술과 사역적 예술도 있다. 이론적이라 불리는 예술은 천문술 및 산술의 경우처럼 이성적 탐구를 유일한 목적으로 삼는 예술이다. 천문술은 실체 및 별들의 궤도와 관련되어 있고, 산술은 수의 분석 및 종합과 연관되어 있다. 실천적 예술은 피리 연주 및 춤과 같이 활동이 끝이 나면 멈추는 예술들이다. 피리 연주자가 연주를 멈추거나 춤추는 사람이 춤을 멈추면 아무 것도 남아 있지 않게 된다. 제작적 예술은 행위가 멈춰질 때 그 산물을 우리가 볼 수 있는 예술로서, 조각 및 건축의 경우가 그렇다. 조각가가 조각하기를 멈추거나 집짓는 사람이 집짓기를 멈추면 거기에는 조각상과 집이 남아 있게 된다. 마지막으로 사역적 예술은 무언가를 이룩해서 우리의 소유물을 늘리는 예술로서, 낚시 및 사냥의 경우가 여기에 해당된다.

SCHOLIA to DIONYSIUS THRAX
(Bekker, An. Gr. II 652).

11. φασὶ δὲ τῶν τεχνῶν διαφορὰς τέσσαρας εἶναι. λέγουσι γὰρ ὅτι τῶν τεχνῶν αἱ μέν εἰσι ποιητικαί, αἱ δὲ θεωρητικαί, αἱ δὲ πρακτικαί, αἱ δὲ μικταί. ...
... Λούκιος δὲ ὁ Ταρραῖος λέγει ὅτι τῆς τέχνης εἴδη τέσσαρα, ἀποτελεσματικόν, πρακτικόν, ὀργανικόν, θεωρηματικόν. καὶ ἀποτελεσματικαὶ μέν εἰσι τέχναι, ὅσαι εἰς συντέλειαν ἦσαν καὶ τὸ συμφέρον ἀπαρτίζουσι καὶ συμπεραίνουσι πᾶν τὸ κατασκευαζόμενον... ὀργανικὰ δὲ εἰσι ὅσαι δι' ὀργάνων συνεστήκασι.

CICERO, De Oratore III 7, 26.

12. See above: K 11.

PLOTINUS IV 4, 31.

13. See below: R 21.

PLOTINUS V 9, 11.

14. See below: R 22.

PHILOSTRATUS, De gymnastica 1 (261 k).

15. σοφίαν ἡγώμεθα καὶ τὰ τοιαῦτα μὲν οἷον φιλοσοφῆσαι καὶ εἰπεῖν ξὺν τέχνη ποιητικῆς τε ἄψασθαι καὶ μουσικῆς καὶ γεωμετρίας καὶ νὴ Δί' ἀστρονομίας, ὁπόση μὴ περιττή, σοφία δὲ καὶ τὸ κοσμῆσαι στρατιὰν καὶ ἔτι τὰ τοιαῦτα· ἰατρικὴ πᾶσα καὶ ζωγραφία καὶ πλάσται καὶ ἀγαλμάτων εἴδη καὶ κοῖλοι λίθοι καὶ κοῖλος σίδηρος. βάναυσοι δὲ ὁπόσαι, δεδόσθω μὲν αὐταῖς τέχνη, καθ' ἣ ὄργανόν τι καὶ σκεῦος ὀρθῶς ἀποτελεσθήσεται, σοφία δὲ ἐς ἐκείνας ἀποκείσθω μόνας, ἃς εἶπον.

Scholia to Dionysius Thrax
(Bekker, An. Gr. II 652). 유기적 예술

11. 제작적 예술도 있고 이론적 예술도 있고, 실천적 예술 및 혼합된 예술도 있기 때문에 예술들은 네 가지 방식에 따라 서로 다르다고 말해진다.
…루키우스 타라이우스는 예술에는 제작적·실천적·유기적·이론적 예술의 네 가지 유형이 있다고 말한다. 제작적 예술은 유용한 것을 산출해내고 그 제작물을 완성된 상태로 이끌도록 보살피는 예술이다. 유기적 예술은 도구사용을 통해 이루어지는 예술이다.
※ 주의: "제작적 예술(apotelesmatike techne)"이라는 용어는 텔로스(telos: "목적")에서 파생되었고 "유기적 예술"이라는 용어는 오르가논(organon: "도구")에서 파생되었다.

언어예술과 말이 없는 예술로의 구분

12. 키케로, K 11 참조.

플로티누스의 첫 번째 구분

13. 플로티누스, R 21 참조.

플로티누스의 두 번째 구분

14. 플로티누스, R 22 참조.

필로스트라투스, De gymnastica 1(261 k).
공예 및 수공작업으로서의 예술

15. 우리는 철학하기, 예술적 연설, 시의 실제, 음악 및 기하, 그리고 실제적 요구를 넘어서지 않는 한에서 천문술까지를 예술로 간주하는가 하면, 또 군대를 정렬시키기 등과 유사한 활동들 및 의술 전체, 회화, 다양한 유형의 조각, 돌 및 금속작업 등도 예술로 간주한다. 그런가 하면, 도구나 기구로 될 수 있는 그런 예술들은 수공작업으로 간주한다. 그러나 처음 명명한 그런 유형들만이 참으로 예술적이다.

12. 플로티누스의 미학
THE AESTHETICS OF PLOTINUS

PLOTINUS AND PLATO

1 플로티누스와 플라톤　헬레니즘 시대의 미학은 여러 가지 귀중한 사상들을 배출했지만 그 사상들은 일반적인 이론보다는 세세한 것에 관련되어 있었다. 그러나 AD 3세기 헬레니즘 시대가 저물 무렵 플로티누스가 새로운 미학을 내놓았다.[주44] 그것은 형이상학적 토대 및 미에 대한 경험적 분석에 있어서 모두 새로운 것이었다.

플로티누스는 고전 시대 이후로 제기되지 않았던 미학의 가장 근본적인 문제들을 제기했다. 그는 헬레니즘 시대의 미학자들과는 공통점이 거의 없었다. 사실 그의 사상은 그가 플라톤의 계승자로 간주될 정도로 플라톤에게서 비롯된 것이었다. 그의 철학은 신플라톤주의로 불린다. 그러나 플라톤은 고전기 초에 살았고, 플로티누스는 헬레니즘 시대의 끝에 살았다. 그들을 나누는 여섯 세기가 각각의 특징을 갈랐고, 플로티누스가 플라톤과 일치한다고는 하지만 그들 철학의 차이도 상당했다.

플로티누스(203-269/270)는 매우 독창적인 철학자인 동시에 박식한 학자였다. 그는 이집트 출신으로 젊은 시절을 알렉산드리아에서 보냈지만 40세에 로마로 이주해왔다. 거기에서 그의 철학은 지지자들을 만나게 된다. 그의 철학은 철저하게 개인적인 철학이었지만, 정신주의 및 선험주의에서

주44　E. Krakowski, *Une philosophie de l'amour et de la beauté*(Paris, 1929).

는 시대의 정신에 맞는 것이었다.

플로티누스는 50세에 집필을 시작했다. 그는 54편의 논문을 남겼는데 그것들은 후에 여섯 묶음의 에네아드(아홉 부분이라는 뜻)로 정리되어 그런 제목으로 되었다. 그 논문들은 여러 주제들을 다루었고 체계적으로 구성되어 있지는 않았으나, 기초가 되는 사상을 공통적으로 담고 있으며 통일된 체계를 상술하고 있다. 그 체계는 이상주의적이고 정신주의적이며 선험적이었다. 미학적 문제들은 그의 체계 내에서 중요한 위치를 차지하고 있었는데, 그 이전 그리스의 체계에서보다 한층 더 그랬다.주45 『에네아드』 I, 6("미에 관하여")과 V, 8("지성미에 관하여")은 특히나 미학에 관련되어 있었다. 『에네아드』는 플로티누스의 사상이 비교적 전통적 견해에 가까운 입장에서 독립적인 입장으로 전개하는 것을 보여준다. 미를 다룬 그의 주요 논문 두 편은 그의 초기 사상의 특징을 이룬다.

그렇게 추상적이고도 선험적인 철학자가 미학사에서 그토록 중요한 역할을 하면서 동시에 감각미에 그렇게 많은 부분을 할애한 것은 모순이다. 그러나 그는 형태와 색채의 미를 서로 다르지만 보다 완벽한 속세초월적 미의 반영으로 생각했다.

플로티누스와 플라톤 모두 "이" 세계와 "저" 세계의 두 세계를 대립시켰다. 플로티누스가 그랬듯이 우리가 살고 있는 불완전한 질료의 감각세계와 우리의 감각과는 무관하며 사고를 통해서만 접근할 수 있는 완전한 정신적 세계가 그것들이다. 두 철학자의 미학의 차이는 플로티누스가 그의

주45 E. de Keyser, *La signification de l'art dans les "Ennéades" de Plotin*, (Louvain, 1955). F. Bourbon di Petrella, *Il problema dell'arte e della bellezza in Plotino*, 1956. A. Piebe, "Orgini e problemi dell'estetica antica", *Momenti e problemi di storia dell'estetica*, vol. I(1959), pp.1-80.

초감각적 열망에도 불구하고 감각미를 높이 평가했다는 사실이다. 그는 감각미에서 감각세계의 가장 완벽한 성질을 보았으며 심지어는 감각미가 감각세계에서 유일하게 완벽한 성질이라 여겼다. 감각미는 이상계에서 직접 내려오는 것이라 생각했기 때문이다.

DEFINITION OF BEAUTY

2 미에 대한 규정 그리스에서 일반적으로 인정받았던 전통적인 개념은 미가 관계 · 척도 · 수학적 비례 및 부분들의 배열에 달려 있다는 신념을 표명하면서 미를 **심메트리아**로 규정한 것이다. 피타고라스 학파가 도입하고 플라톤과 아리스토텔레스가 채택했던 이 미개념은 수세기 후에도 미를 "부분과 전체와의 관계에 있어서 통일성과 조화(*apta figura membrorum*)"로 나타냈던 키케로 및 루키아노가 유지 · 보존하고 있었다.

플로티누스는[1] 여러 가지 이유에서 이 규정을 거부했다. 그는 우선 미가 **심메트리아**에 달려 있다면 미가 복잡한 대상들에만 나타날 것이고 특정한 색채나 소리에는 나타나지 않을 것이며 태양이나 빛, 황금 또는 번개 등에서는 식별이 불가능할 것이라고 반박했다. 그런 것들에는 다수성이나 다양성이 없지만 그래도 그것들은 가장 아름다운 사물에 속한다는 것이다. 둘째, 그는 같은 얼굴이라도 표현에 따라 더 아름다울 수도 있고 덜 아름다울 수도 있다고 논박했다. 미가 비례에만 달려 있다면 그럴 수가 없을 것이다. 표현의 변화에도 불구하고 얼굴의 비례는 일정불변할 것이기 때문이다. 셋째, 그는 악에도 조화가 있을 수 있는데 악에서는 조화가 결코 아름답지 않기 때문에 미가 조화로 이루어질 수가 없다고 논박했다. 그의 네 번째 논박은 심메트리아의 개념이 물질적 대상에 적용되고 덕이나 지식 혹은 아름다운 사회제도 등과 같은 정신적인 대상에는 적용되지 않는다는 것이

었다. 그래서 미에 대한 전통적인 규정은 기껏해야 일부의 아름다운 대상에만 적용될 수 있을 뿐이라는 것이다.

플로티누스는 이런 논박으로 미가 관계와 부분들의 배열에 달려 있다는 고대 미학의 기본 강령을 공격했다. 그는 일부 아름다운 대상들은 부분들이 없고 단순하다는 것을 자명한 원리로 간주했다. 여기에서 그는 미가 관계의 문제가 될 수 없고 하나의 **특질**이라는 것을 나타낸 것이다. 이것이 플로티누스 미학의 첫 번째 기본 명제였다.

INNER FORM

3 내적 형상 플로티누스는 일부 대상들의 미가 심메트리아, 즉 관계 및 비례에 달려 있을 수도 있지만 이것들은 미의 본질이 아니라 미의 외적 표현에 지나지 않는다고 생각했다. 미의 본질 및 연원은 **심메트리아**가 아니라 **심메트리아** 속에서 나타나는 것, 혹은 플로티누스의 표현대로 **심메트리아**를 "조명해주는"[2] 것이다. 그가 생각하기로, 미는 통일성으로 이루어지는데 질료 속에는 통일성이 없다. 그러므로 질료는 미의 연원이 될 수가 없다. 그래서 미의 연원은 정신이 될 수밖에 없는 것이다. 플로티누스에게 있어서 미의 연원이 정신이라는 이 명제는, 미의 연원이 **심메트리아**라는 오래된 명제를 대신한다. 그가 말한 대로 미는 궁극적으로 형식이나 색채 혹은 크기가 아니라 영혼인 것이다.[3] 플로티누스 같은 선험적 철학자에게 있어 영혼은 다른 영혼 속에서만 즐거워할 수 있다고 생각하는 것이 지극히 당연하다. 감각적 현상·색채·형태 등도 우리에게 즐거움을 줄 수 있다고 한다면 그것은 영혼이 그것들 속에서 표현되기 때문이다. 감각미에 대한 분석은 감각미가 오직 감각적이기만 한 것이 아니라 그 안에 지성적 요소들을 포함하고 있다는 것을 입증한다.[4]

미에 대한 그리스의 공통된 개념은 감각미와 지성미를 다 포괄하고 있었다. 플라톤은 지성미에만 관심이 있었고 헬레니즘 시대의 미학자들은 감각미에 관심이 있었다. 플로티누스의 입장은 그 둘과 모두 달랐다. 그는 미에서 지성미를 드러내는 감각미의 속성을 보았던 것이다.[5] 육체가 아름다운 것은 영혼 때문이라는 것이다.[6] 달리 말해서, 감각세계가 아름다운 것은 미의 이상적 원형(archetypon)을 통해서 그렇다는 말이다.[7] 또 외적 형식은 아름답지만 그 아름다움의 연원은 내적 형상(to endon eidos)에 있다. 건축물이 건축가의 마음에서 떠오르지 않는다면 아름다운 형체를 지닐 수가 없을 것이다. 신플라톤주의 미학은 외적 형체, 즉 **심메트리아**와 조화에는 미가 있지만 그것은 내적 · 정신적 · 지성적 · 이상적 형상을 "분유(分有)하는" 빌려온 미라는 입장을 취한다.

플로티누스의 미개념에서는 어떤 애매모호성이 쉽게 발견된다. 즉 한편으로는 **심적** 영상("내적 형상")을 언급하면서 다른 한편으로는 **이상적** 영상("원형")을 언급하는 것이다. 그러나 플로티누스는 교묘하게 그 둘을 구별하지 않는다. 그는 찬탄을 불러일으키는 것으로서의 옛 미개념을 유지하면서 동시에 질료 속에서 정신을 드러내는 것으로서의 새로운 미개념을 창출해낸 것이다.

이런 애매모호성에도 불구하고 신플라톤주의적 개념의 특징들은 뚜렷하다. 첫째, 미는 **심메트리아**, 즉 배열에만 있는 것이 아니라 부분들 그 자체에도 있다고 주장하는 점이다. 둘째, 미가 **심메트리아**에 있다 하더라도 **심메트리아**는 미의 연원이 아니라 단지 미의 외적 표현에 지나지 않는다는 점이다. 질료는 그 자체로 아름답지 않고 질료 속에서 드러나며 유일하게 통일성 · 이성 · 형식을 갖춘 정신만이 아름답다는 것이다.[8]

정신만이 정신을 인식할 수 있다. 그러므로 정신만이 정신을 파악할

수 있다. "아름답게 된 영혼만이 미를 볼 수 있다." 그런데 "영혼은 미를 첫눈에 알아차린다." 눈은 대상을 관조할 수 있기 이전에 관조된 대상과 비슷하게 되어야 한다. 눈이 태양과 같이 되기 전에는 태양을 결코 볼 수가 없다. 그러므로 인간이 선과 미를 보고 싶다면 모두가 신성하고 아름답게 되어야 하는 것이다.[9]

플로티누스의 미학은 정신주의적이지 인간중심적이지 않다. 자연에는 인간보다 더 정신적이고 더 창조적인 힘이 있다. 자신의 예술에 통달한 예술가만이 자연과 같이 창조할 수가 있다. 자연에서의 미는 예술에서의 미와 연원이 동일하다. 자연은 자연을 통해서 어떤 이데아가 빛나기 때문에 아름다운 것이다. 마찬가지로 예술도 예술가가 이데아를 부여하기 때문에 아름답다. 그러나 자연은 예술보다 더 많은 미를 가지고 있다. "살아 있는 생물체는 설사 추하다 할지라도 아름다운 조각상보다 더 아름답다." 플로티누스가 미학에 도입한 여러 변화들에도 불구하고 예술보다 자연이 우월하다는 것에 대한 옛 그리스의 신념은 그 힘을 계속 유지했다. 비록 그 정당성은 이제 달라졌지만 말이다.[10]

BEAUTY AND ART
4 미와 예술 플로티누스의 일반적 입장은 그의 예술이론에 널리 영향을 미치는 결과를 낳았다.

A 예술이 감각의 세계를 재현할 때 그 주제는 결함과 불완전으로 가득하다. 그러나 예술은 다른 주제를 가질 수가 있다. 예술가가 조각한 상이나 건축한 신전이 **정신의 거울**이 될 수가 있는 것이다. 그리고 그렇게 될 경우에만 진정한 가치를 지닌다. 가장 높게 평가받은 조각상 및 신전들의 경우 이것은 사실이라고 그는 말했다.[11] 플로티누스는 회화 및 조각에 특별

한 관심을 가지기는 했지만 음악을 더 높이 평가했다. 그것은 그가 음악이 물질적 대상을 원형으로 삼지 않고 조화 및 리듬에만 연관되어 있다는 것을 주목했기 때문이다.

B 플로티누스는 예술의 기능에 대해 변화된 견해를 전개시켰다. 그 때까지 대다수의 그리스 · 로마인들은 시각예술 및 문학예술의 기능이 재현적이라고 생각했다. 이 모방설은 플로티누스의 정신주의적 철학에서 배척당했다. 그는 이렇게 썼다.

> 예술은 단순히 시각적 대상들을 모사하는 것이 아니라 자연의 원리와 접촉하는 것이다. 예술은 결함이 있는 곳에 보탬을 줄 수가 있기 때문에 스스로 많은 것을 제공한다. 예술은 그 자체로 미를 소유하고 있으므로 그렇게 할 수가 있다.[12,13]

C 피디아스는 그가 본대로 제우스를 조각한 것이 아니고, 그가 우리에게 보여주고자 하는 제우스의 모습을 조각한 것이다.[14]

플로티누스는 두 덩어리의 돌을 비교하였는데 하나는 자연적인 상태의 돌이고 또 하나는 예술가에 의해서 형태가 만들어진 돌이었다.[15] 후자는 원래 그 형태를 가지고 있지 않았으니, 그 형태를 소유하고 형태를 돌에 옮긴 것은 예술가다. 돌의 형태는 자연에서 모방된 것이 아니라 예술가의 이데아에서 비롯된 것이다. 내적 형상의 미가 그 돌이 예술에 순종하는 정도까지 돌로 전해진 것이다.

그래서 예술은 예술가의 **이데아**에 의해서 생겨난다. 그러나 플로티누스는 이데아를 그의 그리스 · 로마 선배들과는 다르게 이해했다. 플라톤에게 있어 이데아는 영원하고 불멸하는 것이었지만, 플로티누스에게 있어서는 이데아가 예술가의 살아 있는 사고였다. 키케로에게 있어서 예술가의

마음속에 있는 이데아는 심리적 현상이었으나, 플로티누스에게 있어서는 선험적 원형을 반영하는 형이상학적인 현상이었다.

플로티누스에게 있어 예술가는 창조자이기도 했다가 그렇지 않기도 했다. 예술가는 실재가 아니라 자신이 심중에 두고 있는 "내적 형상"을 재생하는 한에서 창조적이었다. 그러나 내적 형상은 그의 창조물이 아니라 영원한 원형의 반영이었다.

플로티누스는 사물을 자기 방식대로 해석하는 예술가의 작업이 지니는 독특함을 인식하는 한편,[16] 전통적 견해와 일치되게 예술가의 작업을 자동적인 것으로 간주하기도 했다. 그는 예술가가 기술을 통해서 성공하며 어려움에 직면할 때에만 판단을 내린다고 믿었다.[17]

플로티누스는 예술을 이 세계와 저 세계의 사이에 위치시켰다. 예술은 실재 사물 및 가시적 형식들을 재현하기 때문에 **이 세계**의 성격을 띠지만, 또 예술은 예술가의 마음에서 유래되어나오기 때문에 저 세계의 성격도 띠는 것이다.[18] 화가의 작업은 그 매력적인 **심메트리아** 및 질서 때문에 보통 조용하게 관조의 대상이 되지만, 예술가의 뒤에 있는 저 멀고 영원한 원형을 상기시키기 때문에 때로는 보는 이를 놀라게 한다.[19]

D 예술은 **지식**이다. 학문적 지식은 주장으로 이루어져 있고 관찰과 추론에 근거하고 있다. 그러나 지식에는 두 종류가 있다. 즉 지식은 주장이나 영상에 있을 수도 있고, 추론이나 직접적인 지각을 통해 도달될 수도 있는 것이다. 구상적이고 직접적인 지식은 예술의 영역이다. 그리고 "신들 및 축복받은 자의 지혜는 진술이 아니라 아름다운 그림으로 표현된다." 아름다운 그림을 통해서 인간들은 세계를 이지적으로 조망할 수 있고 세계의 질서를 포괄할 수 있게 되는 것이다. 그리고 그림을 통해서 "세계는 마음에 명료하게 되는 것이다."

E 예술들은 다양하게 서로 다른 목표를 가진다. 실재를 재현하는 것도 있고 사람들에게 유용한 것도 있다. 그런데 시각예술·음악·시 등과 같은 예술에서는 그런 목표들이 중요하지 않은 목표들이다. 이런 예술들의 적절한 기능은 사물에 정신적 형태를 부여하여 **미를 창조**하는 것이기 때문이다.[20] 그래서 플로티누스의 이론에는 예술과 미의 근친성이 내포되어 있다. 그의 이론은 이전의 어떤 미학이론보다도 미를 예술의 첫 번째 책무이자 가치 및 척도로 여겼다. 이것이 "누구도 능가할 수 없는 플로티누스의 업적"이라 일컬어져왔다. 오늘날에는 예술에 대한 그런 해석이 매우 자연스러운 것 같지만 미학사를 보면 고대에는 그런 해석을 거의 인정하지 않았다는 것을 알 수 있다. 주목할 만한 것은 이 해석이 한 형이상학자이자 정신주의자에 의해 착상되었다는 점이다.

F 플로티누스는 예술에 대해 두 가지의 분류를 감행했다. 첫 번째 분류는 예술이 고유의 도구를 채택하는지 아니면 자연의 힘을 이용하는지에 따라 예술을 분류하는 것이다.[21] 두 번째 분류는 "보다 높은" 정신적 세계와의 거리에 따라 예술의 질서를 나누는 것이다.[22] 그렇게 해서 다섯 가지 종류의 예술들이 구별되었다: 1) 건축과 같이 물리적 대상을 제작하는 예술, 2. 의술과 같이 자연을 개선시키는 예술. 1)·2)는 둘다 "저 너머에 있는" 정신적 세계와는 아무런 연관이 없다. 3) 모방예술들도 일반적으로 그 연관성을 결여하고 있지만 음악의 경우처럼 리듬과 하모니에 집중한다면 정신적 세계와 연관을 가질 수도 있다. 그런 연관성은 다음의 경우 더 가능성이 많다. 4) 수사학이나 정치학과 같이 인간의 행위 속에 미를 도입하는 예술. 5) 기하학처럼 전적으로 지성적 문제와 연관되어 있는 예술의 경우에는 특히 연관성이 더 크다.

플로티누스가 비록 저 너머에 있는 세계에 집중하긴 했지만 그의 사

색은 관찰과 결합되어 있었다. 그래서 예술을 구분하는 것도 마찬가지였다. 그것도 선험적 관점에서 시작되긴 했지만 고대에 알려진 구분 중 가장 자세한 것이기 때문이다.

플로티누스의 철학은 **절대자**와 **유출**(流出)의 개념에 근거를 두었다. 절대자는 빛과 같이 빛을 발하며 모든 형태의 실재는 거기서부터 유출되어나온다. 첫 번째는 이데아의 세계, 그 다음은 영혼의 세계, 마지막으로는 질료의 세계이다. 절대자로부터 멀리 떨어질수록 그 세계는 불완전하다. 그러나 절대자로부터 가장 멀리 떨어져 있는 질료의 세계조차 절대자의 유출이며 그 미는 절대자의 반영이다.

이 불완전한 세계에 살고 있는 인간은 그가 애초에 온 더 높은 세계로 **돌아가고자** 희구한다. 그곳으로 인도하는 길들 중 하나가 예술이다. 이런 신념의 결과로서 플로티누스는 미와 예술을 철학의 핵심에 놓고 자신의 철학체계의 본질적 요소로 만들었다.

VIRTUES AND WEAKNESSES OF PLOTINUS' AESTHETICS
5 플로티누스 미학의 가치와 취약점 플로티누스 미학에서는 두 가지 측면이 두드러진다. 우선 그의 형이상학적 개념, 즉 선회 · 추상 · 선험 · 유출 등의 개념들 속에 미와 예술이 혼합되어 있다는 점이다. 그런가 하면, 그의 형이상학과는 무관한 그의 미학적 사상들이 있다. (부분들의 관계로서가 아닌) 하나의 특질로서의 미개념, 감각미에서 지성적 요소를 인지한 것, 예술에 알맞는 대상으로서 미를 인정한 것, 예술의 사상(寫象)적 성격 및 예술의 직접적 · 정서적 영향에 대한 인지 등이 그것들이다.[23] 이런 것들이 그의 형이상학과는 무관한 미학적 발견들이다.

이런 사상들이 미학사에서 중요하다는 데는 의심의 여지가 없다. 비

판을 불러일으킬 수 있고 일으키는 것은 차라리 형이상학적 체계였다. 플로티누스는 이렇게 썼다. "육체적 미를 바라보는 사람은 그 속에서 길을 잃으면 안 되며 그것이 한갓 영상에 지나지 않는다는 것을 인식해야만 한다." 그의 용어를 사용하면 이렇게 말할 수 있다. 그의 미학은 **비상의 미학** (an aesthetics of flight)이다. 그렇다면 어디로부터의 비상인가? 우리가 직접적으로 알고 있는 유일한 미이면서 플로티누스에게는 단지 그림자에 지나지 않았던 미로부터의 비상인 것이다. 그러면 어디로 향하는 비상인가? 형이상학적 미학에 적대적인 역사가들의 관점에서는 순전한 허구로의 비상이다. 어떤 역사가는 심지어 플로티누스가 기존의 미를 복제해서 그 사본을 저 너머의 세계로 옮기는 일을 했을 뿐이라고까지 주장한 바 있다. 그러나 플로티누스에게 호의적인 역사가들은 미를 형이상학적 체계에 맞추려고 한 그의 시도가 상당한 모험이며 그때까지 그런 시도는 거의 유일무이했다는 점을 강조한다.

A PROGRAMME FOR ART

6 예술을 위한 강령 플로티누스 미학의 실제적인 결과는 이전의 것들과는 본질적으로 다른 예술을 위한 강령을 만들어낸 것이었다. 개혁의 여지가 가장 컸던 회화의 경우 그는 이 강령을 세세하게 작용시켰다.

그의 강령에서 가장 중요한 요점은 다음과 같다. **(a)** 시각의 불완전함이 낳은 결과가 되는 모든 것, 즉 크기의 감소와 색채의 흐려짐(멀리서 본 결과), (원근법을 통한) 왜곡, (빛과 그림자에 의해 생기는) 사물의 외관에 야기되는 변화 등은 마땅히 피해야 한다. 그러므로 사물은 바싹 접근해서, 모두 최전경에 꼭같이 빛을 주고, 색채 및 모든 세부사항이 선명하게 드러나도록 해야 한다. **(b)** 플로티누스의 이론에 따르면, 질료는 양감이 있는 암흑이지

만 정신은 빛이다. 그래서 회화가 질료를 넘어 정신에 도달하려면 깊이와 그림자를 피하고 사물의 빛나는 표면만을 재현해야 한다. 그는 "사물의 진정한 크기를 인식하려면 〔대상을〕 바로 근처에 두어야 하는 것"이 필수적이라고 썼다.[24] 모든 깊이는 질료이고 따라서 암흑이다. 질료를 밝히는 빛만이 형상인데, 그것은 정신에 의해 지각된다. 본질적으로 이것은 플라톤의 강령이었지만 보다 더 급진적이고 보다 상세했다.

　논리적으로 플로티누스 미학에서 나온 회화의 유형은 실제로 당시 인기가 많았다. 두라-에우로포스(Dura-Europos)에서의 발굴품들이 그런 유형의 회화가 이미 AD 1세기에 존재했다는 것을 보여주었다. **(a)** 대상을 재현하면서 보는 이와 그의 우연적 효과를 제거하려는 시도가 이루어졌고 그에 따라 그 대상은 고유의 영구적인 특징들만을 드러내게 되었다. 그러므로 각 대상은 원래의 크기·원래의 색채·원래의 형태대로, 그림자 없이 일관되게 충분한 광선을 받고서 그리고 원근법 없이 단일평면 위에서 재현되었다. **(b)** 그렇게 재현된 대상은 그 대상의 주변환경과는 아무런 상관이 없다. 심지어는 땅에 닿지도 않고 공중에 매달려 있는 것 같이 보인다. **(c)** 그런데 그것은 각 세부사항들이 관심이 오직 그것에만 집중되어 있을 때 보여진 대로 묘사되어 매우 세심하게 재현되어 있다. **(d)** 이렇게 단일평면에 집중하면 깊이가 사라지게 된다. 물체들이 양감과 무게감을 상실하는 것이다. 회화가 실제 물체를 재현하는 것이긴 하지만 실재 세계의 패턴과 성격을 재생하지는 않는다. 오히려 실재 세계를 정신세계를 위한 투명한 껍질로 바꾸어놓는다. **(e)** 더구나 실재하는 형식은 도식적 형식으로 대치되고, 유기적 형식은 기하학적 형식들로 대치된다. 예술가는 실재의 세세한 부분까지 충실하게 옮기려고 노력하겠지만, 사실 그는 실재를 변형시켜서 거기에 다른 질서와 리듬을 도입할 것이다. 그래서 예술가는 플로

티누스의 정신에서 보면 질료적 현상들을 초월하여 "조각이 아니라 조각된 신성으로 내적 시야와의 심오한 합일"을 이루어내는 것이다. 그러므로 "관조는 어떤 광경이 아니라 또다른 형식의 시야, 즉 황홀경인 것이다."[25]

플로티누스와 그의 제자들은 이상스럽게도 그들의 미학에 상응하는 예술을 지지하지 않았다. 그들은 그것과는 사뭇 다른 전통적인 고전적 예술을 지지했는데, 거기에서 그들의 이교신앙을 강화하고 기독교에 반대하는 수단을 찾았던 것이다. 반대로 기독교인들은 플로티누스에 대해 적대적이었음에도 불구하고 그와 가까운 예술을 발전시켰다. 그들은 자신들의 정신적 예술을 이론적으로 정당화시키지 않았으며 그 정당화는 플로티누스에게서 찾을 수 있을 것이었다. 이것이 부분적이긴 하지만 미학이론과 예술적 실제 사이에 일어난 역사적 평행의 한 예다.

예술, 특히 회화에 대한 플로티누스의 이론은 수세기동안 지속되어 중세 미학의 필수적인 요소가 되었다. 그 반향은 이미 초기 기독교 교부들에게서 찾을 수 있다. 플로티누스와 중세의 주된 연결점은 위-디오니시우스라고 알려진 5세기의 익명의 저자였다. 고전적인 재현적 예술을 부정하는 플로티누스의 이론에 상응하는 예술이 수세기동안 유럽의 주된 흐름이 되었다. 특히 비잔틴 예술은 플로티누스의 강령이 실현된 것이었으며 서구 예술 역시 토대는 비슷했다.

그의 철학 중 다른 부분들보다 미학에서 더 확실하게 플로티누스는 두 시대, 즉 그가 태어난 고대와 그가 영향을 미친 중세 사이에 가교를 놓았다. 그가 어느 시대에 더 잘 맞았는지를 결정하기란 쉽지 않다. 그를 중세에 놓는다면 그는 뿌리 때문에 괴로워하겠지만, 그를 고대에 둔다면 그는 자신의 작업의 결실 때문에 괴로워할 것이다. 그는 플라톤을 계승했고, 형식적 미학에서 그를 계승한 것은 위-디오니시우스와 신플라톤주의적 흐름이었다.

PLOTINUS I 6, 1.

1. Τὸ καλόν ἐστι μὲν ὄψει πλεῖστον, ἔστι δ' ἐν ἀκοαῖς κατά τε λόγων συνθέσεις καὶ ἐν μουσικῇ ἁπάσῃ· καὶ γὰρ μέλη καὶ ῥυθμοί εἰσι καλοί· ἔστι δὲ καὶ προιοῦσι πρὸς τὸ ἄνω ἀπὸ τῆς αἰσθήσεως καὶ ἐπιτηδεύματα καλὰ καὶ πράξεις καὶ ἕξεις καὶ ἐπιστῆμαί τε καὶ τὸ τῶν ἀρετῶν κάλλος. Εἰ δέ τι καὶ πρὸ τούτων, αὐτὸ δείξει. Τί οὖν δὴ τὸ πεποιηκὸς καὶ τὰ σώματα καλὰ φαντάζεσθαι καὶ τὴν ἀκοὴν ἐπινεύειν ταῖς φωναῖς, ὡς καλαί; Καὶ ὅσα ἐφεξῆς ψυχῆς ἔχεται, πῶς ποτε πάντα καλά; Καὶ ἆρά γε ἑνὶ καὶ τῷ αὐτῷ καλὰ τὰ πάντα, ἢ ἄλλο μὲν ἐν σώματι τὸ κάλλος, ἄλλο δὲ ἐν ἄλλῳ; Καὶ τίνα ποτὲ ταῦτα ἢ τοῦτο; Τὰ μὲν γὰρ οὐ παρ' αὐτῶν τῶν ὑποκειμένων καλά, οἷον τὰ σώματα, ἀλλὰ μεθέξει, τὰ δὲ κάλλη αὐτά, ὥσπερ ἀρετῆς ἡ φύσις. Σώματα μὲν γὰρ τὰ αὐτὰ ὁτὲ μὲν καλά, ὁτὲ δὲ οὐ καλὰ φαίνεται ὡς ἄλλου ὄντος τοῦ σώματα εἶναι, ἄλλου δὲ τοῦ καλά.

Τί οὖν ἐστι τοῦτο τὸ παρὸν τοῖς σώμασι; Πρῶτον γὰρ περὶ τούτου σκεπτέον. Τί οὖν ἐστιν, ὃ κινεῖ τὰς ὄψεις τῶν θεωμένων καὶ ἐπιστρέφει πρὸς αὐτὸ καὶ ἕλκει καὶ εὐφραίνεσθαι τῇ θέᾳ ποιεῖ; Τοῦτο γὰρ εὑρόντες τάχ' ἂν ἐπιβάθρᾳ αὐτῷ χρώμενοι καὶ τὰ ἄλλα θεασαίμεθα. Λέγεται μὲν δὴ παρὰ πάντων, ὡς εἰπεῖν, ὡς συμμετρία τῶν μερῶν πρὸς ἄλληλα καὶ πρὸς τὸ ὅλον τό τε τῆς εὐχροίας προστεθὲν τὸ πρὸς τὴν ὄψιν κάλλος ποιεῖ καὶ ἔστιν — αὐτοῖς καὶ ὅλως τοῖς ἄλλοις πᾶσι τὸ καλοῖς εἶναι τὸ συμμέτροις καὶ μεμετρημένοις ὑπάρχειν· οἷς ἁπλοῦν οὐδέν, μόνον δὲ τὸ σύνθετον ἐξ ἀνάγκης καλὸν ὑπάρξει· τό τε ὅλον ἔσται καλὸν αὐτοῖς, τὰ δὲ μέρη ἕκαστα οὐχ ἕξει παρ' ἑαυτῶν τὸ καλὰ εἶναι, πρὸς δὲ τὸ ὅλον συντελοῦντα, ἵνα καλὸν ᾖ· καίτοι δεῖ εἴπερ τὸ ὅλον, καὶ τὰ μέρη καλὰ εἶναι· οὐ γὰρ δὴ ἐξ αἰσχρῶν, ἀλλὰ πάντα κατειληφέναι τὸ κάλλος.

플로티누스, I 6, 1. 미의 유형들과 그 기원

1. 미는 주로 시각에 말을 걸지만 단어들의 일정한 결합 및 모든 종류의 음악에서처럼 청각을 위한 미도 있다. 멜로디와 운율은 아름답고, 감각의 영역을 넘어 보다 고급한 질서로 뛰어오른 정신은 생활의 관리·행동·성격·지성의 추구 등에서의 미에 대해 잘 알고 있으며, 덕의 미도 있다. 더 고귀한 미로 어떤 것이 있을지 우리의 논의가 조명하게 될 것이다.

그렇다면 질료적 형식에 적당한 아름다움을 부여하고 귀를 소리로 인지된 부드러움으로 인도하는 것은 무엇인가? 그리고 영혼에서부터 이끌어낸 모든 것 안에 있는 미의 비밀은 무엇인가?

만물에게 우아미를 갖추게 하는 어떤 하나의 원리가 있는가? 아니면 유형화(有形化)된 것과 무형의 것에는 서로 다른 미가 존재하는가? 마지막으로, 하나 혹은 여럿 어느 쪽이 그런 원리가 될 것인가? 질료적 형체들과 같은 사물들이 내재적인 것이 아닌 상호 교통하는 것에 의해서 은혜가 넘쳐흐르는 것들이 있는가 하면, 덕과 같이 스스로 사랑스러운 것들도 있다. 동일한 물체가 어떨 때는 아름답고 어떨 때는 그렇지 않다. 그래서 물체인 것과 아름다운 것 사이에는 상당한 양이 있다. 그러면 일정한 물질적 형식에서 스스로를 보여주는 것은 무엇인가? 이것이 우리 연구의 자연스런 시작이다. 아름다운 대상이 사람들의 눈을 끌고 그들을 부르며 유인하는 것은 무엇인가, 그리고 그 광경에 그들을 기쁨으로 충만하게 하는 것은 무엇인가? 우리가 만약 이것을 소유하고

있다면 우리는 즉각 보다 넓은 연구를 위한 관점을 가지고 있는 셈이다.

거의 모든 사람이 부분들 상호간의 심메트리아가 눈으로 인지된 미를 구성하며, 가시적인 사물에서는 일반적으로 아름다운 사물이 본질적으로 심메트리아를 갖추고 잘 정리되어 있다고 선언한다. 그러나 이것이 무엇인지 생각해보라. 복합체만이 아름다울 수 있고 부분들이 없는 것은 아름다울 수 없다는 것이다. 그리고 전체만이 아름다울 수 있다는 뜻이다. 여러 부분들은 스스로 그 자체가 아니라 적절한 전체를 이루기 위해 같이 어울릴 때만 아름답게 될 것이다. 그러나 집합체에서의 미는 부분들 속의 미를 요구한다. 미는 추함으로부터 이루어질 수 없다. 미의 법칙이 전체를 관통해야 한다.

PLOTINUS VI 7, 22.

2. Διὸ καὶ ἐνταῦθα φατέον μᾶλλον τὸ κάλλος τὸ ἐπὶ τῇ συμμετρίᾳ ἐπιλαμπόμενον ἢ τὴν συμμετρίαν εἶναι καὶ τοῦτο εἶναι τὸ ἐράσμιον. ... τῶν ἀγαλμάτων δὲ τὰ ζωτικώτερα καλλίω κᾶν συμμετρότερα τὰ ἕτερα ᾖ· καὶ αἰσχίων ζῶν καλλίων τοῦ ἐν ἀγάλματι καλοῦ; ἢ ὅτι τοδὶ ἐφετὸν μᾶλλον· τοῦτο δ' ὅτι ψυχὴν ἔχει· τοῦτο δ' ὅτι ἀγαθοειδέστερον.

플로티누스 VI 7, 22. 비례와 광휘

2. 그래서 여기 아래에 있는 미도 정말 아름다운데 그 자체로 좋은 비례라기보다는 좋은 비례를 조명해주는 것이다. … 조각상들이 실물과 더 똑같다면 아름답지 않다. 추하게 생긴 살아 있는 사람이 아름다운 조각상보다 더 아름답지 않은가? 그렇다. 그것은 살아 있는 것이 더 바람직하기 때문이다. 또 거기에는 영혼이 있기 때문에 더 바람직하다. 그리고 거기에는 선의 형상이 더 많이 있기 때문에 영혼을 갖게 되는 것이다.

PLOTINUS I 6, 6.

3. καὶ δὴ καὶ τὰ σώματα, ὅσα οὕτω λέγεται, ψυχὴ ἤδη ποιεῖ· ἅτε γὰρ θεῖον οὖσα καὶ οἷον μοῖρα τοῦ καλοῦ, ὧν ἂν ἐφάψεται καὶ κρατῇ, καλὰ ταῦτα, ὡς δυνατὸν αὐτοῖς μεταλαβεῖν, ποιεῖ.

플로티누스, I 6, 6. 영혼에 의해 야기되는 육체적 미

3. 결국 영혼이란 육체를 아름답게 만드는 것이다. 왜냐하면 그것은 신성한 것이며 외견상 미의 한 부분이기 때문이다. 그러므로 영혼이 스치는 것은 무엇이든지 그것이 미를 나누어가질 수 있는 한 그 대상은 아름답게 된다.

PLOTINUS VI 3, 16.

4. τὸ καλὸν τὸ ἐν σώματι ἀσώματον·
ἀλλ᾽ ἀπέδομεν αὐτὸ αἰσθητὸν ὂν τοῖς περὶ
σῶμα καὶ σώματος.

PLOTINUS I 6,2.

5. τί δῆτά ἐστι τὸ ἐν τοῖς σώμασι καλὸν
πρῶτον· ἔστι μὲν γάρ τι καὶ ἐπιβολῇ τῇ
πρώτῃ αἰσθητὸν γινόμενον καὶ ἡ ψυχὴ ὥσπερ
συνεῖσα λέγει καὶ ἐπιγνοῦσα ἀποδέχεται καὶ
οἷον συναρμόττεται. πρὸς δὲ τὸ αἰσχρὸν
προσβαλοῦσα ἀνίλλεται καὶ ἀρνεῖται καὶ ἀνα-
νεύει ἀπ᾽ αὐτοῦ οὐ συμφωνοῦσα ·καὶ ἀλλο-
τριουμένη. ... τίς οὖν ὁμοιότης τοῖς τῇδε
πρὸς τὰ ἐκεῖ καλά; ... πῶς δὲ καλὰ κἀκεῖνα
καὶ ταῦτα; μετοχῇ εἴδους φαμὲν ταῦτα.

PLOTINUS I 6, 2.

6. ⟨εἶδος⟩ ὅταν δὲ ἕν τι καὶ ὁμοιομερὴς
καταλάβῃ εἰς ὅλον δίδωσιν τὸ αὐτό οἷον ⟨εἰ⟩
ὁτὲ μὲν πάσῃ οἰκίᾳ μετὰ τῶν μερῶν, ὅτε
δὲ ἑνὶ λίθῳ διδοίη τις φύσις τὸ κάλλος, τῇ
δὲ ἡ τέχνη.

PLOTINUS I 6, 3.

7. πῶς δὲ τὴν ἔξω οἰκίαν τῷ ἔνδον οἰκίας
εἴδει ὁ οἰκοδομικὸς συναρμόσας καλὴν εἶναι
λέγει; ἢ ὅτι ἔστι τὸ ἔξω, εἰ χωρίσειας τοὺς
λίθους, τὸ ἔνδον εἶδος.

플로티누스, VI 3, 16.

4. 육체 속에 내재하는 미도 육체적이다. 그러나 그것은 감각지각에 종속되므로 우리는 그것을 육체에 관여하는 사물들의 질서로 설정했다.

플로티누스, I 6, 2.

이데아에 의해 야기되는 육체적 미

5. 그러면 육체에서 아름다운 것은 무엇인가? 첫 눈에 지각가능한 미가 있는데, 영혼이 그것을 인지하고 거기에 따를 때 영혼은 그것을 맞아들여 표현한다. 그러나 영혼이 추한 것을 만나게 될 때는 거기에서 돌아선다. 추한 것은 영혼에 맞지 않고 낯설기 때문에 영혼은 몸서리를 치며 돌아서는 것이다…그러나 여기에 있는 아름다운 대상과 저기에 있는 아름다운 대상 사이의 유사성은 어떻게 가능한가? … 만약 유사성이 있다면 여기에 있는 대상과 저기에 있는 대상이 어떻게 동시에 아름다울 수 있는가? 그것은 이데아의 분유를 통해서 가능한 것이다.

플로티누스 I 6, 2.

6. [형상이] 비슷한 부분들로 이루어져 있으면서 하나인 것을 만나게 되면 형상은 전체에게 꼭같은 선물을 준다. 그것은 예술이 때로 부분들이 있는 집 전체에 미를 주고, 자연이 돌 하나에게 미를 부여하는 것과 같은 이치다.

플로티누스, I 6, 3. 내적 형상

7. 건축가는 어떻게 외적인 집을 집의 내적 이데아에 맞추고 그것이 아름답게 될 것을 요구하는가? 우리가 돌에서 그 집을 추출해 내기만 하면 외적 집은 정확히 내적 이데아가 된다는 사실 덕분에 그런 것이다.

PLOTINUS I 6, 2.

8. Αἰσχρὸν δὲ καὶ τὸ μὴ κρατηθὲν ὑπὸ μορφῆς καὶ λόγου οὐκ ἀνασχομένης τῆς ὕλης τὸ πάντη κατὰ τὸ εἶδος μορφοῦσθαι.

플로티누스 I 6, 2. 추함

8. … 자연적으로 형체와 형상을 받아들일 수 있는 형체 없는 모든 사물은 추하며, 그것이 **로고스**와 형상을 나누어 갖지 않는 한 신성한 **로고스** 밖에 있는 것이다.

PLOTINUS I 6, 9.

9. τό γὰρ ὁρῶν πρὸς τὸ ὁρώμενον συγγενὲς καὶ ὅμοιον ποιησάμενον δεῖ ἐπιβάλλειν τῇ θέᾳ. οὐ γὰρ ἂν πώποτε εἶδεν ὀφθαλμὸς ἥλιον ἡλιοειδὴς μὴ γεγενημένος, οὐδὲ τὸ καλὸν ἂν ἴδοι ψυχὴ μὴ καλὴ γενομένη. γενέσθω δὴ πρῶτον θεοειδὴς πᾶς καὶ καλὸς πᾶς, εἰ μέλλει θεάσασθαι θεόν τε καὶ καλόν.

플로티누스 I 6, 9. 아름다운 영혼만이 미를 본다

9. 보여질 것에 길들여지고 그것과 다소 유사한 눈은 어떤 것이라도 볼 수 있게 되어야 한다. 눈이 태양과 같이 되지 않고서는 절대로 태양을 보지 못하며, 영혼은 그 자체로 아름답지 않고서는 일자의 미를 볼 수가 없다. 그러므로 신과 미를 볼 생각이 있는 사람이라면 먼저 신과 같이 되어야 하며 아름답게 되어야 한다.

PLOTINUS IV 3, 10.

10. τέχνη γὰρ ὑστέρα αὐτῆς καὶ μιμεῖται ἀμυδρὰ καὶ ἀσθενῆ ποιοῦσα μιμήματα, παίγνια ἄττα καὶ οὐ πολλοῦ ἄξια, μηχαναῖς πολλαῖς εἰς εἰδώλων φύσιν προσχρωμένη.

플로티누스 I 6, 9 자연 아래에 있는 예술

10. 그러나 예술의 기원은 영혼의 기원보다 오래지 않다. 예술은 희미하고 허약한 모사 — 큰 가치가 없는 장난감 같은 것 — 를 만들어내는 모방자이며 예술의 영상들이 산출될 수 있는 모든 종류의 과정에 의존한다.

PLOTINUS IV 3, 11.

11. Καί μοι δοκοῦσιν οἱ πάλαι σοφοί, ὅσοι ἐβουλήθησαν θεούς αὐταῖς παρεῖναι ἱερὰ καὶ ἀγάλματα ποιησάμενοι, εἰς τὴν τοῦ παντὸς φύσιν ἀπιδόντες... προσπαθὲς δὲ τὸ ὁπωσοῦν μιμηθέν, ὥσπερ κάτοπτρον ἁρπάσαι εἶδός τι δυνάμενον.

플로티누스 IV 3, 11. 예술, 이데아의 거울

11. 그러므로 성체소와 조각상들을 세워서 신성한 존재들의 현존을 확고히 하고자 했던 저 고대의 현인들은 만물의 본질에 대한 통찰력을 보여주었다고 생각한다 … 만물의 본질을 재생 또는 재현하며 본질의 영상을 파악하기 위해 거울과 같은 역할을 하는 것이다.

PLOTINUS V 8, 1.

12. εἰ δέ τις τὰς τέχνας ἀτιμάζει, ὅτι μιμούμεναι τὴν φύσιν ποιοῦσι, πρῶτον μὲν φατέον καὶ τὰς φύσεις μιμεῖσθαι ἄλλα· ἔπειτα

플로티누스 V 8, 1. 예술에서의 모방

12. … 누구라도 예술이 자연을 모방함으로써 작품을 생산한다는 이유에서 예술을 멸시한다면, 그에게 먼저 자연적 사물들도 모방이라고 말해

δεῖ εἰδέναι, ὡς οὐχ ἁπλῶς τὸ ὁρώμενον μιμοῦνται, ἀλλ' ἀνατρέχουσιν ἐπὶ τοὺς λόγους, ἐξ ὧν ἡ φύσις· εἶτα καὶ ὅτι πολλὰ παρ' αὑτῶν ποιοῦσι. καὶ προστιθέασι γὰρ ὅτῳ τι ἐλλείπει, ὡς ἔχουσαι τὸ κάλλος.

주어야 한다. 그런 다음 그는 예술이 본 것을 단순히 모방하는 것이 아님을 알아야 한다. 예술은 자연을 낳은 로고스로 돌아간다. 그리고 스스로 많은 일을 하는 것이다. 예술이 미를 소유하는 이상, 예술은 사물에서 부족한 면을 보충한다.

PLOTINUS VI 4, 10.

13. εἰ τὴν παρὰ τοῦ ζωγράφου εἰκόνα λέγοι τις, οὐ τὸ ἀρχέτυπον φήσομεν τὴν εἰκόνα πεποιηκέναι, ἀλλὰ τόν ζωγράφον.

플로티누스 VI 4, 10. 예술에서의 창조성

13. 우리가 어떤 예술가의 그림을 떠올릴 경우 그때의 영상은 주제가 아닌 예술가에 의해서 산출되었다는 것을 주목하게 된다.

PLOTINUS V 8, 1.

14. ὁ Φειδίας τὸν Δία πρὸς οὐδὲν αἰσθητὸν ποιήσας ἀλλὰ λαβὼν οἷος ἂν γένοιτο, εἰ ἡμῖν ὁ Ζεὺς δι' ὀμμάτων ἐθέλοι φανῆναι.

플로티누스 V 8, 1.

14. 피디아스는 감각에 의해 지각되는 어떤 모델을 보고 제우스를 만든 것이 아니다. 그가 스스로를 보이도록 하고자 했다 할지라도 그는 제우스가 어떻게 생겼는지 잘 알고 있었다.

PLOTINUS V 8, 1.

15. κειμένων τοίνυν ἀλλήλων ἐγγύς, ἔστω δέ, εἰ βούλει, λίθων ἐν ὄγκῳ, τοῦ μὲν ἀρρυθμίστου καὶ τέχνης ἀμοίρου, τοῦ δὲ ἤδη τέχνῃ κεκρατημένου εἰς ἄγαλμα θεοῦ ἢ καὶ τινος ἀνθρώπου, θεοῦ μὲν Χάριτος ἢ τινος Μούσης, ἀνθρώπου δὲ μή τινος, ἀλλ' ὃν ἐκ πάντων καλῶν πεποίηκεν ἡ τέχνη, φανείη μὲν ἂν ὁ ὑπὸ τῆς τέχνης γεγενημένος εἰς εἴδους κάλλος καλὸς οὐ παρὰ τὸ εἶναι λίθος — ἦν γὰρ ἂν καὶ ὁ ἕτερος ὁμοίως καλός — ἀλλὰ παρὰ τοῦ εἴδους, ὃ ἐνῆκεν ἡ τέχνη. τοῦτο μὲν τοίνυν τὸ εἶδος οὐκ εἶχεν ἡ ὕλη, ἀλλ' ἦν ἐν τῷ ἐννοήσαντι καὶ πρὶν ἐλθεῖν εἰς τὸν λίθον· ἦν δ' ἐν τῷ δημιουργῷ οὐ καθ' ὅσον ὀφθαλμοὶ ἢ χεῖρες ἦσαν αὐτῷ, ἀλλ' ὅτι μετεῖχε τῆς τέχνης. ἦν ἄρα ἐν τῇ τέχνῃ τὸ κάλλος τοῦτο ἄμεινον πολλῷ· οὐ γὰρ ἐκεῖνο ἦλθεν εἰς τὸν λίθον τὸ ἐν τῇ τέχνῃ, ἀλλ' ἐκεῖνο μὲν μένει. ἄλλο δὲ ἀπ' ἐκείνης ἔλαττον ἐκείνου· καὶ οὐδὲ τοῦτο ἔμεινε καθαρὸν ἐν αὑτῷ, οὐδὲ οἷον ἐβούλετο, ἀλλ' ὅσον εἶξεν ὁ λίθος τῇ τέχνῃ.

플로티누스 V 8, 1. 두 덩어리의 돌

15. 하나는 모양이 없으며 예술의 손길이 닿지 않았고, 다른 하나는 이미 예술에 의해 길들여져서 신이나 인간의 조각상, 카리테스 세 자매 중 한 명의 상이나 뮤즈 여신들 중 하나의 상으로 바뀌었다. 만약 인간의 조각상일 경우에는 그냥 아무 인간이 아니라 예술이 모든 종류의 미로부터 보충한 인간의 조각상이다. 예술에 의해서 형상의 미가 이루어진 돌은 아름답게 될 것이지만, 그 이유는 그것이 돌이기 때문이 아니라(그렇다면 아무 돌이나 다 아름다울 것이다), 예술이 그 돌에 집어넣은 형상의 결과 때문이다. 이제 그 재료에는 이 형상이 없다. 형상은 그것이 돌 속으로 들어오기 전에 그것을 생각해낸 사람에게 있다. 그것은 장인에게 있는데, 그 이유는 그가 손과 눈을 가졌기 때문이 아니라 그 안에 예술을 가지고 있기 때문이다. 그래서 이 미는 예술 속에 있고

예술 속에서 훨씬 더 훌륭하다. 예술 속의 미는 돌속으로 들어오지 않았다. 그것은 그냥 예술 속에 머물러 있고, 거기에서 다른 미가 돌 속으로 들어오는데 그것은 예술 속에 남아 있는 미에서 유래되었고 그보다 못하다. 그런데 이것조차도 순수하게 남아 있지 못한 채 그 돌이 예술을 따랐기에 그저 거기에 있는 것이다.

PLOTINUS V 7; 3, 7.

16. ὡς γὰρ ὁ τεχνίτης, κἂν ἀδιάφορα ποιῇ, δεῖ ὅμως τὸ ταὐτὸν διαφορᾷ λαμβάνειν λογικῇ, καθ᾽ ἣν ἄλλο ποιήσει προσφέρων διάφορόν τι τῷ αὐτῷ.

플로티누스 V 7; 3, 7. 예술작품의 독특함

16. 장인은 모델과 꼭같은 대상을 제작할 때도 그 동일성이 나란히 어떤 차이를 만들어서 두 번째 사물을 제작할 수 있게 하는 정신적 차이라는 것을 예견해야 한다.

PLOTINUS IV 3, 18.

17. ὥσπερ καὶ ἐν ταῖς τέχναις λογισμὸς ἀποροῦσι τοῖς τεχνίταις, ὅταν δὲ μὴ χαλεπὸν ᾖ, κρατεῖ καὶ ἐργάζεται ἡ τέχνη.

플로티누스 IV 3, 18. 예술과 논리의 추론

17. 어려움에 직면한 장인은 생각하기를 멈춘다. 문제가 없는 곳에서 그들의 예술은 고유의 곧바른 힘에 의해 작용한다.

PLOTINUS V 9; 11, 1–6.

18. τῶν δὴ τεχνῶν ὅσαι μιμητικαί, γραφικὴ μὲν καὶ ἀνδριαντοποιία, ὄρχησίς τε καὶ χειρονομία ἐνθαῦτά που τὴν σύστασιν λαβοῦσαι αἰσθητῷ προσχρώμεναι παραδείγματι καὶ μιμούμεναι εἴδη τε καὶ κινήσεις τάς τε συμμετρίας ἃς ὁρῶσι μετατιθεῖσαι, οὐκ ἂν εἰκότως ἐκεῖ ἀνάγοιντο, εἰ μὴ τῷ ἀνθρώπου λόγῳ.

플로티누스 V 9; 11, 1-6. 예술은 이 세계의 것이다

18. 회화 · 조각 · 춤 · 무언극 류의 모방예술들은 대부분 지상에 토대를 두었다. 형식과 동작들을 모사하고 보여진 심메트리아를 재생하여 감각으로 찾은 모델들을 따라가는 것이다. 그러므로 그것들은 간접적인 방법 말고는 이성의 원리를 통해 저 높은 영역으로 연결될 수가 없다.

PLOTINUS II 9, 16.

19. Τίς γὰρ ἂν μουσικὸς ἀνὴρ εἴη ὃς τὴν ἐν νοητῷ ἁρμονίαν ἰδὼν οὐ κινήσεται τῆς ἐν φθόγγοις αἰσθητοῖς ἀκούων; Ἢ τίς γεωμετρίας καὶ ἀριθμῶν ἔμπειρος, ὃς τὸ σύμμετρον καὶ ἀνάλογον καὶ τεταγμένον ἰδὼν δι᾽ ὀμμάτων οὐχ ἡσθήσεται; εἴπερ οὐχ ὁμοίως τὰ αὐτὰ βλέπουσιν οὐδὲ ἐν ταῖς γραφαῖς οἱ δι᾽ ὀμμάτων τὰ τῆς τέχνης βλέποντες, ἀλλ᾽ ἐπι-

플로티누스 II 9, 16. 예술의 이중적 효과

19. 정신(nous)의 영역에서 멜로디를 보고 감지할 수 있는 소리의 멜로디를 들을 때 흥분되지 않는 사람이 있겠는가? 또 어떻게 올바른 관계 · 비례 · 질서를 육체의 눈으로 보고 기뻐하지 않으면서 기하학과 수학에 능숙한 사람이 있을 수 있겠는가? 물론 사람들은 같은 방식으로 사물을 보지 않는다. 그림을 볼 때 어떤 사람들은 눈으로

γιγνώσκοντες μίμημα ἐν τῷ αἰσθητῷ τοῦ ἐν
νοήσει κειμένου οἷον θορυβοῦνται καὶ εἰς
ἀνάμνησιν ἔρχονται τοῦ ἀληθοῦς· ἐξ οὗ δὴ
πάθους καὶ κινοῦνται οἱ ἔρωτες.

예술작품을 보지만 그림 속에서 정신(nous)에
존재하는 실재에 대한 감각세계의 모방을 인식
하는 것이며, 그로 인해 흥분되어 진리를 상기하
게 되는 것이다. 이것이 열정적 사랑을 일으키는
경험이다.

PLOTINUS III 8, 7.

20. καὶ ὅ γε κακὸς τεχνίτης ἔοικεν αἰσχρὰ
εἴδη ποιοῦντι.

플로티누스 III 8, 7. 예술과 미

20. 결국 가장 딱한 장인은 우아하지 못하게도
여전히 형상을 제작하고 있는 자이다.

PLOTINUS IV 4, 31.

21. τέχναι δὲ αἱ μὲν οἰκίαν ποιοῦσαι καὶ
τὰ ἄλλα τεχνητὰ εἰς τοιοῦτον ἔληξαν· ἰατρικὴ
δὲ καὶ γεωργία καὶ αἱ τοιαῦται ὑπηρετικαὶ καὶ
βοήθειαν εἰς τὰ φύσει εἰσφερόμεναι, ὡς κατὰ
φύσιν ἔχειν· ῥητορείαν δὲ καὶ μουσικὴν καὶ
πᾶσαν ψυχαγωγίαν ἢ πρὸς τὸ βέλτιον ἢ πρὸς
τὸ χεῖρον ἄγειν ἀλλοιούσας.

플로티누스 IV 4, 31. 예술의 분류

21. 건축과 같은 예술은 그 대상이 달성되면 다
된 것이고, 자연의 산물들이 자연적 효율을 내도
록 노력하면서 협조적으로 자연의 산물들을 다
루는 예술들 — 의술, 농업술 및 기타 쓸모 있는
추구들 — 도 있으며, 수사학, 음악 및 더 낫게 혹
은 더 나쁘게 수정하는 힘을 가지고 마음을 움직
이게 하는 다른 모든 방법이 또 하나의 부류를 이
룬다.

PLOTINUS V 9, 11.

22. τῶν δὲ τεχνῶν ὅσαι μιμητικαί, γρα-
φικὴ μὲν καὶ ἀνδριαντοποιία, ὄρχησίς τε καὶ
χειρονομία... καὶ μὴν καὶ μουσικὴ πᾶσα περὶ
ἁρμονίαν ἔχουσα καὶ ῥυθμὸν τὰ νοήματα...
ὅσαι δὲ ποιητικαὶ αἰσθητῶν τῶν κατὰ τέχνην,
οἷον οἰκοδομικὴ καὶ τεκτονική... γεωργία συλ-
λαμβάνουσα αἰσθητῷ φυτῷ, ἰατρική τε τὴν
ἐνταῦθα ὑγίειαν θεωροῦσα ἥ τε περὶ ἰσχὺν
τὴν τῇδε καὶ εὐεξίαν ... ῥητορεία δὲ καὶ
στρατηγία, οἰκονομία τε καὶ βασιλική, εἴ
τινες αὐτῶν τὸ καλὸν κοινοῦσι ταῖς πράξεσιν ...
γεωμετρία δὲ τῶν νοητῶν οὖσα.

플로티누스 IV 9, 11.

22. 회화 · 조각 · 춤 · 팬터마임 · 음악 등과 같은
모방예술, 제작된 형상 속에서 질료를 우리에게
주는 건축과 목공, 물질적 성장을 다루는 농업술,
신체적 건강을 지켜보는 의술, 육체적 힘과 행복
을 추구하는 예술, 변론술과 지도력, 경영, 통치
권, 지적 존재에 관한 학문으로서의 기하학 등 어
떤 형식 하에서도 그 행위는 선과 연관되어 있다.

PLOTINUS I 6, 4.

23. ὥσπερ δὲ ἐπὶ τῶν τῆς αἰσθήσεως

플로티누스 I 6, 4. 미의 경험

23. 질료적 세계의 품위 있는 형식들에 대해 말
하는 것이 그런 형식들을 한 번도 보지 못했거나

καλῶν οὐκ ἦν περὶ αὐτῶν λέγειν τοῖς μήτε
ἑωρακόσι μήθ' ὡς καλῶν ἀντειλημμένοις, οἷον
εἴ τινες ἐξ ἀρχῆς τυφλοὶ γεγονότες, τὸν αὐτὸν
τρόπον οὐδὲ περὶ κάλλους ἐπιτηδευμάτων εἰ
μὴ τοῖς ἀποδεξαμένοις τὸ τῶν ἐπιτηδευμάτων
καὶ ἐπιστημῶν καὶ τῶν ἄλλων τῶν τοιού-
των κάλλος, οὐδὲ περὶ ἀρετῆς φέγγους τοῖς
μηδὲ φαντασθεῖσιν, ὡς καλὸν τὸ τῆς δι-
καιοσύνης καὶ σωφροσύνης πρόσωπον, καὶ
οὔτε ἕσπερος οὔτε ἑῷς οὕτω καλά. ἀλλὰ δεῖ
ἰδόντας μὲν εἶναι, ᾧ ψυχὴ τὰ τοιαῦτα βλέπει,
ἰδόντας δὲ ἡσθῆναι καὶ ἔκπληξιν λαβεῖν καὶ
πτοηθῆναι πολλῷ μᾶλλον ἢ ἐν τοῖς πρόσθεν
ἅτε ἀληθινῶν ἤδη ἐφαπτομένους· ταῦτα γὰρ
δεῖ τὰ πάθη γενέσθαι περὶ τὸ ὅ τι ἂν ᾖ καλόν,
θάμβος καὶ ἔκπληξιν ἡδεῖαν καὶ πόθον καὶ
ἔρωτα καὶ πτόησιν μεθ' ἡδονῆς.

알지 못한 사람들 — 태어날 때부터 장님이었던
사람이라고 가정해보자 — 을 위한 것이 아닌 것
처럼, 그런 것들에 전혀 관심이 없었던 사람들은
고귀한 행위와 배움의 미 그리고 그런 모든 질서
에 대해 침묵하거나, 저녁과 새벽의 미보다 더 아
름다운 정의와 도덕적 지혜의 얼굴에 대해 전혀
알지 못하는 사람들은 덕의 광휘에 대해 말해서
는 안 된다.

그런 것을 보는 것은 영혼의 시각을 가지고
보는 사람들만 해당되는 것인데, 그들은 그런 것
을 보며 즐거워할 것이나 그들에게는 두려움이
닥치고 근심은 깊어질 것이다. 왜냐하면 그들은
이제 진리의 영역으로 들어가고 있기 때문이다.
이것이 미가 야기시켜야 할 정신, 즉 경이와 즐거
운 걱정인 동경과 사랑, 그리고 기쁨의 걱정거리
등이다.

PLOTINUS II 8, 1.

플로티누스 II 8, 1. 화가들에게 주는 충고

24. παρεῖναι οὖν δεῖ αὐτὸ καὶ πλησίον
εἶναι, ἵνα γνωσθῇ ὅσον·... Ἐν ἀμφοτέροις
κοινὸν τὸ ἧττον ὅ ἐστι· χρῶμα μὲν οὖν τὸ
ἧττον ἀμυδρόν, μέγεθος δὲ τὸ ἧττον σμικρόν,
καὶ ἑπόμενον, τῷ χρώματι τὸ μέγεθος ἀνὰ
λόγον ἠλάττωται.

24. 실제 크기를 알기 위해서는 그것을 가까이
두고 보아야 한다 ···거기에는 축소라는 공통된
사실이 있다. 색채에는 흐려짐이라는 축소가 있
다. 크기에는 작아짐이라는 축소가 있다. 그리고
크기는 매 단계마다 감소하는 색채를 따라간다.

PLOTINUS VI 9, 11.

플로티누스 VI 9, 11. 관조

25. τὸ ἔνδον θέαμα καὶ τὴν ἐκεῖ συνου-
σίαν πρὸς οὐκ ἄγαλμα οὐδ' εἰκόνα, ἀλλ'
αὐτό· ... τὸ δὲ ἴσως ἦν οὐ θέαμα, ἀλλὰ ἄλλος
τρόπος τοῦ ἰδεῖν, ἔκστασις.

25. 신전과 성찬식은 조각상으로 해서 보이는 것
이 아니라 신성 그 자체와 더불어 보게 되는 것이
다 ··· 관조는 볼거리가 아니라 또다른 형태의 시
야 즉 황홀경을 일컫는다.

PLOTINUS V 1, 6.

플로티누스 V 1, 6.

δεῖ τοίνυν θεατὴν ἐκείνου ἐν τῷ εἴσω
οἷον νεῷ ἐφ' ἑαυτοῦ ὄντος, μένοντος ἡσύχου
ἐπέκεινα ἁπάντων, τὰ οἷον πρὸς τὰ ἔξω ἤδη
ἀγάλματα ἑστῶτα... θεάσθαι.

신을 관조하기 위해서는 마치 신전의 내부처럼
안쪽을 집중해야 하며 마치 조각상을 보고 있는
것처럼 이 세계의 모든 질료들 위에 조용히 머물
러야 한다.

13. 고대 미학에 대한 평가
AN ASSESSMENT OF ANCIENT AESTHETICS

PERIODS OF PROGRESS AND PERIODS OF STAGNATION

1 <u>전진의 시기와 정체의 시기</u> 고대 미학의 역사는 거의 1천 년에 달하며 변화도 많았다. 발견과 새로운 사상들로 가득한 긴장의 시기가 있었는가 하면, 기존의 사상들을 반복하는 특징을 보였던 정체의 시기도 있었다.

A BC 5세기의 아테네는 미학에 대해 집중적으로 사고했던 최초의 시기로 기록된다. 피타고라스 학파·소피스트들·소크라테스·플라톤이 미학의 주요 개념과 발전의 토대를 정립시켰다. 중요한 미학적 개념들은 4세기를 거쳐 3세기 초까지 계속 전개되었다. 아리스토텔레스의 예술이론은 4세기에 그 틀을 잡았고, 헬레니즘 시대 최초의 이론들인 테오프라스투스와 아리스토크세누스의 음악학, 네옵토레무스의 시학 등이 4세기로 넘어서는 시기에 등장했다.

B BC 3세기와 2세기는 거의 그 이전의 위대한 두 세기의 사상을 반영했다. 아테네에서 집중적인 연구가 이루어진 것은 BC 1세기가 되어서야 이루어진 일이었다. 새로운 사상들은 일반 미학과 보다 상세한 예술이론 모두에서 발전했다. 미학적 문제들에 대한 일부 새롭고도 절충적인 해결책들이 파나에티우스와 포시도니우스 하의 스토아 학파 및 필론과 안티오쿠스 하의 아카데미에 의해서 전개되었다.

그리스인들과 로마인들은 훌륭한 아테네 학파들에서 미학에 대한 지식을 획득했는데, 그후 두 세기동안 그리스 및 로마에서 다음과 같은 수많

은 저자들이 미학에 헌신하고 상당한 성공을 거두었다: 그리스의 필로데무스 · 위-롱기누스 · 헤르모게네스 · 디온, 그리고 로마의 퀸틸리아누스 · 비트루비우스 · 플리니우스와 세네카 등.

C 고대가 저물어가는 AD 3세기까지는 미학에서 다방면에 걸친 발전을 이룬 시기가 다시 오지 않았다. 이제는 강조점이 형이상학적 관심 및 경험적 · 과학적 냉정함에서 종교적인 내세성으로 옮아갔다. 그래서 고대 미학의 발전은 형이상학적-종교적 개념과 함께 끝났다. 그러나 고대 미학의 전체적인 발전이 그런 결론으로 향하고 있었음을 주장하는 것은 옳지 않을 것이다. 오히려 고대 시대의 마지막 국면이 보였던 경향들이 그런 결론의 원인이 되었다. 고대 미학은 플로티누스의 체계와 함께 끝났지만, 그것이 어떤 장기적인 계획의 완성이었다고 말할 수는 없다. 차라리 아리스토텔레스에서 플로티누스에 이르는 다섯 세기동안에는 세부적인 연구 이외에는 어떤 체계도 전개되지 않았다고 할 수 있다.

THE VARIETY OF ANCIENT AESTHETICS

2 고대 미학의 다양성　다른 지역 및 다른 시대의 미학개념들과 비교해볼 때, 그리스의 미개념과 예술개념은 획일적이었던 것 같다. 다른 시대와 다른 지역에서 미와 예술의 개념들을 지배했던 상징이나 선험성이 없고 실재하는 지각 가능한 세계를 원형으로 삼았기에 그것은 고전적인 개념이었다. 그리고 이런 근본적인 통일성에도 불구하고 고대인들의 미학적 태도에는 상당한 다양성이 드러났다.

A 고대 미학은 그 나름의 **독자적인 형식**들을 발전시켰으나 일부 **차용**해온 것들도 있었다. 초기의 그리스 문화는 기존의 동방 문화에 의존했다. 디오도로스 시쿨루스는 초기의 그리스 조각가들이 자신들의 예술을 **카타**

스케우에(*kataskeue*), 즉 규정된 규칙에 따라 부분들로부터 하나의 예술작품을 구성하는 것으로 간주했다는 점에서 이집트인들과 유사했다고 쓴 바 있다. 후에 그리스인들은 그들 나름의 예술개념의 틀을 세웠지만, 차용한 개념을 계속 보존함으로써 그 개념이 이원적인 경향을 띠게 했다.

B 표현적 형식과 관조적 형식: 그리스인들은 두 가지 유형의 예술을 구별했다. 음악과 같은 예술을 그들은 표현적이라 여겼고, 조각과 같은 예술은 관조적이라 여겼던 것이다. 그 둘의 차이는 너무 커서 그들 모두를 포괄할 공통의 이론을 찾을 수가 없다고 생각했다. 예술 각각이 표현과 관조 모두에 관계되며, 둘 다—니체의 표현대로—디오니소스적일 수도 있고 아폴론적일 수도 있다는 개념을 전개시킨 것은 후에 이루어진 일이었다.

C 도리아 양식과 이오니아 양식: 그들 예술의 두 양식에 도리아와 이오니아라는 서로 다른 명칭을 붙임으로써 그리스인들은 두 종교적 부족들과 그 양식을 결부시켰다. 도리아 양식과 이오니아 양식의 차이는 주로 건축에서 나오는 것으로 알려졌다. 이 용어들은 보다 무거운 것과 보다 가벼운 것의 두 가지 질서, 두 가지 비례를 가리켰다. 그러나 꼭같은 이원성이 그리스의 예술과 문화 전체에 존재했다. 도리아적 측면은 그 미학에서의 객관적인 경향들을 대표하는 것이었던 한편, 이오니아적인 것은 주관적인 경향들을 대표하는 것이었다. 척도를 훌륭한 예술의 규준으로 생각했던 것은 도리아의 사회였던 반면, 이오니아인들은 그 규준을 보는 이의 즐거움에서 찾았다. 도리아인들은 계속 규칙을 준수하였으나, 이오니아인들은 인상적인 경향들을 신속히 발전시켰다. 전자가 **심메트리아**에 의지했다면, 후자는 에우리드미아에 의지했다. 전자가 절대주의와 합리주의를 향해 나아갔다면, 후자는 상대주의와 경험주의를 향하고 있었다. 처음에는 이 두 가지 견해들이 두 부족들의 서로 다른 선입견을 대표했으나 곧 그것들이 그리스의

일반적인 문화의 일부가 되어 그리스 문화의 서로 다른 두 변이들로서 나란히 등장하게 되었다. 두 흐름들은 그리스의 문화·예술·미학을 분극시켰다.

D 그리스 형식과 헬레니즘 형식: 그리스적 태도와 헬레니즘적 태도라는 이원성은 미와 예술에 대한 고대인들의 전후 태도를 특징짓는 연대기적인 이원성이었다. 그리스의 예술은 가장 엄격한 의미의 고전주의였으나, "헬레니즘적" 예술은 부분적으로 고전주의와 결별하고 소위 바로크적인 것 혹은 낭만주의를 향하는 것이었다. 다시 말해서 보다 강도 높은 풍요로움와 역동주의 혹은 감상과 선험주의를 향하는 것이었다. 헬레니즘 미학은 이런 방향들의 예술을 추종했으나, 그리스적 고전주의를 즉각 제거해내지는 못했다. 그 결과, 그리스적 형식과 헬레니즘 형식은 고대 후기에 나란히 나타나게 되었다.

3 인정된 진실들　고대의 미학이론들은 획일적으로 인정되지는 않았다. 미가 부분들의 관계에 달려 있다는 이론과 같은 것들은 공통적으로 인정받았다. 그러나 광범위한 논쟁을 불러일으킨 이론들도 있었다. 그런가 하면 예술의 자율성에 관계된 것과 같이 점진적인 발전을 거친 이론들도 있었다. 미적 경험에 대한 기술 등과 같이 일정한 미학적 문제들은 고대인들의 관심을 끌지 못해서 그런 문제에 관한 이론은 전혀 나오지 못했다는 말도 덧붙일 수 있겠다.

미가 부분들의 관계에 달려 있다는 전제는 플로티누스 시대에까지 일종의 미학적 경구였다. 그러나 다음과 같은 다른 전제들 역시 마찬가지였다: 즉, 미는 수와 척도에 달려 있다, 미는 사물의 객관적인 속성이지 주관

적 경험의 투영이 아니다, 미의 본질은 통일성이다, 미는 선 및 진과 연관
되어 있다, 아름다운 전체는 상반되는 요소들뿐만 아니라 비슷한 요소들로
이루어져 있다, 예술보다 자연에 더 많은 미가 있다, 지성미는 감각미보다
우월하다 등. 예술이론에 관해서도 일반적으로 인정받은 전제들이 많았
다: 즉, 모든 예술은 지식에 토대를 둔다, 순전히 수공에 의한 것은 없다,
회화나 음악 같은 예술작품들은 실재 세계를 대표하지만 허구의 세계에 속
한다 등.

4 위대한 논의들 고대인들이 다른 대안을 인정하지 않고 단 하나의 해결책
만을 인정했던 미학적 문제들이 있었는가 하면, 여러 가지 다른 해결방법
을 부여하고 의견이 분분하게 나뉘었던 문제들도 있었다. 한 가지 해결책
에서 다른 해결책으로 전개되었다기보다는 여러 가지 해결방법들 사이에
서 동요가 있었던 것이다. 그런 상황은 고대 미학에서 허구와 진실, 창조와
모방 그리고 미와 적합성의 문제에서 만연되어 있었다.

　　A 허구 대 진실 그리스인들은 쉽사리 갈등을 일으킬 수 있는 두 가지
경구를 미학의 토대로 삼았다. 그들은 진실이 모든 인간활동에서 요구되므
로 모방예술에서도 진실이 나타나야 한다고 주장했지만, 다른 한편으로는
모방예술의 본질적인 특징이 허구를 사용하고 환영을 창조해내는 것임을
알았던 것이다. 고르기아스는 모방예술이 허구에 지나지 않기는 하지만 강
력한 효과를 발휘한다는 이유에서 모방예술을 찬양했다. 그러나 플라톤은
모방예술의 허구가 진실을 배반하는 것이며 불명예스러운 것이라고 주장
했던 것이다.

　　일정한 시기에 일정 학파에서 진실과 허구간의 긴장이 누그러졌다면

그것은 진실에 대한 고대인들의 특정한 이해의 결과였다. 그들에게 진실이란 사실들의 충실한 반복이 아니라 사실들의 본질을 파악하는 것이었다. 그러기에 그들은 예술이 허구에 의존하면서도 진실의 가능성을 가지고 있다고 주장할 수 있었던 것이다. 아리스토텔레스는 심지어 역사가 개별적인 인간의 성격을 묘사하는 반면 시는 그것들을 일반화시킨다는 이유로 시를 역사보다 더 진실되다고 여기기까지 했다.

B 모방 대 창조 고대인들은 인간의 정신이 수동적이라 믿었다. 그런 견해를 가지고 있었기에 예술가가 자신의 내부로부터가 아닌 외부세계로부터 작품을 제작하게 된다고 주장하는 것은 당연했다. 그러나 이런 사고가 일반적으로 널리 받아들여졌기 때문에 그것에 대해 논의된 것은 극히 적었다. 주로 강조되었던 것은 예술의 덜 명확한 속성, 예를 들면 예술의 허구 창조나 영혼의 표현 등이었다. 대부분의 그리스인들에게 있어서 모방예술의 주된 기능은 실재를 모방하는 것이었지만, 영혼의 상태를 표현하는 것이기도 했다. 첫 번째 기능은 재현적인 것이었지만 두 번째 기능은 창조적인 것이었다. 플라톤은 예술에 모방이라는 단 한 가지의 기능만을 부여했던 인물이었다. 그후 얼마 되지 않아 아리스토텔레스는 그 입장과 결별했다.

헬레니즘 시대에는 고전 미학에서 근본적인 개념이었던 모방(미메시스) 개념이 점점 덜 채택되게 되었다. 예술들의 재현적인 요소가 더이상 중요하게 여겨지지 않게 되었던 것이다. 이제 예술은 사고의 투영, 영혼의 표현, 환상의 창조 등으로 생각되기에 이르렀다. 헬레니즘 시대의 저자들은 "상상력"(예를 들면, 필로스트라투스)이나 "열정" 혹은 "마력"(예를 들면, 할리카르나수스의 디오니시우스)을 보다 본질적인 예술의 속성이라 생각했다.

고대에는 실재의 재현이 예술의 조건임을 의심치 않았다. 그러나 이

필요가결한 요소의 중요성에 대한 생각은 변했다. 그것이 고전 시대에는 중요하고 의미 있었지만 헬레니즘 시대에 와서는 더이상 그렇지가 않았다. 플라톤은 예술에 대한 자연주의적 이론을 창시했지만 예술에서의 척도와 상상력을 강조함으로써 그 이론에 대해 직접적으로 반대하는 경향을 시도한 그리스인들도 있었다. 플라톤은 (모방개념에 기초한) 자신의 예술이론을 통해 자연주의를 자극했으나, (미와 척도의 이데아에 기초한) 그의 미이론을 통해서는 자신의 추종자들로 하여금 자연주의에 적대적인 태도를 취하게끔 고무시켰다고 말할 수도 있겠다.

C 미 대 적합성 그리스인들은 미를 보편적인 속성으로 간주했다. 그들은 어떤 하나의 사물에서 아름다운 것이면 다른 모든 사물에서도 아름다우며 한 사람에게 아름답게 보이는 것은 모든 다른 사람들에게도 아름답다고 믿었다. 그들이 "조화"와 **심메트리아**를 이해한 것도 이런 관점에서였다. 피타고라스 학파의 철학자들이 창시한 이 보편적인 미학은 플라톤에게 전해져서 그리스인들의 마음에도 와닿았기 때문에 널리 퍼지게 되었다.

한편 그리스 정신의 특징적인 성격은 사물은 각기 적합한 형태를 가지며 서로 다른 사물에서는 형태도 다르다고 믿는 것이었다. 모든 활동에는 적합한 순간이 있는데 그것을 그리스인들은 **카이로스**(kairos)라 불렀고 헤시오도스 및 테오그니스 등과 같은 초기 시인들조차도 그것을 "최고의 것"이라 묘사했다. 고대인들은 특별히 "적합성"에 대해 관심을 갖고 있었는데 그 속에서 그들은 윤리적 모범과 미학적 모범을 함께 찾았다. 그들은 예술·시·변론술의 이론에서 그것을 강조했다. 그래서 그들은 미와 적합성, 즉 **심메트리아**의 보편적인 미와 적합성의 개별적인 미 모두를 높이 평가했다. 혹은 달리 말하면, 그들은 **심메트리아**의 보편적인 미와 적합성의 개별적인 미라는 두 종류의 미를 높이 평가한 것이다. 고르기아스는 보편

적인 미란 없다고 말했을 것이고, 플라톤은 소위 개별적인 미란 결코 미가
아니라고 말했을 것이다. 그러나 평균적인 그리스인이라면 마음속에 미에
대한 두 개념 모두를 함께 갖고 있었을 것이다.

그리스에서 예술의 전개는 보편적인 형식에서 개별적인 형식으로 옮
아갔다. 조형예술에서는 이런 경향이 명백하지만, 아이스킬로스에서 에우
리피데스로 옮아가는 것도 보편적인 개념에서 개별적인 개념으로 옮겨간
것이었다. 예술이론은 예술의 발전과 나란히 움직여갔다. 적합성의 개념이
주도적으로 되었는데, 그것은 특별히 파나에티우스 하의 스토아 학파에 의
해 아테네에서 전개된 것이었으며 키케로는 로마에서 **데코룸**이라는 명칭
하에 그 개념을 대중화시켰다. 고대에 보편적인 미인 **십메트리아**의 개념이
결코 사라지지 않았지만 이 개념, 즉 개별적인 미의 개념이 헬레니즘—로
마 시대에 전형이 되었다. 그 두 개념은 각자 따로 사용되었다. 성 아우구
스티누스가 그것들을 서로 대립시킬 일만 남았던 것이다.

D 유용성 대 즐거움 예술의 목표는 중요하고도 논쟁거리가 많은 문
제였다. 소피스트들이 개진한 대안들은 예술의 목표가 즐거움 혹은 유용성
이라는 것이었다. 그 이전에 우리가 그리스 시인들로부터 알게 되듯이 초
기 그리스인들은 유용성과 즐거움 둘 다 예술의 목표라고 믿고 있었다. 그
들은 예술이 잊혀질 수도 있는 인간의 행위에 대한 기억을 보존한다는 이
유에서 유용하다고 생각했다.

그러나 유용성을 실천적이고 유물론적인 방식으로 해석했던 소피스
트들은 예술이 유용하지 않으므로 예술의 유일한 목표는 즐거움이라는 결
론을 내렸다. 이것이 예술의 목표에 대한 해석에서 최초의 전환점이었다.
두 번째 전환점은 견유학파에 의해서 결정되었다. 그들은 소피스트들의 사
상을 채택했지만 즐거움에는 무관심했고 유용성에 가장 큰 중요성을 덧붙

였다. 그래서 그들은 예술이 유용하지 않은 이상 예술에는 어떠한 목표도 없다고 결론지었다. 이 결론에는 지지자들이 있었다. 그것이 예술가와 시인이 이상국가에서 추방되어야 한다는 플라톤의 요구의 토대가 되었던 것이다. 그것은 스토아 학파의 한 분파로서 지속되었고 에피쿠로스 학파에서 가장 분명하게 표현되었다. 에피쿠로스 학파는 즐거움 속에서만 유용성을 찾았던 동시에 예술이 진정으로 즐거움을 제공한다는 것을 부정했기 때문에 즐거움과 유용성 둘 중의 하나를 선택하는 일에 직면하지 않았다. 견유학파는 예술이 즐거움을 주지 못하기 때문에 예술에는 아무런 목표가 없다고 주장했다. 당시의 그리스 예술가들은 일부 그리스 철학자들이 예술에 어떤 목표나 가치를 부정했던 바로 그때에 위대한 예술을 창조했다.

그러나 소피스트들의 추론에 어떤 틈이 있다는 것을 알아차린 철학자들도 있었다. 그들이 보기에 예술의 적절한 목표는 일상적 즐거움도 공통적인 유용성도 아니고, 조화, 비례, 완전성, 그리고 미에 대한 인간의 특별한 욕구를 만족시키는 것이었다. 더 나아가서 그들은 이런 만족이 유용하면서 동시에 즐거움을 주는 것이라고 믿었다. 미학이 가장 많이 신세를 진 것은 견유학파나 에피쿠로스 학파라기보다는 이런 철학자들이었다.

그런데 예술, 특히 음악이 즐거움이나 유용성 혹은 그 제작품의 완전성이 아닌 특별한 심적 효과, 즉 영혼을 정화시키는 **카타르시스**(*katharsis*)와 관련되어 있다고 주장한 사상가들도 있었다. 이런 사고는 거기에 종교적이고 신비한 색채를 더했던 피타고라스 학파와 함께 시작되었다. 나중에 등장한 철학자들, 특히 아리스토텔레스는 그것을 보다 긍정적이고 심리학적이며 의학적인 방법으로 다루었다. 그러나 플로티누스는 형이상학적 해석으로 복귀했다.

5 고대미학의 발전 고대를 거치면서 여러 가지 미학적 문제들이 점차적으로 풍요와 발전을 거쳤다.

　A 예술은 도덕적 법칙 및 진실과 상응해야 한다는 초기의 입장에서 점차적으로 예술과 미의 **자율성**을 강조하는 반대의 견해가 전개되었다. 이 견해의 고전적인 대표자들은 시에서는 아리스토파네스, 음악에서는 다몬, 그리고 철학에서는 플라톤이었다. 이 새로운 사상은 아리스토텔레스에 의해서 처음으로 표명되었으며 후에 헬레니즘 미학자들에 의해 강조되었다. 물론 에피쿠로스 학파와 스토아 학파가 어느 정도 예술의 타율적 견해에 집착하긴 했지만 말이다.

　B 예술은 일반적 법칙에 종속된다는 초기의 입장에서 점차 예술을 **개별적인** 창조물로 인식하게 되었다. 초기의 견해는 플라톤이 주장한 것인 한편, 아리스토텔레스 및 헬레니즘 시대의 저자들은 한층 더 분명하게 후자의 견해를 지지했다. 그러나 음악이나 건축 이론에서는 예술에서 보편적인 법칙들의 존재를 결코 의심치 않았다.

　C 미에는 한 가지의 완전한 미가 있고 예술의 형식에도 단 한 가지의 완전한 형식이 존재한다는 초기의 입장에서 예술에서의 다양한 형식과 많은 양식을 인정하는 쪽으로 전개되었다. 이것은 **다원주의**를 향한 움직임이었다. 건축 및 변론술에서 동시에 다양한 양식들을 채택하였는데, 헬레니즘 미학이론은 이 다양성을 정당화했다. 원래 가장 높은 가치를 평가받았던 단순성으로부터 예술 및 예술이론은 보다 큰 다양성 · 풍요로움 · 장식성으로 향해 나아갔다.

　D 예술의 연원 및 기준이 정신 속에 있다는 초기의 견해로부터 균등성 및 심지어는 **감각**의 우월성에 대한 인식이 생겨났다. 이런 것이 플라톤

에게는 낯설었지만 아리스토텔레스에게는 받아들여졌다. 그러나 결정적인 행보는 스토아 학파가 내딛었다. 그들은 인간이 일상적인 감각적 인상뿐 아니라 "교육받은" 감각도 소유하고 있는데, 그런 감각은 예를 들면 음악의 소리뿐만 아니라 소리의 조화 및 부조화까지도 파악할 수 있다는 결론을 이끌어냈다. 초기의 시론들이 시가 지성에 영향을 미친다는 입장을 취한 반면, 후에 나온 시론들은 시의 감각적 효과를 강조하여 시적 미가 일차적으로 "좋은 소리(euphony)", 즉 정신이 아닌 귀로 판단된 아름다운 소리에 달려 있다고 믿게끔 되었다.

E 예술이 외부 세계에서 원형을 가져온다는 입장에서부터 예술은 예술가의 정신 내에 있는 이데아에 주로 의존한다는 견해가 전개되었다. 이런 견해는 특히 키케로에게서 찾을 수 있다. 필로스트라투스를 통해서는 **상상력**이 예술에 본질적인 것으로 인식되어지는 것을 알 수 있다.

F 사상가들 및 철학자들이 예술의 문제에 관해서는 최종적인 말을 한다고 하는 입장에서부터 후에는 그런 권리가 일차적으로 예술가 자신에게 있다고 생각되게 되었다. 이런 생각은 가장 가치 있는 작품을 탄생하게 하는 것이 **열정**이지 철학이 아니라는 신념에 수반되어 나왔다. 물론 키케로는 여전히 훌륭한 예술의 조건에 대한 반성을 주장하고 호라티우스도 지혜가 훌륭한 문학의 시작이자 연원이라고 쓰기는 했다.

G 예술에서 최고의 요소는 진실이라는 입장으로부터 예술에서는 "미가 최고"라는 사고가 전개되었다. 그러나 이런 사고는 플루타르코스, 루키아노, 플로티누스의 시대가 되어서야 나타났다.

H 초기 그리스인들은 예술들의 공통된 속성보다는 차이에 대해 잘 알고 있었다. 그런 점은 특별히 시와 조형예술이라는 양극에 있어서 그랬다. 시인인 시모니데스는 그 둘을 대립시키면서도 시는 말로 나타낸 회화

이고 회화는 말이 없는 시라고 주장함으로써 그 둘을 한데 결합시켰다. 예술에 대한 헬레니즘적 사고는 그 둘을 화해시키는 방향으로 나아갔다.

⏐ 고대 미학의 전개는 미학의 개념들을 더 많이 차별화하는 쪽으로 진행되었다. 미에 대한 일반적이고도 애매모호한 개념으로부터 "적합성", "숭고", "마력", "감각미" 등의 보다 좁은 개념들이 등장한 것이다. 마찬가지로 예술에 대한 일반적이고도 애매모호한 개념에 의해 작용하는 분야는 다양하게 분류되었다. 여러 세기에 걸쳐 전개가 이루어짐으로써 미학적 개념들을 개선시키고 개념 규정을 완성시켰다. 플라톤·아리스토텔레스·스토아 학파 등에 의해 차례로 규정되었던 미개념의 경우 및 보다 상세한 개념들의 경우가 그렇다. 후자의 경우에 고르기아스·아리스토텔레스·포시도니우스가 규정하려 했던 시에 대한 개념들이 속한다.

AESTHETIC CONCEPTS

6 미학적 개념들 고대의 미학개념사는 미학이론사와 유사하다. 일부 개념들은 일찍 구체화되어 고대 전체를 통해 살아남았다. 규칙에 근거를 둔 제작물로서의 "예술"의 개념이 그런 경우였다. "적합성"의 개념 혹은 "상상력"의 개념처럼 수세기동안 성장한 개념들도 있었다. "취미"의 개념처럼 고대 말까지도 고정되지 않아서 근대에 가서 차지하게 될 위상을 획득하지 못한 개념들도 있었다.

고대인들의 미학개념들, 특히 가장 근본적이고 가장 빈번하게 사용되었던 개념들은 근대의 개념들과 비슷하게 보일지도 모르지만 그것은 잘못이다. 근대의 언어가 옛날 용어들을 채택했지만 이제는 그 의미가 달라진 것이다. 고대에 미학적으로만 사용되지 못하고 보다 광범위하게 사용되었던 대표적인 용어들인 "미"와 "예술"의 경우에 특히나 그렇다. "모방"과

"정화" 등과 같이 다른 근본적인 용어들의 경우에도 마찬가지다.

　반대로 수많은 다른 개념들, 특히 고대 후반에 등장했던 개념들은 근대 미학의 개념들과 비슷했다. "환상", "이데아", "상징", "조화", "관조(그리스어로는 테아, 테오리아)", "직관", "구성(혹은 그리스어로는 신테시스)" 그리고 "허구" 등이 여기에 속하는데, 이런 용어들에서 고대의 용어들이 근대 언어 속에 그대로 남아 있는 것이다. 그러나 실제 용어가 다르다 할지라도 의미는 비슷했다. 그리스의 용어인 **에르곤**(ergon)과 **포이에마**(poiema: 문자 그대로의 뜻은 "작품")는 예술작품을 뜻했다. **데이노테스**(deinotes: 문자 그대로의 뜻은 "대담함")는 기교를 뜻했다. **렉시스**(lexis: 문자 그대로의 뜻은 "표현방법")는 양식을 뜻했다. **테마**(문자 그대로의 뜻은 "확립")는 문학적 관례를 뜻했다. **아파테**(apate: 문자 그대로의 뜻은 "실수")는 환영적 예술을 뜻했다. **플라스마**(문자 그대로의 뜻은 "형이 만들어진 것")는 예술작품을 뜻했다. **크리시스**(krisisi 여기에서 "비평 criticism"이 파생되어나왔다)는 예술적 판단을 의미했다. **아이스테시스**(aisthesis: 여기에서 "미학 aesthetics"이 파생되어나왔다)는 직접적 감각을 뜻했다. **휠레**(hyle)는 예술작품의 재료를 뜻했고, **뮈토스**(mythos)는 플롯을 의미했다. **프라그마**(pragma: 문자 그대로의 뜻은 "사물")라는 용어에는 예술작품의 내용이라는 의미가 있었다. **에피노이아**(epinoia)는 영감을 뜻하는 그리스어였고, **엑크플렉시스**(ekplexis: 문자 그대로의 뜻은 "현기증")는 정서를 가리켰다. 그리스 미학의 범주들은 근대의 범주들과 유사하다. 그 예로는 **휩소스**(hypsos: 숭고)와 **카리스**(charis: 매력) 등이 있다. 그리스인들이 강조했던 예술의 가치들도 근대에 유사한 것들이 있으니, 그 예로는 **에네르게이아**(energeia: 감각적 증거), **사페네이아**(sapheneia: 명료성), **포이킬리아**(poikilia: 다양성) 등이 있다. 결국에는 그리스인들도 예술에서의 독창성 개념과 창조성 개념을 전개시켰다. 다시 말하자면 **아우토푸에스**(autophues)가 독창적인 작업을 가리켰다. **테크니테스**(technites)와 **데미우르고**

스(*demiourgos*)는 무언가를 제작하는 사람에게 적용되었고, **소포스**(*sophos*), **아르키텍톤**(*architekton*)과 포이에테스(poietes)는 창조자들을 의미했다. 그리스의 어휘는 훌륭한 시인(아가토스 포이에테스 *agathos poietes*)과 시쓰기에 능한(에우 포이온 *eu poion*) 사람을 구별할 수 있을 만큼 정확했다. 재현(호모이오시스 *homoiosis*), 모방(미메시스 *mimesis*), 묘사(아페이카시아 *apeikasia*) 등을 나타내는 별도의 용어들도 있었다. 또 상대성과 주관성을 의미하는 정확한 용어도 있었다. 그리스인들에게는 플라톤의 **오르토테스**(*orthotes*: 예술작품의 정당함), **사이크아고기아**(*psychagogia*: 영혼에 영향을 미쳐 영혼을 인도하는 것), 비트루비우스의 **템페람티아이**(*temperantiae*: 예술에 필요한 시각적 조정), 그리고 **아이스테시스 아우푸에스**(*aisthesis auphues*: 천부적 감각)와 아이스테시스 에피스테모니케(aisthesis epistemonike: 후천적 감각)의 구별 등과 같이 해당되는 용어를 근대어에서 찾기가 어려운 용어들도 있었다. 아마도 고대에 없었던 유일하게 중요한 미학 용어는 "미적(aesthetic)"이었음에 틀림없다. 그리스인들은 "미적 경험"이나 "미적 판단"이라는 용어를 사용하지 않았다. 그런 용어들은 어원이 그리스어인 근대어들이다. 그리스인들에게는 "미적"이라는 용어가 없었는데 그 이유는 그에 해당되는 개념이 없었기 때문이었다. 그들은 이 개념에 접근하긴 했지만 도달하지는 못했다.

THE LEADING DOCTRINES OF THE ANCIENT AESTHETICS
7 고대 미학의 대표적 교설들

A 고대의 미이론 중 대표적인 것은 무엇보다도 **비례**(미는 부분들의 배열에 있다)와 **척도**(미는 척도와 수에 있다)에 관한 것이었다. 그것은 피타고라스 학파에 의해 도입되어 결과적으로 대다수 그리스 미학자들의 경구가 되었다. 그러나 4세기부터 그에 필적하는 **에우리드미아**, 즉 주관적 조화(미는 조화가

인간에게 인지되는 방식에 달려 있다)의 이론이 등장했다. 경쟁적인 이 이론들은 둘다 후에 미가 부분들의 배열이 아닌 특질이라는 플로티누스의 주장과는 대립된다. 그러나 플로티누스의 주장은 고대 말이 되어서야 등장했다. AD 3세기까지 고대 미학은 비례 및 척도의 이론과 에우리드미아의 이론 사이에서 머뭇거렸다.

고대 미학 초기부터 상호보충적인 두 이론이 전개되었는데, 그것은 통일성에 의존하는 미의 이론과 미가 대립된 요소들에서 생겨난다는 헤라클레이토스의 이론이었다. 후에 대립적인 두 이론들이 등장했으니, 미학적 감각주의 및 쾌락주의(미에는 감각적 토대가 있다)와 미학적 정신주의(미에는 정신적 토대가 있다)의 이론이 그것이었다. 전자는 소피스트 시대서부터 알려져 있었고, 후자는 플라톤 시대부터 알려졌다. 평행선을 그리면서 소피스트들과 플라톤에 의해서 시작된 두 가지 이론은 각각 상대주의(미는 상대적이다)와 이상주의(절대적인 미가 존재한다)의 이론이었다.

기능주의(미는 합목적성과 적합성에 달려 있다) 이론은 소크라테스가 채택한 것으로서 후에 데코룸의 이론(미의 측면들 중 하나를 적합성으로 봄)으로 보다 신중하게 다시 등장했다.

미의 가치에 대한 논의에는 서로 충돌을 일으킨 이론이 셋 있었다. 에피쿠로스 학파의 이론(미는 쓸모 없다), 플라톤의 이론 및 스토아 학파의 도덕주의적 이론(미에 가치가 있다면 도덕적 성격을 가진 것일 수밖에 없다)과 미의 자율성에 관한 이론(미의 가치는 그 자체 내에 있다) 등이 그것들이다. 셋 중 마지막 이론은 아리스토텔레스 및 많은 헬레니즘 저자들에게서 발견된다.

B 동일한 이론들이 고대의 예술이론에서도 어느 정도 나타난다. 역시 척도의 이론이 지배적이었고 **심메트리아**와 에우리드미아의 이론은 강력하게 대립했으며 자율성의 이론은 도덕주의의 이론과 투쟁했다. 그러나 이

런 이론들과는 별도로 예술에는 그 자체의 여러 이론들이 있었다. 예술의 기원에 관한 논의들은 초기 시인들 및 후에 데모크리토스와 플라톤에게서도 나타났지만 헬레니즘 시대 저자들에게서 가장 현저하게 나타났던 영감의 이론을 이용했다. 예술의 기능에 관한 논의에서는 고르기아스의 이론 (예술의 제작물은 실재와는 아무런 상관이 없는 순수한 환영이다)이 후에 예술을 통한 실재의 모방이라는 매우 영향력 있는 이론에 길을 내주었다. 예술과 실재의 관계에 대한 또다른 측면이 소크라테스의 이론 속에 담겨 있었다(예술가는 자연에서 여러 요소들을 선별함으로써 자연에 존재하는 것보다 더 완벽한 전체를 제작해낸다).

그리스인들은 예술을 이해하면서 일찍이 카타르시스의 개념, 즉 예술의 효과가 인간을 정화시켜서 행복하게 만든다고 주장하는 "오르페우스적 이론"을 낳았다. 그들은 성공적인 환영, 성공적인 모방 및 이상화에서 훌륭한 예술의 규준을 찾았다. 그러나 **오르토테스**, 즉 보편적인 법칙들과의 호환성을 통한 예술작품의 공정성 혹은 예술작품의 탁월성에 대한 보증의 이론이 가장 심오하고 가장 지구력이 있었다. 이 이론에 대한 우리의 지식은 주로 플라톤에게서 오는 것이다. 꼭같은 이론이 음악에서는 **노모스**라는 이름으로, 조형예술에서는 "카논"이라는 용어로도 나타났다. 두 용어 모두 예술적 주제 하나하나에 대해 보편적이면서 절대적 구속력을 지니는 법칙이 존재한다는 확신을 표명한 것이었다.

결론을 내리기 위해서 고대의 의미 있는 미학개념들 중 어느 것이 가장 의미 깊은 동시에 가장 그리스적이며 오늘날의 개념과 가장 다른지 묻는다면, **심메트리아**·**미메시스**·**카타르시스** 등을 열거해야 할 것이다. 심메트리아의 개념은 고대인들의 미에 대한 이해를, **미메시스**의 개념은 고대인들의 예술에 대한 이해를 구체화한 것이라면, **카타르시스**의 개념은 인간에게 미치는 미와 예술의 영향에 대한 그들의 개념을 구체화한 것이다.

8 장점과 단점들 고대 미학에서 나타나는 여러 가지 상이한 점들이 우리를 놀라게 할 것까지는 없다. 문제들은 제시된 해결책에 대해 너무나 복잡해서 보편적으로 받아들여질 수가 없었다. 놀라운 것은 차라리 주요 이론들의 일관성과 지속성이다. 그것들 중 많은 수가 실제로 정확하게 미학적인 고려가 아닌 종교적 믿음, 사회적 요인들 및 철학적 이론들에 의해 지시된 것들이었다. 그리스 미학은 고전 예술의 영향 하에서 **오르토테스**를 찬양했다. 후에 환영을 찬미한 것은 바로크 예술의 영향 하에서였다. 미학은 종교적 영향을 통해서 예술에서의 신적 영감을 인식했다. 그런가 하면 그리스 사회 체제의 특별한 성격 때문에 조형예술을 비난하기도 했다. 또 어떤 내재적인 미학적 정당화가 아니라 일정한 철학적 동향들 및 철학 학파들 때문에 회의주의나 이상주의를 장려하기도 했다.

고대 미학에 부정적이고 제한된 사고가 있었다면 그런 것들은 미학적 관점과는 생소한 사고들에서 발생한 것들이었다. 예술에 대한 플라톤의 도덕적 해석, 순수하게 실용주의적인 원리들에 기초한 에피쿠로스 학파의 판단들, 그리고 고대 후기 미학에서의 신비적인 요소들이 그랬다. 그러나 이 모든 경우에 있어서도 부정적인 요소들만 있었던 것이 아니라 긍정적인 요소들이 있었다. 플라톤에 있어서는 미와 예술에 관한 그의 미학적 직관 및 무수한 새로운 사고들, 에피쿠로스 학파에서는 시와 음악에 대한 냉철한 분석, 플로티누스에 있어서는 전통적인 미이론에 대한 그의 비판 등이 그랬다. 그후의 시대들은 고대 미학의 상당부분을 채택하고 보존하여 미와 예술에 대한 고대의 주된 물음들 및 다른 주요한 개념과 이론들을 그대로 가지고 있었다. 예술작품의 "통일성"에 대한 이론과 실재의 "모방"에 대한 이론은 최근까지도 두드러진다. 그러면서도 고대의 유산은 충분히 이용되지 않았고 고대의 업적은 더 많이 이용되어야 한다고들 말한다.